DICTIONNAIRE

HISTORIQUE ET DESCRIPTIF

DES MONUMENS

RELIGIEUX, CIVILS ET MILITAIRES

DE LA VILLE DE PARIS.

DICTIONNAIRE

HISTORIQUE

DES MONUMENS

RELIGIEUX, CIVILS ET MILITAIRES

DE LA VILLE DE PARIS.

IMPRIMERIE DE DECOURCHANT,
successeur de Lebel,
RUE D'ERFURTH, N° 1, A PARIS.

DICTIONNAIRE

HISTORIQUE ET DESCRIPTIF

DES MONUMENS

RELIGIEUX, CIVILS ET MILITAIRES

DE LA VILLE DE PARIS,

OU L'ON TROUVE

L'indication des objets d'art qu'ils renferment,
avec des remarques sur les embellissemens faits ou projetés;

Dédié à M. le Comte de Chabrol de Volvic,

CONSEILLER D'ÉTAT, PRÉFET DU DÉPARTEMENT DE LA SEINE, ETC.;

Par B. DE ROQUEFORT,

DES SOCIÉTÉS ROYALES DE GŒTTINGUE, DES ANTIQUAIRES DE FRANCE, ETC., ETC.

A PARIS,

CHEZ FERRA JEUNE, LIBRAIRE,

RUE DES GRANDS-AUGUSTINS, N° 23.

1826.

A Monsieur le Comte

de Chabrol de Volvic,

Conseiller d'État,

Préfet du Département de la Seine, etc.

Monsieur le Comte,

En publiant un Ouvrage sur la ville de Paris, dont les descriptions sont spécialement consacrées aux monumens, aux établissemens de tout genre que cette capitale renferme, aux changemens, augmentations, améliorations et embellissemens dont ils ont été l'objet, j'ai dû être jaloux d'obtenir la faveur de

le faire paraître sous vos auspices. A chaque pas, dans les églises surtout, je rencontrois des témoignages nombreux de votre zèle empressé autant qu'éclairé à signaler votre administration par la protection que vous accordiez aux lettres, aux sciences et aux arts, et dont vous répandiez partout des marques distinguées. J'oserai donc vous prier d'agréer l'hommage de cet ouvrage, ainsi que mes sentimens de reconnaissance pour les nombreux matériaux qui m'ont été fournis dans vos archives.

Je suis avec respect,

Monsieur le Comte,

Votre très-humble et très-obéissant Serviteur,

B. de Roquefort.

AVANT-PROPOS.

Frappé des nombreuses imperfections qui existent dans presque toutes les descriptions de la capitale, j'ai conçu le projet d'en faire une nouvelle où chaque article seroit rédigé d'après les monumens. J'ai invoqué toutes les autorités pour la partie ancienne, et pour la partie moderne tous les établissemens publics et particuliers m'ont généralement été ouverts. Un de nos principaux magistrats, M. le baron de Walckenaer, a bien voulu seconder mon zèle et mes efforts. Membre du premier corps littéraire de l'Europe, il m'a singulièrement facilité dans mes recherches, et si cet ouvrage obtient le succès qu'il me semble devoir mériter, j'en devrai une partie à ses bontés.

Pour donner à mon travail un nouveau degré de perfection, M. Lahalle, connu par diverses productions, a bien voulu revoir divers articles relatifs aux sciences physiques et mathématiques, tels que *Bièvre* (rivière de), *Observatoire royal*, *Canal de l'Ourcq*, *Seine* (fleuve de); enfin, je lui dois encore, ainsi qu'à M. Mesnard, plusieurs observations aussi justes que sages.

On penseroit, en lisant la volumineuse liste des ouvrages publiés sur la capitale, depuis 1532 jusqu'à nos jours, que leurs auteurs, soit par leur nombre, soit par l'étendue de leurs écrits, auroient épuisé la matière et n'auroient rien laissé à désirer; il en est tout autrement. Tous, à l'exception de

dom Félibien, de dom Lobineau (1724), et du géographe Jaillot (1775), ont commis un nombre d'erreurs plus ou moins grand. L'histoire, les faits, les localités, et particulièrement la chronologie n'ont pas toujours été peut-être l'objet d'une investigation aussi scrupuleuse qu'ils le méritaient. Les auteurs, en général, se sont bornés à se copier les uns les autres, sans corriger les fautes ni rétablir les omissions déjà commises. Le libraire Gilles Corrozet, premier historien de la capitale, publia, en 1532, la *Fleur des Antiquitez, Singularitez et excellences de la plusque noble et triumphante ville et cité de Paris, capitale du royaulme de France*. (Paris, un volume in-18 de soixante-trois feuillets.) Cet ouvrage, qui eut quatre éditions, fut d'abord réimprimé avec des augmentations par le libraire Nicolas Bonfons, en 1581, 1586, 1588, in-8°; ensuite par dom Jacques Dubreul, en 1608, 1612, 1639, in-4°, et enfin par Claude Malingre en 1640, in-folio. Les Essais historiques, par Saint-Foix, ont fait éclore plusieurs écrits de ce genre, qui certes sont loin d'approcher des grâces de l'original. Le Dictionnaire historique de la ville de Paris, par Hurtaut et Magny, 1779; celui des rues de Paris, par Latynna, 1817, ont fourni à MM. Béraud et Dufey les matériaux d'une réimpression (1825) qui fourmille de fautes.

Après les ravages des iconoclastes du dix-huitième siècle, il a fallu décrire les réparations qu'ils ont rendues nécessaires, les changemens arrivés, l'érection des nouveaux monumens, et la décoration moderne de nos temples. La multitude des

grands travaux qui s'exécutent, l'ouverture de plusieurs nouveaux quartiers réclamoient un ouvrage qui fit oublier les mauvaises brochures connues sous les noms de *Guide*, *Conducteur*, *Panorama*, *Pariseum*, etc., qui offrent toutes une quantité plus ou moins grande d'imperfections; autant qu'il a été en mon pouvoir, j'ai cherché à les éviter, et je n'ai rien négligé pour atteindre le but.

INTRODUCTION.

Les différens auteurs qui se sont occupés de décrire Paris et le sol sur lequel il est situé, lui ont donné des étymologies plus ou moins recevables. César, le plus ancien de tous, l'appelle *Lutetia* (Lutèce), de *lutum*, boue; et il faut convenir que jamais nom ne fut mieux appliqué; il faut toutefois observer qu'à l'époque dont parle César, Paris n'étoit point pavé.

Lutèce étoit la capitale des *Parisiaci*, l'un des quatre-vingt-dix-huit peuples qui composoient la Gaule-Celtique proprement dite. C'est pourquoi César l'appelle aussi *Lutetia Parisiorum*, *Oppidum Parisiorum*.

Paris, capitale du royaume de France, résidence de ses rois, siége du gouvernement, chef-lieu du département de la Seine, est situé sur le fleuve de ce nom; il est à 0 de longitude du méridien de l'Observatoire, ou à 20 degrés de longitude du méridien de l'île de Fer, et à 48 degrés 50 minutes 14 secondes de latitude septentrionale.

La méridienne, tirée du nord au sud, et d'une clôture à l'autre, en passant par le milieu du bâtiment de l'Observatoire, présente une longueur de 5,905 mètres, ou une lieue 24 centimètres.

La perpendiculaire de la méridienne menée de l'est à l'ouest, en allant de la barrière de Charronne à la barrière des Bons-Hommes, offre une

longueur de 7,809 mètres, ou une lieue 78 centimètres.

La superficie est de 3439 hectares, ou 9910 arpens; la superficie du pavé est de 2,470,834 mètres carrés. La circonférence est d'environ sept lieues de deux mille toises, ou 27,287 mètres.

« La contrée dans laquelle cette capitale est située, dit le savant Cuvier, est peut-être l'une des plus remarquables qui aient encore été observées, par la succession des divers terrains qui la composent, et par les restes extraordinaires d'organisation ancienne qu'elle recèle : des milliers de coquillages marins, avec lesquels alternent régulièrement des coquillages d'eau douce, en font les masses principales ; des ossemens d'animaux terrestres entièrement inconnus, même dans leur genre, en remplissent certaines parties ; d'autres espèces, considérables par leur grandeur, et dont nous ne trouvons quelques congénères que dans des pays fort éloignés, sont éparses dans les couches les plus superficielles. Un caractère très-marqué d'une grande irruption venue du sud-est est empreint dans les formes des caps et des directions principales; en un mot, il n'est point de canton plus capable de nous instruire sur les dernières révolutions qui ont terminé la formation de nos continens. »

Les masses considérables de pierres, qui ont été successivement arrachées à de grandes profondeurs pour la construction des bâtimens de Paris, et dont l'extraction a formé les immenses carrières qui se trouvent sous la partie sud de cette ville;

les grands travaux exécutés pour consolider ces carrières, pour en soutenir les ciels et prévenir les accidens occasionés par les fontis, et surtout l'établissement des Catacombes, ont rendu faciles l'examen des divers bancs dont le sol se compose. M. Héricard de Thury, dans sa Description des Catacombes, a donné le tableau des couches et leur formation. Les curieux et les amateurs de géologie ne peuvent qu'éprouver un grand intérêt à voir ce sol et à étudier les auteurs qui en ont traité.

De toutes les villes des Gaules, Paris est une des plus anciennes. Le gouvernement de ses habitans, comme ceux de tous les Gaulois d'alors, étoit républicain. Il y a lieu de penser que c'étoit un peuple nombreux, jaloux de son indépendance et brave, puisqu'il résista une première fois avec succès à Labiénus, lieutenant que César avoit envoyé contre lui pour le soumettre. Cet avantage ne fut cependant pas de longue durée, car à la seconde fois qu'il vint le combattre, il lui opposa en vain le même courage et l'expérience de son vieux général Camulogène, qui fut tué, et n'eut pas ainsi la douleur de voir ses compatriotes, ses fidèles compagnons d'armes, subir la loi du vainqueur. Ce peuple essaya bien de se soustraire à sa mauvaise fortune en brûlant sa capitale, mais ce ne fut qu'un sacrifice inutile de plus. César, qui avoit choisi Lutèce pour être le lieu de la convocation de la diète générale des Gaules, la fit rebâtir et fortifier quelques années après.

Vers l'an 350 on commença à élever quelques églises, et peu d'années après, Julien, qui demeu-

longueur de 7,809 mètres, ou une lieue 78 centimètres.

La superficie est de 3439 hectares, ou 9910 arpens; la superficie du pavé est de 2,470,834 mètres carrés. La circonférence est d'environ sept lieues de deux mille toises, ou 27,287 mètres.

« La contrée dans laquelle cette capitale est située, dit le savant Cuvier, est peut-être l'une des plus remarquables qui aient encore été observées, par la succession des divers terrains qui la composent, et par les restes extraordinaires d'organisation ancienne qu'elle recèle : des milliers de coquillages marins, avec lesquels alternent régulièrement des coquillages d'eau douce, en font les masses principales; des ossemens d'animaux terrestres entièrement inconnus, même dans leur genre, en remplissent certaines parties; d'autres espèces, considérables par leur grandeur, et dont nous ne trouvons quelques congénères que dans des pays fort éloignés, sont éparses dans les couches les plus superficielles. Un caractère très-marqué d'une grande irruption venue du sud-est est empreint dans les formes des caps et des directions principales; en un mot, il n'est point de canton plus capable de nous instruire sur les dernières révolutions qui ont terminé la formation de nos continens. »

Les masses considérables de pierres, qui ont été successivement arrachées à de grandes profondeurs pour la construction des bâtimens de Paris, et dont l'extraction a formé les immenses carrières qui se trouvent sous la partie sud de cette ville;

les grands travaux exécutés pour consolider ces carrières, pour en soutenir les ciels et prévenir les accidens occasionés par les fontis, et surtout l'établissement des Catacombes, ont rendu faciles l'examen des divers bancs dont le sol se compose. M. Héricard de Thury, dans sa Description des Catacombes, a donné le tableau des couches et leur formation. Les curieux et les amateurs de géologie ne peuvent qu'éprouver un grand intérêt à voir ce sol et à étudier les auteurs qui en ont traité.

De toutes les villes des Gaules, Paris est une des plus anciennes. Le gouvernement de ses habitans, comme ceux de tous les Gaulois d'alors, étoit républicain. Il y a lieu de penser que c'étoit un peuple nombreux, jaloux de son indépendance et brave, puisqu'il résista une première fois avec succès à Labiénus, lieutenant que César avoit envoyé contre lui pour le soumettre. Cet avantage ne fut cependant pas de longue durée, car à la seconde fois qu'il vint le combattre, il lui opposa en vain le même courage et l'expérience de son vieux général Camulogène, qui fut tué, et n'eut pas ainsi la douleur de voir ses compatriotes, ses fidèles compagnons d'armes, subir la loi du vainqueur. Ce peuple essaya bien de se soustraire à sa mauvaise fortune en brûlant sa capitale, mais ce ne fut qu'un sacrifice inutile de plus. César, qui avoit choisi Lutèce pour être le lieu de la convocation de la diète générale des Gaules, la fit rebâtir et fortifier quelques années après.

Vers l'an 350 on commença à élever quelques églises, et peu d'années après, Julien, qui demeu-

roit au palais des Thermes, y fût proclamé empereur par les soldats.

Le séjour de cette ville lui plaisoit beaucoup, suivant ce passage tiré de son *Misopogon* : « Je passois, dit-il, l'hiver dans ma chère Lutèce ; elle est située dans une petite île où l'on n'entre que par deux ponts de bois (le pont au Change et le Petit-Pont); il y croît d'excellent vin, et on commence à connoître aussi l'art d'y élever des figuiers. » Quelques années après on construisit deux bourgs; l'un aux environs du palais des Thermes et sur le mont Leucotitius, aujourd'hui la Montagne-Sainte-Geneviève, et l'autre aux environs d'un ancien temple, près l'abbaye Saint-Germain.

Vers l'an 380, on commença à nommer Lutèce, *urbs Parisiorum*, ou Paris, du nom du peuple dont elle étoit la capitale. On commença aussi à bâtir sur le bord de la rivière, dans la partie septentrionale, entre le pont au Change et l'Hôtel-de-Ville. Ce bourg fut détruit par les Normands, qui vinrent assiéger Paris. Ces barbares y arrivèrent pour la première fois en 845, y mirent le feu en 857, et l'assiégèrent pendant treize mois en 885 et 886, et continuèrent leurs ravages jusqu'en 910.

Hugues Capet jeta, en 987, les fondemens d'un palais qui porte aujourd'hui le nom de Palais-de-Justice, et bientôt la ville prit un accroissement si considérable, qu'on fut obligé de la diviser en quatre parties, d'où est venu la dénomination de quartiers.

Quelques auteurs prétendent, que ce fut vers

cette époque que l'on construisit un mur de clôture autour du faubourg qui s'étoit formé au nord de la cité : il commençoit sur le bord de la Seine, en face la rue Pierre-à-Poisson, et se dirigeoit le long de la rue Saint-Denis, jusqu'à celle des Lombards, où l'on trouvoit une porte; il passoit ensuite entre les rues des Lombards et Trousse-Vache, jusqu'à la rue Saint-Martin, où étoit encore une porte qui prit dans la suite le nom de l'Archet-Saint-Méry; ce mur de clôture traversoit le cloître Saint-Méry, coupoit les rues du Renard, Bar-du-Bec, et aboutissoit rue des Billettes, où il y avoit une troisième porte; enfin, ce mur longeoit la rue des Deux-Portes, traversoit la rue de la Tixéranderie, le cloître Saint-Jean, près duquel étoit encore une porte, et finissoit en droite ligne au bord de la Seine.

On ne sait pas précisément quand a commencé et fini cette première division; on n'en connoissoit point d'autre avant le règne de Philippe-Auguste. Paris étoit alors divisé en quartier de la Cité, quartier de Saint-Jacques-de-la-Boucherie, quartier de la Vérrerie, et quartier de la Grève.

Les accroissemens successifs de la capitale engagèrent Philippe-Auguste à la faire paver et entourer de murs. Un particulier, nommé Gérard de Poissy, que l'on dit avoir été un financier, donna généreusement mille francs d'argent pour cette opération. Cette première enceinte, qui étoit presque ronde, et dont le milieu de la Cité étoit le centre, contenoit 739 arpens. On y enferma plusieurs bourgs qui s'étoient formés au nord, tels

que le Beau-Bourg, le Bourg-Thiboud, le bourg Saint-Germain-l'Auxerrois, le bourg l'Abbé, et le bourg Sainte-Geneviève, au midi.

Cette enceinte commençoit au nord, sur le bord de la Seine, près la colonnade du Louvre, où étoit la porte de ce nom ; elle laissoit le Louvre hors de la ville, passoit entre les rues de l'Oratoire et du Coq jusqu'à la porte Saint-Honoré, placée près du grand portail de l'église de l'Oratoire; elle continuoit entre les rues de Grenelle et d'Orléans, traversoit de la rue de Viarmes, à l'ouest de la halle au Blé, et aboutissoit à la porte Coquillière; elle se dirigeoit ensuite entre les rues du Jour et Plâtrière, jusqu'à la porte Montmartre; elle passoit de là au cul-de-sac de la Bouteille, où depuis fut construite une fausse porte, dite Comtesse-d'Artois; ensuite entre les rues Mauconseil, Pavée-Saint-Sauveur et du Petit-Lion; puis arrivoit au cul-de-sac des Peintres, où se trouvoit la porte Saint-Denis, dite aussi porte aux Peintres. La muraille suivoit la même direction, en coupant la rue Bourg-l'Abbé, où se trouvoit une petite porte, et parvenoit à la rue Saint-Martin en face la rue Grenier-Saint-Lazare, où étoit placée la porte Saint-Martin; elle longeoit la rue Grenier-Saint-Lazare, traversoit la rue Beaubourg, où se trouvoit une fausse porte; elle suivoit la rue Michel-le-Comte jusqu'à la rue Sainte-Avoie en face de l'hôtel de Mesmes, où étoit située la porte Sainte-Avoie; près la rue du Chaume, en face des pères de la Merci, ou de l'hôtel Soubise, où l'on fit depuis la fausse porte dite du Chaume; puis, en décrivant un angle, la muraille passoit sur

le terrain occupé par l'église des Blancs-Manteaux jusqu'à la Vieille-Rue-du-Temple, où étoit placée la porte Barbette; elle passoit entre les rues des Rosiers et des Francs-Bourgeois, parvenoit en ligne droite à la rue Saint-Antoine vis-à-vis la paroisse Saint-Louis, anciennement maison professe des jésuites, où étoit située la porte Baudoyer; elle traversoit le collége royal de Charlemagne, la rue des Prêtres-Saint-Paul, le couvent des filles de l'Ave-Maria, dans la rue des Barrés, à la porte de ce nom, dite ensuite des Béguines, et venoit se terminer au bord de la rivière à une autre porte dite Barbette-sur-l'Yeau.

L'enceinte continuoit, dans la partie méridionale de l'autre coté de la Seine : elle commençoit vis-à-vis la porte septentrionale, où a été depuis la porte Saint-Bernard, un peu au-dessus du pont de la Tournelle ; la muraille suivoit la direction des rues des Fossés-Saint-Bernard, des Fossés-Saint-Victor, de Fourcy, de la Vieille-Estrapade, des Fossés-Saint-Jacques, Saint-Hyacinthe, place Saint-Michel, rue des Francs-Bourgeois, des Fossés-Monsieur-le-Prince, des Fossés-Saint-Germain-des-Prés, rue Mazarine, et finissoit au bord de la rivière, où est le pavillon du Palais des Arts, du côté du quai Conti.

Ainsi, la plupart des rues qui viennent d'être citées furent bâties sur les fossés que l'on a comblés sous le règne de Louis XIV. Ce côté méridional de la ville, dit quartier de l'Université, étoit percé de huit portes : la Porte Saint-Bernard ou de la Tournelle; celles Saint-Victor, Saint-Marcel, Saint-Jac-

ques, Saint-Michel ou d'Enfer, celles Saint-Germain, de Bussy et de Nesles.

Cette muraille étoit terminée par de grosses tours placées au bord de la rivière, qui étoit traversée par une grosse chaîne de fer attachée à des pieux et supportée par des bateaux.

Dès cette époque Paris fut divisé en trois parties : la ville, au côté septentrional; la cité, au milieu, et l'Université, au midi. Ces trois parties formèrent les quatre nouveaux quartiers, outre les quatre dont nous avons déjà parlé.

Sous les règnes de Charles V et Charles VI, on ajouta huit autres quartiers au nord, lors de la nouvelle clôture, élevée depuis 1367 jusqu'en 1383. La capitale, divisée en seize quartiers, contenoit 1,284 arpens. Les murs de l'enceinte commençoient à la tour Billy, près des Célestins, dans l'endroit où étoit le bastion de l'Arsenal, qui a été détruit lors de la confection de la gare où se rendent les eaux du canal de l'Ourcq. Ces murs alloient jusqu'à la rue Saint-Antoine, entre les rues des Tournelles et Jean-Beau-Sire, où se trouvoit une porte; ils continuoient jusqu'à la porte du Temple, placée à l'extrémité de la rue de ce nom; ils se dirigeoient rue Saint-Martin, où se trouvoit une porte en face la rue Neuve-Saint-Denis et la rue Bourbon-Villeneuve; ils traversoient les rues Saint-Denis, du Petit-Carreau, longeoient la rue Neuve-Saint-Eustache à la rue Montmartre, où l'on découvrit en 1812 les fondations de la porte Montmartre en face la rue des Fossés-Montmartre; ils suivoient la direction de cette rue, la place des Victoires, l'hôtel

de la Banque, le jardin du Palais-Royal, la rue Saint-Honoré, où se trouvoit la porte de ce nom; ensuite ils se dirigeoient par la rue Saint-Nicaise jusqu'à la Seine, où ils se terminoient, et au bord de laquelle on construisit la tour du Bois, dite aussi la Porte-Neuve, qui fut abattue sous Louis XIII, lorsqu'il fit achever la porte de la Conférence, démolie en 1730.

Paris fut pris en 1420 par les Anglois, qui en furent chassés en 1436. Le XVe siècle lui fut extrêmement funeste, car la première année y vit régner une épidémie qui fit périr la plus grande partie de ses habitans. Dix-huit ans après, lors du massacre des Armagnacs, la disette, la peste, la mortalité emportèrent, dans l'espace de quelques mois, plus de cent mille personnes. En 1420, le froid et la famine moissonnèrent presque le reste de la population. Neuf ans après, année où la pucelle d'Orléans fut blessée, la misère étoit parvenue à un si haut degré, qu'elle fit paroître, pour la première fois, des revendeurs de vieilles hardes. Tous ces malheurs ne furent rien en comparaison de ceux qui eurent lieu en 1438 : outre la peste et la famine, qui enlevèrent plus de cinquante mille habitans, des troupes de loups affamés, après avoir assouvi leur rage dans les campagnes, entrèrent dans Paris par la rivière, et y exercèrent leurs ravages. La grande mortalité causée par les chaleurs en 1466, frappa un si grand nombre de personnes, qu'on fut obligé d'accorder un asile aux malfaiteurs de tous les pays pour repeupler la capitale.

Mais le ciel suspendit enfin sa colère : sous

Louis XI, Paris compta plus de trois cent mille habitans. Cet accroissement devint chaque année plus sensible, car Corrozet, dans la première édition du premier ouvrage qui ait paru sur la capitale, en 1532, en trace le tableau suivant:

» Cette ville est de *unze portes*,
» Avec gros murs, qui n'est pas peu de chose;
» Profonds fossez tout à l'entour s'estendent,
» Où maintes eaux de toutes parts se rendent,
» Lequel encloz sept lieues lors contient,
» Comme le bruyt tout comman le maintient;

» Puis, après, sont cinq grants ponts,
» Par-dessus l'eau aussy pour passer et repasser
» Depuis la Ville en la noble Cité,
» De la Cité en l'Université. »

La ville s'étendit chaque jour, et malgré les défenses de bâtir qui furent renouvelées, elle s'accrut beaucoup dans la partie méridionale. En conséquence elle fut divisée, sous Henri III, en dix-sept quartiers. A cette époque, l'enceinte de Paris contenoit une superficie de quatorze cent quatorze arpens. On sait que Henri III fut assassiné le 1er août 1589.

Sous le règne de Henri IV, on construisit la place Dauphine, la place Royale, le pont Neuf; quelques places publiques devinrent plus régulières et la rue Dauphine fut percée. La population s'accrut considérablement dans les faubourgs Saint-Antoine, du Temple, Saint-Martin, Saint-Denis, Montmartre et Saint-Honoré; du côté méridional

le faubourg Saint-Germain, dont une partie avoit été pavée en 1544 et 1545, forma bientôt un nouveau quartier.

Sous le ministère du cardinal de Richelieu, qui fut plutôt roi que Louis XIII, de nouveaux agrandissemens eurent lieu. Le palais des Tuileries et son jardin, le nouveau quartier de la Butte-des-Moulins et celui de la Ville-Neuve, furent compris dans l'enceinte de Paris. Les nouveaux murs commençoient au bord de la Seine, à la porte dite de la Conférence, située à l'extrémité ouest du jardin des Tuileries; ils s'étendoient jusqu'à la rue Saint-Honoré, à l'extrémité du boulevard de la Madeleine, où étoit alors la porte Saint-Honoré; ils se prolongeoient à la porte Gaillon, située dans la rue de ce nom, près du boulevard, ensuite à la porte Richelieu, dans la rue de ce nom, près la rue Feydeau; se dirigeoient jusqu'à la rue Montmartre, presqu'en face de celle Feydeau, vers la porte Montmartre, dont on découvrit, en 1812, les fondations en creusant l'égout vis-à-vis la fontaine de Montmorency; enfin, cette nouvelle enceinte se terminoit aux anciens murs de clôture rue Saint-Denis, à la porte de ce nom, située au coin de la rue Neuve-Saint-Denis.

Les nombreuses constructions qui furent faites à cette époque inspirèrent au grand Corneille l'idée d'en parler dans sa comédie du *Menteur*, représentée pour la première fois en 1642.

DORANTE.

Paris semble à mes yeux un pays de roman;
Je croyois ce matin voir une île enchantée:

Je la laissai déserte, et la trouve habitée.
Quelque Amphion nouveau, sans l'aide des maçons,
En superbes palais a changé ces buissons.

GÉRONTE.

Paris voit tous les jours de ces métamorphoses;
Dans tout le Pré-aux-Clercs, tu verras mêmes choses;
Et l'univers entier ne peut rien voir d'égal
Aux superbes dehors du Palais-Cardinal (le Palais-Royal).
Toute la ville entière, avec pompe bâtie,
Semble d'un vieux fossé par miracle sortie.

(ACTE II; SCÈNE V.)

Louis XIV, par édit du mois de décembre 1701, ordonna que la capitale seroit divisée en vingt quartiers, qui furent bornés et limités par une déclaration du 12 décembre 1702, enregistrée le 5 janvier 1703. Voici les noms des vingt quartiers : la Cité, Saint-Jacques-la-Boucherie, Sainte-Opportune, le Louvre, le Palais-Royal, Montmartre, Saint-Eustache, les Halles, Saint-Denis, Saint-Martin, la Grève, Saint-Paul, Sainte-Avoye, le Temple, Saint-Antoine, place Maubert, Saint-Benoît, Saint-André-des-Arcs, le Luxembourg, et Saint-Germain-des-Prés.

Louis XV, par ses ordonnances de 1726 et 1728, fixa l'enceinte de Paris, qui avoit alors trois mille neuf cent dix-neuf arpens. Elle commençoit au jardin de l'Arsenal, suivoit les vieux boulevards dits du Nord, jusqu'à la porte Saint-Honoré; du côté méridional, elle s'étendoit au boulevard des Invalides, coupoit les rues de Babylone, Plumet, de Sèvres, des

Vieilles-Tuileries, et continuoit jusqu'à la Bourbe; elle se prolongeoit par la rue de la Bourbe, des Bourguignons, de l'Oursine, du Censier, et aboutissoit, sur le bord de la rivière, derrière le jardin du Roi, et vis-à-vis l'Arsenal.

C'est en 1782 que Louis XVI chargea les fermiers-généraux de faire construire de nouveaux murs de clôture, dans lesquels les faubourgs devoient être compris, et les murs percés de distances en distances par des ouvertures exclusivement destinées à l'introduction des marchandises et produits nécessaires à la consommation de la capitale. C'est la même enceinte qui subsiste aujourd'hui, à l'exception de quelques changemens qui ont été apportés dans la partie méridionale.

En 1789, Paris fut divisé en soixante districts; en 1791, en quarante-huit sections, et en 1796, en douze municipalités, ou arrondissemens, qui chacun comprennent quatre sections. Comme c'est cette dernière division qui subsiste actuellement, nous allons en donner le tableau.

I^{er} arrondissement.

Chef-lieu, rue du Faubourg-Saint-Honoré, n° 14.

Il se compose des quartiers des Tuileries, des Champs-Élysées, du Roule et de la place Vendôme.

II^e arrrondissement.

Chef-lieu, rue d'Antin, n° 3.

Il est composé des quartiers de la Chaussée-

d'Antin, du Palais-Royal, Feydeau et du faubourg Montmartre.

III^e arrondissement.

Chef-lieu, aux Petits-Pères, près la place des Victoires.

Il est composé des quartiers du faubourg Poissonnière, Montmartre, Saint-Eustache et du Mail.

IV^e arrondissement.

Chef-lieu, place du Chevalier-du-Guet, n° 4.

Il se compose des quartiers Saint-Honoré, du Louvre, des Marchés et de la Banque de France.

V^e arrondissement.

Chef-lieu, rue Grange-aux-Belles, n° 2.

Il est composé des quartiers de Bonne-Nouvelle, du faubourg Saint-Denis, de la porte Saint-Martin et Montorgueil.

VI^e arrondissement.

Chef-lieu, à l'abbaye Saint-Martin, rue Saint-Martin, n^{os} 208 et 210.

Il se compose des quartiers du Temple, des Lombards, de la porte Saint-Denis et de Saint-Martin-des-Champs.

VIIe arrondissement.

Chef-lieu, rue Sainte-Avoye, n° 57, hôtel Saint-Agnan.

Il se compose des quartiers des Arcis, Sainte-Avoye, du Mont-de-Piété et du marché Saint-Jean.

VIIIe arrondissement.

Chef-lieu, place Royale, n° 14.

Il se compose des quartiers des Quinze-Vingts, Popincourt, du faubourg Saint-Antoine et du Marais.

IXe arrondissement.

Chef-lieu, rue Geoffroy-Lasnier.

Il se compose des quartiers de la Cité, de l'Arsenal, de l'île Saint-Louis et de l'Hôtel-de-Ville.

Xe arrondissement.

Chef-lieu, rue de Verneuil, n° 13.

Il se compose des quartiers des Invalides, du faubourg Saint-Germain, de Saint-Thomas-d'Aquin et de la Monnoie.

XIe arrondissement.

Chef-lieu, rue Servandoni, n° 17.

Il se compose des quartiers du Luxembourg, de l'École-de-Médecine, de la Sorbonne, du Palais-de-Justice.

XIIe arrondissement.

Chef-lieu, rue Saint-Jacques, n° 262.

Il se compose des quartiers Saint-Jacques, Saint-Marcel, du Jardin-du-Roi et de l'Observatoire.

Je suis loin de penser d'avoir donné, dans ce court et trop rapide tableau, une idée telle qu'on doive se la former d'une capitale devenue le centre des arts, du commerce, de l'industrie et des exemples, on peut le dire, que cherche à suivre le monde; on l'aura plus juste en lisant les diverses descriptions que cet ouvrage renferme, et je puis garantir leur exactitude et leur précision, car tout ce dont j'ai parlé, je puis assurer que je l'ai vu, attentivement observé, et que je n'ai négligé aucune de ces enquêtes que fait l'homme jaloux de produire un travail aussi parfait que possible.

Pour ajouter au coup d'œil général que je viens de donner l'importance que, je crois, il en acquerra, j'ai cru devoir joindre les tableaux suivans, puisés dans les archives même du savant administrateur qui est aujourd'hui préfet du département de la Seine, et qu'il a mises à ma disposition, avec cette générosité et cette bonté qui forment particulièrement son caractère. On y trouvera la population de Paris, tous les genres de besoins qui sont les siens; et, je le répète, ce sera le meilleur moyen de mettre le lecteur à même de juger de ce que doit être ce Paris, qui étonnera autant la postérité

INTRODUCTION.

par sa masse, que par la place qu'il aura occupée parmi les nations.

La population de Páris est de 713,966 habitans; elle se divise ainsi (1).

Naissances.	12,860 garçons.
Id.	12,296 filles.
Total.	25,156

Mariages.	6,465

Décès.	11,401 hommes.
Id.	11,516 femmes.
Total.	22,917

Enfans nés de mariages à domicile.	7,983 garçons.
Id.	7,677 filles.
Total.	15,660

Enfans nés de mariages aux hopitaux.	172 garçons.
Id.	148 filles.
Total.	320

Total des enfans légitimes.	8,155 garçons.
Id.	7,825 filles.
Total.	15,980

Enfans nés hors mariage à domicile.	2,388 garçons.
Id.	2,242 filles.
Total.	4,630

Aux hôpitaux.	2,317 garçons.
Id.	2,229 filles.
Total.	4,546

(1) Les tableaux suivans sont extraits de la statistique du département de la Seine pour l'année 1823.

Total des enfans nés hors mariage.	4,705 garçons.
Id.	4,411 filles.
Total.	9,116
Morts accidentelles et violentes, volontaires et involontaires.	480 hommes.
Id.	177 femmes.
Total.	657
Suicides suivis de la mort.	244
Non suivis de la mort.	104
Total.	348
Sur ce nombre il y en a d'effectués ou de tentés.	236 hommes.
Id.	112 femmes.
Total.	348
Dont mariés.	163
Non Mariés.	185
Total.	348
Par la petite vérole.	147 garçons.
Id.	125 filles.
Total.	272
Dans la même année avaient été vaccinés.	1,137 enfans.
Chutes graves volontaires.	33
Strangulation.	38
Instrumens tranchans, piquans, etc.	25
Armes à feu.	60
Empoisonnemens.	23
Asphixiés par charbon.	42
Id. submersion.	127
Total.	348

INTRODUCTION.

Passions amoureuses.	35
Maladies, dégoût de la vie.	» »
Faiblesse et aliénation d'esprit.	» »
Querelles et chagrins domestiques.	126
Mauvaise conduite, jeu, loterie, débauche, etc.	43
Indigence, perte de places, d'emplois, dérangement d'affaires.	46
Craintes de reproches et de punitions.	10
Motifs inconnus.	88
Total.	348

Il se distribue dans Paris par vingt-quatre heures 1016 pouces 91 lignes cubes d'eau; ce qui donne par chaque habitant, 27 litres.

Consommations par année.

Vin.	813,066 hect.
Eau-de-vie.	42,784
Cidre et poiré.	11,462
Bierre.	119,794
Vinaigre.	16,996

Comestibles.

Pain, il s'en consomme pour.	38,000,000 fr.
Bœufs.	73,428
Vaches.	7,727
Veaux.	70,021
Moutons.	333,385
Porcs et sangliers.	87,004 kil.
Viandes à la main.	1,581,288
Abats et issues.	410227
Fromage sec. Il en a été vendu pour.	1,395,318 fr.
Marée.	3,463,943
Huîtres.	867,984
Poisson d'eau douce.	482,126
Volaille et gibier.	7,726,136
Beurre.	8,173,121
OEufs.	3,752,231
Raisin.	237,775

Objets divers.

Huile fine d'olives	8,244 hect.
Huile ordinaire	60,295
Sel gris et blanc.	4,018,998 kil.
Cire et bougie.	85,221
Suifs en pain et chandelle.	706,697
Orge	87,344 hect.
Houblon.	61,483 kil.
Tabac.	758,299.

Fourrages.

Foin.	8,102,233 bott.
Paille.	12,175,035
Avoine.	992,943 hect.

Combustibles.

Bois dur.	1,000,135 stèr.
Bois blanc.	174,944
Fagots de toute espèce.	3,940,454
Charbon de bois.	2,121,192 hect.
Charbon de terre.	563,863

Bois de construction.

Chêne et bois dur pour charpente. .	44,038 stères.
Id. pour sciage.	3,264,572 mètr. courans.
Sapin et bois blanc, pour charp. . .	4,135 stères.
Id. pour sciage.	4,519,115 mètr. courans.

Bateaux et bois de déchirage.

Bois de chêne	199 mètr. courans.
Id. de sapin.	3,070

Bois de déchirage.

Bois de chêne.	16,086 mètres carrés.
Id. de sapin.	14,903

Matériaux.

Chaux.	55,064 hectolitres.
Plâtre.	1,766,979
Ardoises, grandes.	5,256,751
Id. petites	188,910
Briques.	4,396,635
Tuiles.	3,578,958
Mottes de terre glaise.	606,037
Carreaux de terre cuite.	5,785,949
Argile et sable gras.	6,432
Lattes.	239,962 bott.

Produits industriels (1).

Draps.	1,000,000 francs.
Toiles, batiste, etc.	15,000,000
Soieries.	3,000.000
Merceries.	3,000,000
Fourrures.	1,000,000
Papier.	4,000,000
Fer.	2,000,000
Savon.	7,000,000

Produits maritimes.

Drogues médicales.	3,000,000
Couleurs, vernis.	4,000,000
Soude, Potasse.	2,000,000
Cuivre, étain, plomb.	3,000,000
Épiceries diverses.	10,000,000
Café.	10,000,000
Sucre.	27,000,000

Ce tableau offre une consommation si prodigieuse qu'elle ne peut manquer d'offrir au premier

(1) Toutes ces sommes ne sont qu'en nombre rond. Ce tableau est tiré du budget de la ville de Paris pour l'exercice de 1825.

abord un argument à ceux qui ne voient dans la capitale qu'un gouffre où tout vient s'engloutir; mais il est facile de prouver que leur langage n'est qu'une vaine déclamation, puisque ce que Paris consomme étant d'abord tiré des provinces, ajoute par là au commerce, qui y refoule le numéraire; d'un autre côté Paris se trouvant soumis à la loi des impôts en paie à lui seul pour 82 millions, ce qui équivaut au dixième de ceux du royaume, et ici la proportion paraît-elle égale? car enfin Paris ne renferme pas le trentième de la population de la France. Disons-le : cette accusation, contre la capitale, ne vient pas tant de la France que du dehors; les petits princes ont été choqués de voir que Paris eût un budget de 50 millions, leur vanité a été offensée de voir une ville l'emporter sur l'importance de leurs États, et ils ont cherché à accréditer ce qui n'avait pris naissance que dans leur amour-propre blessé.

PARIS

ANCIEN ET MODERNE.

ABATTOIRS.

La plupart des anciennes boucheries de Paris contenoient un abattoir particulier. Cet usage étoit pour la capitale la source d'une foule d'inconvéniens on ne peut plus graves. On vit souvent des bœufs, échappés à la masse qui devoit les frapper, porter la mort et l'effroi au milieu d'une foule sans défense. D'un autre côté, l'infection que ces établissemens répandoient dans leur voisinage étoit encore plus dangereuse pour le peuple. Les premiers accidens ne se renouveloient pas tous les jours, mais, dans l'autre cas, il y avoit continuité d'action pestilentielle.

Plusieurs projets de tueries à l'extérieur avoient été proposés sous Louis XV et sous Louis XVI, mais le mauvais état des finances ne permit pas de les mettre à exécution. Enfin, en 1809, Napoléon rendit une ordonnance qui fixoit aux barrières de Paris l'abattage des animaux, et qui portoit au nombre de cinq les établissemens à ériger. L'ordonnance eut son exécution, et nous possédons aujourd'hui des abattoirs publics qui répondent parfaitement à leur destination et aux vues de salubrité publique qui les ont fait créer. Tous

renferment de vastes étables, des magasins considérables, des eaux abondantes et pures.

Abattoir de Villejuif.

Boulevard de l'Hôpital, près la barrière Mouffetard.

L'architecte Lenoir en dirigea les travaux en 1810. Cet abattoir tire son nom du voisinage de Villejuif.

Abattoir de Grenelle.

Entre l'avenue et la place de Breteuil, l'avenue de Saxe, la rue des Paillassons, et le chemin de ronde de la barrière de Sèvres.

Cet édifice a été élevé sur les dessins et sous la direction du sieur Gisors, architecte.

Abattoir du Roule.

Dans la plaine de Monceau, au bout de la rue de Miroménil.

L'architecte Petit-Radel fut chargé de la direction des travaux de ce bâtiment, lesquels commencèrent en 1810. Cet abattoir, qui a deux cents mètres de largeur, et cent dix-huit de longueur, se compose de quatorze bâtimens.

Abattoir de Montmartre ou de Rochechouart.

Entre les rues de Rochechouart, de Latour-d'Auvergne, des Martyrs, et les murs de Paris.

Ce monument occupe un terrain de trois cent cinquante mètres de longueur, et cent vingt-cinq de largeur. Il fut commencé en 1811, sous la direction du sieur Poidevin, architecte. Il contient quatre bergeries et autant de bouveries. Chaque corps de tuerie

contient six places. Cet abattoir prend son nom de la butte Montmartre, au pied de laquelle il est situé.

Abattoir de Popincourt ou de Ménilmontant.

Entre les rues de Popincourt, des Amandiers, Saint-Maur et Saint-Ambroise.

Ce vaste édifice, commencé en 1810, sous la direction de M. Happe, architecte, a pris son nom de la proximité de la rue et de la barrière de Ménilmontant, et se compose de vingt-deux bâtimens divers.

Nota. Le produit de la location des abattoirs est estimé à trois cent mille francs.

ABBAYES.

Comme il sera souvent parlé de ces établissemens qui n'existent plus aujourd'hui, il est à propos de les faire connaître.

Par son décret du 13 février 1790, l'Assemblée nationale supprima tous les ordres monastiques et les communautés religieuses. Les conséquences de ce décret furent l'aliénation d'un grand nombre de couvens et d'églises. Paris renfermoit à cette époque cinquante paroisses, dix églises ayant le même droit, vingt chapitres et églises collégiales, quatre-vingts églises et chapelles non paroisses, trois abbayes d'hommes et huit de filles, cinquante-trois couvens et communautés d'hommes, soixante-dix couvens et communautés de femmes.

Total, trois cent quatorze.

Paris doit la plus grande partie de ses embellissemens et l'augmentation de ses quartiers à la suppression des maisons religieuses.

On donna le nom d'Abbaye à un lieu où vivoient des religieux de l'un ou de l'autre sexe, sous la prélature et l'autorité d'un abbé ou d'une abbesse. Il y en avoit de deux espèces, l'abbaye *en règle* et l'abbaye *en commende*. La première avoit pour supérieur un abbé, ou une abbesse, assujétis aux règles du monastère ; la seconde reconnoissoit pour supérieur un ecclésiastique séculier, qui n'avoit aucune autorité spirituelle sur les moines, et dont la mense étoit séparée.

Voy. COMMUNAUTÉS RELIGIEUSES ET PAROISSES.

ACADÉMIES.

On sait que ce mot vient du grec *Academia* pour *Écademia*, qui étoit, à Athènes, un lieu public planté d'arbres, orné de portiques et de statues. Il fut ainsi appelé d'un certain Écadémus, auquel il avoit appartenu. Ce jardin fut converti en gymnase où s'assembloient les gens de lettres. Dans la suite Platon y enseigna la philosophie ; et c'est de là que ses disciples acquirent le nom d'Académiciens, et que son école prit celui d'Académie. Cicéron avoit donné ce nom à une campagne qu'il possédoit près de Pouzzoles.

En France, une académie est une société de savans ou d'artistes qui s'assemblent en certains jours pour se communiquer leurs travaux et leurs découvertes. Le but d'une académie est le progrès des sciences et des arts ; malheureusement il se trouve un grand nombre d'académiciens qui n'ont jamais songé aux obligations qu'ils avoient contractées.

C'est sous le règne de Louis XIV que furent fondées le plus grand nombre de nos académies. Les courtisans, par un abus de mots très-condamnable, appe-

loient académie, des lieux publics où l'on reçoit toutes sortes de personnes à jouer aux dés et aux cartes, ou à d'autres jeux défendus. Les maîtres de ces tripots étoient réputés si infâmes et si odieux, que s'ils étoient volés ou battus dans le temps du jeu, ils n'avoient aucune action en justice pour en demander réparation. Les temps sont bien changés!

Nous avons conservé ces tripots, qui sont protégés par le gouvernement, auquel ils paient une somme considérable. Ils sont presque tous établis au Palais-Royal.

Académie des Sciences.

Lorsque Louis XIV remplissoit la terre de sa grandeur, et qu'il fit élever cette multitude de palais qui ont ruiné la France et préparé la révolution de 1789, il établit l'académie des sciences pour diriger les eaux qui devoient embellir ses jardins.

Elle fut créée en 1666, et les malheurs qui affligèrent la vieillesse du grand monarque tournèrent à l'avantage des sciences et des arts. Dès lors la compagnie s'occupa de médecine, de chimie, de physique, d'astronomie, et de toutes les parties des mathématiques. Déjà, pour rendre cet établissement plus utile, le ministre Colbert avoit fait construire l'Observatoire, en 1667.

Le nombre des membres étoit de soixante, divisés en quatre classes, savoir : les honoraires, les pensionnaires, les adjoints et les associés. Les officiers se composoient d'un président annuel, d'un secrétaire, et d'un trésorier perpétuel. Deux prix furent fondés, l'un par Rouillé de Meslay, de deux mille cinq cents francs,

pour l'astronomie; et l'autre de deux mille francs, pour un point de commerce ou de navigation.

Le secrétaire publioit tous les ans un volume in-4° de l'histoire et des mémoires de la compagnie. Le sceau de l'académie est un soleil entre trois fleurs de lys, symbole de Louis XIV et des sciences; et la devise, une Minerve environnée des sciences et des arts, avec cette inscription : *Invenit et perficit.*

Quand Pierre Alexiowitz, dit Pierre le Grand, empereur de Russie, vint à Paris, il assista à une des séances de l'académie; il voulut que son nom fût inscrit sur les registres de la compagnie, parmi les académiciens honoraires. Revenu dans son pays, il envoya des médailles d'or avec son portrait aux soixante académiciens.

Le roi de Danemarck, le roi de Suède et ses frères, Joseph II, empereur d'Allemagne, Paul Petrowitz, grand-duc de Russie, et autres, ont également assisté à des séances de cette académie.

Voy. INSTITUT.

Académie Française.

C'est la plus ancienne de toutes. Le cardinal de Richelieu en fut l'instituteur et le premier protecteur. Suivant le désir de son ministre, Louis XIII l'érigea en compagnie, par lettres-patentes de 1635, lesquelles furent vérifiées au Parlement en 1637. Elle se compose de quarante académiciens, dont le devoir est de s'appliquer à donner à la langue toute la pureté et la perfection dont elle est capable. Ses officiers sont au nombre de trois : un directeur ou président, un chancelier pour sceller les actes émanés de l'académie, et un secrétaire perpétuel. Cette société scelloit en cire

bleue tous ses actes. Sur le sceau est gravé le portrait du cardinal de Richelieu; une couronne de laurier est en dedans, et au-dessus on lit cette inscription : *A l'immortalité,* qui lui sert de contre-scel.

Le chancelier Séguier fut le second protecteur; après son décès, le roi voulut bien prendre sa place; dès lors l'académie tint ses séances au Louvre.

Les académiciens ont pour siége un fauteuil. Autrefois le directeur avoit seul ce droit; mais le cardinal d'Estrées, devenu très-infirme, et cherchant un adoucissement à son état aux séances de la compagnie, demanda qu'il lui fût permis de faire apporter un siége plus commode que les chaises dont on se servoit. On en rendit compte au roi, qui, voulant conserver une parfaite égalité entre les membres, ordonna de faire porter quarante fauteuils à l'académie.

C'est en 1639 que la compagnie commença à travailler au dictionnaire de la langue française, qui parut en 1694. La seconde édition fut publiée en 1718.

La compagnie distribuoit tous les deux ans, et aujourd'hui tous les ans, un prix d'éloquence et un prix de poésie; l'un fut fondé par le poète Balzac, et l'autre par François de Clermont, évêque de Noyon.

Le célèbre Olivier Patru ayant prononcé un discours plein de grâce et d'éloquence, l'académie charmée ordonna qu'à l'avenir tous les récipiendaires feroient des remercîmens; ce qui a toujours été observé depuis.

Dans ce discours, le nouveau reçu doit faire l'éloge du cardinal de Richelieu, de Louis XIV, des anciens académiciens, ainsi que du confrère décédé.

Voy. Institut.

ACA

Académie des Inscriptions et Belles-Lettres.

Louis XIV, parvenu au terme de sa grandeur, étoit devenu l'idole des courtisans. L'encens et l'adulation lui étoient prodigués; son ministre Colbert, qui s'entendoit parfaitement à flatter l'idole, fit établir, en 1663, l'académie des inscriptions et médailles. Son objet fut de composer les inscriptions et les devises qui devoient accompagner tous les monumens érigés à la gloire du monarque. Dans son origine, la compagnie étoit composée de quatre membres, puis de huit; et par une ordonnance de 1701, le nombre des académiciens fut porté à quarante.

C'est alors que cette société s'occupa de décrire les monumens antiques, de discuter sur les textes des grands écrivains de la Grèce et de Rome. Louis XV, par arrêt de 1716, lui donna le titre d'académie des Inscriptions et Belles-Lettres. Les officiers de la compagnie étoient un président et un vice-président, puis un secrétaire et un trésorier perpétuels. Le secrétaire étoit chargé de faire des devises et des inscriptions pour les bâtimens royaux. Le sceau de l'académie portoit trois fleurs de lis avec la médaille de Louis XIV, et autour: *Regia inscript. et numismatum academia;* pour devise, une figure tenant de la main droite une couronne de laurier; dans l'éloignement un cippe à la droite de la figure, et à sa gauche une pyramide qu'elle montre, avec ces mots: *Vetat mori.* Cette devise fait le regard du jeton de l'académie; il y a, dans l'exergue : *Regia inscript. et human. litt. academia;* puis le millésime. L'autre côté représente le roi, avec la légende *Lud. XV, D. G. Franc. et Nav. Rex.*

Le premier ouvrage publié par l'académie des inscriptions est intitulé : *Histoire métallique de Louis le Grand;* in-folio renfermant la description de deux cent quatre-vingt-six médailles relatives aux principaux événemens de ce règne, jusqu'à l'avénement de Philippe V à la couronne d'Espagne. Louis XV ordonna de conduire cet ouvrage jusqu'à la mort du monarque. L'académie donna une seconde édition de cet ouvrage, qui renferme tous ces événemens en trois cent dix-huit médailles. Depuis elle publia : *Mémoires de littérature tirés des registres de l'Académie royale des Inscriptions et Belles-Lettres.*

En 1733, le président Durey de Noinville fonda un prix de quatre cents francs pour un sujet d'histoire ou de littérature que l'académie avait proposé. Le comte de Caylus fonda un autre prix de cinq cents francs sur des questions relatives aux arts et aux usages des anciens.

Voy. INSTITUT.

Académie de Peinture et de Sculpture.

Les arts sont enfans de la liberté et du génie : vouloir les assujétir à des lois mécaniques et serviles, vouloir envahir leur indépendance, c'est attenter aux nobles inspirations de l'artiste. Dès ce moment il n'a plus qu'à briser sa palette et ses pinceaux, à moins qu'il ne se trouve de ces hommes extraordinaires chez qui les difficultés augmentent le courage, et qui, dans l'ardeur de leur imagination, produisent des chefs-d'œuvre.

Cette académie doit son établissement aux persécutions exercées par les maîtres peintres et sculpteurs de

Paris, sur les peintres et sculpteurs du roi et de la reine. Dans une requête présentée au parlement, en 1646, la communauté des maîtres peintres fit des demandes tellement ridicules, que Lebrun, premier peintre du roi, aidé de plusieurs de ses confrères, conçut le projet d'établir une école ou académie royale de peinture et sculpture. Martin de Charmois, sieur de Lauré, secrétaire du maréchal de Schomberg, amateur fort instruit, dressa une requête pour être presentée au roi et à son conseil; cette requête fut signée par Lebrun, Sarrazin, Perrier, Bourdon, de Lahire, Corneille, Juste d'Egmont, Van-Obstat, Hanse, Duguernier, et plusieurs autres ; elle fut communiquée au chancelier Séguier, qui l'approuva et la présenta au roi. Charmois la lut en plein conseil, le 20 janvier 1648, en présence du roi, de la reine sa mère, régente du royaume, du duc d'Orléans, du prince de Condé, etc. La reine fut tellement indignée de l'insolence des maîtres peintres et sculpteurs, qui osoient entreprendre de mettre des bornes à son autorité, qu'elle fut au moment d'ordonner la suppression de la maîtrise. Le conseil rendit sur-le-champ un arrêt conforme à la requête, et le secrétaire d'État de la Vrillière témoigna dans cette occasion toute l'estime qu'il avoit pour la plupart des membres de cette compagnie, en leur faisant délivrer promptement une expédition de cet arrêt.

Les nouveaux académiciens, dans leur première séance, dressèrent des statuts pour assurer la stabilité et l'utilité de leur académie. Ces réglemens, approuvés par la compagnie, furent soumis au chancelier Séguier, qui les examina et les apostilla de sa main, les fit autoriser par lettres-patentes, les scella, les fit

homologuer au conseil, et délivrer gratis à l'académie.

La compagnie loua, en 1648, un grand appartement rue des Deux-Boules, à l'hôtel de Clisson, et y tint ses séances. Les plus habiles peintres et sculpteurs venoient dessiner avec les élèves, les instruisoient par leurs exemples et par leurs conseils. Pendant que le modèle se reposoit, ou que l'on corrigeoit les dessins des élèves, les académiciens dissertoient sur la peinture et la sculpture; ces conférences contribuoient singulièrement aux progrès de l'art.

Bientôt on y ouvrit des cours de géométrie, de perspective et d'anatomie.

Le lieu des exercices fut décoré des portraits du roi, de la reine et du duc d'Orléans. Lebrun fit présent d'une Vénus et d'un Bacchus moulés sur l'antique, ainsi que plusieurs membres d'une anatomie d'homme écorché.

Enfin cette académie eut un établissement tout-à-fait solide sous le ministère de Colbert. Ce ministre lui assigna un logement au Louvre, où elle reprit ses exercices le 15 avril 1692, après les avoir tenus trente-un ans dans la galerie de l'hôtel Brion, qui faisoit partie du Palais-Royal.

Colbert, pour venger l'académie de peinture et sculpture des attaques réitérées des maîtres peintres, obtint du roi, en 1665, l'établissement d'une académie à Rome, pour perfectionner les élèves de celle de Paris. Errard fut choisi le premier pour l'emploi de directeur de cette académie; et il l'exerça jusqu'à sa mort.

Colbert fit encore créer un historiographe de l'académie pour recueillir ce qui s'y diroit d'utile et de cu-

rieux. Cet emploi fut donné à Guillet de Saint-George, qui fut reçu en cette qualité le 31 janvier 1682.

Jusqu'aux événemens de 1789, l'académie se composoit d'un directeur à la nomination du roi, qui pouvoit être changé ou continué tous les ans; il présidoit les assemblées et recevoit le serment des récipiendaires. Le chancelier étoit perpétuel; ses fonctions étoient de visiter les lettres expédiées et de les sceller du sceau des armes de l'académie. Il y avoit quatre recteurs perpétuels et seize recteurs adjoints, qui servoient par quartiers; quatorze professeurs et huit adjoints qui avoient chacun leur mois pour le modèle; deux autres, l'un pour l'anatomie, et l'autre pour la géométrie et la perspective; enfin un trésorier qui recevoit la pension que le roi faisoit à l'académie, pour ensuite la répartir, et un secrétaire perpétuel.

Les académiciens conseillers étoient divisés en trois classes. La première se composoit de ceux qui faisoient profession de la peinture dans toute son étendue, et des sculpteurs. La seconde comprenoit les peintres qui n'excelloient que dans quelques parties de l'art, comme le portrait, les fleurs, les ornemens, etc. On recevoit dans cette classe les personnes du sexe qui se distinguoient dans la pratique de ces arts. La troisième, dite des conseillers-amateurs, étoit composée de particuliers qui, sans être artistes, avoient néanmoins du goût pour les beaux-arts. Tous les académiciens, tant officiers que conseillers, avoient voix délibérative dans les assemblées.

Pour parvenir à l'académie, il falloit avoir acquis assez de talens pour pouvoir y présenter ses ouvrages. Les membres agréés avoient le droit d'exposer leurs ouvrages au salon du Louvre, conjointement avec

les académiciens; ils étoient encore obligés de faire un morceau pour leur réception, qui restoit à l'académie.

Tous les trois mois on distribuoit trois prix de dessin, et six au jour de l'an. Le comte de Caylus en fonda un pour l'expression. Tous les deux ans on délivroit deux grands prix de peinture et de sculpture. Ceux qui remportoient ces derniers prix étoient envoyés à Rome, aux frais du roi, pour s'y perfectionner. *Voy.* INSTITUT.

Académie de Saint-Luc, ou des maîtres peintres et sculpteurs.

Pour corriger les abus qui s'étoient introduits dans l'art de la peinture, le prévôt de Paris fit assembler, en 1391, les peintres de la capitale. Il fit dresser des réglemens et des statuts comme dans les corps de métiers, y établissant des jurés et gardes pour faire la visite et examiner les ouvrages; il ordonna d'empêcher de travailler tous ceux qui ne seroient pas de leur communauté. Charles VII ajouta, en 1430, à leurs priviléges, qui furent confirmés par Henri III, en 1583.

La communauté des sculpteurs fut unie à celle des peintres sous Henri IV. De nouveaux articles furent ajoutés aux statuts en 1619. Cet établissement, au lieu d'empêcher le mal, devint au contraire la source d'une infinité de désordres.

Les gens habiles de la compagnie, voyant que les fonctions de la jurande les détournoient de leur travail, les abandonnèrent à des ignorans qui, par leur incapacité, n'auroient jamais dû être admis dans la

communauté. Négligeant leurs devoirs, ils ne s'attachoient qu'à poursuivre les peintres et sculpteurs qui vouloient jouir de la liberté et de la franchise qui appartiennent naturellement aux arts. Leur tyrannie devint si insupportable, que les gens à talens pensèrent à secouer le joug; ils publièrent quelques brochures, et leurs réflexions produisirent l'établissement de l'académie royale de peinture et de sculpture.

Prévoyant le sort qui lui étoit réservé, l'académie de Saint-Luc, qui avoit pris le nom d'Académie Romaine, et dont la place de directeur ou prince n'étoit jamais accordée qu'à des Romains d'origine, souhaita d'établir avec l'académie royale un commerce d'amitié et d'instruction: pour y réussir elle nomma Lebrun son directeur et son prince. Cette union fut utile à l'art, et la jonction des deux corps eut lieu en 1676.

Tous les membres de Saint-Luc qui ne faisoient point partie de l'académie restèrent attachés à la communauté, qui se composoit de peintres, de sculpteurs, de graveurs et d'enlumineurs.

Le roi, par son ordonnance de 1705, permit à cette communauté de tenir une école de dessin et d'y entretenir un modèle : elle fut ouverte le 20 janvier 1706. Cette école distribuoit tous les ans, le jour de saint Luc, deux médailles d'argent aux deux élèves qui avoient fait le plus de progrès.

Les artistes qui ne pouvoient parvenir à présenter leurs ouvrages à l'académie royale, ne pouvoient exercer librement leur art; ils étoient poursuivis sans relâche par les maîtres peintres et sculpteurs de Saint-Luc, qui les forçoient de se faire recevoir dans leur corps pour avoir la liberté de travailler. Il est bien surprenant que la France ait été le seul pays de l'Eu-

rope où l'on ait contesté aux artistes la liberté qui leur appartient de droit. Ces entraves, qui portoient préjudice aux arts, furent enfin reconnues par le comte d'Angevilliers; il obtint de Louis XVI, en 1777, une franchise entière et plénière pour l'exercice des beaux arts.

Voy. INSTITUT et ÉCOLE DES BEAUX-ARTS.

Académie d'Architecture.

Le grand nombre de palais que fit construire Louis XIV engagea le ministre Colbert, en 1671, à établir une académie d'architecture composée de tous les architectes renommés de France. Le ministre créa un professeur et un secrétaire qu'il choisit parmi les architectes du roi. Cette académie fut confirmée par lettres-patentes de 1717. Le roi en étoit le protecteur, et lui faisoit passer ses ordres par le surintendant de ses bâtimens.

La compagnie se composoit de deux classes chacune de seize académiciens. Lorsqu'une place venoit à vaquer, la première classe avoit le droit d'élire trois sujets parmi les candidats, et les présentoit au roi, qui en choisissoit un.

Le premier architecte du roi étoit directeur de l'académie; le secrétaire et le professeur étoient perpétuels. Le surintendant des bâtimens du roi nommoit le secrétaire. Les professeurs, choisis par l'académie, étoient tenus de donner, deux fois la semaine, des leçons publiques et gratuites dans une salle destinée à cet effet. Les salles de l'académie étoient au Louvre, au-dessus du passage qui conduit à la rue du Coq. Elle possédoit dans ses archives plusieurs mo-

dèles du Louvre et des autres maisons royales. On y remarquoit particulièrement les plans du Cavalier Bernin, qu'on fit venir exprès de Rome, en 1665, pour donner des dessins qui ne furent pas suivis.

L'académie distribuoit tous les ans une médaille d'or et une médaille d'argent. Le sujet sur lequel on devoit travailler étoit annoncé trois mois avant la distribution des prix. Les élèves composoient leurs esquisses dans l'intérieur de l'académie, afin de constater leur idée, et pouvoient ensuite l'exécuter chez eux. Celui qui remportoit le premier prix étoit envoyé à Rome, pour y jouir, dans l'académie de France, des mêmes avantages qu'à l'académie de peinture et de sculpture.

Voy. INSTITUT.

Académie d'Équitation.

C'est à Naples qu'eut lieu le premier établissement de cette espèce. Le fameux Pluvinel, qui apprit à Louis XIII à monter à cheval, établit à Paris la première académie d'équitation. Ces académies étoient le rendez-vous de la noblesse et des jeunes gens de familles distinguées. On leur enseignoit à danser, à faire des armes, à monter à cheval, à courir la bague avec la lance, la tête avec l'épée, et la Méduse avec le javelot. De temps en temps on y représentoit des espèces de carrousels, qui attiroient un grand concours de monde. Les cavaliers cherchoient à se distinguer par leur adresse, saluoient les dames avant d'entrer en lice, et leur faisoient offrir des rafraîchissemens.

Ces académies, moins fréquentées sous le règne de Louis XV, prirent alors le nom de manéges. On les appelle aujourd'hui écoles d'équitation. Les plus

distinguées de la capitale sont: 1° l'école royale d'équitation, rue Saint-Honoré, n° 359; 2° l'école tenue par M. Mauduit-Larive, fils du célèbre acteur de ce nom, rue de Madame, près la grille du Luxembourg; 3° l'école tenue par les frères Franconi, rue du Faubourg-du-Temple.

Académie de Chirurgie.

Persuadés des avantages qu'on pouvoit retirer d'une société à laquelle les observations et les découvertes en chirurgie seroient rapportées et ensuite discutées, les sieurs Mareschal et de la Peyronie concertèrent, en 1731, un projet de réglement pour une académie à établir sous la protection du roi.

La compagnie fut composée d'un directeur et vice-directeur, d'un secrétaire, et d'un commissaire pour la correspondance; de huit conseillers vétérans, de quarante conseillers du comité, de vingt adjoints, de douze associés régnicoles, et de seize associés étrangers.

La Peyronie fonda trois prix, et M. Houster en fonda huit pour l'école-pratique. Quatorze professeurs donnoient deux fois par jour des leçons de physiologie, de pathologie, d'hygiène, d'anatomie, de diverses opérations de maladies d'yeux et d'accouchemens.

Ces professeurs avoient été fondés par la Peyronie; et le roi Louis XVI fonda également une chaire de chimie.

Voy. ÉCOLE DE MÉDECINE.

Académie d'Armes.

C'est vers le milieu du seizième siècle, temps où

dominoit la fureur des combats singuliers et des duels, que l'on vit s'établir à Paris une foule de maîtres d'armés qui enseignoient à se servir de l'épée, du sabre, de la dague et du pistolet. Leur nombre s'accrut sous Charles IX et sous Henri III, qui leur permit de s'ériger en corps de communauté. Ce prince leur donna des patentes qui furent confirmées par Henri IV, Louis XIII et Louis XIV; ce dernier monarque, en agréant quelques nouveaux statuts dressés par les maîtres, leur accorda des lettres de noblesse. Ils prenoient la qualité de nobles après vingt ans d'exercice dans la ville de Paris.

Louis XIV accorda des armoiries à la compagnie, et Louis XV ajouta quelques priviléges à ceux dont elle jouissoit.

Cette académie a été supprimée à l'époque des évènemens de 1789.

Académie d'Écriture.

Un faussaire que la justice fit punir, en 1569, pour avoir contrefait la signature de Charles IX, donna lieu, en 1570, à l'érection de la communauté des écrivains-jurés-experts-vérificateurs d'écritures contestées en justice. Le chancelier de L'Hôpital, qui la prit sous sa protection, lui fit obtenir des lettres-patentes, en 1570, lesquelles furent régistrées au Parlement l'année suivante. Henri IV, Louis XIII et Louis XIV, confirmèrent cette érection; et Louis XV, en 1727, érigea ladite communauté en académie.

La compagnie se composoit de vingt-quatre membres, présidés par le lieutenant-général de police et le procureur du roi; d'un directeur; et d'un secrétaire

annuel, dont la nomination se faisoit le jour de la Saint-Matthieu ; d'un chancelier et d'un archiviste perpétuel, de quatre professeurs, et de quatre adjoints élus chaque année.

Cette académie, supprimée en 1789, s'assembloit rue des Deux-Boules. Elle avoit un sceau particulier et une médaille qu'elle avoit fait frapper, dont le coin lui appartenoit.

AQUÉDUCS DE PARIS.

On appelle aquéduc une bâtisse dont les parties sont des arcades ou voûtes, des piliers, des contre-forts, des socles, l'imposte des glacis, des plinthes, le parapet, et des banquettes.

L'aquéduc de Romainville ou du pré Saint-Gervais est le plus ancien de la capitale, et dès le commencement du treizième siècle il alimentoit plusieurs fontaines. Il fournit neuf pouces d'eau en vingt-quatre heures, ou six cent quarante-six muids. Les aquéducs de Belleville et de Ménil-Montant (ce dernier fut réparé en 1457 et en 1583) donnent journellement six pouces d'eau, ou quatre cent trente-deux muids. Ces aquéducs alimentent les fontaines des quartiers du Temple, de Saint-Martin et de Saint-Denis.

Marie de Médicis, après avoir fait construire le palais du Luxembourg, voulut avoir des eaux pour le service intérieur et pour l'embellissement du jardin. Jacques Desbrosses lui proposa l'érection de l'aquéduc d'Arcueil, pour faire venir à Paris les eaux de Rongis, que les Romains y avoient anciennement amenées. Louis XIII posa la première pierre de cet édifice en 1613. Il fut achevé en 1624. L'aquéduc d'Arcueil a

dix-huit cent quarante-sept pieds de long et soixante-treize pieds dans sa plus grande hauteur ; il se compose de vingt arcades avec une corniche ornée de modillons et surmontée d'un attique. Les eaux que cet aquéduc conduit à Paris proviennent de trois recherches faites à différentes époques. Celle des eaux de Rongis, qui dérivent de la plaine de Longboyau, fut faite en 1612 ; celle de la source du Maillet et de la Pirouette, en 1655 ; enfin celle des sources qui se trouvent dans les vignes situées au-dessus du château de Cachan. La longueur de cet aquéduc, dont la construction a coûté près de 500,000 fr. à la ville, est de quatre lieues, depuis les sources de Rongis jusqu'à Paris ; il fournit cinquante pouces d'eau, ou trente-six mille muids par jour, et alimente vingt fontaines.

Près de l'aquéduc moderne, on voit les restes d'un aquéduc construit par les Romains pour amener les eaux au palais des Thermes.

Les eaux d'Arcueil sont saturées de principes minéralogiques, qu'elles déposent sur tous les objets soumis à leur action ; et qui y forment des concrétions très-variées. Si l'on y jette des morceaux de bois, de verre, des fruits, ou autres objets, en fort peu de temps l'eau y pratique une enveloppe pierreuse, mais l'objet n'est point pétrifié.

ARCHIVES DU ROYAUME (Palais des).

L'hôtel où sont déposées les archives du royaume, est l'ancien hôtel de Soubise, lequel est compris dans le rectangle que forment les rues du Chaume, des Quatre-Fils, de Paradis, et la Vieille-rue-du-Temple.

Cet hôtel doit ses premières constructions à Olivier de Clisson, connétable de France. C'étoit auparavant une vaste maison nommée le grand chantier du Temple, dont les Parisiens firent présent à ce seigneur; cette maison a donné le nom à la rue. Charles VI y fit assembler les principaux bourgeois de Paris en 1392, et leur fit publiquement remise de la peine qu'ils avoient encourue pour avoir pris part à une émeute populaire. Cet hôtel reçut à cette occasion le nom d'hôtel des Grâces. L'hôtel de Clisson appartenoit au commencement du quinzième siècle au comte de Penthièvre; il passa ensuite à Babou de la Bourdaisière, qui, par contrat du 14 juin 1553, le vendit 16,000 livres à Anne d'Est, femme de François de Lorraine, duc de Guise. Celui-ci le donna au cardinal de Lorraine, son frère, qui en fit don, à charge de substitution, à Henri de Lorraine, prince de Joinville, son neveu. Il a porté le nom de Guise jusqu'en 1697, que François de Rohan, prince de Soubise, qui l'acheta des héritiers de la duchesse de Guise, le fit reconstruire presque en entier, tel que nous le voyons à présent. On commença à y travailler en 1706, sous la conduite de l'architecte Lemaire. On ferma la principale porte, qui étoit dans la rue du Chaume, pour l'ouvrir dans la rue du Paradis. Elle est décorée de deux groupes de colonnes corinthiennes, avec leurs couronnemens en ressaut, sur lesquels on a posé une statue d'Hercule et une de Pallas, sculptées par Coustou le jeune et par Bourdis. La cour de cet hôtel est une des plus vastes de Paris. Un entablement de colonnes règne en pourtour et forme un corridor à la faveur duquel on peut aller à couvert. Deux ordres de huit colonnes superposées l'une à l'autre, décorent le vesti-

dix-huit cent quarante-sept pieds de long et soixante-treize pieds dans sa plus grande hauteur; il se compose de vingt arcades avec une corniche ornée de modillons et surmontée d'un attique. Les eaux que cet aqueduc conduit à Paris proviennent de trois recherches faites à différentes époques. Celle des eaux de Rongis, qui dérivent de la plaine de Longboyau, fut faite en 1612; celle de la source du Maillet et de la Pirouette, en 1655; enfin celle des sources qui se trouvent dans les vignes situées au-dessus du château de Cachan. La longueur de cet aqueduc, dont la construction a coûté près de 500,000 fr. à la ville, est de quatre lieues, depuis les sources de Rongis jusqu'à Paris; il fournit cinquante pouces d'eau, ou trente-six mille muids par jour, et alimente vingt fontaines.

Près de l'aqueduc moderne, on voit les restes d'un aqueduc construit par les Romains pour amener les eaux au palais des Thermes.

Les eaux d'Arcueil sont saturées de principes minéralogiques, qu'elles déposent sur tous les objets soumis à leur action; et qui y forment des concrétions très-variées. Si l'on y jette des morceaux de bois, de verre, des fruits, ou autres objets, en fort peu de temps l'eau y pratique une enveloppe pierreuse, mais l'objet n'est point pétrifié.

ARCHIVES DU ROYAUME (Palais des).

L'hôtel où sont déposées les archives du royaume, est l'ancien hôtel de Soubise, lequel est compris dans le rectangle que forment les rues du Chaume, des Quatre-Fils, de Paradis, et la Vieille-rue-du-Temple.

Cet hôtel doit ses premières constructions à Olivier de Clisson, connétable de France. C'étoit auparavant une vaste maison nommée le grand chantier du Temple, dont les Parisiens firent présent à ce seigneur; cette maison a donné le nom à la rue. Charles VI y fit assembler les principaux bourgeois de Paris en 1392, et leur fit publiquement remise de la peine qu'ils avoient encourue pour avoir pris part à une émeute populaire. Cet hôtel reçut à cette occasion le nom d'hôtel des Grâces. L'hôtel de Clisson appartenoit au commencement du quinzième siècle au comte de Penthièvre; il passa ensuite à Babou de la Bourdaisière, qui, par contrat du 14 juin 1553, le vendit 16,000 livres à Anne d'Est, femme de François de Lorraine, duc de Guise. Celui-ci le donna au cardinal de Lorraine, son frère, qui en fit don, à charge de substitution, à Henri de Lorraine, prince de Joinville, son neveu. Il a porté le nom de Guise jusqu'en 1697, que François de Rohan, prince de Soubise, qui l'acheta des héritiers de la duchesse de Guise, le fit reconstruire presque en entier, tel que nous le voyons à présent. On commença à y travailler en 1706, sous la conduite de l'architecte Lemaire. On ferma la principale porte, qui étoit dans la rue du Chaume, pour l'ouvrir dans la rue du Paradis. Elle est décorée de deux groupes de colonnes corinthiennes, avec leurs couronnemens en ressaut, sur lesquels on a posé une statue d'Hercule et une de Pallas, sculptées par Coustou le jeune et par Bourdis. La cour de cet hôtel est une des plus vastes de Paris. Un entablement de colonnes règne en pourtour et forme un corridor à la faveur duquel on peut aller à couvert. Deux ordres de huit colonnes superposées l'une à l'autre, décorent le vesti-

bule. Des figures décorent ce fronton. Dans le tympan étoient les armes de Soubise, sculptées par Le Lorrain.

Sous le consulat, l'intérieur de ce vaste édifice fut restauré et distribué par l'architecte Célérier pour y recevoir le dépôt des archives de la France. Devenu empereur, Napoléon y fit transporter les archives de Rome, de Venise, de Milan, des Pays-Bas, et autres États qu'il avoit soumis à la domination française.

ARCS DE TRIOMPHE.

Le premier monument de ce genre à Paris fut élevé près de la Bastille, sous le règne de Henri II ; et le second, au-dessus de l'ancienne barrière du faubourg Saint-Antoine, au commencement de l'avenue de Vincennes. La ville de Paris admirant la rapidité des conquêtes de Louis XIV, voulut marquer sa reconnoissance à ce souverain en lui faisant ériger un arc de triomphe. Tous les architectes de la capitale concoururent à ce projet, et celui de Claude Perrault fut préféré. La première pierre fut posée en 1670. Le travail ayant été poussé jusqu'à la hauteur du pied des colonnes, le reste fut achevé en plâtre.

De même que ceux de Septime-Sévère et de Constantin, cet arc avoit trois portes : une grande au milieu, et deux autres plus petites.

Les malheurs qui accablèrent la vieillesse de Louis XIV furent cause que ce monument ne fut point achevé. Le duc d'Orléans, dit le Régent, eût fait terminer l'édifice sans l'état déplorable où il trouva les finances. Ce bâtiment tomboit en ruine, il le fit entièrement démolir en 1716. L'arc de triomphe rue Saint-Antoine fut conservé. Cette porte, dont les bas-reliefs

étoient dus au ciseau de Paul Ponce et de Jean Goujon, a été restaurée, en 1671, par François Blondel. Van Obstat, Michel et François Anguier furent chargés de la sculpture des statues et des bas-reliefs. Lors de la démolition du monument, qui eut lieu vers 1780, le fameux Beaumarchais acheta les diverses sculptures dont il étoit décoré, pour les placer dans son hôtel et dans son jardin. On ignore ce qu'elles sont devenues.

Voy. BARRIÈRE DE VINCENNES.

Arc de Triomphe du Carrousel.

L'arc de triomphe du Carrousel fut élevé en 1806 pour célébrer les haut faits de la grande armée. Les architectes Fontaine et Percier l'ont fait construire sur leurs dessins. Cet édifice porte quarante-cinq pieds de haut, soixante de large et vingt-un d'épaisseur. De même que dans les arcs de triomphe des anciens, celui-ci se compose de trois arcades, plus une arcade transversale qui coupe les trois autres en croix dans l'alignement des guichets et des galeries du Louvre. La masse du monument est en pierre de liais; huit colonnes de marbre rouge de Languedoc, avec des chapiteaux de l'ordre corinthien, en bronze, ornent les deux façades principales, en soutenant un entablement en ressaut, dont la frise est en marbre griotte d'Italie. Sur l'attique étoit un char de triomphe en plomb doré d'or mat, où étoient anciennement attachés les chevaux amenés de Corinthe, qui étoient autrefois à Venise, où ils sont retournés en 1815. La Victoire et la Paix, en plomb doré, coulées d'après les modèles du sculpteur Lemot, conduisoient ces chevaux. Les Renommées du côté du Carrousel ont été

sculptées par Dupasquier, et celles du côté du palais par Taunay; au-dessus de chacune des portes étoit un bas-relief rappelant une des actions qui ont rendu mémorable la campagne de 1805.

Ces bas-reliefs, qui représentoient la capitulation devant Ulm, par Cartellier; l'entrée des Français dans Vienne, par Deseine; la bataille d'Austerlitz, par Espercieux; le retour du roi de Bavière dans sa capitale, par Clodion; la paix de Presbourg, par Lesueur, ont été emportés par les ennemis à l'époque où ils pilloient tous nos musées.

Au-dessus des bas-reliefs sont des statues représentant les différens corps qui se trouvoient à cette bataille : un cuirassier, par Taunay; un dragon, par Corbet; un chasseur à cheval, par Foucou; un carabinier, par Chinard. De l'autre côté : un grenadier de la ligne, par Dardel; un carabinier de la ligne, par Montony; un canonnier de la ligne, par Bridant; et un sapeur, par Dumont. On a sculpté dans la frise des figures allégoriques et des enfans portant des guirlandes. Dans les amortissemens sont quatre statues : la première est une Victoire tenant une enseigne d'une main et de l'autre une couronne; la seconde, une Victoire tenant une palme et une épée; la troisième, la France victorieuse; et la quatrième, l'Histoire tenant une table et son burin. Les deux premières sont de Petitot, et les deux autres sont de Gérard.

Arc de Triomphe de l'Étoile.

Cet arc de triomphe est situé à la barrière de Neuilly. La première pierre de fondation en fut posée le 15 août 1806, et les travaux se poursuivirent jus-

qu'en 1814, époque à laquelle ils furent interrompus. Une ordonnance de Sa Majesté Louis XVIII, rendue en novembre 1823, a dû faire reprendre les travaux de l'arc de triomphe de l'Étoile. Il aura cent trente-cinq pieds de hauteur; sa façade est percée d'une seule arcade de quatre-vingt-sept pieds de haut, sur quarante-sept de large. Ces vastes dimensions présagent que le monument répondra au cadre qui l'entoure, et décorera d'une manière convenable la plus belle des entrées de Paris.

Quatre grands monumens, l'arc de triomphe de l'Étoile, l'église de la Madeleine, le palais de la Bourse, et la chapelle Expiatoire élevée sur le cimetière de la Madeleine, sont aujourd'hui en construction (décembre 1825). Par une fatalité singulière, le premier de ces monumens, sur lequel les yeux du public sont le plus habituellement fixés, éprouve le plus de vicissitudes dans sa construction. Après de longues discussions, que les intérêts de l'art et des vues économiques ont rendues assez vives, on a cru sage de s'en tenir au premier projet : il est décidé qu'on exécutera l'arc de triomphe d'après les dessins et les plans de feu Chalgrin. Puisqu'on s'en tient à une composition qui, en général, n'a pas reçu l'approbation des hommes de l'art, on trouvera moyen au moins de faire l'économie projetée en l'exécutant.

Porte Saint-Denis.

La porte Saint-Denis est à l'entrée du faubourg de ce nom, du côté la ville. Elle a été élevée sur les dessins de François Blondel, en 1672.

Cet arc de triomphe est un des plus beaux monu-

mens de Paris ; l'opinion générale est que Rome et la Grèce n'ont rien eu de plus parfait en ce genre. Il a soixante-douze pieds de hauteur, sur autant de largeur. Le dessus, profond de vingt-six pieds, est découvert à la manière des arcs de Titus et de Constantin à Rome. Le portique du milieu a quatorze pieds sur vingt-quatre d'ouverture; il se trouve entre deux pyramides engagées dans l'épaisseur de l'ouvrage, chargées de trophées d'armes et terminées par deux globes aux armes de France que surmonte une couronne. Au bas de ces pyramides sont deux statues colossales, dont l'une représente la Hollande sous la figure d'une femme consternée, et assise sur un lion mourant qui tient dans une de ses pattes sept flèches, qui désignent les sept Provinces-Unies. Celle qui fait symétrie avec celle-ci représente le Rhin tenant une corne d'abondance; le Fleuve repose aussi sur un lion. Dans le dé du piédestal de chacune des pyramides, on a percé une petite porte, qui sert de dégagement pour les gens de pied. Chaque façade du portique présente deux bas-reliefs : l'un, du côté de la ville, représente le passage du Rhin à Tolhuis; l'autre, du côté du faubourg, la prise de Maestricht. Dans les tympans de l'archivolte sont deux Renommées : l'une, tenant une trompette, publie les exploits de Louis le Grand; et l'autre s'apprête à poser sur son front la couronne de laurier qu'elle tient dans sa main.

 Les deux façades du monument présentent la même décoration, avec la seule différence que du côté du faubourg il n'y a point de statues au bas des pyramides.

 Les sculptures, commencées par Girardon, ont été terminées par les frères Anguier.

Les inscriptions de la porte Saint-Denis ont été composées aussi par Blondel. De chaque côté sur la frise on lit en gros caractères de bronze doré : *Ludovico Magno.* Voici celle qui est sous la figure de la Hollande : *Emendata male memori Batavorum Gente Præf. et Ædil. poni CC. Anno D. M. D. C. LXXII.* — Sous la figure du Rhin : *Quod diebus vix sexaginta Rhenum, Wahalim, Mosam, Isalam superavit : subjecit provincias tres; cœpit urbes munitas quadraginta.* Le bas-relief de la ville de Maestricht porte d'un côté : *Quod Trajectum ad Mosam XIII diebus cœpit;* et de l'autre : *Præf. et Ædil. poni CC. Anno R. S. H. M. D. C. LXXIII.*

Pendant nos troubles politiques, des mains sacriléges et barbares avoient mutilé ce chef-d'œuvre déjà dégradé par le temps, et gratté toutes les inscriptions. L'empereur Napoléon chargea M. Célérier, architecte, de restaurer ce monument et de faire disparoître toutes les dégradations. Cet artiste a rempli sa tâche avec un zèle et des soins qui font honneur à ses talens.

Porte Saint-Martin.

L'arc de triomphe connu sous cette dénomination fut érigé en 1674, à la gloire de Louis XIV, par la ville de Paris. L'architecte Pierre Bullet composa les dessins, et fut chargé de la conduite des travaux de ce monument, que l'on voit à l'extrémité de la rue Saint-Martin, et sur l'alignement de la porte Saint-Denis. Il a cinquante pieds de largeur et autant de hauteur; il est percé de trois ouvertures, dont celle du milieu est la plus considérable, et est orné de quatre bas-reliefs. Les deux premiers représentent la prise de Besançon

et la rupture de la triple alliance; les deux autres, la prise de Limbourg et la défaite des Allemands par Louis XIV. Ce prince est représenté sous la figure d'Hercule, la tête couverte d'une vaste perruque *in-folio*, la massue à la main, repoussant un aigle. On remarque dans les détails de l'architecture des bossages vermiculés.

La porte Saint-Martin ne jouit pas d'une aussi grande réputation que la porte Saint-Denis. Les ouvrages de sculpture sont de Desjardins, Marsy, Le-Hongre et Legros.

Ce monument, dont le couronnement et plusieurs autres parties étoient extrêmement dégradés, a été restauré avec beaucoup de soins.

ARSENAL.

Magasin public, lieu destiné à la fabrique ou à la garde des armes et des munitions, pour attaquer ou pour se défendre. Les rois de France ont dû sans doute avoir des arsenaux, car une nation établie par les armes ne peut se passer de magasins où elle renferme des machines et des munitions de guerre.

On ignore absolument où étoient situés les arsenaux de nos rois de la première et de la seconde race, et même des deux premiers siècles de la troisième.

Le premier arsenal de Paris fut établi dans l'enceinte du Louvre, dans le courant du treizième siècle. On voit même dans la révolte des Parisiens, qui eut lieu en 1358, que, s'étant emparés du Louvre, ils en tirèrent une grande quantité d'armes. Sous Charles V il y eut aussi un arsenal à l'Hôtel-de-Ville.

Le dernier arsenal de Paris étoit situé près les Cé-

lestins, dans un lieu anciennement nommé les Granges d'artillerie de la ville. François Ier ayant résolu, en 1533, de fondre du canon, jeta les yeux sur ces granges, qui lui furent prêtées par la ville. Les poudres étoient renfermées dans la tour de Billy, près des Célestins; mais le tonnerre étant tombé sur cette tour, en 1538, elle fut entièrement détruite, ainsi que plusieurs bâtimens limitrophes.

Henri II s'empara de ces granges en 1547, y fit construire des logemens, des fourneaux, des moulins à poudre, et deux grandes halles pour servir aux fonderies. Le feu ayant pris, en 1562, à vingt milliers de poudre, tout fut renversé et détruit; nombre de personnes y furent tuées ou blessées.

Charles IX éleva sur ces ruines de grands bâtimens, le jardin, et le mail. Sous Henri IV, on construisit la grande porte du côté du quai des Célestins. Sous Louis XIII et Louis XIV on y fit quelques embellissemens. En 1715 on détruisit une partie des anciens bâtimens, et en 1718 l'architecte Boffrand fut chargé d'en construire de nouveaux à la place des anciens. L'arsenal, qui étoit anciennement un lieu privilégié, se divisoit en grand et petit; le grand avoit cinq cours, et le petit deux, lesquelles correspondoient l'une dans l'autre.

La porte d'entrée de l'arsenal fut construite, en 1584, sur le bord occidental de la Seine, à l'extrémité du quai des Célestins; elle étoit décorée de quatre canons en guise de colonnes. Sur une tablette de marbre noir on lisoit les deux vers suivans, composés par Nicolas Bourbon :

Ætna hæc Henrico vulcania tela ministrat,
Tela Gigantæos debellatura furores.

Depuis long-temps l'arsenal ne servoit qu'à la fonte des statues qui décorent les jardins publics ; il a totalement disparu. On en conserve quelques bâtimens, parmi lesquels on remarque ceux qui renferment la bibliothèque publique appartenante à Monsieur, frère du Roi, aujourd'hui Sa Majesté Charles X. On a conservé un cabinet où Henri IV venoit s'entretenir des affaires d'État avec Sully, et verser dans le sein de son ami ses chagrins domestiques. On y voit la cheminée auprès de laquelle il s'asseyoit, et plusieurs des meubles de ce cabinet sont du temps de ce bon roi.
Voy. Bibliothèque de Monsieur.

ATHÉNÉE.

Rue de Valois-du-Palais-Royal, n° 2.

L'établissement connu aujourd'hui sous la dénomination d'Athénée porta dans le principe le titre de *Musée de Monsieur* et de *Monseigneur le comte d'Artois*, et plus tard celui d'*Athénée*.

Établi dans la rue Sainte-Avoie, en 1781, il fut transféré, après trois ans d'existence; c'est-à-dire en 1784, dans la maison qui forme l'encoignure de la rue Saint-Honoré et de la rue de Valois.

La mort violente de Pilâtre de Rozier, son fondateur, sembla d'abord devoir compromettre l'existence de l'Athénée; les encouragemens de ses augustes protecteurs le sauvèrent de la ruine dont il étoit menacé.

L'Athénée, tel qu'il existe de nos jours, diffère peu de l'ancien musée. C'est aujourd'hui, comme autrefois, un lieu où l'on fait des cours sur diverses bran-

ches des sciences et des lettres. Au lieu de quarante-huit francs qu'il en coûtoit il y a quarante ans, on paie aujourd'hui cent francs. L'administration remet à l'abonné une inscription qui donne à ce dernier le droit d'assister à tous les cours, de suivre la bibliothèque matin et soir, de lire tous les journaux, ou de se livrer à la conversation dans la salle réservée pour ce délassement.

De tout temps les femmes ont été admises à l'Athénée, et c'est sans doute à cause de cette classe de souscripteurs que l'administration donne quelques concerts pendant les premiers mois de l'année athénéenne, année qui commence avec le mois de décembre.

Les professeurs les plus célèbres ont été entendus à l'Athénée. La Harpe y lisoit les leçons qui ont été réunies ensuite et publiées sous le titre de Lycée. Plus tard, M. Lemercier y fit un cours de littérature qui attira l'attention du public; et l'on fut singulièrement étonné de trouver un professeur très-orthodoxe dans l'auteur de Christophe Colomb. Je citerai encore les noms des Chénier, des Ginguené. Les cours de l'Athénée varient d'une année à l'autre, et dans ces derniers temps on a vu se succéder le savant Thénard et le spirituel Jouy.

BAINS.

L'usage des bains, si commun chez les anciens, fut apporté par les Romains dans les Gaules, lorsqu'ils en eurent fait la conquête. C'est au temps de Pompée que l'usage en fut établi à Rome, et Mécène, favori d'Auguste, fit bâtir le premier; Agrippa, dans l'année

de son édilité, en fit construire près de deux cents. A son exemple, Néron, Vespasien, Titus, Domitien, Sévère, Gordien, Aurélien, Dioclétien, et tous les empereurs qui cherchoient à se rendre agréables au peuple firent élever des étuves et des bains avec la plus grande magnificence. La ville de Rome contenoit à elle seule plus de huit cents de ces édifices répandus dans ses différens quartiers.

Vainqueurs des Gaulois, les Romains réduisirent tout le pays en provinces, et bientôt les vaincus semblèrent ne plus former qu'un peuple avec les vainqueurs. Les Gaulois se dépouillèrent de leur rudesse pour se plier au joug des arts, aux caprices du luxe et des modes. Enfin, dans les sciences comme dans les plaisirs, ils se montrèrent les rivaux de leurs maîtres.

Les bains faisoient une partie essentielle des besoins comme des plaisirs de ces maîtres du monde.

L'usage s'en répandit promptement en France, et particulièrement à Paris. Le palais des Thermes, dont les eaux venoient de Rongis, étoit le lieu où les gouverneurs romains prenoient leurs bains; tous les gens riches en avoient qui leur étoient particuliers. Cet usage dura jusqu'au quinzième siècle. En invitant quelqu'un à dîner, il étoit de l'honnêteté d'offrir le bain avant le repas, et la maîtresse de la maison partageoit le sien avec la personne qu'elle vouloit honorer. Tous les matins un crieur public annonçoit dans les rues que les bains étoient prêts et qu'on pouvoit les aller prendre. Paris alors étoit rempli de baigneurs étuvistes, et les deux rues des Vieilles-Étuves ont pris leurs noms des bains qui y existoient.

La cérémonie du bain étoit une de celles qu'on observoit à la réception d'un chevalier.

Les malheurs de la France dans le quatorzième siècle firent considérablement diminuer le nombre des baigneurs et celui des étuvistes. Dès lors on ne trouva plus à Paris, comme par le passé, des édifices publics destinés aux bains; seulement dans certains endroits de la rivière on trouvoit, comme aujourd'hui, de grands bateaux appelés *Toues*, faits de sapin et couverts d'une grosse toile, autour desquels il y a de petites échelles attachées avec des cordes, pour descendre dans un endroit de la rivière où l'on a placé des pieux enfoncés d'espace en espace pour soutenir ceux qui prennent le bain.

C'est de 1760 à 1765 qu'on éleva des bains particuliers sur la rivière, où l'on étoit servi commodément et avec la plus grande propreté. On y avoit construit des petites chambres occupées par des baignoires, où, par le moyen de réservoirs d'eau chaude ou froide, l'on pouvoit en tout temps et à toute heure prendre des bains. Un sieur Poitevin fit élever sur le quai de la Grenouillère, aujourd'hui quai d'Orçay, un bâtiment considérable, où l'on trouvoit, après le bain, des lits pour se reposer. Il y avoit également un bain sur la rivière. Il trouva plus tard un rival dangereux dans la personne du sieur Vigier, qui, de procureur au parlement, et après avoir perdu son état, s'étoit fait baigneur-étuviste.

Vigier fit construire par l'architecte Bellanger le beau bain qui se voit au bas du Pont-Royal. Ce monument fut trouvé tellement supérieur à ceux qui existoient auparavant, qu'une duchesse anglaise (Dewonshire) en demanda les plans, coupes et élévations, pour en faire construire sur le même modèle à Londres.

3

Le bâtiment dont il est question fut construit en quarante jours, en 1801, sur un bateau de la longueur des plus grands navires. Il est élevé de deux étages qui renferment cent quarante baignoires. Des galeries ornées de colonnes et de pilastres reçoivent le jour par des campanilles communiquant de l'une à l'autre galerie; l'entrée est ornée d'arbustes et de fleurs, et un charmant parterre garni d'arbres couvre la nudité de la muraille du quai. Derrière le bateau en est un second d'une plus petite capacité, qui porte une pompe mue par le manége, et un réservoir dont l'eau alimente toutes les baignoires. Le sieur Vigier est encore propriétaire du bain placé au-dessous du Pont-Royal, du côté du quai d'Orçay, de ceux placés au bas du Pont-Neuf et du Pont-Marie.

Bains Chinois.

Boulevard des Italiens, n° 25.

Ce monument, élevé sur les dessins de Lenoir le Romain, est fort remarquable par la singularité de sa construction. Derrière des masses de rochers s'élèvent des bâtimens de structure chinoise. Outre la beauté du local, l'agrément de la distribution, on trouve à cet établissement un café et un restaurant où l'on est parfaitement bien servi.

Parmi les bains agréables de la capitale on doit distinguer :

Bains Montesquieu.

Rue de ce nom, n° 6.

Construit sur les dessins de l'architecte Alavoine.

Bains de la pompe à feu du Gros-Caillou.

L'on y trouve les bains d'eaux minérales et sulfureuses; on y prend aussi les douches; il y a une école de natation.

Bains Saint-Sauveur.
Rue Saint-Denis, n° 277.

Bains de Tivoli.
Rue Saint-Lazare, n° 88.

On y trouve les bains d'eaux minérales, bains sulfureux et autres, avec des appartemens pour les malades et la promenade dans le jardin.

Bains du quai de Gèvres.
Près la place du Châtelet.

Bains Turcs.
Rue du Temple, n° 98.

Bains aromatiques d'Albert.
Rue Saint-Dominique-Saint-Germain, n° 72.

C'est là où se rendent tous les grands personnages du noble faubourg. On y trouve bains de luxe, bains de santé, bains d'eaux minérales factices et de toutes espèces.

Bains de la rue du Paon-Saint-André-des-Arcs.
Rue du même nom.

Bains de la cour du Commerce.
Passage de Rouen.

3.

Bains Taranne.

Rue de ce nom, n° 12.

Tenus par M. Charles Troyes et compagnie, depuis 1818. On y trouve des bains de luxe, d'eaux minérales et toutes autres espèces. Le baigneur tient dépôt d'eaux minérales.

Bains des Vieux-Augustins.

Rue de ce nom, établis en 1809.

Bains Saint-Joseph.

Rue de ce nom, n° 10.

Bains du Bac.

Rue de ce nom, n° 77.

Bains Babylone.

Rue de ce nom, n° 7.

Bains Culture-Sainte-Catherine.

Rue de ce nom, sur l'emplacement de l'ancien théâtre du Marais.

Bains Saint-Antoine.

Rue de ce nom, n° 67, près la rue des Ballets.

Bains du faubourg Saint-Jacques.

Cul-de-sac des Feuillantines, n° 1.

Bains de la Rotonde.

Au Palais-Royal, près le Perron, vis-à-vis la rue Vivienne.

Bains du Wauxhall.

Rue de Bondi.

Bains Chantereine.

Rue de ce nom, n° 36.

Bains du faubourg Poissonnière.

Rue de ce nom, n° 99.

Bains des Bernardins.

Rue de ce nom.

Bains Tiquetonne.

Rue de ce nom, n° 18.

Bains Oléagineux.

A l'île des Cygnes.

Dans tous les grands hôtels et chez les particuliers riches on trouve une salle de bains; ils se prennent dans des baignoires de métal dans lesquelles l'eau est amenée par des conduits de plomb; elle descend d'un réservoir un peu élevé et rempli de l'eau du ciel, ou par le secours d'une pompe, et quelquefois par de l'eau amenée exprès. Avant d'entrer dans la baignoire, ces tuyaux garnis de robinets viennent se distribuer dans une cuve placée sous un fourneau, qui la tient au degré de chaleur convenable. Ces bains se composent d'un appartement divisé en plusieurs pièces; une antichambre destinée aux domestiques pendant que le maître est aux bains; une chambre à lit pour s'y coucher au sortir du bain; la salle de bain; le cabinet à soupape; une garde-robe et un cabinet de toilette; une étuve pour sécher les linges et chauffer l'eau; un dégagement, etc. Le bon ton exige de placer deux baignoires et deux lits dans ces appartemens. Ces bains se prennent ordinairement en compagnie lorsqu'on est en santé.

Chez les gens qui donnent le ton, ces bains, qui sont

au rez-de-chaussée, doivent avoir un petit jardin particulier pour y aller prendre de l'exercice. Il faut, car j'oubliais le plus essentiel, que les yeux des curieux ne puissent jamais planer sur ce jardin.

Bains à domicile.

Les bons bourgeois et les artisans, auxquels on ne pense que lorsqu'il s'agit de les faire payer, ne pouvoient jamais jouir de ces avantages; heureusement qu'une société de bains à domicile dits thermophores s'est formée en 1809. Maintenant, pour une modique rétribution, on apporte chez eux un bain chaud, c'est-à-dire le contenant et le contenu.

Les bureaux de l'abonnement des bains portatifs se trouvent :

Rue de Babylone, n° 7; de Choiseul, n° 8 *bis*; petite rue Verte, n. 12; faubourg Saint-Honoré; du Faubourg-Montmartre, n° 10; de Saint-Antoine, n° 67; de la Bucherie, n° 10; Notre-Dame-des-Victoires, n° 16; Saint-Louis au Marais.

Il existe encore un certain nombre de bains publics sur la rivière, où tout le monde a droit de se présenter, et qui sont répartis depuis la Rapée jusqu'aux Invalides. Les bains à cabinets particuliers se paient douze sols ou soixante centimes; quant aux bains publics, la préfecture de police les fixe ordinairement à quatre sols ou vingt centimes.

BALS DE L'OPÉRA ET AUTRES.

Il est bien surprenant que chez la nation la plus légère et la plus dansante de l'Europe, on ait songé si tard à établir des bals publics masqués. Cependant

l'histoire a conservé le souvenir de plusieurs bals masqués célèbres. La plupart des ouvrages composés dans les douzième, treizième et quatorzième siècles, font mention de bals parés et masqués. Parmi ces derniers (1393), on remarque celui où Charles VI, déguisé en sauvage, auroit été brûlé sans la présence d'esprit de la duchesse de Berry, qui, ayant reconnu le roi, couvrit le monarque de sa robe, et le préserva d'une mort certaine.

Le seizième siècle est remarquable par les différens bals qui eurent lieu. Cathérine de Médicis en donna un au palais des Tuileries, le 21 août 1572, qui précéda de trois jours le massacre de la Saint-Barthélemi, dans lequel on représenta le combat des chevaliers du paradis contre ceux de l'enfer. Charles IX et ses deux frères étoient au nombre des premiers, et avoient pour antagonistes le roi de Navarre (Henri IV), le prince de Condé, et autres seigneurs protestans.

L'impression et la gravure ont éternisé le fameux bal donné par Henri III aux noces du duc de Joyeuse et de mademoiselle de Vaudemont. Balthasarini, dit Beaujoyeux, roi des violons, en composa la musique.

Ce prince donna, en 1585, deux bals masqués dans une des salles de l'évêché, pour faire honneur à des seigneurs anglais qui se trouvoient à Paris.

N'oublions pas que le premier traité de danse parut en 1554, et que son auteur étoit prêtre [1].

Louis XIV, jeune, galant et amoureux, fit revivre les jeux chevaleresques qui avoient été abolis en

[1] Orchésographie, par Thoinot-Arbeau, anagramme de Jehan-Tabourot, official de Langres.

France depuis la mort tragique de Henri II; il figuroit dans tous les bals parés et masqués qui se donnoient à la cour. A l'exemple du monarque, les courtisans donnèrent des fêtes superbes.

La vieillesse de Louis XIV avoit été fort triste; ce prince s'étoit laissé conduire par les jésuites La Chaise et Le Tellier, et ces deux hommes parvinrent tellement à pétrir son esprit à la superstition, que le monarque étoit sans cesse tourmenté par des craintes puériles. Tous les divertissemens, à l'exception du théâtre, étoient suspendus. A sa mort le peuple témoigna une joie indécente, et fit des feux de joie dans Paris. Le duc d'Orléans accorda la permission du bal de l'Opéra le 31 décembre 1715, et le premier bal eut lieu le 2 janvier 1716. L'ordonnance du roi faisoit défense à toutes personnes, de quelque qualité et condition qu'elles fussent, même aux officiers de sa maison, d'entrer dans le bal sans payer, et de n'y pouvoir rentrer, après en être sorties, sans payer de nouveau. On ne pouvoit entrer dans le bal sans être masqué; il étoit aussi défendu d'y apporter des épées, des cannes ou autres armes; de commettre, soit aux portes, soit dans la salle, aucune violence, insulte ou indécence, sous peine de prison, et de plus grandes peines, s'il y avoit lieu.

Le prix d'entrée du bal fut fixé à cinq francs. Et une seconde ordonnance fit défense à quelques personnes que ce fût de donner de pareils bals ou assemblées pour l'entrée desquels il seroit pris une rétribution.

Le roi accorda, en 1717, aux cessionnaires du privilége de l'Académie royale de musique, de donner seuls dans la ville de Paris, et à l'exclusion de tous

autres, un bal public, moyennant telle rétribution qu'ils jugeroient à propos, dans la salle de l'Opéra, pendant l'espace de dix années consécutives, à commencer du premier janvier 1718.

Cependant les comédiens français avoient obtenu du régent, en 1716, la permission de donner des bals publics sur leur théâtre. Ces bals devinrent si fort à la mode, que ceux de l'Opéra se trouvèrent déserts et furent fermés les trois derniers jours de carnaval de cette même année. Justement effrayés du préjudice que cette permission leur causeroit, si elle venoit à subsister, les directeurs de l'Opéra parvinrent, en 1721, à la faire retirer.

Quittant le théâtre de l'hôtel de Bourgogne pour en ouvrir un nouveau à la foire Saint-Laurent, les comédiens italiens voulurent donner des bals deux fois la semaine, mais les chaleurs de l'été firent discontinuer leur entreprise.

L'Opéra-Comique de la foire Saint-Laurent donna aussi plusieurs bals en 1734. On avoit construit au niveau du théâtre un plancher qui remplissoit toute la longueur de la salle, qui étoit fort bien décorée. L'assemblée étoit brillante, et les boutiques de la foire restèrent éclairées toute la nuit. Encouragé par le succès de ce premier bal, le directeur ne manqua pas d'en donner toutes les années suivantes, et particulièrement à la Saint-Louis.

Pour récompenser le sieur Grandval, acteur de la Comédie-Française, Louis-XV lui permit, en 1753, de donner huit bals à son profit dans la salle de la Comédie-Française.

Il paroît qu'en 1746, un grand nombre d'assemblées ou associations particulières faisoient un toit

considérable à l'Opéra. Le directeur s'adressa au conseil, et lui présenta un mémoire pour faire cesser cet abus. En conséquence, des perquisitions faites dans les maisons désignées en firent cesser plusieurs; et un traiteur, pris en flagrant délit le lundi gras 1749, fut conduit en prison, où il demeura plusieurs jours, et paya une forte amende.

Les bals d'été dans l'intérieur de Paris sont peu fréquentés par la bonne société. On dansoit peu dans les jardins de Beaujon, de Marbeuf, de Ruggiéri, de Tivoli, rue Saint-Lazare, no 77; du jardin Doria, rue du Faubourg-du-Temple; du Delta, rue du Faubourg-Poissonnière; des montagnes de Belleville, et autres qui n'existent plus.

Outre l'inconvénient d'être placé dans le même quadrille que sa couturière, sa cordonnière, ou sa blanchisseuse, une mère ne peut exposer sa fille à toucher, par l'enchaînement des figures, une main souillée. Pour éviter semblable inconvénient, les gens riches se rendent à Montmorency, au Ranelagh, à Saint-Mandé et à Sceaux. Pour les bals d'hiver, une petite maîtresse, à la faveur du domino, peut se risquer dans un bal masqué.

Parmi les bals d'hiver on remarque le Prado, à l'ancien théâtre de la Cité, place du Palais-de-Justice; le Wauxhall d'été, boulevard du Temple; le Wauxhall ou l'Ermitage d'hiver, rue de Provence, au coin de la rue Montholon; le bal de la Grande-Chaumière, boulevard du Mont-Parnasse; le bal du théâtre Molière, rue Saint-Martin; du cirque des Muses ou du hameau de Chantilly, rue Saint-Honoré, no 91; du salon des Redoutes, rue de Grenelle-Saint-Honoré, no 40; la galerie Pompéia, rue Neuve-des-

Petits-Champs, n₀ 36; la galerie Corinthienne, cour des Fontaines, n° 1. Les bals de l'Athénée des étrangers, rue Neuve-Saint-Eustache, sont fort brillans, mais on n'y est admis qu'avec des cartes d'invitations.

BANLIEUE.

On donne ce nom à l'étendue de la juridiction d'une ville où le magistrat peut faire des proclamations, environ une lieue ou deux autour de la ville.

Les jurisconsultes ont observé que la banlieue est l'espace et le district dans lequel on peut faire publier son ban ou proclamation de justice, hors de la ville. Cet espace étoit anciennement marqué par une croix ou par une pierre fort haute. Ainsi le mot banlieue est composé de *ban*, publication, et de *lieue*, certain espace de chemin. Voici les noms des villages, autour de la capitale, qui font partie de la banlieue, et qui relèvent de la préfecture du département de la Seine :

Aubervilliers, jusqu'au ruisseau de la Cour-Neuve,
Arcueil,
Auteuil,
Bagnolet,
Belleville,
Bagneux,
Boulogne,
Cachan,
Chaillot,
Charonne,
Chapelle-Saint-Denis (la),
Châtillon,
Clamart,
Clichy-la-Garenne,
Charenton,
Conflans,
Gentilly,
Issy,
Maisons,
Menus-les-Saint-Cloud,
Montreuil,
Montmartre,
Montrouge,
Ménilmontant,
Meudon,

Neuilly, Sartrouville,
Pantin, Sèvres,
Passy, Vaugirard,
Prés-Saint-Gervais, Vanvres,
Romainville, Villejuif,
Saussaye (la), Villette (la),
Saint-Denis, Villiers (la Garenne),
Saint-Mandé, Vitry,
Saint-Ouen, Yvri.

BANQUE DE FRANCE.

Rue de la Vrillière, n° 3.

Malgré des constructions nouvelles, ou plutôt quelques changemens nécessités par la nature de l'établissement, on retrouve en général dans cet édifice le bel hôtel bâti, en 1620, par Mansart, pour le duc de la Vrillière, et qui dans la suite fut occupé par le comte de Toulouse et le duc de Penthièvre, dont il porta successivement les noms.

Devenus propriété nationale, en 1793, les bâtimens de la banque de France ont été occupés par l'imprimerie du gouvernement jusqu'en 1811, époque à laquelle ils ont été disposés pour leur destination actuelle.

Dans son origine, qui ne remonte qu'au 22 avril 1806, la banque de France étoit installée dans l'hôtel qui forme l'encoignure de la rue des Fossés-Montmartre et de la place des Victoires, hôtel appartenant aujourd'hui à M. Ternaux aîné.

Les opérations de la banque consistent, 1° à escompter les effets de commerce; 2° à faire des avances sur les fonds publics en recouvrement, et à époque

déterminée; 3^o à tenir une caisse de depôt pour tous effets, titres, matières d'or et d'argent, et diamans; 4^o à se charger des recouvremens et paiemens pour le compte des particuliers et des administrations.

La banque de France a le privilége d'émettre des billets payables au porteur et à vue.

Les capitalistes qui ont concouru à l'établissement de la banque ont reçu en échange de leurs valeurs des *actions* qui rapportent un intérêt réglé tous les six mois, et basé sur la masse plus ou moins grande des bénéfices. Ces actions qui, comme la rente, sont une matière susceptible d'échange, peuvent être immobilisées par la volonté du propriétaire, et avoir en conséquence les prérogatives des immeubles. L'usufruit de ces actions peut être cédé.

L'administration supérieure de la banque de France est confiée à quinze régens, trois censeurs et un gouverneur.

BARRIÈRES.

Louis XIV pensoit que la capitale d'un grand royaume devoit être d'un libre accès, et que par conséquent il falloit qu'elle n'eût ni enceinte, ni barrières. Les seules portes que ce prince vouloit voir établir, étoient des arcs de triomphe tels que la porte Saint-Denis, la porte Saint-Martin, la porte Saint-Bernard et la porte du Trône. Il paroît que ses successeurs ne partagèrent pas son opinion; car Louis XVI, en 1782, chargea les fermiers-généraux de faire construire de nouveaux murs de clôture, dans lesquels les faubourgs devoient être compris et les murs percés de distance en distance par des ouvertures exclusivement

destinées à l'introduction des marchandises et produits nécessaires à la consommation de la capitale. L'architecte Ledoux, connu par son génie inventif et original, fut choisi par les fermiers-généraux pour les constructions projetées.

Les travaux de Ledoux, et les dépenses considérables de la ferme générale, ont eu pour résultat la chaîne de monumens imposans et variés qui décorent aujourd'hui le périmètre de Paris.

Amandiers-Popincourt (barrière des).

8e arrondissement, quartier Popincourt.

Cette barrière prend son nom de la rue des Amandiers. Elle consiste en un bâtiment rectangulaire surmonté d'un couronnement.

Arcueil (barrière d').

12e arrondissement, quartier d'Arcueil.

Tire son nom du village d'Arcueil, si renommé par la bonté de ses eaux, le grandiose de son aqueduc. Cette barrière consiste en un bâtiment à huit arcades et à deux frontons.

Aunay (barrière d').

8e arrondissement, quartier Popincourt.

Se nomma d'abord *Folie-Regnauld*, à cause de la proximité de la rue de ce nom, et ensuite celui de *Saint-André*. Cette barrière a pris son nom actuel de la ferme d'Aunay, laquelle est située à un quart de lieue environ de Paris. Elle se compose d'un bâtiment avec deux péristyles et quatre colonnes.

Bassins (barrière des).

1er arrondissement, quartier des Champs-Elysées.

Cette barrière, qui est fermée aujourd'hui, consiste en un bâtiment composé de quatre frontons surmontés d'un tambour. Elle a pris son nom de la proximité des bassins ou réservoirs de la pompe à feu de Chaillot.

Belleville (barrière de).

La partie du nord-ouest est du 5e arrondissement, quartier de la porte Saint-Martin ; l'autre, du 6e arrondissement, quartier du Temple.

Tire son nom du village de Belleville, dont le territoire s'étend jusqu'aux murs de clôture, et se compose de deux bâtimens avec colonnes et arcades. Elle s'est nommée barrière de la *Courtille*.

Bercy (barrière de).

8e arrondissement, quartier des Quinze-Vingts.

Elle tire son nom du village et du château de Bercy. Elle présente deux bâtimens ayant chacun deux péristyles et douze colonnes.

Blanche (barrière de).

2e arrondissement, quartier de la Chaussée-d'Antin.

Elle s'appela d'abord barrière de la *Croix-Blanche*, d'une enseigne qui en étoit voisine, et de la *Chaussée-d'Antin*. C'est dans la rue Blanche que le fameux Ramponneau transporta, vers 1760, le cabaret qu'il tenoit à la Courtille. Ramponneau se piqua de vendre

la pinte de vin à un sou meilleur marché que ses confrères; cette modération lui attira la foule, et l'on sait que cette foule se composoit de toutes les classes de la société, sans exception. Ramponneau a joui dans son temps des honneurs qui ont été décernés au savant Gall, à Polichinelle-Vampire, à Jocko-Mazurier. On fit des tabatières, des épingles, bagues et éventails à la Ramponneau.

La barrière Blanche consiste en un bâtiment avec trois arcades au rez-de-chaussée.

Boyauterie (barrière de la).

5e arrondissement, quartier de la porte Saint-Martin.

Doit son nom à la rue de la Boyauterie, rue ainsi appelée à cause d'une filature de boyaux qu'elle renfermoit. La barrière consiste en un bâtiment surmonté d'un dôme, et en une guérite.

Charenton (barrière de).

8e arrondissement, quartier des Quinze-Vingts.

Ainsi dite du village de Charenton, si connu par son temple de Protestans et sa maison d'aliénés. Depuis 1800 à 1815, elle porta le nom de *Marengo*.

Deux bâtimens ayant chacun deux péristyles et six colonnes forment cette barrière. Elle a aussi porté le nom de barrière de la *Grand'-Pinte*.

Chartres (barrière de).

1er arrondissement, quartier du Roule.

Fut d'abord ainsi appelée de ce qu'elle est située

sur le milieu du parc de Monceau, dit les Folies de Chartres, planté en 1778, d'après les dessins de Carmontelle. Elle consiste en une très-jolie rotonde surmontée d'un dôme. On la nomme barrière, et cependant on n'y passe pas.

Chopinette (barrière de la).

5e arrondissement, quartier de la porte Saint-Martin.

Cette barrière tire son nom de la mesure de capacité (chopine) que le peuple de Paris s'y fait servir en si grande abondance. Elle se compose d'un bâtiment avec deux arcades, ornées chacune de six colonnes.

Clichy (barrière de).

La moitié à l'ouest est du 1er arrondissement, quartier du Roule; l'autre à l'est, du 2e arrondissement, quartier de la Chaussée-d'Antin.

Son nom lui vient de ce qu'elle ouvre le chemin du village de Clichy, si renommé pour avoir renfermé le palais des rois de la première race. C'est à Clichy que la reine Clotilde alloit se reposer de la fatigue des affaires, et que Dagobert se maria. La barrière se compose d'un bâtiment avec deux péristyles de six colonnes chacun.

Combat (barrière du).

5e arrondissement, quartier de la porte Saint-Martin.

Elle a pris sa dénomination du cirque voisin connu pour les combats d'animaux. Le bâtiment offre un propylée surmonté d'un dôme.

Courcelles (barrière de).

1er arrondissement, quartier du Roule.

Est ainsi dite de ce qu'elle est sur la route de Courcelles, commune de Clichy-la-Garenne. Le pourtour du bâtiment est orné de vingt-quatre colonnes.

Couronnes (barrière des *Trois-*).

6e arrondissement, quartier du Temple.

Elle tire son nom d'une enseigne de cabaret. Bâtiment avec arcades et colonnes.

Croulebarbe (barrière).

12e arrondissement, quartier Saint-Marcel.

Un moulin qui existoit au commencement du treizième siècle, a donné son nom à la rue, au pont et à la barrière Croulebarbe, qui n'est encore décorée par aucun monument.

Cunette (barrière de la).

10e arrondissement, quartier des Invalides.

Elle tire son nom d'une sorte de fortification dite cunette, laquelle consiste en un fossé pratiqué au milieu d'un autre pour la défense d'une place. Cette barrière, située sur la rive gauche de la Seine, en face de la barrière de Passy, est ornée d'un bâtiment à deux façades avec arcades, colonnes et fronton.

Denis (barrière Saint-).

La partie occidentale est du 3e arrondissement, quartier du faubourg Poissonnière; et la partie orientale, du 5e arrondissement, quartier du faubourg Saint-Denis.

Elle prend son nom de ce qu'elle est située à l'extrémité du faubourg Saint-Denis. On l'appelle aussi barrière de *la Chapelle*, parce qu'elle conduit au village de ce nom. Cette barrière est ornée d'un bâtiment à quatre faces, d'un attique et d'un couronnement. En 1793, la ville de Saint-Denis ayant changé son nom en celui de *Franciade*, cette barrière fut appelée barrière de *Franciade*.

École-Militaire (barrière de l').

10e arrondissement, quartier des Invalides.

Très-rapprochée de l'établissement que Louis XV fonda en faveur de la jeune noblesse française, cette barrière en a tiré son nom. Elle se compose de deux bâtimens ayant chacun un pavillon.

Enfer (barrière d').

12e arrondissement, quartier de l'Observatoire, à l'extrémité de la rue d'Enfer.

Nos pères avoient donné le nom de *Via Inferior* à la rue d'Enfer, par opposition à la rue du faubourg Saint-Jacques, qui s'appeloit *Via Superior*. Cette porte fut placée d'abord à l'extrémité de la rue de la Harpe, à l'entrée de la place Saint-Michel, dans l'endroit où est aujourd'hui la fontaine; maintenant elle

est reculée au-delà de l'Observatoire. Deux grands pavillons; celui de droite en sortant sert d'entrée aux Catacombes. La barrière d'*Enfer* s'appelle aussi barrière d'*Orléans*.

Fontarabie (barrière de).

8ᵉ arrondissement, quartier Popincourt.

Cette barrière, qui consiste en un bâtiment à trois arcades, fut d'abord appelée barrière de *Charonne*, parce qu'elle est située à l'extrémité de la rue de ce nom. En 1782, elle étoit dénommée barrière de la *Croix-Faubin*, à cause du village où elle conduit. Nous présumons que le surnom de Fontarabie qu'elle porte aujourd'hui, et qui lui a été donné au commencement de la révolution, vient de la victoire de Fontarabie, remportée par les troupes républicaines sur les Espagnols.

Fourneaux (barrière des).

11ᵉ arrondissement, quartier du Luxembourg.

Elle porta d'abord le nom de barrière de la *Voirie*, à cause de la voirie qui étoit dans le voisinage, et prit ensuite le nom de barrière des Fourneaux, des fabriques de fourneaux qui étoient près de là. Elle consiste en deux bâtimens avec colonnes, et surmontés d'un tambour.

Franklin (barrière de).

1ᵉʳ arrondissement, quartier des Champs-Elysées.

Le philosophe anglo-américain de ce nom, étant venu à Paris en 1776, choisit Passy pour sa résidence,

et la barrière qui conduit à ce village reçut en conséquence le nom de son illustre habitant.

Gare (barrière de la).

12ᵉ arrondissement, quartier Saint-Marcel.

Vers 1785, la ville de Paris avoit fait établir une gare hors de Paris pour garantir les bateaux des glaces. La barrière, alors assez rapprochée du jardin des Plantes, prit le nom de la Gare. Elle se composoit d'un seul bâtiment. En 1819, la barrière fut reculée, la Gare, le village des Deux-Moulins, et tout le terrain compris depuis la rivière jusqu'à la barrière Mouffetard, furent renfermés dans Paris.

Grenelle (barrière de).

10ᵉ arrondissement, quartier des Invalides.

La rue, la place, l'île et le village de Grenelle ont pris leur nom d'une garenne (*garanella*) appartenant à l'abbaye de Sainte-Geneviève. Cette barrière, qui se nommoit auparavant barrière des *Ministres*, se compose de deux bâtimens avec péristyle et pilastres carrés.

Ivry (barrière d').

Boulevard de l'Hôpital, nº 11, 12ᵉ arrondissement, quartier Saint-Marcel.

Elle n'est décorée d'aucun monument, et porte ce nom parce que c'est par cette barrière que l'on sort pour aller au petit village d'Ivry.

Longchamp (barrière de).

2ᵉ arrondissement, quartier des Champs-Élysées.

Elle est décorée d'un bâtiment à quatre frontons et quatre arcades. Elle a pris son nom de la route de Longchamp dans le bois de Boulogne, à laquelle elle est adjacente.

Loursine (barrière de).

12ᵉ arrondissement, quartier Saint-Marcel.

Ainsi dite du nom du terrain sur lequel a été percée la rue de ce nom, au bout de laquelle elle est située. Elle a aussi été appelée barrière de la *Glacière*. Deux bâtimens avec deux péristyles chacun de trois colonnes.

Maine (barrière du).

11ᵉ arrondissement, quartier du Luxembourg.

Son nom lui vient de ce qu'elle ouvre la route qui conduit dans l'ancienne province du même nom. Deux bâtimens avec colonnes et sculptures.

Mandé (barrière de *Saint-*).

8ᵉ arrondissement, quartier des Quinze-Vingts.

Ainsi dite de ce qu'elle conduit au village de Saint-Mandé. Un bâtiment avec deux façades.

Marie (barrière *Sainte-*).

1ᵉʳ arrondissement, quartier des Champs-Élysées.

Cette barrière, qui a pris son nom de la proximité

de l'ancien monastère des religieuses de la Visitation de Sainte-Marie, se compose de deux bâtimens avec façades couronnées d'un cintre.

Martin (barrière Saint-).

6ᵉ arrondissement, quartier de la porte Saint-Martin.

Cet édifice imposant, placé entre deux routes, n'est point une barrière, mais un très-beau monument d'architecture, élevé sur les dessins de Zedoux. Ses quatre faces présentent chacune un péristyle en saillie, orné de huit pilastres carrés et isolés d'ordre toscan. L'étage circulaire placé au-dessus du soubassement se compose d'une galerie percée de vingt arcades supportées par quarante colonnes accouplées, dont les proportions n'appartiennent à aucun ordre ancien. La barrière Saint-Martin est d'un effet très-pittoresque, vue des bords du bassin de la Villette. C'est par cette barrière que l'armée combinée fit son entrée dans Paris le 31 mars 1814.

Martyrs (barrière des).

2ᵉ arrondissement, quartier du faubourg Montmartre et quartier de la Chaussée-d'Antin.

Après avoir été long-temps appelée barrière des *Porcherons* et barrière *Montmartre*, on lui donna, vers 1750, le nom de barrière des Martyrs, en mémoire du supplice de saint Denis et de ses compagnons, qui auroient été décapités à Montmartre. En 1793 on la nomma barrière du *Champ du Repos*, parce qu'elle conduit au cimetière Montmartre. En 1806 son pre-

mier nom lui fut restitué. Elle se compose d'un bâtiment carré présentant à la face occidentale un grand cintre soutenu par des pilastres.

Ménilmontant (barrière de).

Au sud, 9e arrondissement, quartier Popincourt; au nord-ouest, 6e arrondissement, quartier du Temple.

Le village de Ménilmontant lui a donné son nom. Dans notre ancien langage le mot *mesnil* signifie habitation, ferme ou métairie. La barrière en question fut aussi nommée barrière de la *Roulette*, par la raison que les bureaux des commis étoient, avant la construction des nouvelles barrières, construits en bois et portés sur des roues. Elle se distingue par deux bâtimens à base rectangulaire et symétriques entr'eux. De plus, les bâtimens sont ornés chacun de trente-deux colonnes avec arcades.

Monceau (barrière de).

1er arrondissement, quartier du Roule.

Elle prend son nom du village de Monceau, appelé *Mouceau* par corruption : monceau signifie terrain un peu élevé. Bâtiment à deux péristyles avec colonnes en bossage. Avant la création du jardin dit les *Folies de Chartres*, elle portoit le nom de barrière de la *Petite-Pologne*.

Montmartre (barrière de).

2e arrondissement, quartier de la Chaussée-d'Antin.

Les étymologistes sont encore partagés sur l'origine

de ce nom. Les uns veulent qu'il vienne de *mons Martis*, à cause d'un temple dédié au dieu de la guerre par les Romains; d'autres le dérivent de *mons Martyrum*, mont des Martyrs, parce que la tradition rapporte que saint Denis et ses deux compagnons auroient été décapités sur la montagne Montmartre. D'autres ont adopté une troisième opinion : c'est que le nom Montmartre seroit la corruption de *Mont-Martrois*, lieu de supplice, attendu que chez les Romains on exécutoit les criminels sur les hauteurs près des grands villes. Cette barrière s'est nommée barrière de la rue *Royale*, à cause de la rue Royale, nommée depuis 1792 rue Pigale. Bâtiment rectangulaire avec colonnes et massifs vermiculés.

Voy. MARTYRS (barrière des).

Mont-Parnasse (barrière du).

11e arrondissement, quartier du Luxembourg.

Ainsi dite d'une butte sur laquelle les écoliers des différens colléges de Paris s'assembloient les jours de congé pour lire leurs poésies et s'amuser à divers jeux d'adresse. Cette barrière se compose de deux bâtimens ayant chacun deux péristyles avec colonnes.

Montreuil (barrière de).

8e arrondissement, quartier du faubourg Saint-Antoine.

Elle tire son nom de ce qu'elle conduit au village de Montreuil si renommé pour ses beaux fruits. Elle consiste en un bâtiment à deux faces, ayant six colonnes à bossage.

Mouffetard (barrière).

12e arrondissement, quartier Saint-Marcel.

Elle prend son nom d'un terrain qui en 1230 étoit appelé *Mont-Cétard*, en latin *Mons-Cetarius*. Elle eut long-temps le nom de barrière de *Fontainebleau*, parce qu'on sort par cette barrière pour aller dans cette ville. Les rapports de la France avec l'*Italie* lui valurent aussi la dénomination de barrière d'Italie, qu'elle a portée depuis 1796 jusqu'en 1815. Deux corps distincts de bâtiment, d'une forme élégante, placés en regard et ornés de cinq arcades de face avec colonnes.

Moulins (barrière des *Deux-*).

12e arrondissement, quartier Saint-Marcel.

Jusqu'en 1818, cette barrière étoit située sur le boulevard Neuf, en face du marché aux Chevaux et près du dépôt des poudres de l'arsenal. Elle avoit pris son nom de deux moulins à vent qui étoient très-rapprochés des anciens murs d'enceinte. Lors de la nouvelle clôture de Paris, elle fut portée au-delà du village d'Austerlitz. Deux bâtimens symétriques d'une architecture très-simple.

Neuilly (barrière de).

1er arrondissement, quartier des Champs-Élysées.

Elle a été construite en 1786. Elle porta d'abord le nom de barrière de l'*Étoile*, parce qu'elle est située à l'entrée d'une grande place circulaire où aboutis-

sent quatre routes. Sur le terrain de l'étoile on a élevé un arc de triomphe, dont la première pierre fut posée le 15 août 1806; et qui n'est pas encore achevé. Consacré dans le principe à perpétuer la mémoire des victoires des armées impériales, ce monument doit maintenant être modifié de manière à rappeler les succès de Monseigneur le Dauphin et de nos troupes en Espagne. La décoration de la barrière consiste en deux bâtimens carrés ornés de vingt colonnes colossales, d'une corniche, quatre frontons et d'un couronnement circulaire : c'est la plus remarquable des entrées de Paris.

Paillassons (barrière des).

10e arrondissement, quartier des Invalides.

On présume qu'elle a été ainsi nommée d'une manufacture d'ouvrages en paille qui étoit établie dans la rue qui y conduit. Bâtiment à deux façades avec arcades et colonnes.

Pantin (barrière de).

5e arrondissement, quartier de la porte Saint-Martin.

Elle est ainsi nommée parce qu'elle conduit au village de Pantin. Pavillon triangulaire avec trois péristyles et un dôme.

Passy (barrière de).

1er arrondissement, quartier des Champs-Élysées.

Elle prit d'abord le nom de barrière de la *Conférence* : elle étoit alors située près de la pompe à feu de

Chaillot. Reculée à l'entrée du village de Passy, près du couvent des religieux Minimes dits *Bons-Hommes*, elle en retint le nom. Depuis la destruction de ce couvent elle a été appelée barrière de Passy. Le bâtiment est décoré de douze colonnes, deux arcs, quatre frontons et deux statues colossales représentant la Bretagne et la Normandie.

Picpus (barrière de).

8ᵉ arrondissement, quartier des Quinze-Vingts.

Un vignoble appelé Piquepuce donna son nom à la rue, à la barrière et au couvent voisin. Bâtiment avec quatre péristyles et attique. Le peuple la nomme encore barrière des *Poules*.

Ramponeau (barrière de)

6ᵉ arrondissement, quartier du Temple.

Elle porta d'abord le nom de *Riom*, parce qu'elle étoit à l'extrémité de la rue de Riom, dite aujourd'hui de l'*Orillon*. Le fameux Jean Ramponeau y ayant établi une guinguette et commencé sa réputation, le peuple donna à la barrière le nom du marchand de vin. Aucun monument ne décore cette barrière.

Râpée (barrière de la).

8ᵉ arrondissement, quartier des Quinze-Vingts.

Un sieur de la Râpée, commissaire-général des troupes, ayant fait construire une maison au-dessus de l'arsenal, donna son nom au quai et à la barrière, laquelle n'est encore ornée par aucun bâtiment.

Rats (barrière des).

8e arrondissement, quartier de Popincourt.

Composée de deux bâtimens avec deux péristyles de quatre colonnes. Cette barrière a emprunté son nom de la rue des Rats qui y conduit.

Reuilly (barrière de).

8e arrondissement, quartier des Quinze-Vingts.

Ce nom vient de *Romiliacum*, château des rois de la première race, qui existoit encore en 1352, sous le roi Jean. Dagobert s'y plaisoit beaucoup. C'est dans ce château qu'il répudia sa femme Gomatrude en 629. Cette barrière, qui se trouve au bout de la rue de Reuilly, est ornée d'une très-jolie rotonde.

Rochechouart (barrière de).

2e arrondissement, quartier du faubourg Montmartre.

La rue et la barrière de Rochechouart ont pris leur nom de Marguerite de Rochechouart, de Montpipeau, abbesse de Montmartre, décédée en 1727. La barrière n'est décorée par aucun monument d'architecture.

Roule (barrière du).

1er arrondissement, quartier des Champs-Élysées et du Roule.

Tire son nom de l'ancien village du Roule, érigé en faubourg en 1722, et enclos dans la capitale en

1786. Bâtiment orné de quatre avant-corps, un couronnement et un dôme.

Santé (barrière de la).

Boulevard Saint-Jacques, 12e arrondissement, quartier Saint-Marcel et de l'Observatoire.

Se compose d'un petit bâtiment fort simple, et prend son nom de la maison de santé ou hôpital Sainte-Anne, fondé par la reine Anne d'Autriche, aujourd'hui *Ferme des Hôpitaux*.

Sèvres (barrière de).

10e arrondissement, quartier Saint-Thomas-d'Aquin et des Invalides.

Ainsi dite de ce qu'elle conduit au village de Sèvres, situé à deux lieues de la capitale. Elle n'est décorée d'aucun monument d'architecture.

Télégraphe (barrière du).

A l'ouest du 2e arrondissement et à l'est du 3e.

Jusqu'en 1815 elle porta le nom de barrière *Poissonnière*; à cette époque elle prit celui de Télégraphe, parce qu'on sort par cette barrière pour se rendre au télégraphe de Montmartre. Elle n'est décorée d'aucun monument d'architecture.

Vaugirard (barrière de).

Au nord du 10e arrondissement et au sud du 11e.

Elle se compose de deux bâtimens carrés et prend son nom du village de Vaugirard.

Vertus (barrière des).

5ᵉ arrondissement, quartier du faubourg Saint-Denis.

Ornée d'un bâtiment avec deux péristyles et un fronton, elle tire son nom du village d'Aubervilliers ou Notre-Dame-des-Vertus.

Villette (barrière de la).

5ᵉ arrondissement, quartier du faubourg Saint-Denis et de la porte Saint-Martin.

Cette barrière touche au grand bassin du canal de l'Ourcq et prend son nom du village de la Villette. Elle se compose de deux bâtimens avec arcades, dont un seul a été terminé en 1820.

Vincennes (barrière de).

8ᵉ arrondissement, quartier des Quinze-Vingts et du faubourg Saint-Antoine.

Elle s'appela d'abord barrière du *Trône*, parce qu'on y dressa un trône magnifique pour Louis XIV et Marie-Thérèse d'Autriche, lorsqu'ils firent leur entrée dans la capitale, le 26 août 1660. Dix ans après, la ville de Paris résolut de faire élever un arc de triomphe à la gloire du monarque. Claude Perrault en donna les dessins. La première pierre en fut posée le 6 août 1670. L'arc fut élevé jusqu'à la hauteur des piédestaux des colonnes, puis achevé en plâtre pour former un modèle de ce qu'il devoit être. Le monument auroit été surmonté d'un piédestal, où l'on de-

voit poser la statue de Louis XIV. Ce modèle, menaçant ruine, fut démoli, en 1716, par ordre du régent; il n'en reste plus que la gravure, d'après le dessin de Sébastien Leclerc. La nouvelle barrière, construite vers 1788, présente deux corps de bâtimens carrés, de sept toises de face, élevés de cinquante pieds, et distans l'un de l'autre de cinquante toises. On entre dans ces bâtimens par un porche dont l'arc est soutenu par des pilastres. Les façades sont terminées par une corniche avec consoles, quatre frontons et un couronnement circulaire. Dans l'intervalle des deux monumens s'élèvent deux superbes colonnes d'ordre dorique, de soixante-quinze pieds de hauteur, sur un soubassement qui leur sert de piédestal. Placée sur la route qui conduit à Vincennes, cette barrière en a pris le nom.

BIBLIOTHÈQUES.

Bibliothèque du Roi.

Rue de Richelieu, n° 58.

Nos rois de la première et de la seconde race n'avoient point de bibliothèques; ils possédoient seulement quelques volumes nécessaires à leur usage particulier. On y remarquoit des missels, des psautiers, des Bibles, des recueils de canons, des traités des Pères de l'Église, des livres liturgiques et de plain-chant. On ne lisoit point les ouvrages des grands écrivains d'Athènes et de Rome, qui étoient regardés comme aussi profanes que leurs auteurs. Cependant Virgile fut excepté de la proscription; des savans de l'époque avoient découvert que ce poète avoit

parlé de la venue du Sauveur du monde; encore falloit-il une permission pour le lire.

Cette manie de déblatérer contre les auteurs de l'antiquité n'étoit pas encore perdue sous le règne de Louis XII. On connoît la colère de ce bon cordelier, qui, dans un sermon, disoit à ses auditeurs : « Mes frè-
» res, il vient de s'élever une nouvelle hérésie : on la
» nomme *langue grecque;* songez à vous en garantir :
» elle renferme tous les élémens de la perdition et du
» péché mortel. J'ignore ce qu'elle est, mais il n'en
» est pas moins vrai qu'elle conduit à la damnation
» éternelle.

» Je vois dans les mains de certaines personnes un
» livre écrit dans cet idiome : on le nomme *Nouveau-*
» *Testament;* c'est un livre plein de ronces et de vi-
» pères. »

Ce religieux ressembloit peu au pape Léon X et aux membres du sacré collége, qui, dans la crainte de compromettre leur latinité cicéronienne, lisoient en grec la Bible, l'Évangile et les prières.

Les rois disposoient de leurs livres suivant leur bon plaisir. Louis IX légua sa bibliothèque aux jacobins et aux cordeliers de Paris, aux jacobins de Compiègne et à l'abbaye de Maubuisson. Le roi Jean possédoit six à sept volumes de science ou d'histoire, et trois ou quatre de dévotion. Charles V aima les lettres et protégea ceux qui les cultivoient. Le désir de plaire au prince et d'avoir part à ses largesses fit multiplier les copies des ouvrages anciens et augmenter le nombre des nouveaux. De toutes parts on lui en offroit, et à sa mort sa bibliothèque étoit composée de neuf cent dix volumes, d'après l'inventaire général qui en fut dressé, en 1373, par Gilles Mallet, valet-de-

chambre du roi. Cette collection, immense pour le temps, fut placée dans les trois étages d'une tour du Louvre, qui prit le nom de *Tour de la librairie.*

Pendant la démence de Charles VI, les Anglais, appelés à Paris par l'infâme Isabeau de Bavière, se rendirent maîtres de la capitale. Le duc de Bedfort, qui prenoit le titre de régent du royaume pour le roi d'Angleterre, de 1422 à 1427, acheta cette bibliothèque pour la somme de 1200 francs, et la fit transporter à Londres.

L'imprimerie ayant été inventée sous Louis XI, qui régna depuis 1461 jusqu'en 1483, ce prince fit acheter tous les livres imprimés à mesure de leur publication. Sa collection, peu nombreuse, étoit néanmoins intéressante. Charles VIII ne retira d'autre fruit de la conquête de Naples, en 1495, qu'un certain nombre de volumes précieux (1).

Louis XII fit placer sa bibliothèque au château de Blois. Elle contenoit mille huit cent quatre-vingt-dix volumes. Vers la fin de son règne, en 1544, François I^{er} la fit transporter à Fontainebleau, et la réunit à celle qu'il avoit déjà formée (2). En 1556, Henri II adopta le projet qui lui fut présenté par l'avocat Raoul Spifame; il ordonna aux libraires qui faisoient imprimer de fournir un exemplaire en peau de vélin, et relié, de chaque ouvrage dont on leur accordoit le

1) Ils avoient été recueillis par Robert, de la maison d'Anjou, et par es rois de Naples, Alphonse et Ferdinand d'Aragon.

(2) La bibliothèque de Fontainebleau fut enrichie de celles des Disconti, des Sforces, ducs de Milan, du célèbre poëte Pétrarque, de Louis de la Gruthuse, gentilhomme flamand, etc. Le savant Guillaume Budée fut nommé par François I^{er} maître de la librairie du roi, ou maître de sa bibliothéque.

privilége. Catherine de Médicis étoit amateur de manuscrits; elle s'étoit emparée de la bibliothèque du maréchal Strozzi, qui avoit appartenu au cardinal Ridolfi, neveu de Léon X. Regardant cette collection comme un démembrement de la bibliothèque de Médicis, elle la confisqua à son profit (1).

Paisible possesseur de son royaume, Henri IV réunit les deux bibliothèques de Catherine et de Fontainebleau, puis les fit transporter à Paris en 1599. Les livres furent déposés dans des salles du collége de Clermont (depuis collége de Louis-le-Grand), qui étoit alors vacant. Les Jésuites ayant été rappelés en 1604, la bibliothèque fut transférée au couvent des Cordeliers, et quelques années après, rue de la Harpe, entre l'église Saint-Côme et le collége de Justice, dans une maison dépendante du même couvent. Louis XIII ordonna qu'il seroit déposé à cette bibliothèque trois exemplaires de chaque ouvrage qui paroîtroit, ordonnance qui mériteroit d'être remise en vigueur. Vers la fin du règne de ce prince on y comptoit quatre mille manuscrits, et autant de volumes imprimés. Louis XIV enrichit la bibliothèque des fonds de Dupuy (neuf mille volumes et deux cents manuscrits), de Béthune (mille neuf cent vingt-trois volumes et manuscrits), de Ducange, etc. En 1661 elle renfermoit six mille quatre-vingt-huit manuscrits et vingt mille six cent cinquante-huit imprimés. A la mort du grand monarque, arrivée en 1715, on y comptoit plus de soixante-dix mille volumes.

Les augmentations successives faites à la bibliothè-

(1) La bibliothèque de Catherine de Médicis étoit confiée à la garde de l'abbé de Bellebranche, aumônier de cette princesse.

que du Roi ne permettoient plus de la laisser dans la rue de la Harpe ; on lui destinoit une place au palais du Louvre, que Louis XIV faisoit continuer. Colbert ordonna, en 1666, de la faire porter près son hôtel, rue Vivienne, vis-à-vis l'arcade Colbert. Elle y resta jusqu'en 1721, époque où elle fut placée dans le local qu'elle occupe aujourd'hui.

Le bâtiment de la bibliothèque royale fut construit d'après les ordres du cardinal Mazarin. Ce palais comprenoit alors tout l'espace aujourd'hui renfermé entre les rues Neuve-des-petits-Champs, de Richelieu, de Colbert et Vivienne. C'étoit le plus grand hôtel qu'il y eût à Paris, après les maisons royales. Les appartemens étoient meublés magnifiquement. On y comptoit près de quatre cent cinquante statues, bustes et vases antiques en marbre et en bronze, et plus de cinq cents tableaux, chefs-d'œuvre des différentes écoles.

Après la mort du cardinal, son palais fut partagé en deux parties : la portion du marquis de Mancini forma l'hôtel de Nevers, occupé par la bibliothèque du Roi ; celle du duc de la Meilleraye, qui avoit épousé une nièce du cardinal à la charge de porter son nom et ses armes, devint l'hôtel de Mazarin, et conserva ce nom jusqu'en 1719 (1). L'hôtel de Nevers fut acquis pendant la régence, et on y plaça la banque. Après la banqueroute de Law, on y transporta la bibliothèque du Roi, en 1721 : l'abbé Bignon étoit alors bibliothécaire. Cet établissement s'est successivement enrichi des fonds de Gaignères (deux mille manuscrits), de

(1) Le roi en fit l'acquisition et le donna à la compagnie des Indes pour y tenir ses bureaux. Une partie en fut démembrée pour former la bourse, puis ensuite les bureaux du trésor.

Cangé, de l'abbé de Louvois, de Charles d'Hozier, de Colbert, de Lancelot, de Baluze, de l'Église de Paris, de Saint-Martial-de-Limoges, de Fontanieu, de La Vallière, des abbayes de Saint-Germain-des-Prés et Saint-Victor, de la Sorbonne, etc.

La bibliothèque du Roi renferme près de quatre cent mille volumes imprimés (1), et quatre-vingt mille manuscrits.

La seconde salle, ornée du buste en bronze de Louis XVIII, ne contient que des éditions du quinzième siècle.

Dans la quatrième salle des imprimés, qui traverse d'une aile à l'autre, on remarque 1° les bustes en marbre de l'abbé Bignon et de Jérôme Bignon, tous deux gardes de cet établissement; 2° un monument en bronze élevé à la gloire de Louis le Grand, de la France et des arts, connu sous le nom de *Parnasse français*, donné par Titon du Tillet, son auteur; 3° un plan en relief de la plaine des pyramides de Ghizé, donné par le colonel Grobert : dans la cinquième salle 1° une machine uranographique qui indique la marche des planètes, donnée par M. Charles de Roui; 2° la statue de Voltaire assis dans un fauteuil. Enfin, dans la sixième salle sont deux globes de douze pieds de diamètre, l'un céleste et l'autre terrestre, composés à Venise par Vincent Coronelli, frère Mineur. Le

(1) Les livres sont renfermés dans six salles. Des corps d'armoires d'une belle menuiserie, distribués sur les murs opposés aux fenêtres, en occupent toute la hauteur, qui se trouve divisée par un balcon en saillie, dont la voussure, soutenue avec beaucoup d'art, règne horizontalement dans toute l'étendue. Plusieurs petits escaliers pratiqués derrière la boiserie mettent à portée de tous les livres qui sont dans la partie supérieure.

cardinal d'Estrées, qui les avoit fait faire, les présenta à Louis XIV, en 1683. Ce prince ordonna, en 1704, de les placer dans les deux derniers pavillons du jardin de Marly; ils furent ensuite apportés dans une salle du Louvre, d'où Louis XV les fit tirer, en 1722, pour en orner la bibliothèque. Butterfield a fabriqué les grands cercles de bronze, de treize pieds de diamètre, qui en sont les horizons et les méridiens. On fit construire en 1734 le salon où ils sont placés, et où l'on communique tant par la galerie de livres que par le rez-de-chaussée.

Les livres ont été divisés en cinq classes : 1º la théologie; 2º la jurisprudence; 3º l'histoire; 4º la philosophie; 5º les belles-lettres. C'est ce qui faisoit dire au très-original auteur du *Tableau de Paris :* « En » entrant à la bibliothèque, vous y trouverez deux » cents pieds en longueur sur vingt de hauteur, de » théologie mystique; cent cinquante de la plus fine » scolastique; quarante toises de droit civil; une lon- » gue muraille d'histoires volumineuses, etc. »

Département des Manuscrits.

Les manuscrits sont placés dans sept pièces, dont l'une est appelée galerie Mazarine. Le plafond a été peint à fresque, en 1651, par Romanelli, qui a représenté avec goût plusieurs sujets tirés de la fable. On y voit des manuscrits anciens et modernes dans toutes les langues; des livres autographes et d'autres écrits en lettres d'or, ou enrichis de miniatures précieuses; des ouvrages reliés avec des diptyques en ivoire, des bas-reliefs en vermeil; d'autres couverts de perles et de pierres fines.

Parmi les objets extrêmement précieux on distingue

des manuscrits du sixième au septième siècle écrits en or sur du vélin pourpre, ou en argent sur parchemin noir; la Bible et les Heures de Charles le Chauve, les Sermons de saint Bernard, les Chroniques de Froissard, les Miracles de saint Louis, les Heures d'Anne de Bretagne; celles de Henri III et de Louis XIV : ces dernières ont été écrites par Jarry; deux copies autographes du *Télémaque*, par Fénelon; des chartes, des titres et des monumens curieux. On y conserve des tablettes en cire qui contiennent le compte des dépenses de Philippe le Bel, etc. Ce département comprend aussi le cabinet des titres et généalogies, qui est le plus riche de l'Europe. Il se compose des fonds de Gaignères, de d'Hozier, de Blondeau, de Jault, d'André Duchesne, de Godefroy, de Daniel, de Scohier, de Beringhem et autres.

Cabinet des Estampes.

Il fut formé sous Louis XIV, qui fit l'acquisition de la collection d'estampes que l'abbé de Marolles avoit ramassées, et qui furent reliées en deux cent vingt-quatre volumes. On y joignit, en 1670, les planches des différentes estampes que le roi avoit fait graver d'après les tableaux des meilleurs maîtres. Ce département a été enrichi des fonds de Jean-Baptiste Gaston d'Orléans, frère de Louis XIII et oncle de Louis XIV. Ce prince légua au roi une suite d'histoire naturelle qu'il avoit fait peindre en miniature par Nicolas Robert, d'après les plantes de son jardin botanique et les animaux de la ménagerie de Blois. Cette collection a été continuée jusqu'à nos jours par Jean Joubert, Nicolas Aubriet, mademoiselle Basseporte,

Van-Spandonck, et autres. On y a joint successivement les collections de Gaignères, de Beringhem, de Lallemand, de Betz, de Fontette, de Begon, de Mariette, etc., qui formoient plus de douze cents cartons, porte-feuilles ou volumes.

Le cabinet des estampes renferme six à sept mille volumes, divisés en douze classes et trois mille planches gravées.

Cabinet des Médailles et des Antiquités.

Charles IX est le premier de nos rois qui ait formé une collection de médailles et de pierres antiques. Il en fut de même de Catherine de Médicis. Mais il étoit réservé à Louis XIV de former un cabinet digne de son règne. Il fit à cet effet réunir au Louvre toutes les médailles et antiquités éparses dans les maisons royales, et il y joignit la riche suite qui lui fut léguée en 1660 par son oncle Jean-Baptiste Gaston d'Orléans. Indépendamment de plusieurs acquisitions considérables, les ministres Colbert et Louvois firent voyager plusieurs savans dans la Sicile, l'Italie, la Grèce, le Levant, l'Égypte et la Perse. Ils étoient chargés d'acquérir des médailles, des pierres gravées, des objets d'antiquité, des manuscrits ou des livres précieux.

Le cabinet fut enrichi en 1664 de toutes les curiosités renfermées dans le tombeau de Childéric, découvert à Tournai en 1653. On y trouva un grand nombre d'abeilles en or, dont les ailes sont émaillées, des médailles d'or et d'argent des empereurs qui avoient régné avant ou en même temps que ce prince, un style d'or avec des tablettes, une petite tête de bœuf en or, et un globe de cristal; plusieurs anneaux

d'or, sur l'un desquels est représenté Childéric, avec cette inscription : *Childerici regis;* une hache d'armes, une épée, dont la poignée et la garniture du fourreau sont d'or; le fer d'une lance et le fer d'un cheval.

Louvois fit transporter le cabinet à Versailles en 1684, où il fut placé près de l'appartement du roi. Le monarque venoit souvent visiter ces restes précieux de l'antiquité. Pour en augmenter le nombre, Louis XIV fit écrire à ses ambassadeurs et à ses résidens dans les pays étrangers, pour les engager à faire toutes les recherches possibles en ce genre. Par ces sages mesures, on acquit différentes collections particulières, qui ont rendu ce cabinet l'objet de l'admiration de l'Europe savante.

Rapporté à Paris, le cabinet fut placé dans une salle contiguë à la bibliothèque, laquelle a été décorée des portraits de Louis XIV et de Louis XV, d'après Rigaud, ainsi que des tableaux peints par Boucher, Natoire et Carle Vanloo.

Parmi les raretés contenues dans cette précieuse collection, on remarque le vase d'or découvert à Rennes en 1774, des colliers, boucles d'oreilles, des fibules trouvés à Nasium, deux boucliers votifs en argent, la célèbre agate de la Sainte-Chapelle, le buste de l'empereur Titus en agate, le beau vase de Saint-Denis, la table Iliaque, le fauteuil dit de Dagobert, le bouclier, le casque, la masse d'armes et l'épée de François I$^{\text{er}}$, l'épée d'Henri IV à la bataille d'Ivry, des figurines en bronze, des lampes, des instrumens de sacrifices, des bustes, des vases, des inscriptions; enfin, un grand nombre de monumens égyptiens, étrusques, grecs, romains, etc. Les médailles divisées en deux classes, les antiques et les modernes, sont ren-

fermées dans de jolies armoires qui contiennent chacune deux cents tiroirs ou tablettes couvertes de maroquin rouge à fond de velours vert.

Les pierres gravées sont déposées dans des montres élégantes placées devant les croisées.

Le cabinet des médailles s'est successivement enrichi des fonds de Pellerin, de d'Ennery, de Caylus, de Sainte-Geneviève et autres.

La bibliothèque du Roi est ouverte au public de dix heures du matin à deux heures, les mardi et vendredi, et les autres jours aux travailleurs, à l'exception des dimanches et fêtes. Elle est administrée de la manière suivante : deux conservateurs pour les imprimés, trois pour les manuscrits, un pour les estampes, deux pour les médailles et antiques. On a établi à la bibliothèque du Roi un cours d'archéologie, et une école spéciale pour les langues orientales vivantes. Vacances, du 1er septembre au 15 octobre.

Bibliothèque de Monsieur ou de l'Arsenal.

Rue de Sully, à l'extrémité du quai des Célestins.

Le marquis de Paulmy d'Argenson unissoit à une grande fortune l'amour des lettres et des livres. Amateur éclairé, il forma cette bibliothèque et la composa de tous les genres. Pendant les différentes ambassades dont il fut chargé, il recueillit tout ce qu'il trouva d'intéressant soit en monumens historiques soit en littérature étrangère. Il acquit les fonds de Barbazan, de La Curne de Sainte-Palaye, et autres, puis rassembla une collection d'estampes, de médailles, et un cabinet d'histoire naturelle.

M. le comte d'Artois en fit l'acquisition vers 1785 et en conserva l'usufruit au marquis de Paulmy, qui mourut peu de temps après. En 1787, on y joignit la seconde partie de la bibliothèque du duc de la Vallière, dont le catalogue, rédigé par le libraire Nyon, forme six forts volumes in-8°.

Après la bibliothèque du Roi, celle de Monsieur est la plus intéressante de Paris, par le nombre et le choix précieux des ouvrages dont elle se compose. Elle renferme près de 200,000 volumes, et 10,000 manuscrits. Cet établissement est ouvert tous les jours de dix heures du matin jusqu'à deux heures. Ses vacances commencent au 15 septembre et finissent au 3 novembre.

Bibliothèque Mazarine.

Palais des Beaux-Arts, quai de Conti, n° 23.

Le cardinal Mazarin possédoit deux bibliothèques, lesquelles avoient été formées par le savant Gabriel Naudé, l'homme de son temps qui se connoissoit le mieux en livres. En fondant le collége qui porte son nom, le cardinal y fit transporter celle qu'il estimoit le moins et lui avoit légué l'autre après sa mort. Elle se composoit de 40,000 volumes, qui furent vendus en 1652 par arrêt du parlement. Pour réparer cette perte, Naudé, aidé de Lapoterie, racheta un grand nombre de livres des débris de la première, qui avoient été acquis par des libraires et des particuliers qui voulurent bien les céder. On y ajouta celle du sieur Descordes et celle de Naudé, qui mourut en 1653. Tous ces ouvrages, réunis aux livres que possédoit le collége des Quatre-Nations, formèrent la bibliothèque

Mazarine. Les manuscrits furent seulement distraits et portés à la bibliothèque du Roi.

Cet établissement contient 95,000 volumes, dont plusieurs très-rares, et sont rangés dans les trois étages de ses galeries. On a décoré les salles de bustes ou statues en marbre et d'un beau globe terrestre tracé par Buache. La bibliothèque Mazarine est ouverte tous les jours, excepté les jeudis, depuis dix heures jusqu'à deux heures. Les vacances commencent le 15 août et finissent le 15 octobre.

Bibliothèque de l'Institut.

Palais des Beaux-Arts, quai de Conti, n° 23.

Les quatre académies ayant un local séparé, possédoient chacune des collections de livres qui leur étoient propres. A l'époque de leur suppression, ces collections furent pillées et dissipées. Lors de l'installation de l'Institut national, en 1795, les diverses classes eurent une seule bibliothèque à l'usage de tous les membres. Elle fut d'abord formée d'un choix de livres extrait des dépôts littéraires et des mémoires de toutes les sociétés savantes de l'Europe. Elle a été considérablement augmentée par les hommages des auteurs ou des membres des différentes classes, et par des acquisitions particulières. Cette bibliothèque n'est pas publique, mais les travailleurs peuvent facilement y être admis, d'après la recommandation d'un membre de l'Institut. Elle ouvre tous les jours de midi à quatre heures. Par une ordonnance du Roi, en date du 16 décembre 1819, cette collection fut réunie à la bibliothèque Mazarine ; elle en a été séparée par une nou-

velle ordonnance du 16 décembre 1821. Cet établissement est le seul qui ne prenne pas de vacances.

Bibliothèque de la Ville.

Place du Sanhédrin, dite du Tourniquet-Saint-Jean.

Le sieur Moriau, procureur du roi et de la ville, décédé le 20 mai 1759, désiroit qu'il y eût à l'hôtel-de-ville de Paris une bibliothèque à l'instar de l'hôtel-de-ville de Lyon. Dans ce généreux dessein, il fit l'acquisition d'un grand nombre de volumes en tout genre de littérature et de manuscrits curieux, de porte-feuilles remplis de cartes géographiques, d'estampes, de plans de villes et de vues de monumens. Il y joignit une collection de médailles, de monnoies et de jetons. Voulant encore être utile après sa mort à ses concitoyens, ce magistrat légua sa bibliothèque à l'hôtel-de-ville, sous la condition qu'elle seroit publique. Comme il ne se trouvoit pas de vaisseau assez considérable pour contenir les livres donnés par M. Moriau, et pour ceux qui pouvoient y être ajoutés par la suite, le prévôt des marchands et les échevins firent louer l'hôtel de Lamoignon, rue Pavée, au Marais, n° 24. Elle fut ouverte pour la première fois le 23 avril 1763, puis transportée en 1773 à l'ancienne maison professe des Jésuites, rue Saint-Antoine, dans la même galerie qu'occupoit la bibliothèque de ces pères.

Depuis la restauration, cet établissement, successivement enrichi de plusieurs acquisitions, parmi lesquelles on remarque les manuscrits sur l'histoire de France, par Godefroy père et fils, a été transféré place du Sanhédrin, derrière l'hôtel-de-ville. Il est ouvert

tous les jours de dix heures à deux heures, à l'exception du jeudi.

Bibliothèque de Sainte-Geneviève ou du Panthéon.

Place Sainte-Geneviève, bâtiment du collége d'Henri IV.

Elle est très-remarquable, tant pour le vaisseau que pour le choix des livres qu'elle renferme. Le bâtiment est construit en forme de croix; au milieu est un dôme, dont la coupole a été peinte par Restout père, qui a représenté l'apothéose de saint Augustin. Au fond d'une des branches de la croix, plus courte que l'autre, Lajoue a peint une perspective qui, du point milieu, rend cette partie égale aux autres, tant elle fait illusion.

Lorsque le cardinal de la Rochefoucauld fit venir à Sainte-Geneviève (en 1624) des chanoines réguliers de Saint-Vincent-de-Senlis, il n'y avoit point alors de livres. Les PP. Fronteau et Lallemant en furent les fondateurs; en peu de temps ils amassèrent huit à dix mille volumes. Le P. Dumolinet, qui avoit formé le cabinet d'antiquités, fit de nombreuses acquisitions, parmi lesquelles on remarque les collections du savant Peiresc. En 1710, Letellier, archevêque de Reims, légua sa riche et précieuse bibliothèque à l'abbaye Sainte-Geneviève.

Les salles sont décorées de bustes en marbre et en plâtre de plusieurs hommes illustres; quelques-uns sont dus au ciseau de Coizevox, de Girardon, et autres. Le nombre des volumes s'élève à cent douze mille, et près de trois mille manuscrits. La collection d'antiquités et de médailles a été réunie au cabinet de la

bibliothèque du Roi, en 1791. Cette bibliothèque est ouverte tous les jours depuis dix heures jusqu'à deux. Vacances, du 15 septembre au 1er novembre.

Bibliothèque du Jardin du Roi.

Au Muséum d'Histoire naturelle.

Cet établissement offre une collection aussi riche que variée en ouvrages relatifs aux sciences naturelles, en herbiers, dessins de plantes et de fleurs, et peintures d'animaux. Il est ouvert aux étudians les lundis, mercredis et samedis, depuis onze heures jusqu'à deux, et au public depuis quatre heures jusqu'à sept pendant le printemps et l'été, et depuis trois heures jusqu'à la nuit pendant l'automne et l'hiver.

Bibliothèque de l'École-de-Médecine.

Rue de l'École-de-Médecine, n° 14.

On y trouve tous les traités de médecine, de chirurgie et de chimie, depuis les principes de l'École de Salerne et le *de Judiciis urinarum*, par Gilles de Corbeil, médecin de Philippe-Auguste, jusqu'aux brillantes théories de nos docteurs modernes.

Bibliothèque de l'Observatoire.

Rue du Faubourg-Saint-Jacques, n° 26, et rue de Cassini, n° 1.

Elle contient tous les traités d'astronomie, de météorologie, et autres ouvrages relatifs à l'uranographie.

On trouve encore plusieurs autres établissemens, où les savans et les étrangers sont également admis. Telles

sont les bibliothèques des Invalides, de la Cour de Cassation, de l'Ecole des Mines, de l'Ecole Polytechnique, etc.

BIÈVRE (RIVIÈRE DE).

Cette petite rivière, qui est connue dans Paris sous le nom de rivière des Gobelins, prend sa source à quatre lieues de Paris, et à une lieue et un quart environ au sud-ouest de Versailles. Après un cours d'environ huit lieues de développement, elle vient se joindre à la Seine, un peu au-dessus du Jardin du Roi.

Après avoir tourné le village de Bièvre, passé sous l'aqueduc d'Arcueil, et traversé le village de Gentilly, où elle met en action un grand nombre d'usines diverses : la rivière en question pénètre dans l'enceinte de Paris, du côté du sud-est : là, un nombre considérable de fabriques de toute espèce se transmettent successivement les eaux si précieuses et si rares de la rivière de Bièvre. Au milieu de ces établissemens, la plupart d'utilité première, on remarque la *Manufacture des tapisseries de la couronne*. (Voyez *Gobelins*.)

Les eaux de la Bièvre sont naturellement bourbeuses. Indépendamment des causes en quelque sorte industrielles qui tendent à la priver de sa limpidité, les terrains qu'elle parcourt ne permettroient pas qu'elle la conservât : aussi ne sont-elles pas employées pour boisson, ou pour la préparation des boissons. On leur attribuoit autrefois des propriétés merveilleuses pour la teinture. Les principes que ces eaux tiennent en dissolution ont dû aussi souvent contrarier les opéra-

tions des teinturiers d'autrefois que les favoriser. Les progrès de la chimie nous ont mis à même de mettre en dissolution les particules colorantes et d'appliquer sur les corps destinés à s'en pénétrer, les mordans les plus convenables, les plus certains. La Bièvre n'est plus aujourd'hui qu'un courant d'eau très-précieux au milieu d'une ville qui est devenue l'heureuse rivale de nos villes manufacturières, ce qui suffit pour citer honorablement son obscure naïade.

BOULEVARDS. Paris présente trois lignes principales de boulevards : 1º le boulevard qui parcourt tout le périmètre de la ville à l'extérieur des murs de clôture ; 2º le boulevard dit du Nord, qui va du bord de la Seine, près les greniers d'abondance, jusqu'à l'entrée de la rue Royale ; 3º le boulevard Neuf, qui part du jardin des Plantes et se termine à l'esplanade des Invalides.

Chaque boulevard se compose d'une allée d'arbres principale et de deux contre-allées. Le milieu de l'allée principale est occupé par une chaussée ; les contre-allées sont sablées, à l'exception de quelques places qui sont pavées, pour la commodité des habitations voisines.

Un caractère particulier distingue chacun des boulevards. Le boulevard extérieur est décoré par les monumens qu'on appelle *Barrières*. Borné d'un côté par le mur de clôture, la perspective s'enrichit de l'autre de la vue des campagnes voisines. Ce boulevard n'est peuplé qu'à certaines places, dans les guinguettes adjacentes et autres établissemens du même genre, but ordinaire des excursions de la classe ouvrière.

Le boulevard désigné en troisième lieu est aussi très-peu fréquenté, si ce n'est vers la grille méridionale du jardin du Luxembourg. La beauté de ses plantations, et quelques perspectives extrêmement pittoresques, en font cependant une des promenades les plus agréables que Paris renferme dans son enceinte.

Ce dernier boulevard n'a été planté que vers 1761. L'ancien boulevard du Nord, ou les vieux boulevards, datent d'une époque bien antérieure. Ils furent commencés vers 1536, dans le dessein de creuser des fossés, afin de se fortifier contre les Anglais, qui ravageoient la Picardie et menaçoient la capitale. C'est en 1668 qu'on y planta des arbres pour la première fois. La dénomination de *boulevards* leur vient de ce que dans le principe les Parisiens alloient jouer à la boule sur le gazon qui couvroit le sol. De l'espèce du jeu et de la couleur de l'herbe, on a formé le mot composé de *boule-verd*, qu'une légère modification a changé en *boulevard*.

L'ancien boulevard a deux mille quatre cents toises environ de développement. Dans tout le cours de son étendue, il est bordé par des jardins, des hôtels, des théâtres, qui ne sont séparés les uns des autres que par une chaîne continue de magasins de toute sorte, de cafés et de restaurans. La commodité, l'élégance et la richesse de ces établissemens, sont en quelque sorte nécessitées par les goûts et les habitudes de la population, qui fréquente ces boulevards, surtout entre la porte Saint-Denis et la Madeleine. C'est dans ce dernier segment que se trouvent le théâtre du Gymnase et celui des Variétés, les Panoramas, le café de Paris et celui de Tortoni, qui siégent dans la contre-allée

que la mode a choisie depuis quelques années pour le rendez-vous des femmes les plus brillantes et des merveilleux de toute l'Europe. La magnifique église de la Madeleine termine cette somptueuse enceinte.

L'autre segment du boulevard du Nord est embelli par les arcs de triomphe des portes Saint-Denis et Saint-Martin, le Château-d'Eau, le jardin de Paphos, le jardin Turc, les théâtres de la Porte-Saint-Martin, de la Gaîté, de l'Ambigu, et enfin le Panorama-Dramatique, qu'on vient de démolir. La fontaine de l'Éléphant arrêtera la perspective à l'extrémité orientale. La partie dité boulevard du Temple est la promenade privilégiée des gens du peuple. Le répertoire des théâtres voisins est approprié à leurs goûts; et tandis que les uns prennent d'assaut une place à *Jocko* et à *l'Homme à trois visages*, les parades des spectacles de curiosités et des sauteurs de corde fixent l'attention empressée des autres.

CABINET MINÉRALOGIQUE DE SAGE.

Hôtel des Monnaies.

Le maître des requêtes Valdec de Lessart, intendant au département des municipalités, ayant engagé M. Necker à proposer à Sa Majesté Louis XVI la création d'une chaire de chimie métallurgique, le roi l'établit à la Monnoie par arrêt de son conseil du 11 juin 1778.

M. Sage, de l'Académie royale des Sciences, désigné comme professeur de minéralogie docimastique, transporta son cabinet et son laboratoire dans le local consacré à l'établissement en question.

6.

Le cabinet minéralogique occupe la principale pièce de l'avant-corps du milieu de la façade, du côté du quai ; il est précédé d'un porche fermé. Sa longueur est de quarante-cinq pieds, sa largeur de trente-huit, et sa hauteur de quarante. Cette pièce est divisée, dans sa hauteur, par une galerie dont le plan est octogone, quoique celui du bas soit un rectangle, et que celui de l'attique au-dessus soit elliptique, avec quatre culs de four. La richesse du décors du cabinet minéralogique est sagement distribuée. L'ordre corinthien à colonnes engagées d'un quart, fait la principale ordonnance de la décoration.

Quant à ce qu'il renferme, ce sont des échantillons de tous les minéraux de la France en particulier, et du globe en général, réunis pour l'instruction des élèves de l'école royale des Mines. M. Sage a mis soixante ans à former cette collection. Une nouvelle galerie contient les modèles des fourneaux et des machines employés à l'exploitation des mines.

Le cabinet de minéralogie de la Monnaie est ouvert tous les jours depuis dix heures jusqu'à deux. Les dimanches et jours de fêtes sont exceptés.

CANAL DE L'OURCQ.

L'ancien gouvernement avoit bien senti que la quantité de quatre cent quatre pouces d'eau, ou vingt-six mille huit cent huit muids d'eau par jour, que produisaient les aqueducs et les machines hydrauliques à l'usage de Paris, étoient insuffisans pour la consommation de la capitale, qui demande au moins deux mille pouces par jour. On avoit proposé de pro-

jet du canal de l'Ourcq, qui auroit reçu dans son cours sept ou huit ruisseaux plus ou moins considérables.

Il étoit réservé à Napoléon, qui ambitionnoit tous les genres de gloire, d'exécuter un projet aussi utile pour la capitale; les architectes qu'il employa augmentèrent la grandeur du projet, et le canal de l'Ourcq sert aujourd'hui de communication avec la Marne et le canal de Saint-Quentin; il amène, à quatre-vingt-quatre pieds au-dessus du niveau des plus basses eaux de la Seine, quatorze cents pouces d'eau, qui produisent journellement près de sept cent mille muids. Ce canal a sa prise d'eau à Lisy; sa longueur est de vingt-quatre lieues jusqu'à la Seine. Sa pente totale est de quatre-vingt-douze pieds neuf pouces, et sa vitesse d'un pied par minute; sa largeur depuis Mareuil jusqu'à Lisy est de dix mètres, et depuis Lisy, de trois mètres cinquante centimètres; sa profondeur est de huit pieds. Il reçoit dans son cours les ruisseaux de la Grisette, de Maï, de Terrouane et de la Beuvrône. On y remarque un nombre infini de sas, d'écluses, de ponts fixes et mobiles. Du bassin de la Villette, qui sert tout à la fois de port pour les bateaux arrivant de la Marne par le canal, de réservoir pour les rues de Paris, d'une charmante promenade en été et d'une vue magnifique pour le vaste bâtiment de la barrière Saint-Martin, sortent deux branches de canal également navigables: l'une, traversant les faubourgs de Paris jusqu'à l'Arsenal, formera dans les fossés de la Bastille une gare sûre pour les bateaux de la Seine; la seconde se dirige vers Saint-Denis, et abrége de sept lieues le trajet de cette ville à Paris.

L'aquéduc de Ceinture, d'une longueur de quatorze

mille sept cents toises depuis la barrière de Pantin jusqu'à la barrière de Monceau, renferme les conduits nécessaires à la descente et à la distribution des eaux. Cet aqueduc produit journellement deux cent dix-neuf pouces ou quinze mille sept cent soixante-huit mille muids d'eau. Après avoir desservi l'abattoir de Rochechouard, arrosé les jardins de Monceau, il se dirigera, par le pont Louis XVI et le pont Royal, sur l'autre rive de la Seine, où deux réservoirs placés à l'étoile de Breteuil, et vers la rue Taranne, doivent répandre des eaux abondantes dans le faubourg Saint-Germain. Un autre aqueduc, faisant en même temps le service d'égoût, alimente la belle fontaine du marché des Innocens; les eaux retombent dans l'égoût qui les a amenées, le nettoient, et entraînent ses immondices dans le grand égoût de la rue du Ponceau, qui les précipite dans la rivière. Deux nouveaux aqueducs se dirigent encore vers la place Royale, où un réservoir se trouve pour le service du faubourg et du quartier Saint-Antoine, tandis qu'un autre placé au Temple alimentera les fontaines du Marais. Le sieur Brullée avoit le premier conçu le projet de faire venir à Paris une partie des eaux de l'Ourcq; mais ses plans étoient inexécutables par des difficultés de détail. L'ingénieur Girard, chargé en 1801 de cette admirable entreprise, l'a conduite avec une entente aussi profonde qu'ingénieuse.

CASERNES

Hôtel des Gardes-du-Corps du Roi, à cheval.

Quai d'Orçay (1); au coin de la rue de Poitiers.

Ce vaste bâtiment, construit sur l'emplacement du bureau des voitures de la cour et de Saint-Germain-en-Laye, fut d'abord destiné à loger deux régimens de la garde impériale, cavalerie et infanterie. La partie qui fait angle avec la rue de Poitiers fut la première construite, et porta le nom de *quartier Eugène*. Les deux figures qui supportent les armes de France, ont été sculptées par le statuaire Taunay. En 1814 cette caserne prit le nom d'Hôtel des Gardes-du-Corps du Roi.

Pentemont (2), succursale de la caserne des Gardes-du-Corps du Roi, à cheval.

Rue de Grenelle-Saint-Germain, n° 106.

Cet ancien couvent, qui suivoit la règle de Cîteaux, fut fondé vers l'an 1218, dans le diocèse de Beauvais; on le réduisit en prieuré d'hommes en 1483, puis on le rendit aux femmes, et on le transféra à Paris, rue de

(1) Ainsi dit de M. Boucher d'Orçay, prévôt des marchands, qui le fit commencer en 1703. Il fut aussi appelé *quai de la Grenouillère*, parce que ce quai étoit marécageux et peuplé de grenouilles; terminé sous le gouvernement de Bonaparte, il en porta le nom depuis 1800 jusqu'en 1814, époque où il reprit celui d'Orçay.

(2) Ce mot de *Pentemont* vient de ce que ce monastère avoit pris son nom de sa situation à mi-côte. Pentemont a été dit pour *Penche-Mont*.

Grenelle-Saint-Germain, en 1671. Le couvent qu'elles occupoient avoit d'abord été institué par Jeanne Chesart de Matel, pour des religieuses des Filles du Verbe-Incarné. Cette dame conçut l'idée de cet institut à Lyon en 1637, et alla l'effectuer à Avignon en 1639. Étant venue à Paris, Jeanne Chesart de Matel trouva protection auprès d'Anne d'Autriche, et obtint de cette princesse la permission de venir s'établir à Paris. L'église de Pentemont, bâtie dans le dix-huitième siècle, est curieuse par sa forme singulière; le plan de l'intérieur forme une croix dont les branches sont d'égale longueur, et dès l'entrée l'on se trouve sous le dôme, qui est placé dans le centre de la croix. Cette église, sous le vocable de sainte Clotilde, fut érigée sous Louis XV, et Louis, dauphin de France, en posa la première pierre en 1755.

L'église de Pentemont sert aujourd'hui de magasin d'effets militaires; les bâtimens sont occupés par les gardes-du-corps. Une rue a été ouverte sur le terrain qu'elle occupoit.

Hôtel des Gardes-du-Corps du Roi à pied.

Rue de Mont-Thabor, près la rue de Mondovi, et rue Neuve-du-Luxembourg.

C'est un grand bâtiment construit, en 1818, sur le jardin des religieuses de l'Assomption.

GARDE ROYALE.

Caserne de la rue de Babylone.

Rue du même nom, n° 23.

Cette caserne est occupée par les Suisses.

Caserne des Célestins,

Quai Morland, n° 4, et rue du Petit-Musc, n° 2.

En revenant de la Palestine, Louis IX amena avec lui six Carmes, qu'on appela Barrés, à cause de leurs manteaux qui étoient alternés de bandes noires et blanches. Philippe le Long les transporta dans la rue de la Montagne-Sainte-Geneviève. Le terrain qu'ils occupoient fut acquis par Jacques Marcel; son fils, Garnier Marcel, échevin de Paris, en fit don aux Célestins en 1352. Ces religieux furent ainsi nommés de ce qu'ils avoient été institués vers le milieu du douzième siècle par le pape Célestin V. En posant la première pierre de leur église, le 15 septembre 1370, Charles V donna des sommes considérables et des ornemens magnifiques à ces religieux. Louis, duc d'Orléans, fils puîné de Charles V, fit beaucoup de bien à ce couvent. On lui doit l'érection de la magnifique chapelle qui portoit son nom et renfermoit plusieurs tombeaux des princes et princesses de sa famille. Après l'abbaye de Saint-Denis il n'étoit aucune église en France qui renfermât une aussi grande quantité de monumens funéraires. On y distinguoit les tombeaux de Léon de Lusignan, roi d'Arménie, mort en 1393; de Jeanne de Bourgogne, et de Jeanne de Bourbon, femme de Charles V; la colonne torse de Montmorency, accompagnée des trois Vertus théologales en bronze, par Barthélemi Prieur; le groupe des trois Grâces, par Germain Pilon; la colonne de François II, par Paul Ponce; le tombeau de l'amiral Chabot, par le même; d'Henri Chabot, par Michel Anguier; la colonne de Timoléon de Cossé; la pyra-

mide de la maison d'Orléans-Longueville, par François Anguier; la chapelle des Rostaing; celle des Potier, ducs de Gèvres et de Tresmes; le tombeau des Zamet.

L'ordre des Célestins fut supprimé en France en l'année 1773. Leur emplacement fut d'abord destiné aux Cordeliers, qui revinrent bientôt à leur couvent.

En 1783, l'autorité forma, dans cette maison, un hospice médico-électrique, tenu par les sieurs Ledru père et fils. C'est le père qui, après avoir amusé si long-temps la cour et la ville, devint si célèbre sous le nom de *Comus*. L'inauguration de cet établissement eut lieu le 20 novembre 1783.

Aux termes de l'arrêt du conseil d'Etat, en date du 25 mars 1785, l'établissement formé par l'abbé de l'Epée pour l'instruction des sourds et muets, fût placé dans les bâtimens des Célestins. Il fut simplement accordé à cet ami de l'humanité la modique somme de 3400 fr., tant pour lui que pour son adjoint, et pour l'entretien des pauvres élèves. Son successeur sut joindre les qualités du financier aux vertus du philanthrope. L'abbé de l'Epée est mort pauvre.....

Après les événemens de 1789, les monumens de l'église des Célestins furent transportés au musée des Monumens français. L'église devint un magasin de bois de charronage, qui brûla en 1795. Depuis, les bâtimens et l'église des Célestins ont été convertis en caserne de cavalerie.

Caserne de la rue de Clichy.

Rue du même nom, n° 6.

Ecole-Militaire.

Vis-à-vis le Champ-de-Mars.

Par édit du mois de janvier 1751, Louis XV ordonna l'érection de l'Ecole royale militaire en faveur de cinq cents enfans nobles sans fortune, qui y recevroient la même éducation que l'on donne aujourd'hui dans les colléges royaux Louis le Grand et Henri-Quatre. Son emplacement s'étend sur un immense terrain, voisin des Invalides, qui faisoit partie de la plaine de Grenelle. Cet hôtel fut élevé sur les dessins de Gabriel, et achevé par Brongniard. Le principal bâtiment, en face du Champ-de-Mars, composé de deux étages, est terminé par un entablement corinthien. Dix grandes colonnes du même ordre, et de toute la hauteur du bâtiment, décore son avant-corps, surmonté d'un attique et d'une statue. Au rez-de-chaussée de ce principal corps-de-logis, un grand vestibule, percé de trois pièces ornées de colonnes doriques, conduit à la cour royale. Elle étoit anciennement décorée d'une statue pédestre de Louis XV, tête nue et le corps cuirassé, sculptée par Lemoine. Il avoit représenté le monarque indiquant de la main droite des cordons et des croix des différens ordres militaires qui étoient près de lui sur une colonne tronquée. A droite de ce vestibule est un magnifique escalier qui conduit aux grands appartemens. A gauche est la chapelle. Monsieur, frère de Louis XVI, et depuis Louis XVIII, l'avoit adoptée pour les cérémonies de l'ordre de Saint-Lazare, dont il étoit le chef, et y tenoit trois fois chapitre par an.

Les autres bâtimens, qui sont séparés par plusieurs cours, servoient de logemens aux élèves, aux professeurs, pour les salles d'études, réfectoire, cuisines, etc.

Une machine hydraulique, inventée et exécutée par les sieurs Laurent et Gilleron, posée sur quatre grands puits couverts, fournit quarante-quatre muids d'eau par heure. Ces puits, solidement construits, sont creusés quinze pieds plus bas que le lit de la rivière. L'eau se décharge dans un réservoir qui contient huit cents muids d'eau, et de là, au moyen de conduits de plomb, elle se distribue dans toute la maison.

La grande entrée, du côté de la campagne, est fermée par une grille et un fossé, en avant duquel a été plantée une belle avenue qui croise celle des Invalides et va jusqu'à la rue de Sèvres.

L'École militaire depuis 1792 a servi de caserne et dépôt de farines. En 1804 elle fut affectée à la garde impériale; depuis 1814 elle est occupée par la garde royale.

Caserne de la rue de Grenelle-Saint-Germain.

Rue du même nom, n° 128.

Cette caserne de cavalerie a été établie dans l'ancien couvent des religieuses carmélites.

Caserne de la rue de la Pépinière.

Rue du même nom, n° 22.

Ce corps de bâtiment, vaste et spacieux, fut construit, d'après les ordres du maréchal de Biron, par l'architecte Goupil.

Caserne de la rue Verte.

Rue du même nom, n° 32.

Elle a été élevée sur les dessins du génie militaire.

GENDARMERIE.

Gendarmes des Chasses.

Rue de Vaugirard.

Cette troupe occupe les bâtimens des religieuses bénédictines du Calvaire. Marie de Médicis les appela à Paris en 1620, et fit bâtir leur couvent dans l'enceinte du palais du Luxembourg. L'ordre fut supprimé en 1790.

GENDARMERIE DE LA SEINE ET DE PARIS.

Caserne de la barrière Saint-Martin.

(Voyez Barrières pour la description de ce beau monument.)

Caserne de la rue des Francs-Bourgeois.

Rue du même nom, n° 12, au Marais.

C'est la seule caserne des gendarmes de la Seine.

Caserne de la rue du Faubourg-Saint-Martin.

Rue du même nom.

Caserne des Minimes de la place Royale.

Rue de la Chaussée-des-Minimes, n° 6.

Saint François de Paule ayant pris par humilité

le nom de Minime, ces religieux l'ont conservé. Etablis d'abord rue Saint-Honoré, ils achetèrent en 1609 une partie du parc des Tournelles. Leur église, achevée en 1630, fut démolie en 1798, et l'on prolongea la rue de la Chaussée-des-Minimes.

Caserne de la rue Mouffetard.

Dans les bâtimens des religieuses hospitalières de la miséricorde de Jésus.

Caserne de la rue de Tournon.

Rue du même nom, n° 10, à l'hôtel de Nivernois.

Concino-Concini, connu sous le nom de maréchal d'Ancre, fit construire cet hôtel, qu'il habita. Louis XIII y logea quelque temps. Lorsque le duc de Nivernois en fit l'acquisition, l'architecte Peyre l'aîné fut chargé de le décorer. En 1814 il devint l'habitation de madame la duchesse douairière d'Orléans. Il est occupé aujourd'hui par le premier escadron de la gendarmerie royale de Paris. On vient de construire sur l'emplacement du jardin, et du côté de la rue Garancière, un vaste bâtiment avec des écuries.

On a placé dans les bâtimens des barrières d'Enfer, de l'École, de Pantin et de Vincennes, une compagnie de gendarmerie pour le service extérieur.

SAPEURS-POMPIERS.

Caserne de la rue Culture-Sainte-Catherine.

Rue du même nom.

Caserne de la rue de la Paix.

Dans les bâtimens des Capucines.

Caserne de la rue du Vieux-Colombier.

Rue du même nom, n° 15, dans les bâtimens de la maison de la Mère de Dieu pour les pauvres enfans orphelins de la paroisse de Saint-Sulpice.

État-Major.
Quai des Orfèvres.

VÉTÉRANS DE LA GARDE.

Caserne de la rue Saint-Étienne-des-Grès.
Dans le bâtiment du collège Montaigu.

La partie des bâtimens de la rue des Sept-Voies, n° 26, sert depuis 1792 de prison et d'infirmerie militaire.

VÉTÉRANS SOUS-OFFICIERS.

Caserne de la rue d'Enfer.
Place Saint-Michel.

Caserne du Jardin du Roi.
Rue du même nom, n° 4.

Caserne de la rue Notre-Dame-des-Victoires.
Dans les bâtimens des Augustins, dits Petits-Pères.

VÉTÉRANS.

Caserne des Enfans-Rouges.
Rue de la Corderie, n° 11.

Caserne de la rue des Postes.
Près la place de l'Estrapade.

INFANTERIE DE LIGNE.

Caserne de l'Ave-Maria.

Rue des Barres, n° 24.

Aujourd'hui caserne de cavalerie.

Laurent Beggh ou Bègue, prêtre au diocèse de Liége, forma en 1173 une communauté de filles et de veuves qui prirent le nom de Béguines d'après celui de leur fondateur. Cette communauté ne tarda pas à s'étendre dans la Flandre, et leur réputation parvint jusqu'à la cour de France. Louis IX, grand amateur de toutes les espèces d'ordres religieux, fit venir à Paris, vers 1240, quelques-unes de ces Béguines, leur acheta une maison, où il les plaça.

Après avoir brillé d'un vif éclat, le couvent des Béguines étoit près de s'éteindre, car il ne renfermoit plus que trois religieuses. Elles s'adressèrent à Louis XI, qui avoit une grande dévotion à la Vierge. Ce prince ordonna que la maison s'appelât désormais « l'*Ave-Maria*, ou maison de la Tierce-Ordre, pénitence de M. Saint-François. »

Deux ans après on voulut introduire dans le couvent des Filles de Sainte-Claire; sur cela, grand procès: tout Paris prit part à cette intéressante affaire; mais le parlement, en enregistrant (1482) une seconde fois les lettres-patentes des religieuses du tiers-ordre, débouta les opposans, et remit toutes les choses à leur place.

Il est des accommodemens avec le ciel; et comme les Filles de Sainte-Claire étoient fort renommées par

leur vie sainte et pénitente, les Béguines écrivirent à Metz pour qu'il leur en fût envoyé quatre, qui leur furent accordées.

Sainte Claire avoit reçu de la main de saint François, son directeur, la règle qu'elle pratiqua et fit pratiquer à son institut; et comme elle s'étoit retirée avec son troupeau à Saint-Damien-d'Assise, on les nomma d'abord les filles de Saint-Damien. Cette règle extrêmement sévère, confirmée par deux papes, fut admise par Urbain IV. Dès lors l'ordre de Sainte-Claire fut divisé en deux branches. Les Damiénistes, telles que les filles de l'Ave-Maria, les Capucines, les Collectes, pratiquoient la règle dans toute son austérité; les Urbanistes de Sainte-Claire, nom sous lequel on comprenoit les Cordélières, avoient adopté la réforme.

Les Damiénistes ne possédoient aucune rente, et vivoient d'aumônes; elles marchoient nu-pieds, sans socques ni sandales, excepté dans la cuisine et le jardin; elles n'usoient jamais de viande ni de bouillon gras, même dans les plus fortes maladies; elles jeûnoient toute l'année, à l'exception des dimanches et du jour de Noël; ces religieuses n'avoient point de cellules, point de sœurs converses, et faisoient elles-mêmes tous les travaux de la maison; enfin elles couchoient sur la dure, se levoient à minuit pour aller au chœur, où jamais elles ne s'asseyoient, et où elles restoient jusqu'à trois heures du matin.

On conviendra aisément qu'il falloit avoir perdu la raison pour entrer dans un pareil institut, ou avoir à se purger de bien gros péchés.

A l'exemple des filles de Sainte-Claire de Metz, celles de l'Ave-Maria étoient conduites par des reli-

7

gieux de l'Observance de Saint-François de la province de France réformée.

Leur église n'avoit rien de remarquable que les tombeaux des personnes illustres qui y avoient été inhumées.

Le plus beau de ces monumens étoit le mausolée de marbre où l'on avoit représenté à genoux Charlotte Catherine de la Trimouille, femme de Henri de Bourbon, prince de Condé, morte en 1629. On admiroit encore les tombeaux de Jeanne de Vivonne de la Chasteigneraye, femme de Claude de Clermont, seigneur de Dampierre, et de Claude Catherine de Clermont, duchesse de Retz, qui répondit en latin aux ambassadeurs de Pologne qui apportoient au duc d'Anjou le décret de l'élection à cette couronne.

Le couvent des filles Damiénistes de l'Ave-Maria ayant été supprimé en 1790, leur maison a été transformée en caserne pour la cavalerie.

Caserne de la Courtille.

Rue du Faubourg-du-Temple, n° 72.

Caserne de la rue du Foin-Saint-Jacques.

Rue du même nom, n° 16.

Caserne de la rue Neuve-Sainte-Geneviève.

Rue du même nom.

Caserne de la rue de Loursine.

Rue du même nom, n° 62.

Caserne de la Nouvelle-France.

Rue du Faubourg-Poissonnière, n° 76.

Caserne de la rue Popincourt.

Rue du même nom, n° 51.

CATACOMBES.

Les Catacombes sont des carrières dans lesquelles on a déposé les ossemens extraits des anciens cimetières et des églises qu'on a démolies depuis environ quarante années. De courts extraits de la description des Catacombes par M. Héricart de Thury, feront parfaitement connaître ce dont il s'agit.

« Les souterrains dans lesquels sont établies les Catacombes, dit cet auteur, après avoir fourni les matériaux de construction de nos temples, de nos palais, de tous nos édifices, ont ensuite servi à recueillir les restes de nos aïeux, derniers vestiges de ces générations multipliées, enfouies et ensuite exhumées du sol de notre ville, où elles s'étoient succédé pendant un si grand nombre de siècles. L'idée de former dans les anciennes carrières de Paris ce monument unique, est due à M. Lenoir, lieutenant-général de police; ce fut lui qui en provoqua la mesure en demandant la suppression de l'église des Innocens, l'exhumation de son antique cimetière et sa conversion en place publique.

» En 1780, la généralité des habitans, effrayée des accidens qui eurent lieu dans les caves de plusieurs maisons de la rue de la Lingerie, par le voisinage d'une fosse commune ouverte vers la fin de 1779, et destinée à recevoir plus de deux mille corps, s'adressa au lieutenant-général de police, en démontrant les dangers dont la salubrité publique était menacée par ce foyer de corruption, *dans lequel,* portait la supplique, *le nombre des corps déposés excédant toute mesure et ne pouvant se calculer, on avait exhaussé le sol de plus de huit pieds au-dessus des rues des habitations voisines*

» M. Guillaumot, premier inspecteur-général, fit exécuter au commencement de 1786 les travaux nécessaires pour disposer d'une manière convenable le lieu destiné à recueillir les ossemens exhumés du cimetière des Innocens, et successivement ceux qui seroient retirés de tous les autres cimetières, charniers et chapelles sépulcrales de la ville de Paris. L'état de ces carrières, abandonnées depuis plusieurs siècles, la faiblesse des piliers, leur écrasement, l'affaiblissement du ciel dans un grand nombre d'endroits, les excavations jusqu'alors inconnues des carrières inférieures, les dangers qu'elles présentaient, les piliers des ateliers supérieurs portant à faux, le plus souvent sur les vides des ateliers de dessous, les infiltrations et les pertes du grand aquéduc d'Arcueil, etc., furent autant de motifs qui déterminèrent l'inspection à apporter la plus grande activité dans les travaux. Après avoir fait l'acquisition de la maison connue sous le nom de *Tombe Isoire* ou *Isoard*, située dans la plaine de Mont-Souris, sur l'ancienne route d'Orléans, dite la *Voie Creuse*, on fit un escalier de soixante-dix-sept marches pour descendre dans les excavations, à dix-sept mètres environ de profondeur, et un puits muraillé pour la jetée des ossemens. Durant ces premières dispositions, divers ateliers d'ouvriers étoient occupés, les uns à faire des piliers de maçonnerie pour assurer la conservation du ciel des carrières, et de toutes les carrières dont on redoutoit l'affaissement; d'autres, à faire communiquer ensemble les excavations supérieures et inférieures, pour en former deux étages de catacombes; d'autres enfin, à construire les murs d'enceinte destinés à cerner toute l'étendue que devait comprendre le nouvel ossuaire. »

Dans les années postérieures à 1786, année dans laquelle ces premiers travaux furent achevés, on continua d'apporter aux Catacombes les nouveaux ossemens que l'on découvroit. Les restaurations et augmentations qu'elles éprouvèrent en 1810 en ont fait un monument sépulcral aussi important par son étendue que par les aspects qu'il présente.

Trente à quarante générations sont venues s'y engloutir, et l'on a estimé que cette population souterraine était huit fois plus nombreuse que celle qui respiroit à la surface du sol de Paris. Les ossemens sont symétriquement superposés et forment des pans alignés au cordeau entre les piliers qui soutiennent les voûtes des galeries. Trois cordons de têtes contiguës sont destinés sans doute à décorer ces singulières murailles. Des inscriptions apprennent de quel cimetière, de quelle église ces diverses masses ont été extraites; d'espace en espace on lit aussi des sentences tirées des livres sacrés, des écrivains anciens et modernes.

Les Catacombes ont trois entrées : la première, par le pavillon occidental de la barrière d'Enfer; la seconde, à la Tombe Isoire; la troisième, dans la plaine de Mont-Souris. La première est la plus fréquentée. On n'est admis qu'en présentant une permission signée de l'inspecteur-général, où des ingénieurs surveillans. Un escalier étroit, où l'on descend seul à seul, à la profondeur de quatre-vingt-dix pieds, conduit à la première galerie. On y peut marcher deux de front. A droite et à gauche on rencontre d'autres galeries qui se prolongent sous la plaine Mont-Rouge, et sous les faubourgs Saint-Jacques et Saint-Germain. On a tracé à la voûte, dans toute la longueur des Catacombes, une ligne noire qui pourroit au besoin diriger

le curieux qui se seroit égaré dans le labyrinthe des galeries. Celle dite du *Port-Mahon*, parce qu'on y voit un plan en relief de ce lieu, rappelle le souvenir d'un ouvrier nommé Décure, qui, après l'avoir découverte, s'y fit un atelier particulier, auquel il consacroit ses heures de repas. Décure y fit de mémoire le plan en question. On rapporte qu'il périt des suites d'un éboulement occasioné par les percées qu'il entreprit afin de rendre plus facile l'entrée de sa carrière.

On visite aussi deux compartimens qui renferment des échantillons de toutes les substances minérales qui composent le sol des carrières, et une collection de phénomènes ostéologiques recueillis dans la répartition des ossemens.

Les travaux relatifs aux Catacombes ont donné l'occasion d'en faire d'autres qui ont eu pour but d'assurer la sécurité des habitans de la rive gauche de la Seine. Cette portion de la capitale étoit menacée à chaque instant d'être engloutie dans les entrailles de la terre. Des éboulemens particuliers, et qui avoient eu des suites très-graves, avoient signalé depuis long-temps le danger. Maintenant toute crainte doit cesser, le sol a été affermi par des constructions souterraines, dirigées avec un soin infini. Les édifices publics ou particuliers du quartier Saint-Jacques et de l'Odéon, le Panthéon, le Val-de-Grâce, l'Observatoire, ne doivent plus maintenant aller embellir l'immense tombeau que nous venons de décrire.

CHAMP-DE-MARS.

Ce spacieux rectangle, qui s'étend depuis l'Ecole-Militaire jusqu'à la Seine, fut, jusqu'en l'année 1770, un terrain occupé par des maraichers ; destiné d'abord aux jeunes gentilshommes qui composoient l'Ecole-Militaire, il l'est aujourd'hui aux grandes revues, ainsi qu'aux courses de chevaux.

Les deux côtés de la longueur sont ornés, intérieurement et extérieurement, de quatre rangées d'arbres, et de cinq grilles de fer aux cinq portes qui servent d'entrées.

C'est dans le Champ-de-Mars que se fit, en 1783, la première expérience aérostatique, par le physicien Charles.

Lors de la fédération du 14 juillet 1790, on établit, du côté de l'Ecole-Militaire, de vastes loges où devoient être placés le roi, sa famille, et les députés de l'assemblée nationale. Afin que tous les spectateurs fussent témoins du serment qui devoit s'y prêter, on conçut l'idée de faire des glacis ou gradins pour contenir les assistans. Pour y parvenir il falloit enlever plusieurs pieds de terre sur la surface entière du terrain, et la transporter sur les bords pour y former des gradins. Douze mille ouvriers y furent employés, et l'ouvrage avançoit peu. Les habitans de Paris résolurent de prendre part à ces travaux. On vit alors les membres des sections et de la garde nationale, les religieux de divers ordres, des femmes, marchant deux à deux, chargés de pelles, de pioches, de brouettes, se rendre successivement à l'ouvrage, qui fut achevé avec ardeur et promptitude.

La fédération du 14 juillet offrit le spectacle imposant de la réunion de toutes les troupes citoyennes des départemens, distinguées par leurs bannières; des députations de toutes les écoles militaires, des régimens de ligne, artillerie, cavalerie, infanterie, marine, et des soldats étrangers au service de la France.

Le prince Talleyrand, alors évêque d'Autun, y célébra l'office divin sur l'autel de la Patrie. Il avoit pour acolytes l'abbé Louis, depuis ministre des finances, et plusieurs autres évêques.

Le Champ-de-Mars a été le théâtre d'une foule d'événemens remarquables; parmi les principaux nous citerons les suivans : la cérémonie funèbre relative au massacre de Nancy, où le jeune Désilles perdit la vie. Les révolutionnaires de 1792, ayant résolu la perte de Louis XVI, font un appel au peuple pour demander sa déchéance. L'assemblée est convoquée au Champ-de-Mars, la loi martiale est proclamée. En conséquence, Bailly, maire de la capitale, et Lafayette, commandant la garde nationale de Paris, y marchèrent et dispersèrent les séditieux, qui étoient conduits par Robert et sa femme. Ledit Robert, depuis député à la Convention, y acquit le surnom de *Robert à l'huile* ou *au rhum,* par ses nombreux accaparemens. Le malheureux Bailly y perdit la vie sur l'échafaud. On eut la cruauté de brûler devant lui le drapeau rouge avec lequel il avoit proclamé la loi martiale. Le temps étoit brumeux; un des bourreaux lui dit : « Tu trembles, Bailly ? — Oui, mais c'est de » froid. » Il mourut en sage.

Au temps de la république le Champ-de-Mars fut consacré aux réunions civiques; on y vit célébrer successivement les anniversaires de la fédération du

14 juillet, les fêtes de l'Être-Suprême, de la Raison, de la journée du 10 août, etc.

Une représentation du siége de Lille y fut donnée par la troupe de ligne et les élèves de Mars.

Sous le Directoire, ces fêtes étoient accompagnées de courses à pied, à cheval, en chars; de luttes et de joûtes; trente orchestres faisoient danser les citoyens de Paris à la lueur de superbes illuminations.

Deux ans après, le Directoire y reçut tous les objets d'art d'Italie qui nous avoient été cédés par les traités de *Leoben*, de *Tolentino* et de *Campo-Formio*. Le premier vendémiaire an VII (22 septembre 1798), on y fit la première exposition des produits de l'industrie française. La dernière fédération martiale eut lieu après la bataille de Marengo, et depuis ce terrain ne servit plus qu'à des exercices ou aux grandes manœuvres. En 1815 il devint le théâtre de l'assemblée dite du *Champ de mai*, où Napoléon passa en revue toute la garde impériale, et environ soixante mille hommes de la garde nationale de Paris.

Les courses que l'on a instituées pour encourager l'éducation des chevaux, se font, depuis l'an III, dans le Champ-de-Mars, en présence du ministre de l'intérieur. Les coureurs en suivent tout le contour, au pied des terrasses, et il est facile de leur marquer une carrière suffisamment étendue sur un terrain de quatre cent cinquante toises de longueur, et de cent cinquante de largeur.

CHAMPS-ÉLYSÉES.

C'est la vaste promenade qui forme, du côté de l'ouest, comme une prolongation du jardin des Tui-

leries. Les Champs-Élysées étoient, au milieu du dix-septième siècle, couverts de maisonnettes et de jardins. On commença en 1760 à planter des arbres, et on appela cette nouvelle promenade le Grand-Cours, pour la distinguer du Cours-la-Reine. La longueur des Champs-Élysées est d'environ quatre cents toises, et se terminoit à l'Étoile. On avoit donné ce nom à une hauteur d'où l'on découvroit une partie de la ville et de la campagne des environs. Afin de rendre le point de vue plus étendu depuis le château des Tuileries jusqu'au bois de Boulogne, le marquis de Marigny, directeur des bâtimens, fit arracher tous les arbres plantés en 1760, aplanir la hauteur de l'Étoile, exhausser les parties plus basses et niveler entièrement le terrain. En 1765, les Champs-Élysées furent replantés dans l'état où nous les voyons aujourd'hui. En 1819, l'on a modifié le système des plantations, à l'effet, dit-on, d'obtenir des perspectives. L'architecte Lahure fut chargé de ce travail. Ses confrères lui ont reproché d'avoir très-mal rempli sa tâche; ils soutiennent qu'il vaut mieux abattre un bâtiment qu'un arbre, par la raison qu'on élève une maison en six semaines et qu'il faut trente ans pour qu'un arbre fasse jouir de son ombrage. C'est aux Champs-Élysées et dans les carrés adjacens à l'avenue de Neuilly qu'ont lieu les réjouissances publiques. Dans tout le cours de l'année, c'est le lieu de rendez-vous ou de passage des promeneurs qui ont les plus beaux chevaux ou les plus riches équipages.

C'est dans cette promenade que s'arrête et tournoie maintenant le brillant pélerinage de Longchamp. A l'entrée des Champs-Élysées, du côté des Tuileries, sont les célèbres chevaux en marbre de Coustou le jeune.

Placés autrefois aux deux côtés de l'abreuvoir de Marly, ils furent transportés à Paris, vers 1798, sur un grand chariot, que l'on voit au Conservatoire des Arts et Métiers, et dont on doit l'invention au colonel Grobert.

CHATEAUX D'EAU.

On nomme *château-d'eau* un bâtiment qui diffère du regard en ce qu'il contient un réservoir et qu'il peut être décoré extérieurement, comme celui du Palais-Royal, ceux de Versailles, de Marly, etc.

Château des Eaux.

Rue de Cassini, proche l'Observatoire.

C'est le plus ancien que possède Paris; il consiste en un simple réservoir destiné à distribuer les eaux qui y sont conduites par l'aquéduc d'Arcueil. Il fut bâti en 1615.

Château d'Eau de la place du Palais-Royal.

Place du même nom.

Cet édifice fait face au Palais-Royal. Il occupe l'emplacement de l'ancien hôtel de Sillery (1), lequel

(1) On raconte une anecdote assez singulière, et propre à donner une idée du caractère et de la puissance du cardinal de Richelieu. Brulart de Sillery, fils du président de ce nom, quelque temps avant de léguer son hôtel au prélat, jouoit avec lui, et perdoit beaucoup. Un coup douteux survint, et on en appela à la galerie pour le décider. D'une voix unanime, Brulart fut condamné par les courtisans; et comme il eut peine à contenir son indignation, le cardinal, qui s'en aperçut, alla le soir auprès de lui lorsqu'il sortoit, et, le prenant familièrement par la tête, lui dit: « Voilà une belle tête sur un beau corps, il seroit dommage de l'en détacher. »

n'étoit séparé du Palais-Royal que par une rue étroite. Lorsque la reine régente Anne d'Autriche vint avec Louis XIV et le duc d'Anjou, ses fils, faire son séjour au *Palais-Cardinal* (c'est ainsi que se nommoit le Palais-Royal, parce que le cardinal *Richelieu* l'avoit fait bâtir), elle fit détruire l'hôtel de Sillery pour en faire une place et des corps-de-garde. Mais comme cette place étoit bordée de vieilles maisons et de baraques d'un aspect affreux, *Philippe*, duc d'Orléans, régent du royaume, les fit abattre en 1719, et ensuite élever, sur les dessins de *Robert de Cotte,* premier architecte du roi, un grand corps de bâtiment, qu'on nomme aujourd'hui le *Château-d'Eau,* où sont les réservoirs d'eau de la Seine et d'eau d'Arcueil pour le bassin du Palais-Royal et des Tuileries. Ce bâtiment, dont l'architecture est en bossages rustiques vermiculés, est flanqué de deux pavillons de même symétrie; le tout sur vingt toises de face. Au milieu est un avant-corps, formé par quatre colonnes d'ordre toscan, qui portent un fronton, dans le tympan duquel étoient les armes de France. Au-dessus sont deux belles statues à demi couchées, qui sont de *Coustou* le jeune ; l'une représente la Seine, et l'autre la nymphe de la fontaine d'Arcueil. Au bas de cet avant-corps est une niche où est le robinet de la fontaine, au-dessus de laquelle, sur un marbre noir, on lit : *Quantos effundit in usus!* (Pour combien d'usages elle épanche ses eaux !)

Château d'Eau de Bondy ou du Diorama.

Sur le boulevard Saint-Martin.

Ce sont les eaux du bassin de la Villette qui alimentent cette superbe fontaine. Son soubassement est com-

posé de trois socles circulaires et concentriques, en saillie les uns sur les autres. Ces trois cuvettes, d'où les eaux découlent de l'une dans l'autre, sont surmontées d'une double coupe en fonte. Au niveau de la troisième cuvette sont placés quatre socles carrés, dont chacun sert de piédestal à deux figures de lions accouplés qui jettent de l'eau par la gueule. Cette fontaine a été inaugurée le 15 août 1811. Le dessin en est élégant, les nappes d'eau qu'elle verse de tous côtés sont d'un effet très-pittoresque. Il est à regretter qu'on l'ait placée sur le côté du boulevard, hors des lignes de perspective : elle aurait pu embellir une place plus symétrique et décorée d'accessoires moins mesquins ou moins désagréables. Du côté de la rue de Bondy sont deux fontaines qui servent d'abreuvoirs.

CHAUMIÈRE (LA GRANDE-).

Ce jardin, situé sur le boulevard du Mont-Parnasse, est également connu sous la désignation de *Montagnes Suisses*. On y danse les dimanches, lundis et jeudis. Le prix de l'entrée est de 50 centimes.

La Grande-Chaumière est le rendez-vous habituel d'un grand nombre d'étudians; quelques jeunes gens qui appartiennent au commerce, ou qui sont indépendans, augmentent la foule des premiers. Les femmes de la haute société, ou des bourgeoises qui se piquent d'avoir des mœurs sévères, ne hantent guère ce lieu, où l'on trouve un bon restaurant et un café, avec des *distributions particulières*, dont on a pris l'habitude depuis quelques années. Moins vaste que Tivoli et Beaujon, la Chaumière se distingue par la fraîcheur de ses bocages et par le soin avec lequel on

l'entretient de fleurs nouvelles et variées selon la saison. L'ancienne maison connue sous le nom de *Filard* est contiguë à ce jardin, et ne forme avec lui qu'un seul et même établissement. La différence essentielle, est que le propriétaire ne permet l'entrée d'une moitié de son domaine qu'à ceux qui paient, tandis qu'il livre l'autre pour rien à la classe plus parcimonieuse de ses habitués.

CIMETIÈRES.

Avant le septième siècle les Parisiens enterroient les morts hors la ville, sur le bord des grands chemins. Peu à peu les prêtres concédèrent des lieux de sépulture dans leurs églises. L'accroissement de la population forçant à reculer l'enceinte de la ville, les cimetières s'y trouvèrent enclavés; et c'est vers la fin du dix-huitième siècle, en 1780, que l'ancien usage a été repris. Dès 1765, le parlement rendit un arrêt à l'effet de s'opposer aux inhumations intérieures: c'est seulement quinze années après que cette réforme salutaire fut accomplie. Les cimetières établis à Paris avant 1780 étoient ceux de la *Charité*, rue des Saints-Pères; de l'*Hôtel-Dieu*, rue Croix-Clamart, faubourg Saint-Marcel; de la *Pitié*, rue Saint-Victor; de *Saint-André-des-Arcs*, rue du même nom; *Saint-Étienne-du-Mont*, vis-à-vis l'Église; *Saint-Eustache*: il y en avoit deux de ce nom; il en étoit de même pour la paroisse de Saint-Benoît; *Saint-Jean*, au bout de la rue de la Verrerie, converti en marché en 1791; *Saint-Joseph*, rue Montmartre, où fut inhumé Molière [1]; *Saint-Nicolas-des-Champs*, rue Chapon;

[1] Et non pas La Fontaine, qui fut enterré au cimetière des Innocens, ainsi que l'a prouvé le savant baron de Walckenaer.

Saint-Nicolas-du-Chardonnet, entre les rues des Bernardins et Traversine; *Saint-Roch*; *Saint-Séverin*; *Saint-Sulpice* : il y en avoit aussi deux de ce nom; enfin le cimetière des *Saints-Innocens*. Philippe-Auguste fit entourer de murs ce cimetière. Sa première porte d'entrée étoit au coin de la rue aux Fers, la seconde au coin de la rue de la Féronnerie, la troisième à la place aux Chats, quartier des halles.

Paris n'a plus maintenant que cinq cimetières que nous allons décrire successivement. (Voyez *l'article Catacombes*.)

Cimetière de Vaugirard.

Situé à l'entrée du village de ce nom, peu distant du boulevard extérieur, dans la partie du sud-ouest.

C'est le moins grand des cimetières de Paris; il renferme le tombeau de La Harpe.

Parmi les inscriptions tumulaires on distingue la suivante :

D. M.
MARIAE. ANNAE. STEPHA-
NAE. GVILLERET. SPONSAE.
DE. ROQVEFORT.
QVAE. VIXIT. ANNIS. XXVII.
M. VI. DE. QVA. NEMO.
SVORVM. NIHIL. VNQVAM.
DOLVIT. NISI. MORTEM.
PATER. MATER. MARI-
TVS. FILIAE. TRES.
AD. FILIAM. SPONSAM. MA-
TREM. KARISSIMAM. EXIMIIS. ANI-
MI. INGENIIQVE. DOTIBVS. ORNATAM.

OBIIT. XXI. KALEND. JVN.
M. DCCC. X. POST. ANNOS.
A. MATRIMONIO. VIII.
MENS. IX. D. XXIX.

Cimetière du Mont-Parnasse.

Il est compris entre le boulevard extérieur, le Petit-Mont-Rouge et la Chaussée-du-Maine.

Ce cimetière a été ouvert tout récemment depuis quelques années : on n'y enterroit que les suppliciés et les cadavres sortis de la Morgue ou des hôpitaux voisins. Ses grandes dimensions sont en rapport avec la population de la rive gauche de la Seine, ce qui n'a pas lieu pour les deux autres de ce quartier.

Cimetière Sainte-Catherine.

Rue des Gobelins.

Il a été fermé en 1793. Ce qui s'y trouve de plus remarquable, c'est le tombeau de Pichegru et celui du poète Luce de Lancival.

Cimetière de Mont-Louis ou du Père-Lachaise.

Situé à l'extrémité des boulevards extérieurs du nord, proche la barrière d'Aunay.

On évalue à 80 arpens la superficie de ce cimetière, le plus vaste de Paris. C'étoit autrefois la retraite du confesseur de Louis XIV, le jésuite Lachaise. Une chapelle occupe la place où étoit la maison. Le parc est divisé en deux parts : l'une est assignée aux enterremens du quartier nord-est; l'autre, beaucoup plus considérable, se subdivise en autant de petits terrains qu'elle contient de tombeaux, et appartient à tous les quartiers de Paris sans exception; mais le droit d'y être enterré s'achète. La concession

des terrains est temporaire ou à perpétuité. Au milieu des tombeaux de ceux qui n'ont été que riches ou titrés, on remarque ceux de Molière, Chénier, Grétry, Méhul, Delille, Parmentier, Fourcroi, Masséna, Girodet ; de mesdames Cottin, Dufresnoy ; et le tombeau d'Héloïse et d'Abeilard, que l'on a vu pendant quelques années au musée des Petits-Augustins, y a été transporté.

Le cimetière du Père-Lachaise a été ouvert le 21 mai 1804.

Cimetière de Montmartre.

Au pied de la butte de ce nom, entre les barrières de Clichy et de Rochechouart.

Ce cimetière, le premier qui ait été ouvert hors Paris, présente une surface inégale. C'est du côté de l'ouest que l'on creuse les fosses communes. L'autre côté a quelques groupes d'arbres. C'est là qu'on peut voir les tombeaux de Saint-Lambert, de Legouvé, de Dazincourt, etc.

COLLÉGE ROYAL DE FRANCE.

Ce collége est consacré au haut enseignement. On y fait des cours publics sur les sciences physiques et mathématiques, l'histoire, les langues orientales, la langue grecque et les littératures latine et française. Sa fondation est constatée par les lettres-patentes de François Ier, du 24 mars 1529. Suivant son institution, douze professeurs en langues hébraïque, grecque et latine, devoient y donner des leçons gratuites à

8

six cents écoliers. La mort de ce prince suspendit la construction des édifices projetés. Henri II, successeur et fils de François, ordonna que les lecteurs feroient leurs leçons publiques dans la grande salle du collége de Cambrai, en attendant l'érection des bâtimens du collége royal. Les guerres civiles qui troublèrent les règnes suivans ne permirent pas de s'occuper de cet objet. Henri IV y songeoit sérieusement lorsque sa mort imprévue vint tout arrêter. Marie de Médicis, son épouse, déclarée régente du royaume, fit acheter le collége de Tréguier pour commencer les travaux. Le roi Louis XIII, âgé de neuf ans, en posa la première pierre le 28 août 1610; mais on n'éleva qu'une des ailes de cet édifice, resté imparfait jusqu'en 1774, époque à laquelle Louis XVI en ordonna la reconstruction totale sur les dessins de l'architecte Chalgrin.

Les premiers professeurs du collége royal de France furent Pierre Danès, parisien; Jacques Toussain, champenois, pour le grec; Paul la Canosse, juif, Agathias Guidacier, espagnol, François Vatable, picard, pour la langue hébraïque; Martin Problation, espagnol, Oronce Finé, dauphinois, pour les mathématiques; Barthélemy Masson, allemand, Léger Duchesne, son adjoint, rouennais, pour l'éloquence et la langue latine; Vidius, Florentin, et après lui, Jacques Dubois, pour la médecine. Parmi les professeurs célèbres qui ont paru vers cette époque au collége de France, il faut citer le fameux Pierre Ramus, qui avait fondé à ses frais une chaire de mathématiques. Ramus commit le crime, impardonnable à cette époque, d'écrire contre Aristote. L'université prit fait et cause pour le précepteur d'Alexan-

dre; le savant français fut persécuté, ses livres brûlés, et il tomba des premiers le jour du massacre de la Saint-Barthélemy.

Henri III, Henri IV, Louis XIII et Louis XIV ont successivement donné des preuves d'un intérêt éclairé pour le collége de France. C'est Henri IV qui, le premier, résolut de reconstruire entièrement ses bâtimens; mais ce n'est que vers 1774 que les travaux furent sérieusement poursuivis, et sur un plan nouveau, donné par l'architecte Chalgrin. Outre les salles et amphithéâtres nécessaires, on y trouve aussi un observatoire commode et bien entendu. Depuis l'époque de cette reconstruction jusqu'à nos jours, cette savante école a conservé la suprématie qu'elle dut en tout temps au mérite de ses professeurs. Les noms des Delille, Lalande, Daubenton, Fourcroi, figurent dans les annuaires de la fin du siècle dernier; de nos jours ce ne sont pas des noms moins illustres.

M. Lacroix professe à ce collége les *mathématiques*; M. Biot, la *physique mathématique*; M. Ampère, la *physique expérimentale*; M. Binet, l'*astronomie*; M. Portal, l'*anatomie*; M. Laennec, la *médecine pratique*; M. Thénard, la *chimie*; M. Cuvier, l'*histoire naturelle*; M. de Portets, le *droit de la nature et des gens*; M. Daunou, l'*histoire et la morale*; M. Étienne Quatremere, l'*hébreu et le syriaque*; M. Caussin, l'*arabe*; M. Kieffer, le *turc*; M. Silvestre de Sacy, le *persan*; M. Abel Rémusat, la *langue et la littérature chinoise et tartare-mantchou*; M. de Chezy, la *langue et la littérature sanskrite*; M. Gail, la *langue et la littérature grecque*; M. Thurot, la *langue et la philosophie grecque*; M. Burnouf, l'*éloquence latine*; M. Nau-

8.

det, la *poésie latine*; M. Andrieux, la *littérature française*.

COLLÉGES ROYAUX.

L'on comptoit autrefois dans Paris trente-six colléges, dix grands et vingt-six petits. Les premiers étoient en plein et entier exercice ; on n'enseignoit que la philosophie dans les autres. Nous n'avons aujourd'hui que sept colléges dits *colléges royaux* : les colléges de *Louis-le-Grand*, de *Henri-Quatre*, de *Bourbon*, de *Charlemagne*; de *Saint-Louis*, l'*Institution Liautard*, celle des anciens élèves de *Sainte-Barbe*. L'enseignement comprend les langues anciennes, les belles-lettres, les mathématiques, les sciences naturelles et physiques, quelques langues vivantes, le dessin, l'écriture ; et les pensionnaires de ces colléges paient mille francs par an. On y admet des externes moyennant une foible rétribution, et la plus forte partie de ces externes se compose des pensionnaires des institutions particulières, car les chefs de ces établissemens sont obligés de leur faire suivre les cours des colléges royaux.

Collége Louis-le-Grand.

Rue Saint-Jacques, n° 125.

Ce collége a été fondé en 1560 par *Guillaume Duprat*, évêque de Clermont, sous le nom de collége de Clermont. Les Jésuites l'achetèrent en 1563 et modifièrent selon l'esprit de leurs institutions cet établissement, qui s'appela alors *collége de Clermont de la société de Jésus*. Louis XIV, qui combloit de ses bienfaits les disciples d'Ignace, ayant, en 1681, déclaré ce collége

fondation royale, on substitua à la première inscription celle de *collegium Ludovici Magni.* Lors de la suppression de l'ordre des Jésuites, en 1763, les bâtimens du collége Louis-le-Grand furent donnés à l'université pour y tenir ses assemblées et y réunir les boursiers de tous les colléges où il n'y avoit pas plein et entier exercice. En 1792, il fut nommé *collége de l'Égalité*; en 1800, *Prytanée français*; et en 1802, *lycée Impérial.* Son ancien nom lui a été rendu en 1814. Les bâtimens ont éprouvé bien des changemens depuis la fondation, en 1560. Agrandi à plusieurs reprises, on le reconstruisit en 1628, et on l'agrandit encore depuis. Les divers établissemens de même sorte qui sont venus se joindre au *collége Louis-le-Grand* permettent de compter au nombre des maîtres qui y ont professé ou qui l'ont administré, Arnaud d'Ossat, Rollin et Coffin.

Collége de Henri-Quatre.
Rue de Clovis, n° 1.

Les bâtimens de ce collége datent de 1744. Ils ont été construits sur l'emplacement de l'ancienne *abbaye Sainte-Geneviève,* fondée au commencement du sixième siècle par Clovis I^{er}. Il prit en 1802 le nom de *lycée Napoléon,* et en 1814 celui de *collége de Henri-Quatre.*

Voy. EGLISES.

Collége de Bourbon.
Rue Sainte-Croix, n° 5.

Les bâtimens de ce collége, construits, en 1782, par l'architecte Brongniart, pour une communauté de

capucins, furent choisis, lors de l'institution des lycées, pour le collége qu'on appeloit *lycée Bonaparte*, nom qui fut changé en 1814 en celui de *collége Bourbon*.

Ce collége est composé de trois corps de bâtiment. Le premier, sur la rue, réunit les deux autres. Il est percé de trois portes : celle de la gauche est l'entrée de l'église *Saint-Louis*. (Voyez l'église de ce nom.) Deux bas-reliefs décorent cette façade : ils sont séparés par la porte centrale. Un cloître à quatre faces a été pratiqué dans l'intérieur du collége, lequel possède en outre un jardin et une cour de service qui a une entrée particulière sur la rue. En somme, le collége Bourbon se distingue par l'élégance et la disposition bien entendue de toutes ses parties.

Collége Charlemagne.

Rue Saint-Antoine, n° 120.

Ce collége occupe l'ancienne *Maison professe* des Jésuites. Fondé en 1802 sous la dénomination de *lycée Charlemagne*, il est devenu à la restauration le *collége Charlemagne*. Gueroult, qui est connu par sa grammaire et sa traduction de Pline le Naturaliste, en fut le premier proviseur, et Valmont de Bomare le premier censeur.

Collége Saint-Louis.

Rue de la Harpe, n° 94.

La fondation de ce collége remonte à l'an 1280, et

Raoul d'Harcourt, chanoine de l'église de Paris et de l'ancienne maison d'Harcourt, en Normandie, lui donna son premier nom. C'étoit un des dix grands colléges de l'université. Les principales constructions qu'il présente sont de 1675 : telles sont la chapelle et la porte d'entrée.

On se demande pourquoi le nom de Saint-Louis a été préféré dans ces derniers temps à celui du fondateur Raoul d'Harcourt.

Institution Liautard.
Rue Notre-Dame-des-Champs, n° 82.

Elle est consacrée aux jeunes gens qui se destinent à l'état ecclésiastique.

Collége Sainte-Barbe.
Rue des Postes, n° 34.

Ce collége fut fondé en 1430 par Jean Hubert, professeur en droit. Ce fut sous l'administration d'Antoine Goveau qu'Inigo, plus connu sous le nom de saint Ignace, étudia dans ce collége, où il provoqua souvent la sévérité de ses supérieurs par son insubordination. Depuis environ deux ans, une partie de cet établissement a été convertie en collége de plein exercice, et l'autre est demeurée simple pensionnat.

COLONNE TRIOMPHALE.
Place Vendôme.

Le point où s'élève la colonne triomphale était occupé avant 1792 par une statue équestre de Louis XIV.

Le monument qui subsiste aujourd'hui a été élevé à la gloire de nos armées victorieuses dans toute l'Allemagne. Commencée le 23 septembre 1806, la colonne a été terminée en 1810. Elle a deux cents pieds de hauteur et douze de diamètre. La profondeur de sa fondation est de trente pieds. Les canons des peuples vaincus ont fourni le bronze des bas-reliefs qui recouvrent le fût de la colonne. Le stylobate est de vingt-deux pieds de hauteur sur dix-sept à vingt de largeur. Des trophées d'armes et d'habillemens d'officiers autrichiens et russes revêtent aussi les faces de cette dernière partie du monument. A chaque angle du piédestal et au-dessus de la corniche est un aigle colossal qui soutient une couronne de laurier. A l'origine du monument, fut commencée la suite des bas-reliefs, lesquels retracent, selon l'ordre chronologique, les principales actions de la campagne de 1805, depuis le départ des troupes du camp de Boulogne jusqu'à la conclusion de la paix, après la bataille d'Austerlitz. Ces bas-reliefs, taillés de manière à monter en spirale et à s'adapter les uns aux autres, présentent des plaques de trois pieds de large sur environ trois pieds huit pouces de haut : on en compte deux cent soixante-seize. Le nombre des faits d'armes représentés est de quarante-cinq.

Sur le tailloir du chapiteau on a pratiqué une galerie à laquelle conduit un escalier de cent soixante-seize marches, ménagé dans l'intérieur de la colonne. Là, s'élève un petit dôme, destiné dans le principe à recevoir une statue de Charlemagne, mais où l'on posa une statue de Napoléon. Une fleur de lis, haute de trois pieds, et que surmonte le drapeau blanc, remplace aujourd'hui le bronze colossal du guerrier qui avoit si puissamment concouru aux grandes actions célé-

brées sur le monument. C'est en 1814 que cette substitution a été faite, et ce n'a pas été sans de grandes difficultés : la solidité des constructions les ont préservées de la ruine qui les menaçoit.

La construction de cette admirable colonne a été dirigée par MM. Lepeyre et Gondoin pour l'architecture, et par feu Denon pour la sculpture. Les bas-reliefs ont été dessinés par Bergeret, qui s'est appliqué à donner de la ressemblance aux principales figures de ses compositions. La fonte fut confiée à M. Delaunoy, et la ciselure à M. Raymond.

La grille de la colonne triomphale se distingue par l'élégance et le fini du travail. Le poids total du bronze employé à cet édifice est de un million huit cent mille livres, provenant de douze cents pièces de canon conquises sur les Russes et les Autrichiens dans une campagne de trois mois.

Voici les sujets des bas-reliefs :

1° Départ de l'armée française du camp de Boulogne, et passage du Rhin.

2° Prise du pont de Donaverth, 6 octobre.

3° Combat de Wirtinghen ; prise d'une division ennemie, 8 octobre.

4° Entrée des Français à Augsbourg, 9 octobre.

5° Passage du Danube à Neubourg, 9 octobre.

6° Combat de Guntzbourg, le pont emporté de vive force, 10 octobre.

7° Affaire de Landsberg, 11 octobre.

8° Entrée des Français à Munich ; prise du pont et de la position d'Elchingen, 12 octobre.

9° Combat de Languenau, 13 octobre.

10° Combat de Haag et de Wissembourg ; prise d'un parc d'artillerie, 15 octobre.

11º Prise de Memmingen, 15 octobre.
12º Combat de Veresheim, 17 octobre.
13º Combat de Nordhingen, 18 octobre.
14º Combat de Nuremberg, 21 octobre.
15º Passage de l'Iser, 26 octobre.
16º Passage de l'Inn, 27 octobre.
17º Affaire de Muhldorff, 28 octobre.
18º Entrée des Français à Salzbourg, 30 octobre.
19º Entrée dans la ville et citadelle de Braunau, 30 octobre.
20º Combat de Mérobach, 31 octobre.
21º Combat de Lambach, 1ᵉʳ novembre.
22º Prise de Wels et de Lintz, 2 novembre.
23º Prise du fort de Passling, 2 novembre.
24º Passage de la Traun et prise de la ville d'Ersberg, 3 novembre.
25º Passage de Lenns et prise de la ville, 3 novembre.
26º Prise de la ville de Steyer, 4 novembre.
27º Combat de Lioven, 5 novembre.
28º Combat d'Amstetten, 6 novembre.
29º Affaires de Freydtadt et de Mattahausen, 7 novembre.
30º Combat de Giulay, 8 novembre.
31º Combat de Marienzell, 8 novembre.
32º Prise des forts Scharnitz et de Neustark, 9 novembre.
33º Entrée à Inspruck, 9 novembre.
34º Combat de Diernestein, 11 novembre.
35º Capitulation de la ville et de la forteresse de Koffstein, 14 novembre.
36º Prise de Sotokerau, 14 novembre.
37º Combat de Waldermuncher, 16 novembre.
38º Combat de Lunderedoff, 16 novembre.
39º Prise de Clausen, 16 novembre.
40º Prise de Znaim, 17 novembre.
41º Combat de Brunn, 18 novembre.

42. Combat d'Olmutz, 20 novembre.
43º Prise de la ville de Brixen, 23 novembre.
44º Prise de la ville d'Iglau, 28 novembre.
45º Bataille d'Austerlitz, 2 décembre.

Nota. Toutes les manœuvres, actions et batailles énumérées ci-dessus ont eu lieu, comme on le sait, dans un espace de trois mois. La bataille d'Austerlitz se donna le 2 décembre 1805.

COMMUNAUTÉS RELIGIEUSES DE FILLES.

Elles furent rétablies à la suite du concordat passé entre Napoléon et le pape Pie VII, en 1802. Leur nombre s'est beaucoup augmenté depuis 1814. En voici les noms.

Adoration perpétuelle du Saint-Sacrement (dames de l').

Rue du Temple, nº 80.

L'emplacement du couvent, du marché et de la rotonde du temple rappelle une foule de souvenirs historiques. Il fut originairement la résidence du grand-prieur des Templiers. Par des acquisitions successives faites au treizième siècle, le terrain s'étendoit depuis la rue de la Corderie jusqu'à la porte du Temple, sise près le boulevard, en face du Bastillon, en longueur, et les jardins jusqu'à la Vieille-Rue-du-Temple. Henri III, d'Angleterre, étant venu à Paris en 1254, Louis IX lui offrit le choix du Palais ou du Temple pour son logement. Henri préféra le Temple à cause du grand nombre d'appartemens qu'il y avoit. Le monarque anglais y donna un festin au roi de France et à toute sa

cour. Ce repas fut si magnifique, que nos historiens le mettent au-dessus des fêtes les plus célèbres. L'ordre des Templiers, fondé en 1118 à Jérusalem, fut agréé en France, au concile de Troyes, tenu en 1128, et saint Bernard fut chargé de dresser leur règle. Le pape Honoré II approuva cette règle et leur ordonna de porter une longue robe blanche. Le pape Eugène III y ajouta une croix rouge par-dessus. Philippe III, dit le Hardi, en 1279, accorda aux chevaliers du Temple la haute, moyenne et basse justice dans toutes les terres qu'ils possédoient.

Philippe le Bel, qui avoit besoin d'argent, s'entendit avec le pape Clément V pour supprimer l'ordre des Templiers : on s'empara de leurs biens, et la plupart des chevaliers périrent dans les supplices.

Une grosse tour flanquée de quatre tourelles avoit été bâtie par frère Hubert, trésorier des Templiers, qui mourut en 1222. Les rois de France y déposèrent long-temps leurs trésors; on y renferma ensuite les archives du grand-prieur de Malte, ordre qui succéda à celui du Temple.

Louis XVI y fut renfermé avec sa famille le 13 août 1792. Après la mort de ces augustes victimes, elle fut transformée en prison d'État; le général Toussaint Louverture, le commodore Sidney Smith et le général Pichegru y furent long-temps détenus. Elle a été démolie en 1805.

Le grand-prieur de Malte exerçoit une juridiction indépendante dans le vaste enclos du temple; c'étoit l'asile des banqueroutiers, des personnes poursuivies pour dettes et des gens qui ne vouloient pas payer de maîtrises. Le palais du Temple devint l'asile des plaisirs et de la joie, au temps du grand-prieur de

Vendôme; Chaulieu, La Farre et autres beaux esprits du temps y chantoient leurs poésies.

Le corps-de-logis qui est au fond de la cour a été bâti par les ordres de Jacques de Souvré, grand-prieur de France. Le chevalier d'Orléans, son successeur, fit faire de grands changemens en 1721. Le prince de Conti, mort en 1776, ajouta beaucoup aux bâtimens. Le duc d'Angoulême, aujourd'hui monseigneur le Dauphin, a été le dernier grand-prieur du Temple.

Le palais du Temple, devenu propriété nationale, servit de magasin. En 1811 et 1812 on y préparoit un hôtel pour le ministère des cultes; cette destination fut changée. En 1814, on reprit les travaux de cet hôtel, qui a été érigé en couvent sous la direction de mademoiselle de Condé, ancienne abbesse de Remiremont, qui y a réuni les religieuses de son ordre.

L'entrée du palais du Temple est décorée d'un portique d'ordre ionique à colonnes isolées.

La chapelle de ce monastère a été achevée en 1823. La façade présente un portique formé de deux colonnes d'ordre ionique, qui supportent un fronton triangulaire. On a mis sur la plinthe l'inscription suivante : *Venite adoremus* (venez, adorons le Seigneur). L'ordre ionique règne dans l'intérieur de ce petit, mais charmant édifice. L'autel est décoré d'une sainte famille, d'un saint Louis et d'une sainte Clotilde par Lafond. Sur les côtés on a placé l'Annonciation, l'Adoration du Sacré-Cœur, et le portrait de mademoiselle de Condé à l'âge de quinze ans. Par une singularité assez remarquable, l'orgue est placé au-dessus du maître-autel. La chapelle des dames bénédictines de l'Adoration perpétuelle de Saint-Sa-

crement est seulement ouverte les dimanches et fêtes.

On a placé une fontaine de chaque côté de la porte du palais.

Voy. Fontaines et Marchés.

Adoration du Saint-Sacrement (dames bénédictines de l').

Rue Neuve-Sainte-Geneviève, n° 12.

Adoration perpétuelle du Sacré-Cœur de Jésus (dames de la congrégation de l').

Rue de Sèvres, n° 16, à l'Abbaye-aux-Bois.

Anglaises (dames bénédictines).

Rue des Fossés-Saint-Victor, n°⁸ 23 et 25.

Elles furent instituées en 1635 sous le nom de chanoinesses régulières de Saint-Augustin. La maison qu'elles occupent avoit appartenu à Jean-Antoine Baïl, poëte du seizième siècle; il y avoit établi une académie de musique, qui donnoit des concerts que Charles IX et Henri III honoroient de leur présence. Baïl rassembloit également dans sa maison les beaux esprits de son temps, et il a donné par là l'idée de former ces sociétés de savans qu'on peut regarder comme le berceau de l'académie française.

Annonciades (les dames de l').

Rue Saint-Paul, passage Saint-Pierre, n° 9.

Saint-Augustin (les dames chanoinesses hospitalières de l'ordre de).

Elles sont chargées du soin des malades à l'Hôtel-Dieu, à la Pitié, à l'hôpital Saint-Louis et à la Charité.

Augustines de la congrégation de Notre-Dame (les dames).

Rue de Sèvres, à l'Abbaye-aux-Bois.

Bénédictines (les dames).

Rue du Regard, n° 11.

Bernardines de l'ancienne abbaye de Port-Royal (les dames).

Rue Saint-Antoine, n° 173, et rue de l'Arbalète, n° 25.

Leur maison conventuelle est aujourd'hui occupée par l'hospice des Enfans-Trouvés.

Bon-Pasteur ou des Repenties (maison du).

Rue d'Enfer, n° 83.

Calvaire (dames du).

Rue du Petit-Vaugirard.

Carmélites (les dames).

Ces dames ont aujourd'hui trois maisons, et en préparent, dit-on, deux autres.

La 1re, rue Maillet, près l'Observatoire, n° 2.

La 2e, rue d'Enfer, vis-à-vis l'abreuvoir, n° 67.

La 3e, rue de Vaugirard, n° 70, à l'ancien couvent des Carmes-Déchaussés.

L'église des Carmes de la rue de Vaugirard fut construite sur l'emplacement d'un temple de Protestans; Marie de Médicis en posa la première pierre en 1613, l'église fut achevée en 1620, et dédiée à saint Joseph en 1625. Le dôme est peint par Bartholet Flamael, peintre habile et chanoine de Liége: il a représenté l'enlèvement du prophète Élie sur un char de feu, et plus bas, sur une terrasse, Élisée qui tend les bras pour recevoir le manteau que son maître laisse tomber. C'est dans ce couvent que l'on faisoit de l'eau de mélisse, dite des Carmes, et qu'on fabriquoit la peinture blanche dite le blanc des Carmes.

Madame de Soyecourt a racheté l'église et le couvent des Carmes et y a établi une communauté de filles.

Sur l'emplacement d'une partie de l'ancien jardin des Carmes, on a percé la rue d'Assas.

Croix (filles de la).

Place Royale, n° 24.

Croix-de-Saint-André (dames de la).

Rue de Sèvres, n° 2.

Cette communauté a été fondée par les libéralités de la famille royale.

Dominicaines de la Croix (les dames).

Elles ont deux maisons: l'une, rue d'Angoulême, au

Marais, et l'autre rue Montreuil, n° 37, faubourg Saint-Antoine.

Élisabeth (les dames de Sainte-).

Vieille-Rue-du-Temple, n° 126, hôtel d'Hozier.

Ces religieuses sont du tiers-ordre de saint François, et suivent la réforme des Picpus.

Hospitalières de saint Thomas de Villeneuve (les dames).

Elles ont deux maisons; l'une, rue de Sèvres, faubourg Saint-Germain; et l'autre, cul-de-sac des Vignes, rue des Postes, n°ˢ 26 et 28, à l'ancien couvent des orphelines du saint Enfant-Jésus.

Ces religieuses, qui suivent la règle de saint Augustin, tiennent des écoles gratuites pour les jeunes personnes; elles pansent les malades et les soignent; elles font des vœux simples, et en les prononçant on leur met un anneau d'argent au doigt.

Immaculée Conception (dames de l').

Rue d'Anjou-Saint-Honoré.

Ces dames se sont consacrées à offrir de continuelles prières pour la prospérité de la France et de la famille royale.

Maur (dames de Saint-).

Rue Saint-Maur, faubourg Saint-Germain.

Mère de Dieu (dames de la congrégation de la).

Rue Barbette, n°s 2 et 4.

Éducation des filles des membres de la Légion-d'Honneur.

Notre-Dame (filles de la congrégation de).

Place du Parvis-Notre-Dame.

Notre-Dame de Charité, ou *du Refuge Saint-Michel* (les dames de).

Rue Saint-Jacques, n° 193.

Ces religieuses s'occupent de l'éducation des jeunes demoiselles, reçoivent les filles pénitentes et celles qui y sont détenues sur la demande de leurs parens pour y être corrigées.

Notre-Dame de la Miséricorde (les dames de).

Rue Neuve-Saint-Etienne, n° 6.

Elles occupent l'ancienne maison des filles de la congrégation de Notre-Dame.

Notre-Dame (dames de la congrégation de).

Rue de Sèvres, près le boulevard, et rue des Bernardins, n° 11.

Sacré-Cœur (congrégation du).

Rue Picpus.

Ces dames chanoinesses de saint Augustin forment

une grande communauté vouée à l'adoration perpétuelle du Saint-Sacrement.

Sacré-Cœur (dames du).
Rue de Varennes.

Sainte-Marthe (les sœurs de).

Sont chargées de l'instruction des jeunes filles et du soin des malades dans les hôpitaux.

Sœurs de la Retraite.
Rue Gracieuse.

Ursulines (les dames).
Rue Notre-Dame-des-Champs, et rue du Petit-Vaugirard.

Vincent de Paule (les filles de Saint-).

Dites sœurs de la Charité; elles ont leur noviciat et leur maison principale rue du Vieux-Colombier, et rue du Bac, n° 132.

Elles possèdent plusieurs établissemens dans les paroisses de Paris, où elles sont chargées de l'instruction des jeunes personnes, d'aller visiter les malades indigens, de les soigner, de leur porter des remèdes et des alimens. Elles ont aussi soin des malades dans plusieurs hôpitaux.

Visitation (les dames religieuses de la).

Ces dames, instituées par saint François de Sales, en 1616, possèdent aujourd'hui trois maisons : l'une, rue des Postes, n° 10; l'autre, rue du Chemin-Vert; la dernière, rue de Vaugirard, ancien hôtel Montmorency.

CONSERVATOIRE DES ARTS ET MÉTIERS.

Rue Saint-Martin, n° 208, dans l'ancienne abbaye de ce nom.

Cet établissement, fondé en 1795, renferme les modèles des machines, outils et appareils propres à tous les arts industriels et à l'agriculture. Ces modèles, classés systématiquement, sont répartis dans les vastes salles de l'*ancien prieuré* de Saint-Martin. Une bibliothèque, composée exclusivement d'ouvrages relatifs aux sciences et aux arts, fait partie de ce précieux dépôt. Des professeurs y sont attachés; ils enseignent le dessin, la géométrie descriptive, la mécanique, la chimie appliquée aux arts, etc. Les élèves sont admis par le ministre de l'intérieur, sur la présentation des maires. Le Conservatoire est public les dimanches et jeudis depuis dix heures jusqu'à quatre.

COURS-LA-REINE.

Ce cours règne le long de la rive droite de la Seine; il commence à l'angle sud-est des Champs-Elysées, et va jusqu'à la pompe à feu de Chaillot.

La reine Marie de Médicis fit planter ce cours en 1628. Les lettres-patentes du roi fixent l'étendue que cette promenade devoit avoir, environ sept cent cinquante toises de longueur. Quatre rangs d'ormes, espacés de douze en douze pieds, forment trois allées, dont celle du milieu a vingt pas de largeur. Le Cours-la-Reine a été replanté entièrement en 1723. Il y avoit autrefois à chaque bout un portail d'architecture, fermé par des portes de fer en balustres. La mode a fait abandonner le Cours-la-Reine, et

la plupart des petits établissemens qu'on avoit élevés pour la commodité des promeneurs ont disparu.

DIORAMA.

L'établissement qui porte ce nom est situé rue de Sanson, derrière le château d'eau du boulevard Saint-Martin.

Messieurs Daguerre et Bouton, qui en sont les fondateurs, y font voir des tableaux, des monumens, et les sites les plus célèbres. En faisant passer la lumière qui éclaire ces tableaux au travers de milieux de diverses couleurs, les habiles artistes que nous venons de nommer ont obtenu des effets extrêmement piquans. Vous voyez là scène représentée à toutes les époques du jour et modifiée par les états du ciel les plus opposés: une seule toile produit ce qu'il faudroit cent toiles pour exprimer. Depuis sa fondation, le Diorama jouit d'une vogue constante et méritée. Le public n'y est admis que pendant le jour. Les prix des billets sont de deux et trois francs.

EAUX CLARIFIÉES, (Etablissement des).

Quai des Célestins, n° 24.

Ce vaste établissement fournit de l'eau à domicile dans tous les quartiers de Paris. L'eau est transportée dans de vastes tonneaux. Elle ne se distribue qu'aux personnes qui ont des abonnemens. Les filtres épuratoires dont il est fait usage sont en charbon. Les expériences qui furent faites publiquement dans l'origine firent voir que l'eau la plus infecte et la plus noire sortoit au bout de quelques instans aussi pure et aussi

agréable à boire que celle qui sort d'une source. C'est l'eau de la Seine qui seule alimente l'établissement en question. La Seine charrie beaucoup de terres de transport, et, dans son trajet au milieu de Paris, elle dissout une foule d'immondices et de substances qui causent une répugnance générale. L'entreprise des eaux clarifiées devoit réussir à cause de ses qualités salubres, et pour son prix, qui n'est pas plus élevé que celui de l'eau ordinaire, et qui est de deux sous la voie.

Le plus ancien établissement de ce genre fut celui que fonda un nommé Dufaud, lequel se mit, en 1768, à la tête d'une société autorisée par le Parlement pour la clarification et le débit des eaux de la Seine. Le prix de cette eau étoit de deux sous six deniers la voie de trente-six pintes; on payoit six deniers de plus, dans les faubourgs. Le faubourg Saint-Germain étoit seul traité comme la ville proprement dite. Les hommes employés au service extérieur de cet établissement portoient un costume particulier. Leur habillement se composoit d'une veste et d'une culotte bleues, garnies de boutons jaunes : ils portoient sur leurs chapeaux une plaque de cuivre aux armes de la ville et du roi. Enfin ils sonnoient une espèce de cor pour avertir de leur passage.

ECLAIRAGE.

Les rues de Paris ont commencé en 1666 à être éclairées par des lanternes avec des chandelles pendant neuf mois de l'année; on en exceptoit les huit jours de lune. En 1729, on comptoit 5772 de ces lanternes. M. de Sartine, lieutenant-général de police, conçut l'idée de proposer une récompense à celui qui trouve-

roit la meilleure manière d'éclairer Paris, au jugement de l'Académie des sciences, en combinant la clarté et la facilité du service. De là est résulté l'éclairage par le moyen de lanternes à réverbères et à lampes. Ces lanternes, que nous nommons aujourd'hui réverbères, ont éprouvé beaucoup d'améliorations : on doit le plus grand perfectionnement qu'elles aient reçu jusqu'à ce jour à M. Vivien, ferblantier-lampiste. L'éclairage de Paris n'est plus interrompu à aucune époque de l'année, et ce service immense se fait avec environ cinq mille réverbères, armés d'environ quinze à dix-huit mille becs.

ÉCOLES.

École de Droit.

Place du Panthéon, n° 8, et rue Saint-Etienne-des-Grès, n° 1.

On enseigne dans cette école, 1° le *Droit romain*; 2° le *Droit civil français*; 3° la *Procédure et le Droit criminel*; 4° le *Droit commercial*; 5° le *Droit naturel et des gens*; 6° le *Droit positif et administratif*.

L'édifice de cette école a été construit sur les dessins de l'architecte Soufflot. Il se compose d'un vaste amphithéâtre, de salles appropriées à la destination de l'établissement, et de logemens particuliers. La façade principale est prise sur l'angle qui répond au Panthéon, et interrompt la forme rectangulaire. Cette façade est ornée de quatre colonnes ioniques qui soutiennent un fronton triangulaire.

Dans son ensemble, l'École de Droit présente une masse de bâtimens d'un bel effet; mais elle est écrasée par le voisinage du Panthéon, auquel elle nuit de son

côté, en ce qu'elle en est trop rapprochée. Si l'Ecole subsiste, la symétrie de la place exigera qu'elle soit très-circonscrite; ce qui nuit à l'effet de la masse monumentale de l'église.

École de Médecine et Chirurgie.
Rue et place de l'École-de-Médecine, n° 14.

Le bâtiment des écoles de chirurgie, dit École de Médecine, fut élevé sous Louis XV, qui en posa la première pierre en 1774, sur l'emplacement du collége de Bourgogne.

L'ancienne école de chirurgie étoit située rue de la Bûcherie, n° 15, où l'on voit encore les restes d'un portail construit dans le quinzième siècle; les bâtimens furent rebâtis en 1678, et l'amphithéâtre reconstruit en 1744, comme l'attestent les deux inscriptions qui existent encore.

La façade du nouveau monument a trente toises sur la rue des Cordeliers, aujourd'hui appelée rue de l'École-de-Médecine. Elle est décorée d'un péristyle d'ordre ionique à quatre rangs de colonnes, surmonté d'un étage qui contient la bibliothèque et le cabinet d'anatomie.

Au-dessus de la porte d'entrée est un bas-relief de trente-un pieds de longueur, par Berruer; il représente Louis XV accompagné de Minerve et de la Générosité, accordant des grâces et des priviléges à la Chirurgie. Le Génie des arts présente au Roi le plan des écoles; le reste du bas-relief est rempli de malades. La décoration de la cour est répétée aux extrémités de la façade; mais les arcades sont retranchées dans la largeur

de la cour, pour en laisser voir le fond à travers quatre rangs de colonnes.

Cette disposition, qui donne le péristyle pour mettre les élèves à couvert, sert aussi à étendre le coup d'œil de la cour, à laquelle la petitesse de l'emplacement empêchoit de donner une plus grande profondeur.

Le même ordre ionique règne au pourtour de la cour et sert d'imposte à un ordre corinthien qui forme le frontispice de l'amphithéâtre. Le fronton de ce frontispice, dont le sujet est l'union de la théorie et de la pratique, est également sculpté par Berruer; on a placé au-dessous de ce fronton, dans les entre-colonnemens, les portraits en médaillons de cinq chirurgiens célèbres.

L'amphithéâtre, construit à l'imitation du théâtre des anciens, est, on ne peut mieux, disposé; il est peint à fresque par Gibelin. Dans l'aile droite, au rez-de-chaussée, sont des salles pour la visite des malades; un hôpital de six lits pour les maladies chirurgicales extraordinaires que l'on ne traite point dans les hôpitaux; une pharmacie où l'on instruit les élèves sur les remèdes propres à l'exercice de leur art.

Au-dessus de cette aile est le cabinet de l'Ecole; outre différentes pièces d'anatomie comparée, on y remarque une collection d'instrumens de chirurgie anciens et modernes.

La bibliothèque est très-belle; on y trouve une foule de traités curieux sur la médecine et la chirurgie.

École Polytechnique.

Rue de la Montagne-Sainte-Geneviève, n° 55.

Cette école, fondée par un décret de la Conven-

tion nationale, est destinée à former des élèves pour les écoles spéciales des services publics, c'est-à-dire pour l'artillerie, le génie et les ponts-et-chaussées. Le nombre des jeunes gens admis à l'école Polytechnique est de trois cent soixante. Les places vacantes sont données au concours. A cet effet, des examinateurs se rendent tous les ans dans chaque chef-lieu de préfecture et procèdent à l'examen, lequel roule sur l'arithmétique, l'algèbre élémentaire, la géométrie élémentaire, la géométrie analytique, la trigonométrie; on exige aussi que les candidats sachent dessiner d'après la bosse, sachent leur langue et aient complété leurs humanités. Le prix de la pension est de mille francs. Le Roi nomme à vingt-quatre bourses. Il faut deux ou trois ans d'études avant que les élèves soient dirigés, s'ils en sont capables, sur les écoles d'application. Ce temps est employé à l'étude des branches supérieures de l'analyse, à l'étude de la mécanique, de la géométrie descriptive, de la chimie, de la minéralogie, de la topographie, etc.

L'école Polytechnique est gouvernée par un officier qui occupe un rang supérieur dans l'armée. Outre cela, elle est placée sous la surveillance d'un conseil de perfectionnement et d'un conseil d'inspection, auxquels on a joint depuis peu un conseil d'instruction et d'administration.

Soumis à un régime militaire et classés en conséquence, les élèves portent un uniforme qui a varié, qui a été presque dissimulé pendant plusieurs années : aujourd'hui cet uniforme est élégant et offre assez de rapports avec celui de l'artillerie légère.

La fondation de l'école Polytechnique remonte à l'année 1793, mais sa première désignation fut celle

d'*École centrale* de travaux publics. C'est en 1795 qu'elle prit son nom actuel. Un décret de la même année régla ses relations avec les écoles d'application. Ce n'est qu'en 1804 que les élèves furent casernés et soumis à un régime militaire dans l'intérieur de l'école. Les modifications de 1805 eurent pour objet d'étendre la sphère de l'enseignement.

Les hommes les plus illustres dans les sciences ont concouru à la fondation de l'école Polytechnique, et se sont dévoués à l'enseignement que réclamoit son but important. Une jeunesse déjà pourvue d'une assez grande masse de connoissances devoit être excitée dans ses travaux par la voix de maîtres tels que les Monge, les Lagrange, les Fourcroi, etc. En effet, toutes les branches du service qui lui étoient réservées ont été non-seulement bien conduites, mais encore perfectionnées par elle. Les élèves de l'école Polytechnique sont devenus l'orgueil de la patrie et son plus solide appui; ils ont même pu la dédommager de la perte des savans utiles auxquels on devoit l'institution qui les avoit produits, en se montrant à leur tour d'habiles professeurs, en se présentant, en grand nombre, comme les dépositaires et les propagateurs des hautes connoissances des maîtres qui devoient les avoir formés.

École des Mines.

Rue d'Enfer, n° 34.

Sa fondation date du mois de mars 1783. A la tête de cette école est un conseil qui transmet au ministère tout ce qui concerne les mines, salines, carrières et usines. Il a sous sa direction des ingénieurs et des écoles pra-

tiques. La collection de minéralogie de cet établissement est très-intéressante. Le public y est admis les lundis et jeudis.

Ecole des Beaux-Arts.

Sur l'emplacement du couvent des Petits-Augustins de la reine Marguerite, rue de ce nom, n° 16.

Marguerite de France, première femme de Henri IV, voulant accomplir le vœu qu'elle avoit fait de fonder un monastère en action de grâces du danger imminent dont elle avoit été délivrée lorsqu'elle étoit assiégée dans le château d'Ussan en Auvergne, se détermina à fonder un couvent d'Augustins-déchaussés. Elle écrivit au P. Mathieu, vicaire-général des Augustins-déchaussés, qui se trouvoit alors à Avignon, de se rendre incessamment à Paris avec quelques-uns de ses religieux. Elle leur accorda des grâces, de l'argent, et surtout de grandes promesses, qu'elle ne tint pas.

Par le contrat du 26 septembre 1609, il fut stipulé que les frères, en se levant d'heure en heure, et deux à deux, chanteroient continuellement jour et nuit, dans la chapelle dite des louanges, des hymnes, des cantiques, sur les airs qui seroient composés par ordre de ladite princesse.

Ces religieux, qui n'aimoient pas la musique, s'obstinèrent à ne vouloir que psalmodier; aussi la reine les chassa, et mit à leur place des Augustins-chaussés.

Le terrain occupé par ces religieux l'avoit été précédemment par les frères de la Charité, ainsi qu'une

partie du petit pré aux Clercs; il contenoit six arpens, et formoit cet espace compris entre le quai Malaquais, les rues des Saints-Pères, Jacob, et des Petits-Augustins. La reine avoit d'abord destiné ce terrain pour faire les jardins de son hôtel, situé rue de Seine.

L'église bâtie par la reine Marguerite présentoit une voûte en coupe qui parut d'un goût d'architecture tout nouveau. Cette église étoit sous le vocable de la Sainte-Trinité, et se nommoit le couvent de Jacob. La voûte fut décoré d'ornemens et de peintures par les plus célèbres artistes du temps. Cependant, la communauté venant à s'augmenter, on fit bâtir, sous l'invocation de saint Nicolas de Tolentin, une nouvelle église, dont la reine Anne d'Autriche posa la première pierre.

Dans une niche cintrée, au milieu du rétable du maître-autel, on remarquoit un groupe de terre cuite blanchie, composé de trois figures d'une grande beauté. Il représentoit un agonisant soutenu par un ange qui lui montroit le ciel, et auprès étoit saint Nicolas de Tolentin. La tête de l'agonisant, étonnante par son expression vive et touchante, faisoit l'admiration des amateurs. Ce groupe et les autres statues étoient dus à Biardeau, sculpteur renommé.

Ce couvent possédoit les plus beaux livres de chants qui fussent dans Paris; ils avoient été écrits, notés et peints par Antoine Trochereau, religieux de ce couvent. Parmi les personnes inhumées dans cette église, on compte François Porbus, peintre célèbre, mort en 1622; Nicolas Mignard, également peintre, et frère de Pierre Mignard.

Le père André le Boulanger, plus connu sous le

nom de petit père André, étoit de cette maison.

Lors de la suppression des couvens et de plusieurs églises, la commission des monumens arrêta, en 1791, que le couvent des Petits-Augustins serviroit de dépôt aux différens objets d'arts qu'on en avoit enlevés. Le gouvernement ayant fait placer ces monumens d'une manière convenable, érigea ensuite ce dépôt en musée des monumens français, qui fut ouvert le 1er septembre 1795. Une ordonnance de Louis XVIII a détruit ce précieux dépôt. Sur son emplacement on vient de construire une école des beaux-arts. Cette école comprend l'enseignement de toutes les parties qui entrent dans la peinture, la sculpture et l'architecture; elle remplace les anciennes académies de peinture et de sculpture fondées par Louis XIV. L'enseignement est gratuit à l'école des Beaux-Arts. Tous les ans les élèves concourent.

Les pièces du concours sont exposées au public et jugées par la section des Beaux-Arts de l'Institut. L'élève qui remporte un grand prix devient pensionnaire du Roi à Rome pendant trois ans.

L'École des Beaux-Arts n'est point encore achevée; l'ensemble de ses bâtimens présente une masse confuse d'anciennes masures et de constructions récentes. On y voit encore quelques précieux débris d'architecture, sauvés lors de la destruction de nos monumens religieux. La description complète de cet établissement ne pourra être faite qu'à l'époque où il sera terminé.

École de Natation.

On donne spécialement ce nom à l'établissement du

quai d'Orçay. Un rectangle de bateaux surmontés de bâtimens d'un étage et divisés en petites loges, circonscrit une portion de la Seine. C'est là que l'on se livre à l'exercice de la natation, et qu'on en reçoit, au besoin, des leçons. Le prix de la leçon est de trois francs; celui d'une séance, y compris le linge et les vêtemens dont la décence réclame l'usage, est de un franc à un franc vingt-cinq centimes. Les mesures les plus propres à garantir la sécurité des nageurs ont été l'objet de la sollicitude des entrepreneurs. Des filets isolent l'école, et des nageurs éprouvés inspectent continuellement les mouvemens des nageurs.

Une autre école, et qui subsiste encore à la partie méridionale de l'île Saint-Louis, est la première en date. Fondée en 1785 par M. Turpin, en 1786 le prévôt et les échevins de Paris la prirent sous leur protection. Les prix de cette école sont plus modérés qu'à l'école du quai d'Orçay; mais celle-ci est plus commode, plus vaste, et dans une position plus agréable.

École d'Accouchement.

A l'hospice d'accouchement, rue de la Bourbe.

Voy. HOPITAUX.

École d'Application du corps royal d'état-major.

Rue de Varennes, n° 26.

École royale d'Application du corps des ingénieurs-géographes.

Rue de l'Université, n° 61.

École royale et spéciale de Chant.

Rue de Vaugirard, n° 69.

Cette école est dirigée par M. Choron. Les élèves viennent d'être appliqués au service de l'église de la Sorbonne.

École gratuite de Dessin et de Mathématiques.

Rue de l'Ecole-de-Médecine, n° 5.

Cette école est particulièrement destinée à l'instruction des artisans français.

École royale spéciale et gratuit de Dessin pour les jeunes demoiselles.

Rue de Touraine-Saint-Germain, n° 7.

École spéciale des Langues orientales vivantes.

A la Bibliothèque du Roi.

Six professeurs y enseignent le persan, l'arabe littéral, l'arabe vulgaire, le grec moderne, le turc et l'arménien.

Voy. Bibliothèque du Roi.

École de Pharmacie.

Rue de l'Arbalète, n° 13.

Huit professeurs sont attachés à cet établissement. Son jardin botanique fut établi par Nicolas Houël, selon la méthode de Tournefort, et sur le modèle de celui de Padoue.

Voy. Jardin et Maison des Apothicaires.

École royale des Ponts et Chaussées.

Rue Culture-Sainte-Catherine, n° 27.

Elle se compose de quatre-vingts élèves, choisis parmi les élèves de l'École Polytechnique.

École des Naturalistes voyageurs.

Au Muséum d'histoire naturelle.

École pour la taille des arbres fruitiers.

Rue d'Enfer, n° 46.

ÉCURIES DU ROI.

Rue Saint-Thomas-du-Louvre, n° 12.

Elles sont situées place du Carrousel et rue Saint-Thomas-du-Louvre. Elles comprennent les bâtimens de l'ancien hôtel de Longueville, et les écuries dites du duc de Chartres, construites par M. Poyet. Cette dernière partie a seule le style et l'apparence convenables. L'hôtel de Longueville avoit été concédé à la Ferme des tabacs, en 1749. C'étoit dans l'origine l'hôtel de la Vieuville, puis l'hôtel de Luynes et de Chevreuse. Il fut alors un des rendez-vous des chefs de la Fronde. Il appartint encore au duc d'Epernon, avant de devenir la propriété du duc de Longueville. Les cardinaux de Janson et de Polignac l'occupèrent successivement. Ce qui subsiste des bâtimens doit être bientôt démoli. C'étoit une demeure très-vaste, très-mal distribuée, et dans le goût des constructions du commencement du dix-septième siècle.

ÉLYSÉE-BOURBON.

Ruè du Faubourg-Saint-Honoré, n° 59.

Ce magnifique hôtel, que le comte d'Evreux fit élever, en 1718, sur les dessins de l'architecte Molet, est un des plus beaux de la capitale. La marquise de Pompadour en fit l'acquisition et l'occupa jusqu'à sa mort; il devint ensuite la propriété du marquis de Marigny, qui le céda à Louis XV. Ce souverain le destinoit à en faire l'hôtel des ambassadeurs extraordinaires. Il servit au garde-meuble de la couronne, jusqu'à ce que l'hôtel qu'on lui destinoit dans une des colonnades de la place Louis XV fût achevé. Ce bâtiment devint, en 1773, la propriété du financier Beaujon, qui y fit des embellissemens et des dépenses considérables. L'architecte Boullée fut chargé des travaux. Après la mort de Beaujon, la duchesse de Bourbon l'habita jusqu'en 1790.

L'Elysée devint alors une propriété nationale, et fut loué par différens entrepreneurs, qui y établirent tour à tour des fêtes champêtres, des danses, des jeux de différentes espèces, et particulièrement celui de la roulette. Le prince Murat en fit l'acquisition en 1803; et lorsqu'en 1808, il partit pour Naples, il le céda à l'empereur Napoléon, qui vint souvent y résider. Il fut alors appelé Elysée-Napoléon. En 1814 et 1815, l'empereur Alexandre l'occupa. Le duc de Berry vint l'habiter, et à la mort de ce prince il fut abandonné. Il est aujourd'hui possédé par monseigneur le duc de Bordeaux.

On remarquera que la marquise de Pompadour ayant pris quelques toises de terrain sur les Champs-

Elysées, on reprit ce terrain en 1795. Murat, à son tour, s'en empara de nouveau. Napoléon fit entourer le mur d'une barrière de bois. En 1817, un architecte nommé Labure, sous prétexte de donner de la vue à l'hôtel, fit abîmer les Champs-Elysées. Il paroît que ce *massacreur d'arbres* (1) ignoroit qu'en architecture il est reconnu qu'il vaut mieux renverser dix bâtimens que de détruire un arbre. En six semaines on élève une maison, et il faut cinquante ans pour faire un arbre.

EMBELLISSEMENS DE PARIS ET AMÉLIORATIONS FAITES OU A FAIRE.

Je donne une description succinte de tous les travaux commencés à Paris. On achève enfin les barrières de la capitale bâties par Ledoux (voy. *Barrières*); la restauration du théâtre Favart est terminée; les constructions de la nouvelle rue et du passage qui s'élève sur les bâtimens et le jardin de l'ancien hôtel des Finances, rue des Petits-Champs; le séminaire de Saint-Sulpice, presque entièrement terminé; l'école des Beaux-Arts, bâtie dans le jardin de l'ancien musée des Monumens-Français; la destruction de l'hôtel et du jardin du cardinal Fesch, rue de la Chaussée-d'Antin, au coin de la rue Saint-Lazare, sur lesquels on élève des habitations particulières; la restauration de l'église de l'Abbaye-Saint-Germain, à laquelle on a ajouté une élégante chapelle dédiée à la Vierge; l'église de la Sorbonne réparée (voy. *Églises*); celle de Saint-Séverin qu'on embellit, ainsi que celle de Saint-

(1) Surnom que lui avoient donné les architectes ses confrères.

Nicolas-du-Chardonnet; une nouvelle église que l'on bâtit à la jonction de la rue Saint-Lazare à celle des Martyrs; la nouvelle église de Notre-Dame-de-Bonne-Nouvelle; celle que l'on va construire au haut de la rue Hauteville, au-delà de la rue des Messageries; et enfin une autre dédiée à Saint-Pierre, et située rue Saint-Dominique, au Gros-Caillou.

Au milieu de ces travaux, que l'on poursuit avec une activité remarquable, on éprouve le regret de voir que ceux de l'hôtel des relations extérieures, quai d'Orçay, soient restés interrompus; ils n'offroient que le spectacle hideux d'une charpente à demi détruite par les pluies. Suivant l'usage, il falloit un accident pour la faire supprimer; il arriva. Le concierge, faisant sa ronde, mit le pied sur une planche pourrie, tomba, et mourut dans sa chute. Cet événement nécessita d'enlever cette ignoble charpente.

On se demande pourquoi ce beau projet de feu Bonnard n'est pas mis à exécution, et l'on regrette que l'interruption de ce travail nuise à l'ensemble d'un des plus beaux quartiers de Paris.

D'un autre côté de la ville, quai Saint-Bernard, on voit la halle aux Vins qui se perfectionne journellement; après les greniers de réserve, sur l'emplacement de la maison de Beaumarchais, on termine un entrepôt de sels; et tandis que l'on s'occupe du nivellement de la place de la Bastille, l'énorme baraque en bois qui couvre le monstrueux éléphant dont on doit décorer la fontaine, sert de point de vue assez triste à tous ceux qui parcourent ce terrain, que rien ne limite ni ne régularise encore. Coulera-t-on ou ne coulera-t-on pas le modèle de l'éléphant en bronze? c'est ce qu'on ignore. Ce monument fera-t-il un bon

effet? c'est ce qu'on ne peut deviner. On remarque sur la place de la Minerve, à Rome, un éléphant de médiocre grandeur, placé sur un piédestal. Ce monument n'est ni beau ni laid, il est seulement singulier. La dimension colossale de celui qu'on prépare à Paris lui donneroit surtout un air d'originalité. Le seul vœu à former au sujet de cette nouvelle fontaine, c'est qu'elle *jette de l'eau*.

Quel que soit le monument que l'on élève sur la place de l'ancien Opéra, près de la Bibliothèque du Roi, j'exprimerai le désir qu'on se réserve la faculté d'y planter des arbres, et de donner à ce quartier une espèce de place à l'imitation de celles que les Anglais appellent *square*, dont on doit aisément sentir le besoin impérieux. Enfin, on apprendra avec plaisir que la ville de Paris a destiné une somme considérable pour restaurer les prisons et faire coïncider leur intérieur avec l'amélioration du régime que commandent depuis long-temps l'humanité et la prudence.

En jetant un coup d'œil général sur tous les édifices publics ou particuliers qui s'élèvent dans Paris, on doit convenir que le goût des architectes est simple, et parfois assez pur. L'art de la construction est aussi étudié avec soin, et si quelquefois on a l'occasion de remarquer que les édifices manquent de solidité, il faut bien moins s'en prendre à l'inexpérience des entrepreneurs qu'à l'avidité des spéculateurs qui commandent les travaux. Aussi n'étaie-t-on que des maisons particulières, tandis qu'on peut observer avec plaisir la solidité et la précision avec lesquelles les abattoirs, les marchés, les séminaires, les églises, la Bourse, les nouvelles portions du Louvre, sont construites.

Une des spéculations qui réussissent le mieux en ce moment est la construction des passages. Ce sont des promenades d'hiver assez agréables pour les piétons, et favorables au commerce; mais ces lieux doivent être fort malsains pour ceux qui les habitent pendant les mois de l'année où les chaleurs se font sentir. La difficulté d'y renouveler l'air, jointe à la quantité de lumières indispensables dans les boutiques qui reçoivent peu de jour, font de ces lieux, après quelques années d'usage, des gouffres où l'on ne peut respirer. Le passage Feydeau, qui, dans l'origine, sembloit un lieu de délices à cause de son élégance et de la nouveauté de l'invention, peut donner une idée de ce que deviendront un jour tous ces passages si brillans que nous avons vu construire. Outre ceux des Panoramas et Delorme, qui sont déjà anciens, ceux de l'Opéra, assez fréquentés, et celui de la rue d'Artois, tant soit peu solitaire, on a terminé le passage Véro-Dodat, qui est fort beau; et le plus vaste et le plus élégant de tous, c'est celui qui conduit de la rue Vivienne à la rue Neuve-des-Petits-Champs, près de la maison du restaurateur Grignon. Enfin, les habitans du faubourg Saint-Germain, ne voulant pas rester spectateurs oisifs de tant de travaux, ont élargi et décoré l'entrée du passage de la cour du Commerce, vers la rue Saint-André-des-Arcs. Ils en ont pratiqué un autre fort étroit et fort mesquin, il est vrai, mais qui conduit cependant plus agréablement encore de la rue de Seine à la rue Mazarine, que l'obscur couloir de l'ancien jeu de paume. On prétend que les spéculateurs qui bâtissent sur le terrain de l'hôtel de La Rochefoucauld vont faire régner un passage entre la rue de Seine et celle des Petits-Augustins, et par ce moyen multiplier les

communications transversales dans ce quartier jadis si calme.

En général, les travaux qui se font à Paris sont plutôt destinés à favoriser le commerce qu'à rendre la ville agréable et salubre. C'est dans les saisons rigoureuses de l'année, en hiver et en été, que l'on est le plus à portée de sentir les inconvéniens d'une grande capitale. A Paris, dans les mois humides de l'année, la malpropreté des rues révolte tous les habitans. On suppose que l'autorité sera plus soigneuse en 1826, et on lui sait déjà gré de la facilité avec laquelle elle accorde des permissions pour établir des trottoirs le long des maisons. Presque tous les quartiers neufs en sont garnis; et on vient d'en construire dans les rues du Coq et de Grammont. A défaut de granit, on emploie pour ces constructions la lave de Volvic, matière dure et poreuse qui ne happe pas la boue et ne devient pas glissante. Les trottoirs ne pourroient être trop multipliés, et l'on doit redoubler de vigilance pour entretenir la propreté de la ville à mesure qu'elle s'accroît.

Pendant l'hiver, on se ressent dans les rues de Paris de la disette d'eau. Les ruisseaux exhalent souvent une mauvaise odeur ; et les habitans, lorsqu'ils balayent, ne font qu'étendre la boue sur le pavé faute de ruisseaux assez liquides pour en faciliter l'enlèvement complet. Ceci est un inconvénient grave, mais auquel il seroit peut-être difficile de remédier. Cependant, s'il faut en croire les merveilles produites par la perfection toujours croissante des machines à vapeur, on pourroit peut-être, par leur secours, obtenir une distribution plus égale et surtout plus abondante d'eau dans la grande ville. On prétend même qu'un

habile mécanicien français, dont les talens n'ont point été appréciés à Paris, et qui dans ce moment est chargé à Londres de mettre fin à l'une des entreprises les plus audacieuses qu'on ait encore tentées jusqu'à nos jours, le chemin sous la Tamise, avoit proposé de porter de l'eau dans toutes les fontaines publiques et particulières de Paris, en telle quantité qu'on le désireroit, se chargeant de tous les frais, et demandant seulement de *vendre l'eau* à son profit : ses offres ont été rejetées.

Quoiqu'il soit assez difficile de porter un jugement définitif sur un marché dont on ne connoît pas toutes les clauses, cependant il est aisé de voir que si celui-ci ne rapportoit rien *en argent* à l'administration de Paris, il étoit avantageux à tous ceux des habitans de la ville disposés à acheter l'eau aussi cher qu'il eût été convenable au spéculateur de la vendre. Deux considérations seulement ont donc pu amener l'autorité à faire rejeter les offres du mécanicien français : ou la crainte de faire tort à une classe laborieuse qui vend l'eau de la Seine dans les différens quartiers de Paris, ou la mauvaise humeur que faisoit naître l'idée d'accorder un droit sans en percevoir un en retour. Quant au premier cas, il est sujet à des discussions, d'autant mieux qu'il auroit amené sans doute la résiliation forcée de beaucoup de baux; pour le second, il est frivole; car si un entrepreneur fait un établissement utile aux citoyens, du moment que la ville n'a rien à payer, il est évident qu'elle gagne.

Pourra-t'on jamais croire que les 19, 20 et 21 juillet de l'année 1825, les fastueuses fontaines du boulevard Saint-Martin, des places de l'Ecole, du Châtelet, de l'Ecole de Médecine, du marché Saint-

Germain, que j'ai toutes visitées, ne jetoient pas une goutte d'eau. Quelques humbles bornes-fontaines fournissent leur petit filet, précisément comme les petits commis d'une administration font journellement la besogne des gros. Cependant, quels jours les grandes fontaines doivent-elles donner de l'eau, si ce n'est dans la saison où le thermomètre monte à vingt-huit degrés ? Tous ceux qui ne pouvoient s'empêcher de comparer le faste de ces fontaines avec leur inutilité, regardoient si quelque étranger n'étoit pas là pour consigner une telle fanfaronnade.

Il est indispensable que la ville de Paris remédie à une pénurie d'eau que le luxe architectural de nos fontaines rend tout-à-fait ridicule. Ces monumens, avant tout, doivent être utiles, et ce n'est que quand cette condition est remplie que l'on peut alors chercher les moyens de les rendre beaux. La salubrité de la ville, les chaleurs de l'été et les cas d'incendie rendent cette amélioration absolument nécessaire.

Les travaux du canal de l'Ourcq se poursuivent. Le bassin qui lui sert d'embouchure à la Seine, près le pont du Jardin du Roi, est terminé, et les écluses et les constructions souterraines sur toute la longueur du canal sont fort avancées.

Depuis bien des années on parle d'abattre tout le massif de masures hideuses percé par des ruelles sales et malsaines, telles que les rues de la Truanderie et autres adjacentes; cependant ce projet reste toujours sans exécution. Le marché central Saint-Eustache est d'un abord difficile pour les voitures des pourvoyeurs qui y arrivent en foule par la rue Saint-Denis; et dans ce quartier l'activité de la population et le resserrement des rues rendent toutes les précautions de la police

inutiles pour y maintenir la propreté. Les maisons de cette portion de Paris ne doivent pas être fort chères; il y va de l'honneur de la capitale de les acheter pour les abattre, afin de livrer les terrains à des spéculateurs, sous la condition de faire des rues larges et des maisons raisonnablement hautes.

Sans faire de comparaison avec la ville de Londres, il est aisé de s'apercevoir qu'il n'y a point assez de places publiques plantées d'arbres à Paris. Il paroît cependant que cette observation si juste a fait peu d'impression sur les conseillers de l'autorité administrative; car, loin de satisfaire à ce besoin généralement senti, on laisse détruire tous les grands jardins. Celui de La Rochefoucauld, rue de Seine, quoiqu'en fort mauvais ordre, donnoit une apparence d'ombrage aux gens âgés et aux enfans du quartier; il n'existe plus : dorénavant il faudra aller jusqu'au Luxembourg pour trouver de la verdure, ou sur les quais pour prendre l'air. Tivoli, dans un autre quartier, entretenoit la fraîcheur par le nombre des arbres qui s'y trouvent, offroit aux Parisiens retenus dans l'intérieur de la ville par leurs occupations ou par la modicité de leur fortune, un but de promenade à leur portée; on détruit ce jardin. Pourquoi la ville de Paris ne l'a-t-elle pas acheté pour son compte, eût-elle dû le louer à des entrepreneurs, si elle ne se regarde pas comme assez riche pour en donner l'entrée publique à ses habitans? Il faut des places publiques, des jardins et des promenades distribuées dans tout Paris. Cela devient tous les jours plus nécessaire pour la salubrité de la ville, pour la santé, la sûreté des vieillards et des enfans, et pour les cas d'incendie. Dans ces places, il seroit à désirer qu'on établît des fontaines, mais des fontai-

nes où il y eût de l'eau. Cette eau, en s'échappant, contribueroit ordinairement à maintenir la propreté dans les rues environnantes; pendant l'été, elle donneroit du soulagement à ceux qui viendroient se reposer auprès; et enfin elle seroit d'un grand secours pour le feu.

En général, l'administration qui veille aux travaux de Paris est occupée trop exclusivement des entreprises qui, utiles aux particuliers riches, lui assurent à elle-même un accroissement de revenus. On n'a pas besoin de plaider la cause de l'industrie ni du commerce, l'intérêt et l'habileté les garantissent successivement; mais on parle pour cette immense population de Paris qui, pauvre et patiente, comme tous ceux qui sont sans ambition et sans espoir, n'a pas même l'idée de se plaindre, et souffrira presque sans s'en douter. Ne faudroit-il pas qu'on s'occupât un peu plus de ceux qui se résignent à vivre au milieu des quartiers sales et étroits, comme d'autres pensent qu'ils sont nés pour faire des dettes et jouir de toutes les aisances de la vie. Il faudroit que dans chaque quartier il y eût une promenade, loin de la voie publique, où l'on pût, pendant les heures de travail, se soulager des inquiétudes que donnent un vieux père ou des petits enfans, et où l'on trouvât dans les jours de repos un lieu ombragé d'arbres et décoré avec quelque élégance. Pour le corps comme pour l'esprit, il est bon de prendre des distractions; elles entretiennent la force et la santé, et si l'institution du dimanche est indispensable pour suspendre les fatigues de l'homme, elle n'est pas moins favorable au relâchement salutaire de l'esprit. Il faut que les classes forcément laborieuses aient un jour de la semaine où elles

oublient complétement le besoin et le gain; et depuis les églises jusqu'aux récréations les plus ordinaires, il est du devoir de l'autorité de présenter au peuple des lieux où il puisse satisfaire aux besoins de l'âme et de l'imagination, comme elle doit veiller à la sûreté des individus.

Par exemple, sur la place du nouveau quartier de l'*Europe*, dans lequel l'emplacement de Tivoli est compris, on voit bien un lieu désigné pour ériger une église, et une place centrale où viendront aboutir toutes les nouvelles rues; mais rien n'indique qu'on y veuille établir des promenades, ou même de ces petites places plantées d'arbres qui devroient être distribuées dans tout Paris. La ville ne pourroit-elle pas faire l'achat d'une portion de terrain, en le cédant après, sous la condition de réserver une place de cette nature. Ce sacrifice seroit sage, car, bien que l'on se dispose à ouvrir un nouveau boulevard depuis l'église de la Madeleine jusqu'à la barrière de Monceau, cependant cette dernière promenade(1), tant par sa position que par sa qualité de route, ne peut remplir le but que je rechercherois, si j'étois habitant de l'intérieur du quartier de *l'Europe*.

A cela près, le plan de cette nouvelle portion de la ville est heureusement disposé : c'est un carré enfermé au nord par le boulevard extérieur, au midi par les rues de la Pépinière et de Saint-Lazare, à l'ouest par le boulevard projeté, et à l'est par la rue de Clichy. Au centre doit être une place circulaire et deux grandes rues diagonales; l'une allant de la barrière de Clichy jusqu'à l'avenue de Marigny, l'autre descen-

(1) Le jardin de Monceau vient d'être vendu pour former un nouveau quartier.

dant de la barrière de Monceau jusqu'à la rue de la Chaussée d'Antin, doivent diviser symétriquement ce grand espace. Ces rues porteront les noms et indiqueront la direction des principales villes de l'*Europe*, ce qui fait désigner jusqu'à présent ce quartier par le nom de cette partie de la terre.

Il est donc nécessaire de planter un quinconce d'arbres dans le quartier de l'*Europe*; en voici la raison : c'est que les entrepreneurs qui ont l'idée de soustraire les gens aisés à l'ennui des rues étroites et étouffées de Paris, font de fort bonnes spéculations.

On construit un quartier formé sur l'emplacement du jardin Beaujon. Deux rues courbes sont dessinées de manière à ménager une distribution du terrain propre à bâtir des habitations avec des jardins. Cette *demi-campagne* est évidemment préparée pour ceux qui, par la nature de leurs occupations, ne pouvant pas s'éloigner de Paris, se trouveront cependant hors du tracas de la ville.

Une entreprise d'une nature analogue, mais plus importante encore, est la fondation de *Sablonville*. Cette *ville* nouvelle, comprise entre les vieille et nouvelle routes de Neuilly et la route de la Révolte, qui mène de la barrière de l'Étoile à celle du Roule, est divisée par deux grandes rues diagonales ; l'une mène de la nouvelle route aux Thermes, et sert de base à toutes les spéculations, par le passage des rouliers, auxquels elle épargne un quart d'heure de marche.

Une église, placée au centre de la ville ; et un marché déjà construit vers l'embranchement de la route en face du bois de Boulogne, ainsi qu'un bon nombre de maisons particulières, ont déjà donné à cette opération une grande consistance. Nul doute que le besoin

d'air pur et la proximité d'une belle promenade n'engagent les Parisiens aisés à passer l'été dans ce lieu, duquel on peut rentrer en ville en moins d'une demi-heure. (*Article communiqué.*)

ENTREPOT.

Voy. Vins (entrepôt des).

FONTAINES.

Alexandre, ou *de la Brosse*, ou *de Saint-Victor* (fontaine d').

Elle prend son nom d'une tour construite rue Saint-Victor, au coin de la rue de Seine, vis-à-vis l'hospice de la Pitié, et qu'on nomme la Tour d'Alexandre. C'est un réservoir d'eau d'Arcueil. La décoration consiste en une urne soutenue par deux dauphins et posée sur un piédestal dans le milieu duquel est un masque de bronze; deux Sirènes accompagnent cette urne, qui étoit anciennement surmontée des armes de la ville; un attique orné d'un fronton brisé, autrefois décoré des armes de France, forme le couronnement. On y lisoit ces deux vers latins de Santeul, qui faisoient allusion à la bibliothèque de Saint-Victor, laquelle en étoit proche.

Quæ sacros doctrinæ aperit domus intima fontes,
Civibus exterior dividit urbis aquas.

C'est-à-dire :

« La même maison qui ouvre dans son intérieur, pour l'usage des citoyens, les sources sacrées de la science, leur distribue en dehors les eaux de la ville. »

Amour, ou *de la Butte Saint-Roch* (fontaine d').

Au coin de la rue des Moineaux et de celle des Moulins.

Elle fournit de l'eau de la pompe à feu de Chaillot.

Anne, ou *de Saint-Roch* (fontaine *Sainte-*).

Cour de la Sainte-Chapelle, entre les n°ˢ 11 et 13, au coin de la rue Sainte-Anne.

C'est une simple borne sous la forme d'un cylindre : elle fut construite en 1605 sous la prévôté de François Miron, et reçoit ses eaux de la pompe Notre-Dame.

Antin (fontaine d').

Carrefour de Gaillon, entre les rues du Port-Mahon et de la Michodière.

Elle a été construite en 1712, entre les deux égoûts de la rue Neuve-Saint-Augustin et de la rue Gaillon. Cette fontaine est appuyée contre l'hôtel qui a successivement porté les noms de *Travers*, de *Chamillard*, d'*Antin* et de *Richelieu*. Elle est décorée de deux colonnes d'ordre dorique, dont l'attique est chargé de sculpture ; elle porte l'inscription suivante :

Rex loquitur, cadit è saxo fons, omen amemus :
Instar aquæ, ô cives! omnia sponte fluent.

C'est-à-dire :

« A la voix du prince, une fontaine s'échappe du sein de cette pierre ; » présage heureux ! comme cette eau, tous les biens désormais, ô ci- » toyens ! vont d'eux-mêmes couler pour vous. »

La pompe de Chaillot et celle de Notre-Dame fournissent les eaux de la fontaine d'Antin.

Antoine, ou *de la petite Halle* (fontaine *Saint-*).

Rue du Faubourg-Saint-Antoine, au coin de la rue de Montreuil.

Cette fontaine, située près d'une halle ou petite boucherie, anciennement dépendante de l'abbaye Saint-Antoine qui est en face, se compose d'un bâtiment carré, dont trois faces seulement sont à découvert. La quatrième façade est masquée par un corps-de-garde. Elle présente la forme d'un piédestal. Au milieu de la façade principale est une niche placée entre deux pilastres simples, lesquels supportent un fronton. Dans l'intérieur de la niche est une table réservée pour une inscription. Un mascaron, placé à la base, verse de l'eau de Seine.

Avoye (fontaine *Sainte-*).

Rue du même nom, n^{os} 40 et 42.

Elle est alimentée par la pompe Notre-Dame. On y lit ces deux vers :

Civis aquam petat his de fontibus, illa benigno
De patrum patriæ munere, jussa venit. 1687.

C'est-à-dire :

« Que le citoyen vienne prendre l'eau à cette fontaine ; c'est un pré-
» sent généreux que lui font les pères de la patrie. »

On l'a rimée de la manière suivante :

Qu'on ne trouve jamais cette source tarie.
Obéissez, Nymphes, exactement :
Votre gloire par là ne sera point flétrie ;
Ceux qui vous font un tel commandement
Sont les pères de la patrie.

La construction de cette fontaine date de 1687. Elle est adossée à une maison de médiocre apparence. Elle présente un avant-corps formant une partie de cercle. Le bâtiment est divisé en deux étages : le premier est orné de refends ; au milieu est une niche, dont le cintre est occupé par une conque marine ; des stalactites en tapissent le reste. L'étage supérieur est orné de deux pilastres, entre lesquels sont placés deux dauphins qui soutiennent une espèce d'écusson. Au-dessus est une table surmontée d'un autre écusson. L'édifice est couronné par un fronton demi-circulaire.

Basfroid (fontaine de).

A l'angle de la rue de Basfroid et de la rue de Charonne, entre les n°⁸ 63 et 65.

Construite en 1671, elle forme un avant-corps orné de refends, au milieu duquel est une niche dont une large conque marine remplit le cintre. Au-dessous est une table destinée à une inscription. Un mascaron, placé à la base, verse dans une cuvette l'eau, qui arrive à cette fontaine de la pompe à feu de Chaillot. L'édifice est couronné d'un fronton où sont sculptés les attributs de la navigation. Le tout est surchargé d'une calotte, au milieu de laquelle on a pratiqué une lucarne.

Beaux-Arts (fontaines du palais des).

Quai de Conti, n° 23.

Deux fontaines absolument semblables coupent des deux côtés les degrés qui conduisent au péristyle

11

du palais des Beaux-Arts. Ce n'est qu'un accessoire dans la décoration de la façade. Chacune se compose de deux lions égyptiens, sur le modèle de ceux que l'on voit à la fontaine de Moïse, place des Thermes, à Rome. Ces lions, en regard, versent de l'eau dans une vasque en quart de cercle. Ils ont deux mètres de long, et sont de fonte de fer. Ils ont été coulés à la fonderie de Creuzot, près Autun, et ont été exécutés en 1809 sur les dessins de M. Vaudoyer, architecte.

Ces fontaines sont alimentées par la pompe à feu du Gros-Caillou.

Beauveau, ou *Lenoir* (fontaine du marché).

Très-simple dans sa construction, ses eaux, qui viennent de la pompe à feu de Chaillot, tombent dans une cuvette formant un cône tronqué, et entretiennent la fraîcheur d'un gros peuplier qui s'élève auprès. C'est, je pense, le seul arbre de la liberté qui n'ait pas été arraché.

Benoît, ou du *collége de France* (fontaine de *Saint-*).

Place Cambrai.

Elle est placée dans un des pavillons du collége de France. La construction en est très-simple : elle présente un avant-corps qui se détache sur des refends, en forme de tombeau. Au milieu de cet édifice est une rosace, du centre de laquelle l'eau tombe dans une cuvette placée à sa base. Cette fontaine étoit située autrefois à l'entrée de la place Cambrai, vis-à-vis l'église Saint-Benoît, dont elle porta le nom. Elle avoit été construite en 1624; comme elle embarrassoit là

voie publique, on la transféra dans le lieu où on la voit aujourd'hui. Elle est alimentée par la pompe du Gros-Caillou et la pompe Notre-Dame.

Bernard (fontaine Saint-).
Rue des Fossés-Saint-Bernard.

C'est un pavillon isolé, entre les numéros 32 et 47. Alimentée par les eaux d'Arcueil.

Birague, ou de Sainte-Catherine (fontaine de).
Rue Saint-Antoine, vis-à-vis le collége Charlemagne.

La petite place sur laquelle ce monument a été élevé étoit autrefois le cimetière des Anglais. Le cardinal Réné de Birague, chancelier de France, né à Milan, et mort à Paris en 1583, ayant fait construire, de 1577 à 1579, la fontaine qui est au milieu de cette place, la fontaine et la place prirent le nom de Birague. La fontaine a été restaurée en 1627, reconstruite en 1707, et réparée en 1822. Sa forme est celle d'une tour pentagone. Cette fontaine présente une masse isolée, dont chaque pan est partagé et décoré de la même manière, c'est-à-dire d'une arcade sans profondeur, formant une niche, et surmontée d'un fronton triangulaire, puis d'un attique, au haut duquel on a sculpté, en relief, une figure de naïade ou de fleuve. Une calotte en pierre, que termine une lanterne à jour, couronne ce monument. Peu de fontaines offroient une aussi grande quantité d'inscriptions; une seule reste, et ne donne pas une haute idée du talent du poète.

L'eau coule à cette fontaine par un seul robinet, et provient de la pompe Notre-Dame.

Blancs-Manteaux (fontaine des).

Rue du même nom, n° 10.

Elle est sans ornemens et porte un caractère très-simple. Le monument se compose d'une niche carrée, de peu de profondeur, ornée, dans le haut, d'une table en saillie, et au bas, d'un robinet. Deux pieds-droits et un linteau encadrent cette niche, et un fronton triangulaire, soutenu par deux consoles, couronne le monument.

Blé (fontaine de la *Halle au*).

Voy. Halle-au-Blé (fontaine de la).

Boucherat, ou de l'*Égout-du-Marais* (fontaine).

Rue du même nom, n° 25, au coin de la rue Charlot.

La fontaine Boucherat fut élevée en 1697, sur un terrain cédé à la ville de Paris par Philippe de Vendôme, à l'époque de la paix de Riswick, comme le témoigne l'ancienne inscription.

Faustà Parisiacam, Lodoico rege, per urbem
Pax ut fundet opes, fons itá fundit aquas.

C'est-à-dire :

« De même que l'heureuse paix conclue par Louis répandra l'a-
» bondance dans la ville de Paris, ainsi cette fontaine lui prodigue
» ses eaux. »

Elle se compose d'une façade qui, dans sa hauteur, a le double environ de la largeur, et est décorée, au milieu, d'une niche peu profonde. De chaque côté sont des pieds-droits ornés de refends, et qui supportent un

fronton triangulaire, dans le tympan duquel étoient sculptées les armes de la ville. Entre le fronton et la niche est une table un peu en saillie, où l'inscription étoit autrefois gravée. Enfin, derrière le fronton s'élève un petit attique, qui termine ce monument.

Les eaux de la pompe à feu de Chaillot, après avoir traversé une grande partie de la capitale, viennent alimenter cette fontaine, d'où elles sortent par un simple robinet.

Bourbon (fontaines du collége de), anciennement du lycée Bonaparte.

Rue Sainte-Croix, Chaussée d'Antin.

En 1806, on a décoré la façade du collége de Bourbon de deux fontaines, qui sont alimentées par la pompe à feu de Chaillot. L'eau sort par trois têtes de lions en bronze, et tombe dans une grande cuve en forme de tombeau antique.

Braque (fontaine de).

Voy. Chaume (fontaine de la rue du).

Brosse (fontaine de la).

Voy. Alexandre (fontaine d').

Butte-Saint-Roch (fontaine de la).

Voy. Amour (fontaine d').

Capucins-Saint-Honoré (fontaine des).

Rue Saint-Honoré, n° 351, au coin de la rue de Castiglione.

Construite en 1671, elle fut rebâtie en 1718. Elle

se compose d'une façade à deux étages; dans le premier, orné de refends, on a pratiqué au milieu une niche cintrée dans son élévation. Un fronton triangulaire sépare ce premier étage du second, également orné de refends, et percé d'une croisée au milieu. Un attique sans moulure couronne ce monument.

L'eau, qui coule par un mascaron de bronze, provient de la pompe à feu de Chaillot.

On a rétabli ces vers de Santeul :

Tot loca sacra inter, pura est, quæ labitur unda,
Hanc non impuro, quisquis es, ore bibas.

C'est-à-dire :

« Elle est pure l'eau qui coule entre tant de lieux saints; garde-toi,
» qui que tu sois, d'y porter une bouche impure. »

Ces deux vers font allusion à la situation de cette fontaine auprès de six couvens : les Capucins, les Feuillans, les Jacobins, les filles de l'Assomption, les Récollets de la Conception, et les Capucines.

Carmélites (fontaine des).
Rue du Faubourg-Saint-Jacques.

Construite en 1671, cette fontaine présente trois faces, dont chacune est ornée de moulures d'un travail sec et froid. Elle n'offre aucun ornement de sculpture. Sur la face du milieu est un cartouche, au-dessous duquel jaillit un filet d'eau provenant de l'aqueduc d'Arcueil. Le bâtiment est surmonté d'un dôme ou calotte, avec les assises en saillie.

On y lit cette inscription, qui est copiée littéralement :

« Par ordonnance de police aux fontaine entre les porteurs d'eaux

» et autres citoyens; un porteur d'eau ne pourra y puiser qu'après
» que le citoïen y aura lui-même puisé avec un vase, et le même ne
» pourra revenir qu'en prenant son tour. »

« Il est défendu de laver du linge ici. »

Carmes (fontaine du marché des).

Voy. Maubert (fontaine du marché de la place).

Catherine (fontaine du marché Sainte-).

Cul-de-sac de la Poissonnerie.

Elle se compose d'une façade, dont le milieu, en avant-corps, est orné de pilastres par devant, en retour; ces pilastres supportent un fronton triangulaire, derrière lequel s'élève une petite coupole qui se termine par un bout de pyramide.

Le mur qui sert de fond à cet avant-corps ne dépasse point la hauteur du fronton, et chaque côté est percé d'une porte. Des dauphins, des rosaces et des congélations décorent les différentes parties de cette fontaine.

Censier (fontaine de la rue).

Rue du même nom.

Un satyre, entouré des attributs bachiques, semble offrir de l'eau avec un sourire moqueur à la population du faubourg Saint-Marceau. Le monument se compose d'un massif carré, surmonté d'un fronton triangulaire, et adossé à un mur. Au-devant du soubassement est une cuve carrée, servant de bassin, et rejetant l'eau de chaque côté par une tête de lion.

Cette fontaine est alimentée par l'eau d'Arcueil.

Chamillard (fontaine de).

Voy. Antin (fontaine d').

Charité (fontaine de la).

Rue Taranne, entre les nos 18 et 20.

Cette fontaine est d'un caractère simple, mais de mauvais goût, et n'est point surchargée d'ornemens. On y lit ces vers de Santeul :

> Quem pietas aperit miserorum in commoda fontem,
> Instar aquæ, largas fundere monstrat opes.

Dupérier a traduit ces vers de la manière suivante :

> « Cette eau qui se répand pour tant de malheureux,
> » Te dit : Répands ainsi tes largesses pour eux. »

Charonne, ou de *Trogneux* (fontaine de).

Placée à la bifurcation des rues de Charonne et du Faubourg-Saint-Antoine.

Bâtie en 1671, cette fontaine ne présente rien de bien remarquable ; elle offre cependant cela de curieux, qu'elle est une des premières où furent empreints ces ornemens contournés et de mauvais goût que le cavalier Bernin introduisit en France.

La façade principale est du côté de la rue du Faubourg-Saint-Antoine ; elle se compose d'un petit corps de bâtiment porté sur un soubassement assez élevé et orné de refends. Il est décoré de deux pilastres d'ordre dorique, supportant un fronton triangulaire, qui est surmonté d'une espèce d'attique. Dans l'entrepilas-

tre sont plusieurs cartouches de différentes formes, entremêlés les uns dans les autres, et ornés de moulures et de dauphins sculptés. Près de la plinthe du soubassement deux mascarons de bronze font jaillir l'eau. Elle est alimentée par les eaux de la pompe Notre-Dame.

Châtelet (fontaine de la place du).

Voy. Palmier (fontaine du).

Chaudron (fontaine ou regard du).

Rue du Faubourg-Saint-Martin, au coin de la rue du Chemin-de-Pantin.

Le sieur Joseph Chaudron, particulier fort riche, la fit construire en 1718, et lui imposa son nom.

Ses eaux viennent de l'aquéduc de Belleville.

Chaume (fontaine du), dite de *Braque* et des *Vieilles-Audriettes*.

Rue des Vieilles-Audriettes.

Construite en 1635, par ordre de la ville, elle a été rebâtie, en 1775, sur les dessins de Moreau, architecte de la ville. Son fronton, surmonté d'un attique, est orné d'une naïade sculptée par Mignot. Ses eaux viennent de Belleville.

Chevaux (fontaine du marché aux).

Elle a été construite, en 1806, sous la direction de l'ingénieur Bralle; elle se compose d'une borne dans le style antique, décorée d'un aigle sculpté en relief,

dans une couronne de lauriers, le tout encadré d'une simple moulure. L'eau jaillit par un mascaron de bronze placé au bas de la borne, et tombe dans un bassin carré. Cette fontaine, dont les ornemens ont été sculptés par M. Beauvalet, est alimentée par la pompe à feu du Gros-Caillou.

Colbert (fontaine).

Rue de l'Arcade-de-Colbert, entre les n^{os} 2 et 4.

Cette fontaine, construite vers l'an 1660, a la forme d'une grande porte surmontée d'un fronton.

Elle est alimentée par les eaux de la pompe à feu de Chaillot.

Colonne-de-Médicis (fontaine de la).

Voy. Halle-au-Blé (fontaine de la).

Cordeliers (fontaine des).

Rue de l'École-de-Médecine, près la rue du Paon.

Cette fontaine, qui porta le nom de *Saint-Germain,* fut commencée en 1671, et achevée en 1717; c'est un petit avant-corps en forme de deux pilastres, avec embâses et sans chapiteaux. Deux consoles soutiennent le fronton. Au milieu est une niche en renfoncement, décorée, à la clef, d'un mascaron, et, dans la voussure, d'une coquille.

On y lisoit cette inscription de Santeul :

Urnam nympha gerens dominam properabat in urbem,
Hic stetit, et largas læta profundit aquas.

Ces deux vers ne présentent point de pensée; en voici la traduction :

« Une nymphe, portant une urne, s'avançoit précipitamment vers
» la ville capitale : elle s'arrêta ici, et, charmée, elle y répandit ses
» eaux avec profusion. »

Aussi le poète latin l'a-t-il refaite. On la trouve dans ses œuvres, corrigée de la manière suivante :

Urnam nympha gerens dominam properabat in urbem,
Dum tamem hic celsas suspicit illa domos;
Fervere tot populos, quæ sitam credidit urbem
Constitit, et largas læta profudit aquas.

Feu Bosquillon en a fait l'imitation suivante :

Une nymphe, à son bras tenant son urne pleine,
S'avançoit vers Paris, la reine des cités :
Mais en ces lieux voyant tant de beautés,
Tant de peuple de tous côtés,
Joyeuse, elle croit être où son désir la mène,
Et répandant ses eaux, forme cette fontaine.

Croix-du-Tiroir (fontaine de la).

Rue Saint-Honoré, au coin de la rue de l'Arbre-Sec.

Bâtie, en 1529, au milieu de cette rue, elle embarrassoit la voie publique; on la fit transporter plus loin.

En 1636, elle fut placée dans un pavillon qui faisoit l'angle des deux rues, pour servir de réservoir aux eaux d'Arcueil, qui s'y rendent par des canaux qui passent dessus le Pont-Neuf, et sont ensuite distribuées en plusieurs endroits. Ce bâtiment a été réédifié en 1776, sur les dessins de Soufflot. Entre deux croisées

du premier étage est une naïade en bas-relief, sculptée par Boizot; un soubassement simple forme le rez-de-chaussée du bâtiment, sur lequel est appliquée une inscription composée par l'architecte Soufflot. Le premier et le second étages sont compris dans la hauteur d'une ordonnance en pilastres à bossages de congélation, contenant un entablement dorique surmonté d'une balustrade terminant les deux façades de l'édifice.

Denis (fontaine *Saint-*)

Rue du même nom, n°s 379 et 381, près la rue Sainte-Foi, en face de la rue Neuve-Saint-Denis.

Cette fontaine, dite aussi de *Sainte-Foi,* autrefois alimentée par les eaux du pré Saint-Gervais, l'est aujourd'hui par la pompe Notre-Dame.

Desaix (fontaine de).

Place Dauphine.

Elle fut élevée, de 1801 à 1803, sur les dessins de MM. Percier et Fontaine, à la mémoire du général Desaix, tué à la bataille de Marengo. Quatre mascarons jettent l'eau dans un bassin circulaire. Au-dessus du soubassement s'élève un piédestal rond, décoré d'un bas-relief représentant un trophée d'armes modernes, les figures du Nil et du Pô. Deux génies inscrivent, dans des cartouches, les victoires remportées par le héros; au-dessus, un génie militaire pose une couronne de lauriers sur la tête de Desaix. Les sculptures sont dues au ciseau de M. Fortin.

Cette fontaine est alimentée par l'aquéduc d'Arcueil.

Diable, ou de l'*Echelle* (fontaine du).

A l'angle des rues Saint-Louis, Saint-Honoré, et de l'Échelle.

On ignore l'époque de son érection. Reconstruite à neuf en 1759, elle resta long-temps abandonnée. Elle est décorée d'un obélisque terminé par une boule; cet obélisque est posé sur un piédestal ou socle, au milieu duquel est un mascaron en bronze d'où jaillit l'eau que lui fournit la pompe à feu de Chaillot. Le tour du piédestal est sculpté en feuilles de chêne, et au-dessus est une table destinée à recevoir une inscription. Deux tritons, qui portent un vaisseau, sont assis sur les deux coins de cette table.

La sculpture de ce monument a été exécutée par le sieur Doré.

Échaudé (fontaine de l').

Vieille-Rue-du-Temple, à l'angle de la rue de Poitou.

C'est la plus ancienne fontaine de ce quartier. Elle fut élevée, en 1671, sous la prévôté de Claude Lemercier, et a pris son nom de ce qu'elle tient à une île de maisons en forme de triangle, qui donne sur trois rues, qu'on appeloit *Échaudé*. Le monument représente un plan octogóne, orné de moulures et divisé en compartimens; la partie supérieure est surmontée d'un vase. La fontaine de l'Echaudé, alimentée aujourd'hui, comme celle de Saint-Louis, par la pompe à feu de Chaillot et par la pompe Notre-Dame; tiroit

autrefois ses eaux de l'aquéduc de Belleville : c'est ce qu'a voulu dire figurément Santeul, dans le distique qu'on lisoit sur ce monument :

> Hic nymphæ agrestes effundite civibus urnas :
> Urbanas prætor vos facit esse deas.

C'est-à-dire :

« Ici, nymphes des champs, épanchez pour les citoyens vos urnes » bienfaisantes, puisque le préteur vous a fait nymphes de la ville. »

Échelle (fontaine de la rue de l').

Voy. Diable (fontaine du).

École (fontaine de la place de l').

Place du même nom.

Ce monument, construit en 1806, se compose d'un carré, qui s'élève au milieu d'un bassin circulaire, surmonté d'un vase orné de bas-reliefs. L'eau jaillit d'un mascaron de bronze placé sur chaque face du soubassement.

Elle est alimentée par l'aquéduc d'Arcueil.

École-de-Médecine, ou d'*Esculape* (fontaine de la place de l').

Place du même nom.

Ce monument, élevé en 1806, sur les dessins de l'architecte Gondouin, consiste en une grotte formée par quatre colonnes d'ordre dorique cannelées, formant trois entre-colonnemens, et portant un attique. Les eaux tombent de la voûte et viennent de la Seine.

On y lisoit cette inscription, qui a été effacée en 1814 :

NAPOLEONIS. AUGUSTI. PROVIDENTIA.
DIVERGIUM. SEQUANÆ.
CIVIUM. COMMODO. ASCLEPIADEI. ORNAMENTO.

En voici la traduction :

« Par les soins prévoyans de l'empereur Napoléon, des eaux de
» Seine ont été amenées ici pour la commodité des citoyens et pou
» l'ornement du sanctuaire d'Esculape. »

Égout-du-Marais (fontaine de l').

Voy. Boucherat (fontaine).

Enfans-Rouges (fontaine du marché des).

Entre la rue de Bretagne, celle des Oiseaux et celle de Berri,
au Marais.

Cette fontaine, fort simple dans sa structure, est alimentée par la pompe de Notre-Dame. C'est un petit bâtiment carré qui ressemble par sa forme à une espèce de tombeau.

Esculape (fontaine d').

Voy. École-de-Médecine (fontaine de la place de l').

Eustache (fontaine de la *Pointe-Saint-*), dite aussi de *Tantale*.

Entre les rues Montmartre et Comtesse-d'Artois

Dans une niche de forme rustique, avec des bossages vermiculés en congélation, M. Bralle, ingé-

nieur hydraulique, a placé un vase où tombe toute l'eau rassemblée d'abord dans une coquille. Ce vase, orné d'un bas-relief, la laisse échapper dans une cuvette demi-circulaire. Au-dessus de la coquille est un mascaron couronné de fruits; il a la bouche béante, les yeux fixés sur la nappe d'eau, dont il paraît avide, et à laquelle il ne peut atteindre. Le monument est terminé par un fronton, au milieu duquel on a sculpté un aigle aux ailes déployées et entouré d'une couronne de lauriers. Cette fontaine a été construite en 1806. Les sculptures sont de M. Beauvalet. Les eaux viennent de la pompe à feu de Chaillot.

Fleurs (fontaines du marché aux).

Quai Desaix.

Elles consistent en deux cuves de forme antique, placées à chacune des extrémités du marché, et du milieu desquelles jaillit l'eau. L'architecte Molinos a fourni les dessins. Elles sont alimentées par la pompe Notre-Dame.

Foi (fontaine de *Sainte*-).

Voy. Denis (fontaine Saint-).

France (fontaine du collége de).

Voy. Benoist (fontaine Saint-).

François Ier (fontaine de la place de).

Carrefour de la rue Bayard, et de la rue de Jean-Goujon.

Cette fontaine, dont le bassin circulaire a six toises

de diamètre, est construite au milieu de la place du nouveau quartier des Champs-Élysées. La vasque jaillissante a six pieds de haut et vingt-un de large; au milieu s'élève un piédestal orné de trophées et de têtes de lions, qui jettent de l'eau. Ce piédestal sera surmonté de trois figures représentant les Arts, les Lettres et la Guerre, lesquelles élèvent sur un pavois le buste de François I^{er}.

Garancière (fontaine de la rue).

Rue du même nom.

La princesse Anne Palatine de Bavière, veuve de Henri-Jules de Bourbon, prince de Condé, fit élever cette fontaine à ses frais, en 1715. Le monument est simple et construit avec assez de goût. Il se compose d'une niche enchâssée dans un chambranle et surmonté d'une espèce de cartouche encadré dans une moulure. Un mascaron de bronze répand de l'eau.

On y lit l'inscription suivante :

Aquam
A Præfecto et Ædilibus
Acceptam
Hic
Suis impensis civibus fluere voluit
Serenissima princeps,
Anna Palatina
Ex Bavariis,
Relicta serenissimi principis
Henrici-Julii Borbonii,
Principis
Condæi,
Anno Domini.
MD. CCXV

Nous rapportons ici la traduction :

« La princesse sérénissime Anne-Palatine de Bavière, veuve du
» prince sérénissime Henri-Jules de Bourbon, prince de Condé, a
» voulu qu'à ses frais l'eau donnée par le prévôt des marchands
» et les échevins de la ville coulât ici pour la commodité des citoyens.
» L'an du Seigneur 1715. »

Elle est alimentée par le bassin du Luxembourg; eau d'Arcueil.

Garnisons (fontaine des *Vieilles-*).

Voy. Tixerandrie (fontaine de la rue de la).

Geneviève (fontaine *Sainte-*).

Rue de la Montagne-Sainte-Geneviève, vis-à-vis les rues Descartes et des Amandiers.

Ce monument, de forme triangulaire, se compose d'un soubassement et d'un étage surmonté d'une coupole; dans l'une de ses façades est une arcade, dans le milieu de laquelle jaillit l'eau qui vient d'Arcueil.

Germain (fontaine *Saint-*).

Voy. Cordeliers (fontaine des).

Germain-des-Prés (fontaine de l'abbaye *Saint-*).

Rue Childebert, n° 1.

Cette fontaine, très-simple dans sa construction, est alimentée par les eaux de la pompe à feu du

Gros-Caillou. Elle se compose d'une niche décorée de deux dauphins dans sa partie supérieure. Au milieu est un mascaron de bronze, d'où jaillit l'eau.

On y lit ces deux vers de Santeul :

<div style="margin-left:2em">
Me dedit urbs claustro, claustrum me reddidit urbi :

Ædibus addo decus, faciles do civibus undas.
</div>

C'est-à-dire :

« La ville me donna au cloître, le cloître me rendit à la ville. J'a-
» joute à la beauté des édifices, et j'offre avec abondance mes eaux
» aux citoyens. »

Pour entendre cette inscription, il faut savoir que les relgieux de l'abbaye de Saint-Germain-des-Prés avoient obtenu de l'eau de la ville à de certaines conditions, et que leur fontaine serviroit au public.

Germain, dite aussi fontaine de la *Paix* (fontaine du marché *Saint-*).

Ce joli monument, construit en forme de tombeau antique, consiste en un massif carré, dont chaque face est surmontée d'un fronton sans support; il décoroit la place Saint-Sulpice, et a été transporté en 1824 dans la cour du nouveau marché Saint-Germain. Le but de l'architecte avoit été d'élever un monument funéraire à la mémoire de Servandoni : le côté qui faisoit face à l'église devoit être orné du portrait en médaillon de ce célèbre artiste, et sur l'autre face auroit été gravée une inscription à sa louange. Sur les observations qui furent faites de l'inconvenance d'un tombeau pour orner une place,

on le décora de quatre charmans bas-reliefs, sculptés par Espercieux; ils représentent la Paix, l'Agriculture, le Commerce et les Arts. Sur les deux faces du monument sont des conques en marbre, figurant la partie supérieure d'un vase, d'où l'eau tombe dans des cuvettes qui laissent échapper l'eau dans un bassin carré; tous les détails et ornemens sont sculptés avec beaucoup de goût. Le plan de cette fontaine avoit été imaginé par feu Destournelles. On le trouve gravé dans son Recueil des grands prix d'architecture, mais avec quelques différences et modifications. Son successeur, M. Voinier, a cru sans doute ces changemens nécessaires.

Germain (fontaine de la Boucherie *Saint-*).

Devant les trois portes d'entrée du milieu, et entre les deux escaliers qui descendent aux serres des marchands, est la fontaine de la boucherie. Une figure de grandeur humaine, représentant la Nature, est assise dans une niche; elle tient dans chaque main une corne d'abondance d'où sortent des fruits de toutes espèces; l'eau sort d'un mascaron attaché au piédestal, et tombe dans une vasque. Cette statue ne fait pas honneur à l'artiste qui l'a sculptée; il est loin d'avoir fait preuve de talent et de goût.

Grenelle (fontaine de).

Rue de Grenelle-Saint-Germain, n°⁸ 57 et 59.

C'est la plus belle des fontaines de Paris, après la fontaine des Innocens. La ville la fit construire en

1739; elle est décorée de sept statues, dont les trois principales sont groupées, et représentent la ville de Paris, assise sur un piédestal, ayant à ses côtés le fleuve de Seine et la nymphe de la Marne. Dans des niches sont les figures des quatre Saisons, désignées, dans les bas-reliefs placés au-dessus, par les attributs qui les caractérisent. Le monument s'élève sur une place demi-circulaire de quinze toises de large sur six de haut. Au centre est l'avant-corps principal, d'où partent deux ailes dont les extrémités aboutissent à l'alignement des maisons. Son ordonnance consiste en deux pilastres, en niches et en croisées feintes, avec un entablement surmonté d'un acrotère. L'avant-corps du milieu de la façade se compose de quatre colonnes d'ordre ionique, accouplées et surmontées d'un fronton : un attique couronne l'édifice dans toute sa longueur. Edme Bourchardon en fut le dessinateur, l'architecte et le sculpteur.

Il est à regretter que ce monument, l'un des plus considérables de la capitale, ressemble singulièrement à un tombeau. Il devoit être élevé sur une place, et, par un excès d'inconvenance, il est percé d'une porte cochère de chaque côté, ainsi que de croisées; ce qui donne à tout le bâtiment l'aspect d'une maison particulière. Ses eaux viennent de la pompe à feu du Gros-Caillou.

Sur une table de marbre noir est gravée en lettres d'or cette inscription, qui a été composée par le cardinal de Fleury :

Dum Ludovicus XV,
Populi amor et parens optimus,
Publicæ tranquillitatis assertor,

Gallici imperii finibus,
Innocue propagatis,
Pace Germanos Russosque
Inter et Ottomanos
Feliciter conciliata,
Gloriose simul et pacifice
Regnabat,
Fontem hunc civium utilitati,
Urbisque ornamento
Consecrarunt
Præfectus et Ædiles,
Anno Domini
MD..CCXXXIX.

En voici la traduction :

« Sous le règne glorieux et pacifique de Louis XV, tandis que le
» prince, le père de ses peuples et l'objet de leur amour, assuroit le
» repos de l'Europe ; que, sans effusion de sang, il étendoit les limites
» de son empire, et que, par son heureuse médiation, il procuroit la
» paix à l'Allemagne, à la Russie et à la Porte-Ottomane, le prévôt des
» marchands et les échevins consacrèrent cette fontaine à l'utilité des
» citoyens et à l'embellissement de la ville. L'an de grâce 1739. »

Sur une seconde table on a inscrit les noms des prévôt des marchands et échevins.

Grenetat, dite aussi de la *Reine* et de la *Trinité* (fontaine).

Rue Grenetat, au coin de la rue Saint-Denis, entre les n°⁵ 262 et 264.

On ignore l'année de sa construction; on sait seulement qu'elle fut réparée en 1605, 1671 et en 1733. Cette fontaine n'a point de saillie, et ne présente qu'une façade, qui s'élève à la hauteur de l'entresol, et occupe l'encoignure d'une maison fort élevée à laquelle elle est attenante.

Cette façade se compose au rez-de-chaussée d'une arcade sans profondeur, enfermée dans des pieds-droits, avec bossages, et surmontée d'une architrave que soutiennent deux consoles, avec des mascarons. L'entresol est orné d'un attique, où les moulures sont multipliées, et où l'on a placé une espèce d'écusson formé avec des coquilles. Elle est alimentée par la pompe Notre-Dame.

Gros-Caillou (fontaine du).

Place de l'Hospice-Militaire-du-Gros-Caillou, entre les n°° 73 et 75.

Construite en 1813, sa masse s'élève sur un plan carré contenu entre huit pilastres d'ordre dorique; la façade principale est décorée de deux statues représentant Mars et la déesse Hygie; sur les faces latérales est un vase entouré du serpent d'Esculape. La sculpture est due au ciseau de M. Beauvalet. L'eau jaillit par trois mascarons de bronze, et vient de la pompe à feu du Gros-Caillou.

Halle-au-Blé, ou de la *Colonne de Catherine de Médicis* (fontaine de la).

Rue de Viarmes, presque en face la rue de Vannes (1).

Catherine de Médicis, infatuée de l'astrologie judiciaire, fit construire en 1572, au milieu de la cour de l'hôtel de Soissons, par Jean Bullant, son archi-

(1) Lors de la construction de la Halle-au-Blé, le peuple appela la rue de Viarmes, qui entoure le monument, la rue *Circulaire*, ou la rue *Éternelle*, parce qu'elle n'a ni commencement ni fin. *Voy*. Blé (Halle-au-), dans l'article *Halles et marchés*.

tecte, une colonne d'ordre dorique de la hauteur de quatre-vingt-quatorze pieds huit pouces. Cette princesse y montoit souvent pour y lire aux astres. La colonne étoit décorée de couronnes, de trophées, de chiffres entrelacés de cette princesse et de Henri II, son époux, C. et H. (1), entremêlés de miroirs brisés, de lacs d'amour rompus, emblêmes de sa viduité. Toutes ces sculptures ont disparu en 1793.

Le prince de Carignan fut le dernier propriétaire de l'hôtel de Soissons; ses créanciers obtinrent à sa mort la permission de le démolir et d'en vendre les matériaux. La colonne de Médicis, qui en faisoit partie, alloit subir le même sort, lorsque M. Petit de Bachaumont en fit l'acquisition pour la donner à la ville de Paris, sous la condition qu'elle seroit conservée : le prévôt des marchands Bignon restitua à l'acquéreur les 1500 francs qu'il avoit déboursés. Le père Pingré, de Sainte-Geneviève, a tracé un méridien qui marque l'heure précise du soleil à chaque moment de la journée dans toutes les saisons. Au bas de cette colonne on a pratiqué une fontaine, qui ne fait pas honneur à l'architecte chargé de la restaurer.

Elle est alimentée par les eaux de la pompe à feu de Chaillot.

(1) Et non pas H et D, comme l'ont avancé Piganiol et ses copistes. Le croissant qu'on remarquoit sur le chiffre royal avec ces mots : *Donec totum impleat orbem*, étoit la devise d'Henri II, dès sa jeunesse, et avant qu'il eût connu Diane de Poitiers ; Catherine de Médicis, n'étant encore que dauphine, avoit fait peindre et représenter le croissant sur les meubles et sur les tapisseries qu'elle faisoit faire.

Halle (fontaine de la petite).

Voy. Antoine (fontaine Saint-).

Haudriettes (fontaine des *Vieilles-*).

Voy. Chaume (fontaine du).

Honoré, ou des *Jacobins* (fontaine du marché *Saint-*).

Ce sont deux bornes-fontaines qui jaillissent de l'eau fournie par la pompe à feu de Chaillot.

Jean (fontaine du marché *Saint-*).

Massif carré, élevé en 1717, et adossé à un corps-de-garde qui cache une de ses faces.
Elle est alimentée par la pompe Notre-Dame.

Joyeuse (fontaine de).

Voy. Royale (fontaine).

Incurables (fontaine des).

Rue de Sèvres, entre les n°ˢ 58 et 60.

Le sculpteur a représenté une figure de style égyptien versant de l'eau de deux cruches qu'elle tient dans ses mains. Elle est alimentée par la pompe à feu du Gros-Caillou.

Innocens (fontaine des).

Au milieu de la place du même nom.

Ce monument, d'un goût exquis, fut élevé en 1551 sur les dessins de Pierre Lescot, abbé de Clagny, à l'angle de la rue aux Fers et de la rue Saint-Denis. Le ciseau de Jean Goujon l'orna de bas-reliefs et de figures d'une grande beauté. Ce morceau précieux eût peut-être été entièrement détruit, si, en 1780, on n'eût fait de grandes réparations qui en ont empêché la ruine totale. La fontaine n'avoit alors que trois arcades; elle fut transportée en 1785 au milieu de la place, lorsque l'église des Innocens fut démolie; on y ajouta à cette époque une quatrième arcade dont les sculptures imitées de Jean Goujon sont de M. Pajou. Trois architectes furent chargés de la translation de ce beau monument (MM. Poyet, Legrand et Molinos). Les bassins et les lions y furent ajoutés en 1788. Cette fontaine est de forme carrée; chacune de ses façades présente un portique ouvert, accompagné de chaque côté de deux pilastres corinthiens. Le piédestal est orné de bas-reliefs, et entre les pilastres sont des naïades. Ce monument a quarante-deux pieds de hauteur. L'eau, qui s'élance d'une large vasque et tombe en magnifiques cascades, vient du canal de l'Ourcq. On lit sur la frise une inscription qui en est comme la dédicace.

FONTIUM NYMPHIS.
« Aux nymphes des fontaines. »

Puis ces deux vers de Santeul :

Quos duro cernis simulatos marmore fluctus,
Hujus nympha loci credidit esse suos. 1689.

C'est-à-dire :

« La nymphe de ce lieu a cru reconnoître ses propres flots dans ceux
» que le ciseau a sculptés sur le marbre. »

Invalides (fontaine des).

Esplanade des Invalides.

Elle fut exécutée au milieu de l'esplanade, en 1804, sur les dessins de Trepsat. C'étoit un piédestal carré, sur lequel on avoit placé le lion de Saint-Marc, apporté de Venise. Ce lion fut repris par les Autrichiens en 1815; en voulant l'enlever, ils le laissèrent tomber du haut du piédestal; il fut brisé en éclats. Tous les morceaux en furent précieusement recueillis. On les reporta en Italie, où le lion fut raccommodé; et remis à Venise sur la place Saint-Marc.

La nouvelle fontaine consiste en une grande vasque; au milieu, une pomme de pin en plomb doré, surmontée d'une énorme fleur de lis de pareille matière, sert de conduit aux eaux. Ce monument est pitoyable, tant pour la pensée que pour l'exécution.

La belle esplanade et le magnifique hôtel des Invalides devoient inspirer le génie de l'artiste.

Laurent, où des *Récollets* (fontaine de *Saint*-).

Rue du Faubourg-Saint-Martin, n° 174, vis-à-vis la rue Saint-Laurent.

Reconstruite à plusieurs reprises, cette fontaine est une des plus anciennes de la capitale. Les historiens font remonter son érection à l'an 1265.

Ses eaux viennent de Belleville et du pré Saint-Gervais.

Lazare (fontaine Saint-).

Rue du Faubourg-Saint-Denis, entre les n°ˢ 114 et 116.

Sa principale façade est ornée d'un soubassement surmonté d'un fronton, et au-dessous de la corniche est une table. Cette fontaine, la plus ancienne de la capitale, autrefois alimentée par les eaux de Belleville et du pré Saint-Gervais, l'est aujourd'hui par le canal de l'Ourcq. Elle consiste en un petit corps de bâtiment carré qui avance sur la rue de six pieds environ. La face principale est ornée d'une espèce de soubassement et de deux pieds droits surmontés d'un fronton. Un peu au-dessus de la corniche, on distingue encore la trace d'une table où étoit l'inscription. Les faces latérales sont de simples murs sans aucune espèce de décoration.

Lenoir (fontaine du marché).

Voy. Bauveau (fontaine du marché).

Leu (fontaine de Saint-).

Voy. Marle (fontaine de).

Lions-Saint-Paul (fontaine des).

Rue du même nom, entre les n°ˢ 14 et 16.

Cette fontaine, dite aussi du *Regard-des-Lions*, est alimentée par la pompe Notre-Dame. Adossée à un mur, elle se compose d'une table dont la partie supé-

rieure est elliptique; une tête de lion en bronze verse l'eau dans une cuvette qui est placée au niveau du sol.

Louis (fontaine *Saint-*).

Voy. Royale (fontaine).

Luxembourg (fontaine du).

La fontaine du Luxembourg est un de ces monumens d'apparat, uniquement destinés à l'embellissement des jardins. Elle fut élevée pour servir de point de vue à l'une des grandes allées, d'après les dessins de Jacques Desbrosses, à qui l'on doit aussi la construction du palais. On sait qu'en faisant bâtir cet édifice, au commencement du dix-septième siècle, Marie de Médicis avoit ordonné à l'architecte de le rapprocher dans sa composition de l'ensemble des détails du palais Pitti, que l'on admire à Florence. Aussi tous les bâtimens, et la fontaine elle-même, portent-ils les caractères de l'architecture toscane.

La fontaine ou grotte du Luxembourg se compose de deux avant-corps formés par des colonnes d'ordre toscan, et d'une grande niche au milieu, qui est surmontée d'un attique et d'un fronton cintré; dans l'entre-colonne des avant-corps se présentent de chaque côté une plus petite niche, à laquelle un masque de fer sert de clef. Les colonnes, le fond des niches, l'attique, le fronton, toute la surface, en un mot, de cette fontaine, sont couverts de congélations, ornement bien précieux, puisque dans ce monument c'est la seule chose qui caractérise une fontaine. Au-dessus de chaque avant-corps est une statue colossale cou-

chée, représentant, l'une un fleuve, par Duret, l'autre une naïade, par Ramey. Dans l'origine, ces figures avoient été exécutées par des contemporains de Desbrosses, et devoient être sans doute d'un meilleur style que celles qui, depuis la restauration du monument, les ont remplacées. Quoique la plus considérable, cette restauration n'est pas au reste la seule qu'on ait faite à la fontaine du Luxembourg, qui, depuis long-temps, étoit tombée dans le plus triste état de dégradation. On voyait autrefois au bas et en avant de la niche du milieu une vasque avec un jet d'eau; on y a substitué un maigre rocher, des cavités duquel s'échappe un très-mince jet d'eau, et qui sert de piédestal à une fort mauvaise figure en marbre blanc représentant Vénus au bain.

On a encore sculpté des congélations dans la totalité de l'attique, à la place des armes de France et des Médicis, qui avoient été effacées pendant la révolution.

Si, au lieu de construire un rocher si mesquin, et qui ne pouvoit jamais être en proportion avec l'architecture, on s'étoit occupé d'amener à cette fontaine un volume d'eau plus considérable, de l'y faire jaillir de différens côtés, chacun s'empresseroit de louer M. Chalgrin, qui a dirigé les réparations, ainsi que toutes celles du palais de la chambre des Pairs. Mais ne troublons pas la cendre de cet architecte; sachons-lui gré au contraire d'avoir montré tant de respect pour la mémoire de Desbrosses; car telle étoit la détérioration de ce monument, qu'il auroit pu, sans qu'on lui en fît des reproches, le démolir, comme l'on a détruit les balustres des terrasses que Blondel regardoit comme des modèles en ce genre.

Derrière cette fontaine se trouve un reste de bâti-

ment qu'on a déjà cherché à masquer par des arbres, et qui, s'il étoit abattu, donneroit à la fontaine un aspect plus grand, et à cette partie du jardin un point de vue plus pittoresque.

La fontaine du Luxembourg s'alimente des eaux d'Arcueil.

Marée (fontaine de la halle à la).

Rue des Piliers-des-Potiers-d'Étain.

Au milieu d'un bassin circulaire s'élève une borne carrée, décorée de quatre mascarons en bronze qui jettent de l'eau. Ce joli et utile monument, qui produit un bon effet, est alimenté par le canal de l'Ourcq.

Marigny (fontaine de).

Voy. Roule (fontaine du).

Marle, ou de *Saint-Leu* (fontaine de).

Rue Salle-au-Comte, entre les n°ˢ 16 et 18.

Bâtie au quinzième siècle, sur l'emplacement de l'hôtel Dammartin, qui devint la propriété du chancelier de Marle, massacré en 1418[1]; elle fut ensuite réparée en 1606. Cette fontaine, enclavée dans une maison, est décorée très-simplement. On y remarque deux dauphins, entre lesquels est une tête de fleuve; au-dessous est une coquille. Après avoir reçu ses eaux de la pompe Notre-Dame, cette fontaine est aujourd'hui alimentée par la pompe à feu de Chaillot.

[1] Un procureur au Châtelet, dit Sauval, ayant acheté cette maison en 1663, s'y trouvoit mal logé et trop à l'étroit.

Martin (fontaine du marché *Saint-*).

M. Gois fils a représenté un groupe d'enfans chargés des attributs de la chasse, de la pêche et du jardinage, lesquels supportent une vaste coupe destinée à recevoir et à répandre l'eau.

Elle est alimentée par la pompe à feu de Chaillot et par celle de Notre-Dame.

Martin (fontaine de l'ancien marché *Saint-*).

C'est une simple borne, construite en 1806, qui reçoit ses eaux de la pompe à feu de Chaillot.

Martin (fontaine *Saint-*).

Rue Saint-Martin, au coin de la rue du Vert-Bois, n⁰ˢ 232 et 234.

Elle fut bâtie en 1712, sous la condition expresse que son établissement auroit lieu dans une ancienne tour du couvent, sur la rue Saint-Martin, près de l'encoignure de la rue du Vert-Bois. On accorda aux religieux de ce couvent douze lignes d'eau pour le service de leur maison. Le prévôt des marchands et le corps de ville posèrent la première pierre en grande cérémonie. Le monument se compose d'un grand soubassement qui supporte deux pilastres chargés de bossages, ornés de stalactites et de vermiculés, surmontés d'un piédestal, avec une conque marine qui couronne le cartouche. L'eau sort par un mascaron en bronze et vient de l'aqueduc de Belleville. Les nombreuses ins-

criptions dont elle étoit décorée ont disparu, et ne sont pas à regretter. Elles contenoient les noms des magistrats de la ville de Paris et des principaux religieux de cette abbaye.

Maubert (fontaine du marché de la place).

Elle est placée au milieu de la cour intérieure du marché. Sur un stylobate en marbre blanc sont les têtes conjugées du commerce et de l'abondance, entourées de guirlandes ; au-dessous, le vaisseau, emblème de la ville de Paris. L'eau sort par deux robinets et retombe dans un bassin circulaire.

Maubert (fontaine de la place).

Place du même nom.

Adossée au corps-de-garde qui est situé au centre de la place, elle a été faite en 1806, sur les dessins de M. Rondelet, architecte du Panthéon. Sa forme présente une petite masse carrée, ayant sur sa face principale une table cintrée un peu en saillie, qui renferme un mascaron de bronze d'où l'eau tombe dans une cuvette semi-circulaire.

L'eau qui coule de cette fontaine vient de la pompe Notre-Dame et de la pompe à feu du Gros-Caillou. Elle a remplacé l'ancienne fontaine dite des *Carmes*, qui avoit été bâtie en 1674, et l'on y conduisit l'eau de la fontaine qui étoit auprès de ce couvent, et qui fut détruite la même année: l'inscription étoit de Santeul.

Maubuée (fontaine).

Rue Saint-Martin, n° 48, au coin de la rue Maubuée.

Elle existoit déjà vers la moitié du quatorzième siècle, car des lettres-patentes du mois d'octobre 1392 en font mention. Voici à quel sujet. On se plaignit au roi (Charles VI.) que plusieurs seigneurs avoient obtenu sous les rois ses prédécesseurs la permission de détourner les eaux qui alimentoient la fontaine Maubuée et celle des Innocens, ce qui rendoit l'eau fort rare, et obligeoit même beaucoup d'habitans à quitter la ville. Le roi ordonna que toutes les conduites d'eau qui affoiblissoient ces fontaines seroient rompues. Ces exemples de justice étoient bien rares à cette époque de notre monarchie. On ignore donc l'origine de l'établissement de la fontaine Maubuée. On sait seulement qu'elle fut reconstruite vers 1733. Un piédestal oblong forme l'avant-corps ; sur la base est un vase entouré de roseaux et de conques marines, le tout couronné d'une table destinée à recevoir une inscription. L'eau, qui venoit de l'aqueduc de Belleville, et qui aujourd'hui est fournie par la pompe Notre-Dame, coule par une ouverture pratiquée dans les flancs du vase.

Maur (fontaine du regard Saint-).

Rue du même nom.

Ce monument, composé d'un pavillon carré surmonté d'un dôme, fut bâti sous le règne de Louis XIII, et alors ne faisoit point partie de la ville. Le pavillon est formé d'un soubassement, puis d'un étage orné de

pilastres angulaires et de refends. On a pratiqué entre les pilastres et du côté de la rue une porte d'entrée, pour l'inspection des eaux qui viennent de l'aquéduc du pré Saint-Gervais et de Belleville.

Médecine (fontaine de la place de l'*École-de-*).

Voy. École-de-Médecine (fontaine de la place de l').

Michel (fontaine de la place *Saint-*).

Rue de la Harpe, entre les numéros 123 et 125.

Lorsqu'on abattit en 1684 la porte Saint-Michel, on établit en 1687, à la place qu'elle occupoit, cette fontaine, dont Bullet fut l'architecte. Elle se compose d'une niche semi-circulaire, sous un arc assez élevé et décoré de quatre colonnes doriques, supportant un fronton. C'est beaucoup plus qu'il n'en falloit pour orner un mince filet d'eau, qui semble s'échapper à regret.

Au-dessus on lit ces deux vers de Santeul :

Hoc in monte suos reserat sapientia fontes;
Ne tamen hanc puri respue fontis aquam.

Dont voici la traduction :

« Sur cette montagne on peut puiser aux sources de la sagesse; ne » dédaignez pas cependant l'eau pure de cette fontaine. »

Montmartre, dite aussi de *Montmorency* (fontaine de la rue).

Rue Montmartre, entre les nos 166 et 168, au-dessus de la rue des Jeûneurs, vis-à-vis l'embranchement des rues Feydeau et Saint-Marc.

Adossée à une maison, elle fut construite en 1717.

Sa décoration consiste en un avant-corps, surmonté d'un fronton triangulaire, et dont les pieds-droits sont ornés de congélations. Le milieu se divise en trois tables d'inégales dimensions, au bas desquelles est le robinet.

Elle est alimentée par les eaux des pompes Notre-Dame et de Chaillot.

Mousquetaires (fontaine des).

Voy. Quinze-Vingts (fontaine des).

Notre-Dame (fontaine de la place du *Parvis*).

Place du même nom, n° 2.

Cette fontaine, dite du *Regard de Saint-Jean*, alimentée par la pompe Notre-Dame, est décorée de deux vases, l'un à droite, l'autre à gauche, qui jettent de l'eau dans deux grandes vasques. Elle a été élevée en 1806, sur les dessins de M. Bralle; les sculptures sont de M. Fortin.

Paix (fontaine de la).

Voy. Germain (fontaine du marché Saint-).

Palmier (fontaine du).

Place du Châtelet.

Sa forme est un quadrilatère au milieu duquel s'élève du centre d'un bassin de vingt pieds de diamètre une colonne de style égyptien, en forme de palmier. Le dé qui lui sert de base s'appuie sur

un soubassement élevé, dont chaque angle est orné d'une corne d'abondance d'où jaillit l'eau ; au-dessus de la colonne s'élève une boule sur laquelle est posée une Renommée ayant les ailes déployées et les bras tendus, qui tient une couronne civique de chaque main. Au bas sont placées quatre statues, représentant la justice, la force, la prudence et la vigilance. La colonne, qui n'appartient à aucun ordre, a le fût décoré de feuillages et coupé à des intervalles égaux par des bracelets où sont inscrits, en lettres de bronze, les noms des principales batailles gagnées par les armées françaises.

La forme du chapiteau évasée est ornée de plumes et de palmes symétriquement arrangées. Le piédestal, décoré d'un aigle aux ailes déployées, est entouré d'une couronne de lauriers.

Ce monument, commencé au mois de septembre 1807, fut terminé en octobre 1808, sur les dessins de l'ingénieur Bralle ; les sculptures sont de Boizot.

La fontaine est alimentée par la pompe Notre-Dame.

Paradis (fontaine et regard du).

Rue du même nom, n° 18, au coin de la rue du Chaume, au Marais.

Elle fut élevée vers 1706, époque où l'architecte Lemaire faisoit construire l'hôtel de Soubise. L'artiste a composé son monument d'un avant-corps formant une partie du cercle en saillie, entre deux pilastres. Au milieu d'une niche, et à la porte du réservoir, un fronton, couronné par un petit dôme, termine le haut de cette fontaine.

On avoit gravé l'inscription suivante, qui consa-

croit la mémoire du prince François de Rohan-Soubise.

> Ut daret hunc populo fontem certabat uterque :
> Subisius posuit mœnia, prætor aquas.

C'est-à-dire :

« Soubise et le préteur (le prévôt des marchands) se sont empressés à l'envi de donner cette fontaine au public. Le premier a fait construire l'édifice, et l'autre y a conduit les eaux. »

Petits-Pères (fontaine des).

Carrefour du même nom; adossée contre le mur de l'ancien couvent des Augustins-Déchaussés, aujourd'hui paroisse Notre-Dame-des-Victoires.

Cette fontaine, d'une architecture fort simple, fut construite en 1671; c'est un piédestal rectangle. La façade se compose d'un soubassement et d'une embâse. Le monument est surmonté d'un fronton soutenu par deux pilastres angulaires chargés de refends.

Sur un marbre de Dinan, on lisait ces vers de Santeul :

> Quæ dat aquas, saxo latet hospita nympha subimo
> Sic tu cùm dederis dona, latere velis.

Ils ont été ainsi rendus en vers français par M. Bosquillon.

> La nymphe qui donne cette eau
> Au plus creux du rocher se cache,
> Suivez un exemple si beau,
> Donnez sans vouloir qu'on le sache

Elle est alimentée par la pompe à feu de Chaillot.

Ponceau (fontaine du).

Rue du même nom, à l'angle où étoit l'égout.

On construisit en 1808 cette jolie fontaine, en remplacement de celle qui existoit au coin de la rue Saint-Denis; elle se compose d'un hémicycle adossé à un mur; au milieu s'élève un jet d'eau, qui retombe dans une cuvette circulaire qui sert d'abreuvoir pour les animaux.

Ses eaux viennent du canal de l'Ourcq.

Popincourt (fontaine de).

Rue du même nom, entre les n°ˢ 49 et 51, vis-à-vis la rue Saint-Ambroise.

Dans un massif couronné d'un fronton de très-mauvais goût est un bas-relief représentant la Charité ou la Bienfaisance qui allaite un enfant et en cache un autre dans les plis de sa robe, tandis qu'elle présente une coupe d'eau à deux autres enfans altérés. L'eau, qui vient de la pompe à feu de Chaillot, tombe d'un vase renversé dans une cuvette de forme peu agréable. Ce monument a été construit en 1806, sur les dessins de l'ingénieur Bralle, et la sculpture est due au ciseau de M. Fortin.

Pot-de-Fer (fontaine du).

Au coin de la rue du même nom et de la rue Mouffetard.

Construite par ordre du roi, en 1671, elle présente

deux façades ornées chacune d'une arcade sans profondeur. Les pieds-droits des cintres qui les encadrent sont décorés de bossages vermiculés et surmontés d'un petit attique.

Elle est alimentée par l'aqueduc d'Arcueil.

Quinze-Vingts, autrefois des *Mousquetaires* (fontaine des).

Rue de Charenton, faubourg Saint-Antoine.

Elle fut construite en 1719, et fournit de l'eau de Seine.

Récollets (fontaine des).

Voy. Laurent (fontaine Saint-).

Regard-Saint-Jean (fontaine du).

Voy. Notre-Dame (fontaine du Parvis-).

Reine (fontaine de la).

Voy. Grenelat (fontaine de la rue).

Richelieu (fontaine de).

Rue du même nom, n°. 43, au coin de la rue Traversière.

Ce monument, ordonné par arrêt du 22 avril 1671, offre, dans son ensemble, un massif carré, ayant un pan en avant-corps, un chambranle avec consoles qui soutiennent un fronton, comme sont les croisées des grands édifices; le tout surmonté d'un petit attique qui répète les profils et les renfoncemens du dessous.

Le tympan du fronton est décoré d'une coquille, et dans le milieu du chambranle sont deux tables un peu en saillie; au bas de la première est un mascaron en bronze, qui jette de l'eau, et dans la seconde on lisoit ces deux vers de Santeul :

> Quid quondam magnum tenuit moderamen aquarum
> Richelius, fonti plauderet ipse novo.

En voici la traduction :

« Richelieu, qui eut autrefois le gouvernement de la navigation, ver-
» roit avec plaisir couler l'eau de cette nouvelle fontaine. »

Elle est fournie par les eaux de la pompe à feu de Chaillot.

Roch (fontaine Saint-).

Voy. Anne (fontaine Sainte-).

Roule, ou de Marigny (fontaine du).

Rue du Faubourg-du-Roule.

Cette fontaine, si utile dans un quartier si considérable, consiste en une simple borne; elle est alimentée par la pompe à feu de Chaillot.

Royale, ou Joyeuse, ou de Saint-Louis (fontaine).

Rue Saint-Louis, au Marais, entre les n°s 11 et 13.

On lui a donné les noms de *Royale*, à cause de sa proximité avec la place Royale; de *Saint-Louis*, à cause du lieu où elle est située; et enfin de *Joyeuse*,

parce que cet hôtel est au n° 9. Elle fut construite entre les années 1687 et 1692.

Sur un stylobate s'élève une niche pratiquée entre deux pilastres; ceux-ci soutiennent un fronton triangulaire, derrière lequel s'élève un petit dôme en pierre que couronne une lanterne; le milieu de la niche est rempli par un vase posé sur un piédestal, et de chaque côté duquel sont placés des tritons; au centre du stylobate est placé le robinet.

L'eau, qui venoit de l'aquéduc de Belleville, est remplacée aujourd'hui par celle de la pompe Notre-Dame.

On y lit ces vers de Santeul :

Felix sorte tuâ Naïas amabilis,
Dignum, quo flueres, nacta situm loci :
Cui tot splendida tecta
Fluctu lambere contigit.
Te Triton geminus personat æmulà
Conchâ, te celebrat nomine Regiam,
Hàc tu sorte superba
Labi non eris immemor.

C'est-à-dire :

« Aimable naïade, que ton sort est heureux! tu as trouvé des lieux
» dignes de toi, et tu coules au milieu de cent palais dont tes flots
» baignent les murs ; deux tritons font résonner à l'envi leur conque
» du bruit de tes louanges; ils proclament l'honneur que tu ressens
» d'être fontaine royale. Glorieuse d'un si beau sort, garde-toi d'en
» perdre la mémoire, et que tes eaux ne s'épuisent jamais! »

Cette inscription est relative à la beauté des édifices qui décorent la place Royale et les rues adjacentes. Personne n'ignore que, sous Louis XIV, le Marais étoit habité par la noblesse et par tous les gens distin-

gués. Aucun quartier de la capitale ne rappelle d'aussi brillans souvenirs.

Severin (fontaine Saint-).

A l'angle des rues Saint-Severin et Saint-Jacques, n° 2.

Bâtie en 1624, elle se compose d'un édifice présentant trois faces divisées dans leur hauteur en quatre parties. Une calotte ronde, supportant un campanille, couvre le bâtiment.

Cette fontaine, alimentée par la pompe Notre-Dame, porte l'inscription suivante :

Dum scandunt juga montis anhelo pectore nymphæ,
Hic una é sociis, vallis amore, sedet.

C'est-à-dire :

« Tandis que les nymphes haletantes montent vers le sommet de la
» montagne, l'une d'elles, éprise de la beauté du vallon, y fixa sa de-
» meure. »

Sèvres (fontaine de).

Rue du même nom, n° 18.

Sous une porte de temple égyptien est une statue qui tient un vase de chaque main ; l'eau en découle dans une cuvette demi-circulaire. Le trop plein de ce réservoir se vide par un mascaron en bronze, représentant une tête de lion ou de sphynx égyptien.

Cette fontaine, construite en 1806, est alimentée par la pompe à feu du Gros-Caillou ; la sculpture et les ornemens sont dus au ciseau de M. Beauvalet.

Tantale (fontaine de).

Voy. Eustache (fontaine de la Pointe-Saint-).

Temple, ou de *Vendôme* (fontaine du).

Rue du même nom, n° 100, vis-à-vis la rue Meslay.

Cette fontaine est sans ornemens. D'abord appelée fontaine *Vendôme*, parce qu'elle fut construite au temps où le chevalier de Vendôme étoit grand-prieur du Temple, on la nomma ensuite fontaine *Marchande*, de ce que les porteurs d'eau à voiture venoient y remplir leurs tonneaux moyennant un prix convenu. Elle est alimentée par la pompe à feu de Chaillot.

On y lisoit ces deux vers de Santeul :

Quem cernis fontem, Malthæ debetur et urbi,
Hic præbet undas, præbuit illa locum.

Que je traduis de la manière suivante :

« La fontaine que vous voyez est due aux soins de la ville et de l'or-
» dre de Malte; la première a fourni les eaux, et l'autre l'emplace-
» ment. »

Temple (fontaines du palais du).

Rue du même nom.

Ces deux fontaines sont placées aux deux côtés de la porte d'entrée du palais; chacune d'elles consiste en un piédestal qui supporte l'un, la statue du fleuve de Seine, et l'autre, celle de la rivière de Marne.

Elles sont alimentées par les eaux de la pompe à feu de Chaillot.

Temple (fontaines du marché, *Vieille-Rue-du-*).

Rue du même nom.

Contre les murs de la boucherie de ce marché sont adossées deux fontaines ; elles consistent en deux têtes de taureaux qui jettent de l'eau dans des cuves en forme de tombeaux antiques.

L'eau y est conduite par la pompe à feu de Chaillot.

Tiroir (fontaine du).

Voy. Croix-du-Tiroir (fontaine de la).

Tixeranderie, ou des *Vieilles-Garnisons* (fontaine de la rue de la).

Rue du même nom.

Elle consiste en une borne carrée percée d'un robinet, et adossée contre le mur du derrière de l'Hôtel-de-Ville, et alimentée par les eaux de la pompe Notre-Dame.

Travers (fontaine de).

Voy. Antin (fontaine d').

Trinité (fontaine de la).

Voy. Grenetat (fontaine de la rue).

Trogneux (fontaine).

Voy. Charonne (fontaine de).

Tournelles (fontaine des).

Au coin de la rue du même nom, et de la rue Saint-Antoine.

Construite en 1641, et rétablie en 1719, elle est alimentée par la pompe Notre-Dame.

Vaugirard (fontaine de).

Rue du même nom, au coin de la rue du Regard, n° 88.

L'architecte a pris pour décoration deux pilastres ornés de sculptures, surmontés d'un fronton. Le bas-relief représente Léda assise au bord de l'Eurotas, ayant sur ses genoux Jupiter transformé en cygne. L'eau jaillit du bec de cet oiseau, et tombe dans une vasque. Un des côtés de la composition est occupé par un Amour qui tire une flèche de son carquois, et l'autre par des roseaux. Sur le pilastre de droite est un gouvernail qu'entrelacent deux dauphins; sur celui de gauche, deux dauphins entrelacent un trident.

Cette fontaine, qui est alimentée par l'aqueduc d'Arcueil, est d'un très-bon style, et le bas-relief est sagement composé. On voit que l'artiste a voulu imiter l'école du célèbre Goujon. Elle fut construite, en 1806, sur les dessins de l'ingénieur Bralle.

Vieilles-Garnisons (fontaine des).

Voy. Tixeranderie (fontaine de la rue de la).

Vendôme (fontaine de).

Voy. Temple (fontaine du).

Victor (fontaine de Saint-).

Voy. Alexandre (fontaine d').

GRENIERS DE RÉSERVE.

Boulevard Bourdon, sur l'emplacement de l'Arsenal.

L'architecte Delannoy en a fourni les dessins, et la première pierre a été posée en 1807. Cet immense édifice forme une longue ligne de cinq pavillons carrés, liés par quatre grands corps de bâtimens; il est destiné à conserver vingt-cinq mille sacs de farines appartenant à la boulangerie de Paris, laquelle en possède outre cela soixante-dix-huit mille de dépôt obligé chez elle, ou au dépôt de Sainte-Elisabeth.

HALLES ET MARCHÉS.

Aguesseau (marché d').
Rue et passage de la Madeleine.

Après avoir été établi rue Basse-du-Rempart, ensuite dans la rue de Surène, il fut transporté dans l'emplacement qu'il occupe aujourd'hui, et ouvert le 2 juillet 1746. Il fut permis d'y établir six étaux de boucheries, un certain nombre d'échopes ou baraques d'étalages pour des boulangers, poissonniers, fruitiers, etc. Ce marché tient tous les jours.

Beauveau (marché).
On y entre par les rues d'Aligre, Beauveau, de Cotte, Lenoir et Trouvée.

Ce marché, qui est ouvert tous les jours, est aussi appelé *marché du faubourg Saint-Antoine*, parce qu'il est le lieu principal de l'approvisionnement de ce faubourg. Il fut fondé, en 1779, par madame de Beauveau-Craon, alors abbesse de Saint-Antoine, et construit sur les dessins de Lenoir le Romain. Ce marché consiste en une halle divisée en deux vastes hangars bien couverts. Sur la place qui environne ce marché on vend de la paille et du foin, les mercredis et samedis.

Voy. Beauveau (fontaine).

Beurre (halle pour la vente du).

Entre la rue du Marché-aux-Poirées et la rue de la Tonnellerie.

Un nouveau bâtiment pour la vente du beurre a remplacé, en 1822, les ignobles échoppes qui couvroient cet emplacement. L'édifice est de forme triangulaire, fermé d'un mur ; on y entre par quatre grilles ; une partie, en pierre de taille, reçoit le jour par des ouvertures pratiquées dans les parties moyennes et supérieures du bâtiment. Au milieu de cette halle s'élève une espèce de comptoir circulaire où se placent les syndics de la vente.

Blé, farines, grains et graines de toute espèce (halle au).

Rue de Viarmes.

L'ancienne halle au blé et à farine consistoit en une place très-irrégulière, d'une étendue considérable, entourée de maisons ; elle occupoit l'espace compris entre les rues de la Lingerie, de la Cordonnerie, des Grands-Piliers, de la Tonnellerie, et de la Fripperie. La nouvelle halle a été construite sur l'emplacement qu'occupoit l'hôtel de Soissons. Dès le treizième siècle cet hôtel appartenoit au seigneur de Nesle, dont il portoit le nom ; il étoit alors près et hors des murs de l'enceinte de Philippe-Auguste. Jean II de Nesle, châtelain de Bruges, et Eustache de Saint-Pol, sa femme, le donnèrent, en 1232, à Louis IX et à la reine Blanche sa mère. Cet hôtel fut réuni à la cou-

ronne, et donné, en 1296, par Philippe le Bel à Charles, comte de Valois, son frère. En 1327, Philippe de Valois, depuis roi de France, le céda à Jean de Luxembourg, roi de Bohême. Jusqu'à cette époque, l'hôtel de Nesle, qui n'avoit point encore changé de nom, prit celui du nouveau propriétaire. On le trouve désigné sous les noms de *Behagne, Bahaigne, Béhaine, Bohaigne,* c'est-à-dire Bohême.

Louis XII, n'étant encore que duc d'Orléans, en 1493, céda une partie de son hôtel de Bohême aux Filles-Pénitentes, et l'hôtel fut appelé *maison des Filles-Pénitentes.*

En 1572, Catherine de Médicis, ayant formé le dessein d'avoir un palais près du Louvre, fit l'acquisition de ce couvent et de quelques bâtimens limitrophes. Un astrologue lui ayant prédit qu'elle mourroit près de Saint-Germain, on la vit aussitôt fuir tous les lieux qui portoient ce nom. Elle n'alla plus à Saint-Germain-en-Laye; et à cause que son palais des Tuileries se trouvoit sur la paroisse Saint-Germain-l'Auxerrois, elle fit bâtir, sur l'emplacement de la maison des Filles-Pénitentes, l'hôtel de Soissons, près de Saint-Eustache, dit aussi hôtel de la Reine, et ensuite celui des Princesses (1). Après la mort de Catherine de Médicis, l'hôtel de la Reine et ses dépendances passèrent à Christine de Lorraine, sa petite-fille. En 1591, la duchesse de Nemours, sa fille, et le duc de Mayenne, son fils, y demeuroient; c'est alors qu'il reçut le nom

(1) Catherine de Médicis y mourut en 1589; et lorsque l'on sut que c'étoit Laurent de Saint-Germain, évêque de Nazareth, qui l'avoit assistée à ses derniers momens, les amateurs de l'astrologie judiciaire assurèrent que la prédiction avoit été accomplie.

d'hôtel des Princesses. Il fut vendu, en 1601, à Catherine de Bourbon, sœur de Henri IV. A la mort de cette princesse, arrivée en 1604, il fut vendu quatre-vingt-dix mille trois cents livres à Charles de Soissons, fils aîné de Louis de Bourbon, premier prince de Condé; puis passa dans la maison de Savoie par le mariage d'une de ses filles avec Thomas-François de Savoie, prince de Carignan, et depuis il a toujours été appelé hôtel de Soissons. A la mort du dernier propriétaire, ses créanciers s'en étant emparés obtinrent la permission de le faire démolir, en 1748 et 1749, et d'en vendre les matériaux et le terrain. (Voy. *fontaine de la Halle-au-Blé*.)

En vertu de lettres-patentes, données en 1755, la ville de Paris obtint ce terrain moyennant deux millions huit cent mille trois cent soixante-sept livres dix sous, et se détermina, en 1763, à y faire construire une halle au blé, qui a été finie en 1767. La décoration de ce monument est simple, et répond parfaitement à l'objet auquel il est destiné. C'est un bâtiment de forme circulaire, entièrement isolé, percé à jour de toutes parts, et entouré de maisons et de rues. Cette rotonde est percée de vingt-cinq arcades de six pieds et demi d'ouverture. Six arcades servent de passage, et répondent à autant de rues terminées par des carrefours. Les voûtes du rez-de-chaussée sont des voûtes d'arête portées en pendentif sur des colonnes de proportions toscanes, dont les socles sont coupés à pan pour ne point gêner ni empêcher le service. Au-dessus on a pratiqué de beaux et vastes greniers voûtés en pierre et en brique; deux escaliers y communiquent. Celui de la rue de Grenelle, en pierre de liais, est supérieurement appareillé; l'autre, du côté de la rue du

Four, est d'une forme nouvelle. On monte de quatre côtés jusqu'au premier pallier, ensuite on reprend par deux rampes qui se croisent parallèlement et conduisent jusqu'au haut.

Cet édifice a été construit sur les dessins de l'architecte Camus de Mézière. Il n'est entré aucun bois dans la construction.

En 1782, on le couvrit d'une coupole hémisphérique en charpente, sur les dessins des architectes Legrand et Molinos; elle fut brûlée, en 1802, par l'imprudence des plombiers, qui, en la réparant, avoient négligé d'emporter un fourneau plein de feu. De 1811 à 1812, on a rétabli cette coupole en fer coulé et en cuivre, de manière à ce qu'elle fût pour jamais à l'abri de l'incendie. L'architecte Bellanger fut chargé des travaux.

La Halle-au-Blé est ouverte tous les jours, mais les grands marchés ont lieu les mercredis et les samedis. Des paratonnerres sont placés aux quatre points cardinaux de l'édifice, et sur la colonne.

Boulainvillier (marché de).

On y entre par les rues du Bac, n° 13; de Beaune, n° 4; de Bourbon, n° 31; et de Verneuil, n° 34.

Ce marché, qui est ouvert tous les jours, a été construit sur l'emplacement de l'hôtel des Mousquetaires-Gris, qui l'avoit été lui-même sur l'emplacement du Pré-aux-Clercs, autrement dit la *halle Barbier*. L'hôtel des Mousquetaires-Gris, terminé en 1671, et rebâti en 1719, fut acheté, en 1780, par le marquis de Boulainvillier, prévôt de Paris, qui fit construire ce marché.

Il se compose d'un immense bâtiment carré, séparé en deux parties égales par un autre bâtiment transversal.

Carmes (marché des).

Voy. Maubert (marché de la place).

Catherine (marché Sainte-).

Rues d'Ormesson et Caron, au Marais.

Ce marché, qui est ouvert tous les jours, a pris son nom des couvent, église et jardin des chanoines de *Sainte-Catherine-du-Val-des-Écoliers,* sur l'emplacement desquels il a été construit. Le contrôleur-général des finances d'Ormesson en posa la première pierre le 20 août 1783. L'église de *Sainte-Catherine-de-la-Couture,* ou du *Val-des-Écoliers,* avoit été bâtie en 1229. La reine Blanche donna trois cents livres pour ce bâtiment. Deux chevaliers du Temple contribuèrent aussi pour son érection. Les rois Louis IX, Philippe le Hardi, Philippe le Bel, Louis X, Philippe VI, Charles VI et Louis XI, donnèrent des biens considérables à ce monastère. L'église menaçant ruine, on transféra les chanoines à la maison professe des Jésuites, rue Saint-Antoine.

Les sergens d'armes, ou archers de la garde du roi, ayant fait vœu, en 1214, à la bataille de Bouvines, de faire élever une église sous l'invocation de sainte Catherine, fournirent les premiers fonds pour l'érection de celle-ci. Ils y avoient formé leur confrérie, dans laquelle on ne pouvoit être admis qu'en donnant beaucoup d'argent; aussi les confrères avoient-ils le plaisir de dîner dans l'église le mardi de la Pentecôte, et le

droit d'être enterrés dans le cloître ou dans le chapitre. Après les funérailles d'un sergent, son écu et sa masse d'armes étoient appendus dans l'église. A la longue, les murs devinrent tout couverts de ces trophées.

Outre les sépultures des sergens d'armes, on remarquoit dans ce monastère celles de plusieurs personnes distinguées. Pierre d'Orgemont, chancelier de France, et nombre de membres de sa famille, y avoient une chapelle.

On y remarquoit les tombes du président de Ligneris, d'Antoine Seguin, cardinal de Meudon; du chancelier de Birague et de sa femme. On sait qu'après la mort de cette dernière, Birague se fit ecclésiastique et devint cardinal.

Chevaux (marché aux).

Rue du Marché-aux-Chevaux, entre la rue de Poliveau et le boulevard de l'Hôpital.

Dans le dix-septième siècle, ce marché se tenoit au carrefour Gaillon. De même qu'aujourd'hui, il avoit lieu deux fois la semaine. Outre les chevaux, on y vendoit aussi des cochons. Lorsque le prévôt des marchands, M. de Fourcy, fit adoucir la pente de l'Estrapade et des Fossés-Saint-Victor (1687), on transporta au Marché-aux-Chevaux actuel, qui avoit été formé en 1642, l'instrument de ce supplice destiné aux soldats.

Le marché en question consiste en un grand espace de terrain, où l'on mène les mercredis et samedis de chaque semaine les chevaux, ânes, mulets et chèvres que l'on veut vendre ou acheter; il reste ouvert depuis

deux heures jusqu'à quatre en hiver et jusqu'à six en été. L'emplacement, agréable et commode, est rempli de piquets garnis d'anneaux pour y attacher les animaux à une distance convenable; on y a planté plusieurs allées d'arbres, et sur la chaussée du milieu se trouvent deux fontaines.

Les cas rédhibitoires pour les chevaux sont : la pousse, la courbature, la morve, le cornage, le sifflage. Dans ce cas, l'acheteur n'a que neuf jours pour intenter son action contre le vendeur.

La vente annuelle des chevaux sur ce marché est de cinq à six mille.

Cuirs, veaux et peaux (halle aux).

Rue Monconseil, n° 34, et rue Française, n° 35.

Elle étoit autrefois dans la rue de la Lingerie, et aboutissoit à la rue au Lard. Elle a été transférée en 1784 sur l'emplacement de l'ancien hôtel de Bourgogne, dont le théâtre fut le berceau de la comédie française, de l'opéra italien et de l'opéra comique. Le bâtiment a été construit sur les dessins du sieur Dumas, architecte.

La Halle-aux-Cuirs est ouverte tous les jours depuis dix heures jusqu'à trois.

Draps et toiles (halle aux).

Elle forme le côté droit de la rue de la Poterie, et le côté gauche de la rue de la Petite-Friperie; on y entre aussi par la rue de la Lingerie.

Elle tient tous les jours pour les draps, de dix jus-

qu'à trois heures; elle est ouverte pour les toiles pendant cinq jours consécutifs, aux mêmes heures, à compter du premier lundi de chaque mois. Ce monument a été construit, en 1786, sur les dessins des architectes Legrand et Molinos. Ces artistes ont employé pour la couverture le même procédé dont ils s'étoient servis dans la coupole de la Halle-au-Blé, et qui avoit été inventé par Philibert Delorme. La voûte, en berceau, d'un demi cercle parfait de cinquante pieds de diamètre sur quatre cents pieds de longueur, est éclairée par cinquante grandes croisées carrées. Un escalier à double rampe, placé dans le milieu de la galerie, facilite le transport des marchandises, qui sont enfermées dans des armoires pratiquées au pourtour, sans nuire à l'ensemble de la décoration. Le bâtiment est isolé et entouré d'un trottoir défendu par des bornes.

Plusieurs procédés nouveaux ont été employés dans la construction de cet édifice; pour former la saillie de l'entablement, qui est fort grande, les deux architectes se sont servis de deux rangs de pots ou de tubes de terre cuite pour composer cette saillie : l'un de vingt-sept pouces de long sur quatre pouces de diamètre, porté d'un bout sur le mur et de l'autre sur des consoles en encorbellement. Le second rang, de même diamètre, sur dix-huit pouces de longueur, avance en saillie sur le premier, et forme ainsi par son excédant la cimaise supérieure de l'entablement. Les anciens avoient employé ce procédé pour faire des voûtes.

Pour la couverture, dans les parties où il est d'usage de mettre du plomb laminé, on s'est servi du cuivre de Suède étamé.

Enfans-Rouges (marché des).

Entre les rues de Bretagne, n°˙ 39 et 41, celle des Oiseaux, et celle de Berri.

Ce marché a pris son nom de ce qu'il étoit dans le voisinage de l'ancien hospice des Enfans-Rouges, fondé, vers 1534, par Marguerite de Valois, reine de Navarre, aidée des libéralités de son frère François 1er. On y recevoit les orphelins de père et de mère trouvés à l'Hôtel-Dieu de Paris. Le roi avoit ordonné que cet hôpital portât le nom d'*Enfans-Dieu*, et que les habits fussent de couleur rouge. Cet établissement fut supprimé par lettres-patentes du mois de mai 1772; on transféra les orphelins à l'hôpital des *Enfans-Trouvés*, auxquels on donna les biens de l'hospice des Enfans-Rouges.

Ce marché, qui se tient tous les jours, se compose d'une halle divisée en quatre hangars assez bien couverts; au milieu est une borne qui fournit abondamment l'eau nécessaire, et qui est alimentée par la pompe Notre-Dame.

Fleurs et arbustes (marché aux).

Quai Desaix.

Après avoir long-temps tenu sur le quai de la Mégisserie, ou de la Ferraille, ce marché a été transféré, vers 1805, dans l'endroit où il est aujourd'hui. Quatre rangées d'arbres et deux cuves-fontaines en forment la décoration. Il se tient les mercredis et samedis de chaque semaine; les marchands d'arbres et d'arbustes étalent sur le quai de la Cité.

Fourrages (marchés aux).

1° Rue du Faubourg-Saint-Martin, près la fontaine des Récollets. Il tient tous les jours.

2° Rue d'Enfer, près la barrière, les mercredis et samedis.

3° Rue de Fourcy-Sainte-Geneviève. On y vend tous les jours.

4° A la place du marché Bauveau, les mercredis et samedis.

5° Sur le port aux Tuiles, les mercredis et samedis.

Fraternité (marché de la).

Rue Saint-Louis en l'île.

Il se tient tous les jours, et doit son nom à l'ancienne section de la Fraternité, au milieu de laquelle il est établi.

Fruits (marché aux).

Quai de la Tournelle, au port aux Tuiles.

Il tient tous les jours.

Germain (marché de l'*Abbaye-Saint-*).

Entre les rues Clément, Félibien, Lobineau et Mabillon.

La première pierre en a été posée, le 15 août 1813, sur le terrain occupé par les ignobles loges de la foire.

Il a été ouvert en 1818. C'est le plus beau marché de détail de la ville de Paris. L'architecte Blondel en a fourni les dessins et les a fait exécuter. Ce marché offre un quadrilatère, dont la construction, à la fois noble, simple et commode, est parfaitement appropriée à son objet. Les halles présentent un coup d'œil magnifique; chaque détaillant y possède une serre pour conserver ses marchandises; les côtés des rues Félibien et Lobineau sont éclairés extérieurement par seize croisées et cinq grilles, et intérieurement par douze croisées et trois grilles.

Le côté extérieur des rues Clément et Mabillon présente douze croisées et cinq portes, et intérieurement huit croisées et trois portes. Toutes les croisées sont fermées par des persiennes.

Outre une borne-fontaine et un vaste puits, on a transporté dans la cour intérieure du marché la fontaine qui décoroit la place Saint-Sulpice.

Voy. Fontaines.

De l'autre côté de la rue Lobineau se trouve une magnifique boucherie divisée en deux parties, qui renferment trente-six étaux. Au milieu et à l'endroit où sont placés les deux escaliers qui descendent aux serres, est encore une fontaine.

Voy. Fontaines.

Herboristes (marché des).

Rue de la Poterie-des-Halles.

Ce marché se tient les mercredis et samedis.

Honoré, ou *des Jacobins* (marché *Saint-*).

Entre les rues Saint-Honoré, nos 328 et 330, et Neuve-des-Petits-Champs, nos 83 et 87.

Il est construit sur l'emplacement des Jacobins réformés, autrement dits Frères-Prêcheurs ou Dominicains. Henri de Gondi, évêque de Paris, donna à ces pères, en 1613, une somme de cinquante mille francs, et à l'aide de libéralités de personnes riches, le P. Sébastien Michaëlis, qui avoit embrassé la réforme, acheta un enclos de dix arpens, où il fit construire l'église et le couvent, lesquels n'offroient rien de remarquable sous le rapport de la construction. Cependant cette communauté renfermoit de très-belles choses, des chefs-d'œuvre de peinture et de sculpture. On y distinguoit le tombeau du maréchal de Créqui, exécuté sur les dessins de Lebrun par Coyzevox, Coustou l'aîné et Joly; celui du fameux peintre Pierre Mignard et de la comtesse de Feuquières, sa fille, exécuté par Lemoine, à l'exception du buste, qui avoit été fait par Desjardins. Cette église étoit le lieu de sépulture de plusieurs savans, parmi lesquels nous citerons André Félibien, historiographe des bâtimens du Roi; son fils André-Nicolas Félibien; Nicolas de Verdun, premier président au parlement de Paris. La bibliothèque, qui se composoit de trente mille volumes, étoit particulièrement estimée par le choix des ouvrages et par le nombre des manuscrits qu'elle contenoit. De tous les couvens de Paris, celui des Jacobins a fourni le plus d'hommes célèbres : tels ont été les PP. Goir, Antoine Lequien, missionnaire; François Combefis, qui a tant écrit; Jacques Barelier, bota-

niste; Jacques Echard, érudit; Jacques Quentel, François Penon, littérateurs; Michel Lequien; orientaliste; Jean-Baptiste Labat, si connu par ses voyages, et qui avoit formé un beau cabinet d'histoire naturelle, etc.

La société des Amis de la Constitution, dite le club des Jacobins, s'étoit formée, au mois d'août 1789, sous le titre de *Club Breton*. Après la journée du 6 octobre, le roi Louis XVI vint à Paris, où siégèrent les membres de l'assemblée constituante. Après l'extinction des ordres religieux, en 1790, les *Amis de la Constitution*, qui avoient d'abord pris le titre de *Société de la Révolution*, louèrent la salle de la bibliothèque du couvent des Jacobins, pour y tenir leur assemblée. En 1792, le nombre des membres s'élevoit à peu près à quinze cents. Cette société fut fermée le 24 juillet 1794 par le député Legendre. On songea dès lors à démolir les bâtimens et à construire un marché sur leur emplacement. Ce projet fut mis à exécution en 1810; il consiste en quatre halles très-étendues qui servent d'abri, avec plusieurs étaux de bouchers; deux bornes-fontaines, alimentées par la pompe à feu de Chaillot, fournissent les eaux nécessaires. Le marché Saint-Honoré ou des Jacobins est vaste et bien ordonné; on l'a débarrassé des constructions parasites qui l'obstruaient, et entouré de très-belles maisons.

Innocens (marché des).

Place du même nom.

Le quartier des halles est situé entre les rues de

la Ferronnerie, de Saint-Denis, Comtesse-d'Artois et de la Tonnellerie. Les halles ont donné le nom à ce quartier. Avant le règne de Louis VI, dit le Gros, les halles et marchés se trouvoient dans les environs du marché Palu, où il y a encore un marché aujourd'hui. L'emplacement actuel des halles étoit originairement une grande pièce de terre nommée Champeaux (*Campelli* ou petits champs), située entre la ville de Paris et quelques bourgs qu'on y a joints depuis. Ce terrain appartenoit au prieuré de Saint-Denis-de-la-Chartre, lorsque Louis VI y établit un marché pour les merciers et les changeurs. Philippe-Auguste acheta des religieux du prieuré Saint-Lazare (*Saint-Ladre*), qui demeuroient hors de l'enceinte, une foire ou marché qu'il transféra à Champeaux. De 1180 à 1183, d'après les ordres du monarque, on éleva deux halles entourées d'un mur, avec des portes qui fermoient la nuit. Pour la commodité des marchands, on fit des appentis ou espèces de galeries couvertes, afin que les marchandises ne fussent point avariées par les injures du temps. Sous saint Louis on construisit deux halles aux draps et une troisième pour les merciers et corroyeurs. Il permit aux lingères et aux vendeurs de friperies d'étaler le long des murs du cimetière des Innocens. Philippe le Hardi établit une halle pour les cordonniers et les peaussiers. Les halles se multiplièrent à un tel point dans le quatorzième siècle, que, non-seulement les marchands de Paris, mais encore les marchands forains de France et de l'étranger avoient chacun la leur. C'est de l'espèce de marchandise qu'ils débitoient que les rues qui environnent les halles ont pris leur nom. On y vendoit à certains jours des

grains, des légumes, des œufs, du beurre, du poisson, de la viande, du vin, etc.

Les anciennes halles menaçant ruine, François I^{er} les fit reconstruire; elles furent achevées sous Henri II. Sur le vaste emplacement des halles on distingue aujourd'hui le carreau de la halle dont l'article suit : les halles au blé, aux draps et toile, à la marée, à la viande, aux fruits, au pain, au beurre, etc.

Une ordonnance de 1811 porte qu'une halle spacieuse sera construite et étendue de la rue Saint-Denis et du Marché-des-Innocens jusqu'à la Halle-au-Blé. Plusieurs rues devoient être abattues; on commençoit à y travailler lorsque les événemens de 1814 en ont fait suspendre l'exécution.

Ce vaste emplacement étoit occupé par l'église et le cimetière des Saints-Innocens, au milieu duquel se trouvoit une tour octogone, de cinquante pieds de hauteur, fort ancienne. Personne n'ignore que chez les Romains on ne donnoit point aux morts la sépulture dans les villes; ceux qui y mouroient étoient enterrés le long des grands chemins, ou dans les champs qui en étoient voisins [1]. Les chrétiens se conformèrent d'abord à cet usage, et dans les premiers temps il n'y eut que les rois, les princes, les évêques, les abbés, qui furent enterrés dans les cryptes des basiliques ou dans des oratoires que l'on avoit bâtis exprès. La ville s'étant fort accrue dans la suite, tous les gens riches voulurent avoir leur sépulture

[1] *Sta, viator, heroem calcas*, dit une vieille inscription poétique. C'étoit un usage à la fois moral et philosophique que celui de présenter à chaque pas le seul but réel et bien connu de la vie aux yeux d'hommes qui s'agitent tant pour la parcourir.

auprès des églises, lorsqu'ils ne pouvoient pas l'obtenir dans l'église même; dès lors on établit des cimetières publics et particuliers. Le cimetière pour la partie septentrionale de Paris, désignée sous le nom de ville, fut établi sur le territoire de Champeaux, et près de l'enceinte. C'étoit un lieu ouvert de toutes parts. Les cendres des morts étoient foulées aux pieds par les hommes et par les animaux; on y déposoit les immondices, et souvent ces lieux furent profanés par le crime. Pour remédier à ces désordres, Philippe-Auguste le fit entourer de murailles en 1186.

Consacré d'abord aux seuls paroissiens de Saint-Germain-l'Auxerrois, le cimetière des Innocens devint commun à plusieurs paroisses et à l'Hôtel-Dieu. Les inconvéniens qu'occasionoit la putréfaction de tant de cadavres engagèrent les habitans du quartier des halles à porter plainte au Parlement. Cette cour rendit un arrêt, le 21 mai 1765, par lequel il étoit défendu d'enterrer dans ce cimetière, et ordonna que, à compter du 1er janvier 1766, aucune inhumation ne pourroit avoir lieu dans l'enclos de la ville de Paris. Cet arrêt indiquoit les endroits les plus convenables et les plus commodes pour huit cimetières communs à certaines paroisses. Les curés crièrent au scandale; ils se plaignirent, intriguèrent pour empêcher l'exécution de l'arrêt, qui ne fut point exécuté. Enfin, vingt ans après, le gouvernement sentit la nécessité de faire fermer les cimetières de Paris, et en particulier celui des Innocens. L'église fut démolie, et les ossemens du cimetière portés aux Catacombes. Le terrain, quoique fouillé à une assez grande profondeur, ne le fut pas cependant assez; on se détermina alors à convertir

l'emplacement en un vaste marché pour les légumes et les fruits, dont la vente obstruoit les rues voisines. En 1810, on y ajouta quatre grandes galeries régulières et commodes, qui entourent les quatre faces de cette place immense.

Il se fait deux sortes de vente au marché des Innocens : la vente en gros et la vente en détail ; la première commence au point du jour et finit à neuf heures en été, et à dix en hiver : c'est alors que commence la vente en détail, laquelle dure jusqu'au soir.

Au centre de la place est la belle fontaine de Pierre Lescot et de Jean Goujon (*voy.* FONTAINES) ; à ses quatre angles sont quatre bornes-fontaines.

Jacques-la-Boucherie (marché Saint-).

Rue des Arcis.

Il est construit sur l'emplacement de l'église de Saint-Jacques-la-Boucherie, qui avoit pris son nom du voisinage de la grande boucherie de l'Apport Paris. Déjà paroisse au commencement du treizième siècle, elle fut augmentée à diverses reprises, et achevée sous le règne de François Ier. Nicolas Flamel, patron de tous les charlatans, et Pernelle sa femme, furent enterrés dans cette église. Jean Fernel, médecin du roi Henri II, et l'un des plus savans qui fût en France, y étoit également enterré avec sa femme. Cette église a été détruite au commencement de la révolution ; la tour seule existe, et appartient à un individu qui y a établi une fonderie de plomb de chasse.

Des marchands fripiers et de vieux linge avoient élevé sur l'emplacement de l'église un grand nom-

bre d'échopes et de constructions en bois, qui furent détruites par le feu en 1824. Le propriétaire vient de faire construire de nouvelles boutiques avec un logement au-dessus, le tout en maçonnerie. On y trouve, comme auparavant, de vieux vêtemens, que l'on fait passer pour neufs. Derrière le marché Saint-Jacques-la-Boucherie, sur la petite place, près la rue des Écrivains, il se tient, deux fois la semaine, le mercredi et le samedi, un marché où les habitans de la campagne apportent du beurre, du fromage, des œufs et des légumes.

Joseph (marché Saint-).

Rue Montmartre, n° 144, au coin de la rue Saint-Joseph.

C'étoit une chapelle, construite, en 1640, aux frais du chancelier Séguier, qui en posa la première pierre. Le terrain, derrière la chapelle, devint dès lors le cimetière de la paroisse Saint-Eustache, à la place de l'ancien; c'est là que Molière eut sa sépulture, le 17 février 1673. On s'est trompé en disant que La Fontaine avoit été inhumé à côté de son illustre ami. Le savant M. Walckenaer, dans son édition des œuvres du *Bonhomme*, prouve que sa dépouille mortelle avoit été portée au cimetière des Innocens. La chapelle Saint-Joseph fut convertie, en 1793, en salle d'assemblée de la section, qui porta successivement les noms de district Saint-Joseph, en 1789; puis, en 1790, de section de la Fontaine-Montmorency; en 1793, de Molière et La Fontaine; et ensuite, de Brutus. Vendue, en 1796, à un particulier, il l'a transformée en un marché qui est ouvert tous les jours.

Linge, ferraille et habillemens de hasard (halle au vieux).

Rue et enclos du Temple.

Cette halle, qui est ouverte tous les jours, fut commencée en 1809 sur les dessins de M. Molinos, et achevée en 1811. Elle se compose de quatre corps d'abris supportés par des piliers, et couvre tout l'espace où le grand-prieur du Temple mettoit les banqueroutiers à l'abri des poursuites de leurs créanciers, et les ouvriers de la maîtrise. Sous ces vastes hangars se trouvent réunies plus de dix-huit cents boutiques, où l'on vend, le plus cher qu'on peut, la ferraille, le vieux linge, la chaussure et les vêtemens de hasard. Pour une modique somme on peut s'habiller des pieds à la tête, et monter un ménage complet.

Voy. Communautés Religieuses.

Marée (marché à la).

Entre la rue du Marché-aux-Poirées et la rue de la Tonnellerie.

Ce marché, élevé en 1823, présente un vaste quadrilatère bien aéré, où se fait la vente, en gros et en détail, du poisson de mer et d'eau douce. Elevé au-dessus du niveau du pavé, il est totalement dallé en pierres de taille qui, par leur inclinaison, font épancher les eaux. A chacune des extrémités de ce marché se trouve une fontaine.

Voy. Fontaines.

Martin (marché de l'Abbaye-Saint-).

Entre le jardin de l'ancienne abbaye Saint-Martin, les rues du Verbois, de la Croix, et l'ancien marché Saint-Martin.

La première pierre de ce marché, l'un des plus beaux de la capitale après le marché Saint-Germain, a été posée le 15 août 1811, et les travaux, achevés en juillet 1816, furent dirigés par l'architecte Peyre. Le monument se compose de deux grands corps de halles de cent quatre-vingt-quatre pieds de long, sur soixante et un de large, lesquels peuvent contenir trois cents étaux ; au-devant sont placés deux pavillons destinés, l'un à servir de corps-de-garde, et l'autre de bureau à l'inspecteur. La fontaine surtout est charmante.

Voy. *Fontaines.*

L'ancien marché, qui touche à celui-ci, se tenoit tous les jours. Construit, en 1765, sur une partie du territoire dépendant de l'abbaye Saint-Martin, dont il avoit pris le nom, il a été supprimé au mois de juillet 1816, ainsi que le marché qui se tenoit à la porte Saint-Martin.

Maubert, ou des *Carmes* (marché de la place).

Entre les rues des Carmes, de la Montagne-Sainte-Geneviève, des Noyers, et de la rue projetée qui n'est pas encore ouverte.

Ce marché est établi sur l'ancien emplacement du couvent des Carmes. Ces religieux prétendoient tirer leur origine du mont Carmel, en Syrie. Selon la tradition, le prophète Elie et son disciple Elisée y auroient habité ; d'après cela, ils ne balancèrent pas à annoncer

que ledit prophète avoit été leur instituteur, leur premier supérieur, et qu'ils étoient les enfans d'Elie et d'Elisée. Ces bons religieux descendoient de quelques ermites réfugiés sur le mont Carmel. Albert, patriarche de Jérusalem, au commencement du douzième siècle, leur donna une règle, que le pape Honoré III confirma en 1171. Vêtus d'une robe brune, ils portoient par-dessus un manteau blanc, à l'imitation, disoient-ils, de celui que le prophète Elie auroit jeté à son disciple en montant au ciel. Les seigneurs sarrasins, qui portoient aussi des manteaux blancs, obligèrent ces religieux à barrer leurs manteaux de noir. Ils conservoient encore cette bigarrure en 1254, lorsque saint Louis en amena six à Paris, et leur forma un établissement à l'endroit où étoient les religieux Célestins.

La rue des Barrés, qui est dans le voisinage de l'Arsenal, a pris son nom de cette bigarrure dans le vêtement des Carmes. N'ayant plus à craindre en France les seigneurs sarrasins, ils reprirent leur premier manteau.

Philippe le Bel leur ayant donné, en 1309, sa maison du Lion, située au bas de la montagne Sainte-Geneviève; et Philippe le Long, en 1317, leur ayant fait présent d'une autre maison qui étoit contiguë, ces religieux les firent démolir, et sur l'emplacement qu'elles occupoient on éleva l'église, qui fut abattue en 1792, et qui a été remplacée par le marché dont nous parlons. La première pierre en fut posée le 15 août 1813, et il fut ouvert en 1818.

Jeanne d'Evreux, troisième femme et veuve de Charles le Bel, fit vendre sa couronne d'or garnie de pierreries, la fleur de lis d'or qu'elle avoit reçue le jour de son couronnement, sa ceinture garnie de per-

les et de diamans, sa vaisselle d'or et d'argent, quinze cents florins d'or à l'écu ; elle en donna l'argent aux Carmes, par une lettre datée de Bécoisel, en date du mois de mai 1349. Le produit en fut appliqué aux bâtimens et ornemens, tant du couvent que de l'église, qui fut dédiée, le 16 mars 1353, par le cardinal Guy de Bologne, archevêque de Lyon, en présence de la donatrice et de ses nièces, les reines de France et de Navarre.

L'église des Carmes offroit une singularité : du côté de la rue de la Montagne, le bénitier se trouvoit au dehors de l'église, autrefois place ordinaire des bénitiers ; dans le cloître étoit une chaire pratiquée dans le mur, comme on en voyoit dans quelques couvens ; c'est dans ces chaires que se plaçoient ceux qui professoient la philosophie. Parmi les monumens remarquables, on distinguoit le tombeau de Marguerite de Bourgogne, fille de Jean-sans-Peur, qui épousa successivement Louis de France, duc de Guyenne et dauphin de Viennois, et ensuite Arthus, duc de Bretagne, connétable de France, etc.

Gilles Corozet, libraire et *auteur de la première Description de Paris*, étoit enterré dans le cloître des Carmes.

Sur sa tombe on lisoit cette épitaphe :

L'an mil cinq cent soixante-huit,
A six heures avant minuit,
Le quatriesme de juillet,
Décéda Gilles Corrozet,
Agé de cinquante-huit ans,
Qui libraire fust en son temps,
Son corps repose en ce lieu-ci,
A l'âme Dieu fasse merci.

Ainsi que nous l'avons fait observer, le marché de la place Maubert ou des Carmes, commencé en 1813, ouvert en 1818, fut achevé en 1822. Il offre un quadrilatère dans le genre des marchés de l'abbaye Saint-Germain, et de l'abbaye Saint-Martin. Il présente à l'extérieur, sur sa plus grande largeur, dix croisées et trois portes d'entrée; dans l'intérieur, six croisées et une porte donnant sur la cour; sur la petite largeur extérieure, huit croisées et trois portes; et dans l'intérieur, quatre croisées et une porte; toutes les croisées sont fermées de persiennes. La boucherie renferme seize étaux. Au milieu de la cour est une fontaine.

Voy. FONTAINES.

Neuf (marché).

Rue du même nom, entre le pont Saint-Michel et le Petit-Pont.

Pendant les treizième, quatorzième et quinzième siècles, la rue ou plutôt le quai du marché Neuf étoit nommé rue de l'*Orberie* pour l'*Herberie*, à cause des marchands qui l'habitoient. Cette rue étoit fermée du côté du marché Palu; on l'ouvrit en 1557, sous le règne de Henri II. On fit communiquer le marché Palu avec le marché Neuf, et des deux on n'en fit qu'un. Sous le règne de Charles IX on y construisit une halle au poisson, pour y placer les différens marchands, qui y étaloient près le Petit-Châtelet. On fit également établir à chaque bout deux boucheries couvertes; celle du côté du Petit-Pont fut abattue vers 1760; quant à la seconde, située près le pont Saint-Michel, elle existe et

sert de morgue. Elle étoit décorée d'ornemens sculptés par Jean Goujon. On y lisoit cette inscription:

<p style="text-align:center">RÉGNANT

CHARLES NEUVIESME,

ROI DE FRANCE.

MDLXVIII.</p>

Ce très-petit marché est ouvert tous les jours.

Vers 1802, le petit bâtiment qui servoit anciennement de boucherie fut réparé de fond en comble. On y transporta la Morgue, qui étoit autrefois située dans l'enceinte du Grand-Châtelet. On a donné ce nom à l'endroit où l'on expose les cadavres des personnes inconnues, mortes d'accidens, afin qu'on puisse les reconnoître et les réclamer.

<p style="text-align:center">*Pain* (marché au).</p>

Rue de la Tonnellerie, sous les piliers des halles.

Il se tient les mercredis et les samedis.

Panthéon, ou de *Sainte-Geneviève* (marché du).

Rue Soufflot, en face de l'église Sainte-Geneviève.

Il se tient tous les jours, et l'on y vend beurre, fromages, fruits, légumes, œufs, etc.

<p style="text-align:center">*Patriarches* (marché des).</p>

Rue Mouffetard, n° 135, et rue d'Orléans-Saint-Marcel, n° 5.

Ainsi nommé parce qu'il traverse l'ancienne cour

des Patriarches. C'étoit un hôtel qui avoit appartenu, aux treizième et quatorzième siècles, à Bertrand de Chanac, cardinal et patriarche de Jérusalem, qui en fit présent au collége de Chanac ou Saint-Michel, lequel le vendit par la suite à Simon de Cramault, cardinal, archevêque de Reims, et patriarche d'Alexandrie.

Les Calvinistes y tenoient leur prêche en 1561. Un jour de Saint-Etienne, que le son des cloches de Saint-Médard interrompoit le ministre, les auditeurs furieux sortirent et se rendirent, les armes à la main, dans l'église où l'on chantoit les vêpres; ils blessèrent et tuèrent plusieurs assistans, brisèrent les images, rompirent les autels, et mirent la sacristie au pillage. On arrêta quelques-uns des plus coupables, qui furent mis à mort devant l'église, et leurs biens furent confisqués pour réparer les dégâts qu'ils avoient commis. Le connétable de Montmorenci fit abattre une partie de l'hôtel des Patriarches, en 1562.

Ce marché consiste en une cour qui sert de passage pour communiquer de la rue Mouffetard à la rue d'Orléans; il est ouvert les mardis et vendredis pour les légumes, les mercredis et samedis pour la viande et le porc frais.

Pommes-de-terre et ognons (marché aux).

Près la Halle-aux-Draps, entre les rues de la Grande et de la Petite-Friperie.

Il se tient sur l'emplacement qui se nommoit auparavant place du Légat; depuis 1811 il est affecté à la vente des pommes-de-terre et des ognons. Ce marché est couvert.

Vaches grasses (marché aux).

A la Halle-aux-Veaux, entre les rues de Poissy et de Pontoise.

Il se tient les vendredis. (Voy. *l'article suivant.*)

Veaux (halle aux).

Entre les rues de Poissy et de Pontoise.

Avant 1646, cette halle ou marché étoit située rue Planche-Mibray, au bout de la rue de la Vieille-Place-aux-Veaux. De 1646 à 1774, il étoit sur le quai des Ormes. Par lettres-patentes du mois d'août 1772, la halle aux veaux fut transférée sur le terrain des Bernardins, et ouverte le 28 mars 1774, en vertu d'une ordonnance du bureau de la ville, du 8 du même mois. Cette halle, construite sur les dessins de Lenoir le Romain, est couverte, isolée, et environnée de quatre rues. Elle a trois issues, deux sur le quai de la Tournelle ou des Miramionnes, et la troisième par la rue des Bernardins. Le rez-de-chaussée de ce marché est élevé de terre de trois pieds, sous lequel sont de très-grandes caves, qui ont leurs entrées fermées de grilles de fer aux coins intérieurs. Le pourtour est en plein air, et la couverture est soutenue par des piliers en pierres de taille portant une charpente en arc soubaissé, au moyen de laquelle les animaux sont à l'abri des intempéries de l'air. Aux quatre coins de la halle sont quatre pavillons pour monter à de vastes greniers destinés à mettre des fourrages.

Ce marché est ouvert les vendredis et samedis, pour la vente des veaux.

Le marché au suif, qui a lieu les mercredis, fut transporté, le 6 janvier 1786, sur le terrain de cette halle, par arrêt du conseil d'État du roi, en date du 19 dudit mois de janvier.

Viande (halle à la).

Entre les rues des Prouvaires, des Deux-Écus, et du Four-Saint-Honoré.

Cet ignoble abri, commencé en 1813, et terminé en 1818, n'est que provisoire, et doit être remplacé par une halle construite en maçonnerie. Que le Ciel nous délivre des établissemens provisoires! une fois érigés, les fermiers touchent l'argent, et peu importe que le pauvre peuple soit mal à son aise. Les administrateurs de la capitale de la France, qui ont si souvent donné des preuves de l'intérêt qu'ils portent à leurs administrés, doivent fonder pour la postérité. L'étranger est frappé d'étonnement, après avoir contemplé et admiré nos magnifiques marchés, d'apercevoir une halle aussi niaisement conçue que mal exécutée. Il ne peut croire que les magistrats auxquels on doit l'érection de tant de beaux monumens, aient donné leur approbation à l'élévation de la halle à la viande. Au surplus, on assure que les événemens de 1814 ont arrêté l'exécution du plan primitif.

Le marché à la viande de boucherie et de porc a lieu les mercredis et samedis; les autres jours on y vend les issues et la volaille.

Au milieu du marché sont quatre bornes-fontaines; et dans le fond, un bâtiment qui sert à la fois de bureau pour le percepteur et de corps-de-garde pour la

troupe. Dans une cour immense on a construit des écuries et des remises pour les marchands forains.

Volaille et au gibier (marché à la).

Quai des Augustins, au coin de la rue des Grands-Augustins.

Les religieux de cet ancien couvent ont été ainsi appelés pour les distinguer des religieux du même ordre établis à Paris, tels que les Augustins réformés de la province de Bourges (Petits-Augustins), et les Augustins déchaussés réformés (Petits-Pères).

Vers le milieu du douzième siècle et dans le commencement du treizième, temps fortuné pour les moines, l'Italie vit se former nombre de congrégations d'ermites. Les uns, habillés de noir, se disoient de l'ordre de Saint-Benoît; les autres, habillés de blanc, se disoient de l'ordre de Saint-Augustin. Le nombre de ces congrégations devint si considérable, que le pape Innocent IV voulut les réunir et en former un seul et même corps. Ce projet fut exécuté en 1256 par son successeur, le pape Alexandre IV.

Instruits de la bonne réception que Louis IX faisoit à tous les moines, une bande de ces ermites partit d'Italie pour se rendre à Paris. A leur arrivée, on les logea dans les bâtimens de la chapelle de Sainte-Marie-l'Égyptienne (au coin des rues Montmartre et de la Jussienne), qui alors étoit hors Paris. Ils quittèrent cet endroit en 1285 pour aller s'établir près la porte Saint-Victor; ils ne laissèrent d'autres traces de leur première demeure qu'un nom, que porte la rue des Vieux-Augustins.

Leur seconde demeure près la porte Saint-Victor

fut dans un lieu inculte et rempli de chardons, qui porte encore le nom de Chardonnet; il touchoit à l'enclos des Bernardins. En 1286, Philippe le Bel leur accorda un accroissement de terrain, une maison située dans l'endroit où est aujourd'hui le collége du cardinal Lemoine, et enfin l'usage des murailles et tournelles de la ville. Malgré cette augmentation de terrain, les ermites de Saint-Augustin, qui étoient mendians, recevoient fort peu d'aumônes, parce que leur habitation étoit trop éloignée.

En conséquence ils vendirent, en 1493, aux frères Sacs ou Sachets, autres ermites de l'ordre de Saint-Augustin, leur terrain du Chardonnet, et reçurent en échange l'établissement que les Sachets avoient au bord de la Seine, sur le territoire de Saint-Germain-des-Prés.

Quoique construite à plusieurs reprises, l'église étoit grande et spacieuse. Charles V avoit eu la principale part à sa construction. Elle fut dédiée, sous Charles VII, en 1453. On y remarquoit principalement les décorations du maître-autel, qui consistoient en huit colonnes corinthiennes de marbre cypolin ou de Saravèche, disposées sur un plan courbe et soutenant une demi-coupole, dans le fond de laquelle étoit le Père éternel dans sa gloire, en bas-relief. Le tout fut construit en 1678, d'après les dessins de Charles Lebrun.

On admiroit la menuiserie du chœur, qui étoit de très-bon goût et fort bien exécutée.

Parmi les tableaux qui décoroient le chœur (ils avoient seize pieds de hauteur sur douze de large), on en remarquoit cinq qui représentoient chacun une promotion de l'ordre du Saint-Esprit, sous les cinq

grands-maîtres qui ont successivement régné depuis l'institution de l'ordre : Henri III, fondateur, par Vanloo; Henri IV, par Detroye; Louis XIII, par Champagne; Louis XIV et Louis XV, par Vanloo. Ce dernier prince étoit représenté donnant le collier de l'ordre à Louis de Bourbon-Condé, comte de Clermont, dans la promotion du 3 juin 1724.

La chaire du prédicateur, faite en 1588, étoit ornée de bas-reliefs du célèbre Germain Pilon, qui avoit aussi modelé en terre cuite un saint François d'Assise, à genoux, qui par suite a été transporté au Musée des monumens français, et se voit aujourd'hui dans l'église de Saint-François d'Assise, seconde succursale de la paroisse Saint-Médéric.

Les salles de ce monastère sont fameuses dans nos annales; l'ordre du Saint-Esprit y tenoit ses séances; on y remarquoit les portraits et armoiries de tous les commandeurs et chevaliers reçus dans cet ordre. C'est dans leur église que Henri III en fit l'institution le premier janvier 1579; c'est encore dans ce couvent que ce prince établit en 1583 sa confrérie de pénitens nommés *Blancs-Battus*. Elle se composoit des plus grands seigneurs de la cour, et particulièrement des mignons de Sa Majesté. Leur habit, de toile blanche, ressembloit à celui des pénitens de nos provinces méridionales. Chaque confrère portoit une discipline à plusieurs nœuds pendue à la ceinture. Le clergé y tenoit ses assemblées. Enfin, ce fut dans une salle de ce couvent que Louis XIII fut reconnu roi, et Marie de Médicis déclarée régente.

Un grand nombre de personnes de considération avoient été inhumées dans cette église. Les principaux étoient Gilles de Rome, général des Augustins, pré-

cepteur de Philippe le Bel et archevêque de Bourges, mort en 1316. Le poète Remy Belleau, mort en 1577; Guy Dufaur, sieur de Pibrac, si connu par ses emplois et ses quatrains, mort en 1584; le célèbre musicien Eustache du Caurroy, maître de chapelle et surintendant de la musique des rois Charles IX, Henri III et Henri IV; Philippe de Commines, surnommé le Tacite français, mort en 1509. Le reste se composoit de gens plus ou moins nobles qui, pour tout mérite, avoient seulement un nom et de grandes richesses.

Ce couvent a été le théâtre de deux affaires assez scandaleuses.

En 1540, deux huissiers, accompagnés de leurs recors, en vertu d'un exploit, vinrent arrêter le père Nicolas Aimeri, maître de théologie. Cette arrestation causa un grand tumulte, dans lequel un religieux de la maison fut tué par un des huissiers. Les Augustins portèrent plainte; l'université et le procureur du Châtelet se joignirent à eux. Par sentence du prévôt de Paris, les huissiers furent condamnés à aller en chemise, sans chaperon, jambes et pieds nus, tenant chacun en main une torche ardente du poids de quatre livres, à faire amende honorable, d'abord au Châtelet, en présence du procureur du roi, à faire une seconde amende honorable aux Augustins, puis ensuite à la place Maubert. Ils furent en outre condamnés à faire édifier une croix de pierre de taille près du lieu où le meurtre avoit été commis, avec un bas-relief représentant ladite réparation. Ce curieux monument étoit placé dans l'angle du quai et de la rue des Grands-Augustins; il avoit passé sans aucune atteinte les temps désastreux de la révolution, et avoit été transporté au Musée des monumens français.

Lorsqu'au temps de la Ligue et du siége de Paris par Henri IV, on fouilla les couvens pour y chercher des vivres, les pères Augustins se trouvoient être approvisionnés pour deux ans.

Ces religieux ont donné des preuves de leur humeur guerrière, et, dans son Lutrin, Boileau fait dire à la Discorde :

> J'aurois fait soutenir un siége aux Augustins.

Les religieux de ce couvent nommoient tous les deux ans trois Augustins bacheliers pour faire leur licence en Sorbonne. Le P. Célestin Vivier, qui, en 1658, étoit prieur, voulant favoriser quelques bacheliers, en fit nommer neuf pour les trois licences suivantes : les jeunes gens qui se voyoient exclus par cette élection se pourvurent au parlement, qui ordonna que le chapitre feroit une autre nomination en présence de plusieurs de ses membres. Les religieux refusèrent d'obéir, et la cour fut obligée d'employer la force pour faire exécuter son arrêt. Le couvent est investi par les archers, qui essaient d'enfoncer les portes. Ils n'en peuvent venir à bout, parce que les religieux les avoient fait murer par derrière et avoient fait une ample provision de cailloux et d'armes. Pour mettre fin à leur entreprise, les soldats tentent d'autres moyens ; les uns montent sur les toits des maisons voisines pour entrer dans le couvent, tandis que d'autres travailloient à faire une ouverture dans les murs du jardin du côté de la rue Christine. Les Augustins se mettent en défense, sonnent le tocsin et tirent sur les assiégeans. Ceux-ci ripostent à leur tour sur les moines, qui ont deux hommes de tués et autant de blessés. La brèche étant praticable, les religieux vien-

nent processionnellement avec la croix, les chandeliers, le bénitier et le Saint-Sacrement, espérant par là arrêter les soldats. Comme ces derniers ne laissoient pas de tirer sur eux, les Augustins demandèrent à capituler, et des otages furent donnés de part et d'autre.

Le premier article de la capitulation portoit que les assiégés auroient la vie sauve, moyennant qu'ils abandonneroient la brèche et livreroient leurs portes. Les commissaires du parlement étant entrés, firent arrêter onze religieux, lesquels furent conduits à la Conciergerie; mais après vingt-sept jours de prison, le cardinal Mazarin, qui n'aimoit pas le parlement, fit mettre les religieux en liberté par ordre du roi. En conséquence ils furent mis dans les voitures de Sa Majesté, et ramenés en triomphe dans leur couvent, au milieu des Gardes-Françaises, rangés en haie depuis la Conciergerie jusqu'aux Augustins.

L'église des Grands-Augustins et ses nombreux bâtimens ont été détruits. Sur leur emplacement, on a ouvert la rue du Pont-de-Lodi, élevé plusieurs maisons particulières, et du côté du quai on a construit le superbe marché à la volaille dit la Vallée.

C'est encore sur le quai des Augustins, depuis le Pont-Neuf jusqu'au pont Saint-Michel, que se tient la foire aux jambons : elle a lieu dans la semaine sainte.

Le marché à la volaille, commencé en 1808, fut achevé en 1811 (1). Il tient les lundis et vendredis depuis le jour jusqu'à midi, les mercredis et samedis jusqu'à deux heures pour la vente en gros, et tous les jours pour le détail. Ce marché, construit en

(1) L'ancien marché se tenoit, depuis 1679, sur le quai des Augustins, qu'il obstruoit.

pierres de taille et couvert en ardoises, est spacieux et commode. Il a cent quatre-vingt-dix pieds de long sur cent quarante et un de large. Il est formé de trois galeries séparées par des piliers supportant des arcades. Le monument est percé de onze arcades sur le quai, de douze sur la rue, fermé de grilles et de persiennes. Soixante boutiques élégantes, construites sur le même plan, y sont placées sur trois rangs. La vente en gros se fait dans les galeries du milieu; la troisième galerie, placée du côté de la rue du Pont-de-Lodi, est consacrée à la vente des agneaux.

HÔPITAUX ET HOSPICES.

Hôtel-Dieu.

Place du Parvis-Notre-Dame, n° 4.

Son origine est fort ancienne, quoiqu'on ne puisse pas en assigner la date. Il n'existoit point d'asile pour le pauvre et le malade lors de l'établissement de la monarchie et du christianisme. Les évêques, en instruisant les peuples, visitoient les malades et étoient chargés de leur procurer les secours temporels dont ils pouvoient avoir besoin. C'est à la maison épiscopale que se rendoient le pauvre et le malade, la veuve et l'orphelin, pour trouver des secours et des adoucissemens à leurs maux; c'est de cette coutume, sans doute, qu'est née la tradition qui attribue à saint Landry l'établissement de cet hôpital.

C'est seulement en 829 qu'on trouve des preuves de l'existence de l'Hôtel-Dieu. Louis IX lui fit de grands biens et l'augmenta considérablement. Plu-

sieurs personnages imitèrent son exemple. Dès le treizième siècle il s'étoit formé une association de personnes des deux sexes qui se consacroient au service des pauvres et des malades; par la suite elles furent dénommées sous le nom de religieux et religieuses. C'est en 1505 qu'on substitua des sœurs grises aux sœurs noires. Cet institut devoit être une simple communauté et non pas un ordre religieux; les réglemens portent qu'aucun frère ne sera reçu avec sa femme, qu'ils seront tonsurés comme les Templiers, et que les sœurs auront les cheveux coupés comme les religieuses. A la même époque on fixa le costume pour les deux sexes: vêtement noir ou roussâtre, culotte blanche ou noire, des bottes ou des souliers ronds avec des courroies, tunique ou robe, avec un surtout. Les sœurs devoient porter la mante ou capote de lin ou de laine, comme les femmes de province. Et comme les frères vivoient peu chastement avec les sœurs, un arrêt du parlement fixa le degré d'intimité où l'on devoit s'arrêter, sous peine d'être chassé.

Une réforme salutaire eut lieu en 1630 par les soins de Geneviève Bouquet, dite du Saint-Nom-de-Jésus. La règle qu'elle prescrivit est encore observée aujourd'hui.

L'Hôtel-Dieu s'est successivement agrandi à raison de l'accroissement de la population de Paris. Henri IV, Louis XIII, Louis XIV, Louis XV et Louis XVI l'augmentèrent par leurs libéralités; les malades de tout sexe, de tout âge, de tout pays et de toute religion y sont indistinctement reçus, à la réserve de ceux qui sont attaqués de certaines maladies auxquelles on a destiné d'autres maisons. Cet immense édifice éprouva

deux fois les ravages du feu, d'abord en 1737, puis en 1772. Dans ce dernier incendie un grand nombre de malades périrent. Le portail moderne a été élevé en 1803 sur les dessins de l'architecte Clavareau.

Hôpital-Général, dit de la Salpêtrière.

Rue Poliveau, n° 7, boulevard de l'Hôpital.

Les accroissemens de Paris sous le règne de Louis XIII et pendant les premières années de celui de Louis XIV ne contribuèrent pas moins que les troubles de la Fronde à multiplier le nombre des mendians : nos historiens le font monter à quarante mille. Ces misérables infestoient la capitale, compromettoient toutes les existences et toutes les fortunes. Pomponne de Bellièvre, premier président du parlement, provoqua un arrêt en 1632 pour renfermer tous les vagabonds, ce qui eut lieu en 1657; on fit les défenses les plus sévères de demander l'aumône. Cinq mille mendians y furent renfermés, et le reste partit pour la province.

Cet établissement a pris son nom de l'endroit où il est situé, et où se préparoit anciennement le salpêtre. Tout l'édifice s'annonce par une façade magnifique, composée de deux grands corps de bâtiment, terminée par deux pavillons. L'église, sous le vocable de saint Louis, fait honneur aux talens de Libéral Bruant. Elle consiste en un dôme octogone, de dix toises de diamètre, percé par huit arcades qui aboutissent à autant de nefs de douze toises chacune, dont quatre sont terminées par des chapelles; placé au milieu du dôme, l'autel est vu des différentes nefs destinées pour sépa-

rer les hommes d'avec les garçons et les femmes d'avec les filles. Le portique par lequel les étrangers peuvent entrer est orné de quatre colonnes d'ordre ionique avec un attique au-dessus; l'entrée de l'hôpital est en face du portail de l'église; on y arrive par deux magnifiques chaussées plantées d'arbres, l'une qui commence à la route de Fontainebleau, et l'autre depuis la rue Poliveau jusqu'à la rivière.

D'après les nouveaux réglemens donnés en 1802, où l'établissement a été confié à l'administration des hospices, la Salpêtrière a éprouvé d'heureux changemens; aujourd'hui le service forme cinq divisions principales : 1° les reposantes, ou femmes qui ont vieilli dans le service; 2° les femmes infirmes et octogénaires; 3° les femmes septuagénaires et affligées de plaies incurables; 4° l'infirmerie, bâtiment isolé qui contient quatre cents lits; 5° les aliénés et les épileptiques.

Hôpital de la Charité.

Rue des Saints-Pères, n° 48, et rue Jacob, n° 45.

Cette maison étoit le chef-lieu de l'ordre de la Charité, institué en 1540 par le Portugais Saint-Jean-de-Dieu dans la ville de Grenade, pour retirer et secourir les pauvres malades. Marie de Médicis établit à Paris les frères de la Charité en 1602. Ils furent d'abord placés dans la rue des Petits-Augustins, et Marguerite de Valois ayant eu besoin du terrain qu'ils occupoient, en traita avec eux en 1606, et les fit transférer dans une belle maison accompagnée d'un grand jardin, située rue Saint-Père, près la chapelle de Saint-Pierre, alors paroisse des domestiques et des

vassaux de l'abbaye Saint-Germain. La chapelle fut démolie pour agrandir le cimetière ; on leur construisit une église, dont la reine Marguerite posa la première pierre en 1613 : elle fut dédiée sous le vocable de saint Jean-Baptiste en 1621.

Pendant la révolution, cet hospice a reçu un accroissement considérable : on l'a étendu sur les rues Jacob et des Deux-Anges. On a établi une école de médecine clinique dans l'église, dont le portail, construit par Decotte en 1733, a été entièrement refait. Des médecins et chirurgiens ont établi une certaine quantité de lits pour y traiter les maladies difficiles à guérir et qui attirent toute l'attention des gens de l'art.

L'église ne présentoit d'autre monument remarquable que le tombeau de Paul Bernard, dit le Pauvre-Prêtre, mort en odeur de sainteté en 1641. Ce digne ecclésiastique avoit un riche patrimoine ; il le distribua aux pauvres, qu'il servoit chez eux, dans les hôpitaux, et de toutes les manières. Il assistoit les criminels au supplice, et ne les quittoit qu'au dernier soupir. Le cardinal de Richelieu, qui avoit pour lui une grande estime, l'ayant fait appeler, lui demanda s'il désiroit obtenir quelque grâce. Le bon ecclésiastique lui répondit : « Oui, monseigneur, je prierai Votre Eminence de vouloir bien donner des ordres pour faire raccommoder la charrette dans laquelle je conduis les criminels au supplice ; elle est en si mauvais état, que j'ai failli deux ou trois fois me rompre le col. » La statue de cet homme de bien, exécutée en terre cuite par Antoine Benoist, et peinte en couleur, étoit fort ressemblante. On ignore ce qu'elle est devenue.

Hospice de la Pitié.

Rue Copeau, n° 1, au coin de la rue Saint-Victor.

Cet établissement, fondé en 1612, servit de refuge à de pauvres petits garçons, enfans trouvés, qui y étoient reçus depuis l'âge de quatre ans jusqu'à douze. On les élevoit avec soin, on leur apprenoit à lire et à écrire, on les y conservoit jusqu'à ce qu'ils eussent fait leur première communion, et ensuite on les mettoit en apprentissage. Dans la révolution, cet établissement fut appelé *Hospice des Orphelins,* puis des *Enfans de la Patrie.*

Il est maintenant un annexe de l'Hôtel-Dieu. La maison est vaste et spacieuse; l'église, qui est grande, se compose de deux nefs qui font l'équerre. Six cents lits.

Hospice Beaujon.

Rue du Faubourg-du-Roule, n° 54.

Il est dû à la bienfaisance de M. de Beaujon, conseiller d'État et receveur des finances de Rouen, qui le fit construire, en 1784, sur les dessins de Girardin. Beaujon dota cet établissement de vingt mille livres de rentes sur l'État. Le premier dessein du fondateur avoit été de pourvoir à l'éducation des pauvres enfans du quartier. Le gouvernement aujourd'hui administre cet hôpital, où l'on reçoit des malades et des blessés. Cent vingt lits.

Hospice Cochin.

Rue du Faubourg-Saint-Jacques, n° 45.

Les malades et les blessés sont reçus dans cet hôpital, comme à l'Hôtel-Dieu. Il fut construit en 1782 sur les dessins de l'architecte Vieil. Cet établissement porte le nom de son fondateur, M. Cochin, curé de Saint-Jacques-du-Haut-Pas, né à Paris en 1726, et mort en 1783. Cent trente lits.

Hospice Necker.

Rue de Sèvres, n° 3.

Cet hôpital, où les malades sont reçus comme à l'Hôtel-Dieu, fut fondé par madame Necker, femme du contrôleur-général des finances, en 1778, sur l'emplacement de l'ancien couvent des Bénédictines de Notre-Dame-de-Liesse, instituées en 1626 à Rethel-Mazarin. Ces religieuses vinrent à Paris en 1631 ; leur église fut bâtie en 1663. Cet établissement contient cent trente lits. Le portrait de la fondatrice se voit dans la salle de réception.

Hospice Saint-Antoine.

A l'ancienne abbaye de ce nom, rue du Faubourg-Saint-Antoine, n° 206.

Ce couvent, autrefois sous l'invocation de saint Antoine, ensuite sous celle de saint Hubert, puis enfin sous celle de saint Pierre, a donné son nom au faubourg et à la rue Saint-Antoine. Foulques, curé de Neuilly,

et Pierre de Roisi, son compagnon, étoient renommés pour convertir les femmes dérangées. D'après leurs prédications, nombre de femmes débauchées embrassèrent la vie religieuse. En 1198, ils fondèrent ce monastère avec les aumônes et les libéralités des personnes pieuses ; la règle de Cîteaux y fut suivie, et le pape Innocent prit, en 1210, ce monastère sous sa protection. Louis IX lui accorda de grandes faveurs et en fit un lieu privilégié.

L'architecture de l'église, qui fut dédiée en 1233, étoit remarquable par son beau genre de gothique. On admiroit le chevet et les superbes vitreaux du chœur; il en étoit de même des stalles et de la chaire à prêcher. On remarquoit dans cette église les tombeaux de Jeanne de France et de Bonne de France, filles du roi Charles V, mortes toutes deux en 1360 ; les cœurs du maréchal de Clérambault et de sa femme, qui y furent enterrés.

Au milieu du chœur on avoit inhumé madame de Bourbon-Condé, abbesse de la maison, morte en 1760.

Quant à l'église Saint-Pierre, elle étoit paroissiale de l'enclos de l'abbaye; le curé ne pouvoit ni baptiser ni marier. Il pouvoit seulement administrer les sacremens aux malades et enterrer les morts.

En 1770, tous les bâtimens de l'abbaye furent reconstruits sur les dessins de l'architecte Lenoir, dit le Romain. Cette abbaye fut supprimée en 1790.

On a placé dans les bâtimens un hospice qui renferme deux cents lits, et où les malades sont reçus comme à l'Hôtel-Dieu.

Hospice de l'École-de-Médecine.

Dans les bâtimens de l'ancien couvent des Cordeliers, rue de l'Observance, n° 1.

Cet établissement, formé depuis la révolution, contient cent lits; on y traite gratuitement les maladies rares dont l'observation peut ajouter aux progrès de l'art.

Hôpital Saint-Louis.

Rue de Carême-Prenant, et rue de l'Hôpital-Saint-Louis, n° 2.

Cet établissement, fondé par Henri IV en 1607, et achevé en 1610, fut destiné uniquement aux maladies contagieuses. Il fut très-utile dans la peste de 1619. On lui donna le nom de Saint-Louis, de ce que ce monarque étoit mort de la peste devant Tunis, le 25 août 1270. La rigueur de l'hiver de 1709, et la misère qu'elle occasiona causèrent différentes maladies, et principalement le scorbut. L'hôpital Saint-Louis fut aussitôt destiné pour ceux qui en étoient attaqués. Le nombre des malades devenant plus considérable, l'autorité fit augmenter les bâtimens et réparer les anciens. Il est aujourd'hui consacré à la guérison des personnes affligées de maladies cutanées. Cet établissement, élevé sur les dessins de Villefaux ou de Claude Châtillon, consiste en un grand bâtiment, qui est parfaitement bien situé. L'église, quoique fort propre, n'a rien de remarquable; seulement la buanderie attire le regard des visiteurs. Dans le cours de la révolution il fut nommé *Hospice du Nord*. Huit cents lits.

Hospice de la Maternité et allaitement.

Rue de la Bourbe, n° 3, et rue d'Enfer, n° 74.

La première de ces maisons doit son origine à l'abbaye royale de Port-Royal, règle de Cîteaux, auprès de Chevreuse, si fameuse par sa piété et les talens des savans hommes qui l'illustrèrent.

Celle-ci étant tombée dans le relâchement, fut réformée, en 1609, par l'abbesse Jacqueline-Marie-Angélique Arnauld. Cette réforme fit un tel éclat que le nombre des religieuses s'accrut considérablement; on en comptoit quatre-vingts en 1625. Catherine Marion, veuve d'Antoine Arnauld, avocat célèbre, qui avoit plusieurs filles dans ce monastère, acheta l'hôtel de Clagny, situé à l'extrémité du faubourg Saint-Jacques, et en 1626 la grande partie de la communauté y fut transférée. Plusieurs personnes pieuses gratifièrent ce couvent de leurs bienfaits.

La mère Angélique Arnauld fit mettre le monastère sous la juridiction de l'ordinaire, se démit de sa dignité d'abbesse pour la rendre élective, et établit l'élection triennale; elle y institua l'adoration perpétuelle du Saint-Sacrement; et en 1647 Angélique Arnauld et ses religieuses prirent le scapulaire blanc avec la croix rouge par-dessus.

Ce couvent jouissoit de la plus haute réputation; il s'y faisoit même des miracles. Cependant les religieuses ayant refusé de signer le Formulaire, l'archevêque de Paris en fit enlever plusieurs que l'on renferma en divers couvens. Les deux abbayes, qui, en 1647, ne formoient qu'un seul corps de communauté, furent séparées en 1669. Le cardinal de Noailles,

archevêque de Paris, rendit en 1708 un décret de suppression du titre abbatial de Port-Royal-des-Champs et de réunion de ses biens à l'abbaye de Port-Royal de Paris. Les religieuses furent dispersées dans divers couvens, et les bâtimens du monastère détruits par arrêt du conseil, de l'année 1709.

C'est en 1646 que furent jetés les fondemens de l'église de Paris; Lepautre, architecte distingué, en fournit les dessins; achevée en 1648, elle fut bénite par l'archevêque de Paris.

On y conservoit une prétendue épine de la couronne de Jésus-Christ; on lui attribua la guérison d'une fistule lacrymale à Marguerite Perrier, âgée de dix ans, et nièce du fameux Pascal. Un tableau et deux inscriptions relatoient ce miracle : en regard étoit le portrait de la demoiselle Baudran, également guérie, par la même épine, d'une tumeur au bas-ventre.

On remarquoit dans le chœur des religieuses un tableau représentant la Cène, où Jésus-Christ étoit assis avec ses douze apôtres. Philippe de Champagne l'avoit donné à cette abbaye, où il avoit sa fille religieuse.

Le chœur renfermoit les sépultures de Louis de Pontis et de Marie-Angélique de Scoraille de Roussille, duchesse de Fontanges, l'une des maîtresses de Louis XIV.

L'église et les bâtimens de Port-Royal de Paris ont été affectés à l'hospice de la Maternité. Comme ils étoient insuffisans, on a donné par succursale la maison de la rue d'Enfer, n° 74, anciennement l'institution ou le noviciat des religieux de la congrégation de l'Oratoire.

On compte trois cent cinquante lits, où deux mille sept à huit cents femmes viennent faire leurs couches. On ne sauroit trop admirer l'ordre et la propreté qui existent dans cette maison.

Dans la première on reçoit les enfans trouvés ou abandonnés, que l'on envoie en nourrice dans les provinces avant de passer à l'hospice des Orphelins. Près la seconde, est l'école des élèves sages-femmes.

L'église de Port-Royal est consacrée aux religieuses et aux élèves de l'hospice des Enfans-Trouvés. On y remarque une fort belle statue de saint Vincent de Paule, par Stouf.

Hospice des Orphelins.

Rue du Faubourg-Saint-Antoine, n°⁵ 124 et 126.

L'évêque de Paris et le chapitre de Notre-Dame donnèrent les premiers l'exemple de pourvoir à l'établissement d'un asile pour les enfans trouvés; ils destinèrent à cet usage une maison située au bas du port l'Evêque, qu'on nomma la *Couche*. On plaça dans la chapelle une espèce de berceau ou de crèche où l'on mettoit ces enfans, pour inspirer la pitié et la libéralité des fidèles. Ces enfans furent transférés, en 1570, dans deux maisons sises au port Saint-Landry, puis, en 1668, dans une maison porte Saint-Victor. Le nombre des enfans trouvés augmentant tous les jours, la reine Anne d'Autriche leur fit obtenir, en 1648, par l'intervention de saint Vincent de Paule, le château de Bicêtre pour leur servir d'asile. L'air trop vif de cet endroit étant peu propre pour ces enfans, on les fit revenir à Paris, au faubourg Saint-Denis, près

Saint-Lazare, où les sœurs de la Charité en prirent soin. L'accroissement de la population fit considérablement augmenter le nombre de ces enfans. On leur acheta, en 1668, une maison et un grand emplacement qu'ils occupent encore. La première pierre de l'église fut posée en 1676, par la reine Marie-Thérèse d'Autriche. Cette église, qui a la forme d'un T, fut dédiée sous l'invocation de saint Louis; le tableau d'autel, peint par Lafosse, représente Jésus-Christ qui appelle à lui les petits enfans et les bénit. C'est aux employés de l'hospice que l'on doit la conservation de ce beau tableau, ainsi que les autres objets consacrés au culte.

La distribution de cet hôpital est très-intéressante par la grande propreté qui y règne; à droite est le quartier des garçons, et à gauche celui des filles : ces dernières apprennent la couture, la broderie, et travaillent aux étoffes nécessaires à leur usage. Les garçons, après la lecture et l'écriture, sortent de l'hospice à douze ans, pour être placés chez des fabricans du faubourg Saint-Antoine. Il est bien à regretter de ne pas trouver un seul orphelin qui, sortant de cet hospice, ait utilement reçu les premiers élémens d'instruction. Par le décret impérial du 8 novembre 1809, on remit en vigueur les statuts réglementaires donnés par le cardinal de Retz; on ne leur fit subir aucun changement, aucune amélioration. Sans doute que cette partie attirera l'attention des magistrats et des administrateurs.

Hôpital des Enfans-Malades.

Rue de Sèvres, n° 3, au-dessus du boulevard.

En 1735, M. Languet de Gergy, curé de Saint-Sulpice, fonda cet établissement pour les pauvres femmes de sa paroisse. Il est aujourd'hui occupé par des enfans malades, âgés de moins de quinze ans. Cet hôpital est remarquable par ses vastes promenoirs, par la salubrité de l'air et par son exposition. Quatre cents lits.

Hôpital des Vénériens.

Rue des Capucins, n° 1, faubourg Saint-Jacques.

C'est dans l'ancien couvent de ces religieux qu'on a fondé cet hôpital. Transportés, en 1782, en leur nouvelle demeure, rue Neuve-Sainte-Croix, Chaussée-d'Antin, aujourd'hui le collége royal Bourbon, ils abandonnèrent leur ancienne capucinière.

Cet hospice, qui renferme six cent cinquante lits, reçoit près de trois mille malades par an. Attenant cet hôpital est une maison destinée aux vénériens qui paient pour être traités. Les prix en sont modiques, et cette maison de santé est dirigée par les médecins de l'hôpital. Dans le dix-septième siècle, et même dans le commencement du dix-huitième, on envoyoit les malades vénériens à Bicêtre, où un lit en contenoit quatre. Une partie couchoit par terre depuis huit heures du soir jusqu'à une heure du matin; ceux-ci faisoient lever les malades couchés, et les remplaçoient. Il étoit ordonné que les malheureux atteints du vice

siphylitique seroient fustigés avant et après leur traitement.

La quantité de malades fit qu'on les reçut à l'Hôtel-Dieu et à la Salpêtrière; quant aux enfans nés d'une mère atteinte de la contagion, ils étoient placés à l'hôpital de Vaugirard. Après l'établissement du couvent des Capucins, on y transporta, en 1785, les vénériens de Bicêtre, puis les nourrices et les enfans de l'hôpital de Vaugirard. Depuis la révolution, de grandes augmentations ont eu lieu, et aujourd'hui on y reçoit tous les vénériens.

Hospice des Quinze-Vingts.

Rue de Charenton, n° 38.

Sous la seconde et la troisième race de nos rois, les pauvres aveugles formoient une espèce de congrégation : ils alloient quêter dans la ville par troupes de six individus; les secours qu'ils recevoient étant insuffisans, périssant de misère à mesure qu'ils avançoient en âge, ils s'adressèrent à saint Louis, qui, touché de compassion pour leur état, fonda, en 1260, un hôpital pour retirer trois cents de ces malheureux, ou, comme l'on disoit alors, de quinze-vingts pauvres aveugles. Cette maison fut d'abord située rue Saint-Honoré, au coin de la rue Saint-Nicaise, dans un lieu nommé *Champ-Porri*. Les papes en avoient donné la juridiction au grand-aumônier de France, qui étoit supérieur immédiat tant pour le spirituel que pour le temporel. Sur la demande du cardinal de Rohan, grand-aumônier de France, Louis XVI autorisa la translation des aveugles à l'hôtel des Mousquetaires noirs au

faubourg Saint-Antoine ; ce qui eut lieu en décembre 1779. Le nombre des pauvres fut porté à huit cents, non compris les externes et les pensionnaires payans. Les bâtimens de l'hôtel des Mousquetaires noirs furent achevés en 1701.

Hospice des Ménages.

Rue de la Chaise, n° 28, au coin de la rue de Sèvres.

Cet établissement fut fondé en 1497, sous le titre de Maladrerie-de-Saint-Germain, pour y traiter les malades atteints du mal de Naples, jusqu'alors inconnu en France.

En 1557 on y établit un hôpital pour les pauvres infirmes, les enfans teigneux, les fous et les insensés. En 1657 la ville fit construire l'hospice que l'on voit aujourd'hui. On le nomma l'hôpital des Petites-Maisons, parce que les cours qui le composent sont entourées de petites maisons fort basses qui servent de logement aux époux indigens en ménage, dont l'un doit être âgé de soixante-dix ans et l'autre de soixante ans. Indépendamment des pauvres on y reçoit de vieilles gens infirmes, des deux sexes, moyennant une somme une fois payée.

Hospice des Incurables hommes.

Rue du Faubourg-Saint-Martin, n° 166.

Depuis 1603 jusqu'en 1790, cette maison fut un couvent de Récollets (1); ces religieux avoient une

(1) L'ordre de Saint-François fit d'abord naître deux réformes, celle des Capucins et celle des Picpus ou Tertiaires; une troisième fut formée

très-belle bibliothèque. On les envoyoit ordinairement dans les colonies, ou on les employoit dans les armées en qualité d'aumôniers. Tous ces bons pères manioient plus ou moins bien l'épée, et ne refusoient jamais le coup de pistolet. Lors de leur suppression, la salubrité de l'emplacement détermina le gouvernement d'y placer les hommes indigens attaqués d'infirmités graves ou incurables. Quatre à cinq cents vieillards ou infirmes y sont logés, nourris et entretenus.

Hospice des Incurables femmes.

Rue de Sèvres, n° 54.

Le cardinal de La Rochefoucauld fonda, en 1637, un certain nombre de lits qui s'est depuis élevé jusqu'à cinq cent dix. L'établissement est exclusivement affecté à des femmes indigentes, percluses ou affligées d'infirmités graves. L'église est petite, mais très-propre. On remarque dans une tombe les entrailles du cardinal de La Rochefoucauld, qui y furent mises en 1645, et celles de Pierre Le Camus, évêque de Bellay, mort en 1652.

à la fin du seizième siècle; elle donna naissance aux Frères-Mineurs de l'Étroite-Observance-de-Saint-François, autrement dits Récollets. Ce nom est formé du mot latin *recollectio*, qui signifie recueillement, réflexions qu'on fait sur soi-même, éloignement de tout ce qui peut en distraire. Cette dernière réforme, inventée en Espagne en 1484, passa en Italie en 1525, fut connue en France en 1582, introduite et reçue en 1592, et n'eut un état fixe et légal qu'en 1597, sous le règne de Henri IV.

Hôpital des Gardes-du-Corps.

Rue Blanche.

Maison particulière affectée au traitement des gardes-du-corps malades des différentes compagnies.

Hôpital militaire de la Garde-Royale.

Rue Saint-Dominique, au Gros-Caillou.

En faisant construire de vastes casernes pour les divers régimens des Gardes-Françaises et Gardes-Suisses, M. le maréchal de Biron fit établir un vaste hôpital, commode et situé en bon air. Cet établissement, qui contient une fort jolie chapelle, fut successivement occupé par les soldats de la garde du roi, par les gendarmes de la Convention, par la garde impériale. Il est aujourd'hui affecté aux soldats de la garde royale.

Hôpital militaire du Val-de-Grâce.

Rue du Faubourg-Saint-Jacques, n° 277.

Cette ancienne abbaye royale et monastère de filles de la réforme de Saint-Benoît fut d'abord fondée au Val-Profond, près Bièvre-le-Châtel, à trois lieues de Paris. Anne de Bretagne, femme de Louis XII, l'ayant prise sous sa protection, changea son nom en celui de Val-de-Grâce de Notre-Dame-de-la-Crêche.

Anne d'Autriche, dès l'année 1620, avoit pris la résolution de faire bâtir un monastère pour s'y retirer quelquefois. Elle fit donc acheter l'année suivante,

au nom de l'abbaye du Val-de-Grâce, un grand terrain avec quelques bâtimens. Cet emplacement étoit appelé le Petit-Bourbon où le fief de Valois, et occupé par la congrégation des prêtres de l'Oratoire, qui venoit d'être fondée par le cardinal de Bérulle.

Les bâtimens étant en état de recevoir une communauté régulière, les religieuses y furent transférées le 20 septembre 1621. Etant accouchée de Louis XIV, après vingt-deux ans de stérilité, la reine fit vœu d'élever un temple magnifique à la Divinité. Louis XIV, âgé de dix ans, posa la première pierre de l'édifice, le 1er avril 1645 ; l'archevêque de Paris officia, et fit toutes les cérémonies en présence de la reine-mère, de la cour et d'un grand nombre de curieux.

Ce superbe édifice est l'un des plus réguliers qu'on ait élevés dans le dix-septième siècle. François Mansart fournit les dessins du monastère et de l'église; mais il ne conduisit ce dernier bâtiment que jusqu'à neuf pieds du haut de l'aire de l'église. Des raisons particulières lui firent ôter la conduite des travaux de ce temple. On les donna à Jacques Lemercier, puis à Pierre Lemuet, auquel on associa Gabriel Leduc.

Piqué de cette injustice, Mansart se vengea de l'incapacité de ses remplaçans d'une manière aussi fine qu'ingénieuse. Il engagea le secrétaire d'État Henri Duplessis de Guénégaud à faire bâtir dans son château de Fresne, à sept lieues de Paris, une chapelle, où il exécuta en petit le beau projet qu'il avoit conçu pour le Val-de-Grâce, et en fit un chef-d'œuvre.

Le monastère se compose de plusieurs grands corps-de-logis, de jardins et de l'église. On entre dans une vaste cour formée par le grand portail du temple au

milieu, et de deux ailes de bâtiment, qui se terminent par un pavillon carré.

Sur seize marches, s'élève le grand portail de l'église; avancé au milieu, il forme un portique soutenu de huit colonnes corinthiennes isolées et accompagnées de niches, dans lesquelles étoient les statues en marbre de saint Benoît et de sainte Scholastique, sculptées par Michel Anguier.

Le second ordre, au-dessus du premier, est formé d'ordre composite qui se raccorde avec le premier par de grands enroulemens aux deux côtés, et se termine par un fronton.

L'intérieur du temple est décoré de pilastres d'ordre corinthien à cannelures rudentées, et le pavé de marbre est divisé par compartimens correspondant à ceux de la voûte. Dans la voûte de la nef, on remarque six médaillons représentant les têtes de la sainte Vierge, de saint Joseph, de sainte Anne, de saint Joachim, de sainte Élisabeth, et de saint Zacharie.

La décoration du grand autel, aussi ingénieuse que belle, fut élevée d'après le dessin de Gabriel Leduc. Six grandes colonnes torses d'ordre composite de marbre de Barbançon sont portées sur des piédestaux de marbre : elles sont chargées de palmes et de rinceaux de bronze doré. Les chapiteaux sont dorés mat et soutiennent un baldaquin formé par six grandes courbes; au-dessous est un amortissant de six consoles terminé par une croix posée sur un globe. Quatre anges, placés sur les entablemens des colonnes, tiennent des encensoirs ; sur les faisceaux de palmes appuyés au même entablement sont suspendus de petits anges, qui tiennent des cartels où sont écrits des versets du *Gloria in excelsis Deo*. Sur l'autel et sous le baldaquin est l'en-

fant Jésus dans la crêche, avec les figures de la Vierge et de saint Joseph ; le tout sculpté par François Anguier : derrière ces figures se voit le tabernacle en forme de niche, soutenu par douze petites colonnes et orné d'un bas-relief représentant une Descente de croix, par le même artiste.

La coupe du dôme, peinte par Mignard, est le plus grand morceau à fresque qu'il y ait en Europe. Il se compose de deux cents figures, dont les plus grandes ont seize à dix-sept pieds de haut, et les plus petites neuf à dix pieds. Dans cette composition, l'artiste a essayé de tracer l'image du ciel, et a passé treize mois à ce travail.

Dans la ligne supérieure se trouve l'Agneau immolé entouré d'anges prosternés, et le chandelier à sept branches. Plus haut, un ange porte le livre scellé des sept sceaux, ouvert, et où sont écrits les noms des élus. La croix est vue dans les airs, portée et soutenue par des anges ; de côté et d'autre sont des groupes de saints avec leurs attributs, des apôtres, des martyrs, des confesseurs, etc., qui contemplent la majesté divine. Un trône de nuées, sur lequel sont les trois personnes de la sainte Trinité, occupe le centre. Le Père, dans son éternité et sa puissance infinie, a la main droite étendue, et de la gauche il tient le globe du monde ; le Fils, toujours occupé du salut des humains, présente à son Père les élus qu'il lui a donnés, et fait parler pour eux le sang qu'il a répandu ; le Saint-Esprit, sous la figure d'une colombe, est au-dessous du Père et du Fils. La Trinité est entourée d'un cercle de lumière qui éclaire tout le tableau. Enfin, des anges, des archanges, des séraphins, des chérubins, des martyrs, des confesseurs, etc., entourent la Divinité.

La vierge Marie est à genoux auprès de la croix ; elle est entourée de la Madeleine et des saintes femmes qui assistèrent à la mort du Sauveur. Enfin, dans la partie inférieure se voit la reine Anne d'Autriche, offrant à Dieu le plan de l'édifice qu'elle vient de faire construire.

Dans la chapelle de Sainte-Anne, à gauche, toujours tendue de noir, fermée par une grille d'un beau travail, reposoit, sous une représentation mortuaire, le cœur de la reine Anne d'Autriche.

Au-dessous de cette chapelle est un caveau incrusté de marbre, autour duquel sont plusieurs niches, où dans les urnes étoient renfermés les cœurs des princes et princesses du sang.

Ce monastère étoit fort riche en ornemens et reliquaires d'or ou d'argent. Il possédoit jusqu'à trois cents reliques considérables.

Les vastes bâtimens de cette abbaye servent aujourd'hui d'hôpital militaire, et l'église est convertie en un magasin d'effets pour les soldats. Le baldaquin et le maître-autel ont été religieusement conservés ; il en est de même des peintures du dôme.

Hôpital militaire de Montaigu.

Rue des Sept-Voies, n° 26.

C'étoit anciennement un collége, fondé en 1314 par Gilles Aicelin de Montaigu, archevêque de Rouen, dont il prit le nom ; il fut ensuite agrandi en 1388 par le cardinal Pierre de Montaigu, évêque de Laon, neveu du fondateur. Ce collége fut en plein et entier

exercice jusqu'au commencement de la révolution : en 1790, on en fit une prison et un hôpital militaire.

Maison royale de santé.

Rue du Faubourg-Saint-Denis, n° 112.

Cet établissement occupe l'ancienne maison des sœurs grises, dites de la Charité servantes des pauvres malades, autrement dites sœurs de la Charité.

Pendant la révolution, le gouvernement y avoit placé l'école des élèves-trompettes.

Le célèbre chirurgien Dubois a fondé cette maison, qui contient cent vingt-cinq lits. Les malades y sont traités à raison de deux francs cinquante centimes par jour, dans les salles communes ; de trois francs, dans les chambres à deux ou trois lits ; de quatre et cinq francs, dans les chambres particulières.

Maison royale de retraite.

Route d'Orléans, près la barrière d'Enfer.

Cette maison fut fondée en 1781 pour procurer un asile aux officiers et aux prêtres que leur peu de fortune obligeoit de recourir aux hôpitaux. Cet hospice prit d'abord le nom de Maison royale de Santé ; depuis on y admit les employés qui avoient consacré leur vie au service des hôpitaux. Aujourd'hui on y reçoit les personnes infirmes et âgées de plus de soixante ans, moyennant une pension.

Château de Bicêtre.

Le château de Bicêtre est situé sur le coteau de Villejuif, vers le midi de la capitale et près le village du grand Gentilly, de la paroisse duquel il dépend. Il prend son nom de Jean, évêque de Wincester, en Angleterre, qui, en 1290, fit bâtir un manoir dans cet endroit. Le terrain s'appeloit auparavant la *Grange aux Gueux*, d'un certain Pierre Lequeux, que l'on croit avoir été cuisinier de Philippe le Bel. Le peuple l'appela par corruption *Vincestre*, *Vinchestre*, *Bichestre*, et enfin *Bicêtre*.

Plus tard, ce manoir appartint à Amédée, comte de Savoie, qui le vendit à Jean de France, duc de Berri, fils du roi Jean et frère de Charles V. La maison étant tombée en ruines, le duc de Berri y fit construire un magnifique château. L'évêque de Paris s'opposa à ce qu'il y eût des fossés et un pont-levis, prétendant qu'on ne pouvoit se fortifier ainsi sur son territoire. Le duc eut la foiblesse de déférer aux remontrances de l'évêque, et s'en trouva fort mal dans la suite. Pendant les troubles qui s'élevèrent sous le malheureux règne de Charles VI, les ducs d'Orléans et de Berri se retirèrent à Bicêtre; ils étoient suivis de leurs amis, de quatre mille chevaliers et de six mille cavaliers bretons. Leur but étoit de boucher les avenues de la ville de Paris de ce côté; mais le duc de Bourgogne étant venu avec des forces supérieures aux leurs, le duc de Brabant son frère employa l'étroite amitié qui existoit entre lui et les Armagnacs, pour négocier un accommodement entre les deux partis, et la paix fut signée en 1410. Ce traité fut d'abord appelé la paix

de Wincester, puis la trahison de Wincester, à cause de son peu de durée. Six mois après (1411) les bouchers ameutés par les Goix, les Thibert et les Saint-Yons, propriétaires de la grande boucherie, et qui étoient du parti du duc de Bourgogne, partirent sous les ordres de ces chefs, avec un grand nombre de cabochiens et d'écorcheurs, pour se rendre à Bicêtre. Le château fut brûlé, et toutes les richesses qu'il contenoit entièrement pillées. L'incendie fut si grand, qu'il n'y resta d'entier que deux petites chambres ornées d'ouvrages en mosaïque. Par le testament du prince, fait en 1416, le château de Bicêtre avec les terres qui en dépendoient furent donnés au chapitre de Notre-Dame, à la charge de quelques obits et à la condition que les chanoines conserveroient précieusement le chef de saint Philippe qu'il leur avoit donné. En outre, il devoit y avoir deux processions tous les ans, où l'on devoit porter le susdit chef de l'apôtre. L'une devoit se faire le premier mai; le clergé devoit y assister en chappes de soie, chacun ayant en main un rameau de bois vert, et l'église jonchée d'herbes fraîches. L'exécution de cette donation souffrit des difficultés : on prétendit que tous les biens d'un prince apanagé rentroient de droit au domaine de la couronne. En conséquence le roi prit possession des ruines de Bicêtre ; elles subsistoient encore à la fin du seizième siècle, et ce fut en 1632 qu'elles furent absolument rasées.

Louis XIII fit élever en la place de ce château un hôpital pour les soldats estropiés ou blessés à l'armée, qui, en 1634, fut consacré à Dieu sous le nom de Commanderie de Saint-Louis. Cet établissement fut assez avantageux et n'eut pas cependant le succès

qu'on en attendoit. En 1671, Louis XIV, ayant fait élever l'hôtel des Invalides avec une magnificence vraiment royale, Bicêtre devint une annexe de l'Hôpital-général, pour y enfermer les pauvres mendians de la ville et des faubourgs de Paris.

Vers le milieu du dix-huitième siècle on y recevoit les pauvres veufs et garçons valides ou invalides. On faisoit travailler les uns à différens métiers, et on traitoit les autres de leur maladie. Sous le règne de Louis XVI, on y renferma les fous, les escrocs, les voleurs et les malades de l'un et de l'autre sexe attaqués de la maladie vénérienne.

Aujourd'hui, Bicêtre renferme seulement les fous, les épileptiques, les voleurs, que l'on fait travailler; les condamnés aux travaux forcés, qui attendent le départ de la chaîne, et les condamnés à la peine capitale; ils y restent détenus jusqu'au jour du départ de la chaîne, ou de leur exécution.

Cet hôpital renferme aussi un grand nombre de pauvres veufs et garçons valides et invalides. La chapelle de Bicêtre, qui est grande et fort laide, est sous le vocable de saint Jean-Baptiste, et on en célèbre la fête le jour de la Décollation.

Les bâtimens de cet hôpital sont considérables et bien aérés; les dortoirs sont tenus avec une propreté minutieuse; la nourriture y est saine et abondante, et les malades y sont très-bien traités.

Le puits de Bicêtre est un objet digne de curiosité; il a été construit de 1733 à 1735, par l'architecte Boffrand. Il a servi de modèle à plusieurs autres, tant dans le royaume que dans les pays étrangers. Sa profondeur est de cent soixante-onze pieds, seize pieds de diamètre dans œuvre, et neuf pieds de hauteur

d'eau intarissable, parce que tout le fond a été creusé dans le roc où sont les sources. On a pratiqué dans le mur, à deux toises au-dessus du niveau de l'eau une retraite de six pieds avec un appui de fer, au niveau du mur, dans toute sa circonférence, pour les ouvriers et les matériaux nécessaires à son entretien et à des réparations.

La machine qui élève l'eau est un manége, au milieu duquel est un grand arbre debout. Sur un tambour, placé à la cime de cet arbre, tournent deux câbles de trente-huit toises de longueur, dont l'un file et l'autre défile, et qui passent sur deux grosses poulies posées au-dessus de l'ouverture : au bout de ces câbles sont attachés deux seaux percés dans le fond, qui contiennent chacun un muid d'eau et qui se remplissent par des soupapes. Ils sont armés de fer dans leur hauteur comme dans leur contour, et pèsent environ douze cents livres. Dès que le seau est arrivé à sa hauteur, des crochets de fer le saisissent et le font pencher en montant pour qu'il se vide dans le grand réservoir. Ce réservoir est un bâtiment construit derrière celui du puits ; il a soixante-trois pieds en carré sur huit pieds huit pouces de profondeur, et contient quatre mille muids d'eau. Ce réservoir est voûté de pierres de taille, soutenu sur quatre piliers, et revêtu de tables de plomb laminé. Autour des murs règne un trottoir ou banquette d'une toise, avec un appui de fer. On le met à sec tous les trois ans pour le nettoyer entièrement. Des tuyaux de plomb, placés de tous les côtés, portent l'eau dans les endroits de la maison où elle est nécessaire.

Avant la construction de ce puits, il y avoit dans le château de Bicêtre un certain nombre de voitures

qui ne faisoient autre chose que d'aller au port de l'Hôpital chercher de l'eau dans des tonneaux pour la consommation de cet établissement. Après la construction du puits, le service se faisoit au moyen de huit chevaux : le lieutenant-général de police Lenoir y substitua des prisonniers qui, en devenant utiles, obtenoient un salaire modique ; cet usage s'est maintenu.

Le seul défaut qu'on a reproché à Boffrand, c'est que dès que le seau montant est arrivé à sa hauteur et renversé, il faut faire marcher le manége en sens inverse ; ce qui fait une perte de temps, et demande un service de plus à chaque cinquième minute que le seau met de temps à monter.

HOTELS.

Hôtel-de-Ville.

Sur la place du même nom, au coin de la rue du Martroi.

Cet hôtel est le siége de la préfecture du département de la Seine et de l'administration municipale de la ville de Paris. La construction fut commencée sous le règne de François I^{er}. Pierre Viole, prévôt des marchands, et les quatre échevins, en posèrent la première pierre, le 15 juillet 1533. Un architecte italien, Dominique Cortone, en composa les dessins. Le premier et le second étage étoient élevés en 1549. On changea alors le dessin de cet hôtel. Les circonstances malheureuses des règnes de Charles IX et de Henri III ne permirent pas alors de finir ce bâtiment, qui ne fut achevé qu'en 1686, sous la prévôté de François Miron.

L'ordonnance de l'Hôtel-de-Ville satisfait sous le rapport de la régularité et d'une sorte d'harmonie; toutefois le mauvais goût de l'époque perce dans toutes les parties de détail. Un large perron conduit de la place de Grève à l'entrée principale des bâtimens. Ce perron a pour prolongement un escalier dont les marches sont ovales, et qui communique à la cour, laquelle est petite et entourée d'arcades; au fond de la cour est une statue pédestre, en bronze, de Louis XIV, par Coysevox. Chacune des arcades porte à sa partie centrale une baie de marbre, et est ornée de deux colonnes ioniques, dont les chapiteaux, les soubassemens et les autres accompagnemens sont de bronze doré. Dans le cintre au-dessus de la porte de l'hôtel est la statue équestre de Henri IV. Les appartemens du premier sont appropriés au service de l'administration municipale et à celui de la préfecture.

Le corps municipal est aussi ancien que la ville; il tire son origine de l'assemblée des marchands sur l'eau, qui paraissent devoir leur établissement aux Romains. Nos historiens font mention de quatre endroits où nos officiers municipaux ont tenu leurs assemblées: le premier étoit situé, avant l'année 1357, à la *Vallée-de-Misère,* et connu sous le nom de *Maison-de-la-Marchandise;* le second étoit placé près du Grand-Châtelet, et se nommoit le *Parlouer-aux-Bourgeois;* le troisième, sous le même nom, étoit dans le terrain des Jacobins, près la place Saint-Michel, dans une des tours de la ville également appelée le *Parlouer-aux-Bourgeois.* Enfin, en 1357, la ville acheta pour la même destination une maison à la place de Grève, moyennant la somme de 2,880 livres parisis. Cette maison avoit porté, en 1212, le nom de *maison de Grève,* ensuite

ceux de *maison aux Piliers*, et de *maison aux Dauphins*. Le terrain étoit encore très-borné, mais différentes acquisitions successives des maisons voisines permirent de donner à l'hôtel actuellement existant un développement convenable.

Nous renvoyons aux historiens et aux chroniqueurs pour les événemens historiques dont l'Hôtel-de-Ville de Paris a été si fréquemment, et jusqu'à nos jours, le théâtre; nous ferons seulement observer que pendant la révolution on le nommoit la *Maison-Commune,* ou simplement *Commune* : c'est aujourd'hui *l'hôtel de la Préfecture de la Seine.*

Hôtel des Monnaies.

Quai de Conti, n° 11.

Cet édifice occupe l'emplacement de l'ancien hôtel de Conti, ou plutôt celui de l'ancien hôtel de Nesles. Sa construction commença en 1771, sous la direction de l'architecte Antoine. Six colonnes ioniques, surmontées d'un soubassement de cinq arcades, décorent la façade principale. Un grand entablement couronne le tout. L'avant-corps est surmonté d'un attique, devant lequel sont les figures isolées de la Prudence, la Force, le Commerce, l'Abondance et la Paix, par Pigale, Mouchi et Lecomte.

La cour principale, large de cent quatre-vingt-douze pieds et profonde de cent dix, est entourée d'une galerie. Quatre colonnes d'ordre toscan soutiennent la voûte soubaissée de la salle des balanciers. A droite est la salle du laminage; la décoration intérieure est d'ordre ionique sur un soubassement; d'au-

tres parties de l'édifice contiennent les bureaux de l'administration. Le bureau de garantie des matières d'or et d'argent est dans la partie de l'hôtel adjacente à la rue Guénégaud, et c'est par cette rue que l'on y a accès.

L'emplacement de l'hôtel des Monnaies est un des plus beaux de la capitale : il est au bord de la Seine, et presque au centre de Paris. Rien qu'à voir ses façades extérieures et ses belles proportions, on juge que c'est un établissement important. C'est le fameux abbé Terray, ministre d'État, contrôleur-général des finances, qui en posa la première pierre au nom du roi. La commodité des distributions intérieures correspond à la sage élégance des développemens extérieurs. La ligne de bâtimens du côté de la rue Guénégaud est d'environ cinquante-huit toises; la façade du côté du quai est moindre de deux ou trois toises.

L'ancien hôtel des Monnaies étoit dans la rue du même nom, et possédoit une autre entrée par la rue Thibault-aux-Dez. On ne trouve rien sur cet hôtel, et c'est cependant celui de France où l'on ait fabriqué la plus grande quantité d'espèces métalliques. Toutefois nous ferons observer que ce bâtiment n'avoit rien de remarquable sous le rapport de l'architecture.

Ce n'est pas dans un ouvrage de la nature de celui-ci que l'on peut entrer dans une discussion relative à la théorie des monnaies, les suivre dans leur dépréciation, chercher les effets de leur rareté ou de leur abondance; nous répéterons seulement, d'après un auteur, que, depuis 1803 jusqu'en 1817, on a frappé à la monnaie pour 1,127,695,000 francs environ d'espèces.

Voy. *Cabinet minéralogique.*

Monnaie des médailles.

Cet établissement est une division de l'hôtel des Monnaies, mais l'exécution des médailles lui appartient exclusivement. Les médailles sont exécutées à l'occasion de tous les événemens qui intéressent la gloire nationale, l'utilité publique, ou l'intérêt particulier des chefs du gouvernement. Le premier dessinateur du cabinet du roi, ou des artistes en réputation, sont ordinairement chargés de leur composition. L'Académie des Inscriptions est, depuis sa fondation, chargée de la rédaction des légendes. L'an 1689, la Monnaie des médailles fut installée dans les galeries du Louvre, et l'on mit sur la porte un marbre noir avec cette inscription : *Monnaie du roi, pour la fabrique des médailles, jetons, pièces de plaisir d'or et d'argent, de bronze et de cuivre.* Cet établissement, ouvert tous les jours depuis dix heures jusqu'à quatre, possède une collection de toutes les médailles et des poinçons de ces médailles, depuis le règne de François Ier jusqu'à nos jours.

Hôtel des Invalides.

Henri IV avoit projeté de former un établissement pour pourvoir à la subsistance et au logement des militaires blessés au service de la patrie. Ces militaires furent d'abord placés rue de Loursine. Louis XIII destina le château de Bicêtre au même usage. Il y fit faire en conséquence, en 1634, des bâtimens considérables, et cette maison fut appelée la *Commanderie*

de Saint-Louis. Sa mort empêcha l'accomplissement de cette entreprise, et Louis XIV disposa de cette maison, en 1656, en faveur de l'hôpital-général; mais ce dernier prince résolut d'élever en faveur des militaires pauvres, âgés et blessés, un monument digne de sa grandeur et de sa piété. Il donna ses ordres pour l'acquisition d'un terrain convenable, et affecta les fonds nécessaires pour la construction des édifices et la dotation de l'institution. Les travaux commencèrent sous la direction de l'architecte Libéral Bruant, le 30 novembre 1671, au plus fort de la guerre et dans des conjonctures où il sembloit que les soins et la dépense dussent être employés ailleurs. Dans l'espace de huit années tout fut achevé.

L'hôtel royal des Invalides est à l'entrée de la plaine de Grenelle, où il couvre un espace de seize arpens. Il est peu distant de la Seine; il domine une grande partie des espaces environnans, et jouit des avantages d'une position salubre et riante. Une grande place en demi-lune précède l'entrée de l'avant-cour qui est entourée d'un large fossé revêtu de pierres de taille à hauteur d'appui.

La façade de l'hôtel a cent deux toises d'étendue d'une extrémité à l'autre de ses pavillons, qui sont en saillie et symétriques. Au-dessus de la porte d'entrée est une statue équestre de Louis XIV. De là, on entre dans une grande cour ornée de quatre corps de logis, sur le devant desquels sont deux rangs d'arcades l'un sur l'autre, qui forment des corridors ou galeries. Le milieu de chaque face est accompagné d'une espèce de corps avancé avec un fronton : les combles sont ornés de tous côtés. Les appartemens ont quatre étages et sont commodément disposés. En général les

chambres sont communes; cependant il y en a de particulières. Du côté de la plaine de Grenelle, on a pratiqué des petits appartemens pour loger convenablement les officiers d'un grade élevé; de ce côté sont aussi divers magasins et réserves. Dans les corps de bâtiment de chaque côté de la principale cour sont quatre réfectoires, dans lesquels on a peint à fresque les siéges et les batailles les plus considérables gagnées par Louis XIV. Outre la cour principale, qui est dite la cour Royale, il y en a six autres. Outre les salles nécessaires au service immédiat de l'établissement, les invalides ont la jouissance d'une bibliothèque d'environ vingt mille volumes, qui leur a été accordée par Napoléon. L'aile gauche et l'aile droite de la façade sont réservées pour le gouverneur, l'état-major, les médecins et chirurgiens. Les divers départemens de cet hôtel se distinguent par la manière dont ils sont gouvernés et entretenus. Rien de ce qui peut rendre plus doux le sort des militaires invalides n'est épargné. Les sœurs de saint Vincent de Paule soignent avec la plus tendre charité ceux qui ont besoin de leurs secours. Cette maison contient jusqu'à sept mille pensionnaires, qui sont tous bien logés, nourris, entretenus et chauffés; elle a toujours pour gouverneur un maréchal de France.

Au fond de la cour Royale est l'entrée de l'église, laquelle se compose d'une grande nef et de deux bas côtés, décorés de pilastres corinthiens. Cette église est très-simple et en harmonie avec l'ensemble de l'hôtel. Elle conduit au dôme.

Ce dernier édifice est un des plus beaux monumens que possède la France, et jouit chez tous les peuples qui cultivent les arts d'une juste célébrité. Jules-Har-

18.

doin Mansart en fut l'architecte ; on a mis trente ans à l'accomplissement de ce magnifique travail.

Le portail du dôme est à l'opposé de la façade de l'hôtel ; il est tourné vers les boulevards. Trente toises de largeur et seize de hauteur sont ses dimensions. Il est élevé sur perron de plusieurs degrés et décoré des ordres dorique et corinthien, superposés et couronnés par un fronton triangulaire. Un troisième ordre de colonnes corinthiennes règne autour du dôme que recouvre une coupole surmontée d'une lanterne, au-dessus de laquelle domine une croix. La croix est à trois cents pieds du sol. Les niches adjacentes à l'entrée du portail sont occupées par deux statues colossales, celle de saint Louis, par Coustou l'aîné ; celle de Charlemagne, par Coysevox. Le dôme est revêtu de plomb et orné de douze grandes côtes dorées. La dorure s'étend jusqu'à la lanterne et règne dans les trophées qui décorent la partie supérieure de l'édifice. Six chapelles sont à l'intérieur du dôme. La coupole centrale représente l'apothéose de saint Louis, offrant à Dieu son épée et sa couronne, par Charles Lafosse. Le même artiste a peint les quatre évangélistes dans les arcs doubleaux. La première voûte est divisée en douze parties égales, où sont représentés les apôtres, par Jouvenet. Boullongne a exécuté les chapelles de saint Jérôme, saint Ambroise, saint Augustin et saint Grégoire. A la voûte du sanctuaire est l'Assomption de la Vierge et la Trinité, par Coypel. Les deux Boullongne ont fait les groupes d'anges de l'embrasure des croisées. Le pavé du dôme et des chapelles offre d'ingénieuses combinaisons, de beaux compartimens. Les lignes de la sculpture y sont agréablement interrompues par des lis, des chiffres, les armes de France et le cordon

du Saint-Esprit. A droite, on voit le tombeau de Turenne, et vis-à-vis celui de Vauban. En général, le travail, la richesse des matériaux, le sentiment que communique le lieu, les noms et les souvenirs qu'il rappelle, tout enfin se réunit pour émouvoir fortement et exciter l'admiration de celui qui pénètre dans l'intérieur du dôme des Invalides. L'effet qu'il produit comme masse monumentale dans le panorama de Paris est peut-être plus merveilleux encore et plus généralement apprécié. C'est un de ces traits qui donnent une physionomie particulière et somptueuse à une ville; c'est l'accident le plus caractéristique et le plus pittoresque de son ensemble.

L'hôtel des Invalides est ouvert tous les jours au public depuis dix heures jusqu'à quatre. Les visiteurs n'ont d'autre formalité à remplir que celle d'inscrire leur nom à la porte sur un registre tenu par un officier.

Hôtel des Menus-Plaisirs.

Rue Bergère, n° 2.

Cet hôtel est la résidence de l'intendant des fêtes et cérémonies publiques, de l'administration et des bureaux de l'intendance.

Les dépendances de cet hôtel sont: 1° des magasins et des ateliers pour les décors du théâtre des Tuileries, de l'Opéra, et des places ou bâtimens publics, dans quelques circonstances solennelles; 2° l'école royale de chant et de déclamation, appelée jusqu'en 1817 le *Conservatoire*; 3° un théâtre qui sert aux exercices publics des élèves du Conservatoire.

L'école de chant et de déclamation a son entrée particulière par la rue du Faubourg-Poissonnière. L'enseignement y est gratuit et complet sous le rapport de la composition, du chant et des instrumens, et sous celui de la déclamation. L'enseignement est confié aux professeurs les plus renommés chacun dans leur partie. La bibliothèque de l'école est une des plus riches de l'Europe, en partitions imprimées et manuscrites; cette bibliothèque est ouverte au public tous les jours, le jeudi excepté, depuis onze heures jusqu'à trois.

Le baron de Breteuil, ministre de la maison du roi, fit établir l'école royale de chant et de déclamation par arrêt du conseil, en date du 3 janvier 1784. L'ouverture de l'école eut lieu le 1er avril de la même année. M. Gossec fut nommé directeur, et parmi les professeurs on remarquoit Piccini et Langlé, pour le chant; Molé, pour la déclamation; Rigel, pour la musique; et Rodolphe, pour la composition. Les élèves avoient en outre des maîtres pour la langue française, l'histoire et la géographie. Deshayes, de l'Opéra, montroit la danse, et le père du général Donnadieu, les armes.

L'école royale, supprimée en 1792, fut remplacée par une école nationale de musique entièrement consacrée à former des instrumens à vent pour le service des armées. Son siége étoit à Saint-Joseph, rue Montmartre. Sous le Directoire, cette dernière fut encore supprimée et remplacée par le Conservatoire. L'école actuelle satisfait, comme l'ancien Conservatoire, à tous les besoins de l'art musical; mais elle compte moins de professeurs et par conséquent d'élèves. Les musiciens se plaignent de la décadence de cet

établissement, si célèbre il y a dix ans dans toute l'Europe, pour la savante direction, la foule d'élèves distingués qu'il a produits, et les exercices publics qu'il donnoit les dimanches. Le directeur actuel de l'école de chant est M. Chérubini; parmi les professeurs on distingue MM. Berton, Lesueur, Boïeldieu, Catel, et autres plus ou moins en réputation.

L'ensemble des localités qui viennent d'être décrites occupent un espace considérable. Le bâtiment de l'école est un bâtiment à quatre faces, et régulier. L'hôtel offre à la fois de la régularité et de l'élégance. Les magasins sont très-vastes, et c'est la qualité essentielle.

ILES.

Ile Louvier.

Le long du quai Morland.

Cette île est adjacente au quai Morland : elle s'appela antérieurement *île Javiaux* (1), puis *île aux Meules des Javeaux*, *île aux Meules*, ensuite *île d'Entragues,* du nom de son propriétaire. On présume que son nom actuel n'a pas d'autre origine.

L'île Louvier a environ deux cents toises de longueur; le canal qui la sépare de la rive droite de la Seine est fort étroit, quoiqu'on l'ait élargi vers 1730.

(1) Nos pères avoient donné le nom de *Javeau* ou *Javel*, à une île formée de sable et de limon par les débordemens; nous avons près Paris, sur la rive gauche de la Seine, vis-à-vis le Point-du-Jour, le lieu dit *Javelle,* où l'on a établi une manufacture d'une eau employée dans les arts, et particulièrement dans le blanchissage du linge, connue du peuple sous la dénomination *d'eau de javelle.*

C'est à la même époque que l'on construisit la digue ouverte à sa partie centrale, qui protége les bateaux rangés le long de l'île, contre les débâcles des glaces.

L'île Louvier est exclusivement occupée aujourd'hui par des chantiers de bois à brûler. Elle fut, en 1549, le théâtre d'une fête remarquable donnée à Henri II par le prévôt des marchands et les échevins. Pour donner au prince l'idée d'un combat naval et d'un siége, on construisit sur ses bords un petit fort et une espèce de havre.

Sous Napoléon, il fut question de convertir cette île en jardin public, pour servir de promenade aux habitans du Marais.

Ile Saint-Louis.

Entre l'île du Palais ou la Cité, l'île Louvier et les quais de la Tournelle et des Ormes.

L'île Saint-Louis est située entre l'île Louvier, l'île de la Cité, le quai des Ormes et celui de la Tournelle. Elle a trois cents toises de long sur quatre-vingt-treize de large.

Cette île se divisoit encore, il y a environ deux cents ans, en deux îles, qui appartenoient au chapitre de Notre-Dame; la plus grande, du côté de l'ouest ou de la Cité, étoit appelée *île Notre-Dame;* l'autre, à l'est, *île aux Vaches,* parce qu'on y menoit paître les bestiaux.

Leur réunion a été opérée vers l'époque de la construction des quais et ponts qui conduisent à l'île Saint-Louis, par Christophe Marie, entrepreneur général des ponts de France; lequel s'associa, comme il a été

dit déjà ailleurs, Le Regrattier, trésorier des Cent-Suisses, et Poulletier, commissaire des guerres.

Trois ponts conduisent à l'île Saint-Louis : le pont Marie, le pont de la Tournelle et celui de la Cité. (Voyez leurs noms particuliers.) A la description de ses quais on trouve l'énumération des principaux hôtels qui les décorent.

C'est dans l'île de Notre-Dame, alors inhabitée, que Nicolas, cardinal-légat en France, prêcha, en 1313, une nouvelle croisade. Philippe de Valois, ses fils, Edouard II, roi d'Angleterre, et un grand nombre de seigneurs français et anglais, y reçurent la croix des mains du prélat.

Ile du Palais, ou de la Cité.

Sa plus grande longueur du sud-est au nord-ouest, est du quai Catinat, ou de l'Archevêché, jusqu'au Pont-Neuf.

Cette île a environ cinq cents toises de longueur, sur environ cent cinquante dans sa plus grande largeur. Dans cet espace se trouve compris l'église cathédrale, le palais archiépiscopal, le palais de Justice, l'Hôtel-Dieu, etc. On y arrive par sept ponts : le plus important est le Pont-Neuf.

Lors de l'invasion des Romains, Paris n'occupoit que l'île en question, et même quelques-unes de ses parties étoient incultes. Les maisons ou cabanes étoient petites, basses, couvertes de roseaux, et éparses çà et là. Tel étoit l'état de notre capitale, lorsque Camulogènes y mit le feu et fit rompre les ponts, avant de livrer combat aux légions commandées par Labiénus. César, devenu maître de Lutèce, désirant profiter de

l'avantage de sa situation, fit construire de nouvelles maisons plus commodes et plus solides, et rétablir les ponts pour faciliter la communication avec le nord et le midi. Des tours élevées à leurs extrémités, sur les rives opposées, en défendirent l'entrée.

L'île du Palais prit, en 508, le nom de *la Cité,* au moment où Clovis la déclara capitale de ses États et y fixa sa résidence. Le manoir des rois de la première et de la seconde race étoit situé dans l'endroit où est le palais de Justice ; les jardins occupoient le surplus du terrain au couchant. Ce quartier est un de ceux qui a conservé le plus son ancienne physionomie, surtout dans le voisinage de la cathédrale. La strangulation et l'embranchement des rues, la forme gothique des maisons, sont autant d'objets curieux à examiner.

IMPRIMERIE ROYALE.

Vieille-Rue-du-Temple, n° 89.

Elle occupe l'ancien palais Cardinal, construit en 1712 par Armand Gaston, cardinal de Rohan. C'étoit une dépendance de l'hôtel de Soubise. L'imprimerie royale étoit dans le principe au Louvre, puis à l'hôtel de Toulouse, maintenant la Banque de France.

C'est François I^{er} qui fonda cet établissement. Il passe pour être ce qu'il y a de plus complet et de mieux entendu en ce genre. Plus de deux cents presses peuvent y être mises en action simultanément. Il est fourni en caractères de toutes les langues anciennes et modernes.

Lorsque le pape visita cet établissement en 1804,

cent cinquante presses lui offrirent l'Oraison dominicale en autant de langues. On y imprime les ordonnances des rois, les publications et annonces des ministères, les mémoires des académies, les ouvrages que le gouvernement juge assez utiles pour faire les frais de l'impression, etc., etc. Lorsque Sébastien Cramoisy en prit la direction, il commença ses fonctions par l'impression du livre de l'Imitation de Jésus-Christ. Les principaux ouvrages qu'elle a produits depuis, sont les Histoires de France, plusieurs Pères de l'Église, une Bible vulgate en huit volumes, le grand corps des Conciles généraux en trente-sept volumes, l'Histoire byzantine, les mémoires de l'Académie royale des sciences, ceux de l'Académie des inscriptions et belles-lettres, etc., etc.

INSTITUT DE FRANCE, AU PALAIS DES BEAUX-ARTS.

Quai de Conti, n° 23.

La Convention nationale, par son décret de 1793, supprima toutes les académies de Paris. Les sciences, les lettres et les arts sembloient être condamnés à rester privés de point de centralisation. Après avoir renversé la tyrannie de Robespierre, cette même Convention sembla vouloir faire oublier tous les maux qui avoient accablé la France. D'après la proposition de l'abbé Grégoire, au nom du comité d'instruction publique, elle créa une commission pour la conservation des monumens que de nouveaux iconoclastes se faisoient un devoir de briser. Elle ordonna l'érection de l'école Polytechnique, de l'école Normale, l'ouver-

ture des écoles et colléges, fonda le Conservatoire de musique, le Conservoire des arts et métiers, ordonna le nouveau système de mesures, etc.

Par décret du 26 octobre 1795 (3 brumaire an IV), la Convention fonda l'Institut pour remplacer l'académie des sciences, l'académie française, celle des inscriptions, et l'académie de peinture, sculpture et architecture. L'Institut embrassoit à la fois toutes les connoissances humaines, les sciences physiques, mathématiques, morales et politiques, la littérature, les antiquités, tous les beaux-arts, voire même celui de la déclamation. Le Directoire nomma d'abord un certain nombre de membres, qui à leur tour appelèrent ceux qu'ils jugèrent dignes de s'adjoindre. On divisa l'Institut en trois classes : sciences physiques et mathématiques, sciences morales et politiques, littérature et beaux-arts.

Bonaparte, déjà nommé membre de l'Institut (le 26 décembre 1797), étant parvenu au consulat, fit, en l'an XI (1803), une nouvelle division en quatre classes: sciences physiques et mathématiques, soixante membres; langue et littérature françaises, quarante membres; histoire et littérature ancienne, quarante membres; beaux-arts, trente membres.

La première classe, divisée en onze sections, géométrie, mécanique, astronomie, géographie et navigation, physique générale, chimie, minéralogie, botanique, économie rurale et art vétérinaire, anatomie et zoologie, médecine et chirurgie, eut huit associés étrangers et cent correspondans. Cette classe est la seule qui ait deux secrétaires perpétuels.

La seconde classe n'a point de correspondans et ne peut en avoir.

La troisième classe a huit associés étrangers et soixante correspondans.

Enfin, la quatrième classe, divisée en cinq sections, peinture, sculpture, architecture, gravure et musique, compte huit associés étrangers et quarante correspondans. La classe des beaux-arts n'étoit composée que de trente membres ; mais en 1815, pendant l'interrègne, Joachim Lebreton, secrétaire perpétuel de la classe, sollicita et obtint une augmentation de dix membres et de plusieurs correspondans.

A la rentrée du Roi en 1814, Lucien Bonaparte, membre de la seconde classe, et son frère Joseph Bonaparte, membre de la troisième, furent éliminés. L'année suivante, M. de Vaublanc donna une nouvelle constitution à l'Institut : les quatre classes reprirent le nom des anciennes académies. Ainsi, la première devint l'académie des sciences, la seconde, l'académie française, la troisième, l'académie des inscriptions et belles-lettres, la quatrième, l'académie des beaux-arts. Regnault de Saint-Jean-d'Angely, Cambacérès, Merlin, Maury, Grégoire, Lebreton, le célèbre David, et autres, furent rayés de la liste. On vit alors, chose inconnue dans les fastes des académies, une ordonnance du roi nommer aux places vacantes.

Le cardinal de Richelieu fut l'instituteur et le fondateur de l'académie française. La compagnie ayant fait un choix, proposa le candidat à Son Eminence, qui parut très-mécontente. Le directeur, qui auroit été un excellent ministériel de nos jours, proposa aussitôt de casser la nomination. « Non pas, messieurs, répondit Richelieu, on croiroit que je vous influence » dans les choix que vous faites. »

L'académie des inscriptions, par ordonnance du

Roi, de 1823, n'est plus composée que de trente membres. Cette mesure est d'autant plus surprenante, que l'investigation des antiquités est commune à toute l'Europe; et bien loin d'être diminué, cet amour pour les recherches devoit faire augmenter le nombre des membres de cette académie.

Esplanade des Invalides.

Vaste parallélogramme qui commence au quai d'Orçay, et finit à la place des Invalides,

C'est un vaste terrain de forme rectangulaire, situé entre la Seine et l'hôtel des Invalides. Des gazons et des allées sablées sont à l'intérieur; des allées et des massifs d'arbres régulièrement plantés l'entourent. Cette plantation date de 1750. Au centre est une fontaine du plus mauvais style.

Voy. FONTAINES.

JARDINS.

Jardin des Tuileries.

Le jardin des Tuileries s'étend à l'ouest du palais, le long de la Seine. Sa superficie est d'environ soixante-dix arpens; il a la forme d'un rectangle de trois cent soixante-seize toises de longueur, sur soixante-huit de largeur. Dans son ensemble il offre, au premier coup d'œil, deux parties distinctes; l'une, voisine du château, qui est occupée par des parterres; l'autre, sur laquelle s'élève un profond massif de grands arbres; et le tout ceint dans toute son étendue de terrasses spacieuses et monumentales.

C'est le célèbre Le Nostre qui, sur l'ordre qu'il reçut de Louis XIV, exécuta ce jardin, admiré si généralement, et à si juste titre. En effet, sous le rapport de la symétrie, des belles proportions, de la convenance et de l'harmonie, on ne trouve rien qui puisse être jugé plus habilement conçu. Les principales divisions sont celles qui résultent des trois grandes allées qui partent du pavillon central et des pavillons extrêmes du palais ; des allées transversales et obliques complètent la division du terrain, et le rendent accessible sur tous ses points aux promeneurs. Les divers compartimens du parterre, lequel à cent vingt toises de longueur, sont occupés par des gazons, et entourés de fleurs et d'arbustes. Des grilles en fer en fixent la démarcation. Trois pièces d'eau, de forme circulaire, sont dans cette partie du jardin; la plus considérable est celle du centre. Un jet d'eau s'élève à leur centre, et elles sont peuplées de poissons et de cygnes. Viennent ensuite les deux massifs d'arbres, qui sont égaux en étendue et placés symétriquement à droite et gauche de l'allée du milieu. Le plant de ces massifs se compose principalement de marronniers et d'ormes. A leur extrémité est un immense bassin octogone, où se trouve aussi un jet d'eau, puis la grille des Champs-Elysées. C'est là que viennent se terminer les deux terrasses principales, celle du bord de l'eau et celle des Feuillans. L'angle que forment ces terrasses est rempli par une plate-forme d'une grande étendue, planté de bosquets de forme variée, et conformément à l'inflexion du sol. Des avenues d'arbres couvrent ces terrasses. Outre la parure végétale et permanente du jardin, il faut rappeler la magnifique décoration d'orangers et autres arbres étrangers au climat de Paris, qu'on y

distribue au printemps, et qui restent jusqu'aux premiers froids de l'automne.

L'art que possédoit Le Nostre n'est pas le seul qui ait été employé à l'embellissement des Tuileries; celui des Phidias et des Praxitèle lui a apporté un magnifique tribut. A chaque pas on rencontre des statues et des groupes copiés des chefs-d'œuvre de l'antiquité, ou composés par d'habiles artistes modernes; on en trouve jusque sous l'ombrage épais des massifs d'arbres, au milieu des clairières de gazon artistement ménagées. Le marbre et le bronze y respirent à chaque pas sous les traits des divinités de la mythologie, ou ceux des personnages les plus illustres de l'antiquité. On distingue, sur la terrasse le long du château, Flore ayant à ses pieds Zéphire, par Coysevox; une hamadryade, par le même; le rémouleur d'après l'antique; par Keller; la Vénus accroupie, du même; un faune jouant de la flûte; Vénus à la colombe; la nymphe au carquois; un chasseur et son chien, par Coustou l'aîné. Autour du grand bassin du parterre, Phaétuse changée en arbre; l'enlèvement de Cybèle, par Regnaudin; Lucrèce et Collatin, par Théodore Lepautre; Atlas métamorphosé; l'enlèvement d'Orithye, par Marsy et Flamen; un groupe d'Enée, d'Anchise et d'Ascagne. Dans l'allée, entre le parterre et les massifs d'arbres, Flore Farnèse, Diane chasseresse; deux vases; César, Hercule Farnèse, et deux vases. Sous les massifs d'arbres, Attalante et Hippomène, par Lepautre et Coustou; Castor et Pollux; le Centaure dompté par l'Amour; Apollon et Daphné; Bacchus et Hercule; deux lutteurs; un sanglier. Autour du bassin octogone sont les statues de Scipion l'Africain, par Coustou; l'Été, le Printemps; Agrippine et Silène; Annibal; l'Hiver,

l'Automne; une vestale, par Legros; puis un Bacchus. Les groupes des fleuves placés au-delà du bassin représentent le Tibre, par Vanclève; le Rhône et la Saône, par Coustou l'aîné; le Nil, par Bourdic; le Rhin et la Moselle, par Vanclève. Sur le fer à cheval des terrasses sont les statues des Muses et d'Apollon. La terrasse du bord de l'eau, vers la partie qui touche au palais, possède cinq vases de marbre blanc, et les statues en bronze de Vénus, d'Apollon Pythien, de Diane, d'Hercule; l'Antinoüs et le groupe de Laocoon. Plus loin quatre vases, provenant de Marly, sont placés dans les compartimens de l'escalier qui conduit de la terrasse aux massifs. Cet escalier contient, dans ses œuvres intérieures, une statue d'Ariane endormie, vulgairement appelée la Cléopâtre. A l'extrémité occidentale de l'allée basse qui longe la terrasse des Feuillans, allée dite des Orangers, est la statue d'Hercule vainqueur d'Achéloüs, par Bosio. Beaucoup d'autres sculptures sont copiées de l'antique; mais il faut citer particulièrement deux groupes de Coysevox, qui sont à la grille des Champs-Elysées, et dont le sujet est une Renommée, embouchant la trompette, montée sur un cheval ailé et franchissant un trophée militaire.

Jardin du Luxembourg.

Ce magnifique jardin rivalise avec celui des Tuileries pour ses proportions et le luxe végétal et artificiel de tout ce qui est destiné à l'embellir. Ses marbres sont peut-être moins précieux; l'âge de ses orangers est moins grand; il a sans doute une symétrie moins harmonieuse, mais en revanche il offre des

accidens plus variés, et quelques effets on ne peut plus heureux, qui lui sont propres.

Son ordonnance générale présente un parterre entouré de plates-bandes, et divisé en trois parties qui sont : un premier tapis de gazon, puis une vaste pièce d'eau, et un second tapis de gazon. Des terrasses bordées de balustrades, et recourbées en pente douce à l'extrémité opposée au palais, ceignent le parterre, et sont autant de promenades qui le dominent. A droite, s'étend une profonde futaie percée d'allées qui sont en berceau; à gauche, sont aussi des polygones de futaies dont le plan est faiblement décliné, et d'où l'on domine l'ensemble du jardin. La vaste et longue avenue de l'Observatoire sert de prolongement au parterre, et montre dans l'éloignement la façade de l'Observatoire.

De riches et somptueuses écoles de rosiers sont distribuées à diverses places, et les talus de gazons qui tapissent le pourtour du parterre sont une plantation de rosiers des espèces rivales les plus productives. A droite de l'avenue de l'Observatoire est l'immense pépinière du Luxembourg; à gauche, est un vaste terrain enfoncé, de forme triangulaire, où l'on tient école de la culture des arbres fruitiers. Sept issues principales donnent accès dans ce jardin, qui est ouvert depuis le matin jusqu'à la nuit.

Des copies d'un grand nombre de statues antiques sont disséminées dans le jardin du Luxembourg, et placées de manière à embellir et varier les perspectives. Dans l'angle de la gauche est une fontaine, ouvrage estimé de Desbrosses.

Voy. FONTAINES.

Jusque sous l'Empire, le jardin du Luxembourg fut

privé de ses plus belles perspectives du côté du midi, et n'attint jamais les proportions qu'il a acquises de nos jours. Son bassin est aussi de date récente. Ce jardin est la plus belle promenade de la rive gauche de la Seine, et continuellement peuplé par une foule dont nos Addissons modernes ont fait des portraits auxquels nous renvoyons le lecteur.

Jardin et maison des Apothicaires.

Rue de l'Arbalète, n° 13, quartier de l'Observatoire.

Un pharmacien, nommé Nicolas Houel, sollicita, en 1576, la permission d'établir un hôpital pour un certain nombre d'enfans orphelins dont il prendroit soin, et qu'il instruiroit tant dans les lettres que dans la préparation des médicamens, pour les administrer aux pauvres honteux de la capitale. Il demandoit que Sa Majesté lui abandonnât ce qui restoit à vendre de l'hôtel des Tournelles. Le projet fut agréé par le roi, qui donna un édit pour la fondation de la maison proposée ; cependant on jugea convenable de placer cet établissement dans la maison des Enfans-Rouges. Par suite d'arrangemens particuliers, il fut ordonné, en 1578, que le nouvel hôpital seroit transféré au faubourg Saint-Marceau, où le sieur Houel fut installé. Le pharmacien fit d'abord construire une chapelle et des bâtimens, puis acheta, vis-à-vis, un assez grand terrain qu'il destina pour la culture des plantes médicinales, tant nationales qu'étrangères. La communauté des apothicaires fit l'acquisition des jardins et des bâtimens en 1626. Ce terrain fut depuis fort aug-

menté par l'acquisition de quelques propriétés voisines.

Cet utile établissement, qui est une dépendance de l'école de Pharmacie, a reçu de grandes améliorations. Les plantes y sont classées selon le système de Tournefort. Le jardin des Apothicaires est ouvert tous les jours, à l'exception du dimanche.

Jardin-du-Roi.

Voy. Muséum d'Histoire naturelle.

LONG-CHAMP (Promenade de).

Dans l'endroit le plus reculé du bois de Boulogne, sur la rive droite de la rivière de Seine, et en face du village de Surène, la bienheureuse Isabelle de France, sœur de Louis IX, fonda en 1261 cette communauté, où elle mourut. Cette princesse fut inhumée dans le chœur des religieuses, et son frère assista à ses funérailles. Cette abbaye, de l'ordre de Sainte-Claire, jouissoit de vingt mille livres de rentes, et l'abbesse étoit élective et triennale.

Philippe le Long, roi de France, y mourut en 1322, à l'âge de vingt-huit ans, et dans la sixième année de son règne.

Blanche de France, quatrième fille de ce prince, y devint religieuse, ainsi que Jeanne de Navarre.

Vers le commencement du dix-huitième siècle quelques religieuses de ce couvent se distinguèrent par la beauté de leurs voix. Elles attiroient du monde, et pour en attirer davantage, l'abbesse jugea à propos de

mêler à ces voix angéliques quelques voix profanes: les mercredi, jeudi et vendredi saints, tout Paris se rendoit à cette abbaye pour y entendre chanter les ténèbres et les lamentations; c'est de là que sont venues les promenades dites de Long-Champ, si célèbres, et qui ne sont plus aujourd'hui que l'ombre de ce qu'elles étoient.

L'abbaye de Long-Champ a cessé d'exister en 1790.

MANUFACTURES.

Manufactures des Gobelins, ou des Tapis de la couronne.

Rue Mouffetard, n° 270.

Gilles Gobelin, de Reims, commença sa fondation par un atelier de teinture de laines, situé au fauboug Saint-Marcel, sur les bords de la Bièvre. Jean Glucq ayant apporté postérieurement à cette époque, sous Louis XIV, l'art de teindre les draps et la laine en écarlate, Colbert lui fit obtenir d'importans priviléges en 1669, et acheta en même temps une partie du terrain possédé autrefois par la famille Gobelin, pour y établir une manufacture des meubles de la couronne, dont la direction fut donnée au peintre Lebrun. Cette manufacture n'étoit pas restreinte, comme aujourd'hui, à ne fabriquer que des tapisseries de haute et basse lisses; elle étoit composée de peintres, de sculpteurs, graveurs, orfèvres, horlogers, fondeurs, lapidaires, ébénistes et d'artistes, en tous genres, dont les élèves et apprentis gagnoient la maîtrise.

La distinction de haute et basse lisses vient de ce que dans la première manière de travailler, le tissu est placé verticalement, tandis que dans l'autre il se développe selon un plan horizontal, comme celui qu'exécutent les tisserands ordinaires.

La réputation des produits de la manufacture des Gobelins est européenne. Par des procédés ingénieux on est parvenu à rendre avec la plus grande exactitude non-seulement le dessin des plus beaux tableaux dans toute sa pureté, mais encore la magie de leur coloris. La plupart des tentures que l'on exécute aux Gobelins représentent des sujets historiques. On a annexé à cette manufacture un atelier de teinture dirigé par d'habiles chimistes, où l'on traite la laine de manière à lui donner toutes les teintes et dégradations de teintes que le peintre trouve sur sa palette. La laine s'emploie exclusivement dans les tentures des Gobelins, parce que, plus que toute autre substance, elle conserve aux couleurs leur ton primitif. Une des subdivisions de l'établissement en question consiste en une école spéciale et pratique pour le dessin et le tissage. Le public est admis aux Gobelins les samedis, depuis deux heures jusqu'à la nuit.

Manufacture royale de Tapis, dite la Savonnerie.
Quai de Billy, n° 30.

Elle a pris son nom de ce qu'on y faisoit autrefois du savon. On y fabrique des tapis qui imitent les tapis des Orientaux. Elle a été fondée en 1604, par Henri IV. Pierre Dupont et Simon Lourdet en furent les premiers directeurs. Cet établissement s'est cons-

tamment distingué par ses produits, et les expositions du Louvre nous l'ont signalé comme l'heureux rival des manufactures de Beauvais et des Gobelins. Le public y est admis tous les jours de dix heures à une heure.

Manufacture royale des Glaces.

Rue de Reuilly, faubourg Saint-Antoine, quartier des Quinze-Vingts.

Rivière Dufresny la fonda, en 1634, sous la protection de Colbert. Les seules glaces que l'on y fabriquât dans l'origine étoient des glaces soufflées, de quatre pieds au plus selon chaque dimension. La manière de couler les glaces fut inventée par Lucas de Nehon en 1688. C'est au bourg de Saint-Gobin, près La Fère, dans le département de l'Aisne, que se font les premiers travaux de la fabrication; de là les glaces sont dirigées à Paris, où on leur donne le poli nécessaire.

La France faisoit venir autrefois ses glaces de Venise. Rivière Dufresny avoit plus de génie que de fortune ou que de goût pour acquérir des richesses; aussi vendit-il à une compagnie le privilége qu'il tenoit de Colbert.

On coule à Saint-Gobin des glaces qui ont cent vingt-deux pouces sur soixante-quinze de large. Elles reçoivent leur perfectionnement à l'établissement de la rue de Reuilly.

MONT-DE-PIÉTÉ.

Rues des Blancs-Manteaux, n° 18, et de Paradis, n° 7.

Cet établissement fut formé par lettres-patentes du

7 décembre 1777, au profit des pauvres de l'hôpital-général. On y donne le tiers de la valeur des objets mis en gage, et les intérêts sont peu considérables; c'est par là que cet établissement, autorisé par le dernier concile, a détruit les manœuvres ruineuses des prêteurs sur gages. Le bâtiment a été élevé, en 1786, sur les dessins de l'architecte Viel. Le Mont-de-Piété est administré, sous l'autorité du ministre de l'intérieur et celle du préfet de la Seine, par le conseil d'administration établi par le décret du 25 messidor an XII. — Le Mont-de-Piété a une division succursale rue des Petits-Augustins, n° 20.

MORGUE.

Voy. Halles et Marchés.

MUSÉES.

Musée royal du Louvre.

Trois divisions principales composent ce musée; la première comprend les statues, la seconde les tableaux, la troisième les dessins.

Le musée des antiques est dans le rez-de-chaussée de la partie méridionale du bâtiment de l'Horloge. Les diverses salles se distinguent entre elles par des dénominations qui expriment le caractère des objets qu'elles contiennent, ou le morceau capital qui s'y trouve exposé. D'abord se présente le vestibule, puis la salle des *Empereurs-Romains*, la salle des *Saisons*, celle de la *Paix*, une autre des *Romains*; la salle du *Centaure*, de *Diane*, du *Candelabre*, du *Gladiateur*, de *Pallas*,

de *Melpomène*; la salle d'*Isis*, celle de l'*Aruspice*, d'*Hercule* et *Télèphe*, de *Médée*, de *Pan*; la salle des *Cariatides*.

Les salles qui viennent d'être énumérées ne contiennent que des ouvrages antiques. Malgré les pertes qu'a éprouvées le musée, on y compte un bon nombre de chefs-d'œuvre. La décoration du local est ingénieusement appropriée à leur destination : les galbes de la Grèce et de Rome, le style égyptien et le goût athénien se manifestent dans les marbres, les colonnes et les ornemens accessoires. Le temple est digne des dieux qui l'habitent.

La seconde classe des objets de sculpture porte le titre de *Musée d'Angoulême*. Cinq salles le composent. Elles ne contiennent que des productions des seizième, dix-septième et dix-huitième siècle. Le Musée d'Angoulême n'est formé que depuis l'année 1824. L'ancien musée des *Petits-Augustins* lui a fourni une grande partie des objets qu'il contient.

Les dessins et les tableaux sont au premier étage du Louvre, au-dessus du musée des Antiques et dans la galerie qui joint le Louvre aux Tuileries. La salle des dessins est dans la galerie dite d'*Apollon*. De cette galerie on passe à la salle appelée spécialement le Salon, puis dans la grande galerie. Un dégagement du superbe escalier qui prend son origine dans le vestibule du musée, conduit par une autre porte au salon. La grande galerie a deux cent vingt-deux toises de longueur, sur cinq de largeur. Elle est divisée en neuf parties faisant saillies sur la voûte, que soutiennent des colonnes et des pilastres corinthiens avec des chapiteaux et des embases en bronze doré. Au milieu des pilastres sont des glaces, et entre les colonnes des

candelabres, des vases précieux pour la matière ou la forme, et des bustes. Les voûtes sont ornées de caissons. Des jours supérieurs et des fenêtres latérales éclairent alternativement cette galerie. Les portes placées aux deux extrémités sont dans des hémicycles dont les parois sont en stuc. La porte qui communique avec les Tuileries a pour ornement vingt-quatre colonnes de marbre précieux. Les trois premières divisions de la galerie sont consacrées aux productions de l'école française; les trois secondes, aux écoles allemande, flamande et hollandaise; les trois dernières, aux écoles d'Italie.

Le musée Royal est la plus vaste collection qu'il y ait en Europe; elle renferme un très-grand nombre de chefs-d'œuvre de toutes les écoles. L'énumération des objets qu'elle contient occupe un volumineux catalogue auquel nous renvoyons le lecteur.

L'exposition des tableaux et sculptures des artistes français vivans a lieu tous les deux ans dans la galerie du Louvre. Le musée est ouvert au public le dimanche, de dix heures à quatre. Les étudians y sont admis depuis le mardi jusqu'au samedi de chaque semaine. Les étrangers y sont toujours admis de dix heures à quatre sur la présentation de leurs passeports.

Musée royal du Luxembourg.

Ce musée occupe une partie des deux ailes septentrionales du palais des Pairs. La terrasse qui longe la rue de Vaugirard sert de communication aux deux divisions qu'il présente. Les grandes salles sont dans l'aile orientale; les petites, dans l'aile opposée. Les

grandes sont connues sous le nom de galerie de Lesueur et galerie de Rubens; la galerie de Vernet (Joseph) étoit il y a quelques années dans les petites salles. L'agrégation au musée Royal des tableaux des grands artistes qui viennent d'être nommés n'a pas empêché ces dénominations de subsister. Les grandes salles sont éclairées par le haut, les autres par des fenêtres latérales. En général, le musée du Luxembourg est destiné à l'exposition des morceaux capitaux des peintres vivans, lorsque ces morceaux sont acquis par le gouvernement. Cette exposition n'est pas permanente pour un tableau en particulier; tel maître cède au bout d'un certain temps sa place à un autre, ce qui permet à l'administration de varier les plaisirs du public et de neutraliser les inconvéniens d'un local trop étroit. Cependant plusieurs chefs-d'œuvre de Gérard, de Guérin et de Gros, n'éprouvent pas de ces éclipses, qui seroient funestes à la classe studieuse et inexpérimentée qui fréquente le musée en question.

Outre ses tableaux, le musée du Luxembourg contient plusieurs statues des premiers sculpteurs modernes. Cependant le règlement en vigueur par rapport aux peintres ne paraît pas être suivi pour l'autre classe d'artistes. La rotonde qui est au centre de la galerie de communication est occupée par la Baigneuse de Julien, morceau un peu maniéré, mais qui est d'une grande délicatesse et offre de charmans contours. Nous ferons ici comme pour le musée Royal, nous renverrons au *Livret* et aux *Critiques spéciales*, pour l'énumération et l'appréciation des objets qui composent le musée du Luxembourg.

Les jours d'ouverture sont les mêmes que ceux du musée Royal.

Musée d'Histoire-Naturelle, ou *Jardin-du-Roi.*

Cet établissement se compose d'un jardin de botanique, avec des serres, de plusieurs galeries, où sont méthodiquement rangés des échantillons des trois règnes de la nature; d'une ménagerie, d'un amphithéâtre pour les cours, et d'une bibliothèque. La fondation du Jardin-du-Roi remonte à 1636 : c'est Guy de la Brosse, médecin de Louis XIII, qui en conçut la première idée, et la fit goûter à ce prince. Toutefois on ne songeoit alors qu'à la culture des plantes médicinales. Peu à peu la collection devint plus considérable. Tournefort l'enrichit dans ses voyages dans le Levant, Bernard de Jussieu et Sébastien-Vaillant par leurs courses et leurs savantes herborisations en France.

Guy de la Brosse, premier intendant du Jardin-du-Roi, fit sa première leçon publique en 1640. Après lui cet établissement fut négligé, mais il se releva par les soins de Valot et Fagon, qui le repeuplèrent d'un très-grand nombre de plantes qu'ils avoient fait venir des pays étrangers, du Languedoc, de la Provence, des Alpes et des Pyrénées, et dont le catalogue se monta en 1665 à plus de quatre mille, sous le titre de *Hortus regius.* Depuis le 7 janvier, 1699, la surintendance en fut affectée au premier médecin du roi; mais en 1718 elle fut donnée à Pierre Chirac, premier médecin du régent. Après la mort de Chirac, en 1732, le roi la donna à Dufay de l'Académie des sciences. Enfin, c'est en 1739 que Buffon fut mis à la tête du jardin, et sous la main de ce grand homme tout se perfectionna, s'agrandit, prit une forme

majestueuse. Des voyageurs envoyèrent à l'envi au Muséum les richesses naturelles des quatre parties du monde. La science de la culture devint plus générale et plus certaine par les travaux assidus de Thouin. Daubenton et Jussieu soumirent à une savante classification les végétaux, les minéraux et les animaux.

C'est particulièrement depuis trente ans que le Jardin-du-Roi a été porté à l'état de magnificence qui le distingue parmi les établissemens de même espèce que l'on cite en Europe. Les galeries ont été augmentées et beaucoup de terrains agglomérés au terrain primitif. Le nombre des professeurs est devenu plus en rapport avec la masse des connoissances modernes; non-seulement des corps de sciences, mais des subdivisions de ces mêmes sciences, ont eu des professeurs titulaires.

Il faudroit un livre entier pour faire une description complète du Jardin-du-Roi, nous ne pouvons qu'en montrer les principaux compartimens. Entre les galeries et la Seine s'étend le jardin proprement dit; à gauche de cet espace sont les diverses ménageries. La plus intéressante de ces ménageries est celle où les animaux sont libres dans des enclos plus ou moins vastes, que l'on a disposés à l'imitation des sites que choisissent ces animaux. Les plantations ont été exécutées dans le même esprit. Là seulement sont des espèces paisibles. Les bêtes féroces, les tigres, lions, hyènes, etc., sont dans une place plus rapprochée de la Seine. On leur a construit depuis peu des loges spacieuses aérées et très-claires au besoin.

Le Jardin-du-Roi comprend une partie haute que l'on appelle la Vallée-Suisse. Ce compartiment est planté d'arbres toujours verts. Du sommet du point le plus élevé on a une vue fort étendue : on y a cons-

truit un pavillon surmonté d'une sphère auquel on arrive par un double chemin en forme de spirale. Tout près de ce pavillon est le monument élevé par les naturalistes français à Linné. L'amphithéâtre et les salles d'anatomie comparée se trouvent dans cette partie du jardin.

Deux morceaux de sculpture doivent particulièrement fixer l'attention des curieux qui visitent le muséum d'Histoire naturelle : c'est la statue de Buffon, par Pajou ; et la *Venus genitrix* de Ducis. On lit sur le piédestal de la statue de Buffon cette inscription :

> Majestati naturæ par ingenium.

Le Jardin-du-Roi est une promenade publique, les galeries sont ouvertes les mardis de trois heures jusqu'à sept en été, et jusqu'à la nuit en hiver. Les ménageries le sont les mardis, vendredis et dimanches, de onze heures du matin à trois heures.

OBSERVATOIRE ROYAL.

Rue du Faubourg-Saint-Jacques, n° 26, et rue de Cassini.

Louis XIV voulant encourager les sciences, et particulièrement l'astronomie, résolut de faire bâtir un observatoire. Un terrain de cent pas de long sur cinquante de large fût choisi à l'extrémité du faubourg Saint-Jacques. Les astronomes les plus fameux de Paris s'y transportèrent le 21 juin 1667, jour du solstice ; ils tirèrent une méridienne et déterminèrent la position géographique du lieu. Claude Perrault fut chargé de composer les dessins du bâtiment projeté, et l'on en posa les fondemens dans le courant de la même année 1667. La médaille qui fut frappée à cette occasion

portoit la légende *Sic itur ad astra;* et nous ne pouvons nous empêcher d'en faire remarquer le ridicule; est-ce que la sotte manie de faire des calembourgs s'étoit déjà emparée à cette époque de nos académiciens?

L'Observatoire fut achevé en 1672, et l'on n'employa ni fer ni bois dans sa construction. Les murs, voûtes et escaliers sont en pierre de taille du plus bel appareil et du plus beau choix.

Sa forme est celle d'un parallélipipède rectangle dont les quatre faces latérales correspondent aux quatre points cardinaux. Deux tours octogones s'élèvent aux deux angles de la façade méridionale; une troisième, mais carrée, est au milieu de la façade nord, où est l'entrée. La plate-forme qui couronne l'édifice est à quatre-vingt-cinq pieds au-dessus du sol. Les caves de l'Observatoire ont une profondeur égale à l'élévation de l'édifice. L'escalier qui y conduit a trois cent soixante marches; il est en forme de vis, et présente selon son axe un vide cylindrique.

L'intérieur de l'Observatoire est divisé en logemens particuliers et en salles appropriées aux travaux astronomiques et physiques. Six de ces salles ont des ouvertures qui correspondent aux différens points du ciel. Sur la plate-forme on trouve des cabinets disposés pour les observations et le jeu des instrumens; on y voit aussi une méridienne qui sert de point de départ pour compter les longitudes.

Au centre du bâtiment on a pratiqué à travers toutes les voûtes une ouverture de trois pieds de diamètre, qui se prolonge jusqu'au plus bas des caves, et qui a servi, entre autres, aux expériences relatives à la pesanteur des corps.

De la cave principale de l'Observatoire, partent un

grand nombre de percées dont quelques-unes aboutissent à des caveaux disposés aussi pour des expériences particulières. Depuis la terrasse jusqu'à la base du monument, tout enfin a été arrangé conformément à sa destination. Non-seulement l'astronomie, mais la météréologie et plusieurs autres divisions de la physique sont l'objet des recherches constantes des savans auxquels l'établissement en question est confié, et on a voulu qu'ils eussent à leur disposition et dans des pièces distribuées exprès, tous les appareils et les instrumens nécessaires.

Lorsque les gens du monde vont visiter l'Observatoire, leur *cicérone* leur nomme les instrumens, qui ne les intéressent ordinairement que par leurs dimensions quelquefois très-considérables; on leur fait remarquer un phénomène qui tient à la coupe elliptique des voûtes : deux personnes placées contre deux pans opposés des murailles s'entendent et conversent en parlant très-bas, et sans que d'autres personnes placées entre elles entendent ce qui se dit. Beaucoup de dames vont contempler à travers un énorme télescope la face de la lune, dont elles sont d'ordinaire fort épouvantées. La grande habitude qu'il faut avoir des instrumens pour concevoir ce dont ils communiquent l'image rend ces visites peu profitables aux curieux, fussent-ils même un peu au fait des élémens de la science; ce n'est pas dans de rares séances qu'ils deviendroient des savans-pratiques.

Tout le monde sait le mot de ce grand seigneur qui conduisit un jour des dames de ses amies à l'Observatoire pour voir une éclipse de lune. On s'étoit mis en route trop tard, le phénomène étoit accompli, et sur l'avis qu'elle en reçut, la compagnie exprima ses

regrets et son mécontentement. *Remettez-vous, Mesdames*, leur dit le noble introducteur, *je connois M. de Cassini, il est même de mes amis, et je puis vous garantir qu'il va recommencer pour nous.*

Claude Perrault a montré beaucoup de goût dans tout ce qui tient à la décoration de l'Observatoire. Point de luxe déplacé, point d'ornemens frivoles, mais de belles lignes et des masses imposantes dans leur symétrie donnent un caractère convenable à ce monument. La vaste allée du Luxembourg dite avenue de l'Observatoire place le palais des Pairs et l'autre bâtiment en perspective, l'un de l'autre, et présente un accord des plus magnifiques que l'on puisse citer dans Paris.

PALAIS.

Palais de Justice.

Le Palais de Justice est le siége de la cour de cassation, d'une cour royale, d'un tribunal de première instance et de la cour des comptes.

L'abord du Palais est une place semi-circulaire, qui a pour base la rue de la Barillerie. Une belle grille sépare le Palais de la rue. Les bâtimens consistent en un bâtiment central duquel partent deux corps avancés qui se prolongent jusqu'à la place et présentent deux façades décorées chacune de quatre colonnes ioniques. Un escalier de soixante pieds de largeur, et dix-sept de hauteur, conduit au bâtiment central, lequel présente aussi quatre colonnes à l'aplomb desquelles sont quatre statues colossales représentant la Force et l'Abondance, par Benier, la Justice et la Prudence, par

Lecomte. Au-dessus de l'entablement règne une balustrade, derrière laquelle sont les combles. Le gradin en pierre, placé à la naissance du dôme quadrangulaire qui couronne l'édifice, porte les armes de France soutenues par deux anges. Les deux ailes latérales de la cour sont percées, au rez-de-chaussée, d'arcades au-dessus desquelles s'élèvent deux étages de bâtimens.

Le Palais, tel qu'on vient de le décrire, ne date, sous le rapport de la construction, que du règne de Louis XVI, et il ne donne qu'une faible idée du dédale de bâtimens auxquels il ne sert que de frontispice. Plusieurs de ces bâtimens sont des premiers temps de la monarchie, et l'espace occupé par ce qu'on appelle le Palais s'étend depuis le pont au Change jusqu'à la place Dauphine, et comprend en largeur la moitié de l'île de la Cité.

Le roi Eudes, auparavant comte de Paris, fit sa résidence au Palais, à la fin du neuvième siècle. Hugues le Grand et Hugues Capet, son fils, l'habitèrent; Louis le Gros y mourut en 1137, et Louis le Jeune, son fils, en 1180. On l'appeloit alors le *Nouveau-Palais*. Le palais des Thermes, qui avoit été la résidence des empereurs romains et des rois de la première race, s'appeloit le *Vieux-Palais*. Henri III, roi d'Angleterre, y fut reçu en 1254.

Saint Louis fit construire la chambre qui porte son nom; la grand'chambre et la Sainte-Chapelle. Philippe le Bel agrandit encore le Palais. Louis le Hutin y rassembloit le parlement, qui y tint ses séances sans que les rois cessassent de l'habiter. Fatigué du concours des plaideurs, Charles V l'abandonna pour habiter l'hôtel Saint-Paul. Cependant on trouve posté-

rieurement des documens qui montrent que Charles V et François Ier y résidèrent.

Nos rois recevoient autrefois les ambassadeurs dans la grande salle du Palais; on y célébroit les mariages des enfans de France, on y donnoit des festins publics. Une chapelle étoit attenante. C'est à l'extrémité de la grande salle qu'étoit la fameuse *table de marbre*, qui fut détruite par l'incendie de 1618. Cette table servoit aux festins royaux. Les empereurs, les rois, princes du sang, pairs de France et leurs femmes y étoient seuls admis. C'est sur cette table que les clercs de la basoche représentoient leurs farces. La salle, la chapelle et une grande partie des bâtimens furent incendiées le 7 mars 1618. Les registres du parlement furent seuls sauvés de ce désastre par les soins du greffier Voisin. En 1620, le roi ordonna la vente des terrains vagues qui bordoient les fossés de Saint-Germain-des-Prés; le produit en fut affecté aux réparations du Palais. Jacques Desbrosses fut chargé des travaux, qui furent terminés en 1622. La nouvelle grand'salle, connue sous le nom de salle des Pas-Perdus, date de cette époque. Elle est célèbre par ses vastes dimensions, qui sont de deux cent vingt pieds sur quatre-vingts. Là, se trouvent les entrées de plusieurs tribunaux, de la cour de cassation, des chambres du tribunal de première instance, du greffe des huissiers, du parquet du procureur du roi. Elle est éclairée par deux grandes ouvertures cintrées, pratiquées aux deux extrémités de chaque nef, et par des œils-de-bœuf espacés sur les flancs des voûtes. Dans une niche adossée au parquet du procureur du roi, on vient d'ériger un monument à Malesherbes. La cour d'appel siége dans le corps de bâtiment du centre; la salle des

assises se trouve derrière celle-ci, et l'on y pénètre par une vaste galerie qui règne dans toute la longueur du palais et longe la salle des Pas-Perdus. Cette galerie est occupée particulièrement par des boutiques de libraires et de merciers; c'est un passage public. Les substituts du procureur du roi et juges d'instruction ont leurs parquets dans les subdivisions du Palais. Dans les combles de la salle des Pas-Perdus sont les archives. La conciergerie est au-dessous. La cour des comptes occupe dans la cour de la Sainte-Chapelle un édifice distinct, construit en 1740 sur les dessins de Gabriel.

Les diverses parties du Palais ont conservé le caractère de l'architecture des temps où elles furent construites. On remarque sur le quai de l'Horloge deux tours terminées par une toiture de forme conique, et une troisième moins grande, qui semble postérieure. La tour la plus élevée qui subsiste est de forme carrée, et occupe l'angle du quai et de la rue de la Barillerie. Le tocsin de la Saint-Barthélemi lui a acquis une triste célébrité.

Le premier président du parlement demeuroit autrefois au Palais, dans l'hôtel de la préfecture de police: le Palais a cessé d'être la demeure des magistrats qui y exercent des fonctions.

Palais du Louvre.

Le Louvre peut être présenté comme la première maison royale de France. On s'est occupé de l'étymologie de son nom, mais on n'a rien trouvé de bien certain à cet égard. Les uns ont cru qu'il signifioit l'*ouvrage* par excellence, ou le *chef-d'œuvre*, et que l'on a dit le

Louvre pour l'œuvre ou l'ouvrage. D'autres ont eu recours, avec raison, à la langue saxonne, et avancent qu'en saxon *loüer* signifie *château*. Quelques autres font venir cette dénomination de ce que le Louvre étoit situé dans un lieu propre à la chasse au loup, ce qui lui avoit valu dans des anciens titres le nom de *Lupara*. Ce même nom fut donné depuis à toutes les maisons royales.

L'origine du Louvre est le thême d'une foule d'opinions contradictoires; mais ce qui est bien constant, c'est que sous le règne de Philippe-Auguste, le Louvre étoit un château, et qu'il s'appeloit le *Louvre*. Ce prince le dégagea de diverses redevances qu'il payoit annuellement aux religieux de Saint-Denis de la Châtre, à l'évêque et au chapitre de Paris, comme étant en partie enclavé dans la circonscription de leurs seigneuries.

Par l'ancienne situation du Louvre, on juge que ce château avoit été bâti à deux fins, pour servir de maison de campagne à nos rois, et pour servir de forteresse. Cependant Paris s'accrut si rapidement, qu'en peu de temps le Louvre fut environné de maisons et de rues. Malgré cela, lorsque Philippe-Auguste fit tracer l'enceinte de Paris qui date de son règne, on évita d'y enclaver le château royal.

Le plan de l'ancien Louvre s'étendoit, sous la figure d'un rectangle, depuis la Seine jusqu'à la rue de Beauvais, laquelle est détruite depuis les projets de jonction du Louvre et des Tuileries; et depuis la rue Froidmanteau jusqu'à la rue du Coq. C'étoit une suite de bâtimens si simples d'architecture, que leurs façades continues ressembloient à quatre pans de murailles percées à l'aventure de petites croisées les unes sur les

autres, sans aucune symétrie. Ces bâtimens étoient d'ailleurs flanqués d'un grand nombre de tours, et environnés de fossés larges et profonds : au centre étoit la grande cour, dont les dimensions étoient de trente-quatre sur trente-deux toises. Au centre s'élevoit une grosse tour nommée spécialement la Tour-du-Louvre. Les autres tours étoient la tour de la Librairie, celle de l'Horloge, du Bois, de l'Écluse, de l'Armoirie, de la Fauconnerie, de la Taillerie, de la Grande et de la Petite-Chapelle, du Pont-des-Tuileries, etc. Les corps-de-logis étoient à deux étages sous Philippe-Auguste; Charles V les fit rehausser de cinq ou six toises et couronner de terrasses. Plusieurs basses-cours communiquoient à la cour principale.

De la Tour-du-Louvre relevoient jadis les grands fiefs et seigneuries du royaume. Un fossé d'une largeur et d'une profondeur considérables régnoit au pourtour. Elle tenoit à la cour par un pont de pierre d'une seule arche, et par un pont-levis; et au château, par une galerie de pierre, qui aboutissoit au grand escalier du corps de derrière. L'on y montoit par un escalier fermé par bas d'une porte de fer. Sur le pignon du pont-levis étoit la figure de Charles V tenant un sceptre, sculptée par Jean de Saint-Romain, moyennant 6 livres 8 sous parisis qu'on lui donna. La Tour-du-Louvre a été pendant long-temps le dépôt des trésors et épargnes de nos rois; elle fut aussi destinée à recevoir des prisonniers d'État. Parmi ces prisonniers on compte trois comtes de Flandre, et Enguerrand de Coucy, lequel y fut conduit par le commandement de saint Louis, pour avoir fait pendre injustement trois jeunes gentilshommes flamands qui avoient chassé des lapins sur ses terres; Enguerrand de

Marigny, Jean de Grailly, Captal de Buch, qui y mourut de chagrin. Le dernier prisonnier qu'on y ait mis est Jean II, duc d'Alençon. Dans la suite, le château de Vincennes, la Bastille, la tour de Bourges, le château d'Angers, et autres lieux fortifiés, servirent de prisons d'État.

La tour de la Librairie étoit ainsi nommée parce qu'elle contenoit la bibliothèque du roi Charles V, la plus nombreuse et la mieux conditionnée de son temps. Neuf cents volumes environ la composoient; ce qui étoit beaucoup à une époque où l'imprimerie étoit inconnue.

Voy. BIBLIOTHÈQUE DU ROI.

Le grand portail du Louvre étoit du côté de la rivière. Parmi les jardins, celui qui étoit nommé le *Parc* étoit le long de la rue Froidmanteau, et a subsisté jusqu'à Louis XIII.

Les rois de France ne logèrent que rarement au Louvre jusqu'à François I^{er}; et sous ce dernier prince, ce palais étoit en si mauvais état, qu'il fallut y faire des réparations pour loger l'empereur Charles-Quint, en 1539.

Cependant François I^{er}, qui avoit commencé dès 1528 un nouveau bâtiment au Louvre, sur les dessins de Pierre Lescot, abbé de Clagny, laissa à son fils Henri II le soin de le continuer et de l'achever. Notre célèbre Jean Goujon fut chargé de la sculpture. Le Louvre, tel que nous le voyons aujourd'hui, fut ainsi commencé sous François I^{er}, et achevé en partie sous Henri II. Louis XIII a fait bâtir le pavillon de l'Horloge, et c'est Louis XIV qui lui a donné son plus bel ornement, la fameuse colonnade que l'on doit au génie de Claude Perrault : on sait que le cavalier Bernin

fut appelé d'Italie pour exécuter cette façade du Louvre, et que cet artiste donna de nouveaux plans qui ne furent point approuvés par le ministre Colbert.

La façade du côté de la Seine date du temps de l'empire; on complète encore les travaux de détail, et ceux que les dégradations occasionées par la vétusté ou l'intempérie des saisons ont rendues nécessaires.

La grande façade du Louvre est du côté de l'église Saint-Germain-l'Auxerrois; elle a quatre-vingt-sept toises et demie de longueur. La principale porte est dans l'avant-corps du milieu, qui est décoré de chaque côté de huit colonnes couplées et terminées par un fronton, dont la cymaise est de deux pièces de cinquante-quatre pieds de longueur sur huit de largeur, et dix-huit pouces d'épaisseur. La façade du côté de la Seine présente aussi trois ordres de fenêtres et est orné de pilastres cannelés. Le palais est de forme carrée, et présente à l'intérieur de la cour, laquelle a soixante-trois toises sur chaque demension, quatre faces de bâtimens qui offrent à la vue plusieurs pavillons et corps-de-logis. Tout l'édifice est de trois ordres ou étages, et les avant-corps sont enrichis de colonnes. Des bas-reliefs ajoutent au luxe de ces façades, bas-reliefs qu'on doit au ciseau de Goujon, de Sarrazin, et de plusieurs sculpteurs modernes connus. Quatre vestibules spacieux conduisent à l'intérieur des appartemens, et correspondent à des escaliers parmi lesquels on distingue celui de la façade de Perrault, pour ses formes grandioses et monumentales. Les appartemens du Louvre n'ont point encore de destination spéciale et sont encore occupés par les ouvriers qui

les restaurent. Ils ont servi depuis quelques années aux séances d'ouverture de la chambre des députés, à l'exposition bisannuelle des tableaux, à celle des produits de l'industrie. Le rez-de-chaussée du Louvre est occupé par deux musées : celui des antiques, qui est un département du musée Royal, et par le musée d'Angoulême. (Voy. *ces titres.*)

La façade nord et la façade occidentale du Louvre ont été dégagées des masures qui les obstruoient. Un projet, dont l'exécution a été commencée sous l'empire et qui se poursuit toujours, quoique avec moins d'activité, permet de croire que le Louvre sera un jour à venir joint aux Tuileries par une double galerie : l'une qui longe la Seine et qui existe depuis long-temps; l'autre qui part du pavillon nord-ouest du Louvre, et dont l'extrémité se joint au pavillon de Marsan.

Il y auroit un volume à écrire sur les bas-reliefs, les ornemens et statues qui servent de décoration fixe au palais du Louvre. Nous renvoyons aux descriptions particulières. Comme théâtre historique, ce lieu n'est pas moins riche en souvenirs et anecdotes : demeure de Charles IX et de Henri IV, le Louvre fournit à Clio des faits qu'elle juge avec sévérité, et beaucoup d'autres qu'elle réserve à l'admiration et à la reconnoissance de l'humanité.

Comme tous les châteaux royaux, le Louvre a un gouverneur, dont le siége est dans l'aile qui règne depuis le péristyle de la rue du Coq, jusqu'au pavillon nord-ouest.

Palais des Tuileries.

Ce palais a pris son nom d'un endroit où étoient plusieurs tuileries, qui pendant trois ou quatre cents ans ont fourni la plupart des tuiles qu'on employoit à Paris. Il y avoit aussi dans le voisinage deux maisons appelées *Hôtels-des-Tuileries* : l'une, donnée aux Quinze-Vingts, en 1342, par Pierre des Essarts, avoit quarante-deux arpens de terres labourables, fermées de murs; l'autre appartenoit à Nicolas Neuville de Villeroy, secrétaire des finances et audiencier de France; elle étoit accompagnée de cours et de jardins, et longeoit le cours de la Seine. François Ier fit l'acquisition de la première, et donna à Villeroy, en échange de la seconde, les château et terre de Chanteloup, près d'Arpajon : son but étoit de faire élever dans l'emplacement des deux maisons en question une demeure plus agréable et plus salubre à la duchesse d'Angoulême, sa mère, qui se trouvoit incommodée au palais des Tournelles. Cette princesse, devenue régente du royaume, donna en 1525 cette propriété à Jean Tiercelin, maître-d'hôtel du dauphin, et à Sulde du Trot, sa femme, pour en jouir leur vie durant. Charles IX ayant ordonné la démolition du château des Tournelles, et Catherine de Médicis voulant en faire bâtir un autre, elle choisit la maison des Tuileries, acheta les bâtimens et terres voisines, et fit commencer en 1564 le palais qu'habitent aujourd'hui nos rois.

Les travaux commencèrent sous la direction de Philibert de Lorme et de Jean Bullant; ils furent continués en 1600 par du Cerceau. C'est sous Louis XIV

qu'ils furent achevés par François d'Orbay, sur les plans et dessins de Louis Levau, premier architecte.

La façade consiste en cinq pavillons et quatre corps-de-logis sur une même ligne, dans une longueur de cent soixante-huit toises. Divers ordres d'architecture décorent ces bâtimens. Le pavillon de l'Horloge n'avoit été décoré jusqu'au règne de Louis XIV que des ordres ionique et corinthien; on y ajouta le composite et un attique. Les colonnes de tous ces ordres, du côté du Carrousel, sont de marbre brun et rouge. Sur l'entablement règne un fronton, dans le tympan duquel sont les armes de France, et le tout est surmonté d'un dôme carré. Du côté du jardin la disposition est la même.

Le premier ordre des trois corps du milieu est ionique, à colonnes bardées; les deux pavillons qui suivent sont aussi ornés de colonnes ioniques, mais cannelées avec des rinceaux d'olivier dans les cannelures, depuis le tiers jusqu'au haut, posées sur un grand stylobate ou piédestal continu. Le second ordre de ces deux pavillons est corinthien; il est surmonté d'un attique, terminé par une balustrade et des vases. Les deux corps-de-logis qui suivent, ainsi que les deux pavillons des extrémités, sont d'un ordre composite, en pilastres cannelés et surmontés d'un attique avec des vases sur l'entablement. A droite et à gauche de la porte du côté du jardin s'étendent des galeries ouvertes et percées de portiques, où sont placées dix-huit statues antiques en marbre, représentant des sénateurs romains, revêtus de la toge. On peut rappeler que c'est en conséquence d'un arrêté de la convention que ces statues ont été placées dans les portiques de la façade occidentale du palais des Tuileries. Ces portiques sont

surmontés de terrasses. Sur les gaînes placées entre les trumeaux des croisées sont posés vingt-deux bustes, en marbre, de généraux et d'empereurs. Leur mise en place date de la première année du consulat. A chaque côté de l'endroit en question est un lion de marbre blanc, appuyé sur un globe. En entrant dans le vestibule on voit deux statues antiques, représentant Mars et Minerve.

— Les galeries qui viennent d'être décrites donnent accès dans les appartemens; mais la principale entrée, l'entrée d'honneur, est l'escalier qui prend son origine sous le vestibule, escalier qu'on trouve à droite en entrant par la cour, ou à gauche lorsqu'on pénètre par le jardin. Cet escalier est bordé d'une balustrade en pierre où sont entrelacées des lyres et des couleuvres sous des têtes de Méduse, emblème de Louis XIV et de Colbert. La salle des Cent-Suisses est au premier pallier. En avant, sont deux statues debout, représentant le Silence, et deux statues assises, représentant les chanceliers d'Aguesseau et L'Hôpital. Au pallier supérieur est le sallon de la Chapelle, et une petite pièce oblongue qui servoit, à une époque antérieure, aux séances du conseil d'État. Sur son plafond on voit une copie de l'entrée de Henri IV dans Paris, d'après Gérard. Le tableau du même peintre représentant la bataille d'Austerlitz s'y voyoit autrefois. La chapelle est entourée de deux ordres de colonnes en pierre et en stuc, formant de trois côtés, au premier étage, des tribunes. Au fond est l'autel; sur le devant est la tribune du roi, ayant l'orchestre au-dessus d'elle. L'ancienne salle des Machines, laquelle servit autrefois aux séances de la Convention, est la salle de spectacle de la cour. Elle est décorée d'un rang de colonnes ioniques.

La loge du roi est placée vis-à-vis la scène; à droite et à gauche se développent des amphithéâtres en corbeille, réservés aux dames. Il est d'usage que la cour occupe au théâtre le parterre, les galeries de plainpied et le premier étage : les personnes de la ville invitées sont placées au rez-de-chaussée, dans les loges grillées, et au-dessus de la galerie, sur deux rangs. La salle de spectacle de la cour sert à d'autres usages : on y donne des bals, des banquets; alors la salle se répète en construction mobile sur la scène, et le parterre s'exhausse au niveau du théâtre.

La communication de la salle des Maréchaux, dans le pavillon de l'Horloge, avec la chapelle, ne peut avoir lieu sans descendre au rez-de-chaussée, et se voir exposé à l'intempérie des saisons. Cet inconvénient a nécessité la construction d'une galerie vitrée qui occupe la terrasse septentrionale, et à laquelle on a donné l'apparence d'une tente. Revenons au pavillon central et à la salle des Maréchaux. Un balcon soutenu par des consoles règne dans son pourtour. Du côté du jardin est une tribune supportée par quatre cariatides copiées sur celles de Jean Goujon au Louvre. Les portraits des maréchaux de France sont le principal ornement de cette salle. De là on communique au salon des Nobles, lequel a six croisées sur ses faces. Au plafond sont peints des sujets militaires, traités poétiquement. Vient ensuite le salon de la Paix, orné d'une statue de la Paix, d'argent massif, exécutée d'après Chaudet. Le plafond représente le Soleil répandant ses rayons naissans sur la terre, par Loir; le Temps montre à la planète l'espace à parcourir; le Printemps paroît menant à sa suite l'Abondance; la Renommée publie les bienfaits de l'astre du jour; les

quatre parties du monde, caractérisées par des personnages divers, se réjouissent de ses dons. De là on passe à la salle du Trône. Trois croisées l'éclairent sur la cour. Le trône est élevé de trois marches. Il est en velours cramoisi, des fleurs de lis et autres ornemens sculptés le rehaussent. Le dais qui le recouvre est de la même couleur; les accessoires de ce dais sont des fleurs de lis et des franges en or. Il est suspendu par une couronne de branches de chêne et de laurier qui est attachée à une châsse au-dessus de laquelle s'élève un heaume surmonté d'un panache blanc. Des tapisseries des Gobelins composent la tenture de cette salle, dont le plafond, peint par Flémaël, a pour sujet la Religion protégeant la France. Derrière est le cabinet du roi, dont la cheminée est de marbre blanc, et où M. Taunay a sculpté l'Histoire et la Renommée entourées de trophées militaires. A l'extrémité des grands appartemens est la galerie de Diane, dont le plafond offre des copies de peintures du palais Farnèse à Rome. Des glaces placées entre ses croisées et à ses extrémités, quatre grands tableaux et huit dessus de portes, complètent la décoration de cette galerie. Derrière est l'appartement de service du roi, ayant vue sur le jardin. Cet appartement est composé d'une antichambre, de deux salons, du cabinet du roi, du second cabinet, d'une chambre à coucher et d'un cabinet de toilette. Tous les plafonds offrent des peintures; celui de l'antichambre, exécuté en 1810, a pour sujet Mars marquant par une victoire chacun des mois de l'année. Dans l'ensemble de ces appartemens et leur décoration, on retrouve le style d'ornemens en vogue sous Louis XIV. Les appartemens du rez-de-chaussée, qui sont occupés par madame la Dauphine,

sont dans le goût moderne. Dans leur prolongement, et toujours dans la partie méridionale du palais, est la salle à manger et la salle de concert, dont on fait au besoin une salle de spectacle pour les représentations particulières. Plus loin, du même côté et au-dessous du rez-de-chaussée, sont les cuisines. Le pavillon dit de Marsan est à l'opposé, et longé par la rue de Rivoli. Ce pavillon contient deux appartemens complets, l'un au premier et l'autre au rez-de-chaussée. Madame la duchesse de Berri occupe ce dernier. Les appartemens des Enfans de France sont dans la galerie qui part du pavillon de Marsan, et va se dirigeant vers le Louvre.

Cette même galerie contiendra aussi, dit-on, la trésorerie, le gouvernement et la conciergerie du palais.

Les objets d'arts qui décorent les appartemens des Tuileries ne peuvent être décrits dans un ouvrage qui est fait de manière à subsister, par la raison que ces objets sont fréquemment renouvelés et que leur histoire ou description appartient à une description complète du Garde-Meuble ou du Musée.

La cour du palais des Tuileries est séparé de la place du Carrousel par une grille en fer. Cette grille repose sur un mur d'appui de quatre pieds de haut, et porte à sa partie supérieure des fers de lance dorés. Des colonnes, érigées de distance en distance sur le mur d'appui, lui servent de soutien. Ces colonnes sont surmontées par des boules dorées et ornées de pointes semblables aux colonnes milliaires des Romains. Des massifs supportant des statues marquent les entrées de la cour, qui sont au nombre de trois dans l'étendue de la grille. Les statues de la porte du côté de la rue de Rivoli sont deux Victoires, par Petitot. A la porte cen-

trale est l'arc de triomphe dont la description est l'objet d'un article particulier; les figures de la troisième porte, vis-à-vis les appartemens du Roi, représentent la France et l'Histoire. Deux autres entrées conduisent dans la cour : le guichet du quai et le guichet de la rue de Rivoli. L'intérieur de la cour forme un parallélogramme presque aussi vaste que le Carrousel, séparé par deux lignes de bornes de granit, liées les unes aux autres par des chaînes de fer. C'est là qu'a lieu tous les jours à midi la parade de la garde qui est de service au château.

Palais de la Chambre des Députés.

Place du Palais-Bourbon.

Ce palais est une dépendance du palais Bourbon (*voy. ce dernier.*). L'entrée sur la place est très-belle; la grande porte est accompagnée de chaque côté d'une colonnade d'ordre corinthien. Il fut disposé dans le principe pour la section du corps législatif dite *conseil des cinq cents*, établi par la constitution de l'an III de la république. L'architecte Gisors exécuta les constructions nécessaires. Une partie des anciens bâtimens a pu servir aux nouveaux. On ajouta en 1795, au centre, du côté de la cour, un avant-corps décoré de huit colonnes, surmontées d'un attique que couronne un fronton dont le bas-relief représente la Loi protégeant l'innocence et punissant le crime. Sur deux piédestaux sont des statues représentant Minerve, par Bridaut jeune, et la Force par Espercieux. Les deux figures accompagnant le cadran de l'horloge sont de Fragonard. La salle des séances est demi-circulaire, et

disposée en amphithéâtre. Le fauteuil du président et le bureau font face à l'amphithéâtre. Les parois de cette salle sont en stuc vert antique et revêtues de draperies. Six niches latérales contiennent les statues des orateurs les plus célèbres de Rome et d'Athènes. Plusieurs salles adjacentes, convenablement décorées, servent aux travaux intérieurs et particuliers de MM. les députés.

La façade du côté de la Seine a été construite, de 1804 à 1807, sur les dessins de M. Poyet. Elle est précédée d'un vaste perron de dix-huit pieds d'élévation et divisé en deux rampes. La largeur de l'escalier est d'environ cent pieds. On y remarque deux statues colossales, qui représentent la Justice ou Thémis, par Houdon, et Minerve ou la Sagesse, par Roland; et quatre autres statues, qui sont celles de Sully, par Beauvalet; de Colbert, par Dumont; du chancelier de L'Hôpital, par Deseine; du chancelier d'Aguesseau, par Foucou. La façade est caractérisée par douze colonnes corinthiennes de grande proportion, qui supportent un entablement et un fronton. Les différens bas-reliefs relatifs à Napoléon ont été détruits.

Palais du Luxembourg, ou *de la Chambre des Pairs*.

Rue de Vaugirard, n°ˢ 19 et 21.

Ce palais étoit dans son origine une grande maison accompagnée de jardins, que Robert de Harlay de Sancy avoit fait bâtir vers le milieu du seizième siècle. Elle passa dans les mains de la veuve de Robert de Harlay,

Jacqueline de Marinvillier. Ensuite le duc de Pinci-Luxembourg en fit l'acquisition, et en 1583 il acheta plusieurs pièces de terre contiguës pour en agrandir les jardins. C'est en 1612 que Marie de Médicis l'acheta moyennant la somme de 90,000 livres. Elle y joignit, en 1613, la ferme de l'Hôtel-Dieu, contenant sept arpens et demi, puis ving-cinq autres arpens au lieu appelé le Boulevard. De nouvelles augmentations suivirent ces premières. Mais nous allons en revenir au palais lui-même. Ce que nous supprimons ici se trouve à l'article *Jardin du Luxembourg.*

Les fondemens du palais furent jetés en 1615. Marie de Médicis choisit pour en être l'architecte Jacques Desbrosses, lui prescrivant d'imiter, autant que le terrain pourroit le permettre, le dessin du palais Pitti, demeure du grand-duc de Toscane. Ce monument occupe un parallélogramme de cinquante toises de face sur soixante de profondeur. La façade sur la rue de Tournon est composée de deux pavillons liés entre eux par deux terrasses que supportent des galeries ouvertes, au milieu desquelles s'élève une coupole. Cette coupole se rattache au corps-de-logis principal par deux ailes élevées d'un étage; quatre gros pavillons carrés, dont la toiture s'élève en pointe, sont aux angles du corps de bâtiment principal. Le Luxembourg est élevé de deux étages. Les divers bâtimens énumérés ci-dessus comprennent la cour, laquelle est carrée. Cette cour est enceinte d'arcades ouvertes et d'arcades fermées. Le second étage de la partie centrale est en retraite d'une terrasse régnant depuis les deux pavillons du sud jusqu'au milieu. Trois ordres d'architecture décorent ce palais, dont tous les ordres, les murs et massifs sont couverts de bossages. Le rez-de-chaussée

est d'ordre toscan; le premier étage, d'ordre dorique; le second, d'ordre ionique. Le fronton du côté de la cour est décoré d'une allégorie relative au commerce. Ce morceau est de Duret, mais on ne sait à qui attribuer les quatre figures qui sont au-dessous. Du côté du jardin est un cadran solaire, supporté par des figures de ronde bosse représentant la Victoire et la Paix, par Espercieux, et le même sujet par Beauvalet. Les figures qui sont dans l'arrière-corps sont la Vigilance et la Guerre, par Cartellier.

Aucune construction étrangère ne touche au palais des Pairs, et ne rompt l'harmonie de ses proportions. Une grille en fer l'isole du côté de la rue de Vaugirard; sur les autres côtés il est partout accessible, si ce n'est pourtant dans quelques parties où un grillage à hauteur d'appui protége d'étroites plates-bandes qui touchent à ses murs. Ce palais a été regratté et restauré de 1795 à 1805. Depuis qu'il a été consacré au sénat, et postérieurement à la Chambre des Pairs, il a subi à l'intérieur des changemens, qui ont été heureusement exécutés par l'architecte Chalgrin. L'escalier d'honneur de la Chambre occupe l'aile droite. Vingt-deux colonnes d'ordre ionique supportent sa voûte, ornée de caissons. Des statues et des trophées décorent successivement ses entablemens non occupés par des croisées. Les statues sont : celles de Desaix, par Goix fils; de Caffarelli, par Corbet; de Marceau, par Dumont; de Joubert, par Stouff; de Kléber, par Rameau. Les trophées sont de Hersent. Deux bas-reliefs, par Duret, représentant Minerve et les Génies, sont à ses extrémités. L'antichambre et la salle des Messagers sont décorées par des statues et des tableaux. Le Silence et la Prudence, par Mouchi et Deseine, sont dans la seconde

salle; dans la première, Épaminondas par Duret; Miltiade, par Boizot, et Hercule, par Le Pujet. On pourroit se demander si ces dernières statues sont bien à leur place. Vient ensuite la salle des séances, laquelle est semi-circulaire. Les murs sont revêtus de stuc qui imite le marbre blanc veiné; un ordre de colonnes corinthiennes en stuc, dont les intervalles sont ornés de statues d'anciens législateurs, supporte la voûte, peinte par Lesueur. Au milieu de la ligne droite opposée à l'hémicycle sont placés dans un enfoncement le siége du président et le bureau des secrétaires. L'orateur est placé au bas. Les siéges des pairs sont en amphithéâtre dans la partie circulaire. Une riche tenture de velours bleu couvre les parois de cette enceinte. Le buste du roi régnant est toujours placé en face du bureau.

Les autres salles remarquables sont la salle du Trône, où M. Barthélemy a représenté, au milieu de la voûte, Henri IV sur un char guidé par la Victoire; et la salle du Pavillon à gauche, dont la tenture et l'ameublement sont en velours peint, représentant les vues de Rome. Au rez-de-chaussée sont la chapelle et une salle disposée pour renfermer le livre d'or de la pairie. Ce livre est orné d'arabesques et de peintures de Philippe de Champagne, réunis avec tant d'art, qu'ils semblent avoir été composés originairement pour cette place. (Voyez, pour la galerie de tableaux, l'article *Musée du palais de la Chambre des Pairs*).

Arrêtons-nous encore sur quelques faits relatifs à l'histoire du palais en question, depuis Marie de Médicis jusqu'à nos jours. Cette princesse le légua à Gaston de France, frère unique de Louis XIII, qui lui donna le nom de palais d'Orléans. Il fut successive-

ment possédé en 1672 par Anne-Marie-Louise d'Orléans, dite mademoiselle de Montpensier, et par Elisabeth d'Orléans, duchesse de Guise. Celle-ci le vendit à Louis XIV en 1694. Il devint ensuite l'habitation de la duchesse de Brunswick et de mademoiselle d'Orléans, reine d'Espagne, et fut enfin donné par Louis XVI à Monsieur, depuis Louis XVIII, qui l'habita jusqu'au mois de juin 1791, époque à laquelle il quitta la France. On le convertit en une prison en 1793. Le 5 novembre 1795, le Directoire exécutif s'y établit et y résida jusqu'à sa suppression, le 10 novembre 1799; le sénat-conservateur ayant été organisé le 24 décembre de la même année, on lui destina le palais du Luxembourg.

On a vu plus haut son emploi sous l'empire, et enfin sa nouvelle destination depuis la restauration.

Palais de la Légion-d'Honneur.

Rue de Bourbon.

Ce joli palais a été construit, en 1786, par l'architecte Rousseau. Il étoit destiné à être la demeure du prince de Salm. Sa porte d'entrée est sur la rue de Bourbon. Elle présente un arc de triomphe décoré de colonnes ioniques. Deux galeries du même ordre partent de la porte et conduisent à deux pavillons en avant-corps, dont l'attique est revêtu de bas-reliefs composés par Roland; un péristyle ionique règne autour de la cour, en forme de promenoir couvert et continu. Le principal corps-de-logis est au fond de la cour. Sa façade est relevée par un ordre de colonnes

corinthiennes. Du côté du quai d'Orçay, le palais en question présente l'aspect de deux bâtimens, séparés par une masse semi-circulaire. Cette dernière partie est le principal salon du palais, salon qui est aussi de forme circulaire, et dont le diamètre a quarante pieds. La façade de la rue de Bourbon est la plus élégante et mérite particulièrement l'attention des curieux.

Palais des Sciences et des Arts, ou *Palais de l'Institut.*

Quai de Conti, n° 11.

Ce palais est sur la rive gauche de la Seine, vis-à-vis le Louvre. Il fut commencé sur les dessins de Levau, premier architecte du roi, et exécuté par Lambert et d'Orbay, sur la fin de l'année 1662, après qu'on eut démoli la tour qui subsistoit encore de l'ancien château de Nesle.

La façade extérieure de ce palais forme un demi-cercle dans le centre duquel est un corps d'architecture avancé où se trouve la principale porte ou le portique, qui consiste en quatre colonnes et deux pilastres d'ordre corinthien, posés sur un perron. Ce corps d'architecture est accompagné de deux ailes de bâtimens, en portion de cercle, d'une ordonnance moins élevée, décorées de pilastres ioniques et d'une balustrade sur la corniche qui en cache le toit. C'est par ces deux ailes que la partie centrale se raccorde avec les deux pavillons des extrémités, pavillons qui sont ornés de pilastres corinthiens avec des vases sur les entablemens, et qui ont la même hauteur que cette susdite partie. À l'extérieur on remarque deux fontai-

nes qui sont aux angles du perron. L'eau sort de la gueule de deux lions de grandeur colossale et en fer bronzé. On remarque aussi le cadran de l'horloge, et par derrière le dôme de l'ancienne chapelle, qui a été convertie en une espèce d'amphithéâtre qui est consacré aux séances publiques de l'Institut.

Trois cours séparent les divers bâtimens du palais de l'Institut. La première est entièrement entourée de bâtimens. Le grand escalier à gauche conduit à la bibliothèque Mazarine. Le perron à droite mène à la salle des séances publiques. A gauche en entrant dans la seconde cour est l'entrée des salles particulières de l'Institut et de sa bibliothèque. Les bâtimens de la droite renferment un musée d'architecture. La troisième cour, qui est la plus petite, est entourée de logemens particuliers. Cette cour a une entrée par la rue Mazarine.

La salle des séances publiques a été construite dans l'ancienne chapelle, ce qui a modifié ses distributions d'une manière assez singulière. Le président siége sur une grande tribune décorée de draperies de velours vert, brodées de lis d'argent ; les membres de l'Institut sont assis en demi-cercle dans la partie centrale. Cette salle et les diverses entrées qui y conduisent sont ornées de statues. On y remarque Bossuet, Fénelon et Pascal, par Pajou; Fénelon, d'Alembert et Rollin, par Lecomte; Sully et Montausier, par Mouchi; Corneille et Molière, par Caffieri; La Fontaine et Le Poussin, par Julien; Molé, par Gois père; Montaigne, par Stouf; Montesquieu, par Clodion; Racine, par Boizot; Cassini, par Moitte. La salle des séances particulières est au premier, dans les bâtimens de la gauche; elle sépare la bibliothèque de l'Institut de la bi-

bliothèque Mazarine. Cette même salle sert successivement aux quatre classes. Elle est meublée d'une immense table en fer à cheval, couverte d'un tapis vert. Le bureau est au centre. La place du président se détache de la ligne du fer à cheval et est un peu plus élevée que lui. Des banquettes sont par derrière pour les personnes qui sont admises à suivre les travaux des académiciens, ou qui viennent leur faire visite. Chaque académicien s'assied sur un fauteuil, et trouve devant lui une écritoire, des plumes et du papier. Deux vastes poêles en fonte chauffent cette pièce.

Le palais de l'Institut s'appela dans le principe *collége Mazarin* et *collége des Quatre-Nations*. Ces dénominations lui vinrent de ce qu'il fut fondé par le cardinal Mazarin, et ensuite des statuts qui lui étoient particuliers. On remarque dans l'acte relatif à cette fondation que *soixante étudians devoient être entretenus dans ce collége, quinze de Pignerol, quinze du pays d'Alsace et de l'Allemagne, vingt du pays de Flandre, Artois, Hainault et Luxembourg ; dix du Roussillon, Conflans et Sardaigne*, etc. Il y étoit dit aussi que *les gentilshommes devroient toujours être préférés aux bourgeois, tant pour le collége que pour l'académie*, etc.

Voy. INSTITUT.

Palais de la Bourse.
Rues Vivienne et des Filles-Saint-Thomas.

Le nouvel édifice de la Bourse est situé à l'extrémité de la rue Vivienne, sur l'emplacement de l'ancien couvent des Filles-Saint-Thomas. Sa base rectangulaire a soixante-neuf mètres de longueur et quarante

et un de largeur. Soixante-six colonnes du diamètre d'un mètre, et de dix d'élévation, supportent l'entablement et un attique, et forment une galerie couverte autour du monument. Un perron qui occupe toute la largeur de la face occidentale, conduit à cette galerie et à la principale entrée de l'intérieur de la Bourse. Cet intérieur est divisé en plusieurs salles. Le tribunal de commerce siége dans celle de gauche; à droite sont les bureaux des agens de change et courtiers. La salle publique, située au centre, a trente-huit mètres de longueur et vingt-cinq de largeur ; elle est éclairée par la coupole.

Ce magnifique monument, comparable, pour le style et la disposition, à la colonnade du Louvre, a été élevé sur les dessins de feu Brongniart.

Le premier local assigné au commerce pour y tenir la Bourse fut l'ancien palais Mazarin, rue Vivienne. L'arrêt du conseil d'État relatif à cette institution, est du 24 septembre 1724. Du palais Mazarin, la Bourse fut transférée aux *Petits-Pères*; de ce dernier lieu au Palais-Royal, dans la salle du rez-de-chaussée adossée au Théâtre-Français. Dans ces dernières années un hangar construit dans l'enclos de la nouvelle Bourse servoit de Bourse provisoire. La Bourse a été élevée aux frais du commerce de Paris, et la plupart des individus qui composent ce commerce affirment hautement en avoir déjà payé quatre ou cinq fois la valeur.

Palais-Royal.

Rue Saint-Honoré, n° 204.

Les fondemens de ce palais furent jetés en 1629,

sur les ruines des hôtels de Mercœur, de Rambouillet, en partie dedans, et en partie hors la clôture de la ville ordonnée par le roi Charles V. Le cardinal-duc Richelieu (Armand-Jean Duplessis) fit bâtir ce palais par Jacques Lemercier, son architecte, qui l'acheva en 1636. On le nomma d'abord hôtel de Richelieu, puis ensuite Palais-Cardinal. Ce ministre céda au roi, en 1639, par donation entre-vifs, son palais tout meublé, et plusieurs bijoux d'un grand prix. Louis XIII accepta cette donation, et en voici la teneur :

« Sa Majesté ayant très-agréable la très-humble
» supplication qui lui a été faite par M. le cardinal de
» Richelieu d'accepter la donation de la propriété de
» l'hôtel de Richelieu au profit de Sa Majesté et de
» ses successeurs rois de France, sans pouvoir être
» aliénée de la couronne, pour quelque cause et oc-
» casion que ce soit ; ensemble sa chapelle et ses dia-
» mans, son grand buffet d'argent cizelé, et son grand
» diamant, à la réserve de l'usufruit de ces choses la
» vie durant du sieur cardinal, et à la réserve de la
» capitainerie et conciergerie dudit hôtel, pour ses
» successeurs ducs de Richelieu, même la propriété
» des rentes de bail, d'héritages constituées sur les
» places et maisons qui seront construites au dehors,
» et autour du jardin dudit hôtel. Sa dite Majesté a
» commandé au sieur Bouthillier, conseiller en son
» conseil d'État, et surintendant de ses finances, d'ac-
» cepter au nom de Sadite Majesté la donation aux-
» dites clauses et conditions, d'en passer tous les actes
» nécessaires, même de faire insinuer, si le besoin est,
» ladite donation ; promet Sadite Majesté, d'avoir
» pour agréable tout ce que par ledit sieur Bouthillier

» sera fait en conséquence de la présente instruction.

» Fait à Fontainebleau le premier jour de juin » 1639. » *Signé* Louis, et plus bas, Sublet. »

Dans son testament, fait à Narbonne, au mois de mai 1642, le cardinal rappela cette donation, et la confirma en tant que de besoin. Anne d'Autriche, régente du royaume, Louis XIV et le duc d'Anjou ses fils, quittèrent le Louvre le 7 octobre 1643, pour venir prendre possession du Palais-Cardinal, et y établir leur demeure. Sur la représentation qui fut faite à la reine régente qu'il ne convenoit pas que le roi demeurât dans une maison portant le nom d'un de ses sujets, la reine ordonna qu'on ôtât l'inscription ; pour lors on donna à ce palais le nom de Palais-Royal, qu'il a toujours retenu depuis. Cependant, à la demande de la famille de Richelieu, l'ancienne inscription fut rétablie. Elle a existé jusqu'en 1782.

Louis XIV, après avoir accordé la jouissance de ce palais à Monsieur, son frère, le donna en 1692 au duc d'Orléans, Philippe II, son petit-fils, en faveur de son mariage avec Marie de Bourbon, légitimée de France. Ce palais renfermoit alors une grande salle de spectacle, où l'on représentoit des tragédies, des comédies et des opéra du temps du cardinal de Richelieu. Elle passa ensuite aux chanteurs italiens, et après à la troupe de Molière. C'est dans cette salle que mourut ce grand homme, en prononçant le *juro* dans le rôle d'Argan du Malade imaginaire.

Il n'existe plus des bâtimens construits par Lemercier que les parties latérales de la seconde cour.

La façade extérieure de la première cour a été décorée sur les dessins de l'architecte Moreau, lors de la

reconstruction de la salle de l'Opéra, le 6 avril 1763. L'ordre dorique règne dans toute la façade extérieure du palais sur la rue Saint-Honoré, et forme terrasse au-devant de la cour, dans laquelle on entre par trois belles portes, autrefois enrichies de bronze et d'ornemens. Les deux ailes sont ornées de deux ordres, l'ordre dorique au rez-de-chaussée, surmonté de l'ionique au premier étage, et couronnées d'un fronton triangulaire, dont les tympans étoient ornés de chiffres et de figures. L'avant-corps du fond de la première cour est couronné d'un attique avec fronton circulaire; au milieu de ce fronton, Pajou avoit exécuté les armes d'Orléans soutenues par deux anges. Ces armoiries ont été remplacées par une horloge. Cet avant-corps est percé de trois arcades, dont les dessous forment le vestibule décoré de colonnes, qui conduit au principal escalier, construit par l'architecte Contant. Son plan est oval, ingénieux, mais trop étroit. L'architecte fut gêné pour l'emplacement qu'il falloit pour le théâtre de l'Opéra. Cet escalier est renfermé dans une espèce de dôme fort élevé. Douze grandes marches en pierres de liais en forment le commencement, et se terminent à un perron; là, l'escalier se divise en deux parties qui se terminent au grand pallier, soutenu par quatre colonnes doriques. La rampe de fer poli passe pour un chef-d'œuvre de serrurerie; elle a été exécutée par le sieur Corbin. A chacun des côtés où les escaliers se divisent en tournant, sont placés deux génies de bronze, qui portent un palmier sur lequel est un vase sphérique de cristal, surmonté d'une couronne. Le vase tient lieu de lanterne, et ces génies ont été exécutés par le sieur Fernex.

Le premier étage extérieur de l'avant-corps de la

seconde cour, sur le jardin, est décoré de huit colonnes ioniques cannelées, posées sur un soubassement. Quatre statues sculptées par Pajou sont placées au-devant de l'attique qui surmonte ces colonnes. Ces statues représentent Apollon, la Libéralité, la Prudence et le dieu Mars. Dans le bâtiment à droite de la seconde cour, l'ordre dorique en pilastres y est observé au premier étage; il est soutenu par un rez-de-chaussée composé d'arcades entre lesquelles on a mis des ancres, des proues de navires, qui font connoître que le cardinal de Richelieu étoit grand-maître, chef et surintendant-général de la navigation de France.

De 1789 à 1814 on vit des restaurateurs, des libraires, et autres marchands, occuper les appartemens du rez-de-chaussée, puis donner des concerts et des bals dans les grands appartemens. Le palais porta assez long-temps le nom burlesque de Palais-Égalité, que lui avoit donné le dernier duc d'Orléans. Le Tribunat y tint ses séances sous le consulat.

Vis-à-vis les bâtimens de la seconde cour sont d'ignobles galeries de bois, servant tout-à-la-fois de bazar et d'entrée au jardin.

Sa forme est un parallélogramme, planté de marronniers au milieu desquels sont deux pelouses séparées par un bassin. Les eaux de l'Ourcq jaillissent à vingt pieds de hauteur, dans un bassin circulaire de soixante pieds de diamètre, et de deux pieds de profondeur. Autour du jardin sont trois corps de bâtimens élevés de quatre étages, exécutés en 1781 sur les dessins de l'architecte Louis. Leur façade offre une ligne de cent quatre-vingts portiques séparés par des pilastres corinthiens, supportant un entablement dans

la frise duquel on a percé des fenêtres. L'édifice est décoré d'une balustrade décorée de vases à l'aplomb des pilastres. Au rez-de-chaussée règne une galerie étroite qui permet de circuler commodément sous son abri, autour du jardin. Cette galerie, qui reçoit le jour par les arcades, est éclairée la nuit par un grand nombre de réverbères.

Les logemens consistent dans un rez-de-chaussée, un entresol, et trois étages; le premier est pris dans la hauteur de l'ordre; le second, dans l'entablement, qui est décoré de consoles et de guirlandes; et le troisième, dans la mansarde, au-dessus de laquelle il y a encore beaucoup de logemens dans les combles.

Les arcades du Palais-Royal sont garnies de boutiques brillantes, où l'on trouve rassemblé tout ce que l'on peut inventer de plus recherché pour le luxe, la sensualité et les plaisirs. La mode semble y avoir établi son empire. L'étranger débarquant à Paris peut en quelques heures monter sa maison de la cave au grenier, s'habiller, lui, sa femme et ses enfans, dans le dernier goût. On y trouve encore des marchands d'étoffes les plus nouvelles, de bijoux d'argent, d'or, et de diamans; des fabricans de bijoux plaqués et de pierres fausses; des marchandes de modes et des chefs-d'œuvre d'horlogerie. Des tailleurs offrent des vêtemens tout faits de la coupe la plus moderne; des bureaux de change de monnoies facilitent à l'étranger les moyens d'escompter le papier-monnoie de son pays. Après les marchands de tableaux, de porcelaine, les graveurs, les peintres en portrait, viennent les confiseurs, qui appellent les friands par leurs délicieuses sucreries; les marchands de comestibles, chez lesquels sont rassemblées les gourmandises de tous les

climats et de tous les pays; et enfin les cafés les plus brillans.

Palais-Bourbon.

Rue de l'Université.

Ce palais est la demeure du duc de Bourbon. Il est situé sur la rive gauche de la Seine, sur un terrain considérable, qui se trouve à la hauteur de l'entrée des Champs-Élysées. Girardini commença à le construire en 1712. Au bout de quatre-vingts ans de travaux il n'étoit pas encore terminé. On porte la dépense faite pendant ce laps de temps à vingt-deux millions. L'élévation de ce palais est d'un seul étage, ce qui ne lui donne que l'apparence d'une maison de plaisance délicieuse et très-étendue. L'entrée est du côté de la rue de l'Université. Une avenue de quarante-cinq toises de longueur, terminée par une cour d'environ trente toises sur vingt, conduit au perron des appartemens du prince. On citoit autrefois ces appartemens pour leur faste et leur élégance. Leur belle distribution et leur commodité subsistent seules aujourd'hui, ainsi que les glorieux souvenirs qui se rattachent au nom du vainqueur de Rocroy. La chambre à coucher est ornée de deux tableaux représentant les principaux faits d'armes du grand Condé; on y voit son buste et celui de Turenne. Les autres pièces sont décorées de tableaux et sculptures dont les sujets sont choisis d'une manière analogue. Le jardin est composé de parterres, de boulingrins et de bosquets. Il est limité, du côté de la Seine, par une terrasse de deux cent cinquante toises de longueur. A son

extrémité du côté de l'ouest sont les petits appartemens. Un jardin à l'anglaise les entoure. Les communs du palais Bourbon forment dix cours garnies de bâtimens; ses écuries sont très-remarquables; elles peuvent contenir deux cent cinquante chevaux.

Palais Archiépiscopal, ou Archevêché.

Rue de l'Évêché, sur le côté méridional de la cathédrale.

C'est seulement en 1622, le 13 novembre, que l'évêché de Paris fut érigé en archevêché; auparavant il étoit suffragant de l'archevêché de Sens. En 1664, Hardouin de Péréfixe échangea la tierce-semaine (1) avec Louis XIV, pour une rente de huit mille francs, et dix ans après, ce prince érigea le bourg de Saint-Cloud en duché pairie, en faveur de François de Harlay.

On présume que l'ancien palais épiscopal étoit situé sur une partie de l'emplacement qu'occupe aujourd'hui la première cour de l'archevêché. Le cardinal de Noailles, ayant fait abattre les différens bâtimens construits par ses prédécesseurs, les remplaça par le palais que nous voyons aujourd'hui. M. de Beaumont y fit des augmentations et embellissemens. On remarque le grand escalier à deux rampes, construit, en 1772, sur les dessins de l'architecte Pierre Desmaisons. M. de Juigné augmenta encore ce palais d'un corps-de-logis construit sur une cour intérieure du côté du jardin.

(1) On donnoit le nom de tierce-semaine à une distribution de blé aux officiers de l'évêque, laquelle avoit lieu de trois semaines l'une.

A l'époque où Napoléon plaça sur le trône archiépiscopal le cardinal de Belloy, l'architecte Poyet fut chargé de restaurer et d'embellir les bâtimens.

L'entrée principale est décorée de deux pavillons isolés, espacés par une grille en fer à deux battans, surmontée de lances dorées. Ce palais est plus remarquable par sa situation avantageuse, que par la décoration extérieure de ses bâtimens. Mais les appartemens, beaux et vastes, sont décorés avec magnificence, et leur ameublement est d'une élégance et d'une richesse remarquables. A l'ancien bâtiment, qui régnoit seulement sur la rive de la Seine, on a ajouté un vaste corps-de-logis sur le devant. Ce palais est accompagné d'un jardin pittoresque qui occupe une superficie de plus de deux arpens, depuis la réunion de l'ancienne promenade du chapitre appelée le Terrain. Le mur de clôture est surmonté d'une grille dont les lances sont dorées, et qui permettent à la vue de s'étendre sur les quais, sur l'île Saint-Louis, et le levant de Paris. Un rocher placé au milieu d'un bassin contribue encore à embellir ce jardin, qui a été planté par le célèbre Gabriel Thouin.

De vastes écuries disposées en fer-à-cheval ont été construites en 1812 entre la rue Chanoinesse et la rue du Cloître-Notre-Dame. Elles peuvent contenir cinquante chevaux.

Dans la première cour du palais archiépiscopal étoit la bibliothèque des avocats qui leur avoit été léguée par le fameux avocat Galbian. Après les événemens de 1789, le palais archiépiscopal devint l'habitation du chirurgien en chef de l'Hôtel-Dieu, et la chapelle fut convertie en un amphithéâtre d'anatomie jusqu'en 1802.

22

PANORAMAS.

Les panoramas sont des tableaux circulaires au centre desquels le spectateur embrasse dans toute son étendue l'universalité des objets qu'ils représentent, et avec une illusion telle que l'on se figure être transporté sur le lieu même de la scène : on attribue l'invention des panoramas à Robert Fulton, peintre anglais. Deux localités sont affectées à Paris à cette sorte de spectacle ; la première, sur le boulevard Montmartre, au passage dit des Panoramas ; la seconde, sur le boulevard des Capucines.

Les prix d'entrée sont de 2 fr. au premier endroit, et de 2 fr. 50 c. au second.

PAROISSES, CHAPELLES ET TEMPLES.

Notre-Dame, ou *Basilique, métropolitaine de Paris.*

Place du Parvis-Notre-Dame.

Deux temples ont précédé l'érection de celui qui existe aujourd'hui. L'origine du premier est incertaine, et on fait remonter l'établissement du second vers l'an 555.

Maurice de Sully, évêque de Paris, qui florissoit au douzième siècle, conçut en 1161 le projet de construire l'église Notre-Dame sur un plan très-vaste. Le pape Alexandre III, alors réfugié en France, posa la première pierre de l'édifice en 1163.

Le grand autel fut consacré en 1182 ; trois ans après

on y célébroit l'office divin, et le patriarche de Jérusalem, Héraclius, venu à Paris pour y prêcher la troisième croisade, y célébra les saints mystères. Geoffroi, duc de Bretagne, fils de Henri II, roi d'Angleterre, décédé à Paris, y fut inhumé en 1186. Il en fut de même d'Élisabeth de Hainault, femme de Philippe-Auguste, morte en 1189. On présume que ce monument fut entièrement achevé en 1223, sur la fin du règne de Philippe-Auguste.

L'église Notre-Dame, bâtie en forme de croix latine, a trois cent quatre-vingt-dix pieds dans œuvre, cent quarante-quatre pieds de large, et cent quatre pieds de haut. La nef et le chœur sont accompagnés de doubles bas-côtés, formant de larges péristyles, et d'un grand nombre de chapelles qui règnent autour de l'église; on y entre par six portes, chacune à deux vantaux.

La façade principale se fait remarquer par son élévation, par sa sculpture et par le caractère imposant de son architecture. Elle étoit décorée des statues des vingt-huit rois de France qui commencent à Childebert et finissent à Philippe-Auguste. Cette façade est terminée par deux grosses tours carrées qui sont dans les deux angles, et qui ont deux cent quatre-vingts pieds de haut; on y monte par trois cent quatre-vingts degrés, et l'on va de l'une à l'autre par deux galeries hors d'œuvre.

La façade principale est percée de trois grandes portes, par lesquelles on entre dans l'église. Le portail à droite dit de la Vierge, le portail du milieu et le portail à gauche dit de Sainte-Anne, sont tous trois pratiqués sous des voussures-ogives, dont les contours, chargés de divers ouvrages de sculpture, représentent

plusieurs traits qui ont rapport à l'histoire du nouveau Testament. Les alchimistes ont cru reconnoître dans cette division des trois portes le symbole du mystère de la Trinité; et l'auteur de la Bibliothèque des philosophes hermétiques a fait une dissertation pour prouver que toute la science du grand-œuvre se trouvoit représentée dans les bas-reliefs. Parmi les figures allégoriques sculptées sur les faces latérales du grand portail de Notre-Dame, on doit remarquer celles qui représentent les douze figures du zodiaque, sur lesquelles plusieurs savans ont publié des dissertations. Les artistes admirent la beauté du travail des ornemens en fer qui couvrent les vantaux des deux portes latérales de la façade.

Du côté de l'archevêché est le portail méridional de l'église appelé portail de Saint-Marcel, quoiqu'on y ait représenté en bas-reliefs les principaux traits de la vie de saint Etienne. La date de sa construction est consignée dans une inscription en caractères gothiques majuscules, gravée sur la plinthe du soubassement du portail, à quatre pieds environ de hauteur. Cette inscription est conçue en ces termes :

ANNO. DOMINI. M. CC. LVII. MENSE. FEBRUARIO. IDUS. SECUNDO. HOC. FUIT. INCEPTUM. CHRISTI. SANCTÆ. GENITRICIS. HONORE. KALLENSI. LATHOMO. VIVENTE. JOHANNE. MAGISTRO.

C'est-à-dire :

« L'an du Seigneur mil deux cent cinquante-sept, le second des
» ides de février, ce portail fut commencé en l'honneur de la sainte
» mère du Christ, pendant la vie (et par les soins) de maistre Jehan
» de Chelles, maçon (ou architecte). »

Ainsi qu'on vient de le faire observer, Jean de Chelles a représenté en cinq bas-reliefs les principaux traits de la vie de saint Etienne. Au-dessus et dans la partie la plus haute du tympan, Jésus-Christ, tenant d'une main un globe, donne de l'autre sa bénédiction. Deux anges agenouillés à ses côtés sont dans l'attitude de la prière. Le contour des arceaux de la voussure du portail est rempli de figures d'anges, de patriarches, d'apôtres, d'évêques, etc. Au bas des grands contre-forts et de chaque côté, sont huit bas-reliefs relatifs à la vie de saint Etienne.

Le portail septentrional, situé du côté du cloître, présente à peu près la même disposition que celui du midi. La statue de la Vierge, placée sur le trumeau qui sépare la porte en deux, foule sous ses pieds un dragon ailé. On a représenté en figures de moyenne proportion plusieurs sujets du nouveau Testament, et l'histoire d'un personnage qui s'est donné au démon. Le style des figures semble appartenir au commencement du quatorzième siècle.

La porte Rouge ou du Cloître, ainsi dite de ce qu'elle étoit peinte en rouge et qu'elle donnoit sur le cloître, est remarquable par l'élégance de sa construction.

Les deux figures agenouillées représentent Jean-sans-Peur, duc de Bourgogne, et sa femme Marguerite de Bavière. Les différens bas-reliefs offrent divers traits de la vie de saint Marcel, évêque de Paris.

En continuant, depuis la porte Rouge jusqu'au mur de clôture du palais archiépiscopal, on voit sur le mur, à six pieds de hauteur, sept bas-reliefs représentant plusieurs sujets de la vie de la sainte Vierge.

Par sa déclaration du 17 février 1638, Louis XIII mit sa personne et son royaume sous la protection de la mère du Sauveur : ce monarque ordonna que le jour de la fête de l'Assomption il y auroit tous les ans, et dans toute l'étendue de la France, des processions générales auxquelles seroient tenues d'assister les cours souveraines et les juridictions. Par la même déclaration, le roi fit vœu de faire élever un maître-autel dans cette église qui fût digne de sa piété et de sa magnificence. La mort ne lui ayant pas permis de remplir ses projets, il en recommanda l'exécution à son successeur. Louis XIV, enchérissant sur les intentions de son père, fit faire cet autel avec des ornemens et une magnificence fort au-dessus du premier projet; le cardinal de Noailles posa la première pierre du maître-autel le 16 décembre 1699. Jules Hardouin-Mansart ayant fait exécuter en plâtre le modèle en grand de toute la décoration du sanctuaire, son plan ne fut point approuvé. Les travaux furent interrompus, et on ne les reprit qu'après la mort de cet artiste, arrivée le 11 mai 1708. L'architecte Robert de Cotte fut chargé de la construction de cet autel et de la décoration intérieure du chœur. Son fils termina ces embellissemens en 1714, et Coustou l'aîné mit en place, en 1723, son admirable groupe de la Descente de croix.

Le maître-autel est élevé sur trois marches semi-circulaires en marbre de Languedoc; il a douze pieds huit pouces de longueur, non compris les piédestaux qui l'accompagnent; sa hauteur est de trois pieds. Cet autel, en marbre blanc, est décoré sur le devant de trois bas-reliefs. Celui du milieu, qui est en cuivre doré ou or moulu, représente Jésus-Christ mis au tombeau;

le sculpteur Van-Clève l'avoit exécuté pour former le rétablement d'autel de la chapelle de Louvois, dans l'église des Capucines de la place Vendôme. Les deux bas-reliefs des côtés représentent chacun deux anges tenant divers instrumens de la Passion; ils ont été modelés par Deseine.

Le tabernacle consiste en un gros socle carré, décoré de pilastres et enrichi d'une fermeture circulaire, en bronze doré, représentant l'Agneau pascal; les angles sont ornés de petites têtes de chérubins. Le gradin de l'autel, aussi en marbre blanc, est semé de fleurs de lis de bronze doré : on a placé sur le gradin six chandeliers en bronze doré de quatre pieds huit pouces de hauteur, et la croix posée sur le tabernacle en a sept. Ces chandeliers et la croix proviennent de la cathédrale d'Arras : ils furent donnés en 1802 à la métropole par Bonaparte, alors premier consul; ils ont été dorés en or moulu, en 1804, pour la cérémonie du sacre de Napoléon.

Cet autel a été exécuté en 1803, sur les dessins de l'architecte Legrand.

Au bas des marches du sanctuaire sont placés deux candélabres qui ont chacun neuf pieds de hauteur. Sur un socle de marbre vert de Campan s'élève un fût en marbre vert de mer, dont la base est enrichie d'ornemens en bronze doré. La vasque, ou partie supérieure de chaque candélabre, est décorée d'ornemens et surmontée d'une girandole à neuf branches, de bronze doré, garnie de souches. Ils ont été exécutés sur les dessins de l'architecte Debret, en 1813, d'après les ordres du ministre de l'intérieur.

Pour accompagner l'ancien autel, on a dénaturé le système d'architecture du chœur; les arcs ogives fu-

rent convertis en pleins-cintres et les piliers en pilastres. Les sept arcades qui forment le rond-point du sanctuaire sont incrustés de marbre blanc mêlé de gris, de même que les jambages ou pieds-droits qui sont posés sur des embâses ou soubassemens en marbre de Languedoc. Ces arcades sont séparées par des pilastres ou montans en saillie, dont les impostes servent de chapiteaux; et sur ces mêmes pieds-droits s'élèvent d'autres pilastres attiques, terminés par une corniche ou plate-bande en ressaut, sans amortissement. Tous ces pilastres ont leur ravalement en marbre de Languedoc. Avant les événemens de 1789 ces pilastres étoient décorés de trophées religieux en plomb doré.

La baie de l'arcade du milieu qui est derrière le grand autel est formée en niche, occupée par un groupe en marbre blanc, composé de quatre figures, dont les principales ont huit pieds de proportion. La Vierge, assise au milieu, soutient sur ses genoux la tête et une partie du corps de son Fils descendu de la croix; le reste du corps est étendu sur un suaire : elle a les bras élevés et les yeux, en larmes, levés vers le ciel. La douleur d'une mère et sa parfaite soumission à la volonté de Dieu sont exprimées de la manière la plus vraie. Un ange, sous la forme d'un adolescent, soutient à droite une main du Christ, pendant qu'un autre ange tient la couronne d'épines, et regarde les impressions meurtrières qu'elle a faites sur l'auguste victime. Derrière le groupe, sur un fond en cul-de-four, incrusté de marbre bleu turquin, paroît une croix surmontée de l'inscription; un grand linceul tombe du haut de la croix et vient se perdre derrière les figures.

Ce groupe, que Nicolas Coustou a terminé en 1723, est un ouvrage admirable. La tête du Christ est d'une

rare beauté, par l'expression et la dignité du caractère. A la beauté des formes, à la correction du dessin, et à l'élégance des contours, l'artiste a réuni le sublime de la grâce et de l'expression. Ce groupe, transporté en 1793 au musée des Monumens français, fut restitué à la cathédrale en 1802, par les ordres de Napoléon.

Dans les baies des arcades les plus proches de l'autel, le duc d'Antin fit exécuter deux statues en marbre; l'une à droite représente Louis XIII à genoux, revêtu de ses habits royaux; il offre son vœu et sa couronne à la Vierge. Cette statue a été exécutée en 1715 par Guillaume Coustou dit le Jeune. A gauche, du côté de l'Évangile, est celle de Louis XIV, dans le même costume, qui accomplit le vœu de son père. Cette statue a été exécutée par Antoine Coysevox, en 1715. Le roi est d'une ressemblance frappante. Ces deux morceaux, après avoir été déposés en 1793 au musée des Monumens français, ont été remis en place en 1815. Au bas de chacun des pilastres du sanctuaire on remarque six anges en bronze, placés sur des piédestaux en marbre blanc, décorés d'écussons en bronze doré aux armes de France: ces anges, dont l'invention est de Chavanne, sont représentés avec des attributs particuliers. Les deux plus près de l'autel ont été jetés en fonte par Van-Clève; les deux du milieu, un par Poirier, et l'autre par Hurtrelle; les deux autres derniers, par Magnier et Anselme Flamand. Ces anges portent chacun un instrument particulier de la Passion; savoir: la couronne d'épines, le roseau, l'éponge les cloux, l'inscription et la lance.

Le pavé du sanctuaire est exécuté en mosaïque : les armes de France occupent la partie du milieu. Ce pré-

cieux morceau a été conservé pendant les temps orageux de la révolution par respect pour les arts, comme l'indiquoit une inscription qui étoit gravée autour, et qu'on a supprimée en 1814.

L'entrée du chœur est ornée de deux estrades en marbre de griotte d'Italie, et d'une magnifique grille, que l'on peut considérer comme un chef-d'œuvre; les fers sont polis comme de l'acier, et les bronzes sont dorés en or moulu : la grille principale, les jubés qui l'accompagnent, ainsi que les grilles des arcades du sanctuaire, ont été terminés en 1809, sur les dessins des architectes Percier et Fontaine : la précision de leur exécution et de leur placement entre deux points donnés procure la facilité de les enlever lors des grandes cérémonies.

Les stalles des chanoines, exécutées en chêne de Hollande, sont ornées de sculptures et de cartouches, alternativement quadrilatères et ovales, dans lesquels sont les bas-reliefs qui représentent les traits principaux de la vie de la Vierge ou de l'histoire du nouveau Testament. En commençant par la droite, près de la chaire archiépiscopale, sur un pilastre, on remarque d'abord, dans un petit cartel : Jésus-Christ donnant les clefs à saint Pierre; ensuite, sur les grands bas-reliefs sont représentés la Naissance de la Vierge, sa Présentation au Temple, la Vierge instruite par sainte Anne, son Mariage, l'Annonciation, la Visitation, la Naissance du Sauveur, l'Adoration des trois rois, la Circoncision : du côté gauche, les Noces de Cana, la Vierge au pied de la croix, la Descente du Saint-Esprit, l'Assomption, la Religion, la Prudence, la Modestie, la Douleur et les Pélerins d'Emmaüs. Tous ces bas-reliefs, parmi lesquels il existe une la-

cune, occasionée par la suppression des anciens jubés, ont été exécutés, d'après les dessins du sculpteur Réné Charpentier, par Dugoulon, Bellau, Taupin et le Goupel. On ne sauroit trop admirer la finesse de l'exécution.

Les deux chaires archiépiscopales, placées de chaque côté, aux extrémités de la boiserie des stalles, sont surmontées de baldaquins enrichis de groupes d'anges, d'ornemens et de bas-reliefs. Sur celle de l'archevêque, on a représenté le martyre de saint Denis et de ses deux compagnons. Le bas-relief de la chaire à gauche offre la guérison du roi Childebert Ier, par l'intercession de saint Germain, évêque de Paris, en 557. Ces deux chaires ont été exécutées par Dugoulon, d'après les dessins de Vassé.

Les tableaux qui ornoient le chœur de la cathédrale, portés, en 1793, au musée de Versailles, furent restitués, en 1802, par ordre du premier consul, à l'exception de trois, dont il a été impossible de connoître la destination. Ils représentent l'Annonciation de la Vierge, par Hallé, en 1717; la Visitation de la Vierge, peinte de la main gauche, en 1716, par Jouvenet, qui étoit devenu paralytique du bras droit. Ce peintre s'est représenté lui-même, et son portrait est de la plus grande ressemblance; la Naissance de la Vierge, par Philippe de Champagne; l'Adoration des mages, par Delafosse, en 1715; la Présentation de Jésus-Christ au Temple, par Louis Boullogne; la Fuite en Égypte, par le même, en 1715; la Présentation de la Vierge au temple, par Philippe de Champagne; l'Assomption de la Vierge, par Laurent de Lahire. Ce tableau décoroit anciennement l'église des Capucins de la rue Saint-Honoré.

La nef de cette église a deux cent vingt-cinq pieds de longueur, sur trente-neuf pieds trois pouces de largeur du nu d'un pilier à l'autre. Elle étoit décorée de plusieurs monumens, qui ont été détruits avant et après la révolution. On y remarque la chaire, placée à droite, dont le style lourd n'a de remarquable que son escalier pratiqué dans son extérieur. Le dossier est décoré d'un bas-relief, dont le sujet est la Présentation de la Vierge au temple.

Cette chaire a été terminée, en 1806, par le sieur Marchand, menuisier; l'ancienne ayant été transportée dans l'église paroissiale de Saint-Eustache.

A l'entrée de la porte septentrionale, et près de l'escalier par lequel on monte aux tours, est un bas-relief qui servoit de pierre sépulcrale au tombeau du chanoine Etienne Yves. On a représenté dans cette production du quinzième siècle le Jugement dernier: Jésus-Christ, environné d'anges, lance de sa bouche deux glaives, l'un à droite, l'autre à gauche; sous ses pieds est le globe de la terre, et dans sa main gauche un livre ouvert. La seconde partie du monument représente un homme sortant du tombeau, contre lequel on voit un cadavre rongé de vers. Cet homme a les cheveux courts et joint les mains; sa figure est tournée de profil, et placée entre saint Étienne et saint Jean l'Evangéliste, tenant une coupe remplie de serpens. Le tout est accompagné de plusieurs inscriptions.

Toutes les chapelles de l'église de Notre-Dame étoient autrefois décorées de lambris en marbre et en menuiserie, enrichis de dorures, et dont les divers panneaux offroient de belles peintures de différens maîtres. Plusieurs renfermoient des tombeaux érigés à

des personnages distingués par leurs emplois ou par leurs richesses. La plupart de ces chapelles furent dépouillées de leurs ornemens en 1793 ; les monumens échappés à la destruction sont ceux qui, après avoir orné le musée des Monumens français, ont été restitués à l'église métropolitaine.

Le nombre des chapelles s'élevoit à quarante-cinq, distribuées tant au pourtour que dans la croisée de l'église. Par suite des travaux d'embellissemens, le nombre a été réduit à vingt-neuf que nous allons faire connoître.

La chapelle de Sainte-Anne a été décorée par les soins d'Anne d'Autriche, femme de Louis XIII. Le tableau placé au-dessus de l'autel représente l'Assomption de la Vierge, par Philippe de Champagne.

En regard est un autre tableau représentant saint Jean de Capistran, religieux franciscain, à la tête d'une troupe de croisés, armé de toutes pièces, et marchant contre les Turcs, sur lesquels il remporta une victoire complète, en 1456, après avoir fait lever le siége de Belgrade.

La chapelle dédiée à saint Barthélémy et à saint Vincent, est occupée par les fonts baptismaux. La cuve, en marbre blanc, vient de l'église de Saint-Denis-du-Pas ; elle a été transférée à Notre-Dame, en 1791, époque à laquelle cette basilique fut érigée en paroisse.

Deux tableaux décorent cette chapelle : d'abord saint Jean prêchant dans le désert, peint, en 1694, par Parrocel le père ; puis saint Jacques le Majeur, fils de Zébédée, frère de saint Jean l'Évangéliste. Voici le sujet de ce tableau, qui a été peint, en 1661, par

Noël Coypel. Saint Jacques ayant guéri un paralytique, fut conduit au martyre avec celui qui l'avoit accusé : touché de repentir, l'accusateur confessa qu'il étoit chrétien, et pria saint Jacques de lui pardonner. L'apôtre s'arrêta, et lui dit : « La paix soit avec vous! » et il l'embrassa.

La chapelle de Saint-Jacques et de Saint-Philippe renferme deux tableaux : 1º le Départ de saint Paul de l'église de Milet pour Jérusalem, peint par Galloche, en 1705; 2º Jésus-Christ ressuscitant la fille de Jaïre, peint par Guy de Vernansal, en 1689.

La chapelle de Saint-Antoine et de Saint-Michel, aujourd'hui de Sainte-Geneviève, a été décorée aux dépens de l'abbé de la Martinière, chanoine honoraire de l'église de Paris. Le tableau au-dessus de l'autel représente la Descente du Saint-Esprit sur les apôtres, peint par Jacques Blanchard, en 1654. Il a été gravé par Regnesson; il a pour pendant le Martyre de Saint-André dans la ville de Patras, peint par Charles Lebrun, et gravé par Etienne Picart.

Chapelle de Saint-Thomas de Cantorbéry. Les vendeurs chassés du temple, peint par Claude Guy Hallé, en 1687. La Vocation de saint Pierre et de saint André, peint par Michel Corneille.

Chapelle de Saint-Augustin et de Sainte-Marie-Madeleine, dite des Paresseux : l'une de ces deux chapelles est décorée en menuiserie exécutée en 1817.

La décoration de la chapelle de la Vierge est d'un style qui se sent du mauvais goût qui existoit dans les arts sous le règne de Louis XV. La statue de la mère du Sauveur, exécutée par Massé, est d'un style maniéré ; le tableau placé vis-à-vis représente saint Pierre qui ressuscite la veuve Thabite, dans la ville de Joppé,

peint par Louis Testelin en 1652, et gravé par Abraham Bosse.

Près de la porte méridionale se voit la Naissance de Jésus-Christ.

Les chapelles de Saint-Pierre et Saint-Paul ont été annexées à la grande sacristie, et servent de revestiaire aux basses-contres et aux musiciens de l'église.

Dans les chapelles de Saint-Louis et de Saint-Georges, le Martyre de saint Simon, peint par Louis de Boullogne le père, en 1648.

La chapelle de Saint-Gerauld, baron d'Aurillac, offre le Martyre de sainte Catherine, peint par J. Vien en 1752; en face, saint Charles Borromée, archevêque de Milan, donnant la communion aux pestiférés, peint par Charles Vanloo en 1743.

Chapelle de Saint-Remi, dite des Ursins; on s'occupe d'y replacer les tombeaux de Jean Juvenel des Ursins, et de sa famille.

La chapelle de Saint-Pierre et de Saint-Etienne, dite d'Harcourt, fut concédée à Louis-Abraham d'Harcourt-Beurron, pour lui servir de sépulture, ainsi qu'à sa famille. Cette chapelle est ornée d'un mausolée en marbre blanc, érigé à Henri-Claude, comte d'Harcourt, lieutenant-général, mort le 5 décembre 1769. Sa veuve fit exécuter ce monument, en 1776, par Pigalle.

C'est une des plus foibles productions de ce statuaire.

L'ange tutélaire lève d'une main la pierre du tombeau dans lequel est renfermé le comte d'Harcourt, et de l'autre, tient un flambeau pour le rappeler à la vie : le comte, ranimé, se débarrasse de son linceul, se soulève et tend la main à son épouse, qui se

précipite vers lui pour se réunir à l'objet de ses larmes ; mais l'inflexible Mort, placée derrière le comte, annonce à la comtesse, en lui montrant son sablier, que le temps est écoulé; l'ange alors éteint son flambeau.

Plusieurs drapeaux et un trophée d'armes, avec un bouclier portant cette légende : *Gesta verbis prævenient*, décorent le soubassement du monument.

Les chapelles de Saint-Jacques, Saint-Crépin et Saint-Crépinien n'en font qu'une aujourd'hui ; dans les deux dernières, les compagnons cordonniers avoient érigé leur confrérie, en 1379, sous le titre de Saint-Crépin-le-Grand et de Saint-Crépin-le-Petit. En 1429, les maîtres cordonniers obtinrent la permission de se réunir à leurs compagnons pour ne former plus qu'une seule et même confrérie. Celle-ci subsista jusqu'en 1776, époque de la suppression des corps et des communautés; mais, en 1816, les maîtres cordonniers de Paris en rétablirent la solennité le 25 octobre, jour de la fête de leur patron. C'est à cette occasion que l'on tend chaque année dans la chapelle quatre belles pièces de tapisseries, exécutées, en 1634 et 1635, aux dépens de la confrérie ; elles représentent les principaux traits de la vie et du martyre de saint Crépin et de saint Crépinien, patrons des cordonniers. Ces chapelles sont décorées de deux tableaux : d'abord la Descente de Jésus-Christ dans les lymbes, peint par Delorme, en 1819, d'après les ordres du préfet de la Seine; puis Jésus-Christ guérissant un paralytique, peint par Bon de Boullogne, en 1638, et gravée par Jean Langlois.

Les chapelles de Saint-Louis, de Saint-Rigobert et de Saint-Nicaise ont été réunies pour n'en faire qu'une.

On y a placé les deux parties circulaires des stalles du grand chœur, qui avoient été supprimées lors de la démolition des jubés en 1804.

Dans l'ancienne chapelle de la Vierge est la belle statue dite la *Vierge-des Carmes*, de sept pieds six pouces de proportion, sculptée à Rome par Antoine Raggi, dit le Lombard, d'après le modèle du cavalier Bernin. Le cardinal Antoine Barberini en avoit fait présent aux Carmes-Déchaussés de la rue de Vaugirard. Cette statue fut transportée, en 1793, au dépôt de la rue des Petits-Augustins, et de là au Louvre. A l'époque du concordat, en 1801, le chapitre la demanda au premier consul, qui la lui accorda. Cette statue est admirable dans toutes ses parties. La chapelle est décorée de deux grands tableaux donnés par la ville de Paris; la Vierge au tombeau, par Abel de Pujol, qui a excité l'intérêt des amateurs à l'exposition du salon de 1817; et Jésus-Christ ressuscitant le fils de la veuve de Naïm, peint par Guillemot, en 1819.

Le lutrin en bois placé dans cette chapelle est remarquable par l'élégance de sa construction et la belle exécution de son travail. Il est dû au ciseau de Julience, sculpteur provençal, et appartenoit aux Chartreux de Paris, qui le lui avoient commandé. Ce précieux morceau, placé au dépôt des Augustins, fut donné, en 1802, à l'église Notre-Dame par le premier consul.

Ce pupitre est placé sur un piédestal triangulaire, dont les trois faces, un peu concaves, sont ornées de figures en bas-reliefs des apôtres saint Pierre, saint Paul et saint Jean l'Évangéliste; sur le piédestal sont représentées les vertus théologales, la Foi, l'Espérance et la Charité. Ces figures sont d'un beau travail et d'une exécution parfaite. Le corps du pupitre est décoré de

petits ornemens en mosaïque très-délicats; il en est de même des consoles et des arabesques, qui rappellent les productions de Jean Goujon, de Jean Cousin, et autres célèbres artistes du seizième siècle.

La chapelle de la Décollation-de-Saint-Jean-Baptiste est aujourd'hui réunie aux chapelles de Saint-Eutrope et de Sainte-Foi, dite de Vintimille, parce qu'elle servoit de sépulture à cette famille; elle renferme le mausolée en marbre érigé, en 1818, par décret de Napoléon, à la mémoire du cardinal de Belloy, archevêque de Paris. Ce prélat, né le 9 octobre 1709, mourut le 10 juin 1808. Ses obsèques se firent avec la pompe convenable dans son église métropolitaine, le 25 du même mois.

Appréciant ses hautes vertus, Napoléon, par un privilége spécial, permit que ce prélat fût inhumé dans le caveau de ses prédécesseurs, et ordonna qu'il lui fût élevé un monument, *pour attester la singulière considération qu'il avoit pour les vertus épiscopales.*

L'exécution du monument fut confiée au statuaire Deseine. Il se compose de quatre figures, dont trois ont sept pieds et demi de hauteur. Le prélat, assis dans un fauteuil placé sur son sarcophage, est représenté offrant les secours de la charité à une famille indigente. La femme qui reçoit le don a la main droite appuyée sur l'épaule d'une jeune fille. Sous la main gauche du prélat on lit ces paroles :

BEATUS QUI INTELLIGIT SUPER EGENUM ET PAUPEREM:
IN DIE MALA LIBERABIT EUM DOMINUS.

C'est-à-dire :

« Heureux celui qui est attentif sur les besoins du pauvre et de l'in-
» digent : le Seigneur le délivrera au jour de l'affliction. » (Psaume XL.)

Du même côté, saint Denis, premier évêque de Paris, placé sur une petite masse de nuages, montre aux fidèles son successeur, et semble le proposer comme un exemple de vertu : saint Denis tient à la main gauche un rouleau de papier sur lequel sont censés écrits les noms des évêques et archevêques qui lui ont succédé; une partie de ces papiers déroulés laisse apercevoir les noms suivans : de Vintimille, de Bellefonds, de Juigné et de Belloy.

Sur le devant du sarcophage, en marbre noir, est gravée l'épitaphe suivante en lettres d'or :

D. O. M.
Illustrissimus, reverendissimus, eminentissimus
Joannes Baptista de Belloy,
S. R. E. cardinalis Presbyter,
Tituli S. Joannis ante portam Latinam;
Glandatensis primum episcopus, tum Massiliensis,
Postremo in sede Parisiensi, post illorum ac reverum
Antonium Leclerc de Juigné
Archiepiscopus,
Sortitus animam bonam,
Forma gregis ex animo
Fratrum amator, civitatisque
Et pauperum;
Ab omnibus pro affectu, pater merito appellatus
Die X Junii MDCCCVIII obiit
Anno natus pene novem super nonaginta,
Hoc in veraci marmore
Redivivus,
Quod Ære publico constructum fuit.
Anno Domini MDCCCXVIII, felicissime regnantis
Ludovici XVIII an. XXIV.

Au bas du sarcophage sont les attributs de l'épiscopat et de la dignité de cardinal.

On a blâmé dans cette composition l'inconvenance de placer l'archevêque de Paris dans un fauteuil, et d'avoir laissé debout le premier apôtre de la France.

La chapelle de Noailles a été formée des chapelles de Saint-Martin, de Sainte-Anne et de Saint-Michel. La décoration a été exécutée sur les dessins de Boffrand, et la sculpture par Jacques Rousseau et René Fremin. On y remarque la Décollation de saint Paul à Rome, peinte par Louis de Boullogne, en 1657, et gravée par Jean Langlois.

La chapelle de Saint-Ferréol et de Saint-Ferrutien renferme un tableau représentant le Christ qui reçoit les offrandes de parfums et de moutons. Vis-à-vis se voit la Prédication de saint Pierre dans Jérusalem, peinte en 1642 par C. Poerson.

La chapelle de Saint-Jean-Baptiste et de la Madeleine a été décorée aux dépens de l'abbé de la Myre-Maury. Elle renferme deux tableaux, d'abord la Visitation de la Vierge, et de l'autre côté, Jésus-Christ rendant visite à Marthe, peint en 1704 par Simpol. Au-dessus de l'autel est un bas-relief, fait en forme de niche, représentant le Baptême de Jésus-Christ par saint Jean. En face de l'autel, on a replacé l'épitaphe de l'archevêque Christophe de Beaumont.

Les chapelles de Saint-Eustache, de Saint-Jean-l'Evangéliste et de Sainte-Agnès n'offrent rien d'intéressant.

La chapelle de Saint-Marcel est placée dans l'angle de la croisée du côté du cloître; la niche au-dessus de l'autel est ornée de la statue de cet évêque, modelée en plâtre par Mouchy. En face la chapelle est saint Paul guérissant un boiteux, peint en 1644, par

Michel Corneille le père, et gravé par François de Poilly.

Deux autres tableaux de moyenne proportion, donnés, en 1813, par le cardinal Maury, représentent la tenue du concile de Trente en 1545, et Moïse sauvé des eaux.

La chapelle Saint-Nicolas renferme un tableau du Guide; il représente Jésus-Christ crucifié. Ce tableau a pour pendant la Décollation de saint Jean-Baptiste, peinte en 1674, par Claude Audran.

La chapelle Sainte-Catherine est ornée d'un grand tableau qui représente Jésus-Christ guérissant la femme affligée du flux de sang, peint par Caze, en 1706.

La chapelle de Saint-Julien-le-Pauvre et de Sainte-Marie-l'Égyptienne a été embellie en 1803 aux dépens de l'abbé Girard, chanoine de cette église. Le tableau placé au-dessus du maître-autel représente l'Assomption de la Vierge. Il a pour pendant la Conversion de saint Paul, par Restout.

Dans la chapelle de Saint-Laurent est le tableau qui représente les miracles de saint Paul à Éphèse, peint par Louis de Boullogne, en 1646.

La chapelle de Sainte-Geneviève est ornée d'un grand tableau dont voici le sujet :

Les fils d'un Juif, prince des prêtres, nommé Sceva, alloient de ville en ville exorciser ceux qui étoient possédés du démon, en leur disant : « *Nous vous con-* » *jurons par Jésus-Christ, que Paul prêche.* » Le démon leur répondit : « *Je connois Jésus-Christ, et je sais* » *qui est Paul; mais vous, qui êtes-vous ?* » A l'instant l'homme possédé se jeta sur les exorcistes, et les traita si mal, qu'ils furent contraints de fuir de la maison,

nus et blessés. Ce tableau a été peint en 1702, par Mathieu Elie.

La chapelle de Saint-Georges et de Saint-Philippe contient deux tableaux, l'un représentant saint Paul et Sylas, peint en 1666, par Nicolas de la Platte-Montagne; l'autre, Jésus-Christ guérissant les malades, peint par Alexandre, en 1692.

La chapelle Saint-Léonard, qui est la dernière, a été disposée pour le prédicateur; on y a pratiqué, à cet effet, une chambre à cheminée.

La chapelle de l'Annonciation-de-la-Vierge est pratiquée dans la tour méridionale, et sert à l'usage des catéchismes; l'autel est décoré d'un tableau représentant l'Annonciation de la Vierge, peint par Philippe de Champagne, en 1636.

Louis XV ayant reçu du chapitre leur nombreuse collection de manuscrits, fit construire en échange le trésor et la grande sacristie. Les travaux commencèrent en 1756, sous la conduite et sur les dessins de Soufflot. On entre dans la sacristie par une porte de forme carrée et à deux vantaux. Elle est décorée d'un chambranle de marbre de Languedoc; au-dessus est écrit, sur une table de marbre bleu turquin, le mot *Sacristie*. Les vantaux sont enrichis d'une belle sculpture. On a placé dans le dormant les armes de France, décorées de palmes et de guirlandes. Un vestibule de plain-pied avec les bas-côtés du chœur précèdent la sacristie. La porte à droite de ce vestibule conduit dans la chapelle de Saint-Pierre. La porte à gauche conduit à une voûte souterraine et néanmoins éclairée, formant une sacristie particulière à l'usage des chanoines. La grande sacristie se trouve de plain-pied avec le vestibule; elle est ornée d'une belle menuiserie, et unique-

ment destinée pour le service du chœur. Au milieu de la voûte, de forme sphérique, est sculptée une étoile rayonnante. Dans les parties circulaires, au-dessous des pendentifs, sont placés sur des consoles les bustes de Louis XVI, du pape Pie VII, de l'archevêque de Juigné, et du cardinal de Belloy. Un escalier à deux rampes, placés dans le fond de cette pièce, sert à monter à deux autres étages; l'un renferme dans des armoires les reliquaires, vases sacrés, ornemens et autres objets dont est composé le trésor; l'autre sert de magasin.

Le trésor fut entièrement spolié en 1793. Le premier consul ayant rétabli la religion, permit au cardinal de Belloy, archevêque de Paris, de reprendre au cabinet des Antiques de la Bibliothèque les reliques et vases sacrés qui y étoient déposés, et qui provenoient des trésors de plusieurs églises. On lui remit la sainte couronne d'épines; elle est faite d'une espèce de *jonc marin*, qui est entrelacé et lié par un fil d'or; sa couleur est gris de cendre. Cette relique est renfermée dans un reliquaire d'un très-mauvais style, exécuté par le sieur Cahier, orfèvre. On y lit plusieurs inscriptions latines et françaises.

Une croix en argent, contenant une portion de la croix du Sauveur, enchâssée dans une autre croix de cristal. On la nommoit la croix d'Anseau, parce que le prêtre Anseau, chantre du Saint-Sépulcre de Jérusalem, et anciennement clerc de l'église de Paris, l'avoit envoyée en 1109, à Galon, évêque de cette ville.

Un morceau du bois de la vraie croix, enchâssé dans un reliquaire de cristal, monté en argent doré, de la hauteur de huit pouces.

Une croix en vermeil, contenant une portion de

la vraie croix, enchâssée dans une croix de cristal.

Une châsse de cuivre doré, renfermant une relique de saint-Denis.

Un soleil en vermeil, de trois pieds de haut. Le cycle solaire est formé d'une couronne enrichie de diamans. Ce bel ouvrage d'orfèvrerie a été exécuté par le sieur Loques, orfèvre du clergé.

Un second soleil en vermeil, de deux pieds six pouces de hauteur, et un autre soleil en argent de la même dimension, exécuté par le sieur Famechon, orfèvre.

Un calice en vermeil, dont la coupe représente la Cène; les bas-reliefs ont été exécutés par le sieur Cahier, d'après les modèles composés par le célèbre orfèvre Germain.

Ciboire en vermeil, d'une très-belle forme et d'un bon travail, par Cahier.

Deux burettes en vermeil, avec leur bassin, par Cahier.

Une aiguière en vermeil avec son bassin.

Une aiguière en argent avec son bassin.

Une grande croix processionnelle en vermeil, par le sieur Loques.

Croix processionnelle en vermeil, provenant du cardinal de Belloy.

Deux petits tableaux en vermeil, appelés *Paix*; l'un représente l'Ascension du Christ, et l'autre le Sauveur sur la croix.

Bénitier en vermeil avec son goupillon.

Bassin en vermeil, enrichi de médaillons représentant les douze apôtres, servant à recevoir la patène.

Deux encensoirs en argent, d'un bon style.

Quatre chandeliers d'acolytes, en cuivre doré.

Canon de la messe avec de belles miniatures, peintes en 1776, par Etienne Jeaurat.

Livre d'Épîtres, relié en maroquin rouge, doré sur tranche, et garni en argent doré.

Livre d'Évangiles, du même format et de la même reliure.

Deux autres volumes écrits sur vélin, et ornés de miniatures, l'un contenant les épîtres et l'autre les évangiles.

La crosse d'Eudes de Sully, soixante-quatorzième évêque de Paris, mort le 13 juillet 1208.

Coffre en vermeil, en forme de châsse, de huit pouces de long sur sept de haut, servant, le jeudi saint, à porter la sainte hostie au tombeau. Exécuté en 1814, d'après les ordres du cardinal Maury, par Leguay, orfèvre, sur les dessins de l'architecte Debret.

Calice en vermeil, d'un beau travail, dans le goût du commencement du seizième siècle.

Calice enrichi d'ornemens émaillés, et de pierres précieuses, exécuté vers le commencement du seizième siècle.

Un instrument appelé *Paix*, en forme d'archivolte, d'un seul morceau d'agate, enrichi de figures émaillées, représentant la Transfiguration de Jésus-Christ, enchâssée dans un cadre en vermeil émaillé et travaillé à jour. Cet ouvrage date du commencement du seizième siècle.

Deux grands vases en vermeil, couverts en entier d'arabesques en argent découpés à jour, exécutés au seizième siècle.

Une grande croix en cristal de roche, avec son pied de même matière, exécutée sous le règne de Louis XIII.

Crucifix avec son pied, dont le Christ est en ivoire : il a servi à saint Vincent de Paule pour administrer Louis XIII à sa mort.

Grande croix en bois doré, dans laquelle est enchâssée une parcelle de la vraie croix.

Crucifix en cuivre doré avec son pied, accompagné des figures de la Vierge et de saint Jean l'Evangéliste.

Petit calvaire en corail, monté sur un pied en argent ciselé.

Parmi les objets remis au cardinal de Belloy en 1804, on remarque :

Un morceau de la vraie croix, de trois pouces de hauteur;

Une cheville de bois provenant de la croix du Sauveur;

Un morceau de l'éponge;

Un morceau de la pierre du saint sépulcre;

L'escourgette ou discipline du roi saint Louis;

Un sac de soie tissu d'or et enrichi d'ornemens d'un dessin varié;

Une ceinture blanc de lin, avec ornemens rouge et violet tissus de soie;

Un mouchoir de mousseline;

La chemise dite de saint Louis;

Un ajustement de mousseline;

Un paquet de six morceaux d'étoffes différentes, dont un, tissu d'or, provient d'un vêtement qu'on dit avoir appartenu à saint Louis.

La salle capitulaire, placée à côté de la sacristie, est décorée des portraits des archevêques Christophe de Beaumont, Leclerc de Juigné, et du cardinal de Belloy. Ce dernier est peint par Dabos. On y remar-

que aussi ceux du chanoine de la Porte, peint par Jean Jouvenet, et du chanoine de Monjoie, peint par Duplessis.

Eglise paroissiale de la Madeleine.

Rue Saint-Honoré, n°. 369, ci-devant couvent de l'Assomption.

Le cardinal de La Rochefoucauld fonda, en 1622, le couvent de l'Assomption par l'union qu'il fit des biens de l'hôpital des Haudriettes à cette maison. Les religieuses y suivoient la règle de saint Augustin, et étoient soumises à la juridiction du grand-aumônier de France.

L'église et les bâtimens qui en dépendent ont été construits sur l'emplacement d'un hôtel qui appartenoit au cardinal de La Rochefoucauld. D'après ses ordres, deux commissaires et plusieurs dames distinguées se rendirent aux Haudriettes, et transférèrent quinze religieuses au couvent de l'Assomption. L'hôpital d'Etienne Haudry fut supprimé, et les revenus furent affectés à la nouvelle fondation.

Ces religieuses n'eurent d'abord qu'une petite chapelle. En 1670, elles posèrent la première pierre de leur église, dont Charles Errard, ancien directeur de l'académie de France à Rome, donna les dessins.

Le portique qui conduit à l'église est soutenu de huit colonnes corinthiennes, élevées sur huit degrés. Leur profil est assez correct; mais l'entablement et le fronton ne répondent nullement aux modules des colonnes. La corniche manque de saillie, et n'atteint pas le but proposé.

Le dedans de l'église est de forme ronde et décoré

de quatre arcs, entre lesquels sont des pilastres corinthiens couplés, qui soutiennent la grande corniche qui règne au pourtour. Le tout surmonté d'un attique, et terminé par une coupole de dix toises et deux pieds de diamètre dans œuvre (soixante-deux pieds), dont le comble est couronné par un lanternin soutenu par des consoles. La voûte de la coupole est ornée d'un grand morceau de peinture à fresque, par Lafosse, représentant l'Assomption de la Vierge; il est accompagné de rosaces dorées, renfermées dans des caissons octogones.

Les artistes et les amateurs condamnent les proportions et l'ordonnance de cet édifice, auquel ils trouvent de nombreux défauts.

La ville a donné à cette paroisse, en 1819, un tableau de Blondel, représentant l'Assomption; la Naissance de la Vierge, par Suvée; saint Michel, sainte Geneviève, la Transfiguration, saint Jérôme, Élie dans le désert. A gauche du portail on a élevé, en 1822, une chapelle dédiée à saint Hyacinthe.

Nouvelle église de la Madeleine.

Boulevard du même nom.

Le faubourg Saint-Honoré s'étant considérablement augmenté, et l'ancienne église devenant insuffisante pour le nombre de ses paroissiens, Louis XV, par lettres-patentes du 6 février 1763, ordonna la construction d'une nouvelle église paroissiale. L'emplacement fut choisi sur le boulevard vis-à-vis la rue Royale; l'architecte Contant d'Ivry en fournit les plans. La bé-

nédiction du terrain eut lieu le 3 avril 1764. Louis XVI, par arrêt de son conseil du 7 février 1777, chargea le sieur Couture jeune de continuer les travaux commencés par Contant, qui venoit de mourir. Sur les représentations du curé de la Madeleine, on fit des changemens dans la décoration du portail, et à difrentes parties de l'intérieur de l'église, en conservant le plus possible des constructions déjà faites. Les événemens de 1789 suspendirent les travaux jusqu'en 1808; Napoléon conçut alors l'idée de faire de cette église un temple de la Gloire, dédié à la grande armée. Les travaux furent repris, et cessèrent une seconde fois. En 1816, une ordonnance royale a décidé que cette église seroit achevée sur un nouveau plan, et qu'elle seroit destinée à recevoir les monumens expiatoires de Louis XVI, de Marie-Antoinette, de Louis XVII et de madame Elisabeth. Les travaux furent confiés à l'architecte Vignon, élève du célèbre Ledoux.

Ces travaux n'avancent pas rapidement, cependant on s'aperçoit chaque année de leurs progrès; en ce moment (septembre 1825) l'édifice, tant à l'extérieur qu'à l'intérieur, est élevé jusqu'à la hauteur de l'architrave (exclusivement) du grand ordre corinthien, dont l'église est entourée. Il reste à bâtir le grand entablement, les voûtes et le toit. La décoration intérieure est faite; on s'occupe même à sculpter les chapiteaux et les frises. Si les travaux de la campagne de 1825 n'ont pas été aussi vite qu'il auroit été à désirer, on en doit rejeter la cause sur l'extrême sécheresse qui a rendu la navigation lente sur les fleuves, et les matériaux rares à Paris. L'intérieur du temple de la Gloire devoit offrir un parallélogramme décoré de

pilastres. Lorsqu'on résolut d'en faire une église, l'architecte fut obligé de placer dans cette enceinte, déjà commencée, les distributions nécessaires au culte catholique. En conséquence, il a placé en face de la porte d'entrée, et au fond de l'église, un apside, ou tribune circulaire, pour recevoir le maître-autel. Le long des deux murs latéraux, et entre des colonnes corinthiennes qui supportent l'entablement intérieur et les galeries pour le public, sont pratiquées de chaque côté quatre chapelles. De ces huit chapelles, les deux premières, à droite et à gauche en entrant, sont réservées, l'une aux cérémonies du baptême, l'autre à celles du mariage. Plus spacieuses et plus élevées que les autres, elles sont surmontées d'un arc. Les six autres chapelles particulières, formées de deux colonnes ioniques et d'un fronton, par leur ordre et leurs dimensions vont se marier avec les colonnes qui forment l'apside. Dans les deux angles du monument, vers l'apside, on a pratiqué deux sacristies, avec des dégagemens souterrains qui mènent de l'une à l'autre.

Eglise Saint-Louis, première succursale de la Madeleine.

Rue Sainte-Croix, n° 5, Chaussée-d'Antin.

L'agrandissement du quartier de la Chaussée-d'Antin détermina le gouvernement à faire construire un couvent pour procurer les secours spirituels aux habitans de ce quartier : il fut arrêté que les capucins du faubourg Saint-Jacques y seroient transférés. Cette translation eut lieu le 15 septembre 1783. Ce bâtiment,

construit sur les dessins de Brongniard, se compose de trois corps-de-logis : le premier, sur la rue, réunit les deux autres; il est percé de trois portes : la première, à gauche, sert d'entrée à l'église, celle du milieu sert d'entrée au collége royal de Bourbon; il en est de même de la porte à droite. Suivant la coutume de l'ordre séraphique, l'église de Saint-Louis n'a qu'un bas-côté. La décoration consiste en une corniche d'ordre dorique, de traits d'appareil sur les arcades qui la soutiennent, et une grande voûte. Ce beau simple, joint à des proportions exactes, produit un bon effet.

On y remarque un tableau de Gassier, représentant saint Louis visitant les soldats malades de la peste; dans l'angle de la première chapelle, à gauche, un cippe de marbre noir, surmonté d'une urne cinéraire, renferme le cœur du comte de Choiseul-Gouffier.

Eglise Saint-Philippe-du-Roule, seconde succursale de l'église paroissiale de la Madeleine.

Rue du Faubourg-du-Roule, entre les n°s 8 et 10.

Le Roule étoit anciennement un petit village, qui a été réuni à celui de la Ville-l'Evêque. Il fut érigé en faubourg le 12 février 1722. Les maisons du premier village dépendoient des paroisses de Clichy et de Villiers-la-Garenne. Comme il n'y avoit point d'église en ce lieu, les habitans obtinrent de faire élever une chapelle, qui, devenue insuffisante, a été remplacée par une belle église, construite en 1769 sur les dessins de Chalgrin, et terminée en 1784. Le temple, qui présente la forme des anciennes basiliques chrétiennes,

a vingt-six toises de longueur sur treize de largeur; le portail se compose de quatre colonnes doriques, couronnées d'un fronton triangulaire; dans le tympan duquel Duvet a sculpté la Religion et ses attributs. Sous le portail est un porche qui établit communication dans la nef et les bas-côtés, dont elle est séparée par six colonnes ioniques.

La nef a trente-six pieds de largeur dans œuvre, et chacun des bas-côtés, dix-huit. Le maître-autel, isolé à la romaine, est placé dans une niche au fond du sanctuaire. De chaque côté du chœur est une chapelle, l'une sous l'invocation de la Vierge, l'autre sous celle de saint Philippe. Au-dessus de l'ordre intérieur, règne dans toute la longueur de l'église une voûte ornée de caissons, et éclairée à chaque extrémité par de grands vitraux. La charpente du comble est construite en sapin d'après le procédé de Philippe Delorme.

Église de Saint-Pierre-de-Chaillot, troisième succursale de la Madeleine.

Rue de Chaillot, entre les n°˙ 50 et 52.

Cette église, qui existoit au onzième siècle, a été reconstruite vers 1750, à l'exception du sanctuaire, qui est plus ancien: terminé en demi-cercle sur la pente de la montagne, ce sanctuaire est porté de ce côté par une tour solidement construite. L'église a une aile de chaque côté; mais ces deux ailes ne se rejoignent point derrière le grand-autel. Celui-ci est décoré d'un tableau représentant saint Pierre délivré de prison. La voûte du chœur se trouvant plus basse que celle de

la nef, on a recouvert cette partie surbaissée d'un Jéhovah en sculpture, entouré d'une gloire, qui cache cette difformité.

Chapelle de Beaujon, ou Saint-Nicolas-du-Roule, succursale de la paroisse Saint-Philippe-du-Roule.

Rue du Faubourg-du-Roule, n° 59.

Après avoir fait achever le joli pavillon de la Chartreuse, le receveur-général des finances Beaujon désira y avoir une chapelle, qui en même temps fût succursale pour ce quartier fort éloigné de la paroisse Saint-Philippe-du-Roule. Cette chapelle, élevée vers 1780 sur les dessins de l'architecte Girardin, est sous le vocable de saint Nicolas, patron du propriétaire. Une façade simple est terminée par un grand fronton, dans le tympan duquel est un cadran accompagné de branches de palmiers. La porte, décorée par deux colonnes formant avant-corps, a sa corniche surmontée de deux anges adorateurs sculptés par Vallé. La nef, formée par un parallélogramme, est ornée de deux rangs de colonnes doriques isolées, formant galeries élevées sur le sol. Sur le mur du fond de ces galeries règne un stylobate, au-dessus duquel sont diverses statues de saints dans des niches. La voûte, soutenue par les deux rangs de colonnes, est ornée de caissons carrés simples. Une ouverture au milieu procure seule un beau jour dans cette nef destinée au public. Les deux extrémités de la voûte sont occupées par des bas-reliefs exécutés par Vallé; ils représentent, l'un la Charité, et l'autre la Religion. Au bout de la nef est une rotonde formée par huit colonnes ioniques; leur isolement du mur du

24

fond procure une galerie tournante, dans laquelle quatre grandes niches ornées de caissons forment tribunes fermées par des appuis en entrelacs sculptés et fort riches. Au-dessus du stylobate qui règne entre ces tribunes, sont encore des statues de saints dans des niches. La rotonde, ayant été uniquement destinée pour l'usage de la maison, étoit séparée de la nef par une grille d'appui en fer, avec des ornemens dorés. Une autre grille d'appui entre les colonnes renferme le sanctuaire, au centre duquel est un autel à la romaine, élevé sur trois marches circulaires. Cet autel, en marbre blanc, a la forme d'un sarcophage, porté par des consoles soutenues sur des griffes de lions en bronze ; des deux côtés de l'autel sont des espèces de trépieds. Une descente de croix, bas-relief de bronze doré, orne le milieu du retable. Le pavé du sanctuaire est en compartimens de marbre. Une coupole, décorée de caissons octogones, avec rosaces, couronne la rotonde, qui ne reçoit du jour que par l'ouverture formant lanterne au centre.

Église paroissiale de Saint-Roch.

Rue Saint-Honoré, entre les n°˚ 296 et 298.

Cette église fut convertie en paroisse en 1653, et rebâtie la même année sur les dessins de Jacques le Mercier. Louis XIV en posa la première pierre. La situation du terrain n'a pas permis de tourner cette église vers l'orient, comme les anciennes. Le bâtiment de ce temple, souvent discontinué et repris, a été entièrement achevé en 1750. Le grand portail d'entrée a été construit sur les dessins de Robert Decotte,

et la première pierre en fut posée le premier du mois de mars 1736. Il est composé de deux ordres d'architecture, du dorique et du corinthien, mis l'un sur l'autre; le dorique en bas comme le plus solide, et le corinthien au-dessus. Ces deux ordres sont couronnés par un fronton triangulaire, au-dessus duquel s'élève une croix. Ce portail a quatre-vingt-quatre pieds de largeur et autant de hauteur; on le regarde comme un des plus réguliers de la capitale. L'ordre d'architecture qui règne dans cette église est le dorique; et quoiqu'elle ne soit pas bâtie dans la régularité du premier dessin, elle ne laisse pas que d'être une des plus grandes de Paris. La longueur de la nef est de quatre-vingt-dix pieds, celle du chœur de quarante-neuf, et leur largeur de quarante-deux pieds. Vingt piliers, ornés de pilastres doriques, revêtus de marbre à leur base, soutiennent la voûte de la nef; quarante-huit piliers engagés supportent ses bas-côtés; dix-huit chapelles leur servent de ceinture jusqu'au rond-point; trois grandes chapelles sont placées en arrière, deux autres sous la croisée, et deux autres sont adossées aux piliers de l'entrée du chœur. La décoration brillante et même théâtrale du chœur a été l'objet des plus justes critiques; l'ensemble viole également les convenances et les règles fondamentales du bon goût. La chaire du prédicateur attire les regards des curieux; elle a été exécutée sur les dessins de Chasle, et restaurée par Laperche. Les quatre Vertus cardinales soutiennent cette espèce de tribune, dont les panneaux sont ornés des Vertus théologales. L'abat-voix est formé par un rideau qui représente le voile de l'erreur; il est levé par un génie céleste, symbole de la vérité. La rampe de l'escalier est également remarquable. Ce qui

a gâté ce monument, c'est d'avoir couvert de dorure les bas-reliefs, les Vertus et l'ange qui forment les principaux sujets de cette chaire : l'éclat de ces parties est encore rehaussé par la blancheur du voile et de toutes les parties lisses; pour ajouter encore au contraste, on a placé vis-à-vis un tableau représentant Jésus-Christ expirant sur la croix. Sous les deux piliers de l'orgue on remarque à droite un cénotaphe sur lequel on a sculpté la tête de Pierre Corneille. Ce monument a été érigé en 1821 aux dépens de M. le duc d'Orléans. De l'autre côté, une grande tablette en marbre blanc contient les noms des personnages illustres enterrés à Saint-Roch, dont les tombeaux ont été détruits. La chapelle à droite est destinée au mariage; elle renferme le groupe de saint Joachim et sainte Anne, en marbre, restauré par Lesueur. La chapelle vis-à-vis est consacrée aux baptêmes; elle est décorée d'un groupe de marbre blanc, représentant le Baptême de Jésus-Christ par saint Jean, exécuté par J.-B. Lemoine pour le maître-autel de Saint-Jean en Grève. On a rassemblé dans les deux chapelles au-dessus les restes des mausolées ayant appartenu aux églises dans la circonscription de cette paroisse : à droite, ceux 1º du cardinal Dubois, par Guillaume Coustou, dit le jeune, qui décoroit l'église collégiale de Saint-Honoré; 2º du duc de Créqui, mort en 1687, exécuté sur les dessins de Lebrun par Coysevox, en société avec Coustou l'aîné et Joly; 3º de Pierre Mignard, mort en 1695, par Jean-Baptiste Lemoine : ces deux monumens proviennent de l'église des Jacobins de la rue Saint-Honoré; le buste de Lesdiguières, par Coustou l'aîné. Dans la chapelle à gauche, on remarque le mausolée de Maupertuis, par Huez; le médaillon du maré-

chal d'Asseld; le buste du célèbre André Lenostre, mort en 1700, par Coysevox; les restes du tombeau de madame de la Live de Jully, par Falconet; et de celui du comte d'Harcourt, par Renard. L'autel de la croisée à droite est décoré d'un tableau représentant la Guérison du mal des ardens, opérée, en 1230, par l'intercession de sainte-Geneviève, de Doyen; ce tableau est accompagné des statues de saint Grégoire et de saint Jérôme : à gauche, saint Denis prêchant la foi en France, par Vien. Aux côtés de l'autel sont les statues de saint Ambroise et de saint Augustin. A droite de l'entrée du chœur, la statue de saint Roch, par Boichot; à gauche, Jésus au jardin des Olives, par Falconet. Derrière l'autel du chœur, Lethiers a peint en médaillon l'apparition du Sauveur à Marie-Madeleine.

La chapelle de la Vierge, de forme circulaire, est ornée de pilastres corinthiens; sa coupole, peinte à fresque, représente l'Assomption de la Vierge, par M. Pierre. Toute la machine est composée de cinq groupes principaux. Il est à regretter que cette belle page, qui obtint un si grand succès, soit dans un état de dégradation qui ne permet plus de l'apprécier. On a placé sur l'autel Jésus dans la crèche, accompagné de la Vierge et de saint Joseph, par François Anguier : ce beau groupe ornoit l'autel de l'église du Val-de-Grâce; à l'entrée de la chapelle, la Résurrection de la fille de Jaïre, par Delorme; la Résurrection de Lazare, par Vien; le Triomphe de Mardochée, par Jouvenet; Jésus chassant les vendeurs du temple, par Thomas; Jésus bénissant les enfans, par Vien; et saint Sébastien, par Remi.

La chapelle suivante est celle de la Communion;

dont la coupole, moins grande que la précédente, est également peinte par M. Pierre, et représente le Triomphe de la religion.

Derrière la chapelle de la Vierge, sur le terrain qui servoit de cimetière, a été construite une autre chapelle représentant le Calvaire. Deux portes étroites et basses introduisent dans cette chapelle, qui a été érigée, en 1753, sur les dessins de Falconet, sculpteur, et Boulée, architecte. Cet endroit respectable offre à la piété des fidèles le Sauveur du monde crucifié, sculpté par Michel Anguier pour le maître-autel de la Sorbonne. Cette figure est éclairée par une ouverture d'en haut qu'on n'aperçoit point, et qui semble donner une lumière céleste. L'obscurité du lieu, le peu d'élévation de la voûte, sa construction solide, et l'air silencieux qui y règne, inspirent le recueillement, et pénètrent l'âme d'un sentiment lugubre et religieux.

Eglise de Notre-Dame-de-Lorette, unique succursale de Saint-Roch.

Rue du Faubourg-Montmartre, n°° 64 et 66.

Cette église, qui a remplacé la chapelle des Porcherons, fut bâtie en 1646, avec l'autorisation de l'archevêque de Paris de Gondy, pour servir d'aide à la paroisse de Montmartre; elle n'offre rien de remarquable. Cependant il y avoit une confrérie de Notre-Dame-de-Lorette, qui fit beaucoup de bruit dans le quartier. Le jour de la Chandeleur tous les garçons des Porcherons et des environs y rendoient le pain à bénir, et alloient à l'offrande le cierge à la main.

Église paroissiale de Saint-Eustache.

Rues Traînée et du Jour.

Cette église n'étoit originairement qu'une petite chapelle dédiée à sainte Agnès, qui existoit dès l'an 1213; elle paroît n'avoir été érigée en cure que vers 1223.

La première pierre de l'église que l'on voit aujourd'hui fut posée, le 19 août 1532, par Jean de la Barre, prévôt et lieutenant-général au gouvernement de Paris; l'édifice n'a été achevé qu'en 1642. Il se distingue par des voûtes très-élevées et fort hardies; mais le mélange du gothique et du grec y produit une confusion qui annonce le mauvais goût de l'architecte qui en a fourni les dessins et conduit les travaux. La multiplicité des piliers empêche de saisir l'ensemble de la distribution intérieure, et de s'apercevoir de l'immensité du vaisseau. Cette église, depuis le portail jusqu'au rond-point de la chapelle de la Vierge, a trois cent dix-huit pieds de longueur et cent trente-deux pieds de largeur, prise dans la croisée, avec doubles rangs de bas-côtés, dont les voûtes sont fort élevées.

On remarque au milieu de la voûte de la croisée, et à celle qui termine le fond du chœur, deux clefs pendantes qui ont beaucoup de saillie hors du nu de la voûte, et où viennent en aboutir les arêtes.

La nef est décorée de l'ancienne chaire de l'église métropolitaine de Notre-Dame que les événemens de la révolution lui ont fait passer; elle a été exécutée en 1771 par le sculpteur Fixon sur les dessins de l'architecte Soufflot. Tout auprès, Deschaux a peint Jésus prêchant dans le désert, et la condamnation à mort de

saint Eustache. L'œuvre, qui jouit d'une grande réputation, comme ouvrage d'art en menuiserie et en sculpture, est du dessin de Cartauld, et de l'exécution de Lepautre.

Dans le rond-point du sanctuaire, orné de candélabres et de dorures, sont placés cinq tableaux. Celui du milieu, peint par Doyen, ornoit autrefois le maître-autel de la chapelle de l'École-Militaire ; il représente saint Louis malade, descendant de son lit pour recevoir le viatique : à droite, l'Adoration des bergers, par Carle Vanloo, et le Martyre de sainte Agnès ; à gauche, l'Adoration des mages, par Carle Vanloo ; Moïse dans le désert, par Lagrenée. Les chapelles de la croisée sont ornées d'un Baptême de Jésus-Christ, par Stella, autrefois à Saint-Germain-le-Vieux ; et de la Guérison des Lépreux, par Carle Vanloo. On remarque dans la chapelle de Saint-Vincent-de-Paul l'Etablissement des sœurs de la Charité ; dans la seconde à droite, où sont les fonts de baptême, saint Jean prêchant dans le désert, et les disciples d'Emmaüs, tous deux par Lagrenée. On remarque dans les autres chapelles la Mort de sainte Monique, par Pallière ; saint Louis en prière ; la Conversion de saint Augustin, par Deschamps ; sainte Agnès en prison, un portrait de sainte Anne ; et le Martyre de saint André.

Au chevet de l'église est la chapelle de la Vierge. On trouve le plan de cette chapelle bien entendu, les ogives heureusement conduites ; mais sa hauteur n'est pas proportionnée à sa largeur, ni à la hauteur de l'église. La statue de la Vierge, en marbre blanc, placée au-dessus de l'autel, a été exécutée par Pigalle pour l'église des Invalides. Les côtés sont ornés de deux grands bas-reliefs : la Présentation de notre Seigneur

au temple, et Jésus-Christ prêchant dans le temple, par Francis. Cette église a été décorée en outre de deux autres beaux bas-reliefs; l'un, peint sur marbre blanc par Sauvage, et imitant le bronze, représente la Charité, la Moisson, et la Vendange; l'autre, en simple pierre de liais, mais beaucoup plus précieux, offre Jésus-Christ au tombeau, par Daniel de Volterre.

Le buffet d'orgues, qui est excellent, provient de l'ancienne abbaye Saint-Germain. Les amateurs doivent se ressouvenir du parti que le fameux Miroir tiroit de cet instrument. Comme l'organiste faisoit les délices des bonnes et des enfans du quartier, les gens de la bonne compagnie appeloient les vêpres de l'Abbaye *l'opéra des servantes*.

Le portail de Saint-Eustache est d'une date beaucoup plus récente que l'édifice. Il a été bâti en 1754 sur les dessins de Mansart de Jouy, et se compose de deux ordres l'un sur l'autre, le dorique et l'ionique; au-dessus s'élève un fronton, et aux deux extrémités deux tours de forme carrée de cent quinze pieds de hauteur, dont chaque face présente deux colonnes corinthiennes, supportant un fronton demi-circulaire. L'architecte Mansart a montré du talent dans cette construction et un rare désintéressement. Il se refusa constamment à recevoir le prix de ses travaux : 40,000 livres environ.

Parmi les personnes célèbres qui ont été inhumées dans Saint-Eustache on cite : Du Haillan (Bernard de Girard, seigneur), historiographe de France, mort en 1610; Marie Jars de Gournay, qui a donné la première édition des Essais de Montaigne; Vincent Voiture, courtisan et bel-esprit de son temps; Claude Favre, sieur de Vaugelas, de l'Académie française, connu pour

sa traduction de Quinte-Curce et ses travaux relatifs à notre langue; François de la Motte le Vayer, de l'Académie française; François d'Aubusson de La Feuillade, pair et maréchal de France; Antoine Furetière, de l'Académie française; Isaac de Benserade, gentilhomme normand, acteur dans les fêtes de Louis XIV, et qui reçut de ce prince jusqu'à 12,000 fr. de pension et de gratifications pour ses vers, qui ne sont pas bons, mais que l'on ne peut s'empêcher de trouver curieux; Tourville, vice-amiral et maréchal de France; Charles de Lafosse, peintre; François de Chevert, qui de simple soldat devint lieutenant-général; Jean-Baptiste Colbert, l'un des plus grands ministres que la France ait eus. Le monument de Colbert a été composé par Lebrun, et exécuté par Baptiste Tuby et Antoine Coysevox; c'est un morceau d'une grande célébrité. On l'a vu pendant quelques années au Musée des Petits-Augustins; mais il a été restitué à l'église Saint-Eustache, où l'on espère le voir bientôt rétabli.

Au commencement de la régence de la reine Anne d'Autriche, il y eut une émeute dans cette paroisse pour un sujet assez plaisant : le sieur Merlin, curé de Saint-Eustache, venoit de mourir; l'archevêque de Paris conféra la cure au sieur Poncet. Comme ce dernier se mettoit en devoir d'en prendre possession, le neveu du curé Merlin, et qui portoit le même nom, s'y opposa; il prétendit faire valoir une résignation qu'il disoit avoir été faite en sa faveur par son oncle. Poncet n'étoit pas embarrassé pour se défendre, et prouver la nullité qui se rencontroit dans l'acte; mais Merlin, fortifié par la bienveillance des paroissiens, et par toutes les dames de la halle, ne voulut rien rabattre

sur ses prétentions. Le peuple s'assembla en tumulte pour le protéger, on envoya le guet pour dissiper les séditieux. Les paroissiens se saisirent de l'église, et on sonna le tocsin; on délibéra d'aller piller la maison du chancelier, parce que, demeurant sur la paroisse, il n'avoit pas pris le parti de Merlin. Les dames de la halle députèrent à la reine, et lui firent observer « que les Merlins avoient été curés de père en fils, et » que le dernier avoit désiré que son neveu lui suc- » cédât, qu'elles n'en pouvoient souffrir d'autres. » Cette farce auroit été un beau sujet pour rire; mais les bourgeois commençoient à se barricader dans les halles. Pour les apaiser, il fallut leur accorder le curé qu'ils demandoient; les ordres furent donnés pour que Merlin succédât à son oncle, et tout rentra dans l'ordre.

Église de Notre-Dame-des-Victoires, succursale de l'église paroissiale de Saint-Eustache.

Passage des Petits-Pères, n° 11, ci-devant couvent des Augustins-Déchaussés de la place des Victoires, dite des Petits-Pères.

La réforme des Augustins-Déchaussés prit naissance en Portugal, parvint facilement en Espagne et en Italie. Deux religieux français l'apportèrent en France à la prière de Guillaume d'Avançon, archevêque d'Embrun, ambassadeur à Rome, qui envoya nos deux religieux dans sa province. Le père François Amet, l'un des protégés de l'ambassadeur, étant venu à Paris pour présenter à Henri IV un nouveau bref que le pape Paul V lui adressoit en faveur de la réforme, le roi

le reçut très-favorablement, et lui donna un brevet daté du 26 juin 1607.

Chassés, en 1612, du couvent de la rue des Petits-Augustins par la reine Marguerite, ces religieux s'adressèrent à Henri de Gondi, évêque de Paris, qui leur permit, en 1620, d'établir dans cette ville un couvent de leur réforme. Ils logèrent d'abord rue Montmartre, près Saint-Joseph, où ils tinrent un petit hospice. C'est de la petitesse et de la pauvreté de cet établissement qu'on donna à ces religieux le nom de *Petits-Pères*. La communauté prenant de l'accroissement, ils achetèrent un terrain près le fief de la Grange-Batelière, qu'ils revendirent ensuite pour acquérir celui où l'église est maintenant.

Louis XIII se déclara fondateur du couvent, et posa la première pierre de l'édifice le 9 décembre 1629. Il voulut qu'elle fût sous l'invocation de Notre-Dame-des-Victoires, en mémoire de celles qu'il avoit remportées sur les ennemis de la religion et de l'Etat.

Cette église devenant trop petite pour un quartier qui se peuploit tous les jours, les Augustins en firent bâtir une autre à laquelle l'ancienne servit de sacristie; mais cette nouvelle devenant encore trop resserrée, ils en firent bâtir une troisième, qui est celle qui existe aujourd'hui. Elle fut commencée en 1656. Pierre Lemuet en donna les dessins; Libéral Bruant conduisit l'édifice jusqu'à sept à huit pieds d'élévation; enfin, Gabriel Leduc en prit la conduite et le termina. L'ordre d'architecture régnant dans cette église est l'ionique, surmonté d'une espèce d'attique composé, qui porte des arcs doubleaux et des arrière-corps, d'où partent des lunettes avec les archivoltes, qui renfer-

ment des vitraux au-dessus des cintres des arcades des chapelles.

Le chœur est orné de sept tableaux peints par Carle Vanloo. Celui du milieu, placé au-dessus du maître-autel, représente la Vierge assise sur un nuage, tenant d'une main l'enfant Jésus, et offrant de l'autre une palme à Louis XIII. Ce monarque, prosterné au pied de la Mère de Dieu, lui présente le plan de l'église qu'il lui dédie sous le titre de Notre-Dame-des-Victoires. Le cardinal de Richelieu est à la gauche du roi, et à la droite, un ministre apporte dans un plat les clefs de La Rochelle, dont on aperçoit les murs dans le lointain. Les trois tableaux à droite représentent : 1º la Prédication de saint Augustin, encore prêtre, devant Valère, évêque d'Hippone; 2º le Sacre de saint Augustin; 3º la Mort de saint Augustin. A gauche : 1º le Baptême de saint Augustin, de son fils Adéodat et de son ami Alype ; 2º sa Conférence avec les Donatistes ; 3º la Translation des reliques de saint Augustin à Pavie. Pour compléter l'histoire de l'évêque d'Hippone, M. le préfet de la ville de Paris a fait don à cette église de deux tableaux peints par Gaillot, représentant la Conversion de saint Augustin, et sainte Monique voyant en songe la conversion de son fils.

Cette église, qui n'a point de bas-côtés, mais dont la nef est accompagnée de six chapelles, parmi lesquelles on remarque, dans la croisée de droite, celle de Notre-Dame-de-Savonne, toute revêtue de marbre, est décorée d'après les dessins de Claude Perrault.

La troisième chapelle renferme le tombeau qui contient les cendres de Jean-Baptiste Lulli et de Cambert, son beau-père; c'est l'ouvrage d'un sculpteur

nommé Cotton. De chaque côté du monument sont des pleureuses en marbre, d'une proportion élégante, qui représentent les deux genres de musique, le tendre et le pathétique; puis des trophées d'instrumens de musique. Au-dessus d'une pyramide en marbre, est le buste en bronze de Lulli, accompagné de deux petits anges de marbre blanc. On remarque encore dans l'église de Notre-Dame-des-Victoires le tombeau du marquis de L'Hôpital.

Le portail, commencé en 1739, sur les dessins de Cartaud, architecte, est composé des ordres ionique et corinthien. Les vastes bâtimens de ce couvent sont occupés par la justice de paix du troisième arrondissement, par les bureaux de la légion de la garde-nationale.

On a placé une caserne de vétérans dans les bâtimens qui donnent sur la rue Notre-Dame-des-Victoires.

Sur la tour de l'église est le télégraphe qui correspond avec Lille.

Église Notre-Dame-de-Bonne-Nouvelle, seconde succursale de la paroisse Saint-Eustache.

Rues Beauregard, n° 21, et Notre-Dame-de-Bonne-Nouvelle, n° 22.

La première construction de cette église date de 1551; elle fut bénite, en 1553, sous le vocable de la sainte Vierge. Durant la Ligue, en 1593, tout ce quartier fut détruit, et l'église eut le même sort que les maisons. La paix et la tranquillité ayant succédé aux troubles que la Ligue avoit causés, Louis XIII, par lettres-patentes de 1623, accorda plusieurs priviléges à ceux qui viendroient s'établir dans le quartier. Un grand nombre d'ouvriers s'empressèrent d'aller l'habiter, et sollicitèrent bientôt d'y faire construire l'é-

glise qu'on y voit aujourd'hui; elle fut dédiée sous l'invocation de Notre-Dame-de-Bonne-Nouvelle. On posa la première pierre de cette chapelle le 18 mai 1624, qui fut ensuite érigée en paroisse par sentence de l'archevêque de Paris, du 22 juillet 1673. Cette église, qui ressemble à peu près à une mauvaise grange, n'offre aucune espèce d'intérêt. Le tableau du maître-autel représente l'Ascension; au-dessus de l'œuvre est un grand tableau, qui représente sainte Geneviève distribuant des vivres aux Parisiens assiégés, donné par la ville de Paris. Heureusement que l'autorité, qui veille à ce que nos temples soient dignes de leur objet, fait construire une nouvelle église assez vaste pour la population du quartier.

Église royale et paroissiale de Saint-Germain-l'Auxerrois.

Placé du même nom, en face la colonnade du Louvre.

On ne connoît point la véritable origine de cette église, l'une des plus anciennes et des plus remarquables de Paris. Elle existoit au septième siècle, puisque saint Landry, évêque de Paris, mort vers l'an 656, y fut inhumé. L'abbé Lebeuf a prouvé d'une manière évidente que cette église n'avoit jamais été sous le vocable de saint Vincent. La basilique de Saint-Germain n'est l'ouvrage, ni de Childebert, ni d'Ultrogothe, mais bien de Chilpéric I^{er}; ce prince la fit ériger sous le nom de saint Germain, évêque de Paris, et non sous celui du saint évêque d'Auxerre. On voit dans le testament de Bertchram, évêque du Mans, que le monarque avoit le dessein d'y faire transporter le

corps du saint évêque dont il fit lui-même l'épitaphe. Saint Ouen, dans la Vie de saint Éloi, nomme ce temple la basilique de Saint-Germain-Confesseur. Dans le neuvième siècle on disoit Saint-Germain-le-Rond, à cause de la figure ronde de cette église : enfin, dans les bulles des dixième, onzième et douzième siècles, on l'appelle Abbaye-de-Saint-Germain-le-Rond. Le 25 juillet 754, Pepin, assisté de ses fils et des grands du royaume, fit faire la translation du corps de saint Germain, de la petite église où il étoit, dans le chœur de la grande église de Saint-Vincent, depuis Saint-Germain-des-Prés.

Les Normands détruisirent l'église dite Saint-Germain-l'Auxerrois : ils l'épargnèrent d'abord parce qu'elle leur étoit utile, et la fortifièrent même : obligés de quitter Paris, ils y mirent le feu.

Le grand portail paroît appartenir au quatorzième siècle; il est précédé d'un vestibule dont la bâtisse est moins ancienne. Ce portique est décoré de six statues de pierre, plus grandes que nature. On prétend, sans aucun fondement, qu'elles représentent saint Vincent, Childebert, Ultrogothe, saint Germain, saint Marcel et sainte Geneviève. On voyoit, à la vérité, entre deux de ces statues, un tableau où les noms de Childebert et d'Ultrogothe étoient écrits en lettres gothiques ; mais ce tableau, ajouté après coup, ne peut faire autorité. Cette église, bâtie et rebâtie par nos rois, en prit le titre de Royale ; il lui fut confirmé lorsque le Louvre devint leur palais : Jean I$_{er}$, fils posthume de Louis le Hutin ; y fut baptisé en 1316, ainsi qu'Isabelle de France, fille de Charles VI, en 1389, et Marie-Isabelle de France, fille de Charles IX, en 1573. Une partie de cette église fut rebâtie sous le règne de Charles VII.

L'intérieur est assez régulier. Un double rang de bas-côtés et une ceinture de chapelles entourent la nef et le chœur. Sa longueur est de deux cent quarante pieds, et sa largeur, dans la croisée, est de cent vingt. Cette église étoit autrefois collégiale, et avoit un chapitre composé d'un doyen, d'un chantre, de treize chapelains, de deux vicaires choristes, d'un maître de musique, et de huit enfans de chœur; mais les disputes scandaleuses qui régnèrent entre le chapitre et le curé, jointes au mauvais état des affaires des chanoines de la cathédrale, firent penser à la réunion de ces deux chapitres. Cette réunion eut lieu après bien des débats, des procédures, des arrêts du conseil, et après bien des oppositions, le 12 août 1744.

Le curé prit possession du chœur, et projeta les différentes réparations que l'on vouloit faire. A cette époque, le chœur de cette paroisse étoit environné et enfermé à la hauteur des bas-côtés; il n'y avoit d'autres ouvertures que par la porte principale et par les portes latérales.

Le jubé étoit un morceau très-recommandable et très-estimé. Il avoit été élevé sur les dessins de Pierre Lescot, abbé des Clagny, auquel on doit les plans du palais du Louvre et de la fontaine des Innocens. Les sculptures étoient dues au ciseau du célèbre Jean Goujon. Ce jubé étoit porté sur trois arcades, dont celle du milieu formoit la principale porte du chœur, et dans la baie des deux autres étoit un petit autel. Aux extrémités on avoit placé deux autres autels saillans, sur lesquels on voyoit les statues de saint Louis et de la Vierge. Les jambages de ces arcades étoient revêtus chacun de deux colonnes d'ordre corinthien; les cintres étoient ornés de figures d'anges, en bas-relief;

qui tenoient à la main les instrumens de la Passion. On voyoit, sur l'appui du jubé, les quatre évangélistes placés au-dessus des colonnes. Mais ce dont les arts pleurent encore la perte, c'est le grand bas-relief du milieu. Il représentoit Nicodème ensevelissant le Christ, en présence de la Vierge, de saint Jean, et des saintes femmes. L'ordonnance, la conduite et l'exécution formoient de ce bas-relief un morceau admirable; il sembloit que ce chef-d'œuvre étoit destiné à recevoir tous les genres d'humiliation. Les marguilliers s'imaginèrent d'abord de le faire dorer, sans prévoir que la dorure ne pouvoit qu'en diminuer la beauté. Ils poussèrent la barbarie jusqu'à le faire détruire. L'architecte Baccary fut chargé des réparations à faire dans cette église. Il ouvrit le chœur de toutes parts, supprima les lambris qui l'environnoient, et abattit le jubé qui régnoit sur la porte principale. Le pavé de l'église fut relevé et réparé dans toute son étendue. Pour qu'il ne fût plus désormais exposé aux dégradations qu'occasionoient les sépultures, on pratiqua dans l'église de vastes caveaux pour les inhumations.

Le chœur fut entièrement réparé: en cannelant les piliers, et rehaussant les chapiteaux de deux pieds, l'architecte est parvenu à faire accorder, d'une manière assez heureuse, le genre grec et le gothique du quatorzième siècle.

La chaire du prédicateur est grande, massive, et fort ornée; ses panneaux sont semés de fleurs de lis. L'œuvre fut faite en 1684, sur les dessins de Lebrun, par François Mercier, menuisier, auquel on doit aussi la chaire. Cette œuvre est la plus remarquable des églises de Paris, tant pour la beauté du travail, que pour la majesté de la composition. Le tableau placé au-

dessus du maître-autel, donné par le roi Louis XVIII, et peint par Pajou, représente saint Germain donnant le voile sacré à la vierge de Nanterre. Dans la chapelle des Morts, derrière le chœur, et à gauche, on remarque deux tombeaux de marbre, élevés à deux chanceliers de France de la famille d'Aligre, par Laurent Magnière, les épitaphes des dames de Roquefort et de Vaudreuil, leurs épouses.

La chapelle des Rostaing renferme deux statues à genoux, et deux bustes, l'un de Tristan de Rostaing, et l'autre de Charles de Rostaing son fils. Ces deux derniers proviennent de l'église des Feuillans. On y a joint une épitaphe qui se voyoit au musée des Petits-Augustins. La grille du chœur est en fer poli, enrichie de bronze et d'un fini assez précieux. C'est l'ouvrage d'un sieur Dumiez, serrurier. Il est à regretter que ce bel ouvrage ait été exécuté d'après un dessin de mauvais goût.

Église paroissiale Saint-Laurent.

Rues du Faubourg-Saint-Martin, n° 123, et de la Fidélité.

C'étoit autrefois une abbaye, dont fait mention Grégoire de Tours. Saint Domnole en étoit abbé, lorsqu'en 543, il fut nommé à l'évêché du Mans. On sait que cette église est fort ancienne ; mais on ignore par qui et quand elle fut bâtie. Vers le commencement du dix-huitième siècle, Nicolas Gobillon faisant faire des réparations derrière l'église, les ouvriers déterrèrent plusieurs cercueils de pierre et de plâtre, dans lesquels on trouva des corps dont les vêtemens noirs parurent semblables à ceux des moines : ces

corps et ces vêtemens tombèrent en poussière dès qu'on les exposa au grand air. L'église de Saint-Laurent fut érigée en paroisse sous le règne de Philippe-Auguste, vers l'an 1180. Elle fut ensuite rebâtie, et dédiée, le 19 juin 1429, par Jacques du Chastellier, évêque de Paris. On l'augmenta en 1548, et on la rebâtit encore presqu'entièrement, l'an 1595, au moyen des charités et aumônes des bourgeois de Paris. Le grand portail du côté de la rue de la Fidélité n'a été élevé qu'en 1622. Le maître-autel a été décoré d'après les dessins de Lepautre, et le chœur, par Blondel. Le plan de l'église est régulier; elle possède une nef et deux collatérales environnées de chapelles.

Parmi les tableaux, on distingue le Martyre de saint Laurent, par Greuze, et saint Pierre conduit au martyre, par Trezel.

Église Saint-Vincent-de-Paul, succursale de Saint-Laurent.

Rue Montholon, entre les nos 6 et 8.

L'accroissement des habitans dans le quartier situé entre les rues du Faubourg-Montmartre et du Faubourg-Poissonnière donna lieu à l'érection de la petite chapelle de Saint-Vincent-de-Paul, dont la construction remonte à l'époque du consulat. Elle n'est que provisoire, et doit être remplacée par une église située dans le nouveau quartier du faubourg Poissonnière. La première pierre en a été posée, le 25 août 1824, par M. le préfet de la Seine.

Quant à la chapelle de Saint-Vincent-de-Paul, elle n'offre rien de remarquable que deux tableaux; celui

sur l'autel, représentant sainte Geneviève, par mademoiselle Pauline Colson; et Jésus-Christ guérissant les malades, par Dejuine.

Église paroissiale Saint-Nicolas-des-Champs.

Rue Saint-Martin, entre les n.ºˢ 200 et 202.

Cette paroisse étoit originairement une chapelle, sous le titre de Saint-Nicolas, destinée pour les domestiques du prieuré royal de Saint-Martin, et pour les personnes qui vinrent s'établir dans son territoire. Elle existoit dès l'an 1119, et paroît n'avoir été érigée en cure qu'en 1184.

Le nombre des paroissiens s'étant considérablement accru, on fut obligé d'agrandir cette chapelle en 1420; on y ajouta, en 1576, un grand terrain sur lequel on construisit le sanctuaire et les chapelles du chevet.

Le maître-autel est d'une belle ordonnance, et décoré d'un ordre corinthien, avec attique surmonté d'un fronton. Le tableau, qui est en deux parties, a été peint par Simon Vouet; il représente l'Assomption de la Vierge; les deux anges adorateurs en stuc sont de Sarrazin. La chapelle de la Vierge est décorée d'un Repos de la sainte famille, par Caminade, et d'une Nativité, par le même.

Sur l'autel est la Mère du Sauveur portant l'enfant Jésus, par Delaistre. On remarque dans la chapelle des Fonts une Descente de croix, par Bourdon. Plusieurs personnages illustres dans la république des lettres, et des artistes distingués, ont été inhumés dans cette église. Tels sont : Guillaume Budé, Pierre Gassendi, Hilaire de la Haye, Jean Marteau, Henry de

Valois, Adrien de Valois, Madelaine de Scudéry, Théophile Viau, et François Millet, connu sous le nom de Francisque, peintre habile pour le paysage.

Le portail latéral de cette église, du côté de la rue Aumaire, est assez estimé.

Eglise Saint-Leu et Saint-Gilles, première succursale de la paroisse Saint-Nicolas-des-Champs.

Rue Saint-Denis, entre les n°˙ 182 et 184.

C'étoit une chapelle, succursale de la paroisse de Saint-Barthélemy, bâtie vers l'an 1236; elle fut reconstruite vers l'an 1320, et à la fin du quinzième siècle; en 1611 le chœur fut rebâti et l'église agrandie. C'est seulement en 1617 qu'elle fut érigée en paroisse par le cardinal Henri de Gondi, évêque de Paris. En 1727, elle fut réparée et décorée. Il en a été de même en 1780, où l'architecte de Wailly y fit de nombreux changemens. Dans les réparations de 1727, un charpentier, nommé Guillaume Guérin, transporta en entier la charpente du clocher de l'horloge, de la tour sur laquelle elle étoit, et qui menaçoit ruine, sur une autre tour nouvellement bâtie à la même hauteur, qui est de douze toises, et à la distance de vingt-quatre pieds. Cette opération se fit par le moyen d'un grand échafaud, sur lequel on fit rouler le clocher, de sept pieds et demi de diamètre sur trente-cinq d'élévation, avec la grosse cloche de l'horloge, pesant deux milliers, et sans toucher aux plombs de la couverture, ni aux plates-bandes de fer, etc.

Saint Leu étoit spécialement invoqué pour la guérison des malades. Lorsque nos rois parvenoient à la couronne, l'usage de cette église étoit de faire des

prières pendant neuf jours pour demander à Dieu la conservation de leur personne sacrée. Le 14 octobre 1716, la duchesse de Ventadour, gouvernante de Louis XV, assista dans cette église à la messe qui terminoit la neuvaine qu'on y avoit faite pour la continuation de la bonne santé du roi. A cette occasion, Justinard fut chargé de peindre un grand tableau dans lequel on voyoit Louis XV encore enfant; la duchesse de Ventadour, sa gouvernante; le duc d'Orléans, régent; le duc de Bourbon; le maréchal de Villeroy, depuis gouverneur de S. M., etc., qui tous invoquoient saint Leu pour la conservation du roi. On ignore ce qu'est devenu ce tableau, dont tous les portraits avoient été faits d'après nature.

Dans les changemens faits en 1780 par l'architecte de Wailly, on exhaussa le sanctuaire et l'autel principal sur tant de marches, que le célébrant y semble au premier étage. Cette structure, inusitée jusqu'alors, a permis à l'architecte de placer au-dessous du chœur une chapelle basse, dédiée à Jésus-Christ sur le Calvaire. On a placé sur l'autel de cette chapelle souterraine un très-beau Christ, qui décoroit anciennement l'église du Saint-Sépulcre, aujourd'hui remplacée par la cour Batave.

Parmi les tableaux qui décorent l'église Saint-Leu, on distingue celui qui représente la Femme adultère, par Delaval; sainte Marguerite, reine d'Écosse, lavant les pieds aux pauvres, par Cossiez; et Jésus-Christ marchant sur la mer, par Lebufle. Tous trois ont été donnés par la ville de Paris.

Les membres de la confrérie du Saint-Sépulcre ont fait hommage de plusieurs tableaux, qui ont été placés dans les chapelles situées derrière le chœur.

Eglise Sainte-Elisabeth, succursale de la paroisse
Saint-Nicolas-des-Champs.

Rue du Temple, entre les nos 107 et 109.

Seconde succursale de la paroisse Saint-Nicolas-des-Champs, cette église avoit été construite pour les religieuses de Sainte-Elisabeth, ou les filles du tiers-ordre de Saint-François, dont elles suivoient la troisième règle. Le père Vincent Mussart, qui rétablit en France l'ancienne règle du tiers-ordre de Saint-François, étendit son zèle jusque sur les monastères de filles. Le premier couvent de la réforme fut fondé en 1604, à Verceil, près Besançon, puis transféré à Salins, en 1608. Les religieuses qui avoient embrassé la réforme mirent leur couvent sous le vocable de sainte Elisabeth, reine de Hongrie. Revenu de son expédition, le père Mussart reçut plusieurs contrats de donation pour établir un couvent à Paris, et Louis XIII, par des lettres-patentes de 1614, lui permit d'établir un couvent de la réforme. Ce zélé religieux acheta une maison rue Neuve-Saint-Laurent, et y établit douze novices, à la tête desquelles il mit la mère Claire-Françoise, qu'il fit exprès venir de Salins. Ces religieuses ayant acquis quelque terrain, firent construire le monastère et l'église Sainte-Elisabeth. Marie de Médicis, qui, en 1614, s'étoit déclarée fondatrice de ces religieuses, conjointement avec le roi son fils, posa la première pierre, tant de l'église que du monastère, le 14 avril 1628. Ils furent achevés en 1630. L'église fut dédiée le 14 juillet 1646, sous les titre et invocation de Notre-Dame-de-Pitié, et de sainte Elisabeth de

Hongrie; par le coadjuteur Jean-François-Paul de Gondi.

Ce couvent fut supprimé en 1790. Les bâtimens ont été vendus, et l'église servit pendant long-temps de magasin de farine. Avant d'être rendu au culte, le temple fut entièrement restauré.

Le portail est décoré de deux ordres d'architecture, en pilastres dorique et ionique. L'intérieur de l'église est d'ordre dorique. Le chœur des religieuses a été transformé en une chapelle de la Communion.

Cette église, qui est d'une nudité effrayante, ne possède qu'un seul tableau, donné par la ville de Paris; il représente sainte Élisabeth déposant sa couronne sur l'autel.

Eglise paroissiale Saint-Méry.

Rue Saint-Martin, entre les n^{os} 2 et 4.

Ce n'étoit d'abord qu'une petite chapelle sous l'invocation de saint Pierre; à laquelle on substitua par suite une église paroissiale, qui fut fondée par un certain Odon Fauconnier, en l'honneur de saint Méry, dont les reliques avoient été transportées dans cette église au dixième siècle.

Dans le dixième siècle, le chapitre de Notre-Dame demanda cette église et l'obtint; c'est pourquoi la paroisse Saint-Méry a été appelée l'une des quatre filles de Notre-Dame. L'ancien temple, érigé vers l'an 1200, fut démoli au commencement du règne de François I^{er}, pour être reconstruit en 1520, tel qu'il est aujourd'hui. Il fut terminé seulement vers l'an 1612. Une ceinture de nombreuses chapelles l'en-

toure, et quelques-unes se font encore remarquer par les beaux vitreaux exécutés par Pinaigrier. De 1751 à 1754, le chœur et les chapelles des croisées furent décorés d'après les dessins des frères Slodtz. Les arcs ogives sont devenus des arcades à plein cintre, revêtues d'un stuc imitant parfaitement le marbre. Les arcs du sanctuaire furent enrichis de bas-reliefs, et on prodigua partout les ornemens de bronze doré. Le maître-autel est isolé, et fait en forme de tombeau antique; on assure qu'il renferme en dessous la châsse de saint Méry. Les chapelles des croisées sont ornées de colonnes corinthiennes, supportant des frontons triangulaires. Parmi les tableaux, on remarque (chapelle Saint-Pierre) saint Pierre, par Restout père, (chapelle de la Vierge) la Vierge et l'enfant Jésus, par Carle Vanloo; et saint Charles Borromée à genoux devant le Saint-Sacrement, copie du tableau de Lebrun, autrefois dans la chapelle de Saint-Nicolas-du-Chardonnet, par le même; (chapelle Saint-Méry) saint Méry, par Vouet.

La chapelle de la Communion, éclairée par trois lanternes, et décorée de pilastres corinthiens, a été construite en 1754, d'après les dessins de l'architecte Richard. Le tableau, qui a de la beauté, est de Charles Coypel; il représente Jésus-Christ consacrant le pain en présence des pélerins d'Emmaüs. On distingue encore la Réparation d'une église profanée, par Belle; saint Charles Borromée communiant les pestiférés de Milan, par Colson; le Prêtre administrant un malade, par Robert; un Missionnaire prêchant parmi les sauvages. On a placé sous les arcades deux statues colossales; elles représentent saint Jean-Baptiste, par Guichard; et saint Sébastien, par Bra. La chaire du prédica-

teur, exécutée sur les dessins de Michel-Ange Slodtz, ne manque pas de goût; elle a été faite avec beaucoup de soin.

Église Notre-Dame-des-Blancs-Manteaux, première succursale de la paroisse Saint-Méry.

Rues des Blancs-Manteaux, entre les n°ˢ 14 et 16.

Des religieux-mendians, qui s'étoient donné le nom de serfs de la Vierge Marie, et qui suivoient la règle de Saint-Augustin, vinrent s'établir à Marseille, et arrivèrent à Paris, en 1258 : comme ils portoient des manteaux blancs, le peuple les nomma Blancs-Manteaux (1), et ce nom resta à leur monastère de Paris, et à la rue dans laquelle il étoit situé.

Louis IX est regardé comme leur principal fondateur, par les grâces qu'il leur accorda. Néanmoins l'ordre dura peu de temps, ayant été aboli, en 1274, dans le second concile de Lyon, où le pape supprima tous les ordres mendians, à l'exception de quatre. Philippe le Bel donna le monastère des Blancs-Manteaux aux Guillemites, établis à Mont-Rouge, qui avoient été institués par un saint Guillaume, solitaire. Ces derniers s'y maintinrent jusqu'en 1618, qu'ils furent unis et incorporés à la congrégation réformée de Bénédictins, dite Gallicane, et depuis de Saint-Maur.

Le monastère des Blancs-Manteaux a été rebâti en 1685. La première pierre en fut posée, le 26 avril, par le chancelier Le Tellier et Élisabeth Turpin, sa

(1) Ils étoient différens des religieux appelés Servites, dont les manteaux étoient noirs.

femme, qui firent présent de mille écus. L'église, bâtie à côté de l'ancienne, sur l'emplacement de laquelle on avoit fait le jardin, est d'ordonnance corinthienne. L'intérieur est beaucoup trop long pour sa largeur. Les bas-côtés sont trop étroits, et il y a beaucoup à redire sur l'ordonnance de l'architecture. La décoration de cette succursale est très-simple ; on y remarque cependant le Miracle de la multiplication des pains et des poissons, par Audran ; une très-bonne copie du saint Michel, d'après Raphaël, et quelques autres tableaux.

Église Saint-François-d'Assise, seconde succursale de l'église paroissiale Saint-Méry.

Rues du Perche, n° 13, et d'Orléans, au Marais.

Cette église, qui appartenoit au troisième couvent que les Capucins avoient à Paris, est, depuis 1802, la seconde succursale de l'église paroissiale Saint-Méry. Elle a été bâtie, en 1623, sur l'emplacement d'un jeu de paume. Le père Athanase Molé, capucin, frère de Mathieu Molé, premier président au parlement de Paris, est le fondateur du couvent ; il fit commencer l'église, qui fut terminée par les secours et la protection du garde des sceaux d'Argenson.

En entrant dans ce temple, on ne peut s'empêcher de remarquer qu'il fut construit pour des capucins ; une simplicité digne de l'ordre séraphique le démontre. Depuis qu'il est devenu succursale, il a été orné intérieurement de tableaux, de statues, de candélabres et de dorures.

On remarque vers le chœur une belle statue de

saint François d'Assise à genoux, en marbre d'Égypte, qui fait pendant à une autre statue également à genoux.

Parmi les tableaux qui décorent cette église, on remarque, dans la nef à droite : saint Charles donnant la communion aux pestiférés ; les Stygmates de saint François ; saint Jean l'Évangéliste, donné par la ville de Paris, en 1824 ; saint Louis, malade, visitant les pestiférés, par Scheiffer ; le Christ à la colonne, par Degeorge, donné par la ville de Paris : dans le chœur, saint François d'Assise devant le soudan d'Égypte, donné par la ville de Paris, en 1824, peint par Lordon ; au-dessus de l'œuvre est un petit Christ d'un bon style ; au fond du chœur, le Baptême de Jésus par saint Jean, donné par la ville de Paris, en 1819, peint par Guillemot ; le Sauveur donnant la règle à saint François ; la Vocation de saint François ; saint Vincent de Paul ; une Descente de croix ; une sainte Marie Madeleine ; Communion de sainte Thérèse, donné, en 1818, par M. le comte de Sèze ; à gauche, saint Charles Borromée ; un Agonisant ; une Apparition de sainte Thérèse.

Église Saint-Denis, succursale de la paroisse Saint-Méry, autrefois couvent de l'Adoration perpétuelle du Saint-Sacrement.

Rue Saint-Louis, n° 50, au Marais.

Les Allemands avoient porté la guerre dans les environs de Toul. La supérieure d'un couvent de cette ville, dans la crainte de voir ses saintes filles exposées à la brutalité du soldat, les envoya à Paris, en 1614. Étant

du même institut, elles allèrent demeurer chez leurs sœurs de la rue Cassette (1). Après un séjour de cinq mois, les aînées invitèrent les cadettes à choisir un autre logement. L'archevêque de Paris leur permit de se mettre à l'hospice situé près la porte Montmartre, dans une maison de la rue des Jeux-Neufs (aujourd'hui des Jeûneurs), que les religieuses de la congrégation de Notre-Dame quittoient pour aller s'établir dans un autre quartier. Les filles du Saint-Sacrement furent encore obligées de quitter cette maison, qui fut vendue en 1680, et allèrent s'établir près de la porte Richelieu. Elles étoient prêtes à retourner dans leur pays, lorsque Marie-Madeleine-Thérèse de Vignerod, duchesse d'Aiguillon, leur fit présent de l'hôtel de Turenne, rue Saint-Louis, au Marais (2).

Leur église, très-petite, fut bâtie en 1684, elle est aujourd'hui sous le vocable de saint Denis, et sert de succursale à la paroisse de Saint-Méry.

Église paroissiale Sainte-Marguerite.

Rue Saint-Bernard, n°˚ 28 et 30, faubourg Saint-Antoine.

Les habitans de ce vaste faubourg étoient anciennement de la paroisse de Saint-Paul ; cet éloignement

(1) Filles de l'Adoration perpétuelle du Saint-Sacrement, rue Cassette, n° 20. Cette communauté a été supprimée en 1790.

(2) En 1806, cette rue prit le nom de Turenne, et le quitta en 1814. Henri de La Tour-d'Auvergne, vicomte de Turenne, maréchal de France, naquit à Sédan, en 1621, et fut tué d'un coup de canon, auprès de Salzbach, le 27 juillet 1675. Le général ennemi fit pendre le canonnier qui avoit mis le feu à la pièce. Après la mort de notre grand homme, Louis XIV nomma huit maréchaux à la fois, ce qui fit dire aux courtisans que le roi avoit changé M. de Turenne en monnoie.

considérable fit naître, en 1625, à Antoine Fayet, curé de Saint-Paul, le projet de faire construire une chapelle sous l'invocation de sainte Marguerite, pour lui servir de sépulture, et à tous ceux de sa famille. Il nomma un chapelain. Peu après sa mort, arrivée en 1629, elle fut déclarée succursale (1634), et a servi d'aide à l'église Saint-Paul, jusqu'en 1712, que le cardinal de Noailles, archevêque de Paris, sépara tout le faubourg Saint-Antoine de la paroisse Saint-Paul, et érigea l'église Sainte-Marguerite en cure.

Malgré les accroissemens successifs de l'église Sainte-Marguerite, elle se trouvoit encore trop petite pour le nombre des paroissiens; on prit alors une partie du cimetière contigu, et en 1765, l'architecte Louis construisit la belle chapelle dont nous allons parler.

Le principal ornement de l'église est placé derrière le maître-autel ; c'est la belle Descente de croix exécutée en marbre, d'après les dessins de Girardon, par le Lorrain et Nourrisson, ses élèves. Cette belle production avoit été faite pour l'église Saint-Landry. La Vierge dans la douleur contemple le corps de Jésus-Christ, qu'on vient de descendre de la croix. Deux anges sont auprès de la tête du Sauveur du monde ; deux autres, dans les airs, semblent considérer l'auguste victime, et un cinquième ange est au pied de la croix.

La chapelle sépulcrale, ou des âmes du purgatoire, est placée sur la gauche de l'église ; elle a quarante-sept pieds de long, sur trente pieds de large, et trente-cinq de hauteur.

La décoration en est ingénieuse et d'une belle ordonnance. Elle est ornée de colonnes feintes, ainsi que les statues et bas-reliefs qui règnent des deux côtés de la chapelle. Le bas-relief à droite représente

la mort de Jacob, entouré de ses enfans ; vis-à-vis, ses funérailles ; celui qui est sur les portes d'entrée représente Adam et Eve chassés du paradis ; au-dessus est écrit : *Stipendium peccati, mors.* Ces peintures à fresque, en grisaille, ont été exécutées par Brunetti. Au milieu de la voûte, qui est en plein cintre, est une ouverture de dix pieds en carré, qui éclaire toute la chapelle, dont les ornemens et inscriptions ont rapport à la mort ou à la brièveté de la vie. L'autel est dans la forme d'un tombeau des premiers Chrétiens.

Parmi les tableaux de cette église, on distingue sainte Marguerite chassée de la maison paternelle pour avoir embrassé le christianisme, par Wafflard ; saint Vincent de Paul ranimant le zèle des dames de la Charité, par Galloche ; saint Vincent de Paul réclamant l'assistance des dames de la cour et des religieuses pour les enfans trouvés, par Restout ; saint Vincent de Paul instituant une maison de charité, etc.

Église Saint-Ambroise, seconde succursale de la paroisse Sainte-Marguerite.

Rues Popincourt et Saint-Ambroise.

Le terrain où est située cette église et tout le quartier doivent leur nom à Jean de Popincourt, premier président du parlement de Paris, de 1403 à 1413 ; ce magistrat possédoit une maison de campagne dans cet endroit, qui fut depuis nommé le village de Popincourt, parce qu'on y bâtit successivement plusieurs maisons. Ce village, nommé par abréviation de *Pincourt*, fut réuni au faubourg Saint-Antoine vers 1740.

Les Calvinistes s'assemblèrent dans la maison du président de Popincourt pour y faire leur prêche. Le connétable de Montmorency s'y rendit à la tête d'une troupe considérable, chassa les religionnaires, et fit brûler tous les objets qui décoroient le temple. Cette expédition procura au connétable le surnom de *capitaine Brûle-Bancs*.

Jeanne de France, fille de Louis XI, et femme répudiée de Louis XII, avoit institué à Bourges un couvent de religieuses de l'Annonciade. Il paroît que la réputation de ces filles étoit parvenue jusqu'à Paris, car une certaine dame de Rhodes en fit venir quelques-unes vers la fin de l'année 1639. Elle les établit d'abord rue de Sèvres, faubourg Saint-Germain. Ces nones, s'étant trouvées trop à l'étroit, cédèrent leur maison aux religieuses de l'Abbaye-aux-Bois, et allèrent s'établir à Popincourt. La tradition rapportoit que dans un coin de l'emplacement qu'elles occupoient il y avoit eu une chapelle du Saint-Esprit, laquelle avoit servi à des hospitalières; en conséquence ces religieuses se firent appeler les Annonciades du Saint-Esprit. Elles portoient un cordon bleu en sautoir avec une médaille d'argent, où étoit représentée l'Annonciation.

Sécularisé, en 1782, le couvent des Annonciades fut occupé par une manufacture de cordes et une sparterie. L'église fut conservée. Quoique petite, elle est propre; on l'érigea en paroissiale en 1802. Elle a été agrandie de l'espace nécessaire pour y placer le chœur.

Sur le maître-autel est un tableau de Wafflard, représentant saint Ambroise sauvant un Arien des mains de ses ennemis; une Annonciation, par Hallé; un

très-beau Christ en pierre, et une statue de saint Jean-Baptiste, par Guichard.

Église Saint-Antoine, succursale de la paroisse Sainte-Marguerite.

Rue de Charenton, n° 38.

Cette petite église, maintenant succursale de la paroisse Sainte-Marguerite, étoit la chapelle bâtie pour les Mousquetaires-Noirs, et dépendoit de leur hôtel. Construite en 1701, elle a été rendue au culte en 1802. Cette église n'offre rien d'intéressant.

Église Saint-Louis en l'île, succursale de la paroisse Notre-Dame.

Rue Saint-Louis en l'île.

Lors de la réunion des îles Notre-Dame et aux Vaches, vers 1600, un maître couvreur, nommé Nicolas Lejeune, y construisit une maison, près de laquelle il fit élever une chapelle, où l'on disoit la messe les dimanches et les fêtes. Les maisons se multiplièrent en peu de temps, et au point que Jean-François de Gondy, premier archevêque de Paris, érigea la chapelle en paroisse, en 1623, malgré les oppositions que forma le curé de Saint-Paul. Cette église devenant tous les jours trop petite pour les habitans de l'île, dont le nombre augmentoit considérablement, on en construisit une nouvelle, qui fut commencée en 1664, sur les dessins de Louis Levau, continuée sur ceux de Gabriel Leduc, et enfin terminée en 1726 sur ceux de Jacques

Doucet. M. de Péréfixe, second archevêque de Paris, en posa la première pierre au nom du roi, le 1er octobre 1664. Le chœur se trouvant achevé, l'archevêque de Paris de Harlay le bénit, le 20 août 1679, et le même jour le grand-autel fut consacré par le sieur de Guemadeu, évêque de Saint-Malo.

L'ancienne chapelle se trouva ainsi unie avec le chœur de la nouvelle église. Bientôt l'ancien bâtiment menaça ruine, et il en tomba une partie le 2 février 1702, pendant qu'on célébroit l'office divin. En conséquence, on rebâtit la nef, dont le cardinal de Noailles posa la première pierre, le 7 septembre de cette même année. Cette nef fut achevée en 1723, à l'exception de la coupole, qui a été construite en 1725. La dédicace et la consécration en furent faites le 14 juillet 1726.

La grande porte, élevée sur les dessins de Gabriel Leduc, est décorée de quatre colonnes doriques isolées, qui supportent un entablement couronné d'un fronton. Toute la sculpture intérieure a été conduite par J.-B. de Champagne, peintre et neveu du célèbre Philippe de Champagne. Sur le retable est un tableau représentant saint Louis faisant enterrer les morts après la prise de Sidon, par Vauthier. On remarque dans la nef la Vierge tenant dans ses bras l'enfant Jésus, auquel un ange présente des fruits, par Mignard. La chapelle de la Communion est ornée de la Fraction du pain faite par Jésus-Christ aux disciples d'Emmaüs, par Coypel; d'une Ascension, par Perron; et d'une Adoration des mages, par Perrin. Dans les autres chapelles, saint Louis descendant de son lit pour recevoir le viatique; l'Assomption, par Lemoine; saint François de Sales, par Daniel Hallé. Cette église

renferme cinq statues : saint Pierre, saint Paul, en plâtre, par Bra; sainte Geneviève et la sainte Vierge, en pierre, par Ladatte; un saint Jean-Baptiste et un crucifix, en marbre, d'une belle exécution.

C'est dans cette église que fut inhumé, en 1688, Philippe Quinault, auditeur des comptes, membre de l'Académie française, si connu par ses poésies lyriques, et ses démêlés avec Boileau. Son tombeau étoit sans épitaphe; voici celle qu'il avoit composée, et qu'on a trouvée parmi ses papiers :

<blockquote>
Passant, arrête ici pour prier un moment.

Ce que des vivans les morts peuvent attendre,

Quand tu seras au monument,

On aura soin de te le rendre.
</blockquote>

Le clocher de cette église, construit en pierre, offre la singularité d'un obélisque percé à jour, ce qui produit un effet fort bizarre.

Église Saint-Gervais, seconde succursale de la paroisse Notre-Dame.

Rues du Monceau, du Pourtour, des Barres et de Long-Pont.

Cette église paroît être la plus ancienne de la partie septentrionale de la ville; il paroît qu'elle existoit déjà sous l'épiscopat de saint Germain, évêque de Paris, dans le sixième siècle. Le poète Fortunat l'a nommée la basilique de Saint-Gervais-et-Saint-Prothais. On ignore l'époque où elle fut érigée en paroisse. Dans le onzième siècle elle appartenoit aux comtes de Meulan, qui en firent don au prieuré de Saint-Nicaise. Galleran de

Meulan confirma, en 1141, la donation de ses ancêtres. Par la suite, cette église devint une des plus considérables paroisses de Paris, quoiqu'en 1212 on en ait distrait de quoi composer la paroisse Saint-Jean en Grève.

L'église, rebâtie en 1212, fut considérablement augmentée en 1581. On y a ajouté un portail remarquable par sa simplicité, et par la régularité des proportions. Il est regardé comme un des plus beaux morceaux d'architecture moderne qu'il y ait en Europe. Ce magnifique ouvrage a été élevé sur les dessins de Jacques Desbrosses, qui a construit également l'aquéduc d'Arcueil, et le palais du Luxembourg. La première pierre en fut posée par Louis XIII, le 24 juillet 1616, à la prière des marguilliers de cette église, et fut achevé en 1521. Ce portail est composé de trois ordres, dorique, ionique et corinthien, l'un sur l'autre. Les deux premiers ordres sont de huit colonnes chacun, et le dernier de quatre. Les colonnes de l'ordre dorique, sont engagées d'un tiers dans le vif du bâtiment, et unies jusqu'à la troisième partie de leur fût; le reste est cannelé de cannelures à côtés.

Le corps de l'église, dans le style improprement appelé gothique, est bien bâti, et les voûtes sont fort élevées.

Les vitres du chœur ont été peintes par Jean Cousin, ainsi que les vitres de plusieurs chapelles; les autres sont de Pinaigrier.

La première chapelle à droite renferme les fonts baptismaux. On y a placé sur l'autel le retable de la chapelle de la Vierge, qui est une copie réduite du beau portail de cette église; il est de bois, et fait par un menuisier nommé de Hanci. Cette chapelle est

éclairée par deux croisées ornées de vitraux; dans la première on a représenté saint Jean-Baptiste et saint Nicolas, et dans la seconde le Baptême de Jésus-Christ dans le Jourdain.

La chapelle Saint-Laurent offre une jolie niche, composée d'une arcade, soutenue par deux colonnes d'ordre corinthien, et couronnée par un fronton. Ce monument appartient au seizième siècle.

Si la chapelle Sainte-Anne ne présente rien d'intéressant, la chapelle Saint-Denis offre, par compensation, un beau tableau représentant le Martyre de sainte Jullite, et de son fils saint Cyr, peint par M. Heim, et donné par la ville de Paris en 1819.

La chapelle de l'*Ecce-Homo* a reçu son nom de ce qu'elle renferme une belle statue de Jésus-Christ couronné d'épines, exécutée par Cortot, et donnée par la ville de Paris en 1819. Cette statue est accompagnée de deux candélabres de style antique et de fort bon goût.

La chapelle de la Vierge est éclairée par cinq croisées, dont trois sont enrichies de superbes vitraux. Le tableau de l'autel représente l'Annonciation de la Vierge, par Lordon. La voûte est ornée d'une couronne de pierre, qui a six pieds de diamètre et trois pieds six pouces de saillie, toute suspendue en l'air, et qui est d'une hardiesse surprenante; c'est un chef-d'œuvre des frères Jacquet, fameux maçons. (C'est ainsi que se nommoient les architectes du seizième siècle.)

Dans une chapelle à droite, et attenante à la chapelle de la Vierge, on remarque un très-beau groupe de six personnes, exécuté par le sculpteur Goix; il représente une Descente de croix. Ce groupe a pour

pendant le tombeau de Michel Le Tellier, chancelier de France, décédé le 30 octobre 1685, à l'âge de quatre-vingt-trois ans. Sur un sarcophage de marbre noir est la figure du chancelier, à demi couchée, et au pied de laquelle est un génie en pleurs. Ce tombeau, qui avoit été transporté au musée des Petits-Augustins, a été dépouillé d'une partie de ses ornemens. Aux extrémités du sarcophage sont placées les statues de la Religion et de la Force. Avant sa translation au Musée français, les statues de la Prudence et de la Justice étoient placées sur un grand archivolte, porté sur deux jambages; le monument étoit orné de feuillages, de festons et de pentes; le tout de bronze doré. Pierre Mazeline et Simon Hurtrelle, sculpteurs, ont dessiné et exécuté ce monument, dont l'épitaphe n'a pas été replacée.

La chapelle de Sainte-Geneviève est assez mal décorée. Le tableau de l'autel qui représente la vierge de Nanterre vêtue en sœur du Pot, est d'un très-mauvais style, et celui qui lui fait face ne vaut guère mieux.

La chapelle de saint Jean-Baptiste offre un très-beau vitrail, où l'on a peint l'histoire de la reine de Séba et du roi Salomon : il en est de même de la chapelle de Saint-Pierre, qui, très-simple dans ses ornemens, offre néanmoins des vitraux magnifiques pour les couleurs.

La chapelle du Saint-Esprit est d'une belle décoration, qui consiste en un archivolte supportant un fronton; le tout soutenu par quatre colonnes cannelées, d'ordre corinthien. Entre deux pilastres un tableau représentant la Descente du Saint-Esprit sur la Vierge et

sur les apôtres; vis-à-vis est un *Ecce Homo* de grande dimension, peint par Rouget, et donné par la ville de Paris, en 1819. La boiserie qui entoure cette chapelle est d'un assez bon style.

La chapelle de Saint-Nicolas est enrichie de quatre tableaux ; celui au-dessus de l'autel représente Jésus-Christ au tombeau ; à droite, saint Nicolas avec ses attributs, et à gauche, la Circoncision. Dans le tableau qui fait face à l'autel on a peint saint François enlevé au ciel par deux anges. Au-dessus, et dans la boiserie, se voient sept petits tableaux qui représentent des sujets de la Passion. La croisée offre trois vitraux en médaillon; en voici les sujets en commençant par le haut : 1° le Père Éternel dans sa gloire; 2° saint Nicolas et sainte Catherine; 3° la Descente du Saint-Esprit sur les apôtres.

Malgré la tristesse qu'elle inspire, la chapelle des Trépassés est décorée avec goût; l'autel est entouré de têtes de morts sur des ossemens croisés, de sabliers et de faux renversées, de lampes sépulcrales, de flambeaux renversés, de bénitiers, d'aspergès, et de larmes blanches sur fond noir : enfin, rien n'est oublié. Un grand tableau représente la Vierge, avec son fils dans ses bras, sur un nuage entouré d'anges, venant retirer les âmes du purgatoire.

La dernière chapelle à gauche en sortant est d'un mauvais style, mais elle offre un fort beau tableau du Christ sur la croix; il est seulement à regretter que ce bel ouvrage ne soit pas réparé et nettoyé.

En face de l'œuvre, et au-dessus de la chaire du prédicateur, est un grand tableau représentant la Mort de la Vierge, entourée des apôtres.

Contre les deux piliers du jubé on a placé deux chapelles très-simples : l'une est dédiée à saint Antoine, et l'autre à saint Louis.

Le tour du chœur n'offre qu'un seul tableau, peint sur bois, et qui date du seixième siècle ; divisé en neuf compartimens, il offre différentes scènes de la Passion du Sauveur. Ce beau tableau mériteroit d'être restauré, et surtout d'être mieux placé.

L'inscription suivante est au-dessous ; elle n'est que la copie de celle qui existoit :

« Bonnes gens, plaise à vous savoir que ceste présente églize de mes-
» seigneurs Saint-Gervais et Saint-Prothais fust dediée le dimanche
» devant la feste de Saint-Simon et Saint-Jude l'an quatorze cens vint,
» par la main de reverand père en Dieu maistre Gombaut évesque d'Ar-
» gence ; et sera toujour la feste de l'annualité de dédicace, le diman-
» che de la dicte festé Saint-Simon et Saint-Jude, s'il vous plaist y
» venir gangnier les grands pardons et prier pour les biens-facteurs de
» ceste églize et aussi pour les trespassés. »

Parmi les personnes qui ont été inhumées dans l'église de Saint-Gervais, on remarque : Pierre du Royer, de l'Académie française ; le poète Paul Scarron, qui épousa mademoiselle d'Aubigné, depuis, madame de Maintenon : il mourut en 1660, à l'âge de cinquante-neuf ans ; Marin Le Roi, sieur de Gomberville, de l'Académie française, mort en 1674 ; le fameux peintre Philippe de Champagne, mort en 1674 ; le savant Charles du Fresne, sieur du Cange, et Philippe son fils ; le chancelier Louis Boucherat, comte de Compans, mort en 1699 : ce chancelier avoit été si soigneux de sa sépulture, qu'il en avoit fait préparer une autre dans l'église Saint-Landry ; Amelot de la Houssaye (Abraham-Nicolas), littérateur, mort en 1706 ; La-

fosse (Antoine de), neveu du fameux peintre de ce nom, auteurs de plusieurs tragédies, mort en 1708; l'archevêque de Rheims, Charles-Maurice Le Tellier, etc.

Église Saint-Louis et Saint-Paul, troisième succursale de la paroisse Notre-Dame.

Rue Saint-Antoine, n°s 118 et 120.

Le cardinal Charles de Bourbon, oncle d'Henri IV, voulant *fonder, dresser et établir* une maison professe pour les jésuites, donna à cette société, le 12 janvier 1580, une grande maison rue Saint-Antoine, qu'il avoit acquise de Madeleine de Savoie, duchesse de Montmorency. Cette maison avoit successivement porté le nom d'hôtel de Rochepot, et de Damville. Cette maison et l'église portoient le nom de Saint-Louis dès 1582; la première fut considérablement agrandie sous Louis XIII, par plusieurs acquisitions, et la seconde fut entièrement rebâtie par les ordres de ce prince, qui posa la première pierre le 16 mars 1627; le père Derranden fournit les dessins. Le portail en fut construit aux frais du cardinal de Richelieu en 1634; et l'église achevée en 1641. On y fit l'office le 9 mai de cette année: la première messe y fut célébrée par le cardinal de Richelieu en présence de Louis XIII, de la reine Marie-Anne d'Autriche et de Gaston, duc d'Orléans, frère du roi. Mais elle ne fut dédiée, que le 2 juillet 1676.

L'église est en forme de croix romaine, avec un dôme, sur pendentifs, au milieu de la croisée. Le portail, placé au-dessus d'un perron, a cent quarante-

quatre pieds de hauteur sur une base de soixante-douze pieds. Il est décoré de trois ordres d'architecture placés l'un au-dessus de l'autre; les deux premiers sont d'ordre corinthien, et le troisième de l'ordre composite. Il règne tant à l'intérieur qu'à l'extérieur du monument une si grande quantité d'ornemens et de sculptures que l'œil en est ébloui. Malheureusement la profusion est loin d'être une beauté.

Lors de la dissolution des membres de la société de Jésus (6 août 1762), leur église fut fermée, et ensuite donnée en 1767 aux chanoines réguliers de Sainte-Geneviève, autrement dits de la Culture-Sainte-Catherine. Ces religieux firent refaire un maître-autel et avoient pratiqué derrière un chœur, pour y célébrer l'office divin.

A la suite des événemens de 1789, ce temple fut dépouillé de ses nombreuses richesses; il n'a conservé aujourd'hui que la chapelle de la Vierge; elle est entièrement ornée de marbre. Le tableau placé sur l'autel, représentant l'Assomption, est de Taraval. On y voit deux groupes en marbre, la Religion instruisant un Américain; par Adam le jeune; de l'autre côté, un ange foudroyant l'Idolâtrie, par Vinache. La chapelle vis-à-vis est décorée des statues de saint Pierre et de saint Paul, en plâtre, par Bra. Parmi les tableaux, on remarque, l'Adoration du serpent d'airain, par Smith; la Conversion de saint Paul; Louis XIII présentant le plan de cette église à saint Louis; enfin, un saint Mathieu, et saint Louis en prière.

Église paroissiale de Saint-Thomas-d'Aquin.

Place du même nom, entre les rues du Bac, et Saint-Dominique-Saint-Germain.

Cette église paroissiale appartenoit aux Jacobins du noviciat général, dont la maison avoit été fondée en 1631 par le cardinal de Richelieu, pour y élever des novices de différentes provinces.

Hyacinthe Serroni, premier archevêque d'Albi, et Anne de Rohan Montbazon, duchesse de Luynes, posèrent la première pierre de l'église, le 5 mars 1683. Pierre Bullet en donna les dessins. Cette église, qui a été terminée en 1740, a cent trente-deux pieds de longueur depuis le portail jusqu'au fond du sanctuaire. La nef a soixante-douze pieds de hauteur sous clef de la voûte, et dix-huit pieds en carré. De grands pilastres corinthiens décorent l'intérieur, et soutiennent une corniche enrichie de moulures. Le portail, où l'ordre dorique est surmonté par l'ionique, a été élevé d'après les dessins du frère Claude, religieux de cette maison. La boiserie du chœur est fort belle; la sculpture est de François Romié. Le plafond du chœur, peint à fresque en 1724, par François Lemoine, représente la Transfiguration de Jésus-Christ. Au-dessus du maître-autel est une Gloire figurée par le triangle mystérieux, environné de nuages et de chérubins, d'où partent des rayons. Cette Gloire, autrefois dorée, est aujourd'hui peinte en grisaille. Les deux chapelles de la croisée sont ornées de colonnes de marbre, et surmontées de frontons. Dans la chapelle à droite est une statue de la sainte Vierge, et dans celle à gauche, la

statue de saint Vincent de Paule recueillant des enfans placés à ses pieds. Parmi les tableaux, le seul à remarquer est une Descente de croix, peinte par Guillemot, et donné par la ville de Paris. Il est placé au bas de la collatérale de droite.

Abbaye-aux-Bois, succursale de la paroisse Saint-Thomas-d'Aquin.

Rue de Sèvres, n° 16.

Jean de Nesles, châtelain de Bruges, acheta, en l'an de grâce 1207, un endroit nommé le Bâtiz, dans le diocèse de Noyon, et situé au milieu de la forêt; il y mit des religieuses de l'ordre des Cîteaux, qui prirent leur nom de l'endroit où elles étoient établies. Avant de venir à Paris, rue de Sèvres, faubourg Saint-Germain, leur maison étoit occupée par les Annonciades-des-Dix-Vertus. Ces dames y avoient été installées, le 20 octobre 1640, par dom Benoît Brachet, prieur de l'abbaye de Saint-Germain-des-Prés, en présence de MADEMOISELLE, fille de Gaston de France, duc d'Orléans, leur fondatrice, et de la princesse de Condé. Ces dames ne purent se soutenir dans leur couvent, et, en 1654, elles furent obligées de se disperser. Les religieuses de Notre-Dame-aux-Bois, dans le diocèse de Noyon, s'étoient retirées à Paris, à cause des guerres; elles achetèrent cette maison, et s'y établirent en 1719. Elles firent bâtir une église, dont MADAME (1),

(1) Elisabeth Charlotte, palatine du Rhin.

veuve de Philippe de France, duc d'Orléans, frère de Louis XIV, posa la pierre première, le 8 juin 1718.

La postérité n'apprendra pas sans intérêt que madame Marie-Anne de Harlay étoit alors abbesse de Dame-aux-Bois, et que ce couvent jouissoit de quinze mille livres de rente.

Cette église, qui n'a rien de remarquable, est aujourd'hui succursale de Saint-Thomas-d'Aquin. Elle renferme les tableaux suivans : une Assomption au-dessus du maître-autel; un Christ, par Lebrun; une Descente de croix; une sainte Famille; sainte Catherine de Sienne; sainte Madeleine; le portrait de madame de la Vallière.

Eglise Saint-François-Xavier, ou Missions-Etrangères, deuxième succursale de la paroisse Saint-Thomas-d'Aquin.

Rue du Bac, n° 120.

Bernard de Sainte-Thérèse, évêque de Babylone, ayant long-temps rempli les fonctions de missionnaire dans les pays étrangers, et particulièrement dans la Perse, résolut d'établir un séminaire où l'on formeroit des élèves pour aller porter la foi chez les infidèles. Il consacra tous ses biens pour cet établissement, qui fut confirmé par le roi. M. de Harlay, archevêque de Paris, en posa la première pierre au nom de Louis XIV, le 24 avril 1683. Cette église est double, c'est-à-dire qu'il y en a une supérieure ou haute, et une basse ou souterraine. La chapelle basse, fort simple dans sa construction, a trois autels. L'autel de l'église

supérieure est en marbre, et décoré d'un bas-relief représentant la Foi, l'Espérance et la Charité, par Bernard. Sur le retable est une Adoration des mages, par Coudère. Dans le chœur, Jésus chassant les vendeurs du Temple, par Bon Boulogne, et le Lavement des pieds, par le même; une Adoration de l'Enfant Jésus, par Restout.

Le curé est supérieur du séminaire des Missions étrangères, établi près de l'église.

Eglise Sainte-Valère, troisième succursale de la paroisse Saint-Thomas-d'Aquin.

Rue de Grenelle-Saint-Germain, n° 142.

Cette église appartenoit à la maison conventuelle ou communauté des Filles-Pénitentes-de-Sainte-Valère, établie en 1707. Elles étoient gouvernées par les dames hospitalières de Saint-Thomas-de-Villeneuve. L'église est très-petite, mais assez propre. On lisoit autrefois sur la porte l'inscription suivante :

SI SCIRES DONUM DEI.

Eglise Saint-Pierre-du-Gros-Caillou, quatrième succursale de la paroisse Saint-Thomas-d'Aquin.

Rue Saint-Dominique, au Gros-Caillou.

Le grand nombre d'habitans du Gros-Caillou fit sentir la nécessité d'y bâtir une succursale de Saint-Sulpice, qui étoit la paroisse de ce bourg. En 1738,

on commença d'élever la petite église Saint-Pierre, qu'on agrandit en 1775 pour en faire une paroisse. Elle fut démolie au commencement de la révolution. En 1822, on éleva, sur les dessins de l'architecte Godde, une nouvelle église, qui est d'une belle simplicité. Le portail est décoré de quatre colonnes de l'ordre toscan. L'intérieur est également décoré de colonnes de même ordre.

Église paroissiale Saint-Sulpice.

Entre la place du même nom, et les rues Palatine, Garancière et des Aveugles.

Le premier siége de l'église paroissiale du faubourg Saint-Germain fut la chapelle *Saint-Père* ou Saint-Pierre, laquelle a donné son nom à la rue que l'on nomme aujourd'hui, par corruption, des *Saints-Pères*. Mais cette église se trouvant trop petite pour contenir les serfs des religieux de la Charité, et les habitans de ce quartier, dont le nombre augmentoit tous les jours, l'an 1211, on en bâtit une autre sur de plus grandes proportions, où l'on transféra le titre de Saint-Pierre, qui est aujourd'hui le premier patron titulaire de l'église Saint-Sulpice. On a conservé jusqu'en 1792 dans les archives de Saint-Germain-des-Prés un titre de l'an 1380, qui nous apprend que le curé de Saint-Sulpice alloit faire l'office à la chapelle Saint-Pierre aux fêtes annuelles; qu'il y alloit en procession le jour des Cendres et le dimanche des Rameaux, etc..... Cela se continua jusqu'en 1658, que les frères de la Charité, auxquels la reine Marguerite avoit donné, dès l'an 1606, la chapelle de *Saint-Père* et le terrain des

environs, accordèrent au curé de Saint-Sulpice la somme de 18,000 livres, afin d'être libres dans leur église, et aussi pour s'exempter à perpétuité de payer les droits des enterremens. Cette chapelle pouvoit avoir été bâtie en mémoire de ce que les cryptes de la grande église de Saint-Germain, démolies ou bouchées, avoient été sous l'invocation de saint Pierre. Elle ne pouvoit contenir que douze personnes, et, avec le cimetière qui y étoit joint, elle ne formoit qu'un demi-arpent : ce cimetière ne servoit que pour les pestiférés. Les Protestans, qui s'en étoient emparés, en furent dépossédés par arrêt de 1604, pour le rendre à la paroisse, qui le demandoit, afin d'y enterrer, comme auparavant, les pestiférés et les personnes qui, par dévotion, demandoient à y être inhumées. Les religieux de Saint-Germain accordèrent toujours la supériorité à l'église Saint-Sulpice sur la chapelle Saint-Pierre; ils donnoient à la première le nom d'église, et à la seconde seulement le nom de chapelle. Dans les processions extraordinaires, les religieux commençoient toujours par l'église, et alloient ensuite à la chapelle.

Cependant l'accroissement de la population rendit bientôt une plus grande église nécessaire au quartier en question. La résolution de la construire fut prise en 1643. L'architecte Gamart en proposa le dessin, et Gaston, duc d'Orléans, frère du roi Louis XIII, en posa la première pierre en 1646. Mais le plan trop resserré de la nouvelle construction la rendit bientôt insuffisante à son tour. Un nouveau plan fut produit et entrepris, en 1655, par Levau, premier architecte du roi. Daniel Gittard coutinua les travaux de Levau. Ces travaux ayant été suspendus en 1675, on ne les

reprit qu'en 1718, sous la direction d'Oppenord.

Le beau portail de l'église Saint-Sulpice est de Servandoni, qui termina l'édifice en 1745. Il a soixante-quatre toises de face. On y monte par un perron de quinze marches, au haut duquel est un grand palier (1). Deux ordres de colonnes, posés l'un au-dessus de l'autre, et compris entre deux tours et le fronton, constituent les masses fondamentales de ce portail. Les colonnes du rez-de-chaussée sont doriques, et ont quarante pieds de haut sur cinq de diamètre ; leur entablement est de dix pieds. Les colonnes ioniques du péristyle supérieur ont trente-huit pieds de haut sur quatre pieds trois pouces de diamètre. On compte soixante-huit colonnes dans l'un et l'autre péristyle. Les tours ont trente-cinq toises d'élévation. L'architecte Chalgrin ayant proposé au curé de Saint-Sulpice de modifier l'architecture de ces tours, et le modèle qu'il avoit présenté ayant reçu l'approbation générale, il commença par la tour du nord. Celle du midi est restée telle que Servandoni l'avoit faite, la révolution ayant interrompu les travaux de l'autre architecte.

Depuis l'entrée principale jusqu'à l'extrémité de la chapelle de la Vierge, l'église Saint-Sulpice a, hors d'œuvre, soixante-douze toises de longueur. Le chœur, établi derrière le maître-autel, a seul quatre-vingt-neuf pieds selon la même dimension ; la hauteur, depuis le pavé jusqu'à la voûte, est de quatre-vingt-dix-neuf pieds.

Les deux chapelles au bas des tours étoient destinées, l'une pour le baptistère, et l'autre pour le sanctuaire du Saint-Viatique et pour les mariages;

(1) Ce perron étoit autrefois composé de vingt-deux marches.

suivant la coutume de la primitive Église (1). Les dix-huit chapelles du pourtour sont spacieuses et en rapport avec les proportions majestueuses de l'église. Les tableaux, les marbres qui les décorent sont dus tous à des artistes célèbres. La chapelle Saint-Roch et celle Saint-Maurice sont décorées par des fresques peintes, en 1821, par MM. Abel de Pujol et Vinchon.

La chapelle de la Vierge est de forme circulaire, tant en plan qu'en élévation. La coupole, peinte à fresque par Lemoine, représente l'Assomption de la Vierge. Au fond de cette chapelle est une niche, qui fait saillie du côté de la rue Garencière, et qui est occupée par un groupe de la Vierge et de l'enfant Jésus, par Pigalle. La lumière vient d'en haut, et se distribue d'une manière très-harmonieuse. Le reste de la décoration de la chapelle de la Vierge a été fait par Servandoni. Le retable de l'autel renferme un bas-relief représentant les noces de Cana.

La nef, le pourtour du sanctuaire et les bras-de-croix sont en arcades, dont les pieds-droits sont ornés de pilastres corinthiens. Les deux portails de la croisée, composés, l'un des ordres dorique et ionique, l'autre des ordres corinthien et composite, sont ornés des statues de saint Jean et de saint Joseph, par François Dumont, de saint Pierre et de saint Paul, par le même.

La première pierre du maître-autel fut posée au nom du pape Clément XIII, le 2 août 1732, par le noncé Rainier, archevêque de Rhodes, et le 20 mars

(1) Jusqu'à la fin du seizième siècle les baptêmes et les mariages se faisoient à la porte des églises. Les fonts baptismaux sont aujourd'hui placés à l'entrée des temples.

1734, cet autel fut consacré à saint Pierre et à saint Sulpice. Cet autel est isolé, et placé dans le centre de la croisée. Sa forme est celle d'une espèce de tombeau de marbre blanc, avec des ornemens de bronze doré d'or moulu. Il est élevé sur plusieurs degrés. Le milieu du maître-autel est ouvert d'un côté et de l'autre. Deux glaces laissent apercevoir un grand nombre de reliques. Une balustrade circulaire, dont les balustres de bronze supportent une tablette de marbre précieux, en défend l'accès. Autour du chœur et contre les piliers sont douze statues d'apôtres, sculptées par Bouchardon. Deux anges aux ailes déployées servent de pupitre.

Le buffet d'orgue, construit par Clicquot, est l'un des plus complets que l'on connoisse; il est soutenu par des colonnes d'ordre composite, dessinées par Servandoni. On doit remarquer aussi les deux bénitiers de la porte principale : ce sont deux coquilles ou valves, d'un volume considérable (1). C'est un don fait à François Ier par la république de Venise. Ils sont soutenus par un rocher de marbre sculpté par Pigalle.

Au milieu de la croisée se trouve une méridienne, qui a été tracée par Henri Dulti, horloger et astronome. Les rayons du soleil, passant par l'ouverture d'une plaque de laiton placée dans la fenêtre méridionale de la croisée, forment sur le pavé une image lumineuse d'environ dix pouces et demi, dont le mouvement est d'occident en orient. Il est midi, lorsque cette image est partagée également par la méridienne. A l'extrémité de cette ligne est un obélisque de marbre blanc, sur lequel elle se prolonge. Un globe d'or sur-

(1) Elles se nomment la Tuilée ou *Tridachna gigas*.

monte l'obélisque, que surchargent outre cela plusieurs inscriptions.

Parmi les choses précieuses qu'a possédées l'église Saint-Sulpice, il ne faut pas oublier la statue de la Vierge, d'argent massif et de grandeur naturelle; qui fut convertie en numéraire au commencement de la révolution. C'est le curé Languet de Gergy qui en réunit la matière première. C'est par le don volontaire ou forcé de diverses pièces de leur argenterie, que les ouailles de ce zélé pasteur ont fini par avoir, lors de la procession, une image doublement précieuse de la Mère de Dieu. Nous disons doublement précieuse, parce que c'est Bouchardon qui la modela. Les paroissiens du curé Languet se consolèrent de ce que cette statue leur avoit coûté, en l'appelant *Notre-Dame-de-la-Vieille-Vaisselle*.

On a replacé dans la chapelle, à côté de saint Maurice, le mausolée de M. Languet de Gergy, curé de cette paroisse, par Slodtz. Contre la porte de la sacristie sont les statues de saint Pierre, par Pradier, et de saint Jean l'Évangéliste, par Petitot. Elles ont été données par la ville de Paris en 1822.

Parmi les tableaux on remarque (chapelle Saint-Charles) saint Charles Borromée pendant la peste de Milan, par Granger, donné par la ville de Paris en 1817; (chapelle Saint-Jean) saint Jean dans l'île de Pathmos, vis-à-vis saint François en prières : deux colonnes cannelées, de l'ordre composite, supportent un fronton; au milieu une statue de saint Jean-Baptiste avec un mouton, par Boizot; (chapelle Saint-Fiacre) ce saint refusant la couronne d'Ecosse, par Dejuine, donné par la ville de Paris en 1819. Dans la chapelle supérieure est un saint Michel terrassant Lu-

cifer, copié d'après Raphaël, par Mignard. Sur le devant de l'autel, un jeune Enfant conduit par son ange gardien; à son manteau royal on reconnaît le portrait de Louis XVII; au-dessus, une Descente de croix; dans les chapelles à gauche, le Jugement dernier, par Barthélemi; l'Annonciation, par Vanloo; saint Jean l'évangéliste et saint Antoine, par Pierre; saint Vincent de Paul, par L. Vincent; dans la même chapelle la Mort de la Vierge, par André Bardon.

Église Saint-Germain-des-Prés, ancienne abbaye royale, et aujourd'hui première succursale de la paroisse Saint-Sulpice.

Place du même nom.

Childebert Ier, roi de Paris, et troisième fils de Clovis, ayant porté la guerre en Espagne, en 543, il assiégea Saragosse, et consentit à lever le siége moyennant un morceau de la vraie croix, une partie de la tunique de saint Vincent et de quelques autres reliques : de retour en France, saint Germain, évêque de Paris, lui persuada de fonder l'abbaye de Sainte-Croix et de Saint-Vincent, pour y placer lesdites reliques; l'église fut consacrée par saint Germain, en 557. La munificence avec laquelle elle fut construite fit que le peuple appela cette église *Saint-Germain-le-Doré*; c'est en 754 qu'elle prit le vocable de Saint-Germain-des-Prés.

Dans son origine, cette église ressembloit à une citadelle. Les murs étoient flanqués de tours et environnés de fossés; un canal de quatorze à quinze toises de

largeur, qui commençoit à la rivière, et qu'on appeloit la petite Seine, couloit le long du terrain où est à présent la rue des Petits-Augustins, et alloit tomber dans ses fossés. La prairie que ce canal partageoit en deux, étoit appelée le grand et le petit pré aux Clercs, parce que les écoliers alloient s'y promener les jours de fêtes et de congé.

L'église et l'abbaye Saint-Germain-des-Prés furent pillées ou brûlées par les Normands, à plusieurs reprises, pendant le neuvième siècle. Morard, abbé de ce monastère, fit bâtir l'église que nous voyons aujourd'hui : le pape Alexandre III en fit la dédicace en 1163. On assure que la grosse tour, où est la principale porte de l'église d'aujourd'hui, est un reste des édifices que Childebert avoit fait élever.

Il est bien à regretter que le bas-relief placé au-dessus de la porte, et les huit statues qui décoroient le porche, aient été détruits pendant la révolution.

L'église, bâtie dans le style employé au onzième siècle, est en forme de croix; elle a deux cent soixante-cinq pieds de long, sur soixante-six de large et soixante de hauteur. Les chapelles étoient curieuses par les tombes qu'elles renfermoient.

On admiroit anciennement le maître-autel autrefois placé entre le chœur et la nef. Gilles-Marie Oppenord en avoit fourni le dessin, et la première pierre en fut posée en 1694 par le cardinal d'Estrées, alors abbé. Les six colonnes qui soutenoient le baldaquin en marbre cipolin faisoient partie d'un temple antique et ornent aujourd'hui le Musée royal.

On admiroit deux anges, en métal doré, grands comme nature, et à genoux, qui soutenoient en l'air la châsse de saint Germain. Cette châsse, en vermeil,

et en forme d'église, avoit environ trois pieds de longueur. On y avoit employé vingt marcs d'or et deux cent cinquante marcs d'argent. On y comptoit un nombre infini de pierres précieuses et de perles. L'abbé Guillaume l'avoit fait faire, en 1408, de ses épargnes. Il avoit également fait fondre le devant d'autel d'argent, que l'abbé Simon avoit fait faire en 1236. Au milieu on voyoit Jésus-Christ attaché en croix, ayant la Vierge à sa droite et saint Jean à sa gauche.

L'abbé Guillaume s'étoit fait représenter à genoux au pied de la croix, en chappe, en mitre, et en crosse. Pour ne pas laisser ignorer qu'il avoit fait rétablir ce devant d'autel, il avoit fait représenter l'écu de ses armoiries au bas du piédestal avec cette inscription en latin :

Moi Guillaume, troisième abbé de cette église.

Dans les arcades placées à droite et à gauche on remarquoit les figures de saint Jean-Baptiste, saint Pierre, saint Jacques, saint Philippe, saint Germain, sainte Catherine; puis les figures de saint Paul, saint André, saint Michel, saint Vincent, saint Barthélemi, et sainte Marie-Madeleine.

Les premiers rois chrétiens, les princes et princesses du sang, avoient leur sépulture dans cette église. Sans vouloir s'en rapporter à la tradition, on est certain qu'on y trouvoit les tombeaux de Childebert et d'Ultrogothe sa femme; de Chilpéric et de Frédegonde sa femme; de Clotaire II et de Bertrude sa femme.

Ces tombeaux étoient de pierre, peu élevés, sans ornemens, à l'exception de celui de Chilpéric, qui contenoit une inscription, et de ceux de Childebert et

de Frédégonde, sur lesquels ces personnages étoient représentés. Il paroîtroit même qu'ils dateroient du temps où l'abbé Morard avoit fait rebâtir l'église.

Ces monumens furent reportés autre part lorsqu'on changea en 1653 la disposition du chœur.

Cette église renfermoit aussi les cœurs et les dépouilles mortelles de plusieurs autres grands personnages, tels que le cœur du duc de Verneuil, évêque de Metz, abbé de Saint-Germain, fils naturel de Henri IV, mort en 1682; le corps de Louis-César de Bourbon, comte de Vexin, fils naturel de Louis XIV, et légitimé de France, mort en 1683.

Lors des réparations de 1653, on leva le pavé du chœur, et l'on découvrit beaucoup de tombeaux en pierre. On y trouva des corps enveloppés d'étoffes précieuses, des restes de bottines et de baudriers. Le tombeau de Childéric II renfermoit un vase en verre qui avoit contenu des parfums, des restes d'épée, sa ceinture, des fragmens d'un bâton, des pièces d'argent et plusieurs autres. Outre les sépultures de Dominique du Gabré, évêque de Lodèves, mort en 1558; de Jean Grollier, trésorier de France, mort en 1565; de Catherine de Bourbon, princesse de Bourbon, morte en 1595; d'une princesse de Conti et de son père, morts en 1614, on remarquoit la sépulture de la famille des Douglas, princes d'Écosse, et celle de Casimir, roi de Pologne, qui se maria, étant abbé, avec une paysanne; d'Eusèbe Renaudot; de Charles de Castellan, du comte Ferdinand Égon, de François de Furstemberg, de Lamarck, le prince de la Tour-Taxis; Guillaume Égon, cardinal de Furstemberg, en 1704.

La sacristie étoit très-riche par le grand nombre de

ses reliques, et surtout par ses bijoux, ses tableaux et ses ornemens. Dans la chapelle de la Vierge, on remarquoit le tombeau de Pierre de Montreuil, célèbre architecte, qui mourut en 1266.

Ce fut en 1631 qu'on introduisit dans l'abbaye Saint-Germain-des-Prés la réforme des religieux de Saint-Maur.

Cette antique abbaye royale est aujourd'hui succursale de la paroisse Saint-Sulpice; une partie de ses tombeaux lui ont été rendus, tels que ceux de Douglas, de Casimir V et de la famille Castellan; les cendres de Mabillon, de Montfaucon et de Descartes, s'y trouvent transportées, et reposent dans la chapelle Saint-François-de-Sales. On y voit une statue de Childebert et le cœur du poète Boileau, qui vient de la Sainte-Chapelle. Derrière le chœur, est l'autel de la chapelle de la Vierge, dont le pape Pie VII a posé la première pierre. La voûte de cette antique basilique, menaçant ruine, vient d'être refaite à neuf, sous l'inspection de l'architecte Godde. Pendant le temps de la terreur, on enleva toutes les dalles de cette église, dans laquelle on avoit établi une raffinerie de salpêtre. On attribue aux eaux salpêtrées, qui couloient sans cesse sur le terrain, la ruine des fondations. La chapelle Sainte-Marguerite a reparu avec la décoration dont elle fut embellie par Pierre Bullet. La statue en marbre de cette sainte est due au ciseau de Bourlet. On remarque parmi les tableaux : le Baptême de l'eunuque de la reine d'Ethiopie, par Bertin; saint Germain distribuant son bien aux pauvres, par Steuben; la Mort de Saphire, par Leclerc; la Résurrection de Lazare, par Verdier.

Le fameux buffet d'orgues que l'organiste Miroir

avoit fait si long-temps résonner, et qui avoit fait sur-
nommer les vêpres de l'abbaye l'opéra des servantes,
ayant été transféré à l'église Saint-Eustache, vient
d'être remplacé par un nouveau buffet qui sort des
ateliers du facteur Dallery.

*Église Saint-Séverin, seconde succursale de la pa-
roisse Saint-Sulpice.*

Rue du même nom, entre les n^{os} 3 et 5.

Deux saints du nom de Séverin sont connus dans
les vocabulaires hagiologiques; tous deux sont venus à
Paris. Le plus ancien, qui étoit abbé d'Agaune, se ren-
dit à Paris vers l'an 506 pour guérir par ses prières le
roi Clovis d'une maladie qui le tourmentoit. Après la
guérison du monarque, le vénérable abbé se retira à
Château-Landon, où il mourut le 11 février 507.
Quant à l'autre saint Séverin, contemporain du pre-
mier, il vécut en reclus pendant plusieurs années
dans un des faubourgs de la capitale, et reçut l'habit
monastique des mains de saint Cloud. On dit qu'il
mourut le 24 novembre 530. Il n'est pas encore re-
connu duquel des deux saints cette église a pris le
nom qu'elle porte. Ce doute a fait naître de longues
discussions; dom Lobineau et dom Félibien préten-
dent que l'abbé d'Agaune est le véritable saint Séverin;
mais de Valois a presque prouvé que le solitaire avoit
tous les honneurs du patronage de l'église dont nous
parlons.

On ignore quand l'église que nous voyons a été
commencée; on sait seulement qu'on fut obligé de l'a-

grandir en 1495, et que, pour cet effet, on prit la chapelle de la Conception de la Vierge, et on en fit bâtir une autre derrière le chœur. C'est en 1684 qu'on changea toute la décoration de ce dernier. Le maître-autel est décoré de huit colonnes de marbre, d'ordre composite; elles soutiennent une demi-coupole enrichie d'ornemens de bronze doré. Quatre termes portant des cornes d'abondance, servant de chandeliers, sont adossés aux piliers les plus près de l'autel, qui sont revêtus de marbre et de festons. Toute cette décoration a été exécutée par Jean-Baptiste Tuby, d'après les dessins de Lebrun. Un stylobate triangulaire surmonté d'une lyre, qui supporte un aigle en bronze doré, sert de pupitre aux chantres.

Cette église est très-simple; la nef ne contient aucun tableau; on remarque que la chaire du prédicateur est d'un assez bon style; elle est l'ouvrage d'un menuisier nommé Vannier. Parmi les tableaux des chapelles, on doit distinguer la Mort de Saphire, par Picot, donné par la ville de Paris en 1819; saint Pierre guérissant les boiteux, par Pallier, également donné par la ville de Paris; saint Cloud recevant saint Séverin.

Église paroissiale Saint-Étienne-du-Mont.

Rues de la Montagne-Sainte-Geneviève et de Clovis.

Dans son origine, cette église n'étoit qu'un oratoire renfermé dans l'église basse Sainte-Geneviève, et à l'usage des vassaux de l'abbaye royale, pour se préserver de la juridiction de l'évêque de Paris, dont cette

abbaye étoit exempte. L'église Saint-Étienne n'avoit aucune porte extérieure; un passage, ouvert dans l'intérieur de l'église Sainte-Geneviève, servoit d'entrée à la première église, bâtie en 1121. En 1491, elle fut augmentée du côté du chœur; puis, en 1538, on l'agrandit des chapelles et de toute l'aile de la nef, du côté de Sainte-Geneviève; en 1605 et 1606, de la chapelle de la Communion et des charniers; en 1609 et 1610, du grand et du petit portail; enfin, en 1618, des perrons et des escaliers. Ces constructions, faites en différens temps, s'accordent bien, et en font un assez bel ensemble.

Marguerite de Valois, première femme de Henri IV, donna 3,000 livres pour la construction du grand portail, et en posa la première pierre, le 2 août 1610. Quatre colonnes composites bandées et sculptées, qui portent un fronton, forment l'architecture de ce portail, que la profusion et la pauvreté des ornemens rendent d'un très-mauvais goût. L'architecture de cette église est remarquable par sa hardiesse et sa singularité. Elle offre le mélange du genre grec avec le style de la renaissance. Des arceaux surbaissés, qui naissent au tiers de la hauteur des piliers qui supportent la voûte de l'église, forment une galerie bordée de balustres de pierre, dans laquelle un homme seulement peut passer.

Le jubé, sculpté avec beaucoup de goût, n'est point assez élevé; et, contre l'ordinaire de l'architecture du seizième siècle, il est porté par une voûte en cintre très-surbaissée. Mais un tour de force du génie de l'architecte, ce sont les deux tourelles à jour qui sont aux deux extrémités de ce jubé, et qui s'élèvent d'environ trente pieds au-dessus de son niveau.

Elles renferment les deux escaliers pour arriver à la galerie dont on vient de parler; et ce qui en rend l'aspect si surprenant, c'est qu'étant à jour, on voit le dessous des marches portées en l'air par un corbellement, et le mur de leur tête n'est soutenu que par une foible colonne d'un demi-pied de diamètre, placée sur le port extérieur de l'appui de la cage, tournée en limaçon. L'architecte de ces deux escaliers a voulu étonner par la hardiesse et la science de cette construction.

On remarque dans la nef et dans la voûte du plafond de la croisée une clef pendante qui a plus de deux toises de saillie hors du nu de la voûte, et où viennent aboutir plusieurs de ses arêtes.

La chaire du prédicateur est un chef-d'œuvre de sculpture en bois. Elle a été exécutée par Claude L'Estocart, sur les dessins de Laurent de La Hire.

Une statue colossale de Samson semble soutenir l'énorme masse de cette chaire, dont le pourtour est orné de plusieurs Vertus assises et séparées les unes des autres par d'excellens bas-reliefs dans les panneaux. Sur l'abat-voix, est un Ange qui tient deux trompettes pour appeler les fidèles.

M. Voisin, l'un des derniers curés de cette paroisse, s'est appliqué à beaucoup l'embellir. Il y a fait construire un fort bel autel de marbre, décoré avec richesse et élégance; derrière cet autel, quatre colonnes, d'ordre toscan, supportent une châsse ayant la forme d'une église gothique, où sont conservées les reliques de sainte Geneviève; dans une chapelle à gauche du chœur, est l'ancien tombeau de la patronne de Paris, qui a été retiré de son église souterraine lors de la démolition.

Peu d'églises de la capitale renfermoient autant de tombeaux d'hommes illustres et de savans ; voici les noms des principaux : Blaise de Vigenère, traducteur, mort en 1596; Nicolas Thognet, médecin, mort en 1642; Pierre Perrault, avocat, père de Claude et de Charles Perrault; Eustache le Sueur, peintre célèbre, mort en 1655; Blaise Pascal, dont l'épitaphe a été replacée à l'entrée de la chapelle de la Vierge, par les soins de M. le préfet du département de la Seine : ce magistrat a fait rechercher dans l'église de Magny la tombe de Jean Racine, qui y avoit été portée lors de la destruction de Port-Royal-des-Champs ; ces restes ont été rapportés et placés, ainsi que son épitaphe, en face de celle de Pascal; Isaac Lemaître de Sacy, mort en 1684; Jean Gallois, de l'Académie française; Jean Miron, docteur en théologie, qui légua sa bibliothèque aux pères de la Doctrine chrétienne, à condition qu'elle seroit publique; Simon Piètre, médecin, qui, par son testament, défendit qu'on l'enterrât dans l'église, de peur de nuire à la santé des vivans; Joseph Piston de Tournefort, botaniste, etc.

Vis-à-vis de la porte latérale du chœur est un tableau peint par Largillière, provenant de l'ancienne église Sainte-Geneviève, *ex voto* donné en 1694 par la ville de Paris, après la cessation d'une famine qui, pendant deux ans, affligea la capitale. La sainte est représentée dans une gloire; au bas, sont les prévôts des marchands et les officiers de la ville, en habits de cérémonie, suivis d'un grand nombre de spectateurs, parmi lesquels l'artiste a représenté le poète Santeul, enveloppé de son manteau, et s'est représenté lui-même. Dans le bas-côté, à gauche, est le Martyre de saint

Étienne, peint par Charles Lebrun, et gravé par Audran.

Ce fut dans cette église qu'en 1563, le 22 décembre, un jeune fanatique se précipita sur le prêtre célébrant la messe, et arracha l'hostie de ses mains. Il fut condamné à avoir le poing coupé, à être pendu, étranglé, et son corps brûlé à la place Maubert. Cinq jours après, pour l'expiation de ce crime, il se fit une procession générale qui s'est continuée jusque aux événemens de 1789, et à laquelle le roi Charles IX, la reine-mère et toute la cour assistèrent, chacun portant à la main un cierge de cire blanche.

Le père Gardeau, religieux de Sainte-Geneviève, et curé de Saint-Etienne-du-Mont, rebuté du peu de fruit de ses exhortations sérieuses contre les immodesties des femmes qui découvroient excessivement leur gorge, s'avisa de les apostropher ainsi : « Couvrez-
» vous donc, au moins en notre présence ; car, afin
» que vous le sachiez, nous sommes de chair et d'os,
» ainsi que les autres hommes. » Chacun se mit à rire, et les femmes surtout ; mais le prédicateur, redoublant son sérieux, leur dit : « Quand on vous
» parle décemment et en paroles couvertes, vous fai-
» tes la sourde-oreille, et ne voulez point entendre ;
» et quand on s'explique en termes clairs, vous les
» trouvez comiques, et vous vous mettez à rire : à
» votre malédiction donc, si, les entendant si bien,
» vous n'en faites pas un meilleur usage. »

Le curé de cette paroisse s'étant plaint que le nommé Michau, un de ses paroissiens, l'avoit fait attendre jusqu'à minuit pour la bénédiction du lit nuptial, Pierre de Gondi, évêque de Paris, ordonna qu'à l'avenir cette cérémonie se feroit de jour, ou du moins

avant le souper. Autrefois, les nouveaux mariés ne pouvoient pas s'aller mettre au lit qu'il n'eût été béni : c'étoit un petit droit de plus pour les curés, à qui l'on devoit aussi ce qu'on appeloit *les plats de noces*, c'est-à-dire leur dîner en argent ou en espèces.

Ancienne abbaye royale de Sainte-Geneviève-du-Mont.

Rues de Clovis et de Clotilde.

Le roi Clovis et la reine Clotilde, sa femme, passent pour être les fondateurs de cette abbaye. On prétend que cette fondation est l'accomplissement d'un vœu que ce prince avoit fait lorsqu'il alla combattre Alaric II, roi des Visigoths. On assure que le lieu où cette église a été bâtie étoit déjà consacré à la sépulture de plusieurs grands personnages. Clovis, qui habitoit alors le palais des Thermes, étant mort en 511, ne put achever cet édifice; Clotilde se chargea d'y mettre la dernière main, et de la doter magnifiquement. Saint Remi en fit la dédicace sous l'invocation de saint Pierre et de saint Paul. Cette église fut qualifiée de basilique dès les premiers temps de sa fondation; et dans le sixième siècle, on ne donnoit ce nom en France qu'aux églises de moines.

Ce temple, et les bâtimens qui en dépendoient, furent deux fois anéantis par les Normands. Dès l'an 1148, cette abbaye fut occupée par des chanoines de l'ordre de Saint-Augustin. L'abbé étoit régulier, électif par les religieux, et triennal. Grégoire IX accorda le privilége à l'abbé Hubert, en 1226, et à ses succes-

seurs, de porter la mitre et l'anneau. Clément IV, son successeur, lui accorda également le pouvoir de conférer la tonsure, les quatre mineurs à ses religieux, et autres droits, auxquels l'abbé renonça en 1669. Il conserva seulement la prérogative d'assister à la procession de la châsse de sainte Geneviève, en crosse et en mitre, et de donner la bénédiction dans les rues, ayant la droite sur l'archevêque de Paris. Les chanoines réguliers qui possédèrent d'abord cette abbaye, en 1147, furent témoins d'une scène assez plaisante.

Le pape Eugène III avait quitté Rome à cause d'une sédition; il se rendit à Paris, et alla à l'église Saint-Pierre et Saint-Paul pour y célébrer la messe. Les chanoines avoient fait tendre un très-beau tapis que le roi Louis VI, dit le Jeune, leur avoit envoyé pour faire honneur au pape; le saint Père se prosterna sur le tapis pour faire sa prière. Retiré dans la sacristie, ses gens voulurent s'emparer du tapis. Les gens de l'abbaye désirèrent l'avoir à leur tour; on se disputa vivement; des paroles on en vint aux coups, et le roi, qui voulut apaiser la dispute, fut frappé violemment.

Louis VI et Eugène III, indignés de cette conduite, firent embrasser aux chanoines la règle de saint Augustin; Suger fut chargé de cette réforme. Eudes, religieux de Saint-Victor, devint le premier abbé de la réforme; douze religieux l'accompagnèrent, et remplacèrent l'ancien abbé, qui avoit été chassé.

La tradition porte que sainte Geneviève, morte le 3 janvier 499, fut enterrée, en 512, dans la chapelle souterraine de cette église; et c'est seulement en 1148 que cette abbaye prit le nom de la patronne.

Le séjour des Anglais en France causa de grands désordres dans l'État; les monastères s'en ressentirent, et

la discipline fut presque entièrement détruite dans l'abbaye royale de Sainte-Geneviève. Louis XIII nomma le cardinal de La Rochefoucauld pour la réformer, et le père Faure, religieux de la maison de Saint-Vincent de Senlis, fut choisi à cet effet.

De tous les bâtimens de Sainte-Geneviève, l'église seule étoit ancienne, et datoit de 1175.

L'église basse étoit fort ancienne; on la disoit le lieu de la sépulture de saint Prudence, de saint Céran, évêque de Paris, et de sainte Geneviève. La voûte étoit soutenue par des colonnes; des piliers et des chapiteaux de marbre. Le tombeau de la patronne de Paris étoit de marbre et entouré de grilles de fer; il n'y restoit plus rien. Le corps avait été mis dans une châsse placée au chevet de l'église supérieure. Ce tombeau se trouvoit entre celui de saint Prudence et celui de saint Céran (1).

La châsse qui étoit censée contenir le corps de sainte Geneviève étoit placée derrière le grand-autel; on l'avoit assise sur quatre grandes colonnes d'ordre ionique, lesquelles supportoient quatre statues de vierges plus grandes que nature. Ces cariatides sembloient soutenir la châsse, et portoient chacune un candélabre à la main. La châsse, qui étoit de vermeil, avoit été faite, en 1242, par les soins de Robert de La Ferté-Milon, abbé de ce monastère. On y employa huit marcs d'or et cent quatre-vingt-treize marcs d'argent. Tous les rois et reines de France avoient couvert cette châsse de pierreries. Le bouquet de diamans

(1) Voyez les *Moniteurs* de l'an II (9 et 24 novembre 1793): translation de la châsse de sainte Geneviève à la Monnoie et à l'Hôtel-de-Ville; Dulaure, *Esquisses historiques des principaux événemens de la révolution française*, tom III, pag. 60.

qui brilloit au-dessus avoit été donné par Marie de Médicis (1).

Dans les grandes calamités on descendoit la châsse de sainte Geneviève, patronne de Paris, et on la portoit en procession à Notre-Dame. Tout le clergé et les cours supérieures y assistoient. Les religieux de l'abbaye y marchoient pieds nus, et avoient la droite sur le chapitre de Notre-Dame.

Le grand-autel étoit isolé, et on admiroit la richesse et le travail prodigieux du tabernacle; aux côtés de l'autel on avoit placé les statues de saint Pierre et saint Paul en métal doré; la balustrade de cuivre et celle de marbre avoient été faites aux dépens du cardinal de La Rochefoucauld. Lebrun donna le dessin du lutrin placé au milieu du chœur, et on le regardoit comme un des plus beaux de la France. Plus loin, on remarquoit un lustre d'argent, de forme triangulaire, à neuf branches, très-bien travaillé; la ville en avoit fait présent à cette église lors de la convalescence de Louis XV, en 1745.

Le tombeau de Clovis étoit placé au milieu du chœur.

Les princes Théobalde et Gonthier, assassinés par leur oncle Clotaire, furent également enterrés dans cette église par les soins de la reine Clotilde, leur aïeule.

Cette princesse, morte à Tours, fut apportée à Paris, et enterrée dans cette église; ses reliques, tirées de son tombeau, furent mises dans une châsse placée derrière le chœur.

Cette église comptoit parmi ses curiosités :
1° Quatre grands tableaux, peints par Detroy,

(1) Quelque temps avant la révolution les religieux de l'abbaye avaient substitué aux diamans des cristaux coloriés.

père et fils, Largillière et Tournière; ils représentoient les Vœux de la ville de Paris et son Action de grâce pour la convalescence de Louis XV.

2° Le tombeau de Descartes, qui, après avoir été au musée des Petits-Augustins, est maintenant dans l'église Saint-Germain-des-Prés; son épitaphe a été replacée à Saint-Étienne-du-Mont.

3° Le tombeau de Clovis et de la reine Clotilde, d'un travail moderne.

4° La châsse de sainte Geneviève, qui fut brisée en 1793.

5°. Le tombeau, en marbre blanc, du cardinal de La Rochefoucauld, auquel un ange servoit de caudataire, par Philippe Buister.

6° Près de la porte par laquelle les religieux alloient au chœur, étoient deux niches dans lesquelles on admiroit des figures de terre cuite, sculptées par Germain Pilon; l'une représentoit Jésus-Christ dans le tombeau, et l'autre, Jésus-Christ qui ressuscite.

Auprès du tombeau de Descartes étoit déposé le cœur de Jacques Rohault, son disciple et son ami.

Les tableaux indiqués représentoient un Vœu à sainte Geneviève par la ville de Paris, en 1694, après deux années de famine. La sainte y est dans une gloire; au bas, sont le prévôt des marchands, les échevins, les divers officiers du corps-de-ville, et des spectateurs. Le peintre, Nicolas de Largillière, a fait son portrait, et s'est placé parmi ces derniers; puis il a représenté le poète Santeul, chanoine régulier de Saint-Victor, et, au lieu de laisser paroître son rochet, il l'a enveloppé dans son manteau (1), qui est noir.

(1) Ce tableau décore aujourd'hui l'église paroissiale de Saint-Étienne-du-Mont.

Le second tableau est un Vœu fait, en 1710, pour la cessation de la famine causée par le grand froid de l'hiver de 1709, par Detroy père.

Le troisième tableau est encore un Vœu fait par la ville de Paris à l'occasion de la famine de 1725, par Detroy fils.

On remarquoit dans le chapitre la tombe du père Faure, premier abbé régulier de cette maison depuis la réforme, mort en 1644; celle de François Boulart, second abbé général de la réforme, mort en 1667; celle de François Blanchard, troisième abbé général de la réforme; celles de Pierre Lallemant, de Joseph Foulon, de Benjamin de Brichanteau, et autres.

Cette église, qui menaçoit ruine depuis long-temps, fut enfin abattue en 1801; une commission de savans fut nommée pour faire enlever et transporter au Musée des monumens français toutes les sculptures dignes d'être conservées. On y remarquoit surtout les douze signes du zodiaque, sculptés à l'entour des chapiteaux des colonnes du chœur, et plusieurs bas-reliefs extrêmement curieux.

Quand on fouilla le sol, le curé de Saint-Etienne-du-Mont, assisté de quelques-uns de ses ecclésiastiques, suivit constamment le travail. On trouva dans le chœur plusieurs tombes en pierre; quelques-unes avec leurs couvercles, d'autres auxquelles il en manquoit, mais toutes sans inscriptions. Une, qui étoit placée au-dessous du maître-autel, attira particulièrement l'attention du curé; il prétendit que cette tombe devoit avoir renfermé primitivement les restes de la patronne de Paris. Il fit dresser un procès-verbal, par lequel il constatoit que cette tombe avoit réellement contenu la dépouille mortelle de sainte Geneviève.

Il invita les architectes et les savans qui suivoient les fouilles à signer ce procès-verbal ; ils s'y refusèrent, en faisant observer que rien n'indiquoit si cette tombe ou une autre avait renfermé les restes de la sainte. Le curé ne tint point compte des observations : il fit transporter le monument à Saint-Etienne-du-Mont, et lorsque le pape Pie VII vint à Paris, en 1804, Sa Sainteté donna une bulle qui promet des indulgences à tous ceux qui feront leurs dévotions au susdit tombeau. On a seulement conservé la tour qui servoit de clocher à l'église, les bâtimens qui renferment la bibliothèque de Sainte-Geneviève et le collége d'Henri IV.

Voy. Bibliothèques et Colléges.

Basilique Sainte-Geneviève, ou Panthéon.

Place du même nom.

L'abbé et les chanoines réguliers de l'abbaye de Sainte-Geneviève présentèrent à Louis XV, le 9 décembre 1754, une requête pour faire rétablir leur église qui menaçoit d'une ruine prochaine. Ce prince ordonna d'élever un nouveau temple, où seroit révérée la patronne de Paris, et adopta les beaux plans présentés par Soufflot. Les travaux commencèrent en 1757, et la première pierre de l'édifice fut posée par le roi en 1764. Le plan de l'église représente une croix grecque de trois cent quarante pieds de long, y compris le péristyle, sur deux cent cinquante pieds de large, hors d'œuvre. Au centre, s'élève un dôme de plus de soixante pieds de diamètre. Il étoit destiné à recevoir la châsse de sainte Geneviève, qui, étant ex-

posée à la vénération des fidèles, devoit être aperçue de toute l'église.

La plus grande légèreté se remarque dans toutes les voûtes, dont la principale a cent soixante-dix pieds de hauteur. Chaque croisillon forme dans l'intérieur une croix grecque, et la réunion de ces quatre croix aux quatre piliers triangulaires forme la base du dôme. Cent trente colonnes cannelées, d'ordre corinthien, supportent un entablement, dont la frise est ornée de rinceaux. Le porche ou péristyle se compose de vingt-deux colonnes d'ordre corinthien, de six pieds de diamètre et de soixante de hauteur; les différentes parties de ce vaste monument sont d'un ensemble admirable; tout y est d'une légèreté et d'un goût exquis. Malheureusement, les colonnes trop légères et les pilastres trop foibles qui supportent le dôme, affaissés sous le poids de leur charge, menaçoient, par leurs fractures, l'édifice d'une ruine prochaine. Une commission composée d'architectes et d'ingénieurs fut nommée pour aviser au moyen de prévenir la ruine du Panthéon. L'architecte Rondelet fut obligé de supprimer douze colonnes sous le dôme, et de les remplacer par des pilastres. Si l'enceinte intérieure du dôme a perdu de son étendue et de la richesse de son architecture, il n'en sera pas moins vrai que le Panthéon restera toujours un des plus beaux édifices du monde.

Le bas-relief sculpté sur le fronton représentoit une croix rayonnante et adorée par les anges et les chérubins. On y lisoit l'inscription suivante :

D. O. M.
SUB INVOCATIONE SANCTÆ GENOVEFÆ SACRUM.

L'assemblée nationale ayant décrété, en 1791, que

la nouvelle église Sainte-Geneviève prendroit le nom de Panthéon français, et serviroit de sépulture à ceux qui auroient bien mérité de la patrie, on supprima la première inscription pour y substituer la suivante, qui fut fournie par M. le marquis de Pastoret, aujourd'hui pair de France :

AUX GRANDS HOMMES LA PATRIE RECONNAISSANTE.

A cette époque, tous les bas-reliefs relatifs à la vie et aux actions de la patronne de Paris furent grattés, et remplacés par d'autres, analogues à la nouvelle destination du temple (1).

Les hommes qui eurent les honneurs du Panthéon furent, Mirabeau (1791), Voltaire (1791), Pelletier (1793), Marat (1793), et J.-J. Rousseau (1793).

Sous le pavé de l'église, fait en pierres de Château-

(1) On plaça à la frise du milieu cette inscription :

Panthéon français, l'an III de la liberté.

Voici le sujet des bas-reliefs qui décoroient le temple et les inscriptions qui les accompagnoient :

Les droits de l'homme; le juri :

Sous le règne des lois l'innocence est tranquille.

Le dévoûment patriotique :

Il est doux, il est glorieux de mourir pour la patrie.

L'instruction publique :

L'instruction est le besoin de tous : la société la doit également à tous ses membres.

L'empire de la loi :

Obéir à la loi c'est régner avec elle.

Landon, règne un vaste monument sépulcral, divisé en plusieurs chambres. Pendant le consulat et l'empire ces caveaux ont reçu les dépouilles mortelles des sénateurs, des grands officiers de la Légion-d'Honneur, des ministres, et autres personnages.

D'après une ordonnance du roi, du mois de décembre 1821, la nouvelle église de Sainte-Geneviève a été rendue au culte catholique. M. de Quélen, archevêque de Paris, y officia pontificalement le 3 janvier 1822, jour de la fête de la patronne de Paris. Cette église est provisoirement desservie par les missionnaires de France.

Malgré la brûlure de tout ce que contenoit la châsse de Sainte-Geneviève, les missionnaires sont venus à bout de se procurer de nouveaux ossemens de la sainte. On a rétabli l'ancien bas-relief et l'inscription qui décoroit le fronton.

D. O. M. SUB INVOC. S. GENOVEFÆ,
LUD. XV. DICAVIT. LUD. XVIII. RESTITUIT.

M. Gros a été chargé de peindre la coupole de cette basilique; il a représenté avec son beau talent l'apothéose de la patronne de Paris. S. M. Charles X, pour récompenser dignement ce grand artiste, l'a élevé au rang de *baron*.

Eglise Saint-Nicolas-du-Chardonnet, première succursale de Saint-Etienne-du-Mont.

Rue Saint-Victor, entre les n°⁵ 104 et 106.

Elle a pris ce nom de Chardonnet de celui du ter-

ritoire sur lequel elle est située, et non pas d'un lieu rempli de chardons. Le fief du Chardonnet s'étendoit de ce côté entre la Seine et la Bièvre, depuis le clos Mauvoisin, c'est-à-dire depuis la rue de Bièvre, où il finissoit, jusqu'à l'ancien canal de la rivière de Bièvre, tel qu'il subsiste aujourd'hui. Cette église étoit paroissiale avant l'an 1230, et fut dédiée par Jean Denant, évêque de Paris, le 13 mai 1425. Elle avoit d'abord été construite vers l'orient d'hiver, et le long du canal de la Bièvre; mais ce canal ayant été supprimé, et l'église commençant à tomber en ruines, on prit, en 1656, le parti d'en construire une nouvelle à côté de l'ancienne, et dans une direction opposée; elle n'étoit pas finie, lorsqu'elle fut bénite, le 15 août 1667, par M. Péréfixe, archevêque de Paris. Les travaux, interrompus ensuite pendant plusieurs années, furent repris en 1705, et achevés en 1709, à la réserve d'une travée qui reste encore à faire, ainsi que le portail et le clocher, ce qui est bien agréable pour le repos des paroissiens.

L'intérieur de l'église est décoré d'un ordre composite en pilastres, dont les chapiteaux ont une forme singulière. Les socles sont revêtus de marbre; le chœur est pavé en marbre. Au-dessus du maître-autel est une gloire d'un bel effet. En entrant du côté de la sacristie on remarque deux tableaux représentant le Martyre des Machabées, et saint François de Sales recevant l'extrême-onction; dans la chapelle Saint-Charles, le tableau de ce saint, par Lebrun. Comme saint Charles étoit le patron de cet artiste, il s'est attaché à en faire un tableau qui lui fît honneur. C'est également lui qui a peint le plafond. Ayant formé le projet d'ériger un mausolée à sa mère dans cette

chapelle, il en composa le dessin. Tuby l'a représentée en marbre, sortant du tombeau au son de la trompette du jugement dernier. On admire surtout l'attitude et la disposition de l'ange qui sonne de la trompette. Il a été exécuté par Gaspard Colignon, mort en 1702. Sous la croisée de cette chapelle est le tombeau de cet artiste célèbre. Lebrun est représenté en buste, de la main de Coysevox, au bas d'une pyramide posée sur un piédestal, dans le cadre duquel est gravée son épitaphe.

Dans la chapelle du Saint-Sacrement ou de la Communion, sont sur l'autel, les Pélerins d'Emmaüs, par Saurin; et aux deux côtés, le Miracle de la manne et le Sacrifice de Melchisédech, peints, en 1714 et 1715, par Charles Coypel. Dans la chapelle suivante, le Martyre de saint Victor et le portrait de sainte Thérèse; dans la chapelle de la Vierge, une Descente de croix et une Annonciation; sur l'autel, une statue de la Vierge, par Bra; dans la chapelle suivante, un tableau de saint Clair; vis-à-vis le chœur, saint Médar, et la Prise de Jésus-Christ dans le jardin des Olives. Les restes du poète Santeul ont été placés dans cette église, avec l'épitaphe composée par Rollin.

Parmi les personnages remarquables enterrés dans cette église, on compte : Jean de Selve, premier président du parlement; l'avocat-général Jérôme Bignon; René III de Voyer de Paulmy-d'Argenson, ambassadeur à Venise; le garde-des-sceaux Marc-René de Voyer de Paulmy-d'Argenson.

Eglise de Saint-Jacques-du-Haut-Pas, seconde succursale de Saint-Étienne-du-Mont.

Rue Saint-Jacques, entre les n°ˢ 252 et 254.

Vers le milieu du quinzième siècle, les habitans du faubourg Saint-Jacques, trop éloignés des églises Saint-Médard, Saint-Hippolyte et Saint-Benoît, leurs paroisses, sollicitèrent l'érection de la chapelle Saint-Jacques en succursale. Cette érection fut autorisée en 1566; et en 1584, on bâtit près de cette première chapelle une seconde, qui prit le titre de paroisse. L'église, telle qu'elle existe aujourd'hui, n'a été commencée qu'en 1630. Suspendus jusqu'en 1675, les travaux ne furent repris qu'à cette époque aux frais d'Anne de Bourbon, duchesse de Longueville, et des paroissiens; on les termina en 1684.

Les *carriers* fournirent généreusement toute la pierre dont cette église est pavée, et les différens ouvriers employés à sa construction donnèrent chacun libéralement un jour de leur travail par semaine.

Le portail de Saint-Jacques-du-Haut-Pas est décoré de quatre colonnes d'ordre dorique qui soutiennent un entablement et un fronton, avec un attique au-dessus, du dessin de l'architecte Gittard, de l'ancienne académie royale d'architecture.

L'astronome Jean-Dominique Cassini et l'abbé de Saint-Cyran ont été enterrés dans cette église. L'épitaphe de ce dernier est conservée dans le sanctuaire avec celles du mathématicien Lahire, et du vertueux curé Cochin.

Parmi les tableaux qui décorent Saint-Jacques-du-

Haut-Pas, on distingue le Christ mis au tombeau, peint par Georges; et donné par la ville de Paris.

Église Saint-Médard, troisième succursale de la paroisse de Saint-Étienne-du-Mont.

Rue Mouffetard, entre les nos 161 et 163, attenant la rue d'Orléans.

Dès le douzième siècle, les habitans du bourg Saint-Médard avoient une chapelle qui étoit desservie par un chanoine de Sainte-Geneviève; jusqu'à l'époque des événemens de 1789, le curé de cette église étoit toujours un religieux de cette abbaye. L'église de Saint-Médard a été réparée et agrandie à différentes époques, ce qui la rend très-irrégulière. Malgré les embellissemens qu'on y a ajoutés, elle ne possède rien qui soit digne de curiosité. L'architecte Petit-Radel tenta de l'orner en 1784; en ajoutant à sa construction primitive des ornemens grecs, et en transformant ses piliers en colonnes cannelées et sans bases. La chapelle de la Vierge qui termine le rond-point de ce temple a été bâtie sur les dessins de cet artiste. Quatre grandes arcades y soutiennent une voûte plate, dont la coupe des pierres mérite attention. Les vitraux placés sur les côtés au-dessus des impostes procurent une grande clarté. L'autel est décoré de deux colonnes toscanes, qui soutiennent un fronton circulaire, dans le tympan duquel est le chiffre de la Vierge en transparent. La statue de la Vierge, tenant l'enfant Jésus, est posée sur un nuage derrière l'autel. Cette statue en pierre a pour fond une gloire; le groupe est éclairé par le jour tiré d'en-haut. On voit que l'architecte a voulu

imiter le jour céleste de Saint-Sulpice et de Saint-Roch. Le célèbre Nicole, écrivain méthodique, un des plus zélés défenseurs du jansénisme, repose dans cette église, ainsi que le savant, l'éloquent et indigent Olivier Patru, avocat au parlement, qui fut surnommé à juste titre le *Quintilien français*.

Dans le petit cimetière qui est derrière a été inhumé le diacre François Pâris, qui mourut le 1er mai 1727, âgé de trente-sept ans. On connoît tous les prétendus miracles que l'on disoit se faire par son intercession. Les boiteux devenoient droits, et marchoient sans béquilles; l'esprit malin abandonnoit le corps des possédés, le bossu perdoit sa difformité. Les illuminés de la secte janséniste se distinguoient par des tours de force étonnans : on leur donnoit des coups de bûches et des coups d'épée; on les pendoit en croix, on les faisoit rôtir à la broche, et le tout *sans douleur*. Le roi interposa son autorité, et fit fermer le cimetière. Un plaisant écrivit sur la porte ces deux vers :

De par le roi, défense à Dieu
D'opérer miracle en ce lieu.

Chapelle expiatoire.

Rue d'Anjou-Saint-Honoré.

Après la fatale journée du 10 août 1792, le cimetière de la Madeleine fut choisi pour recevoir les dépouilles mortelles des victimes des fureurs révolutionnaires.

Le vertueux Louis XVI et l'infortunée Marie-Antoinette y trouvèrent un asile après avoir porté leurs

têtes sur un indigne échafaud. En remontant sur le trône de ses pères, Louis XVIII ordonna l'érection d'une chapelle, pour conserver le souvenir du séjour qu'y firent les cendres royales pendant vingt-trois ans. Les architectes Percier et Fontaine furent chargés de la construction de ce monument expiatoire; une allée d'ifs, de cyprès, de sycomores et autres arbres funéraires conduit au monument, dont l'entrée principale a la forme d'un tombeau antique; des cénotaphes, placés sous cet abri, sont destinés à rappeler les noms et la mémoire des grands personnages dont cette terre reçut la dépouille. A l'entrée de la chapelle est un portique composé de deux colonnes doriques surmontées d'un fronton. On y monte par plusieurs marches, et de nouveaux degrés conduisent à l'intérieur, lequel est en forme de croix, dont trois branches sont terminées par des hémicycles. Au milieu, et sur l'emplacement où furent les corps de Louis XVI et de Marie-Antoinette, est placé l'autel. Dans les hémicycles de droite et de gauche sont leurs statues, et, dans une chapelle souterraine, des monumens leur sont érigés; on a placé dans un caveau particulier tous les ossemens trouvés dans l'enceinte du cimetière.

Collége et église de Sorbonne.

Place du même nom.

Cet établissement fut originairement fondé par Robert, né à Sorbon, village près de Rhetel, département des Ardennes, dont il prit le nom; suivant l'usage de son temps. Robert de Sorbon fut d'abord

chanoine de Cambray, puis de Paris. Il étoit devenu chapelain et confesseur de saint Louis, qu'il accompagna dans son premier voyage d'outre-mer. Une inscription gravée sur une lame de cuivre, et attachée au-dessus de la petite porte de l'église en dedans, annonçoit que ce saint roi voulut contribuer à cette fondation en 1252 :

Ludovicus, rex Francorum, sub quo fundata fuit domus Sorbonæ, circa annum Domini M. CC. L. II.

Le but de cet établissement étoit de former une société d'ecclésiastiques qui, vivant en commun, devoient être uniquement occupés d'étudier et d'enseigner gratuitement. Robert de Sorbon cherchoit à leur aplanir la route pour parvenir au doctorat, dont il avoit éprouvé toutes les difficultés. Cette maison devint bientôt célèbre dans toute l'Europe. Le cardinal de Richelieu, qui avoit été bachelier et prieur de cette maison, en étant devenu proviseur, fit rebâtir de fond en comble ce collège: Jacques Lemercier (né à Pontoise), son architecte, qui avoit déjà construit le Palais-Royal, donna tous les dessins de l'établissement, et eut la direction des travaux, dont les devis furent approuvés par le cardinal, le 30 juillet 1726. La première pierre de la grande salle fut posée par l'archevêque de Rouen. On mit sous cette pierre une médaille d'argent sur laquelle la Sorbonne étoit représentée sous la figure d'une femme vénérable, courbée sous le poids des années, ayant sa main droite sur la figure du Temps, et la gauche sur une Bible, avec cette inscription autour : *Huic sorte bona senescebam* ; pour marquer que c'étoit un effet de son bonheur que

sa vieillesse fût parvenue jusqu'au temps d'un pareil restaurateur.

Ce ministre mit le comble à la magnificence des bâtimens, en faisant élever la superbe église que nous voyons aujourd'hui. Il en posa lui-même la première pierre le 15 mai 1635, et elle ne fut achevée qu'en 1653. On scella sous cette pierre de grandes médailles d'argent sur lesquelles son portrait et ses armes étoient représentés, avec des inscriptions tout-à-fait propres à satisfaire la vanité du ministre. Les diverses parties de l'édifice sont d'une proportion bien entendue. Le dôme est accompagné de quatre campanilles, et orné de côtes de plomb doré. Le tout est surmonté par une plate-forme qui soutient un balcon, et une lanterne qui sert d'amortissement. Le portail au fond de la place qui donne sur la rue de la Harpe, est composé de deux ordres : le premier est corinthien, avec des colonnes engagées ; le second est composite, mais formé seulement par des pilastres qui répondent aux colonnes de l'ordre intérieur. Dans les entre-colonnemens hauts et bas sont quatre niches; elles étoient ornées de statues de marbre faites par Guillain. A la croisée du second ordre est une horloge qui marque les phases de la lune. A l'aiguille du cadran étoit suspendu un R qui restoit toujours perpendiculairement posé.

L'intérieur de l'église est d'une médiocre grandeur. L'ordre de pilastres qui règne tout autour est couronné par une corniche d'une belle proportion. Entre ces pilastres sont des niches l'une sur l'autre, où l'on avoit anciennement placé des anges de grandeur naturelle et les douze apôtres. Ces figures avoient été exécutées par Berthelot et Guillain. Les quatre Pères de l'Église, dans les pendentifs du dôme, ont été peints à fresque

par Philippe de Champagne. Le grand-autel est décoré de quatre colonnes en marbre, qui supportent un fronton triangulaire. Dans l'épaisseur des piliers qui soutiennent le dôme on a pratiqué deux chapelles.

Le tombeau du cardinal de Richelieu, qui fut placé en 1694 au milieu du chœur, est aujourd'hui dans le côté droit de la croix. La statue du ministre, en marbre blanc, est à demi couchée, et soutenue par la Religion tenant le livre qu'il composa pour sa défense. Près d'elle sont deux génies qui supportent les armoiries du cardinal. A l'extrémité opposée est une femme éplorée, qui représente la science, dont l'attitude exprime ses regrets d'avoir perdu son plus ferme appui. Cet admirable monument, dû au ciseau de François Girardon, passe pour son chef-d'œuvre. Le corps du cardinal étoit dans un caveau au-dessous du chœur.

La maison de Sorbonne consiste en trois grands corps de bâtimens, flanqués dans les encoignures par quatre gros pavillons, et qui environnent une grande cour ayant la forme d'un carré long. Une partie de cette cour, plus élevée que l'autre de plusieurs degrés, donne un air de majesté au superbe portique qui s'élève au fond et forme une des faces latérales de l'église; ce portique, du genre de ceux que Vitruve appelle décastyles ou prodomos, est formé de dix colonnes, dont six de face, et les quatre autres en retour sur les côtés. Ces colonnes, d'ordre corinthien, sont élevées sur un perron composé de quinze degrés, et forment porche, dont l'entrée est couverte par un fronton, dans le tympan duquel sont les armes du cardinal. La porte de l'église se trouve sous ce beau portique, disposé dans le genre de celui du Panthéon

de Rome. Au fond de la cour sont les secrétariats des facultés des sciences et des lettres.

Sainte-Chapelle.

Dans l'enceinte du Palais-de-Justice, cour de la Sainte-Chapelle.

Elle fut fondée en 1245, par saint Louis, pour tenir lieu de l'oratoire que Louis le Gros avoit fait élever en cet endroit. Cette église, l'un des plus beaux édifices de l'architecture du moyen âge, improprement appelée gothique, ne porte que sur de foibles colonnes, et n'est soutenue d'aucuns piliers dans œuvre. Pierre de Montreuil, et non pas de Montereau, auquel on doit l'érection d'un grand nombre d'édifices, fut l'architecte de ce monument. L'église est double, et admirée par la hardiesse de sa construction. Les voûtes en croix d'ogives en sont fort élevées, et si parfaitement liées, qu'elles ont résisté aux outrages du temps et au furieux incendie de 1630; le clocher, qui étoit une merveille de l'art, fut entièrement consumé, ainsi que toute la toiture. Les vitraux étoient admirables par leur hauteur, la variété et la beauté de leurs couleurs.

La dédicace de la Sainte-Chapelle eut lieu le 26 avril 1248. Celle de l'église supérieure fut faite par Eudes, évêque de Frascati et légat du saint Siége, sous le titre de la Sainte-Couronne et de la Sainte-Croix; et celle de l'église basse, par Philippe, archevêque de Bourges, sous l'invocation de la sainte Vierge. Cette dernière étoit la paroisse des officiers de la Sainte-Chapelle, des chapelains, des domes-

tiques des chanoines, et de quelques autres personnes qui demeuroient dans la cour du Palais. Elle étoit desservie par un vicaire amovible, nommé par le trésorier. Le poëte Nicolas Boileau-Despréaux y fut enterré au mois de mars 1711; les deux églises, haute et basse, ont été privées de tous leurs ornemens en 1790, et servent maintenant de dépôt d'archives pour la cour des comptes. On parle cependant de rendre au culte la chapelle basse; et d'y transporter la paroisse de Notre-Dame.

TEMPLES DES CULTES TOLÉRÉS. PROTESTANS-CALVINISTES.

Église des Prêtres-de-l'Oratoire.

Rue Saint-Honoré, au coin de la rue de l'Oratoire.

Cette église, que le roi qualifioit de son oratoire royal et qui étoit titrée de chapelle royale du Louvre, fut bâtie, de 1621 à 1630, sur les dessins de Jacques Lemercier. On admire la belle régularité des proportions de l'ordre corinthien qui y règne en grand et en petit. Le portail ne fut construit qu'en 1745 sur les dessins de Pierre Caqué. Cette église a été élevée sur l'emplacement de l'hôtel Du Bouchage, qui se nommoit auparavant de Montpensier; et plus anciennement (en 1594) d'Estrées, parce qu'il étoit habité par Gabrielle d'Estrées, duchesse de Beaufort, maîtresse d'Henri IV.

Église de la Visitation-de-Sainte-Marie.

Rue Saint-Antoine, entre les n^{os} 212 et 214.

Les religieuses de la Visitation, instituées par saint François de Sales, en 1610, eurent leur premier établissement dans la ville d'Annecy. Elles tiroient leur nom de ce que, dans leur origine, elles ne faisoient que de simples vœux, étoient séculières et s'occupoient à visiter les malades et les pauvres en mémoire de la visite que la sainte Vierge fit à sainte Élisabeth. Par un bref du pape Paul V, du 23 avril 1618, la congrégation fut érigée en religion sous la règle de saint Augustin.

Saint François de Sales ayant été sollicité pour en former un établissement à Paris, fit venir Jeanne-Françoise Frémiot, dame de Chantal, fondatrice et première supérieure. Cette dame arriva à Paris avec trois religieuses le 6 avril 1619: après avoir d'abord logé au faubourg Saint-Marceau, elles vinrent s'établir en 1620, rue de la Cerisaye, dans une maison qu'elles achetèrent. Enfin, en 1628, elles acquirent l'hôtel de Cossé, rue Saint-Antoine, dont le jardin étoit contigu à celui de leur monastère. Le commandeur de Sillery donna une somme considérable pour bâtir l'église, dont il posa la première pierre le 31 octobre 1632. François Mansart construisit ce temple, à l'instar de la rotonde de Notre-Dame à Rome. Il fut dédié, en 1634, par André Frémiot, frère de madame de Chantal, archevêque de Bourges, à Notre-Dame-des-Anges. Quoique petite, cette église est remarquable par son architecture. Le dôme est soutenu par

quatre arcs, entre lesquels des pilastres corinthiens portent une grande corniche régnant dans le pourtour. La porte d'entrée, élevée sur un perron de quinze marches, et ornée de deux colonnes corinthiennes ciselées, est sous un de ces arcs. L'ancien maître-autel se trouvoit sous celui qui est en face. Les deux autres arcs sont occupés par deux chapelles; dans l'une a été enterré le surintendant Fouquet, mort en 1680, si connu par sa faveur et sa disgrâce.

Le service des Protestans se fait dans l'église de l'Oratoire, en français, tous les dimanches à midi, et en anglais, par le chapelain de l'ambassade anglaise; à trois heures; dans l'église de la Visitation, le dimanche à onze heures et demie; enfin, à la même heure, dans la chapelle de l'ambassadeur d'Angleterre.

TEMPLE DES LUTHÉRIENS OU CONFESSION D'AUGSBOURG.

Église des Carmes-Billettes.

Rue des Billettes, nos 16 et 18.

En 1295, Reinier Flaming fit bâtir une chapelle sur l'emplacement de la maison d'un Juif nommé Jonathas, condamné au feu pour avoir, le jour de Pâques 1290, fait bouillir une hostie consacrée, et qui fut conservée par un miracle. C'étoit alors le bon temps de la superstition; et pour rappeler la mémoire d'un tel événement, on la nomma la chapelle des Miracles. On conservoit dans la sacristie le canif dont Jonathas se servit pour outrager la sainte hostie, ainsi

que l'écuelle de bois dans laquelle elle fut reçue par la femme qui la porta à Saint-Jean en Grève. On introduisit, en 1299, des religieux qui desservirent un hôpital dit le collége des Miracles-de-la-Charité-Notre-Dame, dits Billettes (corruption de Bouillettes), attenant à la chapelle. En 1347, succédèrent des religieux de la règle de saint Augustin, dits hospitaliers de Notre-Dame, qui firent agrandir la chapelle et bâtir un cloître. Au quinzième siècle on reconstruisit tous les bâtimens. Les religieux hospitaliers, autorisés à vendre leurs biens, traitèrent, le 24 juillet 1631, avec les religieux Carmes de l'Observance de Rennes, et leur cédèrent l'église, le prieuré et le monastère des Billettes, et tous les biens et meubles dudit prieuré, dont les Carmes prirent possession en 1633. L'église fut rebâtie en 1754, sur les dessins de frère Claude. Ce couvent fut supprimé en 1790; et en 1802, il fut affecté aux Chrétiens de la religion protestante de la confession d'Augsbourg, dite luthérienne.

SYNAGOGUE DES JUIFS.

Nos frères les Israélites ont trois temples à Paris : l'un, rue du Cimetière-Saint-André-des-Arcs; le second, rue de la Tixéranderie; et le troisième, rue de Notre-Dame-de-Nazareth, n° 17. Ce dernier, qui vient d'être construit, est remarquable par son élégance et par sa décoration tout à la fois simple et noble; il est soutenu par trente colonnes d'ordre dorique; au-dessus des bas-côtés sont les tribunes des femmes.

Le service des Israélites commence à sept heures et demie du matin les jours de fêtes et de sabbat; et le

soir, en toutes saisons, une heure avant le coucher du soleil.

PASSAGES.

Passage Petit-Saint-Antoine.

Rue Saint-Antoine, n°ˢ 67 et 69.

Ce fut d'abord un hospice que des hospitaliers de l'ordre de Saint-Augustin, dont le chef d'ordre étoit à Vienne en Dauphiné, avoient à Paris. Charles V, alors régent du royaume, leur donna le manoir de la Saussaye avec toutes ses appartenances.

Cette maison fut érigée en commanderie en 1361. On y mit un nombre suffisant de religieux pour y faire l'office et y exercer l'hospitalité envers les pauvres attaqués de la maladie appelée le feu de saint Antoine, mal que nous ne connaissons plus aujourd'hui. Charles V étant monté sur le trône, leur fit bâtir une église, qui fut achevée en 1368.

Le titre de commanderie de Paris fut supprimé en 1615, et la maison fut convertie en séminaire pour l'instruction des religieux de l'ordre. Charles VI avoit établi dans le monastère du Petit-Saint-Antoine une confrérie de Saint-Claude qui fut très-célèbre, car ce prince s'y étoit fait enrôler en grande cérémonie avec les principaux personnages de sa cour. Mais tout n'a qu'un temps, et cette confrérie, jadis si célèbre, étoit entièrement tombée dans l'oubli lors de la suppression des ordres monastiques.

Le Petit-Saint-Antoine, après avoir servi de magasin de blé, et ensuite de sel, a été démoli en 1794. Une superbe maison particulière le remplace. Au mi-

lieu est un large passage (1) qui a conservé le nom de Petit-Saint-Antoine.

Passages.

Voy. Embellissemens de Paris.

PÉPINIÈRE ROYALE.

Rue du Faubourg-du-Roule, n°s 17 et 19.

Cette pépinière est le lieu où l'on cultive les arbres étrangers naturalisés en France, et où l'on élève les fleurs, arbres et arbustes nécessaires à l'entretien des jardins et maisons royales.

Sur le terrain qu'occupoit l'ancienne pépinière royale du Louvre on a ouvert, en 1782, une rue qui en a retenu le nom.

Voy. LUXEMBOURG.

PÉRINE DE CHAILLOT (INSTITUTION DE SAINTE-),

ci-devant abbaye de Sainte-Geneviève.

Rue de Chaillot.

Ce couvent de religieuses chanoinesses de l'ordre de Saint-Augustin, fut fondé en 1300 par Philippe le Bel, près la forêt de Compiègne, puis transféré dans la ville de ce nom, ensuite à la Villette, au-dessus du faubourg Saint-Martin.

(1) Il communique à la rue du Roi-de-Sicile, qui de 1792 à 1806 porta le nom de rue des *Droits-de-l'Homme.*

Claudine Beurrier institua un second couvent de cet ordre, en 1638, au village de Nanterre, et les religieuses furent transportées à Chaillot en 1659.

Ce dernier couvent étoit connu sous le nom de Notre-Dame-de-la-Paix; mais lors de la réunion avec l'abbaye de Sainte-Périne-de-la-Villette, en 1746, on l'appela abbaye de Sainte-Périne-de-Chaillot.

Après leur sortie de Nanterre, les religieuses prirent l'aumusse noire, mouchetée de blanc.

C'est dans cette maison, supprimée en 1760, que M. Duchayla, aidé de quelques personnes bienfaisantes, a fondé l'institution de Sainte-Périne, en faveur des personnes honorablement élevées, dont la révolution avoit diminué ou renversé la fortune.

PLACES.

Place Dauphine.

Commence rue du Harlay, et finit place du Pont-Neuf.

Au sortir du palais, on entre dans cette place, qui est à la pointe de l'île sur laquelle est la Cité. Henri IV, s'y étant transporté, en donna le plan, et la nomma *place Dauphine*, en mémoire de la naissance de Louis XIII, alors dauphin, en 1608. La place Dauphine est de figure triangulaire. Les maisons qui l'entourent sont bâties de briques, et les cordons de pierres de taille; elles sont toutes de même apparence. La place n'a que deux ouvertures: l'une dans le milieu de la base du triangle, et l'autre à l'angle opposé du côté du Pont-Neuf. Elle a été bâtie sur deux petites îles, qui ont subsisté jusqu'au commencement du seizième siècle. C'est dans une de ces îles que, le 18

mars 1313, on brûla le grand-maître des Templiers.

Une fontaine surmontée de la statue du général Desaix occupe le centre de la place Dauphine. Ce monument présente déjà des dégradations notables, et c'est avec beaucoup de peine qu'on parvient à lire quelques-uns des noms qui sont inscrits sur ses parois : ce sont ceux des citoyens qui ont concouru, par voie de souscription, à son érection.

Place Royale.

Commence rue Royale, et finit rue de la Chaussée-des-Minimes.

Cette place occupe l'emplacement de l'ancien hôtel des Tournelles, dont la démolition fut prescrite par deux ordonnances de Charles IX. Cette démolition ne s'opéra cependant qu'avec une extrême lenteur, car Henri IV fit provisoirement loger dans ce qui subsistoit encore des bâtimens, environ deux cents ouvriers en étoffes de soie, d'or et d'argent, qu'il avoit fait réunir à Paris. Les entrepreneurs sous lesquels étoient ces ouvriers leur firent bâtir, en 1605, un vaste logement, faisant face à une grande place qui restoit du palais et du parc des Tournelles. La situation et l'effet de cette construction firent naître au roi l'idée de pratiquer en ce lieu une place publique, qui seroit nommée *la Place Royale*, et qui auroit soixante et douze toises en carré, ou cinq mille cent quatre-vingt-quatre toises en superficie.

En effet, Henri IV fit bâtir à ses frais l'un des quatre côtés de la place, qu'il vendit ensuite à des particuliers. Il donna les places des trois autres côtés, chacune pour un écu d'or de cens, à la charge que les

preneurs y feroient bâtir des pavillons conformes aux dessins qui leur seroient donnés de sa part. Le pavillon qui fait face à la rue Royale, et à la rue Saint-Antoine fut nommé *le Pavillon du Roi*, et celui qui est vis-à-vis, *le Pavillon de la Reine*. Ce même prince, pour empêcher que la symétrie de la place ne fût altérée à l'avenir, ordonna qu'aucun des pavillons ne pourroit être partagé entre cohéritiers, mais qu'il seroit mis dans un lot, ou leur appartiendroit par indivis. Il fit en même temps percer quatre rues qui conduisent à cette place, et qui en donnent l'entrée.

La place Royale est régulièrement carrée. Elle a neuf pavillons à trois de ses faces, et seulement huit à la quatrième, ce qui fait en tout trente-cinq pavillons bâtis de pierres et de briques, et couverts d'ardoises. Ils sont portés sur le devant par une suite d'arcades larges de huit pieds et demi, hautes d'environ douze, et ornées de pilastres doriques qui règnent au pourtour de la place, et forment autant de corridors couverts d'une voûte surbaissée de pierres et de briques. La place est pavée le long de ces corridors de la largeur d'une rue. Le reste est fermé par une grille de fer qui renferme des allées sablées, et des tapis de gazon. Pour entrer dans cette espèce de parterre, il y a quatre principales portes et deux petites. On y voyoit autrefois une statue équestre et en bronze de Louis XIII, posée sur un grand piédestal de marbre blanc. On lisoit sur une des faces de ce piédestal : *Pour la glorieuse et immortelle mémoire de très-grand et très-invincible Louis le Juste, treizième du nom, etc.* On y grava aussi ce sonnet de Desmarets, de l'Académie française :

Que ne peut la vertu, que ne peut le courage?
J'ai dompté pour jamais l'hérésie en son fort,

Du Tage impétueux j'ai fait trembler le bord,
Et du Rhin jusqu'à l'Ebre accru mon héritage.
J'ai sauvé par mon bras l'Europe d'esclavage,
Et si tant de travaux n'eussent hâté mon sort,
J'eusse attaqué l'Asie, et d'un pieux effort
J'eusse du saint tombeau vengé le long servage.
Armand, le grand *Armand*, l'âme de mes exploits,
Porta de toutes parts mes armes et mes lois,
Et donna tout l'éclat aux rayons de ma gloire;
Enfin, il m'éleva ce pompeux monument,
Où pour rendre à son nom mémoire pour mémoire,
Je veux qu'avec le mien il vive incessamment.

Ce monument, élevé à Louis XIII, fut détruit en 1792; on le remplaça par une fontaine. La fontaine vient d'être détruite à son tour, et le monument va être élevé de nouveau. On présume que la poésie du sieur Desmarets et l'insolente dédicace du *grand Armand* ne seront pas reproduites.

Quatre nouvelles fontaines entoureront la statue.

Place du Carrousel.

Les bâtimens qui la bordent à l'orient commencent à la grande galerie méridionale et finissent rue Saint-Nicaise.

Cette place a été ouverte pour dégager la façade occidentale du château des Tuileries. Son nom lui vient du carrousel que Louis XIV donna, en 1662, à sa mère et à sa femme. Les maisons qui la bordoient du côté de la rue Saint-Nicaise ont été abattues à la suite de l'explosion de la machine infernale (7 nivôse an IX), et sont remplacées par la galerie septentrionale, qui joindra, lorsqu'elle sera terminée, le Louvre aux Tuileries. La galerie qui est occupée par le musée Royal

ferme la place du Carrousel du côté du midi. Cette place est bornée à l'ouest par des maisons qui doivent être abattues. L'hôtel d'Elbeuf et l'hôtel de Longueville sont au nombre de ces bâtimens. L'ornement le plus remarquable de la place en question est l'arc de triomphe élevé à la gloire des armées françaises. *Voy.* ARC DE TRIOMPHE DU CARROUSEL.

Place Vendôme.

Commence rue Saint-Honoré, et finit rues Neuve-des-Petits-Champs et Neuve-des-Capucines.

Louvois voulant se signaler dans la surintendance des bâtimens du roi, inspira à Louis XIV le dessein de faire cette place. Pour l'exécution du projet, le roi acheta, en 1685, l'hôtel de Vendôme, toutes les terres et places des environs, et même l'emplacement du couvent des Capucines. L'hôtel de Vendôme fut démoli en 1687, et les constructions commencèrent sur les dessins de Jules Hardouin-Mansart, et au compte des divers particuliers qui s'étoient rendus acquéreurs des terrains environnans.

La place Vendôme devoit avoir quatre-vingt-six toises de longueur sur soixante dix-huit de largeur. Ces dimensions ont été réduites à soixante-quinze toises sur soixante-dix. La place est un octogone qui a quatre grandes faces et quatre petites. L'architecture qui règne au pourtour est d'ordre corinthien en pilastres, avec des corps avancés, un au milieu de chaque face, qui porte des frontons, dans les tympans desquels on a placé des armes de France avec les accompagne-

mens. Il règne partout un piédestal continu et orné de refends, dans lequel on a pratiqué pour chaque maison une porte en plein cintre, et dont la clef est couverte par un beau mascaron. Les chapiteaux, les bandeaux des fenêtres, et tous les ornemens de sculpture ont été exécutés ou conduits par Jean-Baptiste Poulletier de l'Académie royale, mort en 1719.

L'hôtel de la chancellerie de France, qui se trouve à gauche en entrant par la rue Saint-Honoré, avait appartenu à un fermier général nommé Luillier; le roi se saisit en 1717 de cette maison, en paiement d'une partie de la taxe à laquelle la chambre de justice avait condamné ce traitant. Presque toutes les maisons de la place Vendôme ont été bâties par des financiers. Il restait encore quelques places vides en 1719; mais Law les acheta avec les billets qui ont ruiné tant d'honnêtes familles.

Le point central de la place Vendôme était occupé autrefois par une statue équestre de Louis XIV. Ce groupe, de vingt pieds de hauteur, fut coulé le Ier décembre 1692, par Jean-Balthazar Keller, d'après le modèle de Girardon. On assure qu'il y entra soixante-dix milliers de métal, et que vingt hommes assis sur deux rangs autour d'une table auroient pu être à l'aise dans le ventre du cheval. Cette statue a été abattue le 12 août 1792. On voit aujourd'hui à sa place la colonne triomphale.

Voy. Colonne de la place Vendôme.

Place des Victoires.

Commence rue de la Petite-Vrillière, et finit rues du Petit-Reposoir et Vide-Gousset.

Cette place est l'ouvrage de la reconnoissance du maréchal de Lafeuillade pour toutes les faveurs et les grâces qu'il avoit reçues de Louis XIV. Dans cette vue, le maréchal acheta en 1684 l'hôtel de la *Ferté-Senecterre*, et le fit abattre; mais comme l'emplacement étoit encore trop étroit, il engagea le corps de l'Hôtel-de-ville à traiter de l'hôtel d'*Émery*, et de plusieurs autres maisons qui furent renversées pour ce dessein.

Malgré la démolition de tant de bâtimens, la place des Victoires n'est pas d'une grande étendue; mais six rues qui y viennent aboutir la dégagent beaucoup, et semblent la rendre plus grande qu'elle n'est en effet. Sa figure est un ovale irrégulier de quarante toises de diamètre. Les bâtimens qui règnent au pourtour sont symétriques, et ornés de pilastres d'ordre ionique, soutenus par des arcades chargées de refends. C'est l'architecte Prédot qui a donné les dessins.

Le monument qui décore cette place est d'une date très-récente. Nous allons commencer par donner une idée de celui qui y fut érigé dans l'origine, et que l'on a détruit au mois d'août 1792.

Au milieu de la place s'élevoit ce monument, de trente-cinq pieds de hauteur, vingt-deux pour le piédestal, et treize pour la figure de Louis. La statue de ce prince et celle de la Victoire étoient de bronze doré. Le roi étoit revêtu du costume consacré pour la cérémonie du sacre. On le voyoit foulant aux pieds le

chien Cerbère, qui, par ses trois têtes, désignoit la triple alliance alors formée contre la France. Derrière étoit la Victoire, ayant un pied posé sur un globe et le reste du corps en l'air. Elle tenoit un faisceau de palmes et de branches d'olivier d'une main, et de l'autre posoit une couronne de laurier sur la tête du roi. Sur la plinthe et sous les pieds du roi étoit cette inscription : *Viro immortali.* Derrière ces deux figures on voyoit un bouclier, un faisceau d'armes, une masse d'Hercule et une peau de lion. Toutes ces choses formoient un groupe de treize pieds de hauteur d'un seul jet, et dans lequel il était entré environ trente milliers de fonte. Sur les quatre corps avancés du soubassement, étoient autant de figures d'esclaves en bronze et de douze pieds de proportion. Aux vêtemens et aux armes qui étoient auprès de ces figures on reconnoissoit les différens peuples dont la France a triomphé sous le règne de Louis XIV.

Quatre grands fanaux, ornés de sculptures, éclairoient autrefois la place pendant la nuit. Ils étoient élevés chacun sur trois colonnes doriques de marbre veiné, disposées en triangles, et dont les bas-reliefs étoient chargés d'inscriptions relatives aux actions mémorables de Louis XIV; ils ont été enlevés long-temps avant la destruction du monument, et peu d'années même après la mort du maréchal de Lafeuillade.

Telle n'avoit pourtant pas été l'espérance du maréchal. Il est curieux de lire les pièces historiques qui concernent le premier monument de la place des Victoires. Tout ce que la prévoyance humaine peut faire pour assurer la durée d'une institution, avoit été mis en œuvre en cette occasion. Si le fondateur avoit pu prévoir ce qui est arrivé, son désespoir eût été grand.

L'espèce de fanatisme de ses sentimens pour Louis XIV lui valut des critiques assez amères. Nous citerons entre autres celle de l'abbé de Choisi, qui dit que le maréchal avoit dessein d'acheter une cave dans l'église des Petits-Pères, et qu'il prétendoit la pousser sous terre, jusqu'au milieu de la place, afin de se faire enterrer précisément sous la statue de Louis XIV.

La statue de Louis XIV, nous l'avons déjà dit, a été détruite en 1792. Le groupe principal a été cassé et jeté à la fonte. Les quatre esclaves et les quatre bas-reliefs du piédestal ont été d'abord déposés dans le cloître des Petits-Pères, et ensuite transférés au musée des Petits-Augustins. On les voit aujourd'hui dans la galerie d'Angoulême au Louvre.

Une des premières pensées de S. M. Louis XVIII, après la restauration, fut le rétablissement de la statue de son aïeul. Une ordonnance fut rendue à cet effet, et M. Bosio obtint la préférence sur ses nombreux rivaux pour son exécution. Le nouveau monument n'est pas encore terminé, cependant on jouit déjà de la vue de la figure principale. M. Bosio a représenté Louis XIV, à cheval, et dans un costume mixte; dans un costume où l'on distingue quelques parties qui rappellent les habitudes du héros, et d'autres un prétendu costume héroïque des empereurs romains. Cette statue est bien conçue dans son ensemble, mais les détails sont blâmés par les gens d'un goût sévère. On se demande pourquoi M. Bosio n'a pu se soustraire à l'empire des antécédens, et pourquoi, à l'imitation de Vander Meulen, il n'a pas conservé à Louis le costume pittoresque et national qu'il portoit aux belles années de sa vie, et pendant ses campagnes de Flandre. Au reste, quand un homme tel que M. Bosio se permet de

blesser le bon goût, il faut croire que ses erreurs lui ont été prescrites impérieusement.

Place Louis-Quinze.

Entre le jardin des Tuileries, les Champs-Élysées, le pont Louis-Seize et la rue Royale.

Cette place immense est entre le jardin des Tuileries et les Champs-Élysées. Elle fut commencée en 1763 sur les dessins de Gabriel, architecte du roi, et achevée en 1772. Sa forme est un octogone; sa longueur est de cent vingt toises, et sa largeur de quatre-vingt-sept. Des fossés bordés de balustrades en pierres marquent son contour. Les angles sont occupés par des petits pavillons surmontés d'un acrotère décoré de guirlandes, destinés dans l'origine à porter des groupes allégoriques, et à servir de logement aux fontainier, garde et portier des Champs-Élysées. On voyoit au centre une statue équestre de Louis XV. C'étoit l'ouvrage de Bouchardon. On la renversa en 1792, pour mettre à sa place la statue de la Liberté.

Le fond de la place, du côté du boulevard, est terminé par deux grandes façades de bâtimens de quarante-huit toises de longueur chacune, sur soixante-quinze pieds de hauteur. Ces bâtimens sont construits et placés à seize toises de distance de la balustrade extérieure des fossés, et séparés par la rue Royale, qui a quinze toises de largeur. Ils ont, à leurs extrémités, des avant-corps couronnés de frontons, dans les tympans desquels sont sculptés des sujets allégoriques. Une suite d'arcades décorées de bossages, et formant galerie, sert de soubassement à un peristyle de douze co-

lonnes isolées, d'ordre corinthien, qui semble servir de communication aux pavillons et avant-corps des deux bouts. Les chapiteaux ou entablemens de cet ordre sont sculptés et enrichis de tous les ornemens qui leur sont propres, ainsi que les plates-bandes de l'archivolte, et les plafonds des péristyles, au-dessus desquels règne une balustrade dans toute la longueur. Les retours de ces façades, sur les rues Royale, de Saint-Florentin et des Champs-Elysées, présentent la même ordonnance et la même richesse.

Le bâtiment de droite, aujourd'hui occupé par le ministre de la marine, le fut d'abord par le garde-meuble de la couronne. Le bâtiment de gauche est occupé par différens particuliers.

La rue Royale, terminée par la nouvelle église de la Madeleine, laquelle est loin d'être encore achevée, est fameuse par le funeste évènement arrivé dans la soirée du 30 mai 1770, à l'occasion des fêtes publiques relatives au mariage du Dauphin, depuis Louis XVI.

A l'autre extrémité de la place, et vis-à-vis la rue Royale, se trouve le beau pont Louis XVI, construit par Peyronnet, et terminé en 1790. Il conduit à la principale entrée du palais de la Chambre des Députés.

L'entrée des Champs-Elysées est décorée de deux statues en marbre, représentant deux chevaux conduits par des écuyers et sculptés par Coustou le jeune. Elles viennent de Marly. Ces deux figures avoient été faites pour remplacer celles qui sont à l'entrée des Tuileries, au Pont-Tournant, lesquelles n'avoient pas été trouvées d'un volume assez grand pour décorer l'entrée de l'abreuvoir de Marly. Les machines qui ont servi à les transporter à Paris sont de l'invention du

colonel d'artillerie Grobert; on les voit au Conservatoire des arts et métiers.

C'est sur la place Louis-Quinze que fut versé le sang du vertueux Louis XVI, et celui des familles les plus illustres de notre vieille monarchie. Après avoir été nommée *place de la Révolution et de la Concorde*, cette place a repris son ancien nom. Il est question d'y rétablir la statue de Louis XV.

Place du Châtelet.

Commence quais de la Mégisserie et de Gèvres, et finit rues Saint-Denis, de la Joaillerie et du Pied-de-Bœuf.

Les rues Saint-Denis, de la Joaillerie et du Pied-de-Bœuf aboutissent à cette place, ainsi que le quai de Gèvres, le pont au Change et le quai de la Mégisserie. Son nom lui vient du grand Châtelet, sur l'emplacement duquel elle a été en partie développée. Depuis peu d'années elle a été entourée de superbes bâtimens, et elle est maintenant une des plus jolies places de Paris. On y remarque surtout le vaste restaurant du *Veau qui tète*. La charmante fontaine du Palmier s'élève dans sa partie centrale. C'est sur la place du Châtelet qu'ont lieu, les mercredis et samedis, les ventes mobilières par autorité de justice.

Place de Grève ou de l'Hôtel-de-Ville.

Commence quais Pelletier et de la Grève, et finit rue du Mouton.

Cette place a pris son nom de sa situation sur le bord de la Seine, et l'a donné à tout le quartier. Louis

le Jeune, par ses lettres de l'an 1141, accorda aux habitans de la Grève et du Monceau-Saint-Gervais, que cette place, l'un des anciens marchés de Paris, demeureroit dans l'état où elle étoit alors, c'est-à-dire libre, et sans bâtimens, moyennant la somme de soixante-dix livres qu'il avoit reçue des bourgeois.

C'est sur cette place que se font ordinairement les exécutions des criminels. On croit que la première exécution fut celle de Marguerite Porette brûlée, en 1310, comme hérétique.

La place de Grève étoit aussi autrefois le lieu des réjouissances publiques. Le prévôt des marchands et les échevins y faisoient tirer tous les ans à la Saint-Jean un feu d'artifice.

Le roi Charles VI ordonna l'établissement d'une *étape*, ou marché au vin, dans la place de Grève. On y a construit, à des époques différentes, deux fontaines, qui furent supprimées dans la suite. Vers 1642, le marché au charbon étoit en cet endroit.

Au temps de nos troubles, à l'époque de la Ligue et de la Fronde, la Grève a été le théâtre de beaucoup de scènes tumultueuses et sanglantes, scènes qui se sont reproduites pendant les premières années de notre révolution.

Les maisons qui entourent la Grève sont pour la plupart fort anciennes et portent encore le cachet de l'architecture gothique en usage chez nos pères. Il faut noter cependant que c'est dans une de ces maisons, qui est occupée par un limonadier, qu'on a fait pour la première fois à Paris usage de l'éclairage par le gaz hydrogène.

Place Saint-André-des-Arcs.

Établie sur l'emplacement de l'église de ce nom, laquelle a été démolie en 1795.

Lorsque Philippe-Auguste fit enclore de murailles la ville de Paris, l'évêque de cette ville et l'abbé de Saint-Germain-des-Prés vouloient alors trancher du souverain; tout s'arrangea cependant, parce que le roi fit des concessions. L'abbé de Saint-Germain saisit promptement l'occasion d'acquérir un droit de patronage dans la ville, et fit bâtir sur le territoire de *Laas* les églises de Saint-André, de Saint-Côme et de Saint-Damien, lesquelles furent achevées en 1212. L'église Saint-André-des-Arcs fut bâtie sur l'emplacement d'un oratoire sous l'invocation de saint Andéol ou Andiol, nom qui a varié suivant les temps; car on a dit pour André, saint Andri, Andrieux, Andrien, André-des-Arts et des-Arcs. Cette dénomination des Arcs vient de ce qu'au bas du pont Saint-Michel il se trouvait deux forteresses, nommées en latin *arx, arcis* (1).

Lors de la reconstruction de l'église, on ne conserva rien de l'ancienne. Seulement quelques piliers paroissaient dater du treizième siècle. Quant au reste, il sembloit appartenir au genre d'architecture employé dans le quinzième siècle.

(1) Des historiens prétendent que le mot *arts* ou *arcs* est une corruption de *Laas*. Saint-Foix prétend que ce nom a été donné à la rue Saint-André, à cause des fabricans d'arcs et d'arbalètes qui y demeuraient.

Ce temple n'avoit rien de recommandable sous le rapport des arts, que les monumens des personnages célèbres qui y avoient été inhumés : ceux du prince et de la princesse de Conti, l'un sculpté par Coustou l'aîné, et l'autre par Girardon.

Le tombeau de Jacques Coitier, médecin de Louis XI.

La chapelle des de Thou renfermoit le buste de Christophe de Thou entre des Génies portant des torches allumées et renversées. Le mausolée de Jacques-Auguste de Thou et de ses deux femmes (Marie de Barbançon-Cani, et Gasparde de la Chastre), sculpté par François Anguier et Barthelemy Prieur. Ces tombeaux avoient été transportés au Musée des monumens français.

On remarquoit encore les mausolées de Pierre Séguier, président au parlement, mort en 1580, et de Pierre Séguier, son petit-fils, mort en 1638.

Parmi les personnages célèbres inhumés dans cette église, on remarquoit André Duchesne, historien ; Pierre d'Hozier, généalogiste ; Robert Nanteuil, graveur ; Sébastien-Louis le Nain de Tillemont, savant ecclésiastique ; le président Louis Cousin, de l'Académie française ; Antoine Houdard de La Mothe, de l'Académie française ; le président d'Aguesseau ; enfin, le bon abbé Batteux.

POMPES A FEU.

Pompe à feu de Chaillot.

Quai de Billy, n° 4.

Cette pompe, ainsi que celle du Gros-Caillou, fut construite, vers 1785, par les frères Perrier, lesquels étoient alors à la tête d'une compagnie dite *des Eaux de Paris*. L'édifice présente l'aspect d'une tour carrée, d'un style analogue à sa destination, qui est toute d'utilité. Le mécanisme est du genre de ceux où l'on emploie la vapeur comme moteur : c'est une des premières applications qu'on ait faites, en France, d'un agent merveilleux par sa puissance, agent dont nous revendiquons la découverte et la théorie, mais que les Anglais ont su appliquer avec de grands succès, longtemps avant que nous y songeassions.

Un canal de sept pieds de large, construit sous le chemin de Versailles, introduit l'eau de la Seine dans un bassin bâti aussi en pierres de taille, dans lequel est plongé le tuyau d'aspiration des pompes. Ce bassin, ainsi que le canal, est creusé de trois pieds au-dessous des plus basses eaux : aucun égout ni ruisseau ne peut altérer l'eau qui y est puisée. Le bâtiment contient deux appareils qui peuvent élever et faire monter, en vingt-quatre heures, environ quatre cent mille pieds cubes d'eau, composant quarante-huit mille six cents muids d'eau dans les réservoirs construits sur le haut de la montagne de Chaillot, à une élévation de cent dix pieds. Les machines ont été faites pour se suppléer en cas de réparations; cependant on a donné

assez de diamètre aux tuyaux qui montent aux réservoirs, pour les faire marcher ensemble en un cas extraordinaire. C'est des bassins des hauteurs de Chaillot que partent les différentes conduites d'eau, qui sont subdivisées et dirigées de manière à alimenter un grand nombre de maisons particulières, ainsi que des pompes réparties dans plusieurs quartiers, pompes auxquelles les porteurs d'eau viennent, moyennant un droit proportionnel à la capacité de leurs tonneaux, alimenter ces mêmes tonneaux. Il y a des pompes publiques de distribution : d'abord à Chaillot, puis au Roule, à la porte Saint-Honoré, dans la rue de la Chaussée-d'Antin, à la porte Saint-Denis, rue du Temple, etc.

La machine de MM. Perrier reçut un perfectionnement en 1805; on désigne M. Marguerit comme l'ingénieur à qui il est dû. Nous pensons que l'on feroit encore mieux aujourd'hui que ce qu'on a fait à la dernière date rapportée.

Pompe à feu du Gros-Caillou.

Rue de la Pompe.

Cette pompe à feu distribue l'eau sur la rive gauche de la Seine, celle de Chaillot ne sert que la rive droite de ce fleuve. Au Gros-Caillou, le bâtiment principal est décoré d'arcades ornées de refends. Les deux machines qu'il contient peuvent fournir jusqu'à quatorze mille muids d'eau en vingt-quatre heures. Les terrains voisins n'étant pas assez élevés pour y former des réservoirs à l'instar de Chaillot, l'eau que les pompes

élèvent est déposée au haut d'une tour qui couronne l'édifice, et qui a cent dix pieds d'élévation.

On a eu depuis quelque temps l'heureuse idée d'utiliser l'eau chaude, que le mode du mécanisme entretient continuellement, et qui avant étoit en grande partie perdue. Cette eau chaude est reçue maintenant dans un grand bassin d'une profondeur progressive, où l'on peut, moyennant une rétribution égale à celle que l'on donne aux autres bains, se livrer été comme hiver à la natation, et se faire instruire dans cet art; car des professeurs spéciaux sont attachés à la pompe à feu du Gros-Caillou.

PONTS.

Seize ponts servent à entretenir dans Paris des communications faciles entre l'une et l'autre rives de la Seine. On en comptera bientôt dix-huit. Le dix-septième, qui doit être construit en fil de fer, est déjà commencé : il joindra l'esplanade de l'hôtel des Invalides aux Champs-Elysées. Le dernier n'existe encore qu'en projet. La place qui lui est assignée est au-dessous de la barrière de la Cunette, et il complètera le système extérieur de la grande route destinée aux voitures de transit qui sont dans la nécessité de passer par Paris.

Pont du Jardin-des-Plantes.

Communique du jardin des Plantes à l'Arsenal.

Pendant quinze ans nommé pont d'*Austerlitz*, et commencé en 1801, il fut achevé en 1806, sur les dessins

de M. Becquey-Beaupré. Il présente cinq arches en fer portées par des piles et culées en pierres de taille. Sa longueur est de quatre cents pieds, et sa largeur de trente-sept. Ce pont ferme d'une manière élégante le cadre d'encaissement de la Seine du côté de l'est. Il a coûté environ trois millions à une compagnie à laquelle le gouvernement a concédé pour ses avances un droit de péage dont la durée sera de trente ans : les piétons paient un sou, les cabriolets trois, les carrosses et les chariots cinq sous.

Pont de Grammont.

Communique du quai de l'Arsenal à l'île Louvier.

Il sert exclusivement à l'exploitation des chantiers de bois à brûler qui couvrent l'île Louvier. Ce pont a été construit aux frais de la ville vers la fin du dix-septième siècle, et élargi en 1736.

Voy. Ile Louvier.

Pont Marié.

Communique du port Saint-Paul à l'île Saint-Louis.

Commencé le 11 décembre 1614, il fut achevé et couvert de maisons en 1635. En 1658 les eaux renversèrent les deux arches les plus voisines de l'île, et vingt-deux maisons qui étoient dessus. Les arches furent rétablies, mais on n'y bâtit pas de nouvelles maisons : les vingt-huit qui restoient n'ont été démolies qu'à la fin du dix-huitième siècle. Ce pont a conservé le nom

d'un bourgeois, Christosphe Marie, qui s'associa un nommé Poultier et François Regrathier, trésorier des Cent-Suisses, pour la continuation des travaux commencés en 1613.

Selon Sauval, il existoit vers 1361, à peu près au même endroit, un pont nommé le *Pont de Fust* (de bois) *d'emprès* (à côté) *saint Bernard-au-Barrés* (carmes).

Pont de la Tournelle.

Communique du quai Saint-Bernard à l'île Saint-Louis.

Ce pont, qui a six arches solidement bâties, tire son nom d'une *tournelle* (petite tour) carrée, qui étoit sur la rive gauche de la Seine; et plusieurs ponts avoient été successivement construits à cette place et emportés par les eaux. Celui qui subsiste aujourd'hui date de 1656.

Pont au Double.

Communique de la rue de la Bûcherie à la rue de l'Évêché, quai de la Cité.

Achevé en 1634, il ne fut dès lors destiné qu'aux piétons, qui pour le passer devoient payer un *double tournois* (deux deniers), d'où vient le nom de pont au Double. Depuis on paya un liard. Cette taxe a été abolie en 1789. Le pont au Double n'a que deux arches.

Pont Saint-Charles.

Dans l'intérieur de l'Hôtel-Dieu.

Pont de deux arches construit, en 1606, dans l'intérieur de l'Hôtel-Dieu, sur le petit bras de la Seine. La salle Saint-Charles, bâtie la même année, lui a donné son nom.

Petit-Pont.

Communique de la Cité au quartier Saint-Jacques.

L'établissement d'un pont sur ce point de la Seine remonte à une époque fort ancienne : c'étoit là une des entrées de l'antique Lutèce. Ce pont a été détruit et rebâti plusieurs fois, soit en bois, soit en pierres. Une inondation entraîna, en 1196, celui que l'évêque Maurice avoit fait reconstruire en pierres. Le même événement se reproduisit six fois jusqu'en 1393, époque à laquelle il fallut le construire de nouveau. Juvénal des Ursins et la chronique de Charles VI racontent que lorsqu'on eut formé le projet de chasser les Juifs du royaume, sept d'entre eux furent accusés d'avoir assassiné un des leurs qui s'étoit converti. Celui-ci se nommoit Denis de Machault. Les sept prévenus durent recevoir pendant quatre dimanches le fouet par tous les carrefours de Paris. La moitié de cette peine leur fut remise moyennant 18,000 francs d'or, qui furent appliqués à la construction du Petit-Pont. Charles VI en posa la première pierre. Commencés au mois de juin 1394, les travaux s'achevèrent en 1405.

Nouvelle destruction du pont en 1407, puis reconstruction terminée en 1409. Une inscription, citée par Sauval, prouveroit que les maisons du Petit-Pont détruites par l'incendie de 1718, datoient de 1603. L'incendie que nous venons de rappeler fut occasioné par deux bateaux chargés de foin, auxquels le feu prit; ils descendirent du pont de la Tournelle jusqu'au Petit-Pont, s'arrêtèrent sous une arche; retenus par les cintres, ils communiquèrent l'incendie. Le Petit-Pont, tel qu'on le voit aujourd'hui, date de la reconstruction qui fut réglée par arrêt du parlement du 21 août 1718.

Pont Notre-Dame.

Communique de la Cité à la rue des Arcis.

Bâti pour la première fois en 1412, et nommé par Charles VI *Pont Notre-Dame*, il s'écroula le 25 novembre 1499 avec les habitations qu'il portoit. On se mit à le reconstruire en pierres, dans le courant de la même année, et il fut achevé en 1507, ainsi que nous l'apprend une inscription qu'on mit à l'une des arches.

Ce pont, remarquable par sa solidité et l'élégance de son architecture, a été fait d'après les dessins de Jean Joconde, le successeur de Bramante dans la direction des travaux de Saint-Pierre de Rome. Les maisons dont il étoit chargé ont été démolies vers l'an 1786.

Ce fut sur ce pont que l'infanterie ecclésiastique de la Ligue fut passée en revue par le légat, le 3 juin 1590. Capucins, Minimes, Cordeliers, Jacobins, Car-

mes et Feuillans, la robe retroussée, le capuchon bas, revêtus de casques, de cuirasses, l'épée au côté, le mousquet sur l'épaule, marchoient quatre à quatre, l'évêque de Senlis à leur tête, armé d'un esponton. Ces guerriers inexpérimentés, oubliant que leurs fusils étoient chargés à balles, se mirent à saluer militairement le légat, et tuèrent un de ses aumôniers à côté de lui. Son Eminence ne voulut pas prolonger une revue aussi chaude; elle donna sur-le-champ sa bénédiction et s'en alla au plus vite.

Pont Saint-Michel.

Communique du quai des Orfèvres, des rues de la Barillerie et du Marché-Neuf, aux quais Bignon (1) et des Augustins.

Son nom lui vient de l'église Saint-Michel qui étoit dans l'enclos de la cour du Palais. Quatre ponts avoient déjà été construits à cette place, lorsqu'en 1618 le pont actuel fut entrepris par une compagnie qui n'y mit d'autre condition que le droit d'y bâtir des maisons, lesquelles furent portées au nombre de trente-deux. Ces maisons ont été abattues en 1804 pour la cérémonie du sacre de Napoléon. Ce pont, plus spacieux qu'élégant, a quatre arches.

Pont au Change.

Joint le marché aux Fleurs et le quai de l'Horloge aux quais de Gèvres et de la Mégisserie.

Ce pont, ainsi que le Petit-Pont, remonte aux pre-

(1) Ainsi dit d'Armand-Jérôme Bignon, qui fut prévôt des marchands de 1764 à 1772, époque à laquelle ce quai fut ordonné. Quelques personnes l'appellent à tort quai *Saint-Michel*.

miers temps de Paris. Il s'appela Grand-Pont, parce qu'il s'étendoit sur le grand bras de la Seine. Le nom de pont au Change, qu'il prit après 1141, lui vient de ce qu'en conséquence de l'ordonnance de Louis VII, tous les changeurs y prirent leur domicile.

C'est seulement en 1639 qu'il fut reconstruit en pierre et tel qu'on le voit à présent, à l'exception des maisons qui ont été démolies en 1788. Par son édit d'emprunt de trente millions, Louis XVI affecta un million deux cent mille francs à l'achat et à la démolition de ces habitations. Le pont au Change est le plus large de Paris. Il a sept arches à plein cintre. Sa longueur, entre les culées, est de cent vingt-trois mètres; la largeur est de trente-deux mètres environ.

Pont Neuf.

Communique des quais de l'École et de la Ferraille aux quais de Conti et des Grands-Augustins, et traverse les deux bras de la Seine à la pointe de l'île de la Cité.

C'est sous le règne de Henri III, en 1578, que la première pierre de ce pont fut posée. Sa construction s'acheva en 1604, la quinzième année du règne de Henri IV. Deux petites îles, situées à peu près dans sa direction, furent réunies à cette occasion à l'île de la Cité.

Les guérites en pierre de ce pont datent de 1774. La pompe nommée la Samaritaine, située vers son extrémité septentrionale, étoit un petit édifice à trois étages, construit sous le règne de Henri III; rétabli à plusieurs époques, il fut abattu en 1803. Un groupe représentant Jésus-Christ demandant à boire à la Sa-

maritaine fit donner à la pompe du pont Neuf le nom sous lequel elle a acquis une espèce de célébrité.

Le pont Neuf a cent soixante-dix toises de longueur, et treize de largeur. On compte sept arches entre le terre-plain et le Quai de l'Ecole, et cinq dans l'autre partie.

Le terre-plain du pont Neuf est occupé par la statue équestre de Henri IV. Ce monument, qui avoit été détruit le dimanche 12 août 1792, a été reproduit en 1818. Le groupe qui le compose a quatorze pieds de hauteur et pèse trente milliers. Le piédestal repose sur une pyramide tronquée faite en granit de Cherbourg. Cette dernière construction, commencée sous l'Empire, devoit recevoir une autre destination; on avoit eu le projet d'élever un obélisque en mémoire des triomphes modernes des armées françaises. Le sculpteur Lemot et M. Piggiani, fondeur, ont réuni leurs talens pour l'exécution de la nouvelle statue du *Béarnais*.

Plusieurs auteurs ont donné une description très-détaillée de l'ancien monument du terre-plain du pont Neuf. Nous nous bornerons à rapporter qu'il fut érigé en 1614. La figure étoit d'un sculpteur français nommé Dupré. Le cheval étoit de Jean de Bologne, qui l'exécuta en Italie. François-Marie de Médicis, grand-duc de Toscane, en fit présent à Marie de Médicis, sa fille, pour lors régente du royaume. Le vaisseau qui le transportoit en France ayant fait naufrage à l'embouchure de la Seine, ce bronze resta submergé pendant plusieurs années. On ne le retira du fond du fleuve qu'après de longs travaux et avec une peine infinie.

Pont des Arts.

Communique du quai du Louvre à celui de Conti.

Les piles et les culées sont en pierre et les arches en fonte. Ce pont, construit d'après les dessins de M. Dillon, fut achevé en 1804, et n'a coûté que neuf cent mille francs ; il est exclusivement réservé aux piétons. Il se compose de neuf arches de fer liées ensemble par des entre-toises. Sa longueur est de cinq cent seize pieds sur une largeur de trente ; son plancher est en bois. Le droit de péage est un sou par personne. Les détachemens des troupes de service sont exempts du droit.

Pont Royal.

Communique du quai des Tuileries aux quais Voltaire et d'Orçay.

Ce beau et solide pont présente cinq arches. Il a soixante-douze toises de longueur et huit toises quatre pieds de largeur. Les fondations en furent jetées le 25 octobre 1685. Le dominicain François Romain fut choisi pour sa construction. La réputation que ce religieux s'étoit acquise dans les travaux du pont de Maëstrich le fit préférer par Louis XIV. Les difficultés locales qui devoient être surmontées avoient presque effrayé les architectes Mansart et Gabriel. En 1632 on passoit encore la Seine en cet endroit sur un bac. De là le nom de la rue qui est au prolongement méridional du pont. On construisit vers cette époque, vis-à-vis la rue de Beaune, un pont en bois, qui s'appela successivement pont Barbier, du nom du constructeur ;

pont Sainte-Anne, en l'honneur d'Anne d'Autriche; pont des Tuileries, et enfin pont Rouge, à cause de sa couleur; il fut emporté par les glaces en 1684.

Pont Louis-Seize.

Communique de la place Louis-Quinze aux quais d'Orçay et des Invalides.

Commencé en 1787, il fut terminé en 1791, et le roi Louis XVI, qui régnoit encore à cette époque, lui donna son nom, que l'on changea l'année suivante et en 1800. Après avoir été appelé pont de la Révolution et de la Concorde, il reprit sa première dénomination en 1814.

L'architecte Peyronnet a soutenu, dans la construction du pont Louis-Seize, la réputation que lui avoit faite, entre autres ouvrages importans, le pont de Neuilly. Des ordonnances des 19 janvier et 14 février 1816 portent que ce pont sera orné de douze statues colossales: celles de Turenne, Condé, Sully, Duguay-Trouin, Duquesne, l'abbé Suger, du cardinal de Richelieu, Duguesclin, Bayard, Suffren, Colbert et Tourville. Les artistes chargés de l'exécution de ces statues déploieront sans doute toute la science de leur ciseau, s'ils veulent que le monument qu'ils doivent embellir soit digne du magnifique cadre que lui composent la façade du palais de la Chambre des Députés, le péristyle de l'église de la Madeleine, les massifs d'arbres des Tuileries et des Champs-Élysées, et les deux bassins adjacens de la Seine.

Pont des Invalides, ou de l'École-Militaire.

Communique du Champ-de-Mars à la route septentrionale de Versailles.

Commencé en 1806, il fut achevé en 1815. Sa longueur est de quatre cent soixante pieds, sa largeur de quarante-deux pieds. Le plan de sa chaussée est parfaitement horizontal. C'est l'ingénieur Lamandé qui a fourni les plans et dirigé les travaux. Le nom de pont d'Iéna, qui lui fut donné dans le principe, manqua de lui être funeste. Lors de la seconde invasion, les Prussiens résolurent de le détruire. La mine préparée à cet effet étoit presque terminée, lorsque l'empereur Alexandre vint par son intervention conserver un monument si nécessaire aux quartiers de l'ouest de Paris. Une ordonnance de S. M. Louis XVIII, rendue au mois de juillet 1815, a prescrit le nom que porte aujourd'hui le pont en question.

PORTS.

La plupart des quais de Paris dominent des grèves qu'on a disposées de telle sorte que les bateaux qui servent à la navigation de la Seine puissent longer en restant à flot, et que, par le moyen de chaussées en pente douce, les voitures de transport puissent y avoir accès. Ces diverses grèves sont autant de ports, que l'on distingue entre eux par des noms qui expriment l'espèce des denrées qui y sont particulièrement déchargées. Nous suivrons le même ordre d'énumération que pour les ponts.

Port de la Râpée.

A l'est du pont du Jardin-du-Roi, sur la rive droite de la Seine.

Les principaux arrivages consistent en vins, bois de toute sorte, plâtre, etc.

Port Saint-Paul.

Longe le quai des Célestins.

Lieu d'arrivages pour les vins, fers, épiceries, plâtres, coches pour Corbeil, Montereau, Nogent et Briare.

Port au Blé.

Adjacent au quai de Grève.

C'est depuis cinq ou six cents ans un des principaux points d'arrivages pour les céréales de toutes sortes.

Port au Bois.

Adjacent au quai Pelletier.

Port au Charbon.

Adjacent au quai Pelletier.

Port au Sel.

Depuis le pont Neuf jusqu'au quai de la Ferraille.

Port de l'École.

Contigu au quai du même nom.

Bois, charbon, etc.

Port Saint-Nicolas.

Longe la galerie du Louvre.

C'est un des plus beaux de Paris en raison de sa disposition et de sa situation. C'est le lieu de débarquement des marchandises qui viennent de l'ouest. Les bateaux à vapeur et les bateaux plats de la Normandie y apportent les produits de cette province, et les produits exotiques introduits en France par le port du Havre.

Port des Tuileries.

S'étend le long du quai du même nom.

Arrivages en bois, pierres, etc.

Port de la Conférence.

Règne le long des Champs-Élysées.

Arrivages en marbres, pierres, etc.

Port Saint-Bernard.

Quai du même nom.

Arrivages en vins exclusivement.

Port de la Tournelle.

Quai du même nom.

Arrivages consistant en tuiles, briques, etc., en fruits, foins, charbon.

Port des Quatre-Nations.

En face le palais de l'Institut, et le long du quai Conti.

Arrivages en charbon.

Port des Théatins.

Règne le long des quais Malaquais et Voltaire.

Mêmes arrivages qu'au port Saint-Nicolas.

Port du Gros-Caillou.

Quai des Invalides.

Arrivages en bois et pierres, etc.

Port d'Orçay.

Quai du même nom.

Lieu d'arrivages pour le charbon, bois, vin, plâtre, et les transports du côté de l'ouest.

PRISONS.

Conciergerie du Palais.

Palais-de-Justice.

C'est le lieu où l'on enferme les prévenus traduits devant la cour d'assises. Son entrée est sous l'arcade à droite du grand escalier de la cour du Palais-de-Justice. Les condamnés y sont transférés de Bicêtre dans la matinée du jour de leur exécution; c'est là qu'ils sont livrés à l'exécuteur des hautes-œuvres. La Conciergerie étoit autrefois la prison du Parlement. Lorsque nos rois habitoient le Palais-de-Justice, ils y avoient un jardin, qu'on nommoit le *Grand-Préau*. La Conciergerie étoit dans ce dernier emplacement lors de l'incendie qui la détruisit, ainsi que le Palais, en 1776. On l'a rebâtie sous les voûtes des salles. Les cachots sont élevés de quelques marches au-dessus du sol. Les deux sexes sont placés dans des compartimens différens. Une tour entourée de galeries, et une grande salle voûtée servent de promenoirs aux prisonniers. Près de l'entrée de la prison des femmes, et au bout d'une galerie sombre, on aperçoit le cachot où fut renfermée madame Élisabeth, sœur de Louis XVI, et où lui ont succédé Robespierre et Louvel. La chambre où la reine Marie-Antoinette fut détenue a été, depuis la restauration, convertie en une chapelle expiatoire. Trois des faces de cette chapelle sont revêtues de marbre noir parsemé de larmes d'or. La voûte, en arête, est peinte couleur d'azur, et ornée du chiffre de Marie-Antoinette. Le pavé seul a

été conservé. De chaque côté du mur sont des monumens érigés à la mémoire de Louis XVI et de madame Élisabeth, qui sont représentés, dans des médaillons. On lit à droite : *A la mémoire de Louis XVI,* et à gauche : *A la mémoire de madame Élisabeth.* Dans la partie orientale du cachot s'élève un autel expiatoire de marbre blanc, surmonté d'un cippe noir, dont le milieu est occupé par un christ en marbre blanc, et par l'inscription suivante, qu'on dit être composée par S. M. Louis XVIII : D. O. M. *Hoc in loco Maria-Antonia-Josepha-Joanna Austriaca, Ludovici XVI vidua, conjuge trucidato, liberis ereptis, in carcerem conjecta, per dies LXXVI ærumnis, luctu et squalore adfecta, sed propriâ virtute innixa, ut in solio, itâ et in vinculis, majorem fortunâ se præbuit; à scelestissimis denique hominibus capite damnata, morte jam imminente, æternum pietatis, fortitudinis, omniumque virtutum monumentum hic scripsit, die XVI octobris M. D. CC. XCIII. Restituto tandem regno, carcer in sacrarium conversus dicatus est A. D. M. D. CCC. XVI, Ludovici XVIII regnantis anno XXII, comite de Cazes, à securitate publica regis ministro, præfecto, ædilibusque curantibus. Quisquis hic ades, adora, admirare, precare.*

Devant l'autel est un prie-dieu en marbre blanc, sur lequel est gravé un fragment de la lettre écrite par la reine à madame Élisabeth, dans laquelle elle déclare qu'elle pardonne à ses ennemis. Au-dessus de l'autel est un tableau de Simon, représentant la Reine, appuyée sur son lit, disant ses prières; à droite, la Séparation de la Reine d'avec sa famille dans la prison du Temple, par Cajou; à gauche, M. Mangin, aujourd'hui curé de la Madeleine, déguisé en gendarme,

donnant la communion à la reine, par Droling. On a pensé d'abord que ce dernier fait étoit peu vraisemblable; aujourd'hui il est regardé comme controuvé.

Prison de la Grande-Force.

Rue du Roi-de-Sicile, n° 2, et rue Pavée, n° 22, au Marais.

La Grande-Force est contiguë à la petite. C'étoit l'ancien hôtel Saint-Pol, lequel a appartenu successivement au duc d'Alençon, au duc de Saint-Pol, décapité sous Charles IX; à Louis de Bouthilliers, comte de Chavigny; au duc de la Force; à Pâris de Montmartel et Duverney, qui le revendirent à mademoiselle Toupel, de qui le comte d'Argenson l'acheta en 1754, pour l'École-Militaire. La construction qui porte aujourd'hui le nom d'École-Militaire rendit disponibles les bâtimens de l'hôtel Saint-Pol, et l'on en a fait une vaste prison pour les prévenus de toute espèce, les délits militaires exceptés.

La prison de la Force est une des plus vastes et des mieux distribuées de Paris. Elle contient huit cours, dont quatre très-spacieuses; et les autres de moyenne grandeur. Depuis Louis XVI les prisonniers pour dettes ont cessé d'être détenus à la Force avec les autres criminels. On montre une des cours de cette prison qui étoit réservée aux prisonniers pour mois de nourrice, et qu'on appeloit cour Vitaulet. On n'y voit plus que des hommes en état de prévention.

Prison de la Petite-Force.

Rue Pavée, n° 22, au Marais.

Elle fut originairement établie pour recevoir les prostituées, et cette destination lui a été conservée; seulement, les constructions ont subi les modifications jugées convenables. C'étoit autrefois l'hôtel de Brienne. Sa façade extérieure présente une masse épaisse; trois portes basses sont pratiquées sous une voûte; la partie supérieure est percée de croisées étroites et fermées par des barreaux.

Prison de Sainte-Pélagie.

Rue de la Clef, n° 14.

On y renferme les personnes arrêtées pour dettes et les condamnés pour certains délits politiques. C'étoit autrefois une maison destinée à renfermer les filles et femmes débauchées, repenties ou non. Elle avoit été fondée en 1665 par madame de Beauharnais de Miramion, la duchesse d'Aiguillon, et mesdames de Frainvilliers et de Traversai. La nouvelle destination de la maison date de la révolution, du moins pour les dettes. C'est là que l'on trouve réunis, par l'effet d'une législation que tout le monde voudroit voir modifier, le malheureux qui reste privé de la liberté faute de moyens pour la racheter, et le spoliateur volontaire qui attend l'expiration de sa captivité de cinq ans, pour jouir impunément, et comme si elle étoit légitimement acquise, de la fortune dont il n'est que le

coupable et plus audacieux détenteur. Les délits relatifs aux opinions politiques et à la *liberté* de la presse ont procuré depuis la restauration bon nombre d'hôtes à Sainte-Pélagie. Cette maison n'a aucun des attributs repoussans des autres prisons. Elle renferme plusieurs prisonniers qui y dépensent annuellement des sommes considérables; aussi ne se passe-t-il pas de jour sans qu'on n'y voie accourir de brillans équipages, des jolies femmes, et des beaux esprits. Le lecteur peut consulter les descriptions spéciales qui en ont été faites, et particulièrement celle des *Deux-Ermites*. On fait aujourd'hui de nouvelles augmentations à cette maison, et l'on y construit une église.

Prison des Madelonnettes.

Rue des Fontaines.

Elle est destinée aux femmes condamnées pour délits. C'étoit anciennement un couvent institué en faveur des *filles pénitentes*, sous le nom de couvent des *filles de la Madeleine*. Un marchand de vin, un curé, un capucin et un officier des gardes-du-corps, furent, au commencement du dix-septième siècle, les fondateurs de cet établissement. Les filles repenties furent successivement sous la surveillance de religieuses de la Visitation, d'Ursulines et de dames de Saint-Michel. Ces mutations n'eurent, selon les historiens, d'autre cause que l'extrême difficulté de la mission et l'endurcissement des filles repenties.

Prison de Saint-Lazare.

Rue du Faubourg-Saint-Denis, n° 117.

Cette maison de détention fut jusqu'à la fin du seizième siècle un hôpital pour les lépreux et les ladres. On y mettoit autrefois en dépôt les corps des rois et reines de France, avant de les porter à Saint-Denis pour y être inhumés. Là, entre les deux portes de ce prieuré, tous les prélats du royaume rassemblés chantoient sur le corps le psaume *De profundis*, et autres prières accoutumées, puis y jetoient l'eau bénite. Ensuite le corps étoit porté à Saint-Denis par les vingt-quatre hanouards ou porteurs de sel jurés de la ville de Paris.

La lèpre, et la ladrerie ayant cessé, les guerres de religion étant terminées, et la tranquillité rétablie dans le royaume, on donna à saint Vincent de Paul et à la congrégation qu'il avoit instituée en 1625, la maison et l'hôpital de Saint-Lazare. Depuis saint Vincent de Paul, les pères de la Mission firent de cette maison un lieu sévère de correction pour les jeunes gens débauchés et pour les poètes ou auteurs licencieux. Maintenant les femmes seules y sont détenues, et la maison a conservé une destination analogue à celle qu'elle avoit sous les pères de la Mission. Mais, au lieu d'être condamnés, comme autrefois, à l'ennui de vivre dans une oisiveté complète, les nouveaux pensionnaires sont assujétis à un travail régulier. L'administration se charge de l'entreprise de toutes sortes de travaux qui sont du ressort des femmes, et les fait exécuter dans l'intérieur de l'établissement.

Prison de l'Abbaye.

Rue Sainte-Marguerite.

Maison d'arrêt pour les militaires coupables de fautes graves dans leur service. Le pilori de l'ancienne abbaye de Saint-Germain exista dans cet endroit jusqu'au seizième siècle. Une prison destinée aux militaires et spécialement aux Gardes-Françaises, succéda à la première institution.

La prison de l'Abbaye est un bâtiment de forme carrée, et flanqué de petites tourelles ; elle a trois étages. Cette prison, peu étendue, est isolée au milieu du quartier populeux et resserré où elle se trouve.

Pendant les premiers temps de la révolution on renferma à l'Abbaye des prisonniers de toutes conditions et de tous âges, et ce fut le théâtre de scènes affreuses et sanglantes. Environ deux cents détenus, parmi lesquels on comptoit un grand nombre d'ecclésiastiques, y furent assassinés, en 1792, au commencement de septembre. Parmi les victimes de cette journée, on cite le comte de Montmorin de Saint-Herem, ministre des affaires étrangères sous Louis XVI ; l'abbé l'Enfant, prédicateur de Joseph II, et qui le fut ensuite de Louis XVI. (On a donné les sermons de cet abbé l'Enfant en trois volumes in-8º.) C'est là qu'ont été renfermées deux victimes de la révolution qui nous ont laissé de si touchans exemples d'héroïsme et de piété filiale : mesdemoiselles de Sombreuil et Cazotte. Madame Rolland, dont tout le monde a lu les mémoires, sortit de cette prison le 19 novembre 1794, pour aller à l'échafaud.

Prison de Montaigu.

Rue des Sept-Voies, n° 26.

Cette maison est réservée aux militaires depuis 1792. C'est là qu'étoit, avant la révolution, le couvent du même nom; si célèbre par les statuts d'un Jean Standoncht, principal de ce collége vers la fin du quinzième siècle, statuts d'après lesquels les boursiers dévoient faire toujours maigre, et se contenter d'un régime alimentaire, qui consistoit en une foible ration de pain sec à déjeûner, et le soir, d'une pomme avec un peu de fromage. Ce régime dura jusqu'en 1744. Un arrêt du parlement s'opposa à ce que la jeunesse studieuse de Montaigu mourût de faim, et voici à quelle occasion : quelques élèves projetèrent de se dédommager de l'abstinence continuelle qui leur étoit imposée; le plus prochain jour de fête fut choisi; c'étoit le jour de Pâques, et cette fête, qui vient heureusement terminer le jeûne de tous les fidèles, devoit suspendre, à leur grande joie, le jeûne perpétuel des maigres habitans de Montaigu. Les conspirateurs avoient fait quelques petites économies, la cotisation fut effectuée et son produit échangé contre les articles les plus copieux et les plus substantiels des Lesage et des Véro du temps. On se mit à la besogne de bonne heure, et les derniers sons de la cloche qui annonçoit la grande messe forcèrent à la retraite les gastronomes persévérans. Comme ils faisoient partie des plus grands, on désigna parmi eux ceux qui devoient assister le prêtre dans la cérémonie. Tant qu'il n'y eut que des répliques à donner, la chose alla bien, à cela près que l'in-

tonation de ces messieurs avoit un caractère inusité. Mais enfin arrive le moment de l'élévation... ô profanation! ô désolation! le geste que l'assistant de droite est obligé de faire détruit l'équilibre dans le mélange de solide et de liquide que contenoit son estomac, un hoquet long-temps comprimé y porte le trouble et lui fait projeter sur les marches de l'autel une souillure immense et d'une nature inouie à Montaigu. Le saint sacrifice fut interrompu, et l'on résolut de punir sévèrement les profanateurs. Le premier s'étoit décelé, à son grand regret; on trouva bientôt les autres. Cependant l'affaire fit du bruit, et l'autorité intervint très à propos pour les pauvres écoliers : il ne leur fut rien fait; seulement, celui qui avoit donné lieu au scandale fut obligé de sortir de Montaigu, mais il fut placé sur-le-champ dans un autre collége.

Maison de Refuge.

Rue des Grès.

Elle occupe l'ancien couvent des Jacobins, et l'on y renferme les jeunes condamnés par arrêt à la détention. On les rappelle aux principes de la morale et de la religion, ou on les leur fait connoître. Les frères qui sont chargés de cette partie si essentielle de toute instruction, leur enseignent aussi la lecture et l'écriture.

Hôtel de Bazancourt.

Quai Saint-Bernard, près l'Entrepôt-des-Vins.

C'est la maison d'Arrêts forcés de la garde nationale.

QUAIS.

Si l'on excepte la rive de la Seine du côté de la halle aux Vins et du Jardin-du-Roi, ce fleuve est maintenant compris entre deux lignes non interrompues de quais. Le quai le plus ancien, celui des Augustins, date de 1312, et celui de la Mégisserie, de 1369. Depuis, on prolongea successivement les constructions primitives; mais c'est surtout depuis le commencement du dix-neuvième siècle que ces travaux, si intéressans sous le rapport de l'utilité et de l'ornement de la capitale, ont été menés avec plus d'activité et avec une entente supérieure. Le besoin de distinguer les groupes d'habitations adjacentes a fait subdiviser les quais de la Seine et multiplier leurs dénominations. On ne trouve pas deux auteurs qui soient d'accord ensemble sur le nombre des quais de Paris; les uns en comptent moitié plus que les autres: ceux qui se rapprochent le plus, quant à leur classification, diffèrent cependant encore en quelque chose. Nous allons suivre les plans les plus estimés et les plus nouveaux, et faire l'énumération et les descriptions que comporte ce chapitre, en allant de l'est à l'ouest, et en commençant par la rive droite de la Seine.

Quai de la Rapée.

Commence au pont du Jardin-du-Roi, et finit à la barrière de la Rapée.

Il doit son nom à une maison qu'y fit bâtir un M. de la Rapée, commissaire-général des troupes.

Quai Morland.

Commence au pont du Jardin-du-Roi et rue Contrescarpe, et finit pont de Grammont et rue de Sully.

On le nommoit autrefois *quai du Mail*, à cause d'un mail que Henri IV y fit construire, et qui fut détruit vers le milieu du dix-huitième siècle. Le nom de *Morland*, qu'il porte depuis 1806, est celui d'un colonel des chasseurs de la garde impériale, tué à la bataille d'Austerlitz.

Quai des Célestins.

Aboutit d'une extrémité au coin de la rue Saint-Paul, et de l'autre à l'Arsenal.

Ce quai doit son nom aux religieux qui y étoient établis. C'est sur son emplacement qu'étoit la principale entrée de l'hôtel Saint-Pol, que Charles V fit bâtir pour être *l'hostel solennel des grands esbattemens*, hôtel, dont Sauval, dom Félibien, Piganiol et Saint-Foix nous ont conservé des descriptions.

Quai Saint-Paul.

Règne depuis la rue Saint-Paul et le quai des Célestins jusqu'au quai des Ormes et la rue de l'Étoile.

Quai des Ormes.

Commence rue de l'Étoile et quai Saint-Paul, et finit rue Geoffroi-Lasnier et quai de la Grève.

Sur quelques plans du seizième siècle, il est nommé *Mofils* ou *Monfils* par corruption du nom de la rue de l'Arche-*Beaufils* aujourd'hui rue de l'Étoile, voisine de ce quai. Plusieurs ormes qui subsistoient encore à la fin du seizième siècle ont décidé de la dénomination de ce quai.

Quai de la Grève.

Commence rue Geoffroi-Lasnier et quai des Ormes, et finit place de l'Hôtel-de-Ville ou de la Grève.

En 1254, c'étoit une rue nommée *rue aux Mairains* (bois à faire de la futaille). Le nom de Grève ne convient maintenant ni à la place ni au quai; cependant la dénomination subsiste.

Quai Pelletier.

Commence place de Grève, et finit au pont Notre-Dame.

Bâti pendant que *Claude Pelletier* étoit prévôt des marchands, il a pris le nom de ce magistrat. Il est bâti de pierres de taille, et près de sa moitié est portée en l'air sur une voussure qui paroît hardie. C'est l'architecte P. Bullet qui l'a construit.

Quai de Gèvres.

Commence au pont de Notre-Dame, et finit au pont au Change.

Il est soutenu par des voûtes hardies qui sont prises sur le lit de la Seine. Ce quai a retenu le nom du marquis de Gèvres qui le fit bâtir.

Quai de la Mégisserie.

Commence au pont au Change, et finit au pont Neuf.

Construit en 1369, sous le règne de Charles V, on le reconstruisit en 1520. Il se nommoit alors quai de la *Saunerie*, à cause de sa proximité du grenier à sel. Le nom de *quai de la Mégisserie* lui vient des ateliers de mégissiers, relégués en 1673 au faubourg Saint-Marcel. On le désigne aussi sous celui de la *Ferraille* à cause des marchands qui étalent le long du mur d'appui.

Quai de l'Ecole.

Commence au pont Neuf, et finit à la place de l'École.

Son nom lui vient de l'école Saint-Germain, l'une des plus anciennes de Paris, qui étoit sur l'emplacement qu'il occupe, où elle a existé jusqu'au treizième siècle. Il se nommoit en 1290, la *Grand'rue de l'Ecole Saint-Germain*, en 1298, *la rue de l'Ecole Saint-Germain*; vers 1300, on disoit par abbréviation l'*Escole*. Il fut élargi, dressé et pavé sous le règne de François I^{er}, et en 1719 sa partie occidentale a pris le nom de Bourbon, à cause de la rue du *Petit-Bourbon* (maintenant place de la colonne du Louvre) qui y aboutit.

Quai du Louvre.

Commence place de l'École, à l'extrémité du quai de ce nom, et finit au pont Royal.

Adjacent au Louvre, dont il tire son nom. Pendant quelques années, il s'appela quai du *Museum*.

Quai des Tuileries.

Longe le jardin des Tuileries depuis le pont Royal jusqu'au pont Louis-Seize.

Quai de la Conférence.

Commence place Louis-Quinze et pont Louis-Seize, et finit allée des Veuves et quai de Billy.

Son nom lui vient de la porte du même nom qui terminoit l'enceinte de Paris, commencée sous Charles IX et achevée sous Louis XIII. Cette porte étoit située entre la rivière et l'extrémité ouest de la terrasse des Tuileries, et elle fut ainsi nommée à cause de la première des conférences qui se tinrent à Surène entre les députés du roi et ceux de la Ligue, le 29 avril 1593.

Quai de Billy.

Commence allée des Veuves, et finit à la barrière de Passy.

Le nom du général Billy, mort à la bataille d'Iéna, lui a été donné par décret du 10 janvier 1807. La pompe à feu de MM. Perrier et la manufacture de tapis de la Savonnerie sont sur ce quai.

Quai de l'Hôpital.

Commence à la barrière de la Garre, et finit au pont du Jardin-du-

L'entrepôt général des laines est sur ce quai, n° 35.

Quai Saint-Bernard.

Depuis le Jardin-du-Roi, jusqu'à la rue Saint-Bernard.

Ce quai et le précédent ne sont à proprement pa[r]
que des grèves. C'étoit autrefois le vieux chemin [d']
vry, parce qu'on le suivoit pour aller au village d'Iv[ry].
Le couvent de Bernardins qui étoit dans le voisin[age]
lui a fait donner le nom qui le distingue.

Quai de la Tournelle.

Commence rue Saint-Bernard, et finit rue de la Tournelle.

Vers le dixième siècle, il se nommoit *quai Sa*[int-]
Bernard, puis ce fut le quai des *Miramiones*, à ca[use]
d'un autre couvent voisin. Il ne fut pavé qu'en 16[..]
époque à laquelle il fut généralement désigné sou[s le]
nom qu'il porte aujourd'hui.

Quai Saint-Michel, ou Bignon.

Joint la rue Saint-Jacques et la place Saint-Michel.

Ce quai, autrefois très-étroit et praticable seu[le-]
ment pour les piétons, a été élargi et débarrassé [des]
masures qui l'encombraient; il favorise singuliè[rement]

ment la circulation dans le quartier auquel il appartient.

Quai des Augustins.

Commence au pont Saint-Michel, et finit au pont Neuf.

L'espace qu'il occupe n'étoit encore, au commencement du règne de Philippe le Bel, qu'un terrain planté de saules, et qui servoit de promenade. C'est d'après les ordres de ce prince que le prévôt des marchands fit disparoître cette saussaie et construire le quai. Il n'étoit pas tel qu'on le voit aujourd'hui; car les dernières constructions ne sont guère que de 1708. Le couvent des Augustins a déterminé le nom du quai. La Vallée (marché à la volaille) occupe une partie de l'emplacement du couvent. Quelques hôtels célèbres ont été bâtis sur le quai des Augustins. Celui qui étoit au coin de la rue Gît-le-Cœur appartenoit à *Louis de Sancerre*, connétable de France. *Anne de Pisseleu*, connue sous le nom de *duchesse d'Etampes*, l'occupa et engagea *François* I*er*. à l'acquérir. Ce prince satisfit au désir de sa maîtresse, et il fit démolir une partie de l'hôtel, qui fut rebâti et orné de peintures et de devises. Au commencement du dix-septième siècle, il s'appeloit l'*hôtel d'O*, et depuis *hôtel de Luynes*. La plus grande partie de cet hôtel fut démolie en 1671, et fut vendue à des particuliers, qui firent bâtir les maisons que nous voyons aujourd'hui. On a fait à peu près disparoître un autre hôtel très-célèbre, et qui étoit connu sous le nom d'*hôtel d'Hercule* : on avoit peint dans les appartemens et même à l'extérieur, les exploits de l'amant d'Omphale. Il fut successivement occupé par le comte *de Sancerre* et par *Jean le Visle*.

Jean de la Driesche, président de la chambre des comptes, l'ayant acquis, le fit rebâtir et peindre. Il le vendit à *Louis Hallevin*, duquel le roi Charles VIII l'acheta avec tous les meubles de fer et de bois qui s'y trouvoient, pour la somme de 10,000 livres. Le chancelier *Duprat* ayant été élevé à cette dignité en 1515, François I^{er} lui en fit don en toute propriété pour lui et ses descendans. Le chancelier mourut l'année suivante, et l'hôtel passa à son neveu. Jacques V, roi d'Ecosse, étant venu à Paris le 26 décembre 1536, pour épouser Madeleine de France, fut logé en cet hôtel. Sauval rapporte qu'en 1573, le roi *Charles IX*, *Henri de France*, roi de Pologne, et *Henri de Bourbon*, roi de Navarre, pensèrent y être assassinés par le sieur *Duprat Vitaux*, petit-fils du chancelier, qui s'y étoit retiré avec quelques amis, pour éviter les suites d'une querelle particulière. Favin rapporte que de son temps tous les chapitres de l'ordre du Saint-Esprit se tenoient à l'hôtel d'Hercule, et qu'on y remit à Henri III l'ordre de la Jarretière.

Le quai des Augustins est exclusivement occupé aujourd'hui par des librairies.

Quai de Conti.

Commence au pont Neuf, et finit au pont des Arts.

Il se nommoit anciennement quai de Nesle, à cause de l'hôtel de Nesle qui en occupoit toute la longueur. Au dix-septième siècle le nom de quai Guénégaud lui fut donné, à cause de l'hôtel de Henri Guénégaud, ministre-secrétaire d'Etat, qui y étoit situé : la nouvelle dénomination fut déterminée par l'hôtel de Conti, sur l'emplacement duquel on commença, en 1771, à bâtir

l'hôtel des Monnoies. A cette époque le quai commença à se nommer quai de la Monnoie. L'ancien nom de Conti lui a été rendu en 1815. L'hôtel des Monnoies et le palais de l'Institut sont sur ce quai.

Quai Malaquais.

Commence rue de Seine, et finit rue des Saints-Pères.

Cet espace se nommoit autrefois le port Malaquest. L'endroit où l'on passoit la Seine en bateau s'appeloit anciennement le Heurt du Port aux Passeurs; une autre partie, l'Ecorcherie, ou la Sablonnière. En 1641, c'étoit le quai de la Reine-Marguerite, parce que le palais de cette reine, première femme d'Henri IV, y étoit situé au coin de la rue de Seine, où est maintenant l'hôtel Mirabeau. Ce quai n'est bâti que depuis deux cents ans environ. L'hôtel de Juigné et l'hôtel de Bouillon se distinguent entre les autres bâtimens dont il est bordé.

Quai Voltaire.

Commence rue des Saints-Pères, et finit rue du Bac.

C'étoit autrefois le quai des Théatins, nom qui lui venoit d'un couvent auquel a succédé un beau théâtre dont on fit le café des Muses, abattu en 1823 et remplacé par une maison qui s'accorde avec les maisons adjacentes. C'est en 1791 que ce quai reçut le nom de Voltaire. Ce grand homme, né à Paris en 1693, est mort en 1778 dans l'hôtel de M. de Villette, son neveu, au n° 23 du quai en question, au coin de la rue de

Beaune; l'appartement qu'il y occupoit n'a plus été depuis occupé par personne. Les hôtels de Choiseul, Labriffe et de Tessé, sont les plus remarquables du quai Voltaire.

Quai d'Orçay.

Commence au pont Royal, et finit au pont Louis-Seize.

C'étoit autrefois le quai de la Grenouillère.
C'est sous la prévôté de Boucher d'Orçay, en 1708, que les constructions actuellement existantes ont été commencées. Ce quai prit en 1800 le nom de Bonaparte; son ancien nom lui a été rendu en 1814. L'hôtel des Gardes-du-Corps et les bains Poitevin y sont situés.

Quai des Invalides.

Commence au pont Louis-Seize, et finit au pont des Invalides.

Ce superbe quai n'est achevé que depuis peu de temps. Les constructions y sont rares; la pompe à feu de MM. Perrier est la plus remarquable que l'on puisse citer.

Quai d'Anjou.

Part de la pointe Est de l'île Saint-Louis, et va jusqu'au pont Marie.

Il a été construit de 1614 à 1646. Dans le principe la partie orientale se nommoit d'Anjou, et l'occidentale, d'Alençon. Le nom d'Anjou prévalut en 1780. De 1792 à 1805, il s'appela quai de l'Union.

Quai de Bourbon.

S'étend depuis le pont Marie jusqu'à la rue Blanche-de-Castille, à la pointe occidentale de l'île Saint-Louis.

Construit de 1614 à 1646, il prit le nom de Bourbon; en 1792 on le nomma quai de la République, puis d'Alençon en 1806. Son premier nom lui a été rendu en 1814.

Quai de Béthune.

Commence rue Blanche-de-Castille, et finit au pont de la Tournelle.

Construit aussi de 1614 à 1646. Dans le principe il a été nommé quai Dauphin ou des Balcons, puis de Béthune. En 1792 ce fut le quai de la Liberté. Son nom actuel lui a été rendu dès 1806.

Quai d'Orléans.

S'étend depuis le pont de la Tournelle jusqu'au pont de la Cité.

Construit de 1614 à 1646, de 1791 à 1806, il fut nommé quai de l'Egalité.

Quai de la Cité.

Commence au pont de la Cité, et finit au pont de Notre-Dame.

Construit sous l'empire, il prit le nom de Napoléon, qui lui a été retiré en 1814.

Quai Desaix.

Commence au pont Notre-Dame, et finit au pont au Change.

On le nomme aussi quai de la Pelleterie. Le marché aux fleurs est adjacent à ce quai.

Quai de l'Horloge.

Commence au pont au Change, et finit au pont Neuf.

On le nomme aussi quai des Lunettes. C'étoit autrefois le quai des Morfondus. Le nom de quai de l'Horloge vient de la tour où étoit placée l'horloge du Palais. Bâtie vers 1310, la tour du Palais reçut une des premières horloges qui aient été vues en France. Henri de Vic, mécanicien allemand, vint à Paris sous Charles V en 1370, et fut logé dans la tour pour avoir soin de l'horloge dont il étoit l'inventeur. Son traitement étoit de six sols parisis par jour. Le quai de l'Horloge n'a été construit que vers le milieu du seizième siècle. Jusqu'à cette époque, les murs et fortifications du Palais aboutissoient à un terrain en pente le long de la Seine.

Quai de l'Archevêché.

Commence au pont de la Cité, et finit au pont au Double.

Ce quai circonscrit le jardin de l'archevêché à l'est et au midi. Sa partie orientale se nommoit anciennement la Motte aux Papelards. Le nom de Catinat lui appartient aussi aujourd'hui avec celui qui a été inscrit ci-dessus.

Quai du Marché-Neuf.

Commence aux maisons adjacentes au Petit-Pont, et finit au pont Saint-Michel.

Quai des Orfèvres.

Commence au pont Saint-Michel, et finit au pont Neuf.

Commencé en 1530, il a été achevé en 1611. Son nom lui vient de ce qu'il est occupé presque exclusivement par des ateliers et des magasins d'orfévrerie.

SEINE (Fleuve de la).

La Seine arrive à Paris dans un lit d'environ six cents pieds de large à pleins bords; cette largeur varie, et avec elle la profondeur du fleuve. A l'étranglement du pont Royal, on ne compte guère que trois cents pieds de l'une à l'autre rive; plus loin, le courant reprend un développement superficiel plus considérable.

Suivant les mémoires de l'Académie des sciences de 1764, la plus courte distance de la source à l'embouchure de la Seine est de soixante-dix lieues, ce qui donne une différence de quatre-vingt-cinq lieues entre son cours naturel et son développement, qui est de cent cinquante-cinq lieues.

Le bassin général de la Seine, composé de tous les bassins particuliers qui y affluent, est de mille sept cent quatre-vingt-quinze lieues d'eaux courantes.

Le bassin particulier de la Seine seule, avec ses petites rivières et ruisseaux, est de six cent quatre-

vingt-quatre lieues; celui de la Marne, deux cent quatre-vingt-sept; celui de l'Aube, quatre-vingt-cinq; celui de l'Yonne, deux cent dix; celui de Loing, quatre-vingt-un; et au-dessous de Paris, celui de l'Eure, de quatre-vingt-dix-sept; et enfin ceux de l'Oise et de l'Aisne, de trois cent quarante-huit; formant en total, jusqu'à la mer, mille sept cent quatre-vingt-quinze lieues.

Suivant Lalande et Lemonnier, la Seine à Paris est à cent trois pieds au-dessus du niveau de la mer. Sa pente ordinaire, d'après Picard, est d'un pied quatre pouces sur une distance de treize cents toises.

La quantité moyenne des eaux de pluie qui tombent à Paris est de dix-sept pouces, suivant M. Cotte dans son Traité de météréologie.

Les hauteurs extrêmes de la rivière sont d'un pied dix pouces au plus bas sur vingt-cinq pieds trois pouces au plus haut.

Sa hauteur moyenne d'une année ordinaire, prise sur celle de 1782, qui ne fut ni très-sèche ni très-pluvieuse, est de quatre pieds au pont de la Tournelle, et de six pieds neuf pouces au pont Royal.

Les explorations des voyageurs, la comparaison de la géographie ancienne avec la géographie moderne, nous montrent que le cours des fleuves change continuellement; les géologues modernes expliquent ces changemens et prouvent leur nécessité. Les documens géographiques sont très-rares avant l'empereur Julien; mais nous savons que sous ce prince le lit de la rivière formoit sept îles, au lieu de trois que nous voyons aujourd'hui. Il y en avoit une un peu au-dessus de l'île Louviers, vis-à-vis la Rapée; l'île Saint-Louis en formoit deux, qui ont été réunies, là où l'on a bâti le pont de

la Tournelle : il y en avoit une petite à l'extrémité de la Cité, à peu près dans l'emplacement de la place Dauphine, à côté de laquelle étoit un moulin pour le service de la monnoie; enfin l'île des Cygnes, qui de nos jours a été réunie au Gros-Caillou, en formoit deux autres, mais toutes avec des rivages très-aplatis et sans aucune construction.

On ne trouve guère de traces aujourd'hui du canal qui partoit de la pointe de la tour de Nesle, traversoit le terrain des Petits-Augustins, et alloit tomber dans les fossés de l'Abbaye. Il en est de même du canal de dégorgement qui prenoit son origine vers l'Arsenal, circonscrivoit le boulevard intérieur du nord, et se déversoit dans la Seine vers la place Louis-Quinze. Ce dernier canal recevoit aussi les eaux des sources de Montmartre, Belleville et Ménil-Montant. La rue Grange-Batelière a conservé le nom d'une ferme adjacente à ce canal où l'on passoit l'eau en bateau. Le quartier de la Chaussée-d'Antin fut souvent inondé par les déversemens du canal en question à l'époque des inondations.

On croit que du temps de l'empereur Julien, et avant lui, les eaux de la Seine étoient presque constamment égales par rapport à leur masse, quoique cependant, il ne plût et ne neigeât pas moins qu'aujourd'hui. On attribue cela au peu de constructions qui resserroient le lit du fleuve, à l'absence de débris, ruines et terres d'alluvion qui l'obstruassent. Depuis cette époque, les historiens ont conservé la mémoire de beaucoup d'inondations très-désastreuses. L'exhaussement continuel du sol de Paris, et la digue non interrompue des quais, préservent Paris dans beaucoup de cas qui eussent été très-dangereux autrefois; mais, pour la sécurité

entière et parfaite de ses habitans, il faudroit que les barrières opposées aux eaux fussent plus élevées encore, et mieux liées, en cas de besoin, entre elles.

A l'occasion d'une des plus récentes inondations, celle du 3 mars 1807, l'eau s'éleva, à trois pieds près, aussi haut qu'en 1740. Or elle ne fut que le produit des neiges de la Bourgogne. Si la Champagne eût fourni en même temps une masse d'eau proportionnelle aux neiges qu'elle peut recevoir, l'inondation se fût étendue d'une manière extraordinaire et fort difficile à calculer.

La Seine, dans les temps de grande inondation, peut être considérée comme ayant deux lits bien distincts : d'abord celui compris entre les quais, lorsque le courant est ordinaire, et ensuite un lit supérieur qui s'étend des montagnes Saint-Jacques et Sainte-Geneviève à celles de Montmartre et de Ménil-Montant. Comme on l'a déjà dit, les digues actuelles de la Seine suffisent dans les crues ordinaires, et ne suffiroient plus dans les crues extraordinaires. Aussi on a cherché depuis long-temps, et à beaucoup de reprises, les moyens de mettre Paris à l'abri des inondations. On a proposé, à cet effet, la formation de canaux de dégorgement, larges et profonds; l'un qui soutireroit en quelque sorte les eaux de la Marne et les rendroit à la Seine au-delà de Saint-Cloud; l'autre qui partiroit de la Gare, et ceindroit toute la partie méridionale de Paris.

Parmi les débordemens célèbres, on cite particulièrement ceux de 1427, 1428, 1438, 1613; on en cite un grand nombre d'antérieurs, et les bons Parisiens, qui croyoient que ce fléau étoit un effet de la colère de Dieu, ne s'avisèrent long-temps de les dissiper qu'en

déployant la châsse de sainte Geneviève. Il est vrai qu'ils étoient entraînés dans ces superstitions que l'on s'étonne de voir se reproduire de nos jours dans des calamités qui menacent les moissons, les troupeaux et les populations de nos villes.

Voici quelques détails sur l'inondation de 1740. Elle dura six semaines, et sans la précaution du gouvernement qui avoit fait venir des blés de l'étranger, attendu la disette de l'année 1739, Paris auroit souffert autant de la famine que des eaux, parce qu'on ne pouvoit rien faire venir par la rivière.

La fonte des neiges, qui commencèrent à tomber dès le mois d'octobre, par un vent de sud et d'ouest, en fut la cause.

La Seine commença à croître dès le 7 décembre; le 14 elle étoit à 18 pieds 10 pouces, de sorte qu'elle entroit dans la Grève jusqu'au milieu de l'arcade de l'Hôtel-de-Ville.

Le vent étant tourné au nord, et la gelée ayant été assez forte pendant trois jours, cela n'empêcha pas que le 25, jour de Noël, la hauteur de l'eau, qui, le 22 décembre, n'étoit qu'à dix-neuf pieds un pouce, ne crût, le jour de Noël au matin, jusqu'à vingt-quatre pieds, et le lendemain encore de quatre pouces, ce qui fut le maximum de son élévation.

On alloit en bateau dans la grande rue du faubourg Saint-Antoine; les murs du couvent des Anglais, dans la rue de Charenton, furent renversés. Toute l'île Louvier fut couverte d'eau, ainsi que le quai des Célestins, et il y en avoit huit pieds de haut dans la rue de la Mortellerie. L'eau remontoit par le guichet de la rue Froidmanteau jusqu'à la rue de Beauvais, et à très-peu de distance du Palais-Royal.

Du côté du midi l'inondation s'étendit jusqu'à la rue de la Montagne-Sainte-Geneviève, et noya tout ce qui s'étendoit depuis la Salpêtrière jusqu'au palais Bourbon.

L'inondation souterraine fut presque générale. Toutes les caves furent remplies d'eau, qui y séjourna longtemps, d'où il pouvoit résulter des suites fâcheuses : la dégradation des bâtimens et l'insalubrité de l'air dans les lieux fermés.

Le plus grand épanchement des eaux fut entre la rue Saint-Jacques, un peu au-dessous des Mathurins, et la rue Saint-Martin, un peu au-dessous de celle de la Verrerie ; et son plus grand étranglement, de la rivière de Bièvre à la rue des Quatre-Filles.

LARGEUR DE LA SEINE.

		mètres
Pont du Jardin-du-Roi.		166
Petit bras.	Pont de la Tournelle.	97
	Pont Saint Michel.	49
Grand bras.	Pont Marie.	82
	Pont Notre-Dame.	97
	Pont au Change.	97
Pont Neuf.		263
Pont des Arts.		140
Pont Royal.		84
Pont Louis-Seize.		146
Pont du Champ-de-Mars.		136

HAUTEURS DE PARIS AU-DESSUS DU NIVEAU DES PLUS BASSES EAUX MOYENNES DE LA SEINE.

Désignation des élévations.

	Mètr. Cent.
Sommet du boulevard Saint-Martin.	15 45
— du boulevard Poissonnière.	15 85
— de la butte des Moulins.	15 96
— du Montorgueil, boulevard Bonne-Nouvelle.	17 78
— du jardin du Luxembourg.	24 18

SOU

	Mètr	Cent
Niveau moyen des eaux du grand bassin du canal de l'Ourcq hors la barrière de la Villette.	26	45
Barrière du Combat.	30	5
— des trois Couronnes.	30	59
— des Rats.	31	41
— du Mont-Parnasse.	31	43
— d'Arcueil.	31	80
— d'Aunay.	32	5
— de Fontarabie.	32	8
— d'Ivry.	32	10
Boulevard extérieur de la barrière de Neuilly.	32	29
Place du Panthéon, ou Sainte-Geneviève.	34	5
Barrière de Clichy.	34	5
Entre les barrières de Montreuil et de Fontarabie.	34	38
Barrière des Amandiers.	34	68
Butte Sainte-Hyacinthe, près la rue Saint-Jacques.	34	99
Barrière Poissonnière.	35	»
Boulevard extérieur de la barrière de Longchamp.	35	3
Sommet du labyrinthe du Jardin-du-Roi.	35	45
Entre les barrières Blanche et Montmartre.	35	45
Barrière de la Chopinette.	35	48
Butte de l'Estrapade.	36	83
Barrière Mouffetard.	37	20
— Blanche.	37	44
— d'Enfer.	37	85
Sommet entre les barrières Blanche et de Clichy.	38	53
Barrière Montmartre.	39	35
— des Martyrs.	39	79
Boulevard extérieur de la barrière Sainte-Marie, à Chaillot.	41	5
Barrière du Télégraphe.	41	27
Boulevard extérieur de la barrière des Réservoirs.	42	82
Entre les barrières du Télégraphe et des Martyrs.	43	8

SOURDS-ET-MUETS (Institution des).

Rue Saint-Jacques, n° 262.

Les jeunes sourds et muets qui sont admis dans cette institution apprennent à lire, à écrire, plusieurs arts et sciences, les langues anciennes et les langues

vivantes, et sont mis à même d'exercer des professions libérales et honorées dans la société.

Le fondateur de cette institution fut l'abbé de l'Épée. Sans protection, sans bénéfice, sans autre fortune qu'un patrimoine de douze mille francs de revenu, cet homme justement célèbre parvint, à force de constance, et par un désintéressement inouï, à créer un des établissemens qui font le plus d'honneur à la France et à l'humanité. On rapporte que l'abbé de l'Epée ne put suivre en paix ses généreux desseins, et que l'archevêque de Paris le persécuta comme suspect de jansénisme. Heureusement que l'empereur Joseph, pendant son séjour à Paris, visita son école. L'admiration qu'il conçut pour le fondateur ne resta pas oisive. La reine Marie-Antoinette fut instruite de ce qu'étoit la nouvelle école; elle y prit beaucoup d'intérêt. La foule des curieux y fut attirée, et s'y porta; enfin, en novembre 1778, un arrêt du conseil lui accorda le local du couvent des Célestins, lequel avoit été supprimé. Ce n'est cependant qu'en 1785 que la prise de possession eut lieu. Une dotation de 3400 livres par an accompagna la première faveur. L'abbé de l'Epée mourut en 1790; l'abbé Sicard, son élève, le remplaça. Ce dernier est mort depuis environ quatre ans. L'école a été transférée, depuis la mort du fondateur, au séminaire Saint-Magloire, où elle est encore aujourd'hui.

L'institution des Sourds-et-Muets est organisée de manière à recevoir soixante pensionnaires. Vingt places sont gratuites. Des exercices publics ont lieu les 15 et 30 de chaque mois; on y est admis sur la présentation d'un billet du directeur, billet qui est accordé sur la simple demande qu'on lui adresse.

THÉÂTRES.

Théâtre-Français.

Rue de Richelieu, n° 6.

Les Romains s'étant emparés des Gaules, y transportèrent leur langue, leurs usages et leur théâtre. L'arrivée des Barbares, vers le commencement du cinquième siècle, fit cesser cette sorte d'amusement; les acteurs romains furent remplacés par des farceurs, bateleurs, qui jouoient des instrumens, dansoient et représentoient quelques scènes improvisées. Leurs jeux étoient devenus si licencieux, que Charlemagne fut obligé de les proscrire par une ordonnance de 780. Comme il falloit des spectacles au peuple, on inventa les fêtes de l'*Alleluia*, de l'*Ane*, *des Fous*, et autres, que l'on fut ensuite obligé de supprimer à cause de leur indécence. Cependant vers le dixième siècle on trouve quelques pièces saintes, telles que la Vie de sainte Catherine, la Vie de saint Paul, et quelques autres vies de saints. Ces pièces étoient en latin et rimées. Dans le douzième siècle les trouvères ouvrirent en France la carrière théâtrale. Jean Bodel, surnommé le Bossu d'Arras, fit représenter le joli *jeu de Robin et de Marion*, le *jeu Saint-Nicolas*, le *jeu de la Feuillée*. Ces pièces, en vers français, étoient entremêlées de couplets. Le jeu de Robin et de Marion, dont Le Grand d'Aussy a donné la traduction dans ses fabliaux, ressemble singulièrement au sujet du Devin du Village. On composa également des pièces tirées de la Bible et du nouveau Testament. Elles étoient représentées dans les cimetières, à l'issue des vêpres; les ecclésiastiques se faisoient un

devoir d'y jouer et de prêter les divers ornemens d'église aux acteurs. On y accouroit de toutes parts, et les femmes s'y faisoient particulièrement remarquer. Les malheurs du quatorzième siècle portèrent atteinte aux progrès de l'art. Des pèlerins qui revenoient des lieux saints récitoient et chantoient publiquement dans les rues de Paris des cantiques qu'ils avoient composés durant leur voyage. Ils terminoient ces cantiques en jouant de petites scènes qui leur attiroient beaucoup de spectateurs, surtout beaucoup d'argent. Ils se réunirent en société, prirent le titre de *confrères de la Passion*, et cherchèrent un lieu commode où ils pourroient élever un théâtre. Autorisés par des lettres patentes de Charles VI, en 1402, ils s'établirent dans une grande salle que leur cédèrent les religieux Prémontrés d'Hernière, dans l'hôpital de la Trinité, rue Saint-Denis, dont ils étoient alors en possession. Ils dressèrent un théâtre dans cette salle, où ils représentèrent, les dimanches et fêtes, divers sujets tirés de l'Ecriture sainte. Ces pieux amusemens plurent tellement aux Parisiens, que les curés avançoient les vêpres pour donner aux fidèles la facilité de se rendre au spectacle. La représentation des mystères duroit souvent plusieurs jours. Les acteurs étoient assis sur des bancs placés aux deux coins de la salle ; l'acteur qui avoit besoin de parler se levoit, et venoit se placer au milieu du théâtre, puis lorsqu'il avoit fini il alloit reprendre sa place. Les principales décorations étoient un paradis et un enfer. Dans le Mystère de la vie de Jésus-Christ, on voyoit la Vierge accoucher, fuir en Egypte, retrouver son Fils dans le temple au milieu des docteurs de la loi, et enfin dans toutes les autres circonstances de sa vie. Le rôle du Fils de Dieu étoit rempli par plusieurs per-

sonnages; attendu que pendant le temps de la représentation il étoit obligé de passer de l'état d'enfant à celui d'homme. Pour varier les plaisirs du public, et pour faire reposer les acteurs, il y avoit un fou chargé d'amuser l'assemblée par ses bons mots. De là naquirent ces scènes burlesques, auxquelles on donna le nom de *Pois-Pilés,* nom qui signifioit mélange, suivant une expression proverbiale du temps. Le succès qu'obtinrent ces scènes engagea les confrères de la Passion de s'associer avec une nouvelle troupe qui s'étoit élevée sous le titre d'*Enfans sans soucis.* Ces derniers jouoient des petites pièces, intitulées *Moralité, farces et soties ;* c'étoient plusieurs jeunes gens de famille qui s'étoient formés en société, sous l'autorité d'un chef, auquel ils avoient donné le titre de *Prince des sots.* Le genre de pièces qu'ils jouoient, et dont ils étoient les auteurs, renferma d'abord une critique fine des mœurs de leur temps. Bientôt ils se relâchèrent; le scandale qui en résulta obligea les religieux de la Trinité de chasser les confrères de la Passion. Ceux-ci louèrent une partie de l'hôtel de Flandre. Les priviléges des confrères furent confirmés par François Ier, en 1518; mais le Parlement ayant reconnu combien il étoit inconvenant d'associer les farces et soties aux points les plus respectables de la religion, rendit un arrêt, en 1548, par lequel il étoit enjoint aux confrères de ne jouer désormais que des sujets *profanes et honnêtes ;* mais les pieux comédiens, qui ne crurent point devoir passer du sacré au profane, louèrent leur théâtre et leur privilége à une troupe de farceurs; ils se réservèrent seulement deux loges, qu'on nomma *loges des maîtres,* pour assister au spectacle quand bon leur sembleroit. La médiocrité du talent de ces nouveaux acteurs fit bientôt aban-

donner leur théâtre. Henri II, par des lettres patentes de 1554, autorisa les confrères de la Passion à continuer la représentation des mystères; elles furent confirmées, en 1559, par François II; ce fut alors qu'ils acquirent une partie du terrain de l'hôtel de Bourgogne, rue Mauconseil, sur lequel ils firent construire un théâtre plus spacieux. Charles IX leur fit la remise des lods et vente de ce terrain.

Ainsi, au seizième siècle, Paris renfermoit trois théâtres : celui de la Trinité, celui de l'hôtel de Flandre, et celui de l'hôtel de Bourgogne.

Étienne Jodelle fut le premier qui substitua aux mystères des pièces faites à l'imitation de celles de Sophocle et d'Euripide, et aux farces et soties, des comédies dans le genre d'Aristophane; il est également le premier qui ait introduit les pièces par division d'actes et de scènes. Sa première fut jouée en 1552; à la même époque, ce poète établit les théâtres des colléges de Reims et de Bon-Court; Henri II y assistoit souvent avec sa cour.

Henri III accorda en 1580 aux bazochiens la permission d'établir un théâtre sur la table de marbre, dans la grande salle du palais.

En quittant l'hôtel de Bourgogne, le théâtre vint s'établir, en 1669, rue Mazarine; en 1680, il prit le titre de Comédiens du Roi, en se joignant au théâtre de Molière, et vint occuper la salle de la rue Guénégaud, qui, par suite, fut donnée aux comédiens italiens.

En 1600, une partie du théâtre de l'hôtel de Bourgogne s'établit rue de la Poterie, à l'hôtel d'Argens, à la charge de payer, à chaque représentation, un écu tournois aux frères de la Passion. Le mérite des acteurs

et le choix des pièces leur attirèrent beaucoup de monde. Se trouvant trop à l'étroit dans ce quartier, ils louèrent un jeu de paume dans la Vieille-Rue-du-Temple, où ils jouèrent jusqu'au temps de la mort de Molière, époque à laquelle les deux troupes se réunirent. Ce fut sur le théâtre du Marais que deux actrices, Marotte Beaupré et Catherine des Urlis, se donnèrent rendez-vous pour se battre à l'épée, et se battirent en effet à la fin de la petite pièce. En 1658, Molière, qui avoit déjà fait en 1635 une apparition avec sa troupe, et avoit joué trois ans dans un jeu de paume au faubourg Saint-Germain, près de l'Abbaye, revint de la province, et fit dresser un théâtre au Louvre, dans la salle des Gardes. L'ouverture en fut faite en présence du roi et de toute la cour, et l'on y représenta la tragédie de Nicomède, et la farce des Docteurs amoureux. Le théâtre du Petit-Bourbon, vis-à-vis Saint-Germain-l'Auxerrois, fut ensuite donné à la troupe de Molière, qui prit le titre de l'*Illustre-Théâtre*. On y joua, pour la première fois, le 3 décembre 1658; sa troupe débuta par l'Etourdi et le Dépit amoureux. Molière alla ensuite occuper la salle du Palais-Royal en 1660; sa troupe prit le titre de troupe de Monsieur, et le garda jusqu'en 1665, où elle reçut celui de troupe du roi. Ce grand homme étant mort en 1673, sa troupe se réunit à celle du Marais, et alla s'établir, sous le nom de troupe du roi, dans un jeu de paume de la rue Mazarine, où elle exista jusqu'à la réunion de 1680. La troupe débuta, en 1673, par la première représentation de Léodamie, tragédie de mademoiselle Bernard.

La salle de la rue Guénégaud fut bâtie en 1660 pour l'Opéra, alors dirigé par l'abbé Perrin. En 1673, l'Opéra alla prendre possession de la salle du Palais-Royal, et

céda celle-ci à la troupe du roi. En 1688, Sa Majesté réunit ces deux troupes en une, sous le titre de comédiens du roi, avec douze mille francs de pension, et leur assigna de jouer à l'hôtel Guénégaud, où ils restèrent jusqu'en 1689. Ils en firent l'ouverture par la tragédie de Phèdre et par la comédie du Médecin malgré lui. Comme le concours du collége Mazarin et de la comédie devenoit incommode à l'un et à l'autre, le roi ordonna aux comédiens d'abandonner le théâtre Guénégaud, et de chercher un lieu plus propre à leurs représentations. Ils firent l'acquisition du jeu de paume de l'Etoile, situé dans la rue des Fossés-Saint-Germain-des-Prés, et de deux maisons à côté, où, sur les dessins de l'architecte François d'Orbay, on bâtit l'hôtel des comédiens du roi; et ils y ont continué leurs représentations jusqu'à Pâques 1770. Ils passèrent ensuite sur le grand théâtre du palais des Tuileries, où leur première représentation eut lieu le 23 avril de la même année. En 1782, ils allèrent occuper leur nouvelle salle bâtie sur l'emplacement de l'ancien hôtel de Condé, élevé sur les dessins des architectes de Wailly et Peyre l'aîné. Cette salle fut fermée en 1793, par suite de l'incarcération des comédiens français. Le gouvernement ayant transporté en 1794 l'Académie royale de musique de la Porte-Saint-Martin dans la salle du Théâtre national, rue de Richelieu, salle qui appartenoit à la demoiselle de Montansier, cette dernière vint avec sa troupe rouvrir le Théâtre-Français, sous le titre de Théâtre de l'Egalité, section de Marat. Les comédiens français, qui, à cette époque, sortirent de prison, y jouèrent pendant environ trois ou quatre mois; mais les recettes ne pouvant couvrir les frais, ils fermèrent ce théâtre. En 1797,

le Directoire exécutif accorda cette salle à de nouveaux acteurs, à la charge par eux de rétablir l'intérieur, ainsi qu'il avoit été dans la nouveauté.

Ce théâtre ouvrit le 1er prairial an V, ou 20 mai 1797, sous le nom d'Odéon, et on joua pendant un mois. Trois mois après, le 30 thermidor, ou 17 août, il rouvrit de nouveau, et referma encore le 13 prairial an VI, ou 1er juin 1798.

Le 27 nivôse an VI, ou 16 janvier 1798, les comédiens français, dont on avoit fermé la salle rue de Louvois, le 18 fructidor, par ordre du Directoire, s'étant joints à la troupe de l'Odéon, jouèrent jusqu'à la clôture de prairial. Cette troupe, composée d'une partie de la Comédie-Française et de quelques acteurs de l'ancienne troupe de l'Odéon, rouvrit pour la troisième et dernière fois à ce théâtre le 10 brumaire an VII, ou 31 octobre 1798. Elle y joua jusqu'au 28 ventôse an VII, ou 18 mars 1799, que cette salle fut incendiée. Les comédiens, se trouvant sans asile, jouèrent pendant quelques mois sur divers théâtres. C'est à cette époque que le Théâtre-Français de la république s'organisa. Une partie des anciens comédiens français y rentra, l'autre alla courir la province et revint dans l'hiver; le reste de la troupe, sous le titre de comédiens de l'Odéon et sous la direction de M. Picard, alla jouer au théâtre de la Cité.

Après la clôture de leur salle, à la fin de 1794, les comédiens français restèrent quelque temps sans jouer; ils prirent ensuite des arrangemens avec le directeur du théâtre Feydeau (ancien théâtre de Monsieur, aujourd'hui théâtre de l'Opéra-Comique), pour y jouer de deux jours l'un, et ils y parurent le 18 pluviôse an III, ou 6 février 1795. Ils jouèrent jusqu'au

18 fructidor an VI, ou 4 septembre 1798. Déjà au mois de frimaire de l'an VII, ou décembre 1796, une partie de la troupe, mécontente de l'administration qui la régissoit, fit scission, et alla, sous la direction de mademoiselle Raucourt, ouvrir la salle de la rue de Louvois, auparavant occupée par *le théâtre des Amis de la patrie*, le 5 nivôse an V, ou 25 décembre 1796. Le Directoire fit fermer cette salle le 23 fructidor an V, ou 9 septembre 1797. Après un repos de quatre mois, la troupe vint jouer à l'Odéon.

Dès 1790, les opinions avoient divisé les comédiens français; plusieurs d'entre eux, tels que Monvel, Talma, Dugazon, madame Vestris, mademoiselle Desgarcin et autres, quittèrent ce théâtre, et allèrent se joindre aux acteurs du théâtre des Variétés, au Palais-Royal, sous la direction de Gaillard et d'Orfeuille. Ils y débutèrent le 27 avril 1791, et y restèrent jusqu'au 28 pluviôse an VI, ou 16 février 1798, que cette salle fut fermée. La plus grande partie de ces acteurs fut engagée par le directeur du Théâtre-Français à Feydeau, et ils y parurent dans le courant de germinal ou mois d'avril de la même année.

Pendant cinq mois que les deux troupes réunies jouèrent sur le théâtre Feydeau, on répara la salle de la rue de Richelieu, alors dite rue de la Loi, et l'ouverture s'en fit le 19 fructidor an VI, ou 5 septembre 1798. Le directeur n'ayant pas réussi, fut forcé de fermer le 6 nivôse an VII, ou 26 décembre 1798. Après le premier incendie de l'Odéon, les acteurs de ce théâtre se trouvant sans asile, trouvèrent des amateurs de l'art dramatique, lesquels entreprirent de réunir une partie de chaque troupe; cette réunion ouvrit sous le titre de Théâtre-Français de la Républi-

que, dans la salle de la rue de Richelieu, le 11 prairial an VII, ou 30 mai 1799, où elle est actuellement, et tous les acteurs de l'ancien Théâtre-Français, qui étoient absens lors de la réunion, y rentrèrent successivement.

Le Théâtre-Français avoit quitté en novembre 1789 ce titre pour prendre celui de Théâtre de la Nation. Il le garda jusqu'à l'incarcération de ses acteurs en 1793. A leur sortie de prison, ils adoptèrent le titre de Comédiens français, qu'ils gardèrent jusqu'à leur réunion avec le théâtre de la République. Le théâtre de la rue de Richelieu fut bâti en 1784, pour le spectacle des variétés amusantes, dirigé par les sieurs d'Orfeuille et Gaillard. En 1791, il prit le titre de Théâtre-Français de la rue de Richelieu; en 1792, celui de Théâtre de la Liberté et de l'Égalité, et en janvier 1793, celui de Théâtre de la République, qu'il garda jusqu'à sa réunion au Théâtre Feydeau, en l'an VI.

Ces deux troupes réunies prirent le titre de Théâtre-Français de la république, en venant occuper la salle de la rue de Richelieu, en fructidor an VI. Le théâtre de l'Odéon, lors de sa réunion avec les Comédiens français, le 29 nivôse an VI, prit le titre de Théâtre-Français de l'Odéon, et à sa réouverture au mois de brumaire an VII, il s'appeloit Odéon, Théâtre-Français du faubourg Saint-Germain, titre qu'il conserva jusqu'à sa dissolution.

Avant la révolution, le Théâtre-Français étoit régi par des réglemens du roi et sous la surintendance d'un premier gentilhomme de la chambre; après avoir été régi par divers règlemens, il reçut une organisation définitive, donnée à Saint-Cloud le 28 nivôse an XI, ou mois d'août 1802. Un des préfets du Palais,

premier chambellan, en avoit la surintendance, et il y avoit de plus un commissaire du Gouvernement. Par un décret daté de Moscow, en 1812, le Théâtre-Français reçut une nouvelle organisation. Depuis la rentrée du Roi on a repris les anciens erremens. La salle du Théâtre-Français contient quinze-cent-vingt-deux places. Elle fut construite sur les dessins de M. Louis, architecte du Palais-Royal; son intérieur a été embelli en 1822, sur ceux de MM. Percier et Fontaine. Il a cent soixante-six pieds de long, cent cinq pieds de large; sa hauteur, jusqu'au sommet de la terrasse, est de cent pieds. L'avant-scène a trente-huit pieds d'ouverture, le théâtre a soixante-neuf pieds de profondeur et de largeur. Son vestibule intérieur, de forme elliptique, est entouré de trois rangs de colonnes doriques, accouplées au premier rang, isolées dans les deux autres. Au milieu s'élève une statue de Voltaire par Houdon.

Opéra, ou *Académie royale de Musique.*

Rue Lepelletier, n°. 10.

L'établissement d'une académie de musique à Paris date du seizième siècle. Jean-Antoine Baïf, né à Venise pendant que son père y étoit ambassadeur, fut le premier, parmi les Français, qui tenta l'accord de la poésie française avec la musique. Malheureusement il se trompa dans l'exécution; car, à l'exemple des anciens, il voulut introduire des vers français, composés d'iambes, de dactyles, de spondées, etc., ce qui est absolument contraire au génie de notre langue. Associé avec Joachim-Thibaud de Courville, Baïf

établit dans sa maison (1) une académie de musique, autorisée par lettres-patentes de Charles IX, qui s'en déclara le protecteur et le premier auditeur. A Courville succéda Jacques Mauduit, greffier des requêtes, bon poète et excellent musicien. Ils furent aussi protégés par Henri III. Tous les ballets et mascarades exécutés sous son règne, le furent sous leur conduite. Baïf étant mort en 1589, cette académie fut transférée chez Mauduit, qui chercha à la ranimer par le projet d'une autre académie, qu'il appela Confrérie de Sainte-Cécile, dont les succès furent peu brillans.

L'abbé Perrin, attaché à Gaston de France, frère de Louis XIII, hasarda, en 1659, une pastorale que Cambert, beau-père de Lulli, et bon compositeur, mit en musique. Cette pièce obtint le plus grand succès, et fut d'abord représentée à Issy, ensuite à Vincennes devant le roi. Les applaudissemens que les auteurs en reçurent les engagèrent à s'associer avec le marquis de Sourdeac, homme fort riche et très-grand machiniste. Des lettres-patentes, du 28 juin 1669, accordèrent aux trois associés la permission d'établir des académies de musique, pour chanter en public des pièces de théâtre pendant douze années consécutives. L'intérêt divisa ces entrepreneurs, en 1671, après une première représentation de l'opéra de *Pomone*, qu'ils firent jouer dans un jeu de paume de la rue Mazarine, vis-à-vis la rue Guénégaud. Le marquis de Sourdeac, sous prétexte de ses avances, s'empara de la recette. Perrin, piqué de ce procédé, se dégoûta de l'Opéra, et consentit que le roi en transférât le privilège à

(1) Rue des Fossés-Saint-Victor, à l'endroit où est aujourd'hui le couvent des Dames Anglaises, nos 23 et 25.

Lulli, surintendant et compositeur de la chambre de Sa Majesté. Des lettres-patentes du mois de mars 1672, enregistrées au parlement le 27 juin suivant, peuvent être considérées comme le premier document réglementaire de l'Opéra. Lulli eut la permission d'établir une Académie royale de musique, composée de tel nombre et qualité de personnes qu'il aviseroit, et que le roi choisiroit et arrêteroit sur son rapport. Ces mêmes lettres ajoutoient que l'Académie royale de musique étoit érigée sur le pied des académies d'Italie, où les gentilshommes et les demoiselles pouvoient chanter et danser aux pièces et représentations de ladite Académie royale, sans que, pour ce, ils fussent censés déroger au titre de noblesse, ni à leurs priviléges, charges, droits et immunités. Cette clause cessera d'étonner en réfléchissant qu'à cette époque le roi et les plus grands seigneurs de la cour figuroient dans les ballets sur le théâtre de Versailles. Bientôt après, par un scandaleux abus de pouvoir, il fut permis au séducteur puissant de soustraire à l'autorité paternelle la victime de ses séductions, en la faisant inscrire sur le registre de l'Opéra; et tandis que la puissance sacerdotale frappoit d'excommunication l'acteur qui récitoit les vers de Corneille, de Racine et de Molière, cette même excommunication n'atteignoit point celui qui chantoit les vers si voluptueux, on pourroit même dire lubriques, de Quinault.

Devenu seul directeur privilégié de l'Académie royale de musique, Lulli transféra son théâtre de la rue Mazarine au jeu de paume du Bel-Air, rue de Vaugirard, près le palais de Luxembourg; il s'attacha Quinault pour la poésie lyrique, et Vigarini pour les machines. L'ouverture du nouveau théâtre eut lieu

le 15 novembre 1672; la représentation commença par plusieurs fragmens de musique que Lulli avoit composés pour le roi, et par la représentation des *Fêtes de l'Amour et de Bacchus*. Molière étant mort le 17 février 1672, la salle du Palais-Royal, où jouaient sa troupe et celle des Italiens depuis 1661, fut donnée à Lulli pour les représentations de l'Opéra, où il les continua jusqu'à sa mort, arrivée le 7 mars 1687.

Francine, gendre de Lulli, succéda au privilége de son beau-père, et en jouit jusqu'en 1712; ayant considérablement endetté l'Académie, les créanciers nommèrent l'un d'entre eux, le sieur Guinet, payeur de rentes, pour régir et administrer le théâtre de l'Opéra. Cette nouvelle administration ne fut pas plus heureuse; car en 1724 le théâtre devoit près de 300,000 francs. Le roi le fit administrer en son nom, et nomma pour directeur le sieur Destouches, et la dame Berthelin pour caissière. Au 1er juin 1730, le roi, par arrêt de son conseil, en accorda le privilége pour trente ans au sieur Gruer, à la charge d'acquitter les dettes de l'Académie. Il en fut bientôt dépossédé: il perdit son privilége, pour avoir permis des indécences dans un dîner qu'il avoit donné à trois actrices et à quelques musiciens au magasin de la rue Saint-Nicaise. Le sieur Lecomte, sous-fermier des aides de Paris, lui succéda au mois d'août 1731, et fut mis à la retraite le 1er avril 1733. Il s'attira cette disgrâce pour avoir refusé une double gratification à la demoiselle Mariette, danseuse, singulièrement *estimée* par le prince de Carignan.

A Lecomte succéda immédiatement Louis-Armand-Eugène de Thuret, ancien capitaine au régiment de Picardie, et qui, en l'année 1744, demanda

et obtint sa retraite avec une pension viagère de 10,000 francs. Le privilége passa à François Berger, ancien receveur général des finances, qui, dans une gestion de trois ans et demi, endetta l'Opéra de 450,000 francs, et mourut le 3 novembre 1747.

On essaya, la même année, une régie sous la direction de Rebel et Francœur, surintendans de la musique du roi; elle ne put tenir que quelques mois, et le privilége fut rétabli et concédé au sieur de Tresfontaine, qui, tout en s'engageant à payer les dettes de ses prédécesseurs, comptoit sur les fonds de l'Opéra pour arranger ses propres affaires; sa direction ne dura pas long-temps : par un arrêt du conseil d'État du 26 août 1749, l'administration fut remise au corps municipal de la ville de Paris, à la charge par ces magistrats d'en rendre compte au ministre de la maison du roi. Ce mode d'administration se maintint jusqu'à Pâques 1757. L'Opéra fut alors affermé pour trente ans aux sieurs Rebel et Francœur; mais après dix ans ils demandèrent et obtinrent la résiliation du marché. Deux autres traités conclus avec les sieurs Trial, Berton, auxquels on adjoignit les sieurs Joliveau et d'Auvergne, furent d'une courte durée. L'incendie de l'Opéra, arrivé le 6 avril 1763, occasiona l'interruption de ce spectacle, jusqu'au 24 janvier 1764, qu'il donna dans la salle du palais des Tuileries, dite la salle des Machines, la première représentation de Castor et Pollux. Pendant le temps de cette interruption, on suppléoit à ce spectacle par des concerts, qui avoient lieu trois fois la semaine au château des Tuileries.

Les sieurs Rebel et Francœur ayant redemandé la résiliation de leur traité, la ville la leur accorda

en 1767, époque à laquelle leur succédèrent Trial et Berton. La ville s'étant chargée de nouveau de l'Opéra en 1770, la régie en fut confiée à ces deux compositeurs, auxquels on associa les sieurs d'Auvergne et Joliveau.

La nouvelle salle, construite, aux frais de la ville, sur le terrain fourni par le duc d'Orléans, sur les dessins de Moreau, fut terminée en 1770; l'ouverture s'en fit le 26 janvier de cette année.

En 1773, Rebel fut rappelé en qualité d'administrateur-général de cette régie, toujours continuée par les quatre directeurs désignés. Rebel et Trial étant morts, l'un, le 7 novembre 1775, et l'autre en 1776, la régie fut donnée aux officiers des Menus, à titre de commissaires du roi. Ils conservèrent Berton en qualité de directeur. Ces commissaires se retirèrent en 1777, il ne resta que le sieur Buffau, en qualité de commissaire de la ville, et Berton, directeur. Un arrêt du conseil du roi, du 18 octobre 1777, accorda la concession de l'entreprise pour douze ans au sieur Devismes, à compter du 1er avril 1778, avec tous les droits qu'avoit le bureau de la ville. Devismes quitta l'administration de l'Opéra à Pâques 1780, que le roi retira à la ville le privilége, afin de faire régir pour son compte. Berton fut encore nommé directeur, et mourut le 14 mai suivant; il eut pour successeurs les sieurs d'Auvergne et Gossec.

C'est à cette époque que le prix des places du parterre fut porté de quarante à quarante-huit sols. Le caissier fut assujéti à un cautionnement, et la régie confiée à un comité nommé par le roi.

Le 8 juin 1781, le théâtre du Palais-Royal fut détruit par un incendie. Plusieurs personnes périrent, et le feu dura pendant huit jours.

Le lendemain matin la populace regardait les ravages affreux de cet incendie avec un visage consterné, lorsqu'une voiture, chargée de costumes échappés aux flammes, traversa la place du Palais-Royal. Un crocheteur qui étoit dessus s'avisa de placer sur sa tête un casque qu'il trouva sous sa main, puis s'affubla d'un manteau royal. Debout sur la charrette, comme un vainqueur qui fait son entrée dans un char de triomphe, il attira les regards du public, dont la tristesse se changea tout-à-coup en longs éclats de rire. Quelques jours après il y eut des étoffes couleur de feu d'Opéra.

L'Académie royale de musique commença alors à donner trois fois la semaine des représentations sur le théâtre des Tuileries. Le théâtre se composoit d'un concert et de fragmens d'opéras. L'administration obtint du roi la permission de jouer des opéras en un acte sur le théâtre des Menus-Plaisirs, rue Bergère.

L'ouverture eut lieu le 14 août 1781 par *le Devin du Village* et *Myrtil et Lycoris*. On continua d'y jouer jusqu'à ce que la nouvelle salle construite près la Porte-Saint-Martin eût été achevée. Cette salle n'étoit que provisoire; on avoit projeté d'en construire une permanente aux Tuileries, dans la cour des Princes. La salle du boulevard Saint-Martin fut élevée sur les desseins de l'architecte Lenoir, dit le Romain, en soixante-quinze jours et autant de nuits. Comme le public paroissoit douter d'une construction si promptement achevée, une circonstance heureuse se présenta pour lever ses doutes et le rassurer.

La première représentation fut donnée *gratis* le 27 octobre 1781, en réjouissance de la naissance du dauphin; on joua pour la première fois *Adèle de*

Ponthieu, opéra en trois actes, paroles de Saint-Marc, musique de Piccini.

Après le spectacle, on donna un bal, où les quadrilles furent exécutés par les dames de la Halle, les forts et les charbonniers.

Frappé de la stérilité et du vide d'intérêt des poèmes destinés à l'Académie royale de musique, Louis XVI fonda un prix annuel pour le meilleur ouvrage en ce genre. De seize ouvrages envoyés au concours en 1788, aucun ne fut jugé digne de l'admission. Dans le courant des années 1787 et 1788, deux nouveautés seulement furent représentées, c'étoit une par année ; ce qui ne dépose pas en faveur du travail de nos anciens acteurs lyriques.

L'Académie royale de musique fut appelée Opéra en 1791, et le public n'a cessé de lui donner ce nom. La demoiselle Montansier, ancienne directrice du théâtre de Versailles et du théâtre qui porta son nom au Palais-Royal, fit construire en 1793, sur les dessins de l'architecte Louis, une vaste salle rue de Richelieu (1) ; elle se nommoit Théâtre-National. Le Gouvernement en fit l'acquisition, et les acteurs de l'Opéra y jouèrent pour la première fois le 28 juillet 1794.

Après avoir été administré, comme les autres théâtres, par les principaux sujets réunis en société, l'Opéra, par décret du 1er novembre 1807, reçut un nouveau réglement et le titre d'Académie impériale de musique. Voici les noms qu'il a portés depuis 1792 : *Académie de musique; Opéra national; Théâtre de la République et des Arts; Opéra; Théâtre de l'O-*

(1) Elle fut bâtie sur l'emplacement de l'ancien hôtel de Louvois.

péra; *Théâtre des Arts*; *Académie impériale de musique*; et aujourd'hui *Académie royale de musique*.

Le duc de Berri ayant été assassiné le 13 février 1820, à la sortie de l'Opéra, la salle de la rue de Richelieu fut fermée et depuis a été abattue. Les représentations eurent lieu au théâtre Favart. Depuis, on a élevé, rue Lepelletier, n° 10, une nouvelle salle provisoire, sur les dessins de l'architecte Debret. Ce monument, qui coûte plus de trois millions, est simplement décoré; sa forme intérieure est circulaire et surtout très-sonore.

Théâtre royal de l'Opéra-Comique, anciennement Comédie Italienne, Théâtre des Italiens, Théâtre Favart, Théâtre de Monsieur, et Théâtre Feydeau.

Rue Feydeau, n° 19.

Henri III, qui avoit résidé en Italie, fit venir à Paris en 1577 des acteurs italiens. Ils étoient connus sous le nom de *Gelosi*, et jouèrent d'abord à l'hôtel de Bourbon, sans avoir d'établissement fixe. Ces étrangers introduisirent dans leurs pièces des pantomimes, et formèrent un spectacle inconnu jusqu'alors en France. Les comédiens de l'hôtel de Bourgogne, jaloux du succès de leurs confrères les ultramontains, parvinrent à les faire renvoyer dans leur pays. Au commencement du règne de Louis XIV, il vint une nouvelle troupe italienne; elle fut remplacée par une autre, qui fut supprimée en 1662. Une troisième troupe fut plus heureuse; on lui permit de jouer sur le théâtre de l'hôtel de Bourgogne, alternativement avec les

Français. Elle jouoit aussi alternativement avec la troupe de Molière, au Petit-Bourbon, et de plus sur le théâtre du Palais-Royal. En 1680, les deux troupes françaises s'étant réunies à l'hôtel Guénégaud, après la mort de Molière, les comédiens italiens se trouvèrent seuls en possession de l'hôtel de Bourgogne. Les pièces qu'ils jouoient étoient improvisées d'après un simple canevas qui leur indiquoit la marche de l'action. Ils continuèrent leurs représentations jusqu'à l'année 1697, que le roi fit fermer leur théâtre. Au bout de dix-neuf ans, le duc d'Orléans, régent, fit venir d'Italie une nouvelle troupe qui avoit été formée par Lélio. Elle s'établit d'abord au théâtre du Palais-Royal, le 18 mai 1716, en attendant que l'hôtel de Bourgogne fût réparé. Ils s'intituloient comédiens italiens ordinaires de son altesse royale monseigneur le duc d'Orléans régent, et débutèrent par l'*Ingano Fortunato*, ou l'Heureuse Surprise.

Les comédiens italiens avoient déjà essayé de jouer des pièces françaises. Les acteurs français s'en plaignirent à Louis XIV, qui voulut bien être juge du différend. Le célèbre Baron prit d'abord la parole et plaida en faveur de sa troupe; après qu'il eut achevé, Dominique, fameux Arlequin des Italiens, demanda au roi, avant d'entamer sa réponse : « Sire, en quelle langue parlerai-je? — Parle comme tu voudras. — Il n'en faut pas davantage, reprit Dominique, j'ai gagné ma cause. » Louis XIV ne voulut pas se dédire, et les Italiens jouèrent des pièces en français.

Le duc d'Orléans, régent, étant mort le 2 décembre 1723, la troupe obtint le titre de comédiens italiens ordinaires du roi, avec quinze mille francs de pension. Pour consacrer cet événement, on fit sculpter

au-dessus de la porte de l'hôtel de Bourgogne les armes de France, et au-dessous, sur un marbre noir, cette inscription en lettres d'or :

Hôtel des Comédiens du Roi, entretenus par Sa Majesté ; rétablis à Paris, en l'année M. D. CC. XVI.

La troupe de l'Opéra-Comique se réunit à celle des Italiens en 1761 ; elle donna son nom au théâtre et aux acteurs, qui n'avoient conservé des anciens Italiens que le nom et les prérogatives. Avant cette réunion et dans son origine, la troupe de l'Opéra-Comique avoit éprouvé les plus grandes persécutions, et fut long-temps réduite à ne jouer que des scènes muettes. On avoit imaginé le moyen de faire descendre des rouleaux de toile, sur lesquels on écrivoit des couplets. L'orchestre jouoit l'air, et des gens gagés, à voix de Stentor, entonnoient ces couplets, qui étoient chantés par tous les spectateurs. Pendant long-temps aussi il ne leur fut permis que d'avoir un seul interlocuteur. On connoît cette pièce de Piron, intitulée *Arlequin Deucalion*, qui étoit jouée par un seul acteur. Il étoit défendu alors d'en faire parler davantage. L'Opéra-Comique n'étoit alors qu'un spectacle forain, à l'instar de ceux des boulevards ; mais, ayant obtenu de l'Académie royale de musique la permission de jouer de petites pièces en vaudevilles, mêlées de danses, il prit le nom d'Opéra-Comique, et ce genre simple et gracieux ayant fixé le goût des spectateurs et les succès de ce théâtre, il fut réuni à celui des Italiens. Le genre de ces derniers perdit insensiblement faveur, et l'Opéra-Comique parvint enfin à le faire oublier. C'est vers 1680 que l'on cessa d'avoir des Italiens à ce spec-

tacle : tout fut français. C'est à l'Opéra-Comique où furent jouées les pièces mises en musique par Duni, Philidor, Gossec, Grétry, Dezède, Daleyrac, Monsigny, et autres compositeurs célèbres. Piis et Barré y firent représenter leurs charmans vaudevilles.

Le spectacle de l'hôtel de Bourgogne menaçant ruine, on fit construire un nouveau théâtre des Italiens sur l'emplacement de l'hôtel de Choiseul; l'architecte Heurtier en fournit les dessins et l'acheva en 1782.

Dans la crainte de voir ce théâtre assimilé aux petits spectacles des boulevards, on l'a privé d'une situation très-heureuse. La façade de l'édifice, au lieu d'avoir été tournée du côté du boulevard, est cachée dans une espèce de cul-de-sac. Pour déguiser encore davantage le monument, on a même affecté de construire des maisons particulières au dos du théâtre.

La principale face, donnant sur la place, est décorée d'un avant-corps en saillie, formant péristyle, composé de huit colonnes ioniques d'une grande proportion, dont six sur la façade et deux en retour, engagées dans le massif du bâtiment; elles soutiennent un entablement surmonté d'un attique. Trois entrées, pratiquées sous ce porche, introduisent au vestibule où sont placés des escaliers qui distribuent à tous les endroits de la salle. Le théâtre des Italiens prit le titre en 1792 de théâtre national de l'Opéra-Comique.

Depuis long-temps le besoin d'avoir un second théâtre chantant s'étoit fait sentir : en 1788, M. Léonard, coiffeur de la reine, et M. Sageret, obtinrent un privilége pour élever un nouveau spectacle sous le titre de Théâtre de Monsieur. Il étoit composé d'une troupe italienne parmi laquelle on distinguoit MM. Vi-

ganoni, Mandini, Rovédino, Marchesi, mesdames Balletti, Morichelli et autres; d'une comédie française et de chanteurs français. Les ouvrages français en musique devaient être traduits, imités ou parodiés de l'italien. Aucun compositeur français ne pouvoit s'y faire entendre à moins de prendre un nom supposé : c'est ainsi qu'en ont agi MM. Champein, Rigel et autres musiciens français. Le sieur Léonard obtint de la reine Marie-Antoinette la permission de jouer dans la salle des Tuileries : on fit l'ouverture le lundi de Pâques 1789. La journée du 6 octobre, où Louis XVI et sa famille revinrent à Paris, fit renvoyer les acteurs du local qu'ils avoient obtenu. Ils louèrent provisoirement la salle de Nicolet, à la foire Saint-Germain, en attendant qu'ils fissent élever un autre théâtre. Le décret qui supprimoit les couvens et les maisons religieuses, leur permit de faire l'acquisition d'une partie du terrain des-filles Saint-Thomas. Le nouveau théâtre fut construit en 1790, sur les dessins des architectes Legrand et Molinos; et le théâtre de Monsieur en fit l'ouverture le 6 janvier 1791. La révolution du 10 août 1792 occasiona le départ de tous les artistes italiens, la comédie fut renvoyée, et le seul opéra français resta. Le théâtre prit alors le titre de Théâtre Feydeau; une noble émulation s'empara des acteurs de ce dernier théâtre et des acteurs de l'Opéra-Comique. Chacun à l'envi chercha à attirer les spectateurs; par cette rivalité heureuse, chacun des deux théâtres eut *sa Caverne, son Paul et Virginie, sa Lodoïska;* l'un *son Montano et Stéphanie,* l'autre *Ariodan,* etc.; enfin le théâtre Feydeau l'emporta sur son rival, et les deux troupes opérèrent leur réunion.

Théâtre royal Italien, Salle Favart.

Place des Italiens.

Napoléon, étant devenu roi d'Italie, voulut qu'une troupe permanente de chanteurs italiens fît connoître aux dilettanti de la capitale de la France les différentes productions des diverses écoles de l'Italie. Cette troupe, qui représente alternativement des opéras bouffons et sérieux, a successivement joué aux théâtres de l'Odéon, de la rue Chantereine, ou Olympique, de la rue de Louvois. Elle occupe aujourd'hui le théâtre Favart.

Théâtre Royal de l'Odéon.

Place du même nom.

Cet édifice, construit en 1782, sur l'emplacement de l'ancien hôtel de Condé, sur les dessins des architectes de Wailly et Peyre l'aîné, se nommoit alors Comédie-Française ou Théâtre-Français, parce qu'il fut la salle de spectacle de la Comédie-Française. (Voyez Théâtre-Français.) Cette salle fut incendiée le 18 mars 1799; on y joua en 1794 l'opéra comique et la comédie alternativement. Le théâtre ayant été reconstruit fut occupé par la troupe de Louvois, sous la direction de M. Picard, auteur d'excellens ouvrages comiques. Cette salle fut une seconde fois brûlée en 1818. Une anecdote assez piquante fut cause de sa première reconstruction. Napoléon avoit appris que le Sénat avoit en caisse une somme de deux millions, et que cette somme, n'ayant point d'emploi, devoit être répartie entre les sénateurs.

Un jour que le sénat vint en députation près du trône, Napoléon demanda au président combien le premier corps de l'Etat pouvoit avoir de fonds en caisse.« Sire, je l'ignore.—Mais, à peu près combien?—Sire, je m'en informerai auprès des questeurs pour en rendre compte à Votre Majesté.—Eh bien! messieurs, je suis mieux instruit que vous; il existe dans votre caisse une somme de deux millions, et je sais qu'il seroit très-agréable à l'Impératrice que vous fissiez reconstruire la salle de l'Odéon, et que vous donnassiez son nom à ce théâtre. Allez auprès de l'impératrice lui en faire la demande. » Le sénat obéit, et la salle fut reconstruite aux dépens de sa caisse.

La face, simple et noble, s'annonce par un péristyle en saillie, ornée de huit colonnes d'ordre dorique. Sous le porche, trois portes introduisent à un vestibule décoré de l'ordre toscan. Le corps de bâtiment est entièrement isolé. Trois galeries qui servent de passage, sont percées de quarante-six arcades, et se lient avec le porche. La forme intérieure de la salle est ovoïde; son grand axe est de cinquante-six pieds, et le petit de quarante-sept. La loge du roi, placée au milieu, est décorée très-richement. On y joue la comédie, et des opéras traduits de l'italien ou de l'allemand.

PETITS THÉATRES.

Théâtre de son Altesse Royale Madame, auparavant Gymnase-Dramatique.

Boulevard Bonne-Nouvelle, n° 8.

Il a été construit en 1820, sur les dessins des ar-

chitectes Rougevin et Guerchy. Le frontispice est orné de deux rangées de six colonnes ioniques et corinthiennes, engagées des trois quarts, avec pilastres dans les angles; dans le fronton, qui règne dans la partie supérieure, est une lyre; deux muses sont placées dans des niches. La salle, de forme semi-circulaire, est assez jolie. On joue à ce théâtre des petites pièces en un acte, comédies, vaudevilles et opéras comiques.

Théâtre du Vaudeville.

Rue de Chartres-Saint-Honoré, n°ˢ 14 et 16.

Il a été construit sur l'emplacement du Panthéon, établissement formé pour remplacer, pendant l'hiver, le Wauxhall de la foire Saint-Germain, abattu en 1784. On ne conserva que la carcasse de l'ancien Panthéon, et le vestibule qui fournit aux voitures la facilité d'y descendre à couvert. Ce théâtre, éminemment français, fondé en 1791 par MM. Piis, Barré, Radet et Desfontaines, ouvrit le 26 janvier 1792. Pendant long-temps les joyeux enfans de Momus amenèrent la foule à leur théâtre; à des compositions vives, gaies, animées, succédèrent des pièces froides et à prétention. Par malheur, la Discorde est venue pendant quelques mois agiter ses brandons sur la troupe chantante, et en a proscrit la gaîté. Le directeur, les actionnaires plaident ensemble, et le public a oublié le théâtre de la rue de Chartres. Aussi, dans une critique sur le Vaudeville, a-t-on dit avec raison :

> Parfois le Vaudeville en scène,
> Sur ses pipeaux joue en faux ton;
> On dirait que c'est Melpomène
> Qui pleure dans un mirliton.

Théâtre des Variétés.

Boulevard Montmartre, n° 5.

La demoiselle Montansier étoit directrice du théâtre de Versailles; après la journée du 6 octobre 1789, elle amena sa troupe à Paris et la fit jouer au Palais-Royal dans l'ancien théâtre des Beaujolois. Après avoir fait construire la salle de la rue de Richelieu, elle y installa sa troupe. Le Gouvernement ayant acquis cette salle pour le grand Opéra, elle reprit son dernier théâtre. Des contestations qui survinrent entre la directrice et les acteurs firent prendre à ces derniers la résolution de s'administrer eux-mêmes. Ils représentèrent un grand nombre de nouveautés qui ont attiré et attirent constamment la foule. Le Théâtre-Français, jaloux, autant que paresseux, demanda et obtint que le théâtre des Variétés abandonneroit le Palais-Royal, et iroit s'établir autre part. En conséquence, les administrateurs firent élever en 1807 une nouvelle salle construite sur les dessins de l'architecte Cellerier. On y joue le vaudeville et des opéras comiques grivois; pourtant quelques pièces sont parfois trop triviales.

Théâtre de la Porte-Saint-Martin.

Boulevard Saint-Martin, n°ˢ 16 et 18.

La salle fut construite en 1781, pour l'Académie royale de musique. (Voyez ce mot.) On y représente des vaudevilles, des mélodrames, des ballets et des pantomimes. Le goût peu sévère de notre siècle y a attiré la foule pour y voir un saltimbanque, auquel cependant il faut accorder du talent dans son genre.

Théâtre de la Gaîté.

Boulevard du Temple, nos 68 et 70.

Il commença en 1760, à la foire, sous le nom de Nicolet.

C'étoit anciennement le théâtre des grands danseurs du roi, qui en 1792 prit le nom de théâtre de la Gaîté. La salle, construite sur l'emplacement d'un ancien jeu de paume, étoit de forme rectangulaire; ce théâtre ayant passé sous la direction du sieur Ribié, la salle fut refaite en 1808, sur les dessins de l'architecte Peyre. Quelque temps auparavant on avoit supprimé les grands danseurs ainsi que ces pantomimes qui faisoient l'amusement des enfans et des bons bourgeois du Marais, voire même de la rue Saint-Denis. On y joue maintenant de petits vaudevilles et de grands mélodrames. C'est de ce genre de spectacle, qu'on joue également à l'Ambigu-Comique, que le boulevard du Temple a été appelé le *boulevard du Crime*.

Théâtre de l'Ambigu-Comique.

Boulevard du Temple, nos 74 et 76.

Ce spectacle a commencé en 1768, par des marionnettes, connues alors sous la dénomination de *comédiens de bois*. Audinot, directeur de ce spectacle, qui ne remplissoit pas ses vues, obtint la permission de leur substituer des enfans. La salle, alors construite en planches, fut rebâtie en 1770 par Cellérier. Le directeur obtint la permission d'avoir de grands personna-

ges, ce qui l'engagea à placer sur le rideau l'inscription suivante qui faisoit un jeu de mots :

SICUT INFANTES AUD NOS.

De même qu'au théâtre de la Gaîté, on représente à l'Ambigu-Comique des vaudevilles et des mélodrames.

Théâtre du Cirque-Olympique.

Rue du Faubourg-du-Temple, n° 24, près le boulevard de ce nom.

Qu'on se figure un manége circulaire entouré de galeries et de loges, à l'exception d'un segment réservé pour un théâtre. Le Cirque-Olympique, construit sur les dessins de l'architecte Loiseleur, est un spectacle d'un genre particulier : on y représente des exercices et des scènes d'équitation et de voltige, ainsi que des pantomimes ou mimodrames, dans lesquelles les chevaux ont ordinairement un rôle important et quelquefois le plus spirituel.

Deux habiles écuyers, les frères Franconi, sont propriétaires de cet établissement, qu'ils dirigent avec un succès constant depuis nombre d'années. Avant leur nouvelle installation, rue du Faubourg-du-Temple, les frères Franconi occupèrent successivement deux autres cirques, l'un dans le jardin des Capucines, l'autre rue du Mont-Thabor et rue Saint-Honoré. Ce théâtre a été la proie des flammes dans la nuit du 14 au 15 mars de cette année ; mais les différentes représentations données spontanément à tous les théâtres, tant de Paris que des provinces, au bénéfice des frères Franconi, et les nombreuses souscriptions qui s'ou-

vrent chaque jour, font espérer que Paris jouira bientôt d'un spectacle qui si souvent a piqué et satisfait sa curiosité.

Théâtre de Magie et des Enfans, de M. Comte.

Passage des Panoramas.

M. Comte, physicien et habile ventriloque, ouvrit d'abord son théâtre à l'hôtel des Fermes, rue de Grenelle-Saint-Honoré. Il y fait jouer avec beaucoup d'intelligence, par de petits enfans, des pièces de Berquin, et des fables mises en action. De jeunes musiciens se font entendre dans les entr'actes.

Théâtre forain du Luxembourg.

Rue de Madame, n° 17.

On y exécute la danse de corde, des tours d'agilité, des pantomimes, des scènes comiques et des parades. L'aboyeur est un certain Bobineau qui a la gloire d'avoir imposé son nom au théâtre. Cet homme est le maître Jacques de l'administration : il sonne de la trompette pour appeler le public, fait la parade conjointement avec sa femme pour amuser l'assemblée, annonce le spectacle et le prix des places, fait prendre les billets au bureau, et dans le cours de la représentation, il apporte le fauteuil où la princesse malheureuse, innocente et persécutée, doit se trouver mal; enfin, il sert même de confident à l'époux cruel, féroce et barbare. Ce théâtre, tout-à-fait à la hauteur de la populace des faubourgs, s'est permis depuis quelque temps le luxe de l'affiche. Cependant la société s'y

épure de jour en jour; l'étudiant en médecine y conduit sans rougir l'objet de sa tendresse, et l'élève de Thémis ne dédaigne pas de s'y présenter clandestinement, lorsqu'il se sent entraîné par la puissance de ce vers :

Diversité, c'est ma devise.

Petits théâtres du Boulevard.

Le boulevard du Temple présente encore au n° 62 le spectacle acrobate de madame Saqui. Sa nombreuse famille exécute là danse de corde, les pantomimes et les arlequinades dans le genre italien.

Dans le bâtiment contigu, n° 64, est le théâtre des Funambules, innovation dans le mot dont ne s'étoit pas avisée madame Saqui, pas plus que de celui d'acrobates. Mais madame Saqui est de l'ancien style, c'est-à-dire du classique. On y exécute la danse de corde, la voltige, les tours d'agilité, les pantomimes et les arlequinades.

Le boulevard du Temple renferme encore des cabinets de figures en cire, des cabinets de physique, et des théâtres de marionnettes; en un mot, il est la Providence des petits enfans et des grands niais, dont Paris abonde..

Ombres Chinoises de Séraphin.

Au Palais-Royal, galerie de pierre, n° 121.

Quel est l'enfant né ou élevé dans Paris qui ne connaisse les marionnettes de Séraphin? Combien les aventures de Polichinelle, de madame Gigogne, d'Arlequin

et autres personnages de ce genre, ne lui ont-elles pas fait passer d'heureux instans ! On représente à ce théâtre des petites pièces fort instructives ; des hommes et des femmes placés dans les coulisses, récitent le dialogue, et chantent les airs, voire même les morceaux d'ensemble.

La plus grande harmonie existe entre la troupe muette et la troupe parlante. Jamais de dispute dans la distribution des rôles, jamais de minauderies de la part des actrices, point de rhumes de commande, et surtout de ces voyages dans les départemens, qui font tant de tort à l'administration. Le directeur donne ses ordres ; chacun est à son poste, et tous, depuis le premier sujet de la troupe jusqu'au dernier, obéissent en silence. Les brigues, les rivalités, la jalousie, les cabales, sont inconnues à cet heureux théâtre, que tous les autres devroient prendre pour modèle. Après la grande pièce, on représente ordinairement les ombres chinoises, et on remarque souvent que les grandes personnes attendent ce moment avec beaucoup d'impatience.

Théâtres de la Banlieue.

Le sieur Séveste, ancien acteur du Vaudeville, mort en 1825, ayant éprouvé une extinction de voix, fut forcé de quitter le théâtre. Il demanda et obtint la permission d'élever plusieurs théâtres dans la banlieue. Il fonda successivement le théâtre du Mont-Parnasse, barrière de Mont-Parnasse ; le théâtre de Ranelagh, au bois de Boulogne, près la grille de Passy ; le théâtre des Thermes, barrière du Roulé ; le théâtre d'Élèves, barrière de Rochechouart, et enfin le théâtre de Saint-Cloud, avenue du Château. On y

joue la tragédie, la comédie, l'opéra comique et le vaudeville. Les rôles sont remplis par de jeunes élèves, des amateurs et de mauvais acteurs sans emploi, qui, jouant tous les genres, ne peuvent devenir bons dans aucun. Il faut cependant en excepter le jeune Beauvallet, qui obtient à l'Odéon des succès mérités.

Pour desservir ces différentes succursales de Thalie, de Melpomène et de Momus, Séveste a fait construire une seconde voiture nomade qui lui servoit à transporter successivement ses acteurs aux divers théâtres où ils devoient faire frémir, pleurer ou rire, après avoir grelotté de froid ou étouffé de chaleur.

Combat des Animaux.
Barrière du Combat.

Ce spectacle, qui nous fut transmis par les temps barbares, existe depuis long-temps. Les amateurs y voient des chiens combattre les uns contre les autres et se déchirer à belles dents; on y voit aussi combattre des dogues contre des ours, des loups, des sangliers, des taureaux, des ânes et des cerfs. L'âne y est appelé le fameux *peccata*. Le lieu de la scène est toujours ensanglanté, et ce spectacle convient parfaitement aux bouchers et autres personnages de ce genre, qui composent le plus grand nombre des assistans.

UNIVERSITÉ ROYALE.

Cet établissement est le corps enseignant de France le plus ancien. Il n'est pas vrai qu'elle fut fondée par Charlemagne, comme un si grand nombre d'historiens

se sont plu à le dire sans s'occuper de le vérifier. On ne connoît point d'une manière précise l'époque de sa fondation; on pourroit cependant l'assigner vers le règne de Louis le Gros, puisque Philippe-Auguste l'ayant remarquée, crut devoir lui donner des priviléges. Dès son origine ce corps brilla du plus vif éclat, et s'il abusa quelquefois de son importance, du pouvoir qu'il s'étoit acquis contre nos rois, ce ne fut que l'inconvénient attaché à toutes les corporations, toujours jalouses et turbulentes dès qu'on touche à leurs intérêts. Indépendamment des Français qui se pressoient dans son sein, les Allemands, les Italiens, et notamment les Anglais, y accouroient pour y puiser à la fois une instruction qu'ils ne trouvoient pas chez eux, et se dépouiller de ce que leur éducation, leurs mœurs et leur langage avoient de dur, d'âpre et de sauvage.

Toutes les sciences du temps y étoient enseignées selon leurs formes et leurs divisions. De nos jours sans doute la méthode qu'on suivoit seroit frappée de ridicule, par ce qu'elle offre en effet de dogmatique et de systématique, etc. mais l'Université inspira une telle vénération à Thomas de Cantorbéry, qui étoit venu la visiter, qu'il la compare à l'échelle de Jacob. Son recteur avoit le droit de haranguer le roi, et de lui présenter un cierge le jour de la Chandeleur. Il avoit également ses entrées à la cour dans toutes les occasions extraordinaires, et dans ses visites il étoit précédé ou suivi de deux massiers, et les portes lui étoient ouvertes à deux battans. La révolution de 1793 supprima ce corps, une loi nouvelle régla l'enseignement public sur un plan beaucoup plus vaste et surtout mieux combiné. Cet établissement fut rétabli en 1808, et M. de Fontanes en fut le premier grand-maître. Une

ordonnance du 17 février 1821 y ajouta quelques modifications. Elle fut divisée en cinq ordres de facultés, dont le chef-lieu est établi rue des Saints-Pères, n° 24, savoir : Faculté de théologie, de droit, de médecine, des sciences physiques et mathématiques, et Faculté des lettres. Elle se compose d'un grand-maître, d'un directeur de l'instruction publique, d'inspecteurs généraux des études, d'inspecteurs généraux honoraires, de recteurs, de proviseurs, d'un aumônier et d'un caissier.

Le grand-maître actuel est Monseigneur le comte Frayssinous (Denys), évêque d'Hermopolis, premier aumônier du roi, pair de France, l'un des quarante de l'Académie française, ministre secrétaire d'État au département des affaires ecclésiastiques et de l'instruction publique.

FIN.

TABLE DES MATIERES.

A

Abattoirs.	Page 1	Apothicaires (Jardin et Maison des).	291
Abbaye Saint-Germain (Prison de l').	496	Aquéducs de Paris.	19
Abbaye-aux-Bois (Eglise de l').	413	Archevêché (Palais de l').	336
Abbayes.	3	Architecture (Académie d').	15
Académies.	4	Archives du royaume (Palais des).	20
Aguesseau (Marché d').	208	Arcs de triomphe.	22
Alexandre (Fontaine d').	158	Arcueil (Aqueduc d').	19
Ambroise (Eglise Saint-).	400	Armes (Académie d').	17
Amour (Fontaine d').	159	Arrondissemens. (Introduction).	XXIII
André-des-Arcs (Place Saint-).	472		
Angoulême (Musée d').	297	Arsenal.	28
Anne (Fontaine Sainte-).	159	Athénée.	30
Antin (Fontaine d').	Ib.	Augustins (Couvent des Petits-).	140
Antoine (Passage du Petit-St.-).	457	Augustins (Couvent des Grands-).	236
Antoine (Fontaine Saint-).	160		
Antoine (Hospice Saint-).	248	Avant-Propos.	VII
Antoine (Eglise Saint-).	402	Ave-Maria (Caserne de l').	96
Antoine (Marché du Faub. St.-).	208	Avoye (Fontaine Sainte-).	160

B

Bains.	31	Bibliothèque de Sainte-Geneviève ou du Panthéon.	78
— à domicile.	38		
Bals de l'Opéra et autres.	Ib.	— du Jardin du Roi.	79
Banlieue.	43	— de l'Ecole de Médecine.	Ib.
Banque de France.	44	— de l'Observatoire.	Ib.
Barrières.	45	Bicêtre (Château de).	265
Basfroid (Fontaine de).	161	Bièvre (Rivière de).	80
Beaujon (Hospice).	247	Birague (Fontaine de).	163
Beaujon (Chapelle).	369	Blancs-Manteaux (Eglise des).	395
Beauveau (Fontaine du Marché).	162	Blancs-Manteaux (Fontaine des).	164
Beauveau (Marché).	208	Blé (Fontaine de la Halle au).	Ib.
Beaux-Arts (Fontaine du Palais des).	161	Blé, farine, grains (Halle aux).	209
		Bonne-Nouvelle (Eglise de Notre-Dame-de-).	382
Belleville (Aqueduc de).	19		
Benoît (Fontaine Saint-).	162	Boucherat (Fontaine).	164
Bernard (Fontaine Saint-).	163	Boulainvilliers (Marché de).	212
Beurre (Halle pour la vente du).	209	Boulevards.	81
Bibliothèque du Roi.	64	Bourbon (Fontaine du Collège de).	165
— de Monsieur ou de l'Arsenal.	74		
— Mazarine.	75	Bourse (Palais de la).	328
— de l'Institut.	76	Braque (Fontaine de).	169
— de la Ville.	77	Brosse (Fontaine de la).	158

C

Cabinet des Estampes. 71
— des Médailles et des Antiquités. 72
— minéralogique. 83
Calvinistes. (Leur temple.) 453
Canal de l'Ourcq. 84
Capucins-Saint-Honoré (Fontaine des). 165
Carmélites (Fontaine des). 166
Carmes-Billettes (Eglise des). 455
Carmes (Fontaine du Marché des). 167
Carmes (Marché des). 228
Carrousel (Place du). 462
Carrousel (Arc de triomphe du). 23
Casernes. 87
Catacombes. 99
Catherine (Marché Sainte-). 213
Catherine (Fontaine Sainte-). 163
Catherine (Fontaine du Marché Sainte-). 167
Célestins (Caserne des). 89
Censier (Fontaine de la rue). 167
Chamillard (Fontaine). 159
Champ-de-Mars. 103
Champs-Elysées. 105
Chapelle (Sainte-). 452
Chapelle expiatoire. 447
— expiatoire. (*Voy.* Conciergerie du Palais.) 490
Charité (Hôpital de la). 245
Charité (Fontaine de la). 168
Charonne (Fontaine de). 168
Châteaux d'eau. 107
Châtelet (Place du). 470
Châtelet (Fontaine de la Place du). 196
Chaudron (Fontaine du). 169
Chaumière (la Grande). 109
Chevaux (Marché aux). 214
Chevaux (Fontaine du Marché aux). 169
Chirurgie (Académie de). 17
Cimetières. 110
Cité (Ile de la). 281
Cochin (Hospice). 248
Colbert (Fontaine). 170
Collége royal de France. 113
Colléges royaux. 116
Colonne de Catherine de Médicis (Fontaine de la). 183
Colonne triomphale. 119
Combat des animaux. 550
Communautés religieuses de filles. 123
Conciergerie du Palais. 490
Conservatoire des Arts et Métiers. 132
Cordeliers (Fontaine des). 170
Cours-la-Reine. 132
Croix-du-Tiroir (Fontaine de la) 171
Cuirs (Halle aux). 215

D

Dauphine (Place). 459
Denis (Eglise Saint-). 397
Denis (Fontaine Saint-). 172
Denis (Porte Saint-). 25
Députés (Palais de la Chambre des.) 320
Desaix (Fontaine de). 172
Diable (Fontaine du). 173
Diorama. 133
Draps et Toiles (Halle aux). 215

E

Eaux clarifiées (Etabliss^t. des). 132
Echaudé (Fontaine de l'). 173
Echelle (Fontaine de l'). Ib.
Eclairage. 134
Ecole (Font. de la Place de l'). 174
Ecole de Médecine (Hospice de l'). 250
Ecole de Médecine (Fontaine de la Place de l'). 174
Ecole de Droit. 135
— de Médecine et de Chirurgie. 136
— Polytechnique. 137
— des Mines. 139
— des Beaux-Arts. 140
— de Natation. 142
— d'Accouchement. 143

DES MATIÈRES. 555.

Ecole Militaire. 91
— d'Application du corps royal d'état-major. 143
— royale d'Application du corps des ingénieurs-géographes. *Ib.*
— royale et spéciale de Chant. 144
— gratuite de Dessin et de Mathématiques. *Ib.*
— royale spéciale et gratuite de Dessin pour les jeunes demoiselles. *Ib.*
— spéciale des langues orientales vivantes. *Ib.*
— de Pharmacie. *Ib.*
— royale des Ponts-et-Chaussées. 145
— des Naturalistes-voyageurs. *Ib.*
— pour la Taille des arbres fruitiers. *ib.*
Ecriture (Académie d'). 18

Ecuries du Roi. 145
Egout du Marais (Font. de l'). 164
Eglises. 338
Elisabeth (Eglise Sainte-). 392
Embellissemens de Paris et Améliorations faites ou à faire. 147
Enfans malades (Hôpital des). 255
Enfans-Rouges (Fontaine du Marché des). 175
Enfans-Rouges (Marché des). 217
Equitation (Académie d'). 16
Esculape (Fontaine d'). 174
Esplanade des Invalides. 286
Etienne-du-Mont (Eglise Saint-). 428
Etoile (Arc de triomphe de l'). 24
Eustache (Eglise Saint-). 375
Eustache (Fontaine de la Porte Saint-). 175

F

Fleurs et Arbustes (Marché aux). 217
Fleurs (Fontaine du Marché aux). 176
Foi (Fontaine Sainte-). 172
Fontaines. 158
Force (Prison de la Grande-). 492
Force (Prison de la Petite-). 493
Fourrages (Marché aux). 218

Française (Académie). 6
France (Fontaine du Collège de). 162
François-Xavier (Eglise Saint-). 414
François d'Assise (Eglise St.-). 396
François Ier. (Fontaine de la Place de). 176
Fraternité (Marché de la). 218
Fruits (Marché aux). *Ib.*

G

Garancière (Fontaine de la rue). 177
Garde royale (Hôpital de la). 259
Gardes-du-corps à cheval (Hôtel des). 87
— à pied. 88
Gardes-du-corps (Hôpital des). 259
Geneviève (Eglise Sainte-). 439
Geneviève-du-Mont (Ancienne abbaye royale de Sainte-). 433
Geneviève (Fontaine Sainte-). 178
Geneviève (Marché de la Place Sainte-). 232
Germain (Marché de l'Abbaye Saint-). 218
Germain (Fontaine Saint-). 170
Germain (Fontaine de la Boucherie Saint-). 180

Germain-des-Prés (Eglise St-). 422
Germain-des-Prés (Fontaine de l'Abbaye Saint-). 178
Germain-des-Prés (Fontaine du Marché Saint-). 179
Germain-l'Auxerrois (Eglise de Saint-). 383
Gervais (Eglise Saint-). 404
Glaces (Manufacture des). 295
Gobelins (Manufacture des) ou des Tapis de la Couronne. 293
Grenelle (Fontaine de). 180
Grenelle (Abattoir de). 2
Grenetat (Fontaine). 182
Greniers de réserve. 207
Grève ou de l'Hôtel-de-Ville (Place de). 470
Gros-Caillou (Fontaine du). 183

H

Halle (Fontaine de la petite). 160
Halle au Blé (Fontaine de la). 183
Halles et Marchés. 208
Haudriettes (Fontaine des Vieilles). 169
Herboristes (Marché des). 219
Histoire naturelle (Musée d'). 300
Honoré (Marché Saint-). 222
Honoré (Fontaine du Marché St.-). 185
Hôpital général. 244
Hôpitaux et Hospices. 242
Hôtel-de-Ville (Place de l'). 470
Hôtel-de-Ville. 269
Hôtel-Dieu. 242

I

Imprimerie royale. 282
Incurables (Hospice des Hommes). 257
Incurables (Hospice des Femmes). 258
Incurables (Fontaine des). 185
Innocens (Marché des). 221
Innocens (Ancien cimetière des). 223
Innocens (Fontaine des). 185
Inscriptions et Belles-Lettres (Académie des). 8
Institut de France. 283
Institut (Palais de l'). 326
Introduction. xi
Invalides (Hôtel des). 273
Invalides (Esplanade des). 286
Invalides (Fontaine des). 187

J

Jacobins (Font. du Marché des). 185
Jacobins (Marché des). 220
Jacques-la-Boucherie (Marché St.-). 225
Jacques-du-Haut-Pas (Eglise Saint-). 445
Jardin du Roi. 300
Jean (Fontaine du Marché St.-). 185
Joseph (Marché Saint-). 226
Joyeuse (Fontaine de). 201

L

Laurent (Fontaine Saint-). 187
Laurent (Eglise Saint-). 387
Lazare (Prison de Saint-). 495
Lazare (Fontaine Saint-). 188
Légion-d'Honneur (Palais de la). 325
Lenoir (Fontaine du Marché). 162
Leu (Fontaine de Saint-). 191
Leu et Saint-Gilles (Eglise St.-). 390
Linge, Ferraille et Habillement (Halle au vieux). 227
Lions-Saint-Paul (Fontaine des). 188
Longchamp (Promenade de). 292
Louis en l'Ile (Eglise de St.-). 402
Louis (Eglise Saint-). 366
Louis et St.-Paul (Eglise St.-). 410
Louis (Hospice Saint-). 250
Louis (Fontaine Saint-). 201
Louis (Ile Saint). 280
Louis XV (Place). 468
Louvier (Ile). 279
Louvre (Palais du). 308
Louvre (Musée royal du). 296
Luc (Académie de Saint-). 13
Luthériens (Leur temple). 455
Luxembourg (Fontaine du). 189
Luxembourg (Palais du). 321
Luxembourg (Musée royal du). 298
Luxembourg (Jardin du). 289

M

Madeleine (Eglise de la). 363
Madeleine (Nouvelle Eglise de la). 364
Madelonnettes (Prison des). 494
Mairies. (*Voy.* Arrondissemens. *Introduction.*) xxiii
Maison royale de Retraite. 264
Maison royale de Santé. *Ib.*
Maison d'Arrêts de la garde-nationale. 499
Maison de Refuge. 498
Maîtres Peintres et Sculpteurs (Académie des). 13
Marée (Fontaine de la Halle à la). 191
Marée (Marché à la). 227
Marguerite (Eglise Sainte-). 398
Marigny (Fontaine de). 201
Marle (Fontaine de). 191
Martin (Marché de l'Abbaye St.-). 228
Martin (Porte Saint-). 27
Martin (Fontaine du Marché St.-). 192
Martin (Fontaine de l'ancien Marché Saint-). *Ib.*
Martin (Fontaine de la rue St.-). *Ib.*
Maternité, et Allaitement (Hospice de la). 251
Maubert (Fontaine du Marché de la Place). 193
Maubert (Fontaine de la Place). *Ib.*
Maubert (Marché de la Place). 228
Maubuée (Fontaine). 194
Maur (Fontaine du Regard-S.-). *Ib.*
Médailles (Monnaie des). 273
Médard (Eglise Saint-). 446
Médecine (Fontaine de la Place de l'Ecole de). 174
Ménages (Hospice des). 257
Ménil-Montant (Abattoir de). 3
Ménil-Montant (Aqueduc de). 19
Menus-Plaisirs (Hôtel des). 277
Méry (Eglise Saint-). 393
Michel (Font. de la Place St.-). 195
Missions étrangères. 414
Monnaies (Hôtel des). 271
Montaign (Hôpit. militaire de). 253
Montaigu (Prison de). 497
Montmorency (Fontaine de). 195
Montmartre (Abattoir de). 2
Mont-de-Piété. 295
Mousquetaires (Fontaine des). 200
Morgue. 231

N

Necker (Hospice). 248
Neuf (Marché). 231
Nicolas-du-Chardonnet (Eglise Saint-). 442
Nicolas-des-Champs (Eglise St.-). 389
Nicolas-du-Roule (Eglise de St.-). 369
Notre-Dame (Basilique, ou Eglise métropolitaine de Paris). 338
Notre-Dame (Fontaine de la Place du Parvis). 196
Notre-Dame-de-Lorette (Eglise de). 374
Notre-Dame-des-Victoires (Eglise de). 379
Notre-Dame-de-Bonne-Nouvelle (Eglise de). 382
Notre-Dame-des-Blancs-Manteaux (Eglise de). 395

O

Observatoire royal. 302
Oratoire (Eglise des Prêtres de l'). 453
Orphelins (Hospice des). 253

P

Pain (Marché au). 232
Pairs (Palais de la Chamb. des). 321
Paix (Fontaine de la). 179
Palais Bourbon. 325
Palais Archiépiscopal. 336
Palais-Royal. 329

Palais (Ile du).	281	Pierre-du-Gros-Caillou (Eglise Saint-).	415
Palais-de-Justice.	305		
Palmier (Fontaine du).	196	Pierre-de-Chaillot (Eglise de St.-).	368
Panoramas.	338		
Panthéon. (*Voy.* Basilique Sainte-Géneviève.)	439	Piété (Mont-de-).	295
		Pitié (Hospice de la).	247
Panthéon (Marché du).	232	Place Royale.	461
Paradis (Fontaine et Regard du).	197	Pommes-de-terre et Ognons (Marché aux).	233
Passages.	457	Pompes à feu.	474
Passages.	150	Ponceau (Fontaine du).	199
Patriarches (Marché des).	232	Ponts.	476
Peinture et Sculpture (Académie de).	9	Popincourt (Fontaine de).	199
		Popincourt (Abattoir de).	3
Pélagie (Prison de Sainte-).	493	Portes. (*Voy.* Arcs de triomphe.)	
Pépinière royale.	458	Ports.	486
Périne-de-Chaillot (Institution de Sainte-).	458	Pot-de-Fer (Fontaine du).	199
		Pré-Saint-Gervais (Aquéduc du).	19
Petits-Pères (Fontaine des).	198	Prisons.	490
Philippe-du-Roule (Eglise Saint-).	367	Protestans. (Leurs temples.)	453

Q

Quinze-Vingts (Hospice des).	256	Quais.	499

R

Récollets (Fontaine des).	187	Roch (Font. de la butte Saint-).	159
Regard-Saint-Jean (Fontaine du).	196	Rochechouart (Abattoir de).	2
		Roi (Jardin du).	292
Reine (Fontaine de la).	182	Romainville (Aquéduc de).	19
Richelieu (Fontaine de la rue).	200	Roule (Fontaine du).	201
Roch (Fontaine Saint-).	159	Roule (Abattoir du).	2
Roch (Eglise Saint-).	370	Royale (Fontaine).	201

S

Sablonville.	157	Sèvres (Fontaine de la rue de).	203
Salpêtrière (Hospice de la).	244	Sorbonne (Collège et Eglise de).	448
Savonnerie (Manufacture de la).	294	Sourds et Muets (Institution des).	517
Sciences et des Arts (Palais des).	326	Statues. (*Voyez* Place des Victoires, Pont-Neuf et Place Dauphine.)	
Sciences (Académie des).	5		
Seine (Fleuve de).	511		
Séverin (Eglise Saint-).	427	Sulpice (Eglise Saint-).	416
Séverin (Fontaine Saint-).	203	Synagogue des Juifs.	456

T

Tantale (Fontaine de). 175
Tapis (Manufacture des), dite de la Savonnerie. 294
Temple. (*Voy*. Adoration perpétuelle du Saint-Sacrement.) 123
Temple (Fontaine de la rue du). 204
Temple (Fontaine du Palais du). *Ib*.
Temple (Fontaine du marché, Vieille rue du). 205
Théâtres. 519
Thomas-d'Aquin (Eglise St.-). 412
Tiroir (Fontaine du). 171
Tixéranderie (Fontaine de la rue de la). 205
Tournelles (Fontaine des). 206
Travers (Fontaine). 159
Trinité (Fontaine de la). 182
Trogneux (Fontaine de). 168
Tuileries (Jardin des). 286
Tuileries (Palais des). 314

U

Université royale. 550

V

Vaches grasses (Marché aux). 234
Val-de-Grâce (Hôpital militaire du). 259
Valère (Eglise Sainte-). 415
Vaugirard (Fontaine de la rue de). 206
Veaux (Halle aux). 234
Vendôme (Fontaine de). 204
Vendôme (Place). 463
Vénériens (Hôpital des). 255
Viande (Halle à la). 235
Victoires (Place des). 465
Victor (Fontaine Saint-). 158
Vieilles-Garnisons (Fontaine des). 205
Villejuif. (Son Abattoir.) 2
Vincent-de-Paule (Eglise Saint-). 388
Visitation-de-Sainte-Marie. 454
Volaille (Marché à la). 236

FIN DE LA TABLE.

On trouve chez le même Libraire.

LA PERSE, ou Tableau de l'histoire, du gouvernement, de la religion, de la littérature, etc., de cet empire, des mœurs et coutumes de ses habitans; par *Am. Jourdain*, secrétaire-interprète du gouvernement pour les langues orientales, l'un des secrétaires de l'École royale des mêmes langues. Ouvrage orné de gravures faites d'après les peintures persanes. 5 vol. in-18, fig. noires, br. . . 18 f.

Le même ouvrage, fig. coloriées avec soin. 30 f.

Le même ouvrage, papier vélin, fig. en couleur et retouchées au pinceau. 50 fr.

LES BÉDOUINS, ou ARABES DU DÉSERT, ouvrage publié d'après les notes inédites de dom Raphaël, sur les mœurs, usages, lois, coutumes religieuses de ces peuples, par *F.-J. Mayeux*, et orné de fig. dessinées par *F. Massard*. Paris, 1816. 3 vol. in-18, figures noires, br. 10 fr.

Le même ouvrage, figures coloriées. 15 fr.

Le même ouvrage, papier vélin, figures noires. 30 fr.

Le même ouvrage, pap. vél., figures en couleur et retouchées au pinceau. 50 fr.

LA GRÈCE, ou Description topographique de la Livadie, de la Morée et de l'Archipel, contenant des détails curieux sur les mœurs et usages des habitans de ces contrées; par *G.-B. Depping*; ornée d'une carte de la Grèce, et de *huit vues d'après Dodwell*. 4 vol. in-18 fig., *carte color*. 10 fr.

Le même ouvrage, pap. satiné, fig. tirées en couleur et retouchées au pinceau, br. 15 fr.

NOUVELLE ENCYCLOPÉDIE POÉTIQUE, ou Choix de poésies dans tous les genres; par une société de gens de lettres. Ouvrage mis en ordre et publié par *P. Capelle*. Paris, 1819. 18 vol. in-18, br. 45 fr.

Le même ouvrage, pap. vél. satiné, cart. à la Bradel. 90 fr.

DICTIONNAIRE (nouveau) DE LA LANGUE FRANÇAISE, contenant les mots du Dictionnaire de l'Académie; les mots généralement adoptés qui ne s'y trouvent point; les principaux termes d'art, de sciences et de métiers; les expressions figurées, proverbiales, familières, poétiques, populaires ou du style soutenu; avec des définitions; et en outre la prononciation, lorsqu'elle s'écarte des règles générales; l'indication des régimes qui influent sur le sens; le tableau des conjugaisons, et deux tables alphabétiques des verbes et participes irréguliers, pour faciliter aux étrangers et aux étudians la connaissance des principales difficultés de la langue; par *F.-J. Mayeux*. 1 gros vol. in-12, très-bien imprimé sur beau papier. 6 fr.

De tous les dictionnaires abrégés de la langue française, celui de M. Mayeux est sans contredit le plus complet, le plus correct et le mieux imprimé; les définitions sont de la plus grande clarté et de la plus grande précision, qualités qui le recommandent éminemment, et que l'on ne rencontre pas dans les autres.

www.ingramcontent.com/pod-product-compliance
Lightning Source LLC
Chambersburg PA
CBHW051337220526
45469CB00001B/6